世界大事

1960

1960 美總人口：1億7900萬人；電視機8500萬台。
約翰·甘迺迪（民主黨）當選美國總統（1961-1963）。
蘇聯射下美國間諜偵察機，蘇聯總理赫魯雪夫在政宣上大大勝利。

1961
「自由行」（Freedom Rides）挑戰美國南方種族隔離政策。
古巴豬灣事件慘敗：甘迺迪政府支持的古巴人被卡斯楚發動軍變推翻。
◀ 柏林圍牆建造；蘇聯太空人坐六噸的人造衛星環繞地球。

1962 美太空人環行地球軌道；
瑞秋·卡森之《寂靜的春天》引發環保運動。
古巴飛彈危機——甘迺迪和赫魯雪夫差點引發核戰。

1963
◀ 紐約古根漢博物館展出普普藝術作品。
甘迺迪在任內被刺身亡。
副總統詹森（民主黨）就任總統（1963-1969）；刺殺甘迺迪凶手（Lee Harvey Oswald）接著在電視實況轉播中公然被另一人（Jack Ruby）刺殺。
美國大城市人權呼聲高，種族暴力頻繁；華盛頓大規模遊行。
由蘇聯、英國和美國簽訂《禁止核試驗條約》。
英國大規模罷工。

1964 美國逐步擴大介入越戰。
蘇聯：布里茲涅夫取代赫魯雪夫。
英國流行樂團「披頭四」風靡世界，開啟了音樂上的「英國侵略」。

1965 華盛頓反越戰抗議遊行。
甘地成為印度總理。

1966 蘇聯和美國的太空船均登陸月球。

1967 以色列與阿拉伯國家發生「六日戰爭」，以色列占領耶路撒冷。
南非巴納德醫師完成史上第一例的人類同種心臟移植手術。

1968
◀ 馬丁·路德·金恩教士（Rererend Martin Luther King），總統候選人羅伯特·甘迺迪相繼被刺身亡；黑人民權運動興起。
芝加哥民主大會暴亂和警察暴力鎮壓全被電視實況轉播。
尼克森（共和黨）當選美總統（1969-1974）。
蘇聯罷黜捷克總理杜布切克，建立傀儡政權。

1969 美國大城市及校園中出現反戰示威。
美國「阿波羅十一號」太空船登陸月球，完成人類首次月球漫步。
北愛爾蘭的基督教徒與天主教徒激烈開戰。

1970

1970 美國在越南的兵…駐軍）。
大規模學生抗議…
巴黎：美國越南…
諾貝爾文學獎：…

1971 中南半島戰爭延…
蘇聯太空船在火…

1972 《全家福》成為…
中東不時爆發以…

1973 副總統安格紐…的傑拉爾德·福…
美最高法庭判決…

越南戰爭平民受…
阿拉伯石油禁運…

1974 蓋洛普調查發現…
能源漲價招致世…
非洲撒哈拉沙漠…

電影大事

1960

1960 好萊塢片廠走下坡，由年產500部減量至159部片。
英國賣座大片《阿拉伯的勞倫斯》（1962）、《湯姆·瓊斯》（1963）、《齊瓦哥醫生》（1965）在美國市場及奧斯卡獎多所斬獲。
大部好萊塢片廠被大企業收購，他們視電影為「商品」，過去多彩多姿的片廠大亨紛紛息影或去世。
重要導演如路梅、弗蘭肯海默、卡索維茨、亞瑟·潘全自電視業開始自己的職業生涯。
法國電影新浪潮以激進之改革主導歐洲電影，其先鋒為高達、楚浮、夏布洛、雷奈。
▶ 安東尼奧尼之《情事》在坎城首映，充滿敵意的影評人受不了太慢的節奏而大噓此片。安東尼奧尼卻變成本世代最有影響力的導演。

1961 受法國新浪潮影響，也因為美國的投資，英國電影繁盛起來，許多導演也搬至好萊塢拍片。

1962 《阿拉伯的勞倫斯》公映。
波蘭最好的導演羅曼·波蘭斯基公映其片《水中刀》，贏得多項國際大獎，波蘭斯基很快離開祖國赴法、英及美國拍片。

1963 ▶ 黑人演員薛尼·鮑迪因《流浪漢》獲奧斯卡最佳男主角獎，他深受觀眾歡迎，是首度進入十大賣座影星榜的非洲裔演員。
庫柏力克的黑色喜劇《奇愛博士》在世界廣受歡迎，也使庫柏力克成為美國電影新的重要聲音。
費里尼的《八又二分之一》以技術傑出、攝影華麗、剪接複雜使包括影評人之觀眾都看不懂。影評人宣稱其風格複雜，但到本世代尾聲，該片已被國際評論界認定為史上十大佳片之一。
▶ 東尼·李察遜導《湯姆·瓊斯》混合傳統英國內容和流行之新浪潮技巧，在國際市場上成功，評論也十分讚賞。

1964 ▶ 李察·賴斯特拍《一夜狂歡》將披頭四介紹給世界，受到熱烈歡迎，披頭四也成為本世代最受歡迎最有影響力的樂團。
義大利導演沙吉歐·李昂尼拍了第一部「通心粉西部片」《荒野大鏢客》，這系列多半由美國演員（包括克林·伊斯威特）主演，在全世界都受到歡迎。

1965 《齊瓦哥醫生》公映。
捷克斯洛伐克在共產黨嚴厲的管理下有短暫的「布拉格之春」，許多新導演崛起，包括米洛斯·福曼、楊·卡達爾和伊凡·帕瑟。

1967 ▶ 《畢業生》由麥克·尼可斯執導，新面孔達斯汀·霍夫曼主演，票房極佳。
▶ 美片如《我倆沒有明天》、《逍遙騎士》、《冷酷媒體》、《孤注一擲》可見好萊塢電影開始反映美國社會緊張。

1968 改編自莎士比亞劇本的《殉情記》公映，是有史以來最受歡迎的莎劇改編電影。

1969 ▶ 胡士托音樂節，參與的全是一時搖滾巨星，象徵年輕人之叛逆，其紀錄片在隔年公映。

1970

1970 ▶ 美國電影進…子》、《法國…及其續集、《…《酒店》、《…許維爾》等…
美國電影一向受…色情片在全美70…
西德的新電影崛…特洛塔、荷索…
電影《匯款單》…
非洲撒哈拉沙漠…

1971 《壞胚子之歌》…
了新的黑人剝削…
反映新非裔美國…
澳洲電影署建立…爾、貝瑞斯福…還有一炮而紅的…

1972 ▶ 柯波拉的《…空前賣座的…
由英國著名瘋狂…演的喜劇片段集…演》公映，該…盛譽。
▶ 貝托魯奇的…內容涉及大…世界，也因…

1974 《教父2》全球…

左上打洞穿環風潮。

妮在電視情境喜劇《艾倫
公開自己為同性戀，是美
出櫃的明星。

最受仰慕的兩個女性先後
德蕾莎修女和英國36歲的

林研究院之伊恩·威爾穆
製羊「桃莉」成功誕生。

與各種女性的性醜聞。

武器，使雙方自古之敵對

撞小飛機墜毀在鱈魚角海
子及小姨子均葬身海底。

毀南斯拉夫科索沃地區之
大西洋公約組織之報復性

2000 喬治·W·布希（共和黨）當選美國總統（2001-2009）

環保促使汽車生產油電雙系統汽車以節省能源，豐田與本田是工業領導。

2001 9月11日恐怖份子對紐約世貿大樓和華盛頓之五角大廈發動攻擊。

美國進攻阿富汗之「持久自由行動」。

第一個避孕貼上市。

2002 全球感染愛滋病毒者有4000萬人。

2003 哥倫比亞號太空梭在德州上空爆炸，七名太空人全部罹難。

美國入侵伊拉克，稱之「伊拉克自由行動」。

美國、英國和其他盟國以毀滅性武器之威脅為由共同侵略伊拉克，但未發現任何此種武器。

中國的禽流感蔓延到亞洲大部分地區，導致數百萬隻雞被撲殺，病毒也奪去了一些人類的生命。

2005 「卡崔娜」颶風襲擊墨西哥灣沿岸，當低於海平面的城市堤壩潰堤，從龐恰特雷恩湖外溢的洪水沖垮了紐奧良。

地震與之後的海嘯重創印尼，以及瀕印度洋的國家，死亡達29萬人。

2006
◀ 伊拉克下台的獨裁者薩達姆·海珊被伊拉克法庭裁決因反人類罪而上絞刑台。

某些歐洲報紙刊登有關伊斯蘭先知穆罕默德的漫畫引起伊斯蘭教徒的憤怒，在數個歐洲城市引起暴亂。

美國人口超過三億。

2007 上百萬中國製造的玩具被召回，因為裡頭含有毒之鉛。許多其他中國製產品亦因含毒被召回。

2008 ◀ 歐巴馬（民主黨）當選美國總統。
美國的經濟危機蔓延到許多其他國家，造成世界性的經濟衰退。

2000

敖喝豬

國郊區的詼諧與駭人的暴
哲學悲觀論的冷冽風格。

再次證明當處於一個恰
個一流的演員；克羅的
的形象，但也讓他被壓

》世
世

，尼
搭

不片
偶

墜五里霧中，猜不
三幕劇第三場不同
力量。

2000 ▶ 台灣導演李安以《臥虎藏龍》得到奧斯卡最佳外語片獎，2005年再以《斷背山》獲奧斯卡最佳導演獎。

2001 《三不管地帶》是以波士尼亞戰爭為題材的喜劇，獲奧斯卡最佳外語片獎。

2002 ▶ 亞歷山大·佩恩拍了《心的方向》，溫和地記錄了退休老人的理想幻滅，他逐漸了解自己的一生建立在虛假的原則之上。

來自伊朗的詩化新寫實主義電影席捲各大歐洲影展獎項，其代表導演為馬可馬巴夫、潘納希和阿巴斯·奇亞洛斯塔米。

2003 《魔戒三部曲：王者再臨》由紐西蘭導演彼得·傑克森導演，贏得奧斯卡最佳影片獎。

2004 梅爾·吉勃遜的《受難記：最後的激情》吸引了廣大觀眾，雖然評論家抗議其極端的暴力以及有些人認為的反猶太主義。

2005 大衛·柯能堡的《暴力效應》改編自圖像小說，證明漫畫書不見得是給小孩看的。

李安的《斷背山》講述關於1960年代兩個牛仔的愛情故事，同性戀主題的電影首次被人接受。

▶ 雷利·史考特的《王者天下》將遠征軍拍活了，他也出了導演版的光碟，比影院版多了五十分鐘，品質也遠超過影院版。

2006 ▶ 巴勒斯坦影片《天堂不遠》以兩個自殺炸彈客的題材獲得世界掌聲。

法國女星瑪莉詠·柯蒂亞憑藉在電影《玫瑰人生》中出色地扮演了歌星愛迪·琵雅芙而獲得奧斯卡最佳女演員大獎。

▶ 英國政治嘲諷喜劇《芭樂特：哈薩克青年必修（理）美國文化》在全球大賣2億5700萬美元。

2007 ▶ 大衛·芬奇的《索命黃道帶》努力為四十年前未解的著名連環殺人案破案。

亞當·山克曼拍的《髮膠明星夢》將活潑的色彩鮮亮的歌舞片傳統帶回，這次表現的是1962年巴爾的摩社會邊緣人物的生活方式。

▶ 保羅·湯馬斯·安德森拍的《黑金企業》一片描繪世紀初石油開採人的不道德行為。

科恩兄弟的《險路勿近》改編自考麥克·麥卡錫的小說，描述美國西部之道德淪喪。

《竊聽風暴》獲奧斯卡最佳外語片大獎，是德國首次獲得此獎。

《4月3週又2天》在坎城獲金棕櫚大獎，羅馬尼亞電影揚眉吐氣。

墨西哥三大導演艾方索·柯朗、迪·多羅、崗札雷·伊納利圖均在奧斯卡獲提名。

2008 克里斯多夫·諾蘭的《黑暗騎士》既成功也令人困擾，即在恐怖主義時代，當代電影對傳統司法體系之爭議呈現。

FLASH BACK

A BRIEF HISTORY OF FILM

BY

LOUIS GIANNETTI
SCOTT EYMAN

閃 回

世 界 電 影 史

路易斯·吉奈堤 史考特·艾蒙 —— 著

焦雄屏 —— 譯

我27歲時在美國念完書，被邀回台灣工作，並開始教書生涯，第一個教職即在文化大學。當時電影教育並不發達，文化大學（當時還是學院呢）是唯二有電影課的大專院校，擠在小小的戲劇系影劇組，與戲劇／國劇並在一起。那還是錄像帶的時代，全班四十多人擠在小小的教室中，看一個超小的電視。但是學生們超熱情，那一班出了一個導演葉鴻偉（拍過《五個女子和一根繩子》，現定居西安）。他們是大二生。有個大四生偶爾來旁聽，那是蔡明亮；另外有一個大一生提早來旁聽，那是現在在政大教書的王亞維。班上還有個搞燈光舞台設計的簡立人，現在是我北藝大的同事，曾任劇設系主任。

我安排了一本《認識電影》（*Understanding Movies*）為教材，這是在美國學院指定的教科書，我個人認為深入淺出，頗有入門的功能。開始一兩個禮拜，我就知道情形不妙。同學影印的教材上，查滿了密密麻麻的字典翻譯，看個五六頁英文對他們太吃力了。我成了英文翻譯，天天在教詞彙與觀念。還有我放映的影片也沒翻譯，只好逐句逐段現場口譯。

當時我便下決心一定要將此書譯出。

那是不講究版權的時代，《認識電影》譯出後差點選上了當年台灣十大好書之列。以後著作權正軌化，書商也去購買了版權，在台灣長銷數年，大陸出現盜版，後來大陸也同步正版發行，據說也頗受各大學電影科系的青睞。

於是文化大學教學的窘境便成了歷史。現在學生不單可以輕易看完《認識電影》而對電影有基本常識，而且陸續在許多出版的中文電影書籍中滋潤陶冶（更別提現在成套出版的電影經典光碟呢）。《認識電影》是我幫遠流出版社出版的電影館叢書系列的第一本，爾後電影館出版無數譯作／著作，開啟電影研究學術化／文字化先河，不僅在台灣地區受到歡迎，據說大陸朋友當時不惜成本，都越洋來購買整套叢書收藏，在電影圈內蔚為風氣。

遠流之外，我也幫萬象出版社、後來的江蘇教育出版社、後浪出版公司等策劃電影叢書，在大陸反響很熱烈，所以回過頭來，《認識電影》真是開疆闢土第一本。

為甚麼這本書如此受歡迎呢？這還跟此書作者有關。路易斯·吉奈堤（Louis Giannetti）是位文學教授，他在1960年代開始教書，很快就發現自己的興趣遠超過文學的範圍，他喜歡戲劇、流行文化、社會學、表演藝術、新聞

學、攝影學、舞蹈、繪畫、音樂，這些全部可以統攝在電影中。於是他開始鑽研電影，並與1970年代風起雲湧的美國大學電影系並行成長，加上他出身藍領階級家庭，沒有身段，不似文學系學者那麼咬文嚼字，所以編寫的電影文字也就格外帶了一份直性熱情的感染力。《認識電影》又聰明地運用大量圖說，讓這個視覺藝術充滿圖像式的解釋，讀者因此一目瞭然，不至被阻擋於艱深的電影理論之外。

所以翻譯吉奈堤的書對我而言實在輕鬆，唯一吃不消的是他的活力精力。此人沒幾年就更版一次，內容大幅修改以適應潮流，於是出版社便會要求我重譯，天哪，那真是無休止的惡夢，重譯起碼好幾次了。

吉奈堤重訂新版不說，還有精力又出了一本形式接近《認識電影》的電影史，名為《閃回：世界電影史》。這個工作又落在我身上。我譯起來還算輕鬆，可是因為我現在又在監製電影又常為電影節擔任評委，跑來跑去，常一丟下就幾個月撿不回來，苦了出版社的人。

翻譯此書，對吉奈堤有些觀點十分贊同，比方他因深諳類型電影及美國片廠制度，對電影與社會的密切互動關係頗有犀利看法。他說，一個國家的社會史，可由其明星反映出來。他舉出約翰・韋恩這位明星，韋恩數十年一直居票房最高明星之首，他代表了一種美國價值觀，或美國人希望自己有的價值觀：自信，有儡人的威嚴，對世故聰明的人或事不信任，我行我素，又帶點孤獨與疏離性格。他是個大男人，或帶著男孩性格的大男人，見到女性總有點羞怯不自在，他非常愛國，講究自我犧牲，說穿了是保守的右翼中產階級。

美國人愛他，不是因為他的外表，而是他所代表的價值觀。所以那麼多俊男敗在他手下，他是美國電影黃金時代最珍貴的明星。

同理，台灣觀眾在1970年代最愛林青霞，純粹因為她美嗎？我想大家是忘了她所代表的三廳電影（客廳、咖啡廳、飯廳），那是物質，是當時民眾所追求的生活質感：時裝、豪宅、汽車、上流社會、熾烈的瓊瑤式愛情。林青霞的出塵之美，就是這一切價值觀上的bonus，觀眾照單全收。

就像現在，大陸電影一味追求大製作、大預算、大明星、大特效，其實反映出觀眾對電影奇觀的需求。現實主義的作品，已經不能滿足在現實壓力下的逃避心理。虛幻的人物關係，飄渺的歷史時空，吹牛誇張的神功，飛簷走壁的冒險，不但填充了觀眾在現實中的虛無，而且省去製片單位與電檢鐵腕的角力。

吉奈堤為彰顯歷史時空與電影內容／形式的交互影響，也製作了重大歷史／文化事件與電影史的對照表。經濟的因素，戰爭的動盪，社會的變革，無不牽動著電影美學與主題的走向。這是他提綱挈領之參照。

有些人對歷史和老掉牙的電影不屑一顧，我也曾多次聽到傲慢的創作者昭示，自己從不看他人的作品。請問，不知梅里葉，不知《月球之旅》，不知盧

米葉兄弟，不知《火車大劫案》，怎麼能欣賞馬丁·史柯西斯的傑作《雨果的冒險》？沒有看過默片，不知默片大明星如范朋克、范倫鐵諾、約翰·吉爾伯特在有聲時代來臨的悲劇，不識《爵士歌手》、《萬花嬉春》，沒聽過《迷魂記》，怎麼能全面瞭解金像獎新贏家《大藝術家》之美？就是因為缺乏史觀，所以大陸許多觀眾對姜文新片《一步之遙》不深究就任意批評，其實只暴露了自己欠缺文化。這是電影文化未深耕的問題，而書就是最起碼的奠基工程。

　　看此本《閃回》，我以為吉奈堤亦有一些盲點。首先，他對閱讀美國作品是準確而犀利的，但對照其他國家電影史就有泛美國觀點的缺憾，尤其近三十年來世界各地電影文化產業蓬勃發展，吉奈堤的理解就顯得有局限甚至偏差。他對亞洲電影毫無概念，對華語電影沒有看法，甚至對當代歐洲電影亦理解十分表面。《閃回：世界電影史》是一本不錯的美國電影史，它可能沒法和《認識電影》的分量相當，但閱讀它樂趣仍非常多。

　　另外，關於兩岸三地譯名差距問題還真令人頭疼，尤其出版社用力過猛的編輯每次要和我角力將一些片名人名搞得混亂不已。有些大陸已行之有年，如「Godard」譯為「戈達爾」，而非台灣行之有年的「高達」；或「Truffaut」譯為「特呂弗」，而非台譯音／義都較到位的「楚浮」；這我可以接受。但有些明明譯錯卻援例不改的多烘，如將「Ginger」譯成「金格爾」而非「金姐」；「Powell」譯成「鮑威爾」而非「鮑爾」；或將老上海時期就行之多年的「梅·蕙絲」改成「梅·韋斯特」；「芭芭拉·史丹妮」改成「斯坦威克」；或 "The Grapes of Wrath" 硬譯成《憤怒的葡萄》，而非信雅達之《怒火之花》，這我只好據理力爭，以免貽笑大方了。我不信我們應以訛傳訛，這是基本。

　　對於協助此書譯文出版的諸方，在此深深感謝。

焦雄屏
2014年12月

謹以本書紀念瑪麗蓮・南克・艾曼
及維琴察・吉奈堤，
她們深愛電影，
也引領愛兒接觸它們。

目　錄

前　言

我們打算開始寫一本真正簡明的電影史，立足基礎，沒有虛飾。在進行了相當仔細的考慮後，我們決定採取以每十年為一個單位的章節組織形式。然後我們著手將左翼與右翼、主要人物和電影運動歸納到他們影響力最大或者聲望最高的十年裡。這是一部扼要的電影史，圖說豐富，其中很多照片都難得被重印。本書的假想讀者主要是美國觀眾，所以我們的重點在美國電影。

　　我們也採用了折衷的方法，堅持廣受認可的電影史和電影批評的傳統；除了人文主義「偏見」，我們沒有用過多的理論苦心孤詣地闡釋，也不想用一些新鮮的術語來迷惑讀者，本文採用通俗易懂的文字寫就，其中基本的術語以粗體標註，它們的定義會出現在重要辭彙表中。我們主要是將電影視作藝術，但在恰當的時候，我們也會將之視為一門產業和大眾流行價值觀、社會意識型態以及歷史時代的反映。歷史書總是充滿價值判斷，本書也未能免俗，我們會毫不猶豫地就事論事。然而總體來講，我們的態度與超現實主義運動發起者安德烈・布勒東類似，他曾經說：「電影？為黑暗的房間三呼萬歲。」

新版本新特點

　　《世界電影史》是一本精練的影史，研究考量了從1890年代直到當下的美國電影和世界電影藝術，電影業動態和影響，不斷革新的技術，以及其對電影觀眾的衝擊。此次的第六版為教師和學生們提供了一本全面綜合的影史，易於閱讀，配以重要影片的優秀圖說以及靈活的結構設定。新版增加了兩章內容：第二十章2000年以後的美國電影和第二十一章2000年以後的世界電影，重點突出全球電影的主要發展和探討像《臥虎藏龍》、《芭樂特》、《險路勿近》、《黑金企業》、《蝙蝠俠之黑暗騎士》、《荷頓奇遇記》等新近電影。

　　《世界電影史》通俗易懂的文字令學生們易於理解和培養對基本電影術語和概念的認知。每章開頭新設定和更新的年表突出強調了每十年間的政治、社會、文化與電影大事，讓學生能預覽本章內容。本書扉頁處的彩色拉頁可輔助說明學生們對世界及電影大事的發展及其關係一目瞭然，並且有助於他們進行綜合性研究。

鳴謝

我們非常感謝以下閱讀過原稿的人所提供的幫助：亞尼內‧L‧阿德金斯，里約薩拉多學院；鮑勃‧巴倫，梅薩社區學院；特里‧W‧巴利斯，聖塔安娜和聖地牙哥峽谷學院；艾倫‧米勒，明尼阿波利斯社區技術學院；羅伯特‧索菲安，沙斯塔學院；珍妮‧W‧津蓋爾，揚斯敦州立大學；道格拉斯‧F‧賴斯，加州州立大學薩加門托分校；克里斯多福‧R‧揚，密西根大學福林特分校；羅傑‧瓦卡羅，聖約翰河社區學院；羅伯特‧霍斯金斯，詹姆斯麥迪遜大學。

還要感謝一下網路回饋者：大衛‧阿倫，米德蘭學院；特里‧巴利斯，聖塔安娜和聖地牙哥峽谷學院；鮑勃‧巴倫，梅薩社區學院；莎倫‧伯爾曼，先進科技大學；道爾‧伯克，梅薩社區學院；蒂姆‧卡瓦利，約翰傑伊學院；彼得‧康登，基恩州立學院；羅伯特‧達登，貝勒大學；斯蒂芬‧霍爾，寶林格林州立大學；約翰‧李‧傑里科斯，北卡羅來納大學格林斯伯勒分校；鮑勃‧喬丹，聖地牙哥州立大學；肯尼斯‧卡萊塔，羅文大學；史蒂芬‧基勒，卡尤加社區學院；芭芭拉‧凱澤，柏魯克學院；莎倫‧克蘭曼，昆尼皮亞克大學；鮑比‧克洛普，柯克伍德社區學院；阿瑟‧利齊，布里奇沃特州立大學；加里‧馬丁，科森尼斯河學院；羅賓‧麥凱爾，哥倫布藝術設計學院；約翰‧摩非，揚斯敦州立大學；布魯斯‧尼姆斯，南卡羅來納大學卡斯特分校；伊利莎白‧諾論，賓州溫徹斯特大學；肯尼斯‧諾丁，班尼迪克大學；希瑟‧波林斯基，中密西根大學；拉沙‧W‧理查茲，佛羅里達大學；盧瑟‧里德爾，莫霍克谷社區學院；蘭迪‧羅伯特，普渡大學；傑克‧里安，蓋茲堡學院；蘇珊‧斯克利夫納，伯米吉州立大學；約瑟夫‧西拉，帕薩迪納城市學院；米歇爾‧索德蘭德，中央湖區學院；弗雷德‧斯沃博達，密西根大學福林特分校；帕迪‧斯威尼，塔爾薩社區學院；艾德‧湯普森，麻州達特茅斯大學；肯‧懷特，岱伯洛谷社區學院。

路易斯‧吉奈堤

史考特‧艾蒙

世界大事	⧗	電影大事
美國人口39000萬人。	1871	
◀ 巴黎第一屆印象派畫展。	1874	
亞歷山大·貝爾發明電話。	1876	
愛迪生發明留聲機。	1877	
易卜生的舞台劇《傀儡之家》招致非議。	1879	
愛迪生和約瑟夫·斯溫（Joseph Swan）獨立設計出第一個實用電燈。	1880	
伊士曼（George Eastman）製造出上了塗料的底片。	1885	
伊士曼改造柯達攝影箱。	1888	
歐洲發展「新藝術運動」（Art Nouveau movement）。	1893	
◀ 馬可尼（Marconi）發明無線電報。	1895	盧米葉兄弟公映《火車進站》在觀眾中造成恐慌，觀眾以為火車將輾過他們。
	1896	▶ 愛迪生的《吻》一片由一個中特寫單鏡頭組成。
佛洛伊德出版《夢的解析》一書。	1900	
英國維多利亞女皇去世。	1901	
老羅斯福（Theodore Roosevelt，共和黨）當選美國總統（1901-1909）。		
	1902	▶ 梅里葉兩片《月球之旅》和《魔鬼的惡作劇》是早期最迷人的魔幻電影。
福特建立福特汽車公司。	1903	▶ 艾德溫·波特的《火車大劫案》十分鐘長，故事複雜，確立了「五分錢戲院」時代。
露絲·聖·丹尼斯引入現代舞。	1906	愛迪生的《醉鬼的幻象》把梅里葉的感性和風格引入了美國式的模仿。
		瀟灑的法國諧星麥克斯·林德因為拍了《麥克斯吃奎寧丸中毒》等大量的單本影片而越來越紅。
	1912	法國將著名戲劇女伶莎拉·伯恩哈特的舞台劇《伊莉莎白女王》拍成電影，引進美國轟動一時。
		《征服北極》是梅里葉風格益發繁複的代表作。
	1913	▶ 義大利的史詩片《卡比利亞》將壯觀史詩的概念帶進影史。

電影史上的瘋子中沒人比亨利·朗瓦（Henri Langlois）——法國電影資料館創始人和館長更瘋的。有如哥倫布發現新大陸前，地理學家就相信新大陸絕對存在，朗瓦相信電影也一直存在，只是等人來發明罷了，即便發明能讓圖片動起來的機械裝置得等個幾千年，經過文藝復興、經過工業革命，這個需求一直存在的——因為人類需要「直接」研究自己和周遭的世界，看他真正在如何行動，以及他生活的世界真正是何模樣。

誰先發明電影的？就像彼得·謝勒（Peter Sellers）所演的糊塗警探克魯梭碰到凶殺案時喜歡說的：「每個人都有嫌疑，每個人也都沒有嫌疑。」電影機械的發展是包括美國人、英國人、法國人等幾十人將抽象理念落實成成熟藝術形式的結果。

從文藝復興的天才達文西在《論繪畫》（*Trattato della pittura*）中寫到想將繪畫做得活生生開始，電影史家特里·拉姆齊（Terry Ramsaye）說：「達文西為了解生命的祕密進行了生命、肢體的拆解及觀察實踐。」

光學的科學演進帶來了早期放映機，一個放幻燈片的簡單裝置。日記作家塞繆爾·佩皮斯（Samuel Pepys）在1666年8月19日記錄下一位帶來新發明的訪客：「一個帶有玻璃圖畫的燈在牆上投射出美麗奇異的景象。」佩皮斯買下了這個燈，一部能在牆上投射影像的放映機，他高興地稱之為「戲法」變成真的了。

再來就到了1872年。加州州長利蘭·史丹佛（Leland Stanford）堅持馬狂奔時四蹄是同時離地的。他的政敵笑他荒謬，使他下賭注兩萬五千美元，僱用舊金山攝影師愛德華·慕布里奇（Eadward Muybridge）拍照來證明他的說法。慕布里奇接下工作，但他因謀殺妻子的情夫又以「一時瘋狂」理由被判無罪，這個過程使他的研究暫時中斷。除了這一不幸事件，他倒是十分勤奮，在一連串實驗失敗後，他將一排相機架於跑馬道旁，用電磁快門捕捉一連串騎馬者越過

1-1 奔馬

（**Horse Jumping**，約1877），一連串由愛德華·慕布里奇拍的照片。

慕布里奇用二十架照相機連續拍下這些照片。如果他將這些照片放在釘在一起或經處理的底片上，他便可造出電影來。但他對電影毫無興趣，即使別人發現這種連續照片可成為活動影像投影給觀眾，他仍只在乎連續影像。（現代藝術博物館提供）

低欄的照片。這組照片證明了快馬在飛奔時的確四蹄離地（見圖1-1），加州州長也賺進兩萬五千美金。

這些連續性的跑馬照片讓一位巴黎畫家尙·路易斯·梅松尼爾（Jean Louis Meissonier）十分著迷，他改裝這些照片做成剪影（silhouettes），放在一個轉動的「走馬盤」（Zoetrope）內，再在後面打光。在這個圓盤前面裝載一個不透明的圓盤，等距留下縫槽，這個有縫槽的圓盤向相反的方向旋轉，轉動時因「視覺暫留」而有活動影像（「視覺暫留」指眼睛能記得剛剛看過的影像，即使這個影像已經消失。比如我們看著光源，再閉上眼，仍有光殘存影像，平均約1/10秒，借此可以創造連續的幻覺，這正是電影的源起）。

這種奔馬影像雖然只有少數人能看到，影響卻至爲深遠。在美國紐澤西州的東奧蘭治，愛迪生正在修改他最喜愛的發明──留聲機。梅松尼爾的新聞輾轉傳至愛迪生耳裡，他將歐洲人的發明如慕布里奇等人的連續性照片交給他24歲的聰明助手迪克森（William Dickson），要求他研發可在視覺上配合他鍾愛的留聲機的裝置。

迪克森工作了兩年，成果不佳。他和他的老闆試驗和捨棄了數十種方法，直到找到可能可用的裝置，難題來了。該將影像放在哪裡？紙板上？碰巧一項發明來得正是時候，愛迪生聽說伊士曼（George Eastman）發明了塗有感光乳劑可攝像的底片，他訂來樣片，一看就轉向迪克森：「就是這個了！行了，來做苦活吧！」

迪克森做出了一個可行的機器。但愛迪生是發明家，卻對電影作爲大眾媒體沒有信心。他很會轉化別人的失敗爲自己的成功，作爲一個極佳的創意者和綜合者，他監督一群在努力搞發明的人，然後歡喜地接收成果，所以愛迪生許多發明的基礎都不是由他所發明。他也相信將電影放映裝置不斷改進，製造眾人會喜歡的驚人效果，很快會讓大眾喪失對這一新奇事物的興趣。

1-2 簡單的早期「活動電影放映機」（Kinetoscope）

底片纏繞在一連串活動卷軸上造成片圈（loop）。經過粗糙的定焦於玻璃的過程，觀眾可透過玻璃看到影像。轉動的快門夾在燈和放大鏡之間，提供「視覺暫留」印象。（現代藝術博物館提供）

　　所以他寧取個人看畫面的裝置──每投幣一分錢可在視鏡前看轉動一圈連續活動影像的「活動電影放映機」（Kinetoscope，見圖1-2），觀眾得彎著腰往視鏡裡看。1891年8月，「活動電影放映機」得到專利。有人出150美元買英法之地區專利，他拒絕，認爲划不來。所以他仍持有專利，卻專心於別的事，比如他最新的興趣在電池（electric storage battery）、鐵礦石分離器（iron-ore separator），還有會說話的娃娃。

　　1893年一個叫諾曼‧拉夫（Norman Raff）的企業家聽說「活動電影放映機」正閒置在紐澤西州工作坊裡，隨即要求成爲不看好此事的愛迪生的合夥人。以愛迪生爲名，拉夫生產，1894年第一家「活動電影放映機」放映廳在4月開張，位於百老匯1155號。每十台機器批發售價350美元。結果放映廳一炮而紅。觀眾付25美分入場，工作人員爲他開機觀看。愛迪生不久又設計了五分錢看一次的機器，以開源節流。

　　愛迪生不久又爲這種熱潮建造攝影棚拍攝影片以供應在芝加哥、舊金山、亞特蘭大開張的其他放映廳，處處轟動。其他國家的人也開始熱衷看愛迪生的放映機，並且看好它，他們認爲它可以更加先進。競爭不旋踵開始，1896年5月俄國聖彼得堡也出現這種戲院。

　　同時拉夫意識到，不管愛迪生喜不喜歡，把影片投影到牆上是應當發展的下個階段。這時候愛迪生的助手迪克森也離開愛迪生加入一父二子的萊瑟姆（Latham）家族，共同以發明投影放映機爲目標。

　　這裡有兩個難題。其一是影片應更長些。當時每個影片只能持續30秒左右，因爲作業機器轉動的劇烈動作常使影片超過50至100呎就會斷裂。其二，間隔性的動作也是問題。拍攝活動影像，必須得停住每個畫格（frame）幾分之一秒來引進足夠的光線在底片上顯影。如果萊瑟姆家族可以想出在投影放映機中解決的方法……

1-3 「活動電影放映機」放映廳（約1895）

觀眾付美元兩毛五，服務人員就開機，觀眾則從機器上方孔內看電影。因電影題材太無趣使這種新奇裝置很快乏人問津，而且也欠缺觀眾一齊看同一個東西的共享經驗──很快這情形就改善了。（現代藝術博物館提供）

1-4 愛迪生的黑瑪麗亞攝影棚（Black Maria Studio），位於紐澤西州的東橘郡（約1895）

「黑瑪麗亞」架在一個大轉盤上，可追著陽光調整，讓陽光透過屋頂進棚。攝影機幾乎不動地架在畫面右側之小屋中，拍下雜耍馬戲表演者在背景片前之表演。每片拍一兩天，在此拍的影片提供給全美的「活動電影放映機」放映廳。（現代藝術博物館提供）

三年內這些問題解決殆盡。萊瑟姆家族在影片片門（film gate）的上及下留下一些影片鬆片圈（slack），這樣就不會拉扯影片。另一個發明家湯瑪斯·阿爾莫特（Thomas Armat）也發明了像攝影機穩定底片的裝置一樣能夠在放映時也減少底片震動的裝置。1895年9月阿爾莫特和他的搭檔在喬治亞州的亞特蘭人展示了一台投影放映機，它運轉正常，雖然還十分粗糙。那一年很神奇，因爲就在三個月後，盧米葉兄弟——路易斯和奧古斯特——在巴黎開設了電影院。

與此同時，迪克森爲逃避愛迪生專利權的問題，另發明了一種全新的看片裝置。影片仍照常攝製，但每格畫面被印在單獨的紙板上，一連串裝載於一個輪子上，當手柄轉動輪子時影像便動起來，這個裝置叫「活動觀片器」（Mutoscope，又譯爲「妙透鏡」）。究其實，它便是以翻紙頁造成活動影像的裝置，但它持久耐用又十分迷人，至今在遊樂園和商場仍在使用。

這現象如滾雪球般擴大。拉夫仍堅持主張活動電影放映機。愛迪生仍不感興趣，但阿爾莫特有一台。阿爾莫特和拉夫其後聯合將其上市，給付愛迪生用其名的權利金，宣傳爲愛迪生最新神奇發明「維太放映機」（Vitascope）。1896年4月23日「維太放映機」在紐約音樂廳首用，這就是所有現代電影放映機的雛型。

當時的銀幕寬20呎，放映內容包括幾段拳擊賽，幾支舞蹈，以及在英國多佛的衝浪，當浪拍擊到岩石上濺起朝影機而來的水花，前排觀眾一陣驚慌。這種反應持續若干年，觀眾仍害怕衝向攝影機而來的東西。

法國方面，盧米葉兄弟之發明與「維太放映機」一樣好（見圖1-5）。打一開始，盧米葉兄弟就將其輕巧、手動的活動放映機送至中歐、俄國，甚至遠東，放電影給觀眾看。30秒的火車進站，一分鐘快樂夫婦餵食小孩（路易斯·盧米葉和妻子），三位老人家打牌（老盧米葉和兩個密友）。這對兄弟遵行莎

1-5 《火車進站》
（*The Arrival of a Train*，法，1895），盧米葉兄弟
（Louis and Auguste Lumière）導演。

早期電影的好例子，當時攝影機幾乎只有一鏡到底，影像是黑白粗粒，而觀眾看到時驚恐萬分，火車像直衝他們而來。這不是梅里葉那種舞台人工化的幻象，觀眾也沒有如站在月台上的安全距離，難怪觀眾全嚇著了。電影寫實卻不是真的，它超越人生卻能捕捉最小的細節，即使對最世故的人亦有啟發作用。（現代藝術博物館提供）

翁所言「對自然舉著鏡子」之原則做新聞片的製作。1895年，路易斯·盧米葉拍攝了攝影協會成員在諾伊維爾索恩河畔從甲板登陸的場面。當天晚上他就放映了這段短片，果然給協會成員們留下了深刻印象。

這些讓人驚得張開嘴的奇景如今看來很幼稚，但過去沒人看過電影。電影早期拓荒者艾伯特·史密斯（Albert Smith）後來和人聯合建立了維太格拉夫公司（Vitagraph），成為電影工業早期巨擘，當時他的判斷完全正確：「觀眾完全是因『活動影像』而著迷！」什麼在動，為什麼動，這已經不重要了。

電影其實是許多發明家的共同發明。迪克森之貢獻在史上被低估，而愛迪生相對被高估。他們中任何一個人真正做到的，就是發明了一台可供底片穿過的機器。底片本身為喬治·伊士曼發明，影片停格逐步拍攝的裝置借自鐘錶。此外，阿爾莫特、慕布里奇都有貢獻於拼出大發明的部分。

拉夫和阿爾莫特在紐約音樂廳的放映傳得很快。英法均開始徵訂愛迪生的「維太放映機」，它和盧米葉的「活動電影機」（Cinématographe）逐漸成為流行全國的雜耍表演。如史家所言，雜耍表演使電影存活及逐步改進，但它們也使電影變得廉價，因為它老是作為表演節目換場時的墊檔之用。

而且，即使對於最有好奇心的觀眾，「維太放映機」所提供的那些現實的片段也只耐看那麼有限的幾次。電影所需的是比「變戲法」更多的東西，像說故事——一種如何讓觀眾興趣持久的辦法。後來，這些由一個法國魔術師喬治·梅里葉和一個強健的美國前水手艾德溫·波特實現了。

梅里葉（Georges Méliès，1861-1938）曾在巴黎師承大魔術家羅伯特·胡迪尼（Robert Houdini），他視電影為製造幻象的新工具。他自1896年到第一次世界大戰前，不斷地編、寫、導、設計場景並親自演了大約500部讓人著迷的短片。他專注於在不存在的場景製造神奇的故事，混合精美的景片和幻燈投影。在他那四面玻璃的片廠，他製造出奇幻的景象（見圖1-8），其影片漸長的長度，使之能擁有更多的空間妥善運用淡出（fade-out）、溶鏡（dissolve），**雙重曝光**（double exposures）等技巧。他的技巧常是意外得到，比如他在巴黎街上拍片，突然攝影機卡住，他修好再拍，但印出來看，一部巴士突然變成一部靈車，在梅里葉腦中，**特效**（special effects）觀念就形成了。

1-6 《吻》
（*The Kiss*，美，1896），愛迪生發行。

這部影片只區區一分鐘，僅男子抹平毛鬍子，吻向旁邊的女子，當時也引發軒然大波。讓觀眾吃驚的原因有二：一是這些人靠我們這麼近——其實只不過是現代所說的**中景**罷了；二是這個吻很色情——所謂色情現在來看只不過是那女子接吻時好像一直在說話。（現代藝術博物館提供）

在《浮士德的詛咒》（*The Damnation of Faust*，1898）中，梅里葉在浮士德下地獄一景中，炫耀其場景設計的魔力，他精細地畫馬車的景片，移開時顯露出後面的背景景片更加複雜。而且這樣反覆六七次。但梅里葉炫技十分明確，效果也令人心曠神怡，批評之聲隨即消弭無蹤，沒有人像他如此有野心地拍電影，或如此有魅力。

梅里葉的商標是童真般地耍古怪。在《恐怖的土耳其劊子手》（*The Terrible Turkish Executioner*，1904）中，一個男子揮舞巨大的彎刀一舉斬首四個人，他把斬下來的頭丟在桶裡，但其中一個頭忽然飛起來自己接回身體上，然後動手幫其他人把頭接回來，接著一起對付斬首者，用他自己的大彎刀將他斬成兩半。他的上半身忙得像條快死的魚匆匆地在地上找下半身，後來終於接回來並四處追逐那四個人。一隊芭蕾舞者（梅里葉的商標）舞著出來，全部人都笑了。

梅里葉的作品後來越見複雜，將長度十分鐘一卷的片子做滿令人驚奇之事。比如《征服北極》（*The Conquest of the Pole*，1912）有幾十場戲和複雜的效果，需要相當真實的精湛的技巧。但梅里葉的筆觸仍持一貫的輕巧奇幻。一個胖女人從氣球中跌出，被教堂的尖頂戳到，然後如氣球氣太足般爆炸。探險者被北極巨人攻擊，他們用雪球攻擊他的腹部，直到他把先前吞進的探險者吐

1-7 《月球之旅》
（*A Trip to the Moon*，法，1902），喬治・梅里葉導演。

用硬紙板做的火箭一頭栽在月亮上，從月亮中往外看的那張臉上似乎塗滿了刮鬍霜。這方法粗糙但效果迷人。彷彿粗糙的畫突然有了生命——其目的即是讓人高興愉悅。（現代藝術博物館提供）

出來，被吐出來的探險者自己站起來跑了，毫髮無傷。

　　梅里葉的奇幻風格從1910年開始慢慢不再受歡迎。電影變得在戲劇上更複雜，而這位法國佬的奇幻加誇張的舞台化風格成爲過去式。第一次世界大戰更摧毀了他的事業。晚年時他被人發現和第二任妻子在巴黎的售貨亭中賣玩具和糖果。政府後來救濟他，並且授予他榮譽勳章。但不可否認，他早期影響非常大，尤其在美國，他的影片受歡迎到必須警告盜版拷貝甚至是直接模仿。

　　1906年，愛迪生公司推出《醉鬼的幻象》（*The Dream of a Rarebit Fiend*）一片，一位放蕩的名流大吃大喝之後，回家的路宛如超現實景象，搖搖晃晃的都市景觀疊印在他身上，他手倚在街燈上，街燈也晃得如鐘擺。這位名流後來終於上了床，家具開始在他身邊像玩「大風吹」的遊戲。切到分割畫面鏡頭，魔鬼正在主角頭上飛舞。電影接著轉向床的模型場景，它疾疾旋轉、搖擺急轉有如後來的《大法師》，之後這張像患了舞蹈病的床又穿過窗戶，以疊影（雙重曝光）的方式飛過城市上空。此片捨棄了梅里葉式的繪畫場景，反而比較眞實而不那麼奇幻，利潤也更爲巨大。這部影片的製作費只有350美元，拷貝卻賣了3萬美元。

　　《醉鬼的幻象》是由艾德溫‧S‧波特（Edwin S. Porter，1869-1941）導演，他是早期電影史上最神祕的人物之一。出身於水手和電工的波特在愛迪生片廠任勞任怨地當攝影師，那時攝影就兼導演，他因此一點一滴學得了電影的基本法則。1903年，波特拍了《火車大劫案》（*The Great Train Robbery*），

1-8 《魔鬼的惡作劇》
（***The Merry Frolics of Satan***，法，1906），**梅里葉導演。**
梅里葉用硬紙板和顏料創造出的電影有如創造力強的小孩的夢，充滿天真的想像力，其原始純粹、驚人的意象完全沒有文學及社會的成熟度，這其實也正是其性格的寫照。後來時代變了，他也並沒有隨之進步，仍故步自封在其一部電影的幻想片中，直到破產爲止。（現代藝術博物館提供）

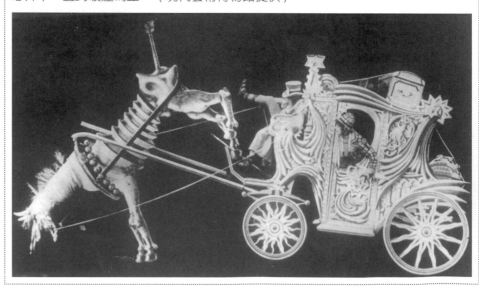

1-9 《白日夢》

（*Pipe Dreams*，美，1903），愛迪生製片。

梅里葉對美國片的影響在此可見，雖說**合成鏡頭**此時已存在，技術上卻很難做。許多奇幻效果都是「在攝影機裡」完成的。如此鏡頭是女子在黑背景前抽菸（1903年這動作倒十分大膽），然後倒回底片，讓另一個表演者在不同的**角度**拍攝。如果兩個影像拼得準確，就會製造出「真實」的幻想世界。（現代藝術博物館提供）

將拍攝電影的方法向前推了好幾步（見圖1-10）。這部在紐澤西拍的單本西部片，充滿動作、暴力、開拓者的幽默、色彩（用手染色的方式）、特效〔用**合成鏡頭**（matte shot）表現由火車站窗戶看出去的行進火車〕，結尾更有一個強盜向觀眾開槍的全螢幕**特寫**（closeup）。如今回頭看，此片拍得純熟卻不好看。但想想，導演波特用十四場戲就講了一個相當複雜的故事，不用**字幕**（titles）全用視覺說故事。外景裡，波特要他的演員不是在舞台上從左走到右，而是在攝影機前走近或者離開。有一場戲，波特將攝影機架於行駛的火車上，又或者另一場戲，攝影機隨逃亡的強盜**搖鏡**（pans）拍攝。《火車大劫案》是部拍攝得流暢而完整清楚的作品，也使得波特成為當時的大導演。

在美國和全世界此片都大受歡迎，也造成「五分錢戲院」（nickelodeon）在1905年掀起了狂潮（nickel 指五分錢的入場費，odeon 是希臘文「音樂廳」之意）。到1907年，全美已有3000家五分錢戲院（見圖1-11）。不會說英文的移民和文盲勞工喜歡這種新玩意兒，他們藉此了解新大陸和這裡的習俗，第一次看到說故事的神奇戲劇而大開眼界，許多人一點點地學會了英文。對於大眾來說，電影集合了藝術、科學和教育。

雖然波特比同代人的概念領先許多，但是他對電影技巧的直覺概念從未超越《火車

1-10 《火車大劫案》

（*The Great Train Robbery*，美，1903），艾德溫·S·波特導演。

波特的電影使電影不再是30秒鐘的雜耍動作短劇。火車是真的，服裝和外景經過挑選（這可是紐澤西州哩！）。

波特的攝影角度強調外景的真實，此片不僅是愛迪生片廠的名作，也是美國最有名的電影，直到12年後出現了《一個國家的誕生》才被取代。（現代藝術博物館提供）

1-11 五分錢戲院（Nickelodeon）（約1905）

《火車大劫案》淘汰了拉洋片式的「活動電影放映機」放映廳，它們大部分都改裝成新的戲院，付五分錢可看一小時的短片。這些戲院都靠近工作場所或中產階級的居處，管銷少而利潤大，華納的戲院王國即如此起家。到1920年，五分錢戲院已成為大都會的豪華都會大戲院，座位多達五千。三十年後，電影觀眾再度從市中心搬至郊區，市中心的大戲院則被商場的影城取代——又回到窄小的千篇一律令人難記得的小廳。七十五年的電影放映史繞了一個大圈。（現代藝術博物館提供）

大劫案》。1912年，他成為派拉蒙電影公司前身「名演員電影公司」（Famous Players）的總裁。他導演了一連串完全由靜態畫面組成的短片，當然是「名劇名演員」。他的攝影機永遠固定位置，彷彿在劇場前五排觀眾之所見，完全如被動的觀察者。這就好像一個人發明了基本文法，卻在全世界眼下證明自己完全無法將這個媒體做更深更明確的運用。

顯然，波特是天才，以他自認為最好的說故事的方法攝製及剪接電影。評論家威廉·K·艾弗森（William K. Everson）說，波特「以情節，而非人來看電影」。但當電影進化到以角色發展為手段時，像波特這樣的人就被丟在後面了。1915年他從名演員電影公司退休，進入最好的放映機公司工作，後半生就全致力於放映機之改良。

波特和梅里葉兩人可說是發現了幾乎所有之後被其他導演進化了的電影技巧。第一次世界大戰前美國和法國的電影工作者最具活力，這事並非偶然。法國擁有如查爾斯·百代（Charles Pathé）和萊昂·高蒙（Leon Gaumont）這種人肯定並支持電影，並建立其商業機制，儘管美國的愛迪生等短視商人以

1-12 《基度山伯爵》
（*The Count of Monte Cristo*，美，1912），波特導演。

場景地下鋪了木板，所以演員不會偏離到攝影景框之外。所有布景，如門、石拱框、酒架及背景房間全是畫出來的。此片現在的價值只是見證十九世紀末流行戲劇是什麼樣子。畫面左前方男子即是尤金·奧尼爾（Eugene O'Neal）的父親，看得出為什麼他要叛離父輩的戲劇概念，爾後成為美國首位偉大的劇作家。（名演員—拉斯基公司提供）

1-13 《卡比利亞》

（*Cabiria*，義，1913），喬瓦尼·帕斯特洛納（Giovanni Pastrone）導演。

早期的義大利史詩片表演被形容為有如在擁擠的戲院中有人大喊「失火！」，簡單地說，一點不是其強項。（現代藝術博物館提供）

為電影這種偷窺秀風潮很快會退潮。它確實會退潮，如果缺少有遠見卓識的企業家的話。

法國的大諧星麥克斯·林德（Max Linder，1883-1925）從1905年開始拍片，他圓滑優雅和機智的手腕使他成為第一個偉大的喜劇明星，林德敏捷又細緻，完全掌握銀幕法則。在《麥克斯吃奎寧丸中毒》（*Max Takes Quinine*）中，林德捲在桌布裡，看見一側警察走過，他揮舞桌布彷彿一個鬥牛士，而警察是隻公牛。林德這種靈感使之成為卓別林的前輩。卓別林不像林德是貴族，他總是游移在災難邊緣，是不承認失敗的小流浪漢。

在法國電影的另一領域，「藝術電影公司」（Film D'Art）設立於1908年。來自法國喜劇院的演員聖桑（Camille Saint-Saëns）這種作曲家，還有艾德蒙·羅斯坦（Edmund Rostand）這種作家全一致追求製作「藝術」。他們揮別了廉價的帳篷秀和五分錢劇院，進入電影劇院時代。「藝術電影公司」初期成功，比如名劇場演員莎拉·伯恩哈特（Sarah Bernhardt）演的《伊莉莎白女王》（*Queen Elizabeth*，1912）席捲歐美，也導致美國製片人如阿道夫·朱克（Adolph Zukor）和山繆·高溫（Samuel Goldwyn）在美國設了「藝術電影公司」的翻版。結果是藝術不成，商業慘敗。中產階級知識分子在新奇感喪失之後，立刻棄電影轉回劇場，死忠電影迷則從一開始就不在乎這類電影。

俄國人努力模仿法國人，除了斯塔列維奇（Ladislas Starevitch）有如變種的梅里葉，在1913年推出一連串可愛的木偶電影。義大利人則專注於歷史奇觀片（historical spectaculars，見圖1-13），而德國僅作為丹麥電影的輸出管道，到了戰後才和美國一起成為電影的沃土。

早期電影除了林德興盛過十年外，完全沒有明星，也沒有故事。但它存留了下來，只在等新的技法和能有新視野展開這個媒體潛力的魔法師。電影因為最適合說故事而存留下來，只等一個說故事大師來讓它完全活過來。

延伸閱讀

1 Bardeche, Maurice, and Robert Brasillach. *The History of Motion Pictures*. New York: Arno Press, 1970.（Originally published in 1938.）兩名法國作者提供了一本武斷但卻對早期電影史有一定價值和可讀性的讀物。

2 Barnouw, Eric. *The Magician and the Movies*. New York: Oxford University Press, 1981. 本書簡介了梅里葉、胡迪尼以及其他專業的魔術師們如何運用電影這一媒體來實踐他們的幻想。

3 Cook, David A. *A History of Narrative Film*. New York: Norton, 1990. 一本全面詳盡的世界電影史。

4 Hammond, Paul. *Marvelous Méliès* . New York: St. Martin' s Press, 1975. 不錯的著作，研究梅里葉這位被低估的法國電影人。

5 Jacobs, Lewis. *The Rise of the American Film*. New York: Columbia University Teachers College Press, 1939. 關於美國電影的經典學術著作。

6 MacGowan, Kenneth. *Behind the Screen*. New York: Delacorte Press, 1965. 內容豐富全面的電影史，作者後來成為傑出的電影監製。

7 Mast, Gerald, and Bruce F. Kawin. *A Short History of the Movies*. New York: Macmillan, 1992. 寫作出色、全面的電影史。

8 Quigley, Martin, Jr. *Magic Shadows*. Washington, D.C.: Georgetown University, 1948. 從古希臘到十九世紀，闡述電影起源的故事。

9 Robinson, David. *The History of World Cinema*. New York: Stein & Day, 1973. 英國評論家以輕鬆有趣的文筆簡述電影史。

10 Slide, Anthony. *Aspects of American Film History Prior to 1920*. New York: Scarecrow Press, 1978. 掩藏在看起來令人望而生畏的嚴肅標題下，是一系列有趣的早期電影祕聞。

世界大事		電影大事
◀ 福特汽車公司製造出第一部 T 型汽車，賣出1500 萬輛。 1000萬移民進入美國，多半來自東歐與南歐（1908-1914）。	1908	森內特的《窗簾桿》引領美國拍攝粗鄙、滑稽的肢體喜劇。 ▶ 格里菲斯的《穀倉一角》有粗糙的社會批評，詩意的攝影，也有感人的故事（1909）。 格里菲斯的《隆台爾的話務員》在很短的片長內擠進超過100個鏡頭和許多交叉剪接（1911）。
威爾遜（Woodrow Wilson，民主黨）當選美國總統（1913-1921）。	1912	
史特拉汶斯基（Igor Stravinsky）在巴黎上演革命性的芭蕾舞劇《春之祭》。	1913	格里菲斯的《慈母心》描述一個母親椎心的喪子之痛。
第一次世界大戰6300萬軍人被調動，1000萬人陣亡，2100萬人受傷（1914-1918）。	1914	▶《寶林歷險記》是第一個成功的系列電影。 森內特的《破滅的美夢》是第一部喜劇長片。
紐奧良爵士樂風潮開始盛行。 瑪格麗特‧桑格因撰寫控制生育的評論而遭監禁。	1915	▶ 格里菲斯的《一個國家的誕生》為劇情長片建立起藝術形式。 地密爾的《欺騙》在墮落偶像的故事中摻入虐待性心理層面。
	1916	格里菲斯的《黨同伐異》讓觀眾忍無可忍，也使他財力耗盡。
美國參加第一次世界大戰，崛起成為世界第一強國。 俄國布爾什維克黨革命推翻沙皇。	1917	
美國人口達1億300萬人。 世界流行性感冒使2200萬人死亡（1918-1920）。	1918	
美國開始禁酒時代。	1919	▶ 格里菲斯的《凋謝的花朵》是細膩的室內劇電影，講無理的暴力摧毀一個東方人和一個年輕女孩感情的故事。
◀ 美國婦女贏得選舉權。	1920	

如果說美國是個移民國家這個說法幾乎完全正確，那麼第一次世界大戰前美國是個移民國家的現實就再真確不過了。歐洲的貴族此時在消磨他們「最後的燦爛時光」，美國的中產及上流階級則在享受文學家馬克·吐溫所說的「鍍金時代」，總統權力低落，工業及經濟雖傲視全球，文藝風氣卻低迷。劇院奄奄一息，僅推出一些陳腐過時的通俗劇，愚蠢空洞也不受歡迎。這種氣氛賦予如尤金·奧尼爾（Eugene O'Neill）等劇作家機會對人性弱點做詩化病態的沉思創作，開啟了未來如田納西·威廉斯（Tennessee Williams）、亞瑟·米勒（Arthur Miller）、愛德華·阿爾比（Edward Albee）等文豪的時代。

文學界中，美國十九世紀的偉大作家馬克·吐溫此時被苦澀和絕望侵蝕。一位年輕的作家塔金頓（Booth Tarkington）正在憶舊式地探索類似的中西部少年成長題材。之後，他寫出關於中產階級幻滅的成熟作品，其中的兩部——《愛麗斯·亞當斯》（*Alice Adams*，又譯《寂寞芳心》）和《安伯森情史》（*The Magnificent Ambersons*）——得了普立茲獎後來也拍成極好的電影。不過這都是後話，在「五分錢戲院」的時代，電影更像是文學作品的十分鐘插圖綱要。

當時五分錢戲院是觀眾付錢看30分鐘到一個鐘頭的節目，內容多是一卷卷的短片，換片期間再放一些一邊看手工著色的幻燈片一邊唱歌的節目。何必改呢？1910年是這種風潮高峰期，每週上萬個五分錢戲院吸引2600萬觀眾，年營收9100萬美元，移民、勞工和失業者是主要觀眾。並非這個年輕產業只針對這些觀眾，而是中產及上流階級打死也不願走進這種聲名狼藉的戲院。

想想其環境。五分錢戲院多半是由商店店面或歌舞廳改建，其間擺出一些廉價租來的折疊椅，銀幕則是一大張白紙或一面大白布，放映室是土製鐵皮屋做成的密閉空間，上百個身體擠在狹窄密閉又燥熱的屋子裡，氣味難聞到業主不得不在換場的時候大量噴灑廉價香水。

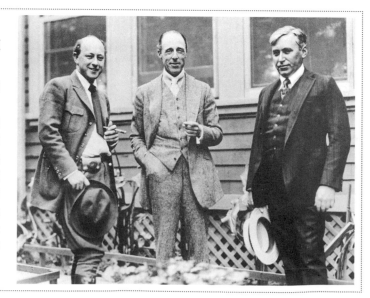

2-1 西席·B·地密爾，格里菲斯，馬克·森內特三人的公關照（從左至右）（約1926年）

這三人（還有湯瑪斯·英斯）是美國電影早期發展藝術及產業最重要的人物。地密爾聳動的題材，精美的打燈及導演方式，受大眾歡迎，也使片廠制度擁有了群眾基礎。格里菲斯專注於主角魅力拍出詩意和大場面，既鞏固了明星制度，也使他的技巧成為眾導演模仿的對象。森內特瘋狂、快速、有如機械化的喜劇融合了法國喜劇傳統，以及美國本土最愛的暴力和劇烈動作。（現代藝術博物館提供）

難怪看慣歌劇和劇院悲劇及通俗劇的觀眾視電影院為粗鄙又不入流的地方。直到1913年，電影院都依法不得設在離教堂200呎範圍之內。然而電影仍繼續快速發展，成為全國性娛樂，正如凱文‧布朗洛（Kevin Brownlow）所說，五分錢戲院「在一個節目之中，觀眾只花費看雜耍表演一樣的票價，就得到了通俗劇一樣的刺激感。電影融畫廊與劇場文化於一爐，提供球場和拳擊場式的動作場面，同時還可體驗旅行中對外國景觀的匆匆一瞥，而且它更可提供聾人聽聞的新聞……這些全部只要五分錢」。

與此同時，一邊觀眾在增加和擴大，另一邊產業界則產生慘烈的法律、創意和商業之戰。五分錢戲院時代之初，活躍的電影公司有「比沃格拉夫」（Biograph）、「維太格拉夫」（Vitagraph）、「愛迪生」（Edison）以及「卡勒姆」（Kalem）等，全設在紐約和紐澤西附近。短短十年間，除了「維太格拉夫」，其他公司全因自己的被動和短視而關門大吉，無法與時共進。卡勒姆公司的老闆就說：「長片……會需要冒險大投資，我們將堅持短片，如行不通我們就退出。」

2-2 《寶林歷險記》

（*The Perils of Pauline*，美，1914年），唐納德‧麥肯齊（Donald MacKenzie）和路易斯‧J‧加斯納（Louis Gasnier）合導。

這個系列電影在二輪三輪戲院撐了四十年，從每週自成一集的故事演進到「危機請待下回分曉」，直到電視影集出現，加上拍片價格飛漲才不再拍攝。此系列電影女主角珀爾‧懷特（Pearl White）是個神采飛揚的迷人女子，她已演了數年系列電影，但是這個系列電影的首集奠定了她的事業和名聲。其主旨永遠是「壞人讓好人陷入危險」，她演了不下六七集，到1920年代中期退休到法國為止。後來引起效尤，這類影片純針對少年觀眾而拍。（百代電影公司提供）

電影從廉價的娛樂轉換成大眾焦點在於幾個關鍵人物，如來自肯塔基州的高瘦、鷹勾鼻的**格里菲斯**（David Wark Griffith，1875-1948）。格里菲斯一直在關注電影這個玩具的變化。他和同儕本來對自己所從事的電影行業並無敬意，但他們的個性迫使他們視之如藝術，而且也成功地將之轉型。

32歲的格里菲斯當時前途未卜。他當過作家和舞台劇演員，但都不大成功。他是肯塔基州一位老上校之子，這個南部聯邦的老兵由於戰敗而家產喪失殆盡。家貧又只受過六年級教育的格里菲斯個性內向，難得向朋友開誠布公，行為舉止卻帶著貴族的優雅和莊嚴的風采。

他一開始猶如劇場人對電影充滿鄙視。不過工作就是工作，五塊錢一天還是五塊錢一天。1907年，格里菲斯在紐約閒時在愛迪生片廠演戲掙錢。他參加了艾德溫·S·波特的《虎口餘生》（*Rescued from an Eagle's Nest*）的演出，這部可笑的電影中，格里菲斯揮舞手臂，演技拙劣地與一隻假火雞搶奪被火雞擄走的嬰兒。

格里菲斯後來沒當演員，但這段時間仍為比沃格拉夫公司演過戲。為了多賺幾個錢，他賣了一些故事給比沃格拉夫公司，公司也順便請他任導演來應付市場的片量需求。格里菲斯因失敗太多次，與電影公司達成協議，如果導演不成，演員和編劇的工作仍不會少。在一個餐會上，一位叫比利·比澤（Billy Bitzer）的攝影師給格里菲斯上了一個簡單的導演入門課。

格里菲斯的第一部電影《多莉歷險記》（*The Adventures of Dolly*），內容是一個小胖妹被吉普賽人綁架的故事。1908年7月14日此片公映，電影沒什麼特別的，但乾乾淨淨也未超支，格里菲斯乃簽約為比沃格拉夫公司工作，但他仍對電影有歧視看法，而且完全不理拍電影的成規。當時，拍電影有一項不成文的規定，即攝影機的角度要模仿劇場前排觀眾的視野：演員都顯現全身，剪接則全為場景轉換而做。

格里菲斯感性浪漫，他受小說家狄更斯的影響，女主角都嬌弱如花，男主角頂天立地，壞人則惡貫滿盈。這些角色的行動常被另外的角色打斷，平行發展，最後又重疊交

2-3 《一個國家的誕生》

（*The Birth of a Nation*，美，1915），梅·馬許（**Mae Marsh**）主演，格里菲斯導演。

麗蓮·吉許的接棒人梅·馬許成為格里菲斯旗下的名伶。吉許擅長肢體動作，馬許則會用眼睛和手演戲；吉許像永恆的少女，馬許則像成年女子；吉許充滿力量，馬許卻像被折磨殆盡，她最成功的表演應是《黨同伐異》（*Intolerance*，1916）中的一段。三年後格里菲斯將之加長改名為《母親與法律》（*The Mother and the Law*）上映。（現代藝術博物館提供）

又在一起。格里菲斯本能地認為電影可以模仿其他做得更好的媒體。他和愛迪生、亨利·福特（Henry Ford）或者晚一點的華特·迪士尼（Walt Disney）一樣，並沒有受過高等教育，對理論沒興趣，說不出道理、原因和美感來源。但不打緊，他會拍電影。

他不是一次成功的。每週拍兩部電影使他少有機會研究實驗。他慢慢地在一部電影中做攝影實驗，在另一部電影中做燈光實驗。1912年，一本產業雜誌《電影世界》（Moving Picture World）對格里菲斯的一部電影《D字沙灘》（The Sands of Dee，1912）用了68個場景頗不以為然。當時的競爭者都不過用16到46個場景。觀眾在看完眼花撩亂的鏡頭和剪接後能穩穩走出戲院就不錯了。格里菲斯的《隆台爾的話務員》（The Lonedale Operator，1911）則是一個盜匪圍攻女主角家，她的丈夫在她被攻擊前急急朝家裡趕的故事。故事簡單，卻有近百個鏡頭。盜匪、女主角、男主角的戲份均在不同場景拍攝，再將之剪在一起，格里菲斯發現了製造和累積張力的拍攝方法，也懂得了用特寫來加強情感。

格里菲斯的電影從靜態到動態不全是他的革新。他根據情節需要擷取別的導演所用的手法，擅用特寫以及燈光、場景。此時他捨棄全打亮的單調舞台式燈光，選用自然光源——火爐、窗戶——更為真實，也用更多外景。

比起早期導演那些粗糙的姿態掛帥的劇場演員，格里菲斯的演員都比較年輕，也沒有傳統表演方式的負擔。他的名演員瑪麗·畢克馥（Mary Pickford）回憶說：「週一我們排演，格里菲斯先生會分配給我們角色……我們會一起編寫構造故事，週二我們拍內景，週三我們拍外景。」這是頗為正常的拍片節奏，雖然像早期出過許多美麗電影的卡勒姆公司，還有第一個西部片明星布朗科·比利·安德森（Broncho Billy Anderson），他們的電影多半都是一天就拍完了。

2-4 《穀倉一角》
（*A Corner in Wheat*，美，1909），格里菲斯導演。
格里菲斯以此鏡頭為**停格**（freeze frame），與一個穀物大亨設的筵席對照，雖然這只是一部電影，兩三天就拍完了，格里菲斯仍致力於細節，戲服之逼真，演員襤褸的外形和典型勞工階級的面孔，使其他導演無法與之匹敵。（現代藝術博物館提供）

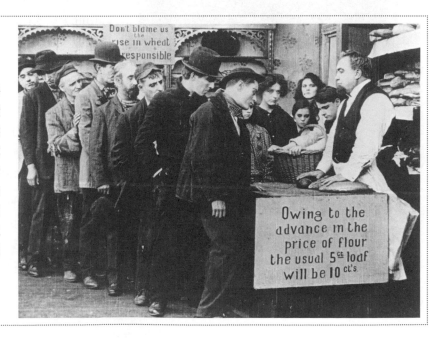

格里菲斯那些年的成就並非只在技術上。技術只是爲其呈現某姿態或某時刻人類靈魂的熱情而服務。在《慈母心》（*The Mothering Heart*，1913）中，麗蓮·吉許（Lillian Gish）演一個少婦，她的孩子因丈夫的疏於照顧而去世，她獨自在花園精神錯亂地走動。突然她撿起一根枯枝，向四周瘋狂揮打。這個爆發性的動作，透露出她被壓抑的情感，死亡促使她摧毀四周青綠的生命。

另一片《穀倉一角》（*A Corner in Wheat*，1909）中，則是由導演而非演員突出重點。這部電影是由有影響力的美國小說家兼記者弗蘭克·諾里斯（Frank Norris，見圖2-4）的兩部作品合成的完美的10分鐘，其攝影由比利·比澤輕柔如畫家柯羅或米勒般的田園筆觸，經營反資本主義的主題。一場戲中，格里菲斯拍的是以倒賣穀物獲利的大亨舉辦奢華的宴會，下一個鏡頭切至農夫們排隊領麵包的安靜景象，農夫們是大亨宴會的受害者，他們的痛苦凍結在畫面上。

演員兼格里菲斯助手約瑟夫·赫納貝瑞（Joseph Henabery）這麼形容他的同儕：格里菲斯具啟發性……他是第一個認知好故事需要飽滿有趣角色的人。我們早期的作品粗糙原始，兩個人見面觀眾不知道他們從哪裡來，做過什麼事，喜不喜歡手指餅乾或者林堡乳酪。他們只不過是非人化的木偶罷了，但格里菲斯一定要觀眾認識他的角色，他會說：「想想持家的女人會做什麼？」然後他會要她站在門廊裡，剝玉米，他會用小細節讓你感覺那個角色——「是我媽媽！」你會這麼想。

格里菲斯憑藉著混合平行剪接（parallel editing）、頻用特寫、對外景和佈景絕佳的構思以及用實物（objects）象徵及定義角色種種方法，創造出個人風格。格里菲斯開發了一個未被探索的領域，但不見得得到老闆的認可。

1908年，比沃格拉夫公司與愛迪生公司、維太格拉夫公司、塞里格公司（Selig）及其他五個公司共同組成「電影專利公司」（Patents Company）。他們向每個放他們電影的戲院每週徵收二美元（這是電影租金之外的）。他們也尋求方法阻止戲院放不是他們公司出品的電影。強制執行這些做法並不容易，但「電影專利公司」與喬治·伊士曼簽約獨家使用其底片，據此他們想趕走所有

2-5 《風雨中的孤兒》
（*Orphans of the storm*，美，1921），格里菲斯導演。

活潑頑皮、常被迫害卻具有意想不到的韌性，麗蓮·吉許是一代悲后，是默片時期少數的偉大演員，她和格里菲斯之間的曖昧張力，使她成為格里菲斯眼中完美的女性形象——其實也是格里菲斯對世界的看法。這個拍檔顯現的尊嚴、真實和折磨，四十年來所向披靡，後來才出現柏格曼和麗芙·烏曼的另一組合。（United Artists 提供）

不與他們結盟的公司。

1910年，上萬個五分錢戲院有一半被電影專利公司控制。每年光收權利金（license fee）就有125萬美元。獨立製片公司（被專利公司稱爲海盜），由不屈服的卡爾‧拉姆勒（Carl Laemmle，後來創環球公司）領導，後來尚有威廉‧福斯（William Fox）加入這場商業戰。他們和法國盧米葉公司簽約使用其底片，然後促使美國政府提起反壟斷訴訟來對抗「專利公司」。當律師們爭論不休，另一邊「專利公司」則用鐵腕摧毀獨立公司的設備。獨立公司唯一的解決方法就是躲得遠遠的，躲到從紐約及紐澤西州不容易找得到他們的地方。他們查了地圖，找到離東岸紐約最遠的加州，一面收拾行李，一面整理尚未被「專利公司」打成碎片的攝影器材。

反諷的是，偉大的電影革新者格里菲斯發現他竟然在爲這樣一個爲了維持現狀不惜倒行逆施的公司工作。比沃格拉夫公司甚至隱瞞演員的名字企圖阻止明星的崛起，害怕他們索要高價，這將使控制權由商業轉向創意。

格里菲斯的演員則個個出色。瑪麗‧畢克馥來自多倫多，閃亮好奇又野心勃勃；亨利‧B‧沃斯奧（Henry B. Walthall）是面孔聖潔、表演輕柔的南方紳士；羅伯特‧哈倫（Robert Harron）是敏感的年輕人。還有來自俄亥俄州的姊妹花麗蓮‧吉許和桃樂絲‧吉許姊妹——後者輕巧活潑，前者哀婉、臉蛋有如拉斐爾畫筆下的聖母。

1913年，格里菲斯已爲比沃格拉夫公司導了450部短片。公司一再推翻他要求增加片長的想法，更別提給他一手拉拔起來的公司股份。五年間，格里菲斯改變了電影拍攝和觀看的方法。他已經把平板、僅爲記錄舞台演員表演或火車進站景象的客觀媒體，轉變爲含有個人觀察和意見的主觀媒體。

2-6 格里菲斯和比利‧比澤在《賴婚》（Way Down East，美，1920）之外景地。

比澤是格里菲斯合作15年的有力右手，用優越的技術不斷設計多種方式及技巧將格里菲斯腦中的想像力實現。格里菲斯很早就相信創造張力——微妙地讓演員之間、技術人員之間互相競爭。比澤不喜歡格里菲斯在《凋謝的花朵》中將他的權威分一部分給善用柔焦（Soft-focus）和特寫的攝影師亨德里克‧沙爾多夫（Hendrick Sartov）。兩人屬惺惺相惜，1920年代中期仍不免分道揚鑣。格里菲斯仍長期信任旁邊的技匠，如卡爾‧斯特勒斯（Karl Struss）和喬‧魯登伯格（Joe Ruttenberg），但他們也只能就格氏主控壓力下的比澤做法加工罷了。（聯美公司提供）

　　格里菲斯離開比沃格拉夫公司後加入「共通公司」（Mutual），導了一連串電影並構思他一直想做的題材——美國的內戰，以他小時候坐在爸爸膝上聽來的純以南方人觀點為主。他找到1905年由迪克森教士（Reverend Thomas Dixon）撰寫的受歡迎的小說——後來也成功改編為舞台劇的《同族人》（*The Clansmen*）——進行改編。1914年7月4日，格里菲斯帶著一路追隨他的演員，以及一路攢下來的錢，開始拍美國有史以來最長的電影。這部電影充滿了他特殊的熱情和溫情，用凱文·布朗洛的話說，也開啟了美國電影的第一頁。這就是《一個國家的誕生》（*The Birth of a Nation*）。

　　當時格里菲斯正值壯年，創造力豐富，少有競爭。他領頭，別人跟隨。精明的製片人阿道夫·朱克挖到寶似地進口名舞台演員莎拉·伯恩哈特的電影，由法國的「藝術電影公司」拍的《伊莉莎白女王》（見第一章）。朱克後來又拍了相似的本土的系列電影，用美國最有名的舞台劇演員扮演那些讓他們成名的角色，其中，如詹姆斯·K·哈克特（James K. Hackett）拍了《古堡藏龍》（*The Prisoner of Zenda*，1913），詹姆斯·奧尼爾（James O'Neill，尤金·奧尼爾的父親）演了《基度山伯爵》（見圖1-12），後者是艾德溫·波特所導。他們全模仿劇場，背景也是畫的，上場下場，全如舞台上的處理。如今看來，這些電影乏味得可以，與一兩年後拍的《一個國家的誕生》相比簡直是上古時代的。

　　拿今天的眼光來看，如果拷貝像樣再配上好的音樂，《一個國家的誕生》仍是強片。雖然內容充滿種族主義的偏見，但其戰爭場面的廣度和完美——簡直像是內戰的新聞片——以及其穩妥的救援高潮，全都拍得無懈可擊。對1915年的觀眾而言，這部三小時長的內戰史詩傑作簡直讓他們大開眼界，影片以北方斯通曼家族和南方卡梅隆家族的故事為主軸，卡梅隆家的大兒子建了三K黨，確保南方街面不被狂暴的黑人和白人皮包黨掠劫。

　　對許多影評人而言，拍攝和放映以「三K黨人」（影片的最初用名）為名的電影是令人難堪的難題。許多北方城市都批評抵制《一個國家的誕生》。一部藝術上第一流的作品在政治和社會層面上可能令人難堪嗎？在特定的時期是這樣的。格里菲斯是從南方觀點拍攝此片，所謂南方是當時的南方自由派分子，他們對黑人的理解是19世紀南方自由派分子的看法：黑鬼如對老主人忠誠就是可敬可愛的，但若不然，就是暴力危險對白人婦女圖謀不軌。格里菲斯所表現的種族衝突和三K黨的狀況全在該片的下半部。由現代人觀點來看，這些看法說不過去。但他的限制也部分來自原著，書中把非洲裔美國人視為應壓制及消滅的。

　　即使現代態度與1915年的社會標準相差甚巨，《一個國家的誕生》仍是偉大的成就。它的投資只有11萬美元，卻賺進大約1400萬美元，證明了電影在商業上是從沉睡中醒來的巨人。美學上，電影已可走向任何大家想做的方向。

　　格里菲斯最驚人的天賦是拍攝個人史詩的能力。除了戰鬥場面以外，人們對《一個國家的誕生》記得最清楚的是那些小的畫面，如麗蓮·吉許從醫院出

2-7 《一個國家的誕生》
（美，1915），格里菲斯導演。
此片的戰爭場面常被拿出舉例，但其實片中亦有半打以上人文場面令人回味不已。
格氏和比澤研究內戰照片，努力重塑屍橫遍地的戰壕中之沙塵飛揚、滿是蒼蠅的景
象。他們成功地使用早期<u>正色底片</u>（orthochromatic film）來捕捉精準的焦點和多層
陰影。到有聲片時代唯一在視覺準確度上可堪比擬的是約翰‧休斯頓導演的《鐵血
雄獅》（*The Red Badge of Courage*，1951）。（Epoch Releasing 提供）

來，一個站崗的士兵帶著興奮狂喜盯著她，繼而發出像狗一樣的喘息；或是一
張字幕卡寫著：「戰爭後的和平」，其後是陣亡士兵的中特寫——年輕、未刮
鬍、一動不動，有如布雷迪或者加德納拍攝的陣亡士兵照片。

更動人的是經常被人提到的畫面，其中亨利‧沃斯奧的表演細緻含蓄，這
也是格里菲斯經常要他的男演員所做的表演。沃斯奧在戰爭之後回到南方的家
中，他先看到殘破的房子，他的小妹妹跑出來迎接他，他們互相看著對方彷彿
一世紀之久，她看到他破爛的制服，他看到她穿著棉布衣。她落下淚來，他擁
抱她，吻著她的頭髮，眼神哀傷而遙遠。鏡頭一轉，他倆走入房子，門後伸出
兩隻手臂，未露面的母親緊抱著她的孩子，歡迎他從戰場返鄉。此場戲展現了
格里菲斯最重要的長處：一種深情的溫柔超越了意識型態和政治立場。觀眾只
要是人，不論是南方人還是種族主義者，都會被《一個國家的誕生》這場戲感
動。

《一個國家的誕生》所引起的激怒和成功是格里菲斯完全沒有預料到的。
電影公映時他被批評為「種族主義」而深受傷害。其他地區，電影產業正被敲
開了一絲裂縫。1915年電影專利公司的時代面臨結束，政府強迫他們廢除綁緊

2-8 格里菲斯站在氣球吊籃中執導《黨同伐異》。下圖是該片的巴比倫場景。
（美，1916）

耗資四十萬美金的《黨同伐異》票房慘敗，使格氏後半段職業生涯努力調整。光巴比倫場景就花了比《一個國家的誕生》全片更多的錢，由幕後英雄布景設計師華德‧霍爾（Walter Hall）建在綿延四分之一英哩的地上，工程師轉為導演的艾倫‧德萬（Allan Dwan）當時也在現場工作。格氏甚至親手設計了相當於當今的攝影機升降架（crane）的裝置，他在鐵軌上架設可升降的攝影機平台，可邊推軌邊降落，使觀眾在此景中如夢境般滑進巴比倫華麗的景象中。（現代藝術博物館提供）

的合約。但專利公司把頭埋在沙裡，完全不相信時代已經改變——他們仍宣稱一兩卷的短片是產業的基礎。

大家捧著錢來找格里菲斯，但他犯了一個大錯誤，就是想自我超越。他拍了《母親和法律》（*The Mother and Low*），加上另三段故事——16世紀法國天主教屠殺新教徒，巴比倫的淪亡，還有基督耶穌的故事。四個故事都部分由字幕片連線，也由麗蓮・吉許輕輕搖動搖籃的象徵形象連接。這個形象是格里菲斯從惠特曼的詩作擷取而來。

格里菲斯花了十八個月拍攝此片，一如往常完全不用劇本，花了50萬美元別人的錢。他稱此片為《黨同伐異》（*Intolerance*，1916，又譯《忍無可忍》）。他不願屈從過去簡單講故事的方法，反而將之平行發展，他說：「故事宛如從山頂往下看，起初四股水流各自慢慢、靜靜地流。但之後它們漸漸靠攏，越來越近，到結尾最後一場戲，它們匯流成情感表達的洪流。」

換句話說，格里菲斯將電影的四段故事的開始、發展和高潮平行**交叉剪接**（cross-cut），到結尾時，有些鏡頭只有八格畫面，或只有半秒鐘長。他的做法沒有故作理論狀，但卻開展了前所未有的電影形式。他使用近乎潛在的意識流，幾乎是複製了人的思維或想像力。

《黨同伐異》將歷史奇觀與細膩的情感處理得很均衡。巴比倫的段落聊備一格，但片段中山中村姑一角尚稱可喜；《母親與法律》一段內容是關於勞工、家庭問題與未來改革者的故事，較為精彩，尤其焦急的母親看著孩子被搶走，男主角被誤判為謀殺犯而送上絞架時眼含恐懼的鏡頭；法國的一段視覺上很豪華，但此段與聖經一段放在野蠻壯觀的古代故事和緊張絕望的現代故事旁就顯得蒼白了。

電影長達三小時十分鐘，當然失敗了。有許多檢討它失敗的理論，比如說它超前於時代，使觀眾看不懂。《黨同伐異》確實超前，觀眾看《一個國家的誕生》機關槍般的剪接速度沒有問題，看《黨同伐異》卻一頭霧水。

《黨同伐異》的致命傷是時機。格里菲斯拍此片時是1915年，美國當時充滿反戰氣息。歐洲也許搖搖欲墜，卻不關美國的事。威爾遜總統因和平主張而當選。但當電影在1916年末公映時，戰爭看來無法避免，許多美國人開始擁護參戰，想給德國一點顏色看。但格里菲斯卻在這當兒不合時宜地提出愛和容忍，以及戰爭之無謂。

格里菲斯也以他一貫高傲和注重名譽的驕傲姿態擔負了《黨同伐異》的債務，包括底片的費用和全國公映的費用。諷刺的是，當這些債務壓得格里菲斯透不過氣，《一個國家的誕生》和《黨同伐異》卻說明了小公司小利潤小想法過時了！大資本和大財閥才是未來。更諷刺的是，像格里菲斯如此自學發展出的個人，很難在財團系統中做事。不過，即使面臨災難，這個上校的兒子還是有輝煌的戰績。

1919年，他花了18天6萬元導出《凋謝的花朵》（*Broken Blossoms*），這是一個受虐女孩的故事。她被父親拳打腳踢後，跌跌撞撞走在萊姆豪斯的街上，

2-9 《凋謝的花朵》

（*Broken Blossoms*，美，1919），**格里菲斯導演。**
格氏依十九世紀表演傳統要求演員外表及情感均需真實。演員理查・巴塞爾梅斯（Richard Barthelmess）在此片中細緻而畏縮地靠在石牆上，捕捉了這個角色禁欲克己的內在。巴塞爾梅斯是個極為優秀的演員，1920年代離開格氏自組公司，拍攝《孝子大衛》（*Tol'able David*，1921）而大獲成功，該片攝影細緻具啟發性，將肯塔基山區拍得細緻壯觀，使蘇聯大導演普多夫金（Pudovkin）大為折服。雖然那部電影現在被人淡忘，但巴塞爾梅斯絕對是當時男演員的佼佼者，格氏後來再也找不到另一個人與之匹敵。（聯美提供）

然後被一個叫鄭簧（Cheng Huan）的中國移民救下，看護她直到康復。兩人純真的關係卻被發現女兒藏身所在的父親摧毀。父親懷疑兩人異族私通，扭著她回家毒打她致死。鄭簧發現她的屍體，殺死狠心的父親再自殺，「多年來所有的委屈流過心頭。」

〔這裡談談格里菲斯的字幕片；一般而言，它們都很糟，花稍、假文藝。正如美國影評人安德魯・薩里斯（Andrew Sarris）注意到的，吉許和巴塞爾梅斯在《凋謝的花朵》中的第一場對手戲一直被廉價小說式的字幕打斷。然而，這兩個偉大演員之間的戲劇張力超越了任何小說家的描述。其實，默片導演得以他們的畫面和創造的情感來評價，而非他們的字幕。〕

在這嬌弱嚴肅的童話中，格里菲斯傳達出一種充滿情緒和詩意的畫面，並且揉合了兩個演員的表演中純潔和最細緻的誠懇。除了幾個為氣氛而拍的月光下河流中的中國平底帆船和在河邊濃霧中若隱若現的萊姆豪斯貧民窟以外，此片完全在片廠內所拍，也因此深深影響整整一代歐美的電影人。

格里菲斯在《凋謝的花朵》後，只拍了一部叫好叫座的電影《賴婚》（*Way Down East*，1920）。故事荒謬，但被吉許偉大的演技，以及格里菲斯絕佳的剪接所救。電影結尾，吉許孤單單地在浮冰上漂到瀑布邊，最後在墜落前被巴塞爾梅斯所救。

吉許和格里菲斯關係匪淺，他導戲時極其仰賴她的意見和判斷力。1920年，格氏計畫投資在紐約的馬馬羅內克（Mamaroneck）開片廠，也兼做監製。他要吉許導一部由她妹妹桃樂絲主演的輕喜劇《勸夫》（*Remodeling Her Husband*）。此片雖算成功，但兩姊妹卻因此鬧得不大愉快，麗蓮並宣稱：「導演工作不是淑女可做的活兒。」

在也拍了《賴婚》的馬馬羅內克格氏片廠，他拍攝了混合了過去所有技巧並將之發揚光大的《風雨中的孤兒》（*Orphans of the Storm*，1921）。該片成績可觀，是狄更斯的法國大革命丹東救難的冒險故事。格氏一如往昔，試驗電

影可改變的**景框**（frame）概念，許多鏡頭用**遮蓋**（masking）的技巧將景框上下的部分遮去，變成日後的「新藝綜合體」（Cinema Scope）一般的寬銀幕比例，預見了亞伯‧岡斯（Abel Gance）幾年後的「聚合視像」（Polyvision）。

描述革命的幾場戲中，格氏由一個陽台擺攝影機拍過去，前景是隨意丟在長靠椅上的帽子和外套，宛如有人在陽台上目睹一切，但因背景的街頭騷亂而匆匆丟下帽子和外套逃開，造成觀賞的立即性及現場感。

但格氏商業上不夠精明，事業發展受阻，上有大片廠的壓力，下有《賴婚》後的冷淡票房，他不得不抵押每部剛完成的新片，換取下部片的資金。由於債務愈陷愈深，他不得不放棄自己的片廠轉為派拉蒙片廠打工。他的判斷力不再如以前犀利，比如《美國》（*America*，1923）一片雖美麗如昔，但內容空洞，演員演技僵硬，導演手法也欠缺說服力。

他並非被有聲片打敗，他的首部有聲片《林肯傳》（*Abraham Lincoln*，1930）電影感豐富，情感動人，當老班底亨利‧B‧沃斯奧又被召回演優雅的南方紳士時，但凡有點情感的人無不動容。但其後他又拍了一部失敗之作，之後便借酒澆愁。1948年，格里菲斯含恨而死，在他一手幫助建立的電影圈中他卻成為邊緣人。

1930年代中葉後，格氏被貶為「最後的維多利亞人」，因他性格之孤傲和起起伏伏的事業而得名。他的劣作像《夢幻街》（*Dream Street*，1921）誠如影評人所言，和他的傑作一樣，總有一些愚蠢濫情的片段，遮蓋了其他如情感爆發力、表達純正性以及形式的精確完美等優點。

但他奉獻比得到多。他讓一個不成熟的產業賺到夢想不到的錢，更教導世人電影的境界。《黨同伐異》證明電影可以重建消失的世界，《凋謝的花朵》證明電影可以捕捉描繪兩個人的靈魂。他把電影放在我們心中，使之個人化，也強迫我們關心角色和他們的處境。

大眾，也許包括他自己，對他的才能都有點誤解。他因為作品中之表演比其他同代誇大的戲劇方式收斂而被譽為「寫實主義者」，但事實上，他是個純粹的詩人和戲劇家。他從不喜歡板板正正地記錄寫實，他的剪接技巧完全在營造情感，表演則發展為完全不同於劇場的電影風格。他以一種詩化的自然主義比客觀的寫實更能切入真實核心，他也因此喜歡給角色概括性的名字，如「男孩」、「山中女」而非具體的名字。

幼稚？是的。虛榮？當然。但他也一樣大膽突破。他絕不是小人物，吉許說得好：「對我們而言，他就是電影業，電影業是他在腦中孕育而成的。」

雖然他無與倫比，但不是沒有競爭。**托馬斯‧英斯**（Thomas Ince，1882-1924）現在幾乎被淡忘了，但他被稱為——尤其是法國人——優秀的詩人。不過他惡名昭彰，以篡奪編導頭銜著稱。這也並不為過，因為所謂的好萊塢片廠制幾乎由他促成。他以為電影最重要是劇本，他親手改動每個劇本，明確指示細部分鏡，完成的劇本蓋上「完全依照劇本來拍」的大印分送給導演，然後他會親自剪接成片。

2-10 《風滾草》
（*Tumbleweeds*，美，1925），威廉·S·哈特主演，金·巴格特（King Baggott）導演。
哈特並非第一個西部片明星，也非最具影響力的，但他對西部絕對認真嚴肅。布景、服裝都極為真實，角色在浪漫中帶點傷感，哈特嚴肅、沉默、寂寞的形象後來被約翰·韋恩和約翰·福特點染生色，作為始作俑者，哈特投射出在艱困大地生存的形象。（聯美提供）

　　他的事業在1910年代晚期開始下坡，因為其呆板的技巧和缺乏明星暴露了他公式化的流水線拍攝方式。而且，除了威廉·S·哈特（William S. Hart）和短時間有亨利·金（Henry King）以外，沒有好導演願為這種視導演為多餘的監製工作。相比之下，格里菲斯就吸引了許多未來的大導演，如埃里克·馮·斯特勞亨（Erich von Stroheim），拉烏爾·沃爾什（Raoul Walsh），托德·布朗寧（Tod Browning），西德尼·富蘭克林（Sidney Franklin），艾倫·德萬（Allan Dwan）以及和他一樣是卓越的民間電影詩人的約翰·福特（John Ford）到身邊。英斯的片廠以及聲望隨著他的去世而消逝，但他制度化的製片方式，隨時可以更換導演、編劇並讓他們圍著某個掌控全局的製片人團團轉的做法，日後開花結果，先由艾爾文·薩爾伯格（Irving Thalberg）繼承，之後米高梅片廠乃至如今大片廠均以此為準。

　　格氏作為製片兼導演的真正對手是西席·B·地密爾（Cecil B. DeMille，1881-1959），他早期的傑作《欺騙》（*The Cheat*，見圖2-11）被歐洲評論界譽為藝術**場面調度**（mise en scène）的突破。此片帶有以後成為地密爾正字招牌的性虐待性感特徵。現在喜歡地密爾電影可不太時髦，他縱橫了半世紀，但其後來奇觀式史詩大片和毫不遮掩的右翼政治觀，令幾代美國評論界都十分反感。

　　即便如此，地密爾早期（1914-1920）和以後斷斷續續都展現了凌人的大氣和在戲劇和社會喜劇上敢衝敢撞的勇氣，他也設立了電影藝術的新標準，特重美術和攝影，強調他從小就喜歡的多雷（Doré）和林布蘭（Rembrandt）的畫風。

　　地密爾除了對大眾口味掌握到位外，最屬害的是其說故事技巧。他的佳作使人宛如聽一個文采斐然、精力旺盛的老爺爺在渲染傳奇故事，（見圖2-11）方法也許拙劣荒謬，可是一點細節也不馬虎。評論家卡洛斯·卡拉倫斯（Carlos Clarens）以為，地密爾的角色作用絕非隱喻，沒有內在深層意義，但因地密爾

2-11 《欺騙》

（美，1915），凡妮·沃德、早川雪洲主演，地密爾導演。

電影說的是一個嬌寵的交際花為一筆錢委身東方富豪，爾後又食言的複雜故事。東方人後來憤怒地在她身上使用烙刑，像對待動物一般。地密爾用了舞台投影技巧及戲劇化的打光法，卻因其性心理的真實性使其評價高又受觀眾歡迎。法國人稱之為傑作。但地密爾後來去拍頑皮的性戲劇，以及讓他功成名就的聖經奇觀片，而使此片被人遺忘。不過，此片超乎時代的重要成就絕對是美國早期電影的里程碑。（拉斯基公司提供）

的敘述和點染，一點也不減色。他擅長外在的戲劇性，但掩不住他本質上像個庸俗的連環漫畫家之事實。

當格里菲斯和同儕在發展本土形式時，喜劇自法國移植至美，逐漸本土化。最早號稱喜劇之王的，是加拿大的**馬克·森內特**（Mack Sennett，1880-1960）。森內特當時在比沃格拉夫片廠跟格里菲斯的片中演一些小角色，他有些奇怪的想法，認為警察及其他維持社會秩序的團體都特別可笑。

格氏天性嚴肅不懂幽默，對這小演員並未注意。直到有一天森內特的才能終於得以致用，格氏的一部小短片叫《窗簾桿》（*The Curtain Pole*，1908），主角是一個笨手笨腳的呆子，憑著一根窗簾桿，最後搞得全鎮翻天覆地。森內特極為滑稽，一個接一個滑稽戲，累積到末了全鎮都想打扁他。

到了1913年，憑藉英斯公司後台老闆紐約影業公司（New York Motion Picture Company）贊助的少許資金，森內特建了啟斯東電影公司（Keystone Studio），找了一群在格氏文藝大戲中得不到發揮的小演員來演戲，其中包括一個活潑辛辣的模特兒叫作美寶·諾曼（Mabel Normand）。

森內特和啟斯東電影公司一下爆紅，對不成熟的觀眾而言，森內特的天真幽默甚得其共鳴（見圖2-12）。其實這些電影多抄自法國鬧劇，不外乎不忠的老婆和不忠的丈夫，老在快步逃避追逐，人藏在床底下，門開了又彈回等等馬戲團式誇大快速的鬧劇（森內特的電影是默片中唯一用快動作攝影者，其他默片可能看起來動作很快，卻是因為放映不當造成）。

森內特的演員全由其肢體動作特色而分類，通常有年輕的主角、滑稽可笑的胖子（靈巧的胖子羅斯科·阿巴克爾）、鬥雞眼等等。森內特的喜劇是演員表演滑稽的事，而不是演員演戲很滑稽。

如今看來，這些電影粗糙而欠文明，歐洲人倒挺喜歡，因為符合他們對美

2-12 《破滅的美夢》
（*Tillie's Punctured Romance*，美，1914年），卓別林和瑪麗·杜絲勒（**Marie Dressler**）主演，馬克·森內特導演。

森內特利用瘋狂的表演方式加諸每個演員身上，即使聰明如卓別林和杜絲勒也逃不掉。森內特動作大、嘴型大，使卓別林在他公司左支右絀，他日後寫道，此種馬戲團式表演無法讓角色發展。（啟斯東電影公司提供）

2-13 《胖子和梅布爾》
（*Fatty and Mabel Adrift*，美，1916），「胖子」阿巴克爾（Roscoe "Fatty" Arbuckle）和美寶·諾曼主演，阿巴克爾導演。

美寶忽如男子調皮，忽如女人甜美，有時更同時呈現兩種形象，她是銀幕首位重要女諧星，其優雅及甜美用森內特的話來説：「有如夏天的陽光。」「肥仔」阿巴克爾與她合作了數十部電影，個性與她相像，動作敏捷，笑果不斷。他是個成熟的導演，兩人也是早期全球鍾愛的人物。但1921年，兩人都傳出不同的醜聞，雖然後來都證明是無辜的，但兩人的事業都被摧毀。兩人先後在1930年代初過早去世，是影壇的悲劇人物。（Triangle 提供）

國人「天眞野蠻人」的親切看法。其片子確實動作不斷，活潑有勁，更重要的一點是，它們並不眞的可笑，看幾小時後除了幾聲乾笑外就再也笑不出來了。

但他是天時地利人和，作品自始至終一成不變（只除了1930年代，W・C・菲爾茲爲他拍的四部短片例外，這四部短片很個人化，應該歸功於菲爾茲）。即使森內特自己才能短絀，但他有伯樂識千里馬之眼，除了斯坦・勞萊（Stan Laurel）與巴斯特・基頓（Buster Keaton）以外，幾乎每個默片喜劇巨匠在他們事業初期都曾爲森內特工作過，甚至一些少女明星早期也曾在他作品中露面，如葛蘿莉亞・史璜生（Gloria Swanson）和卡露・龍芭（Carole Lombard）等等。

有才華的人都是有獨創的表達本領的，在森內特電影那種瘋狂的追逐中，很少有機會發揮個人特性。很快地，像阿巴克爾、哈洛・羅德（Harold Lloyd）、查理・卓別林（Charlie Chaplin）都長翅膀去追尋更大的表達自由了。美寶・諾曼走了回，回了又走，又回，其中當然也牽涉了兩人的曖昧關係。1920年代中葉，森內特簽下哈里・蘭登（Harry Langdon）時也想調整風格，將影片速度放慢來適應蘭登蝸牛式的節奏。儘管森內特影片當下仍在賺錢，但觀眾已逐漸投向哈爾・羅奇（Hal Roach）製作的，由勞萊和哈台等明星主演的那些以角色性格爲主的喜劇。

森內特1935年破產，用美國作家華德・克爾（Walter Kerr）的俏皮話說，喜劇之王成了「喜劇木匠，蓋好房子，很難令人相信他曾在此娛樂朋友。」但是在1920年之前他和格里菲斯、英斯都做出了貢獻，他們的改革和眼光都爲世人所用。火把終於將要傳給別人了。

延伸閱讀

1 Balshofer, Fred, and Arthur Miller. *One Reel a Week*. Berkeley and Los Angeles: University of California Press, 1967. 本書由兩名親身經歷者所撰寫，談的是紐約、紐澤西和好萊塢專利戰，以及早期的電影攝製，也許並不完全可靠卻極具可讀性。

2 Brown, Karl. *Adventures with D. W. Griffith*. New York: Farrar, Straus and Giroux, 1973. 可能是唯一一本以第一人稱寫格里菲斯的著作，極有價值，作者為其助理攝影師。本書精闢、詼諧，資訊量豐富。

3 Geduld, Harry, ed. *Focus on D. W. Griffith*. Englewood Cliffs, N.J.: Prentice-Hall, 1971. 蒐集了過去和現在有關格里菲斯的論文和文獻，有幫助。

4 Hansen, Miriam. *Babel and Babylon: Spectatorship in American Silent Film*. Cambridge, Mass.: Harvard University Press, 1991.

5 Koszarski, Richard, ed. The Rivals of D. W. Griffith. Minneapolis, Minn.: Walker Art Center, 1976. 本書的系列文章和導論是關於格里菲斯及在大環境中促成他成就的競爭對手們。

6 O' Dell, Paul. *Griffith and the Rise of Hollywood*. South Brunswick, N.J.: A. S. Barnes, 1970. 關於1920年以前的格里菲斯，犀利而有價值的分析。

7 Ramsaye, Terry. *A Million and One Nights*. New York: Simon & Schuster, 1964. （Originally published in 1926.）從電影工業及其經濟視角，權威而詳實地描述了電影在其最初三十年的發展細節。

8 Schickel, Richard. *D. W. Griffith: An American Life*. New York: Simon & Schuster, 1984. 最佳的格里菲斯傳記專書。

9 Slide, Anthony. *Early American Cinema*. South Brunswick, N.J.: A. S. Barnes, 1970. 著名電影學者著作。

10 Wagenknecht, Edward, and Anthony Slide. *The Films of D. W. Griffith*. New York: Crown Publishers, 1975. 雖然缺乏比沃格拉夫時期的充分細節，但本書仍然算是絕佳地完成了艱難而龐雜的工作。

1920年代的美國電影 | 3

世界大事	⧗	電影大事
沃倫·G·哈定當選美國總統（1921-1923）。 美國人口約1億700萬。	1920	
華爾街繁榮時代開始。 美國南方到處出現三K黨暴力事件。	1921	卓別林拍了他的第一部喜劇長片《孤兒流浪記》。
尤金·奧尼爾獲普立茲戲劇獎。	1922	
哈定去世，副總統柯立芝（共和黨）繼任（1923-1929），1924他也當選下一任總統。	1923	哈洛·羅德的《最後安全》是所有喜劇中最大膽的。
	1924	巴斯特·基頓的《小福爾摩斯》以炫目的特效強調了電影的可塑性。 ▶ 道格拉斯·范朋克拍了這個時代最豪華的劍俠片《巴格達大盜》
費茲傑羅的小說《大亨小傳》為爵士時代下註腳——絢爛、創作力、奢華。 美國生物老師斯科普斯上課教導進化論而觸犯田納西州法律。 查爾斯頓舞步風靡全美；女性流行時尚革命——纖瘦身材、短裙、短髮以及裝腔作勢。	1925	▶ 卓別林的《淘金記》是當時的票房大片，他說：「願將來人們記得我的這部電影。」
◀ 艾靈頓公爵和莫頓出了第一張爵士唱片，非裔美國人的文化隨著名的哈林區文藝復興進入高峰。	1926	巴斯特·基頓的《將軍號》將史詩和喜劇做了完美結合。 《黑海盜》是片廠第一部彩色電影。
林白的單翼飛機「聖路易精神」號飛渡大西洋，從紐約到巴黎不間歇飛行33個半小時。	1927	▶ 《爵士歌手》是第一部部分有聲片，其成功將電影推入有聲時代。 穆瑙的《日出》結合了德國電影的感性和風格，與美國式的成熟製作模式和明星制度。
赫伯特·胡佛（共和黨）當選美國總統（1929-1933）。	1928	埃克·馮·斯特勞亨拍出他最華麗的《婚禮進行曲》探索奧匈帝國合併的卑劣與熱情。 ▶ 金·維多的《群眾》疲憊地觀察美國中產階級走投無路的焦慮。
威廉·福克納出版具有里程碑意義的小說《喧譁與騷動》。 紐約現代藝術博物館開館。 華爾街崩盤，開啟世界性經濟大蕭條。	1929	

到1920年，美國電影製作的中心已設在好萊塢及其周邊。紐澤西州仍有電影在拍，派拉蒙也在阿斯托里亞郊區的長島開設了片廠，重要的導演中只有格里菲斯將總部建在了東部。他把自己孤立在一個叫馬馬羅內克之處，拍出來的一連串電影都死氣沉沉。

好萊塢則在十年間從5000人增至36000人，到了1930年更多達15萬7000人。二十個好萊塢片廠每週大量生產長片短片給4000萬觀眾看。對電影需求大到大部分非市區電影院每週起碼得換檔兩次，有時甚至三次電影。

這個新興電影生產基地一面是繁榮商業城，另一面卻是安靜郊區。每週賺進3000美元的明星可以在山坡上建城堡，眺望山腳的酪梨和橘子園或油井。

當時的美國不像現在有許多人口集中在大城市，那時郊區價值觀仍是主流，好萊塢和它的電影簡直充滿紙醉金迷，有點危險有點邪惡，於是1921年至1922年大眾對一堆醜聞反感至極。紅星華萊士‧里德（Wallace Reid）吸毒致死，導演威廉‧戴斯蒙德‧泰勒（William Desmond Taylor）的謀殺懸案，還有胖子阿巴克爾的強暴／謀殺案審判都駭人聽聞。

不過，費茲傑羅、辛克萊‧路易士以及後來的海明威都公開向十九世紀以來一直存在的鬆散道德觀和與社會隔絕的感性宣戰。好萊塢與美國其他地方一樣都分裂為二，這種分裂隨著格里菲斯影響力的衰退以及文化上比較成熟的歐洲導演如穆瑙影響力的增加而漸漸減少。

只有一件事是絕對的：金錢，很多的金錢。隨著成本增加，利潤也增多了。賣座片如哈洛‧羅德的《最後安全》（Safety Last，1923）成本為12萬963美元卻賺進了158萬8545美元，羅德可分80%的利潤。資本有了，大公司如米高梅、華納兄弟成了大企業，忠誠的觀眾和產業成型了。隨著藝術與商業的融合，由於那個時期還沒有如日後那麼強調商業性，出現不少好電影。1920年代末，能流暢熟練地用畫面說故事的默片已是臻於完美的藝術。

對現代觀眾而言，看默片得有些條件。首先需要比看有聲片專心，劇情要點和角色細節必得仔細看，否則就看不懂。所以看兩部默片同映，即使配樂不差，也比看兩部有聲片同映累多了。

但默片喜劇所需要的比開放的態度和專注理解更多。其主導卓別林、基頓、羅德，他們和志向遠大的雷蒙德‧格里菲斯（Raymond Griffith，一位模仿麥克斯‧林德的演員）、哈里‧蘭登、勞萊和哈台共同構築了滑稽世界，後來在有聲片來臨時集體消逝。

生出這些奇花異卉的土壤即雜耍劇團，或在英國稱為歌舞廳的玩意，其實是一連串的短節目表演，長約15至20分鐘。表演者彼此間不互動，僅一個接一個表演，要點是節目得多樣化，丟瓶子、歌舞，得帶點喜感，每段節目中必有一或二是喜劇，非口說笑話而是以喜劇角色為本。表演不見得有編好的劇本，反而是採磨練的方法，看表演和觀眾來調整表演方法。一般而言，一天五、六次，表演藝人因此慢慢鍛鍊出角色型態、舞台笑話，以及特殊的表演時機。從這種嚴格的現場訓練出來的演員，對怎麼讓觀眾笑絕對是得心應手啦。

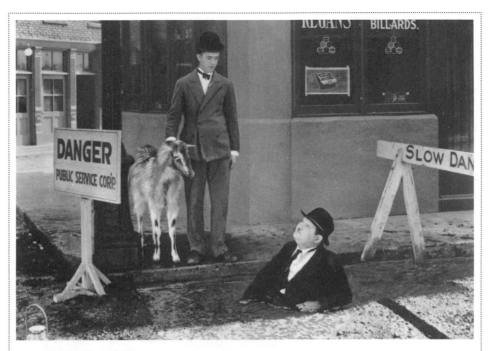

3-1 《安哥拉之愛》

（*Angora Love*，美，1929）勞萊（Stan Laurel）與哈台（Oliver Hardy）主演。

勞萊和哈台的對稱有如此幅劇照所顯示。他們不像其他諧星仰賴驚奇，反而不斷重複及在明顯的事上做文章。他們都先預示會發生什麼事，哈台會先做出充滿自信狀，勞萊也做出白痴狀，然後笑料照常發生。他們其實使觀眾成為他們的共謀，而且熱愛他們。他們的預先告知不但不會使觀眾乏味，反而更加期待，時時刻刻，純粹的笑料，這兩人可能是電影界中最好笑的人。（米高梅電影公司提供）

重要影人　　在這種環境中，一位年輕的英國喜劇演員**查爾斯·卓別林**（Charles Spencer Chaplin，1889-1977）被馬克·森內特看上了。當時只有24歲的卓別林已經在舞台上扮演粗魯、喧鬧的醉鬼而大有名氣。那醉鬼形象之所以如此有說服力全由他生活中的親身體驗而來。卓別林的父親也是小有名氣的歌舞廳藝人，酗酒至52歲足足喝死自己。在那之前，卓別林的母親已經因為隻身撫養卓別林和另一個兒子西德尼（同母異父）不堪負荷而瘋了。曾有段時間卓別林流浪倫敦街頭，後來和哥哥被送進孤兒院——那是當時窮小孩唯一的出路。他的母親後來復原了，卻沒完全康復，他倆又回到她身旁，所以卓別林前半生總在貧困和一無所有中度過。

　　他的哥哥先進入娛樂界，提攜他那更有才華的弟弟。到了1913年，卓別林已經名滿四方。森內特一直在搜尋新的人才，他看上卓別林，付他每週150元。卓別林在當年11月結束了雜耍團的巡迴演出，於1913年12月的第一個星期到達了啟斯東片廠，一年半後他就成了世界最知名的人。

　　卓別林對啟斯東那種跑來跑去的喜劇一開始是擔憂迷惑，後來卻與之爭論

起來。但在第一部電影中他仍是盡職地表演。這部名爲《謀生之路》（*Making a Living*，1914）的電影讓他穿上禮服禮帽，甩著惡人的鬍子，他盡職地跑來跑去摔得漂亮。即使在這部片中也有純粹卓別林式的表演。卓別林的硬板假袖口滑下來要掉了，他舉起手杖，袖口又滑回正確位置。那短短一刻眞是筆墨難以形容。卓別林和女演員美寶·諾曼是啓斯東片場中唯二能做得如是精細優雅的演員。

卓別林在戲服間找出衣服即興混搭出流浪漢的戲服，這完全是即興，他對這個造型立即有了想法，觀眾也喜歡這個想法。在離開啓斯東之前，他已經拍攝了三十五部喜劇短片和森內特的《破滅的美夢》（*Tillie's Punctured Romance*），這部電影也是第一部喜劇長片。

1915年，卓別林加入了布朗科·比利·安德森的愛賽耐公司（Essanay company），薪水是啓斯東的十倍。他拍了十五部片後，再轉入共通公司，週薪已達一萬美元。他的事業蒸蒸日上，拚命工作，他的才能彷彿被貧窮和沒有安全感壓制太久而如噴泉般湧出。他的作品質與量都很驚人，早期的電影中，他幾乎每分每秒都有花樣，也不顯得倉促。作爲一個演員他倒老顯得從容、聰明、緊湊，不像在做戲，喜劇性也極其自然。

1916年至1917年間，他爲共通公司拍了十二部片子。其中《當鋪》（*The Pawnshop*，1916）一片，一個男子帶著一座鐘走進當鋪，他問店員卓別林可當多少錢，卓別林看看他──這人穿得和他一樣破，只不過沒他那麼活潑有生氣──又看看鐘，用兩根手指敲敲它的背面，彷彿聽聽糟糕的背部咳嗽聲般，然後煞有介事地拿出聽診器，仔細聽，表情不樂觀。接著鑽子、開罐器都出來了，情況不妙，鐘已病入膏肓，他用鉗子、看珠寶的小鏡子仔細打開檢查，東西丟在櫃檯上彈出一堆零件，他慌忙噴上幾滴油，鐘已零件四散，他把零件掃進鐘的空殼，將鐘還給那個倒楣鬼。

卓別林不只將自己轉變了幾重角色，也將無生命事物變得像有生命一樣，巧妙地在破壞性這一基本喜劇原則中加入自己充滿活力、變化多端的表演。這成了他的正字記號，尤其在《淘金記》（*The Gold Rush*，1925）中，他用叉子叉住兩個晚餐麵包來跳舞，燈光輕柔地照著他的剪影，他熟練地操縱著麵包卷，它們好像兩隻腳支撐住他的大頭，跳得不亦樂乎。這是他的經典。

對他而言，他只是用這些設計和笑料來反映人生，無怪乎他能成功得那麼快那麼輝煌。他的周圍盡是些在表演上散發著天眞爛漫氣息的演員和諧星，而他卻是心理上無法那麼輕佻的人。他的童年讓他過早領略人生，他也立志要用角色來詮釋人生，眞實成了卓別林藝術的中心，在所有狂野的喜劇動作和卡通式的笑料後面，卓別林敢於刻畫一個眞正的人，擁有大家都認得出的眞實靈魂。

世界性的成功並沒有減少他作品中的情感刻畫。他在1920年代的所有電影，包括《孤兒流浪記》（*The Kid*，1921），《淘金記》（見圖3-2），《馬戲團》（*The Circus*，1928）以及《巴黎一婦人》（*A Woman of Paris*，1923，這部

3-2 《淘金記》（美，1925）卓別林主演、導演。
小流浪漢邀了幾個女孩希望帶她們去新年派對。他
幾個星期不眠不休賺錢買禮物，但那些女孩從沒真
的想去他的派對。查理被爽約後，孤伶伶在充斥著
淘金熱的小鎮茅屋中，聽著遠處傳來的熱鬧酒吧的
新年歌聲。這顯然不是喜劇片的素材，但卓別林從
來不只是喜劇演員，本片也不只是喜劇，它在喜劇
／戲劇、接受／拒絕、冰冷／溫暖中收發自如，有
效地控制生活中的哀樂。他不像格里菲斯從文學或
劇場中擷取二手的主題，他結合經驗本身，造出令
人驚訝和永恆直接的藝術。他的作品有比此片完美
的，但這部卻是最具人性和辛酸的。（聯美公司提
供）

安靜傑出的心理劇由他自編自導卻非自演）
中都深刻探索人的苦痛：愛人而不被愛，珍
惜的東西被人丟棄、忽視，別人都和樂融融
時自己卻孑然一身。但即便在這種情況下，
卻從未陷入絕望悲哀，總是繼續走下去。

卓別林從未缺乏直覺，在默片已死之
後卻拍了令其躋身神話的默片《城市之光》
（*City Lights*，1931）。此片細緻而完美，是
他所有喜劇中最富含淡淡憂傷者。

片中小流浪漢用盡方法幫助窮困的盲
女。他掃街、打拳擊賽，被揍得鼻青臉腫，
也忍受著精神分裂的富翁——他醉時將他當
成莫逆也給他錢，醒時卻完全不記得他。片
尾他被富翁錯當小偷送去坐牢，之前他卻能
籌足錢送盲女去做視力回復手術。

六個月後他出獄了，衣著破爛地走過街
道，撿起路邊的一枝花，透過窗戶看見他摯
愛而為她犧牲的盲女開了一間花店。他開心
起來，但女孩只看見一個可笑的流浪漢而大
笑不止。

她覺得他可憐，走出店來給他一些錢，
只有在塞錢到他手中時，她才憶起那雙曾在
苦難中唯一願幫她的手。

卓別林的鏡頭捕捉了兩人張力十足的
特寫。女孩先迷惑，然後感動，流浪漢遲疑
卻安詳地滿足於表。最後他的臉混雜了快
樂與害怕，她現在看得見了，他一直期待她
恢復光明，可是現在她看得到時還可能愛他
嗎？那個可貴的特寫，讓我們忘記了卓別林
的歌舞雜耍技巧，他童年在街上看到可模仿
的對象，他習自麥克斯·林德的優雅，以及
美寶·諾曼粗鄙的魅力，那一刻是卓別林自
己，他將人生的喜樂和荒謬結合在一起。

回顧來看，卓別林的真正勁敵是**巴斯特·基頓**（Buster Keaton，1895-
1966）。基頓乾澀、嘲弄、分析性強的抽象幽默比卓別林的脆弱人性更具現代
感性。基頓很早就有客觀的視野，他和家人的雜耍團巡迴全美，父親喬擔任主
角，這也是個酗酒會打人的父親。基頓很早以童星起家時已有一張撲克臉，以

跌跤時面無表情而出名。

到1917年，舞台成為通往電影的捷徑。基頓也不例外，甚至減薪到剛從啓斯東解約出來的胖子阿巴克爾的電影中當配角。基頓和阿巴克爾成為莫逆，在銀幕上也挺相襯，基頓木頭木腦如陰，阿巴克爾好表現如陽。一戰之後，基頓有機會獨自擔綱製作他自己的兩卷喜劇，接收了阿巴克爾的工作人員，彼時阿巴克爾已去拍長片了。打一開始，基頓就十分具原創性！他的角色勤快辛勞，卻老搞不懂周遭的現實，永遠是一個在奇怪地方的陌生人。

他不同於卓別林慢慢燉成功，基頓是一飛衝天，他也能設計完美的視覺隱喻給予他備嚐辛艱的主角。在《七次機會》（*Seven Chances*，1925）中，他的監製給他一個滑稽橋段，即一個單身漢必得在幾天內結婚才能繼承一百萬美元，故事老套，但基頓能化腐朽為神奇。

像常見的混亂鬧劇，數百個女人在教堂現身。基頓無法娶全部女人，他就一個不要了。這個舉動惹怒了所有女人，她們穿著新娘禮服，四面八方地追他，穿過城市的街道、道路交叉口、廢物堆積場，她們宛如白色的噩夢淹向一個孤單急迫的男子。

追逐延續到鄉村，基頓跑下一個山坡，碰到幾塊岩石，岩石又撞到更大的岩石，於是大大小小的岩石都滾落下來，像整個山都在攻擊基頓。他躲躲閃閃，幾次都被碾過，這是基頓影像的菁華，落石打向他，宛如上帝也加入了懲罰他的行列。

他最著名的電影是《將軍號》（*The General*，1926），故事有一段是一名南軍駕駛員駕駛火車穿過已被戰火摧殘得搖搖欲墜的橋，他確信橋可撐過去，但火車開過橋一半，一個壯觀美麗的鏡頭下，橋彷彿恐龍般壯麗地垮向下面的河。基頓這個鏡頭並未做假，因為他們真的把一個古董火車頭砸入俄勒岡州的麥肯錫河（Mackenzie River）中，壯觀之極。

基頓在生活中也和在電影作品中一樣不輕易流露感情，在電影界也是邊緣人，電影從不特別賣座，當然更無法與卓別林或羅德相比，即使傑出如《將軍號》也賠了錢，口碑平平。1928年他的監製兼姊夫約瑟夫·申克（Joseph Schenck）把他的合約轉給米高梅，在那裡他那些悶悶不樂的角色修整得平和，電影被打

3-3 《航海家》
（*The Navigator*，美，1924），巴斯特·基頓主演、導演。

基頓是所有偉大諧星中最不意識到自己的知性的，作品美如其人，一樣平滑、精準、結構嚴謹，完全可以不當喜劇來拍。攝影機位置永遠是對的，導演手法流暢而無贅筆，他的電影有時候會傑出聰明到一定地步而無法真正變成喜劇。他的事業後來被酗酒和片廠的鐵腕摧毀，在三十歲初頭就告夭折。（米特羅電影公司提供）

光磨亮了一些，收入也增加了四倍有餘，然而，基頓自此酗酒沉淪，15年不曾恢復。除了第一部米高梅片子《攝影師》（*The Cameraman*，1928）在水準以上外，其餘都是廉價的兩卷電影，直到1950年他客串了卓別林的《舞台春秋》（*Limelight*，1952），觀眾才再次注意他，尤其在歐洲他的名聲扶搖直上。

　　1960年代初期，基頓恢復工作。他的電影被修復並重新放映，被喜愛，也出人意料地被分析。這個有一雙大眼睛的安靜小人物終於得到最後的勝利。

　　哈洛‧羅德（Harold Lloyd，1893-1971）老是贏家，也許因為在樂觀的1920年代他才能那麼受歡迎，觀眾和影評人都喜歡他。回顧來看，大家會把他和卓別林、基頓並列，但沒有對他那麼熱衷，分析也不多，但在對新思想接受度高的觀眾群放他的影片，他的角色可愛、勇敢、固執的個性躍然而出，電影也活靈活現起來（見圖3-4）。

　　他不像前幾位同輩藝人有那麼多劇場經驗。他打一開始便是電影人，在電影界辛苦學習了好久才能讓觀眾發笑。他第一部主演的電影是1915年的廉價低俗喜劇，只有一卷，羅德只不過是模仿卓別林而已。他的角色蛻變多次，直到路克（Luke）這個極度活躍笑料純熟卻毫無個性的角色，竟然讓他獲得了一定的成功，儘管他知道他所做的毫無意義。

　　1917年的某一天，他遊蕩到洛杉磯一個劇院中看了一部電影，主角是一名戴玳瑁邊眼鏡打架的牧師。羅德喜歡戴眼鏡那種被動的形象，所以即使發行的百代公司反對，羅德仍開始這個戴眼鏡的被稱為「小子」或「眼鏡仔」的角色。「小子」帶了羅德較低調的尊嚴，觀眾挺喜歡，他就這麼慢慢建立他的觀眾群和他的事業。到了1922年，羅德已是美國最受歡迎的明星，成為「美國好人的神話」。他是1920年代勇往直前的象徵。

3-4 《永不軟弱》
（*Never Weaken*，美，1921），哈洛‧
羅德主演。

雖然羅德總被視為那個高高掛在大樓鐘上、險象環生的人，但他一共只拍過三部這樣的電影，只是因為電影太成功，他的危險太逼真，使他成為傳奇。事實上，他並沒有真正的危險，那些大樓均是假的，高度頂多十五英呎。但是攝影角度得當，幻覺就會造成。默片都很重細節，反而有聲電影較馬虎，也不肯用昂貴的背景投影。
（百代電影公司提供）

3-5 《有什麼可抱歉的？》
（*Why Worry?*，美，1923），哈洛‧羅德主演。
羅德和道格拉斯‧范朋克及瑪麗‧畢克馥很像，都
是不讓導演或片廠專美於前，自己控制影片走向。
他活潑有活力，是典型的美國人，特長於演羞辱或
困窘場面，喜歡電影情節真實，笑料自然誕生。本
片卻是例外，此處他扮演無意間闖入南美革命的花
花公子，因為幫一個巨人無意間拔了一顆蛀牙而使
巨人成為他的忠僕。（百代電影公司提供）

他的電影如《最後安全》、《新鮮人》
（*The Freshman*，1925）和《小生怕羞》
（*Girl Shy*，1924）都禮讚中產階級的價值
觀，如家、壁爐、一份真愛，以及「永不罷
休」的基本哲學。有些影評人不喜歡他膚淺
的美學，說他既無卓別林的詩情，也無基頓對
人生冷靜、超現實的視野。但他也有不同的詩
情，比如他的《小兄弟》（*The Kid Brother*，
1927）中就有一場戲很難讓人不覺得它優美
如詩，那是他最好的電影之一。片中主角哈
洛——在羅德的電影裡他總是叫哈洛——剛
認識了夢中情人，她與他說再見，消失在山坡
上。哈洛慌張起來，發現他甚至不知道她的名
字，他趕緊爬上樹，攝影機也與他一起升高，
直到他看到女孩為止。他高聲喊她，她也回答
了他的問題然後又不見了。哈洛想起另一件事
只好繼續往上爬，鏡頭也升得更高，現在他要
知道女孩住在哪。她走過了下一個山丘，他也
再爬高，攝影機高到幾乎危險的地方，而他只
不過想說「再見」。除了巧妙的敘事、內在的
迷人魅力和優美的風景，不斷升高的攝影機也
完美地表現著哈洛見到這個美麗女孩的狂喜。
通過一台富表現力的攝影機，動作和意義被完
美地結合在了一起。

有聲電影來臨對羅德毫不有利。他那種
勇往直前的態度顯得有點落伍，尤其對比在經濟恐慌年代社會的全面崩解，羅
德這種姿態簡直有些侮辱人了。他不像卓別林，他對社會底蘊漠不關心，不快
樂的結局會使他神經緊張。而他那種壓不扁的樂觀和樂天使他與社會脫節，他
為了搶救自己的事業想如銀幕中的表現那樣四處逢源，所以他先學法蘭克‧凱
普拉拍政治喜劇《貓爪》（*The Cat's Paw*，1934），又學拍瘋狂喜劇《銀河》
（*The Milky Way*，1936），但一切都太晚了，1938年他被迫退休。

事業瓦解的情況也適用於**哈里‧蘭登**（Harry Langdon，1884-1944），只不
過羅德紅了10年，之後5年逐漸失去了觀眾，而蘭登的走紅一共只有4年。1924
年他先入森內特的公司，兩年內嶄露頭角，1926年離開森內特進入第一國家電
影公司（First National），一年內拍了兩部叫好又成功的電影，但到了1928年公
司卻與他解約。

最初兩年蘭登真是無往不利。《流浪漢，流浪漢，流浪漢》（*Tramp,*

3-6 《強人》
（美，1927），哈里·蘭登主演，法蘭克·凱普拉（Frank Capra）導演。

曾有短暫時間，蘭登威脅到天王卓別林的寶座，至少評論者如此看。他的角色是成人前的大小孩，行為閃爍。此片一完，他就開除了年輕的凱普拉而自執導筒，拍了一些口碑賣座皆不佳的作品。像《三人成眾》這樣的片子並非沒有趣味性，正如名作家詹姆斯·艾吉（James Agee）寫道的：「蘭登有如怪調的小笛子，但他可從中奏出美妙的音樂。」（第一國家電影公司提供）

Tramp, Tramp，1926）、《強人》（*The Strong man*，1927）、《長褲》（*Long Pants*，1927）都打破賣座紀錄，森內特宣稱蘭登這種長不大的小孩比卓別林有才華多了，紐約的影評也持同樣看法。他的迅速隕落引起若干臆測，多半認定他開除導演法蘭克·凱普拉和哈里·愛德華茲（Harry Edwards）而自執導筒是個災難，他的連三敗電影招致羅德批評：「蘭登不能自己導演。」

其實他執導的三片——《三人成眾》（*Three's a Crowd*，1927），《追逐者》（*The Chaser*，1928）和已經佚失的《心病》（*Heart Trouble*，1928）——其中二片雖然怪得不行，但並不比他之前的電影差。看來只是觀眾對他只有一個困惑表情厭倦了。

蘭登的角色是很特別，但他的默片世界充滿了那些不特別的老套角色，咆哮的大塊頭、眨眼睛的女主角、性感的騷女等等。等觀眾對蘭登的好奇心消失後，就沒什麼好看了。他四年的升跌只不過是曇花一現，開得快，謝得快。蘭登在餘生中演了不少兩卷式喜劇，偶爾也幫勞萊和哈台編劇。他一直沒搞懂到底為什麼他會被觀眾拋棄。

默片時代的兩大巨星是道格拉斯·范朋克和瑪麗·畢克馥，兩人均經歷電影從初始粗糙到美學完善，從拉洋片時代到數百萬元大工業時代的轉變。**道格拉斯·范朋克**（Douglas Fairbanks，1883-1939）原是百老匯小有知名度的青年演員，並無特殊表演天分。1915年來到電影界，在一連串喜劇中嶄露他矯捷的身手而成名。舞台那些情節對他是種拖累，電影才能真正展露他的才能，他宛如十歲小男孩的活潑好動心態，套在一個成熟運動家的身體中。

1920年，已開始自編自演的范朋克決定實現夢想，嘗試製作冒險電影；此時冒險片還未成為主流。當年推出的《蒙面俠蘇洛》（The Mark of Zorro，1920）大為成功，證明范朋克的喜好與觀眾並無不同。接下來十年間，他每年推出一部作品，其中許多由他製編，每齣都是精心製作，情感充沛而逗趣幽默。即使范朋克職業生涯中只在一部片掛名導演，但就像他在聯美公司的夥伴查理·卓別林一樣，他確實掌握了電影的主導權。

瑪麗·畢克馥（Mary Pickford，1893-1979）是范朋克1920年至1935年的妻

3-7 《巴格達大盜》

（美，1924），道格拉斯‧范朋克主演，拉烏爾‧沃爾什（Raoul Walsh）導演。

柔軟、輕巧、活力十足、永遠樂觀，這是范朋克在1920年代的古裝冒險片中設計出的動作，宛如芭蕾一般。1919年後，他自任製片，保持高品質高技巧。直到後來老了，有了中年危機，再加上1930年代觀眾品味改變，他才從理想的演員兼製片位置掉下來。（聯美公司提供）

子，她的演員生涯始自童星，之後發展出她基本的角色特徵，即混合了如男孩般的彈性及真正的女性嫵媚。她的佳作如《海星聖母》（*Stella Maris*，1918）中，她那種嫻熟從容似乎一點不費勁的表演方法使觀眾看這種喜劇賞心悅目又十分投入。

畢克馥的事業發展線比其他明星更與電影業本身的演進平行。1969年，她還是胖胖的青少年時，就跑去比沃格拉夫公司打工，五元一天。十年後，她擁有自己的片廠，年薪五十萬美元，並參與建立聯美公司（United Artists），她嫁給范朋克似乎為一個好故事安了一個快樂結局。他倆是美國的黃金伴侶，畢克馥盡力扮好她的角色，宛如從維多利亞時代文學和戲劇中出來的典型角色，帶了聖母般的聖潔光輝（見圖3-8）。

在那個時代，人們認為畢克馥是藝術家，而范朋克是娛樂人士，但經過很多年後，這個看法可能有變。看畢克馥的電影須回歸那個時代的脈絡，反而范朋克的作品如《蒙面俠蘇洛》（*The Mark of Zorro*）、《巴格達大盜》（*The Thief of Bagdad*，1924，又譯《月宮寶盒》）、《蘇洛之子》（*Don Q, Son of Zorro*，1925）、《鐵面人》（*The Iron Mask*，1929），其純粹的愉悅在那個時代及過了八十年的現在並無軒輊。即使他在拍百萬元大戲，布景服裝豪華而且其異國氣息可能導致壓迫感，但只要范朋克一入鏡，場面就顯得光彩起來（見圖3-9）。

3-8 《麻雀》
（*Sparrows*，美，1926），畢克馥主演，威廉·博廷（**William Beaudine**）導演。

畢克馥外號美國甜心，這可不是宣傳口號，1920年代的觀眾不是迷而是愛他們的明星，而備受寵愛的就是畢克馥，這種愛讓她沒有自由，因為影迷不接受她變老，所以她總演一些只有她真實年齡一半大的角色。（聯美公司提供）

畢克馥和范朋克只合作過一部有趣的有聲片《馴悍記》（*The Taming of the Shrew*，1929），因為范朋克活潑迷人的男主角而令人難忘。當時兩人已歲月不饒人。范朋克的有聲片大部分顯得主人翁力不從心，雖然他最後一部電影《唐璜艷史》（*The Private Life of Don Juan*，1934）瀰漫著一個上了年紀男人的悔恨仍令人感到親切。畢克馥1929年憑藉電影《賣弄風情的女子》（*Coquette*，

3-9 《高卓人》
（*The Gaucho*，美，1927），范朋克主演，F·理查·瓊斯（**F. Richard Jones**）導演。

美術設計助長心理氣氛。范朋克是個矮子（只有5英呎8英吋高），這場戲關在牢裡使他看來更小更不重要——連床都這麼高。范朋克對此滿不在乎，逃出也不費吹灰之力。所以布景目的僅是針對觀眾而非角色，實話說，能逃離這種環境的人必有兩把刷子。（聯美公司提供）

3-10 《啟示錄四騎士》
（***The Four Horsemen of the Apocalypse***，美，1921），魯道夫‧范倫鐵諾（**Rudolph Valentino**）主演，雷克斯‧英格拉姆導演。
阿根廷一個低級酒吧裡，當時還是個擅演小白臉的小演員范倫鐵諾跳一曲探戈，就在此刻他成了大明星。當年此片紅遍半邊天，導演也衝進好萊塢第一線行列，英格拉姆紅到米高梅公司為他在法國尼斯建私人片廠，這樣當他在寫作、雕刻、繪畫之餘，可以拍一些帶異國情調的美不勝收的電影。這些電影逐漸顯得呆滯遙遠，一般認為這是因為英格拉姆喜歡畫面擁擠又排斥特寫鏡頭。不過，此張劇照足以證明，他仍是默片銀幕上最具圖像美者。後來有馮‧史登堡將繁複的背景視為角色內在靈魂的反映。（米特羅公司提供）

1929）得到奧斯卡獎，但僅僅四年後，拍了她最好的電影《祕密》（*Secrets*，1933）後因為票房慘敗，使這位商業頭腦強的明星也不得不提早退休。

　　1920年代是最後導演還算數的年代，明星級導演如雷克斯‧英格拉姆（Rex Ingram）能如現代的史匹柏或史柯西斯那般有完全控制權。即使二線導演如詹姆斯‧克魯茲（James Cruze）、亨利‧金（Henry King）、赫伯特‧布勒農（Herbert Brenon）或者喬治‧菲茨莫里斯（George Fitzmaurice）也都是預算一過就全面「綠燈行」的威望。

　　諷刺的是，一般以為嚴肅講究電影人創作自由的導演埃里克‧馮‧斯特勞亨（Erich Von Stroheim，1885-1957）也是促使權力由創意最終轉至商業的人，因為他對預算太過漫不經心。這位維也納來的移民曾任格里菲斯的副導，擅長描繪崩毀前的歐洲。他的作品內在是辛辣的通俗劇，但充滿了機智、氣氛、大膽的性，以及不保留的寫實，使得幼稚的故事也會被超越和改變。他的兩部傑作——《愚妻》（*Foolish Wives*，1921）以及《婚禮進行曲》（*The Wedding March*，1928）都是那十年的壓卷之作，前者尖酸諷刺，細節豐富，攝影出色；

3-11 《貪婪》

（*Greed*，美，1924），埃
里克·馮·斯特勞亨導演。
斯特勞亨會視情況而呈現出
他有如左拉式的寫真流派傳
統，鉅細靡遺地記錄下角色
的弱點和缺點。此片是他最
被讚揚之作，他費盡心力點
滴將弗蘭克·諾里斯的原作
《麥克提格》（*McTeague*）
改成電影，結果是部太長的
藝術片，是好萊塢物質主義
碰上藝術尊嚴的概念。
此處是德國移民的婚禮，讓
導演有機會記錄二十世紀初
下層中產階級的餐桌禮儀。
（米特羅公司提供）

後者浪漫，充滿對愛的渴望，以及一失就再不可得之遺憾。

　　即使不喜歡馮·斯特勞亨的電影也不得不承認他的才華——路易·B·梅耶
即是其一——但斯特勞亨重建十九世紀的壯舉，使他對時間與金錢毫不在意。
這位窮裁縫的小孩對錢簡直失心瘋地沒概念。《愚妻》拍了十一個月，導演說
花了73.5萬美元，環球片廠卻說花了110萬美元。不管哪個是真實數字，都令人
嚇一跳，然而可怕的還在後面，斯特勞亨的**定剪**（final cut）長達八小時，片廠
將之剪為三個半小時，這一點不意外。《婚禮進行曲》也花了一百萬美元，拍
到三分之二就喊停。馮·斯特勞亨照例又剪成11小時，再剪成兩部電影。

　　這種拒絕遵照財務及現實的作風使他的事業註定敗亡（見圖3-11），1923
年好萊塢有歷史性的關鍵變化，當時馮·斯特勞亨在拍一部叫《旋轉木馬》
（*Merry Go Round*）的電影，兩個月時已嚴重超支，他被環球製片總監艾爾
文·薩爾伯格開除，並用一個無足輕重的人取代了他。從創意而言此舉是不可
原諒的，薩爾伯格也知道，但就財務而言卻十分有理。強調實驗與藝術如果是
小成本的話是合理的，薩爾伯格不是不講理，小成本的電影如《群眾》（*The
Crowd*，1928）和《畸形人》（*Freaks*，1932）他全力支持其實驗性，但當馮·
斯特勞亨的昂貴實驗使回本不可能時，他就被開除了。後來他不得不回歐洲找
工作，只能當演員。

　　他的事業一直被他對性、虐待、愛之無常、人類之唯利是圖等執念縈繞，
如果不是他的幽默感和人道主義，他可稱為電影界的薩德侯爵（譯註：性虐之
代名詞）。他的角色就傳統道德來看鄙俚但卻相對迷人討喜。無論他們有怎樣

3-12 《紅字》
（*The Scarlet Letter*，美，1926），麗蓮‧
吉許主演，斯約斯特洛姆導演。

吉許演此片時已時不我予，當時大家都
在看放浪形骸的克拉拉‧鮑（Clara
Bow）。還有新彗星的葛麗泰‧嘉寶
（Greta Garbo），此時，已經32歲的吉
許像個老古董似地快被淘汰，雖然此時
她也拍出了最好的作品。比如此片她堅
持用瑞典導演，因為她相信北歐個性較
能掌握霍桑名著的清教徒道德。她做監
製與做演員一樣出色。（米高梅電影公
司提供）

的缺陷，他們絕不是偽君子。影評人喬納森‧羅森鮑姆（Jonathan Rosenbaum）
指出，其行為細節之堆砌累積，以及對社會和心理脈絡毫不隱晦的解析，使他
的電影頗接近十九世紀的優秀小說。

好萊塢需要沒完沒了的生產電影，片廠也必得一直補充幕前幕後的新鮮
電影人才，當然他們的目光也投向移民。第一批到好萊塢而成功的導演是德國
人。瑪麗‧畢克馥1923年把劉別謙（Ernst Lubitsch）帶到美國。他和他暫時的
老闆只合作了一部電影《露茜塔》（*Rosita*），不過在藝術上，他倆簡直如風
馬牛不相及。畢克馥是古典主義者，相信故事和表演。但劉別謙以為故事得含
蓄，有雙關意，關著的門，銀幕外的聲音，都能比演員喚起更多的笑聲。

劉別謙是位喜劇天才，也是高明的職業規劃者，他很快就知道美國人對歐
洲人的期待，即頑皮世故的態度。他為華納拍的幾部社會喜劇，態度多襲自卓
別林的《巴黎一婦人》，充滿對性、貞潔以及親密關係間的出軌問題的嘲諷，
最重要的，是他欣賞優雅的態度。

瑞典電影的主創者此時似乎是傾巢而出到美國拍片而重創了瑞典自己的電
影。美術設計斯文‧蓋德（Sven Gade），導演維克多‧斯約斯特洛姆（Victor
Seastrom，1879-1960）和莫里茲‧斯蒂勒（Mauritz Stiller，1883-1928），以及
演員拉爾斯‧漢森（Lars Hanson，1887-1965）都先後而來。斯蒂勒搭船而來時
帶了他培養的女演員，一位高大宛如從奧林匹斯山下來的女神——也就是葛麗
泰‧嘉寶（Greta Garbo）。這位她在美國的發展比斯蒂勒可強多了。急切緊張
的斯蒂勒在米高梅拍片十天後就被開除，他接著跑去派拉蒙拍出《帝國飯店》
（*Hotel Imperial*，1927），主角是寶拉‧奈格瑞（Pola Negri）。斯蒂勒在他認
為背叛他的好萊塢再拍一片後，帶著一身疾病和挫敗感回到瑞典終老。

所有瑞典的移民中，斯約斯特洛姆似乎是發展最佳的導演，諸如朗‧錢
尼（Lon Chaney），嘉寶和麗蓮‧吉許都和他合作過。他的作品以心理張力與

深刻挖掘角色著稱（見圖3-12），這位受人尊敬和喜愛的導演似乎做什麼都成功。他去世前不久，主演了好友兼崇拜者英格瑪·柏格曼（Ingmar Bergman）的《野草莓》（*Wild Strawberries*，1957）。斯約斯特洛姆導演手法中不張揚及明確的人道立場也帶入他的表演中，使一般而言較沉悶的柏格曼作品中出現少見的溫暖閃亮。

女性神祕　　好萊塢電影工業早期也有不少活躍的女性導演。一戰前電影需求量大增，片廠不顧社會對女性的偏見，誰會拍片就僱用誰。女人在得到投票權之前已經開始導演電影了。

最出名的是洛伊絲·韋伯（Lois Weber，1882-1939）她先為高蒙（Gaumont）拍片，廣受尊重，乃至卡爾·拉姆勒的環球公司在1915年為她建立私人片廠拍片，韋伯道德感重，她的作品題材各異，包括表現大企業腐敗的如《偽君子》（*Hypocrites!*，1914），節育的如《我的孩子在哪裡？》（*Where Are My Children?*，1916），死刑的如《人民vs.無名氏》（*The People vs. John Doe*，1916），以及她最拿手的奇觀電影，如她與偉大的芭蕾名伶安娜·巴甫洛娃（Anna Pavlova）合作的《波蒂奇的笨女孩》（*The Dumb Girl of Portici*，1916）。

韋伯也拍了默片時代流行的求生存悲劇，《污點》（*The Blot*，1921）是關注一對中產階級夫婦沉淪至赤貧的傑作。其表演低調具現代感，電影結尾將主角的命運曖昧地留給觀眾去想像。

歐洲人中，愛麗絲·蓋布拉謝（Alice Guy-Blaché，1873-1968）恐怕是最早的女導演，1896年她已開始拍片，種類多異，包括像梅里葉的奇幻技巧電影、聖經故事、民間故事等等——任何在市場受歡迎的電影。

1907年她與丈夫赫伯特·布拉謝（Herbert Blaché）移民美國，1912年這對夫婦在紐澤西的李堡建立了自己的片廠。但到了一戰時候，電影已以加州為中心，李堡的片廠漸漸被孤立。1922年他們賣了片廠，離了婚，赫伯特一直在電影圈留到1930年代，但愛麗絲的生涯則在片廠結束後也終止。

另一位短暫參與影壇的女導演是華萊士·里德夫人（Mrs. Wallace Reid），她出身演員，婚前名為多蘿西·達文波特（Dorothy Davenport，1895-1977）。她的先生也是著名的男演員，1923年死於嗑藥。之後她即以警告嗑藥為題編製影片，並一直以里德夫人掛名。她的編製生涯持續至1950年代，但導演生涯卻在1930年代中期的貧困時代中結束。

大部分女導演在默片後期已被淘汰，因她們的道德故事與經濟恐慌後之爵士時代氣氛不合，同時電影也逐漸步入企業化，而女性的介入就逐漸邊緣化。

到了1930至1940年代，只有多蘿西·阿茲娜（Dorothy Arzner，1900-1979）仍有導演身分。她原是派拉蒙的打字員出身，之後任剪接，剪了重要電影如《血與沙》（*Blood and Sand*，1922）、《篷車隊》（*The Covered Wagon*，1923）。她從1927年開始導演，1930年代拍了不少女性主題的作品，如凱瑟

琳·赫本（Katharine Hepburn）主演的《克里斯托弗·斯特朗》（*Christopher Strong*，1933），羅莎琳·羅素（Rosalind Russell）主演的《克雷格的妻子》（*Craig's Wife*，1936），還有瑪琳·奧哈拉（Maureen O'Hara）和露西爾·鮑爾（Lucille Ball）主演的《輕歌妙舞》（*Dance, Girl, Dance*，1940）。

阿茲娜的電影老關注刻板印象的女人經工作得到獨立的奮鬥歷程，但她從不是商業導演，到1943年她拍了最後一部電影。

默片時代更多的是女性編劇，如法蘭西絲·瑪麗安（Frances Marion，1890-1973）、安妮塔·露絲（Anita Loos，1888-1981）、珍妮·麥克弗森（Jeanie Macpherson，1884-1946）、貝絲·梅雷迪斯（Bess Meredyth，1890-1969）以及倫諾爾·科菲（Lenore Coffee，1896-1984）。

朱恩·瑪西斯（June Mathis，1892-1927）為鉅作《啓示錄四騎士》（*The Four Horsemen of the Apocalypse*，1921）擔任編劇，並由她親手挑揀了導演雷克斯·英格拉姆和主演，即當時還不太知名的演員魯道夫·范倫鐵諾（Rudolph Valentino），他綻放的明星光芒已是1920年代的標誌。瑪西斯在電影圈地位很高，乃至有段時間經營米高梅片廠，她是史上第一個在大片廠主管創意的女性，似乎前途似錦，可惜在35歲時心臟病發去世。

法蘭西絲·瑪麗安是當時薪酬最高的編劇。瑪麗安能寫各種類型，她為好友瑪麗·畢克馥寫了不少劇本，也為范倫鐵諾編了《酋長之子》（*Son of the Sheik*，1926），為麗蓮·吉許和瑞典導演斯約斯特洛姆編了藝術電影《風》（*The Wind*，1928），她最後一部主要作品是為嘉寶編寫的《茶花女》（*Camille*，1937）。

瑪麗安長於故事架構，不拘泥於類型或時代，有聲還是無聲。25年編劇生涯中出了130多個劇本，也導過三部電影，其中至少有一部《愛之光》（*The Love Light*，1921）水準頗高。1940年代瑪麗安退休寫了幾部小說，也在南加州大學教書。

創作生涯更長的是安妮塔·露絲，24歲就為格里菲斯（D. W. Griffith）編劇，為《黨同伐異》撰寫字幕，她的編劇生涯一直持續到1942年。露絲聰明、狡猾、博學，她協助范朋克建立他鬥劍勇士的原型，在他早期的多部作品中露絲都擔任了編劇和聯合製片。

露絲喜歡清脆有力的對白，《紅髮女郎》（*Red-Headed Woman*，1932）、《火燒舊金山》（*San Francisco*，1936）、《淑女爭寵記》（*The Women*，1939）等等其對白都為有聲片生色不少。露絲也寫了1920年代最暢銷的小說《紳士愛美人》（*Gentlemen Prefer Blondes*），更和林·拉德納（Ring Lardner）的作品並列為當代主要的喜劇作品。小說卓越的表達——以第一人稱一個又笨又聰明的掘金女郎口吻敘述——比故事情節本身更精彩。

總之片廠時代女人挺熱鬧，上百個女演員、數十位編劇、多位剪接，以及製片，不過導演較少。片廠用了她們的腦子和創意，卻不讓她們自主，一直到很晚、很晚，女人才有導演自主權。

3-13 《北方的納努克》

（*Nanook of the North*，美，1921），羅伯特·弗拉哈迪（Robert Flaherty）導演。

被尊為紀錄片之父的弗拉哈迪從未僅僅用說教或新聞簡報的方式來記錄環境和人，他總是先將自己沉浸在文化中，與當地人生活，了解他們後才拍，再將他們的事件和戲劇像珍珠般串起來，最後再即興加些人與自然互動的神來之筆。《納努克》之成功使片廠下訂單，結果卻互相不滿。弗拉哈迪是個充滿夢想的泛神論詩人，老實說他的工作方法根本無法適應片廠要求。這位絕無分店的天才在三十年孜孜矻矻中只完成五部長片。（百代公司提供）

到1920年代中期，像環球、福斯這種片廠其實缺乏像米高梅、派拉蒙片廠的資源，因此他們會僱有「名望」的導演來拍片討好影評人，平衡一般標準好萊塢電影賺取大把鈔票和影響力的形象。福斯老闆威廉·福斯（William Fox）投資西部片和明星湯姆·米克斯（Tom Mix）而賺大錢後，他就去外國逛逛找找，帶回了一個恐怕除了劉別謙外最有影響力和才華的外國導演穆瑙（F. W. Murnau，1888-1931）。

穆瑙因《最卑賤的人》（*The Last Laugh*，1924，又譯《最後一笑》）而譽滿全球，該片移動的攝影機和風格化的**場面調度**使美國人在格里菲斯式的鄉村羅曼史外大開眼界。福斯與穆瑙的結合不是永久的，而且果然分得挺難看。穆瑙的第一部片得到福斯全力支持，四年的合約始於年薪12.5萬美元，直到第四年的年薪20萬美元，比《最卑賤的人》的成本還高。穆瑙於是急急完成手中的影片《浮士德》（*Faust*，1926），簽約揚帆至美國。

他為福斯拍的第一部電影是《日出》（*Sunrise*，1927），他用了兩個訓練有素的美國攝影師查爾斯·羅切（Charles Rosher）和卡爾·斯特勒斯（Karl Struss），完全著眼於藝術拍片，採用簡單的軼聞——一個有外遇的男子想謀殺髮妻最後又不忍心下手。他用了所有當代最繁複的技巧，既不沉溺在故事中，也不變成空洞的技術。所有內景外景的置景地都微微傾斜，在遠處微微架高，內景的天花板有人工化的透視景觀，前景燈泡比後景燈泡要大，城市遠處背景的人物用侏儒扮演，這使他的視覺縱深感達到驚人的效果。但穆瑙並不罷休，他對演員也琢磨至深，主演珍妮·蓋諾（Janet Gaynor）和喬治·奧布萊恩（George O'Brien）在別的導演手中僅不過是令人開心的演員，但在穆瑙手中卻動人非凡。

　　《日出》因無預算限制，所以當然很難獲利，但福斯卻賺得他想要的名望。拍完《日出》穆瑙似乎也筋疲力盡，他的下兩部電影《四魔鬼》（*The Four Devils*，1928）和《都市女郎》（*City Girl*，1930）看來是安全的選擇，不過已經無法評價，因爲《四魔鬼》已經佚失，而《都市女郎》現存的版本是片廠干預的結果。

　　其實穆瑙早就不想拍以前那種繁瑣的片廠布景大片。四年合約完後，他買了一條船，和紀錄片導演羅伯特·弗拉哈迪（Robert Flaherty，見圖3-13）合夥航向南海。他們拍出《禁忌》（*Tabu*，1931），這是原住民的田園悲歌，有穆瑙典型充滿愛的悲劇收場，也有德國式如佛利茲·朗（Fritz Lang）的宿命況味。這是穆瑙最感性的作品，相比《日出》更閒散而不形式化（見圖3-14），如果不是美國人演主角，看來就像德國片。該片成就應屬穆瑙，因爲兩人在製作初期就漸漸分道揚鑣。我們很難想像如弗拉哈迪那種人道樂觀主義和穆瑙的人性宿命能共同存在。不過穆瑙不幸未能活著看到該片的成功，1931年，在首映前週他因車禍身亡。穆瑙是個有視野、神祕、理論紮實、才華橫溢的藝術家，他的早逝是電影史的損失。

　　對穆瑙的藝術評論是世界公認的，但約瑟夫·馮·史登堡（Josef von Sternberg，1894-1969）的地位就爭議不斷了。他被有些人認定是最高水準的情色導演，也有人以爲他是華麗虛僞的俗麗玩家，出身於維也納貧民窟——名爲強納斯·史登堡（Jonas Sternberg）——卻非要裝模作樣假裝有「馮·史登堡」的貴族派頭。馮·史登堡絕對是原創性導演，但即使最友善的傳記文章都稱他有怪異個性，拚命把自己造就得傲慢不凡，對演員和技術人員的需求漠不關心。不喜歡他的人多了，像威廉·鮑爾（William Powell）和他工作過一回就要求合約中載明不再與他合作。

3-14 《日出》
（*Sunrise*，美，1927），穆瑙（F. W. Murnau）導演。
到1920年代中期，好萊塢技術人員已經能隨心所欲創造任何世界。如此圖即穆瑙揉合了歐美城市所做出的風格化的真實景象，全片在片廠拍攝，既真實又人工化，成就了他的電影詩篇。（福斯電影公司提供）

　　雖然他在1930年代大名鼎鼎，發掘並捧紅瑪琳‧黛德麗（Marlene Dietrich），但他的佳作多完成於默片時期，如《黑社會》（*Underworld*，1927）、《紐約碼頭》（*The Docks of New York*，1929），還有傑作《最後命令》（*The Last Command*，1928）。馮‧史登堡的影片專注在女性身上，他對女人和她們性趣的了解使他的作品對靠自我及驕傲撐面子的男人而言，既迷人又危險；對他而言，愛可載舟亦可覆舟，都看命運而已。

　　其實馮‧史登堡應該當畫家的。因爲除了《藍天使》（*The Blue Angel*，德，1929）以外，他說不好故事。像有聲片《紅衣女皇》（*The Scarlet Empress*，1934）比一般默片多許多字幕來把故事來龍去脈說清楚。但他也是第一個承認根本不關注故事的人，他關心探索人行爲的複雜，以及諸多人可以自我沉淪毀滅的方式。

　　他當然是那種努力爲角色與周遭環境找出關聯的導演，不用文字表述其情感（他的角色情感深藏不露和導演一樣）只有臉上掠過的陰影和影評人約翰‧巴克斯特（John Baxter）指出的攝影機和角色，以及角色和他的背景間的「死空間」（the dead space）可以管窺一二。馮‧史登堡是電影界少有的，他在「死空間」中點綴了網、氣球、面紗、怪誕的雕像——所有可以吸引注意力的東西來製造特定的精神氣氛，使他的影像活起來。他的電影情感上壓抑，說得少，暗示得多，視覺上它們很富裝飾性。

3-15 《群眾》
（美，1928）金‧維多導演。
維多的布景用完美幾何圖形顯現人的孤獨，不管此片是否傑作，默片時代即使最平庸的作品都有東西可看。（米高梅電影公司提供）

3-16 《戲子人生》片廠工作照
（*Show People*，美，1928），瑪麗恩·戴維斯（Marion Davies）主演，金·維多導演。
此片嘲笑當時好萊塢之虛矯和想法。這幅工作照現今看卻有考古樂趣。畫面中可看見其他場景，有兩三部電影可同時開拍。畫面右邊一台可移動風琴可奏音樂，讓現場演員能夠掌握氣氛。（米高梅電影公司提供）

以某種深沉及本能的方式，馮·史登堡一定察覺到自己多變的自毀能力，他的電影宛如自傳性預言。1935年最後與黛德麗合作之後，他的事業完全崩潰，1946年他只能爲金·維多的《太陽浴血記》（*Duel in the Sun*）擔任不掛名副導，勉強維持尊嚴，如同他那些自毀的角色。

對於金·**維多**（King Vidor，1896-1983）來說，馮·史登堡的失勢一定敲響了微弱的警鐘。他與馮·史登堡是同時代的人，1920中期出名，作爲藝術導演都以原創性得到各自片廠的肯定。馮·史登堡在派拉蒙，維多在米高梅。維多是德州人，對藝術、宗教充滿好奇，他先以《傑克小刀》（*The Jack Knife Man*，1921）這部如格里菲斯式的鄉村通俗劇而爲人矚目，之後在《野橘子》（*Wild Oranges*，1924）中找到自己的風格。這是發生在青苔爬滿的湖畔愛情故事，他的視覺風格充滿節奏不規律的活力，成爲他的印記。

維多因《大閱兵》（*The Big Parade*，1925）的**寫實主義**（realism）夾雜突發的**表現主義**（expressionism）而名利兼收，他對於**剪接**（editing）節奏以及演員的動作獨有宛如音樂的感性，這點超越同代導演。

維多的《群眾》（*The Crowd*，見圖3-15）是默片傑作之一，與默片其他傑作如《日出》和《最後命令》不同，它不是用優雅風格演繹簡單故事，反而是繁複的社會寓言，寓意深厚、接近眞實人生。另一部幾乎被遺忘的米高梅電影是《男人、女人們和罪》（*Man, Women and Sin*，1927）探索的是工人階級的壓力，一個感性、好心和極其被動的人因內心能察覺卻無法控制的痛苦掙扎不已。

《群眾》的主題是人對外在內在的自我認知限制。男主角生在1900年7月4日，所以他父親認定他是個偉人，他自己也以爲如此，21歲他來到紐約，找到工作，結婚、安家、生子，看來很完美的人生。但現實開始打擊他們，當他們發現他們擠在一間狹小的公寓裡，發現自己深陷在一成不變的工作裡，生命被

悔恨和苦澀逐漸吞噬。後來他的女兒死去，他察覺生命的平衡是多麼地脆弱，以及活在這個巨大的世界中是多麼地不容易，世界完全是由大而無情的建築以及無面目、忙碌的群眾描繪出來的。片尾夫婦倆在戲院看不好看的丑角戲，兩人笑得很大聲，想說服自己學會適應痛苦，自己還有個人生。攝影機拉高拉遠，一直到這兩人只是小黑點，夾在群眾中無法脫逃。

維多之後的事業也頗可觀，《太陽浴血記》和《情海滄桑》（*Ruby Gentry*，1952）中情色盪漾；《衛城記》（*The Citadel*，1938）中冷靜被動的苦楚；《戰爭與和平》（*War and Peace*，1956）雖選角錯誤但差強人意；還有華麗而且相當瘋狂的《欲潮》（*The Fountainhead*，1949）。除了與日俱增的性重點以外，維多的主題只有一個，默片與有聲片都一樣，就是他不歇止地尋求著社會以及自己內在的平靜。

有聲電影

到了1927年默片已相當成熟，如《鐵翼雄風》（*Wings*，見圖3-17）、《最後命令》、《群眾》、《婚禮進行曲》即可見一斑。默片有獨特的風格和說故事的傳統，它已經不再是娛樂廳裡的消遣而成為一門藝術。即使是很普通的演員出現在默片中也不再普通，因為他們具體的身分已經模糊不清。觀眾被接連不斷的故事影響著，被充滿感情的音樂引導著，將情感投射到演員身上，藉此也參與到一種共通的夢境狀態中，影評人亞歷山大‧沃克（Alexander Walker）說：「默片明星是神祕而非人的，因為他們不說話但賦予人性情感。」默片其實是通過將數種藝術——包括攝影、燈光、音樂、表演——結合而製造出情感的。雖然無人聲，但默片通行世界，任何語言皆可了解，它是普世的藝術。

這時候華納四兄弟（傑克、哈利、艾伯特、山姆）在1923年成立公司，他們以狗明星任丁丁（Rin Tin Tin）為主角而賺了不少錢。他們製作了約翰‧巴利摩（John Barrymore）主演的鬥劍電影《唐璜》（*Don Juan*，1926），該片

3-17 《鐵翼雄風》（美，1927），威廉‧A‧韋爾曼（William A. Wellmam）導演。
此片是有關一次世界大戰接近尾聲時的故事，情節有點老套，但因為其驚人的具史詩氣概的處理使之超越了這種類型片。導演在影史上被低估，但他曾在戰時任空軍，才能如此壯麗地重塑戰爭場面。（派拉蒙電影公司提供）

3-18 克拉拉・鮑宣傳照

出身自紐約工人階級的克拉拉・鮑在1927年憑藉《它》和《翼》兩片成了大明星。和默片沉靜的女星形成強烈對比,她的形象是愛男人,願意接吻和放浪,不過內心仍是責任感重的鄰家女孩,只是外表與吉許或畢克馥的理想女性差一截。她在私下的確狂野不羈,被視為爵士時代的象徵。她的隕落也和其他同時代的明星很像,情緒不穩、醜聞、發胖等等,到1934年她已經出局。她一共只在電影圈十年。(派拉蒙電影公司提供)

在1926年8月6日首映,娛樂性與范朋克電影可比擬,它將主題音樂錄在大蠟盤上,與影片同步播放,這裝置被稱為「維他風」(Vitaphone)轟動一時。《唐璜》和之後的一連串短片都採同一種錄音至蠟盤上然後同步播放(synchronous sound)的方式,這種方式很受歡迎,乃至在紐約連續公映八個月方休。

但是好萊塢並不特別重視聲音。其實早在1921年格里菲斯的《夢幻街》(Dream Street)紐約首映時已有一整段戲有聲,但由於不同的音響系統並不盡完美,也由於觀眾對默片還算滿意,所以觀眾對聲音完全不在意。同樣,電影公司對使用音響也沒有把握。華納四兄弟在拍《唐璜》之前,也一再討論「維他風」的實用性,它過往只在小型音樂廳及雜耍劇團用過,真正的戲院還沒有呢!

山姆・華納說:「別忘了,演員也可以說話呀!」哈利・華納則反駁說:「誰他媽想聽演員說話?」但哈利忽略了《夢幻街》出現五年後,有個叫無線電(radio)的新發明已經風靡了全美,就如25年後的電視。公眾熱烈地歡迎音響、音樂和嗓音。《唐璜》使華納的股票上揚,從14美元升到八月底的54美元。一直等到十月,用「維他風」的電影才再出現,這是由希德・卓別林(Syd Chaplin)主演的《更棒的老兄》(The Better 'Ole)。這部電影前面還放了一部

3-19 《爵士歌手》

（美，1927），艾爾·喬森（Al Jolson）主演。

因為盤子撞擊聲、冰塊搖動聲、歌聲、講話聲，把默片給滅了！觀眾選擇了有聲片。《爵士歌手》其實75%是默片，但喬爾森生氣勃勃又自戀的演出將這場有聲戲激出了火花，至今仍不褪色。此片在當年10月公開，到次年夏天，全好萊塢已大量在拍有聲片。這種重大轉變在當時還算年輕的電影藝術中竟未有任何人反對。（華納兄弟電影公司提供）

歌舞短片，由美國當時最紅的歌星艾爾·喬森（Al Jolson）主演，那時候他每週能賺5000美元，他唱了三首歌。觀眾太開心了，只要付一張票錢，就可看到喬森唱歌。

這股熱潮開始擴大。福斯公司引進新的聲音裝置，將聲音直接錄在影片上，這顯然比華納用的笨重又難同步的唱片裝置優越得多。福斯再用這個他們稱為「電影通」（Movietone）的裝置拍新聞片，記錄查爾斯·林白（Charles Lindbergh）自紐約橫渡大西洋飛巴黎的壯舉。薄霧中林白單引擎飛機嗡嗡的轉輪聲音令觀眾大為興奮，使得報紙模糊的照片顯得很落伍，聲音使觀眾如臨現場。

好萊塢的華納兄弟立刻著手拍《爵士歌手》（*The Jazz Singer*，見圖3-19），講述艾爾·喬森扮演的猶太唱詩班領唱者之子奮力想打破種族隔閡的故事。華納本想保守地拍默片只加上一些喬森唱歌的有聲片段，但活躍也精力充沛的喬森對只唱歌並不滿意。他在唱完一首帶哭腔又不好記、叫作「髒手髒腳」（Dirty Hands, Dirty Feet）的歌後，即興地大喊：「等會兒，等會兒，你們還沒聽到這種呢！」接著又大唱「Toot, Toot, Tootsie」。另一場戲也有說話片段。喬森唱完「藍天」（Blue Skies）一歌後對母親大談成名後會有什麼結果：「我們會搬到布朗克斯區去，有塊綠草地，有好多妳認識的人，金斯堡家、古

3-20 《麻雀》工作照
（美，1926），瑪麗·畢克馥主演，威廉·博廷導演。

默片多在陽光充足之戶外拍攝，一小撮人創造出藝術而渾不自覺。按著名攝影師約翰·塞茨（John Seitz）的說法，有聲電影將電影從光學變成電子，而此照片那種戶外氣氛就自此如夏日雲煙般消失不見了。（聯美公司提供）

騰堡家、郭德堡家，噢，很多的堡，我不見得都認得。」他嘰哩呱啦繼續談，他的母親開始昏昏欲睡，顯然已經放棄想要搞清楚到底演到哪兒了的念頭。由喬森自我富感染力的個性所主導的這個猶太人融入社會的故事，在1927年10月首映就轟動不已。1928年1月，更多戲院開始改裝有聲裝置，每台需兩萬美金，華納宣布他們的「大勝利」讓每週有一百萬觀眾付錢買票。

華納和福斯公司的競爭對手們一開始對此漠不關心，但此刻一邊拖時間一邊開始警覺起來，他們仍相信聲音只不過是曇花一現，不可能淘汰默片的。這種態度與其說是美學上的忠誠，毋寧說是經濟上的保守主義。派拉蒙旗下有1400家戲院，米高梅有300家，每家戲院都裝上音響，加上改裝有聲片廠，代表要有一大筆投資。

到了1928年盛夏，大家已發現最好的默片也賣不過平庸的有聲片段電影。片廠動作很快，首先檢查所有八大片廠旗下的157名導演的資歷，只有76位有劇場經驗，在這嶄新的有聲片世界中，劇場經驗被視為絕對必要的履歷。於是片廠一面改建裝置，一面傾巢而出到百老匯掠奪導演、編劇和演員。

這原是好主意，但卻不幸使電影走了回頭路。福斯旗下的32位簽約的有聲片演員中，只有幾位成功，如保羅·穆尼（Paul Muni）、威爾·羅傑斯（Will Rogers）、喬治·傑塞爾（George Jessel，不是太紅）、露易絲·德萊瑟

（Louise Dresser）。其中德萊瑟與羅傑斯已在默片中享有威名。攝影機嘈雜的聲音使片廠建隔音小亭子把攝影機關進去，結果使影像變得靜態死沉。演員僵硬地站在藏有麥克風的電話、盆栽、檯燈前，小心謹慎地咬音吐字。影像死板部分原因來自懶惰，來自觀眾的期待，也因為導演們不知該怎麼辦。無窮盡的新奇對白開始代替影像和默片說故事。

但觀眾的確反映了對有聲片的需求，1929年，華納盈利業績超過1700萬美元（前一年僅200萬美元），派拉蒙1500萬美元（前一年800萬美元），福斯900萬美元（前一年500萬美元），默片巨匠如馮・史登堡與維多悲嘆默片藝術正華而產業已死，穆瑙寫給朋友的信曰：「有聲使電影躍進一大步。可嘆是它來得太早，我們還剛在默片中起步研究攝影機的各種可能性，而有聲使大家忘了攝影機而絞盡腦汁研究怎麼用麥克風。」導演領了薪水，即使以前曾反對聲音，現在也不得不去把有聲片盡可能拍得如默片一樣好看。維多的第一部有聲片《哈利路亞》（*Hallelujah*，1929）是先拍默片，再用**配音**（dubbed）方式補進聲音。難怪其影像仍流暢非凡。其他導演仍有鄙視態度，比如約翰・福特的早期有聲片《敬禮》（*Salute*，1929）攝影就無精打采，表演也相顧失色，比起這偉大導演之前之後的作品，福特顯然經過看不起有聲片的適應期。

江湖謠傳太平洋散滿了過不了有聲片這一關的默片明星屍體，現實雖不致如此恐怖，且一些重要明星如史璜生、嘉寶、羅納德・考爾曼（Ronald Colman）、瓊・克勞馥（Joan Crawford）、朗・錢尼、理查・巴塞爾梅斯等仍安然渡過有聲期，但如伊米爾・詹寧斯（Emil Jannings）、寶拉・奈格瑞等外國人的確只能打道回歐洲拍母語片，這無疑是一大損失，而如范朋克和畢克馥倒真的折損了。

但如約翰・吉爾伯特（John Gilbert）的例子則是有聲片的自然主義毀了他。他和偶像明星范倫鐵諾一樣，很長時間都被認為聲音高得滑稽，觀眾聽到都掩口而笑。這個說法很可笑，助長建立起默片不值得嚴肅看待的古老可笑的形象。如果親身看過吉爾伯特的有聲片，這種說法也很不合理。吉爾伯特的聲音堪稱可以，唯有點裝腔作勢和呼吸沉重，他的事業毀在米高梅的大意，他們沒注意到電影遊戲規則已變。

比起默片，有聲片沒那麼浪漫，比較真實；不那麼理想，比較民主；不那麼用行動而重心理。可憐的吉爾伯特沒想也不知道如何道地用默片方法拍有聲片，他閃動著鼻翼，熱切地說對白（如果沒有如維多這種一流導演來控制吉爾伯特，他是會表演過火的），他那魯莽的浪漫氣質就看來十分尷尬。以往觀眾是用感覺，如今要聽到他可笑倉促地說「我愛你」就十分不受用了。

吉爾伯特力圖挽救，改變風格，可惜太遲了。像吉爾伯特這種大明星如果摔跤，就如同天使折翼，傷重不可回復。他的信心破滅後酗酒一路至死，享年只41歲。吉爾伯特的失敗證明默片到有聲片並非漸進而是斷裂式的，劇烈地淘汰了一大批人。

哈利・華納真是大錯特錯。觀眾非常想聽到演員的聲音。

延伸閱讀

1 Agee, James. "Comedy's Greatest Era," *in Agee on Film*. New York: Grosset & Dunlap, 1958. 美國最佳影評人頗具文學才華的影評集。

2 Baxter, John. *The Hollywood Exiles*. New York: Taplinger, 1976. 全面總結移民好萊塢的那些天才和不那麼天才的電影人的概況，資料豐富，值得一讀。

3 Brownlow, Kevin. *The Parade's Gone by ...* New York: Alfred A. Knopf, 1968. 一本不能錯過的評論集，來自剪輯師、導演和檔案學家第一手回憶和絕佳解說，大力促成對默片的賞鑑日漸增加。

4 _____. *Hollywood: The Pioneers*. New York: Alfred A. Knopf, 1979. 包括布朗洛傑出的13集電視影集在內的資料節錄，這部精練的著作提供給讀者優秀的概述，犀利的解析和豐富的資訊量。

5 Eyman, Scott. *Mary Pickford: America's Sweetheart*. New York: Donald I. Fine, Inc., 1990. 美國默片時代最有權勢的女性的傳記。

6 Kerr, Walter. *The Silent Clowns*. New York: Alfred A. Knopf, 1975. 這本分析性作品以文字闡釋優美的精彩插圖，雖然並不總有獨到的批評觀點。

7 Pratt, George C. *Spellbound in Darkness*. Greenwich, Conn.: New York Graphic Society, 1973. 彙集當代批評、專題論文、手稿以及其他關於默片時代失去的短暫事物的寶貴原始資料。

8 Torrence, Bruce T. *Hollywood, The First Hundred Years*. New York: New York Zoetrope, 1982. 主要以圖說歷史的方式詳述好萊塢作為一個地理位置的變化和分布。

9 Wagenknecht, Edward. *The Movies in the Age of Innocence*. Norman: University of Oklahoma Press, 1962. 一名看默片長大的學者對於默片的感性回顧。

10 Walker, Alexander. *The Shattered Silents*. New York: Morrow, 1979. 可靠的評論家暨歷史學者檢視即將來臨的有聲片，有用而精闢。

1920年代的歐洲電影 | 4

世界大事		電影大事

1920

德國表現主義藝術達到高峰。

◀ **甘地**成為印度民族解放的領袖。

1921

蘇聯是第一個墮胎合法的國家。

亞伯·岡斯的《輪迴》用了許多未見的新技巧,比如像歐洲小説一樣將小故事講得很長。

1922

墨索里尼的法西斯軍隊進入羅馬成立新義大利政府。

艾略特的長詩《荒原》出版,這是現代主義運動中最有影響力的詩歌。

喬伊斯激進的實驗小説《尤利西斯》在巴黎出版。

1923

德國危機:通貨膨脹、普遍失業,藝術反而出現一派繁榮。

1924

經過多年抽象和形式表現實驗之後,畢卡索被稱為現代藝術運動的不世天才。

蘇聯革命領袖列寧去世,終被嗜殺的史達林接班。

▶ 瑞典文學史詩《**哥斯塔·柏林的故事**》被莫里茲·斯蒂勒搬上銀幕,嘉寶電影處女作。

佛利茲·朗的兩片《尼伯龍根之歌:齊格飛之死》和《克倫希爾德的復仇》是上下集詮釋德國民族神話的作品。

穆瑙在《最卑賤的人》中將移動的攝影機的表現力推至想像不到的境界。

1925

爵士樂風靡歐洲,在巴黎和柏林尤盛。

巴黎迎向裝飾派藝術的時代,之後演化為時髦精簡流線型的「現代主義」。

愛森斯坦的《戰艦波坦金號》描繪了俄國革命序曲,也介紹了現代剪接法。

1926

▶ 佛利茲·朗的《**大都會**》用令人信服的未來的實體景象營造出科幻片。

1927

因為戰爭賠償而負債累累,德國的經濟崩潰——罷工和暴動四起。

▶ 希區考克的《**房客**》引領新的心理恐怖層面。

亞伯·岡斯在他以法國皇帝為題的史詩巨作《拿破崙》中預示了「全景電影」的發展。

1928

里程碑式的《三便士歌劇》在柏林造成轟動(劇本由布萊希特執筆,音樂由寇特·魏爾創作)。

▶ 達利和布紐爾合作的《**一條安達魯狗**》惹怒中產階級。

1929

蘇聯史達林的五年經濟計畫使災荒遍地,疾病叢生。

納粹在德國得到更多支持。

喬治·威廉·巴布斯特的《潘朵拉的盒子》由憍人的露易絲·布魯克斯扮演片中毫無悔意的花痴。

當戰爭的硝煙從凡爾登和餘下的歐洲戰場消失後，剩下的就是哀痛，這裡幾乎有千萬人死於戰爭。美國相對沒有重大損失，只有53000人傷亡。對美國電影業而言，戰爭只是暫時不太方便，但對歐洲人而言，美好年代的長夏再也回不來了，再也沒有仕女打著陽傘漫步在香氣四溢的河岸旁，讓那些溫雅的印象主義者如雷諾瓦或秀拉創作優雅美麗的閃亮印象。

法國與德國一樣傷痕累累。藝術家和電影工作者都開始以十年前無法想像的殘暴為素材創作新世界。似乎佛洛伊德（Freud）所提過的心理黑暗面開始成真，依據他的理論衍生出的**超現實主義**（surrealism）藝術運動在法國成為新震撼。對超現實主義者而言，自由不受限地表達想像沒有理性可言——民族主義的理性已經害死了千萬人。德國導演如佛利茲・朗、穆瑙，英國藝術家如希區考克（Alfred Hitchcock，見圖4-1），蘇聯電影家如愛森斯坦和杜輔仁科都努力表現潛意識（即使在清醒狀態），更且，他們都發明了看事物的新方法。

蘇聯

沒有國家比蘇聯看來更可能很快回復發展出民族電影。蘇聯剛從羅曼諾夫王朝解放出來，那位異常遲鈍的末代君王尼古拉斯二世（Nicholas II）對電影十分鄙視。1917年革命之前，一位理論家用筆名列寧當先鋒引導蘇聯電影（他可比沙皇對電影有眼光多了），蘇聯電影和十年前的美國電影很相似，只有改編自古典本土文學的單卷或兩卷的電影。不過，俄國人熱愛電影，在革命前夕，中產及上層階級都大手筆贊助莫斯科和聖彼得堡之指定豪華劇院。那時沒人知道美國片，只有珀爾・懷特（Pearl White）的**系列電影**（serials）挺受歡迎。

沙皇被黜後，列寧（Lenin）著手計畫用馬克思理論和集體行動之力量來抹滅俄國封建的過去，強調當下和未來。至1918年11月，列寧派出「紅色火車」（Red Train）沿著蘇聯西部戰線每站放映由理論家兼導演吉加・維多夫（Dziga Vertov，1896-1954）所製作的電影《十月》（*The October*）。

4-1 《房客》
（*The Lodger*，英，**1927**），阿爾弗雷德・希區考克導演。

大家現在都把希區考克與美國片連在一起，但他早期電影酷似德國片。希氏擷取了德國導演沉思、方法論的風格，為自己每部片設計具象徵性及暗示性的攝影方式，在情節、角色和美術之外自成一格。（Gainsborough 提供）

與維多夫同時有位導演列夫・庫里肖夫（Lev Kuleshov，1899-1970），他相信電影的本質即**剪接**——非劇本之撰寫或拍攝演員，而是將導演腦中的影像一塊一塊連接起來。他做了實驗：拍了紅場和白宮的**鏡頭**（shots）、兩個人的**特寫**、兩隻手握手的特寫，剪在一起製造連續效果，造成所有活動都同時同地發生的印象。

但他另一個著名實驗才真正顯露剪接乃至主觀之重要。他拍了一個演員完全沒有表情的特寫鏡頭，將之交叉剪至一碗湯；然後又將同一特寫剪至棺材中的死亡婦人；再將之剪至小女孩玩洋娃娃。觀眾對三組鏡頭的閱讀分別為飢餓、憂傷和父親的快樂，其實演員之表情全因他所看的事物而定義。庫里肖夫證明鏡頭之排序會影響觀眾的認知和了解。

蘇聯自此將電影視為多變可塑有彈性的。他們的理解通過戰後傳到蘇聯的格里菲斯的《黨同伐異》的剪接而銳利起來。他們尤其被現代故事主題——即工人生活在危機四伏、充滿資本主義敵意的社會所吸引。之後十年，蘇聯電影家就致力以拍片及書寫來將格里菲斯早已依據純粹本能所成就的事知識化和客觀化。

我們可以由普多夫金（Vsevelod Pudovkin，1983-1953）導演的表述知其基本論點：「電影藝術的基礎就是剪接。」不是劇本、演員、感情，而是剪接。蘇聯理論對希區考克這類導演最有指標性，他就是用相似的方法——主導剪接來服膺他的目標，如《驚魂記》（*Psycho*，1960）的浴室謀殺一場戲，即會因為其技術的優越性而贏得普多夫金與其同志的掌聲。

雖然普多夫金被訓練為科學家，他卻非精準的技匠。他的作品如《母親》（*Mother*，見圖4-3）、《聖彼得堡的末日》（*The End of St Petersburg*，1927）、《亞洲風暴》（*Storm Over Asia*，1928）均不是拍抽象的革命而是拍永恆的寓言。他的才華是小說式的，他專注於營造可信的角色並為他們講故事。

4-2 《哥斯塔・柏林的故事》

（*The Saga of Gösta Berling*，瑞典，1924），葛麗泰・嘉寶主演，莫里茲・斯蒂勒（**Mauritz Stiller**）導演。

斯蒂勒（1883-1928）和維克多・斯約斯特洛姆（Victor Sjöström，1879-1960）是瑞典30年代的大導演。兩人都移民好萊塢，斯約斯特洛姆改名為「Seastrom」而走紅一時（見圖3-12）。斯蒂勒卻不太成功，倒是他旗下的嘉寶後來成了美國電影傳奇。斯蒂勒早期專改編瑞典文學巨著（如此片），因風景景觀和角色心理而著名，但他其實卻最喜拍小片。他倆都為未來北歐電影定調——善於挖掘在嚴謹的基督教義與人性求歡愉本能衝突下的痛苦。（現代藝術博物館提供）

4-3 《母親》
（蘇聯，1926），普多夫金導演。
此片是普多夫金改編自高爾基（Gorky）有關1905年人民反抗沙皇起義的名著，轟動全球，也使他成為蘇聯首屈一指大導演。普氏不像愛森斯坦偏重群眾運動而小個人。普氏強調角色在史詩場面下之人性。蘇聯電影黃金時代的1920年代的作品多半以1917年大革命前後為題材。（現代藝術博物館提供）

他丟棄其他蘇聯導演那些用非職業演員，以及馬上就看出意義的類型方法。他喜用不給人刻板印象的臉，讓觀眾在電影中一路發掘他們的共通人性。

愛森斯坦（Sergei Eisenstein，1898-1948）是知識分子革命的合理高峰。他原為工程師，短暫在革命劇院工作後轉任導演。出身自中產階級優渥之猶太家庭，他聰明、友善、天才橫溢，還是一名受梅耶荷德（Meyerhold）美學薰陶的傑出漫畫家，梅耶荷德在蘇聯劇場之地位就如同史坦尼斯拉夫斯基（Stanislavsky）之於表演。愛森斯坦早期成就在劇場。

愛森斯坦的原則是電影的動感，即景框（frame）內及鏡頭間尖銳、張力強的運動。動感即是一切。真正的罪惡是靜止的鏡頭。愛森斯坦的《罷工》（Strike，1925）一片初露潛力，這部初期作品使他之後能有機會拍攝官方紀念1905年那場半成功革命的電影。電影劇本裡有個片段是關於一場在軍艦上的叛變，但他改變了劇本，將叛變變為整部電影的核心事件，這部電影就是《戰艦波坦金號》（Potemkin，1925），它革命性地改變了電影。電影背景在奧德薩港口，勘景時他看到通往港口的石階，當下他便決定主場景是哥薩克軍隊在石階上鎮壓老百姓（見圖4-4）。

4-4　《戰艦波坦金號》中兩個連續的鏡頭

（蘇聯，1925）愛森斯坦導演。

a圖是母親抱著被踩傷的孩子向階梯上走，b圖則是哥薩克士兵準備再次向下面驚恐萬分的人民掃射。動作、反應，愛森斯坦對**反拍鏡頭**（reverse angles）與其他如此使用的導演不同。其他導演如此由相反角度對拍是為了顯現更多訊息，愛森斯坦則為剪接而剪接——將純粹形式元素並列，造成視覺及動感對撞，對題材本身倒不那麼看重。這些影像之撞擊為他的作品設定了節奏，也是他的革命美學重要信條。愛森斯坦目標不在形容角色或說故事——其實他也可以做得很好——而是在探索電影外在可能性。這種現代主義對形式的實驗當時瀰漫社會，在音樂領域中有史特拉汶斯基（Stravinsky）及荀白克（Schoenberg），繪畫領域中有畢卡索（Picasso）和布拉克（Braque），戲劇領域中有布萊希特（Brecht）和奧尼爾，文學領域中亦有喬伊斯（Joyce）和艾略特（Eliot）。（現代藝術博物館提供）

a

b

　　愛森斯坦的奧德薩階梯以爆發式的暴力演繹這場鎮壓。兵士們走下石階，他們的動作與逃竄的百姓、害怕的面孔交叉剪接。一個士兵生氣地朝攝影機揮劍，接著切至老婦面孔被劈；其中尚有一雙恐懼的眼睛，一輛嬰兒車顛簸滑下石階，啼哭著衝向災難，這時士兵們整齊劃一地機械性地向下走。這個段落常被模仿，最出名莫過於布萊恩‧德‧帕爾馬（Brian De Palma）的《鐵面無私》（*The Untouchables*，1987）。

　　大屠殺之後，波坦金號上的叛變者以為其他戰艦會向他們開炮。但其他艦上的士兵被他們的勇氣感動，更唾棄陸上的屠殺，他們拒絕開炮。在團結反叛下，這些士兵取得勝利。

　　愛森斯坦在《戰艦波坦金號》中的剪接是史上最成熟的剪接風格。幾乎每個動作之每個時刻都被分解成衝突的鏡頭。其攝影師愛德華‧提塞（Edward

4-5 《十月》

（蘇聯，1927），愛森斯坦導演。

愛森斯坦是場面調度的大師，常在畫面內做景框內並存的動作和反應。此鏡頭中，列寧身子前傾與飛揚的大旗互為平衡，而揚起的煙賦予了革命之父適切的神話氣質。（索夫影業提供）

Tissé）出身自新聞片攝影，賦予鏡頭必要的力量。愛森斯坦的突兀剪接至少是爲了需要，蘇聯人的器材十分原始，當時推軌鏡頭（tracking shots）聽也沒聽說過，只有在剪接桌上才能使電影產生動感。後來現代器材進口了，俄國人仍不喜歡用**推軌**（tracking）和**搖鏡**（panning），因爲他們認爲這些技巧會使觀眾注意到攝影機的存在。

自然愛森斯坦被要求拍革命十週年的獻禮片。這就是《十月》（October，見圖4-5），在美改名爲《震撼世界的十天》（Ten Days That Shook the World），襲自美國記者約翰·里德（John Reed）對此革命報導的書名。本片在外國受歡迎，在本國卻被抨擊，現今來看十分空洞。其中以在列寧之前的地方政府領袖克倫斯基的一連串鏡頭最爲著名：他好像無止境地在爬階梯，中間插入愛森斯坦的字幕卡，嘲諷克倫斯基對榮華富貴的追求。這段聰明而拍得出色，但也廉價而容易，他用藝術來成全小聰明的政治遊戲。

愛森斯坦在1930年代受挫甚重。他赴美在好萊塢六個月寫了兩個劇本，派拉蒙拒拍，他去墨西哥一個小獨立公司用可笑的低成本拍片。可是由於愛森斯坦超資，其金主——美國名小說家厄普頓·辛克萊（Upton Sinclair）——很快就撤資，結果給公司釀成了大禍。

在家鄉，獨裁者史達林（Stalin）視之爲政治上不可靠；史達林反猶太人，他視愛氏的同性戀爲危險的另一佐證。《白靜草原》（Bezhin Meadow，1937）被政治禁映，愛森斯坦也被迫寫悔過書「《白靜草原》的錯誤」。該片系列電影在二戰時損毀，倖存的底片顯示愛森斯坦正在實驗他詩意、內在的才華。

愛森斯坦的罪行爲何？史達林說是「形式主義」：自私地表現自我而捨棄普羅大眾的社會需要。他後來安然退休也教書，最終慢慢完成《亞歷山大·涅夫斯基》（Alexander Nevsky，1938）。這是十四世紀愛國史詩，敘述俄國人抵抗德國的侵略。大家都了解電影的弦外之音（見第九章）。此片帶有愛森斯坦晚期的風格：疏離，傳奇史詩式的有一小段華麗的戰爭場面因爲普羅高菲夫（Sergei Prokofiev）的配樂而充滿活力。但是有些東西不見了，愛森斯坦的熱情被太多靜止畫面和太多失望淹沒了。

他後來早逝，之前有兩部作品——《恐怖的伊凡》（Ivan the Terrible，Part I，1945）和其續集《恐怖的伊凡2》（Ivan the Terrible，Part II，1948）。愛森

4-6 《土地》
（蘇聯，1930），亞歷山大‧杜輔仁科導演。
愛森斯坦強烈、隱喻式的構圖風格被杜輔仁科用在他田園式的作品中，此處盛開的向日葵象徵了旁邊烏克蘭婦女特色強烈的外表。（現代藝術博物館提供）

斯坦最後的作品構圖優美，但感情荒疏，被視爲雕琢，但寶琳‧凱爾（Pauline Kael）卻說，這是一部「歌劇」，但是一部沒有歌唱家和戲劇，只有音樂和場景的歌劇。

蘇聯還有其他導演，1928年境內已有9000家電影院。愛森斯坦的友善對手是杜輔仁科（Alexander Dovzhenko，1894-1956），是烏克蘭的農家詩人，他32歲才由繪畫界轉入電影界。他拍了反映農家和農夫的民謠三部曲，春播秋收、老者瀕死、小孩新生——這是俄國版的《我們的小鎮》（Our Town）加上革命熱情和杜輔仁科對祖國烏克蘭的情感。

在《兵工廠》（Arsenal，1929）中，杜輔仁科的詩情更加凸顯。他介紹角色爲「有一位有三個孩子的母親」，說明社會環境爲「有一場戰爭」，導演自由流動的影像取代了傳統的敘事，甚至超越了其基本功能。電影中農夫打一匹馬出氣，馬兒回頭說：「我不是你需要出氣的對象。」緩和下來的農夫接著安靜地帶馬離開。

杜輔仁科的《土地》（Earth，見圖4-6）中，一個溫和瀕死的老人飢餓地咬下一口蘋果，這使英國電影人伊沃‧蒙塔古（Ivor Montagu）如此寫道：「杜輔仁科電影的苦痛關鍵就是死亡。就是這個，是所有事情中最簡單的，但死亡不是結束、尾端、塵歸塵，而是犧牲，是重建生命必要而無止境的過程。」

所有電影工作者都熱烈支持列寧的新俄國，但革命結果是，最好的電影家都被獨裁的史達林推到一旁而無能爲力。自然主義的聲音扼殺了他們，愛森斯坦的有聲電影基本上即是默片加上音樂來點綴誇大戲劇性。它們令人印象深刻，但所有元素完全沒能整合。

這第一代的電影家在看電影中成長，同時又將灼熱的革命熱情跨越地理界限而與人分享。但是1930年代之後，蘇聯本土規定嚴屬起來，蘇聯電影也回到15年前那樣只有本土觀眾。這個現象延續到1950年代，在史達林去世後，文化解凍才很慢很慢地對電影產業起作用。

德 國

這段時間，唯一能與美國電影比擬的是德國電影。可笑的是，德國三大導演——劉別謙、穆瑙、朗——都先後移民美國。奧地利人佛利茲·朗最有力地捕捉了這個時期以及此後數十年的心理氣氛。一戰之後的混亂年代在他筆下是：「德國進入一個混亂不安的年代，充滿歇斯底里的絕望，以及因為通貨膨脹受創後放縱的罪惡。錢迅速貶值，勞工不領週薪而是日薪，即使如此他們的日薪還無法讓妻子買得起幾條麵包或半磅的馬鈴薯。」

4-7 《卡里加利博士的小屋》

（德，1919），康拉德·韋特（Conrad Veidt）主演，羅伯特·韋恩導演。

這幅極度清楚的劇照讓我們真正看到此片是多麼寒酸的低成本製作，而它又恰恰把限制轉為優點。有限的紙板、夾板和油漆創造出了尖銳夢魘般的景觀。本片不但影響了很多導演，也將韋特塑造成優雅怪異的性格明星，演了像《親愛的無賴》（*The Beloved Rogue*）和《笑面人》（*The Man Who Laughs*）等許多電影。韋特反法西斯，在希特勒崛起時逃離德國，在英美表演至1943年他去世為止。（霍爾茨—比歐斯科普電影公司提供）

在這種氣氛下**表現主義**（expressionism）興盛起來。作為一種藝術理論，它強調了藝術家的情感和強烈的個人反應。它與傳統上的藝術家應忠於被描述、繪畫、雕刻之事物的自然外貌的看法完全相反。到了電影上，表現主義偏好大量用明暗對比、誇張、傾斜角度、夢境般的氣氛，並依心理狀態扭曲外在世界。這段時期的德國片都有一種神祕的調子，導演們喜歡完全在片廠內拍攝來營造出緊張的情緒氣氛，這使他們的電影有一種一致的幽閉恐怖感。

1920年代德國電影一般分為兩類，史詩電影和感情生活電影。後者又被稱為「室內劇」（kammerspiel），重心理而非行動。它們將時間、地點、行動保持一致，佳作多由卡爾·梅耶（Carl Mayer）寫成，他的劇本基本是印象詩篇，風格有點巴洛克式的怪誕華麗，提供如穆瑙，羅伯特·韋恩（Robert Wiene）和華德·拉特曼（Walter Ruttman）等導演最好的靈感。

德國電影的兩個種類之外就是十足表現主義的電影《卡里加利博士的小屋》（*The Cabinet of Dr. Caligari*，見圖4-7），一個有關瘋子幻想的電影，在人工紙板和繪畫出來的陰影背景中，陰沉有力地暗示說故事人混亂的思維。電影的美術設計赫爾曼·沃姆（Herman Warm）說：「電影即是帶來生命的繪畫。」演員的變形扭曲與這部電影的變形扭曲符合無間，但這種純粹表現主義的人工化和有限的說故事潛力使其限制重重。儘管《卡里加利博士的小屋》受到好評，在歷史上也贏得一席之地，但它到底是條死路，其修改後的形式卻產生巨大的影響，尤其對1940年代的美國電影。

4-8 《杜芭麗夫人》
（*Madame Dubarry*，又名*Passion*，德，1919），劉別謙導演。

這是美國對歐洲片產生影響的好例子。劉別謙不吃表現主義內省風格那一套，反而喜歡地密爾─格里菲斯馬戲團奇觀式的熱鬧。劉別謙的歷史奇觀片非常賺錢，遠超過嚴謹評論者熱愛的《卡里加利博士的小屋》，甚至較商業的《最卑賤的人》。劉別謙的感性如此接近美國觀眾，使劉別謙後來到了美國。可是他在美反而捨棄了史詩題材，展現他真正的專長──關注世故的喜劇和帶有性意味的戲劇，其高眉姿態反而不如奇觀片賺錢。（UFA電影公司提供）

　　1920年代是德國電影的黃金時代。第一位在德國成功的導演也是第一個出走好萊塢的導演──**劉別謙**（Ernst Lubitsch，1892-1947），他是同輩中最精於經營事業者，1922年離開德國，引領外國導演在後二十年擁入好萊塢的浪潮。劉別謙是裁縫的兒子，原本在被人尊重的舞台導演麥克斯‧萊因哈特（Max Reinhardt）處任演員，他從萊因哈特那裡習得親密時刻的感覺，也學習含蓄的價值。劉別謙1913年進入電影界，扮演系列電影（serials）中的無能的小工人邁耶。這是當時流行的刻板猶太人形象，與卓別林的小流浪漢同樣受歡迎，也讓劉別謙徹底學到攝影機技巧。

　　劉別謙第一部導演成功的電影是《詛咒之眼》（*The Eyes of the Mummy Ma*，1918），從沒有人性的義大利奇觀片取材而流行一時。此後，劉別謙減少演出，專心導演，仍是歷史奇觀片但稍做改變。他改進風格，特重表演，他導演的《杜芭麗夫人》（*Passion*，1919）和《法老王的妻子》（*The Loves of*

Pharoah，1922）使他被稱爲「歐洲的格里菲斯」。同時他開拍一連串諷刺世故的喜劇，這些片未曾出口，但爲劉別謙的生涯奠下很好的基礎。

劉別謙的古裝電影機智非凡，特別受歡迎，他塑造了不少歷史名人，如《杜芭麗夫人》（*Madam Dubarry*，見圖4-8）。但在他不太有名的社會喜劇中，以及他更有名的1930和1940年代的好萊塢喜劇（見第六章）中，都有一種深沉、幾乎嚴肅憂傷的東西埋藏在中歐式的那些滑稽劇中。

不同於劉別謙將自己的嚴肅認眞藏在滑稽的喜劇外表下，**佛利茲・朗**（Fritz Lang，1890-1976）一直是個認眞誠懇的導演，他早期拍由小說改的驚悚片如《蜘蛛》（*The Spiders*，1919）、《賭徒馬布斯博士》（*Dr. Mabuse, The Gambler*，1922），說的都是在無政府狀態中想統治世界的大罪犯，以及其稜角分明的表現主義場景。它們整體晦暗陰森，不怎麼令人舒服，卻是他日後作品的基調。

佛利茲・朗後來開始拍攝民間傳說題材，拍了上下兩部德國英雄傳奇齊格飛，上集《齊格飛之死》（*Siegfried*，見圖4-9）雄偉而引人遐思，有條不紊的細節重塑了有時間以前的世界，那裡的亞利安神祇與龍作戰。他用此片發展對稱美學，一種龐大的冷酷無情的宏偉置景，這導致下集《克倫希爾德的復仇》（*Kriemhild's Revenge*，1924，在美到1928年才公映）出現大規模的流血戰役場面。這是把正統德國神話搬上了銀幕，也預見了納粹後來火血參雜的末日。

反諷的是，雖然這些電影在公眾心目中都有華格納歌劇的影子，而且希特勒後來重放《齊格飛之死》並要一位反猶太作曲家爲之譜曲伴奏，但朗厭惡那類樂曲，他拍攝時完全不理會華格納作品，直取古日耳曼神話爲其創作泉源。

《大都會》（*Metropolis*，見圖4-10）是未來世界的華麗想像，也是當時最大投資的德國片。當全世界都嘲笑其幼稚的故事〔他這段時期電影都由朗當時妻子特婭・馮・哈堡（Thea Von Harbou）編劇〕，但此片之偉大在於其美術設計和幾何圖形之運用於群眾場面，氣勢磅礴的規模和布景，諸如創造了美麗的機器人瑪麗亞，這些大膽的創意仍令人震懾於其氣勢。

《間諜》（*Spies*，1928）則回到《賭徒馬布斯博士》的主題，只是更爲精緻。由出色的演員魯道夫・克萊因羅格（Rudolph Klein-Rogge）飾演的超級罪犯將自己隱藏在假身分下，如銀行總裁和馬戲團的小丑。最後被包圍無處可逃，他扮著小丑站在舞台中央，拿出槍笑著射向自己頭部。他倒下，帷幕降下，觀眾以爲是表演，狂熱鼓起掌來。強烈的對角線視覺構圖，犀利的攝影機角度，充滿活力的剪接——可能因爲預算不夠豐富——這部電影顯示朗看過來自蘇聯的電影。

朗的通俗劇和主題的聳動性對希區考克影響至深，他的德國片與在美拍的較寫實的電影（見第八章）充滿了象徵和預兆。在《疲倦的死亡》（*Destiny*，1921）中，死亡——由一個一身黑衣臉色灰敗陰沉的人代表——他走進酒館，花也謝了，貓也拱起背來。《齊格飛之死》中，英雄和他摯愛的妻子在看似普通、造型對稱的灌木叢前道別。齊格飛一去不回頭，此時朗使用**雙重曝光**的手

4-9 《齊格飛之死》
（*Siegfriend*，德，
1924），佛利茲‧朗導
演。

佛利茲‧朗分上下集
拍的德國民間神話顯
示了典型的壯麗的構
圖，在片廠中仔細安
排的視覺因素造出來
的環境，完全不是外
景可以比擬的。（UFA
電影公司提供）

法，讓叢林看起來像駭人的骷髏頭。

　　德國影評人蘿特‧艾斯娜（Lotte Eisner）曾這樣寫到朗的偉大：「沒有東
西在他作品中是平面的，它們全是立體及占空間的。」他的風格隨有聲片到來
而簡化了一點，但他將世界的道德觀視為黑暗的，攝影機像命運之神般從上打
量著角色，使他的即使最膚淺的電影也帶著道德家沉思和引人深思的味道。

4-10 《大都會》
（德，1927），佛利茲‧朗導演。

佛利茲‧朗最善用片廠構築的景和大量群眾演員形成幾何圖，他的作品像美國片一樣，有效地使用縮小
模型和特效，不像其他德國片仰賴等同尺寸大小的複製品和布景道具。（UFA電影公司提供）

德國電影這種對人們焦慮的掙扎的描繪在世界掀起震動，因爲大家還在看好萊塢明亮快樂的電影。沒有人比**穆瑙**更具影響力。他和朗都出身軍旅，但不像建築師反而像詩人。他第一部成功的電影是《諾斯費拉圖》（*Nosferatu*，見圖4-11），由布蘭姆・史鐸克（Bram Stoker）小說《德古拉》（*Dracula*）改編。他因在片中將虛與實的相間處理而令人矚目。虛構的吸血鬼設計成像長在兩條腿上的討厭老鼠臉，配上寫實的布萊曼（Bremen）港口和喀爾巴阡（Carpathian）森林背景。這種虛實結合的手法是穆瑙的招牌。

他最有名的作品是《最卑賤的人》（*The Last Laugh*，見圖4-12），讓世人對他和編劇卡爾・梅耶（Carl Mayer，1894-1944）敢拍默片卻不用插字幕（除了片尾）特別刮目相看。該故事很複雜，一名豪華都市的旅館看門人，因制服的俗麗而十分高傲，結果被貶去看廁所。他的鄰居們笑他跌下一層，他的自我形象毀損，這位老先生終於崩潰了。

爲了將不同社會層面和心理認同綁在一起，穆瑙用了特別流利的攝影機運動，包括推軌、搖鏡，使習慣於看用三腳架定位攝影的觀眾覺得鏡頭不斷連續在移動。老人由伊米爾・詹寧斯（Emil Jannings）扮演，他長於受虐情感，有一場戲，老人喝醉了，穆瑙將攝影機綁在攝影師卡爾・弗羅因德（Karl Freund）胸前讓他蹣跚地走，結果這一連續鏡頭渲染出非常有感染力、主觀視線的醉漢狀況。

《最卑賤的人》有300個鏡頭，對當時劇情長片這算很少的。《諾斯費拉圖》這種相對較短的電影卻有540個鏡頭。穆瑙其實用長鏡頭代替剪接。移動的鏡頭其實不新，但在此片之前這個技巧不常用，只用在特殊時刻。穆瑙是第一個讓攝影機移動成爲風格者，攝影機代替字幕、表演和表現式燈光來表達情感動機。

此片在國際上也頗爲成功。不久，很多低預算的好萊塢電影也學起這種表現式的攝影機移動。穆瑙再拍了兩部德國片，包括迷人卻不太成功的《浮士德》（*Faust*，1926），他就出走到好萊塢迎接他更成功的事業了（見第三章）。

G・W・巴布斯特（G. W. Pabst，1887-1967）則較爲寫實，傾向劇情掛帥。他長於拍生活片段，如《沒有歡樂的街》（*The Joyless*

4-11 《諾斯費拉圖》
（德，1922），穆瑙導演。

穆瑙對吸血鬼是人形老鼠的概念，是驚人的原創，與其他舞台劇將之形容成午夜情人，或布蘭姆・史鐸克小說中圓滑莊嚴的紳士不同。穆瑙的電影怪異緊張，一位評論者描述為「帶有末日般的陰森氣」。雖不如他晚期作品精緻，但穆瑙能將意象、底調、氣氛和準確的角色塑造有效地組合在一起，並用盡一切去經營其主題。（現代藝術博物館提供）

4-12 《最卑賤的人》工作照

（德，1924）

穆瑙戴著帽子，攝影師卡爾·弗羅因德站在攝影機後面，伊米爾·詹寧斯在右邊。一盞燈、一架攝影機，小的拍攝四人組，後面的背景片雖畫得仔細，但這部極具影響力的電影顯然預算很少。（UFA電影公司提供）

4-13 《潘朵拉的盒子》

（德，1929），露易絲·布魯克斯主演，G. W. 巴布斯特導演。

布魯克斯冷靜的誘人風情藏在反傳統的前衛髮型下，使她和當時可愛的明星無法競爭，1930年代她只能演B級西部片。1950年代她開始撰寫關於電影和電影人的故事，她的犀利才情和尖銳筆鋒可在1982年的回憶錄《露露在好萊塢》（Lulu in Hollywood）中得見。（NeroFilm 提供）

Street，1925，又譯《悲情花街》），是中產階級家庭在經濟困難時分崩離析的故事。在沒有歡樂的街上，人們為配給肉排隊，肉販以及他令人反感的白色大狗搶食品質不好的肉，這些鏡頭交叉剪接，其逼真的說明有人將之比為斯特勞亨的《貪婪》，但巴布斯特對比街上聰明的獲利者和悲慘的中產階級、餐廳和赤貧的家庭，其實更像格里菲斯較新聞報導性的作品《穀倉一角》。

巴布斯特最出名的作品是《潘朵拉的盒子》（Pandora's Box，見圖4-13），故事是一個性飢渴的女子給自己和所有認識她的人帶來毀滅的殘酷寓言。該片因美國演員露易絲·布魯克斯（Louise Brooks）的放蕩、神祕的情色轟動，而非觀眾喜歡巴布斯特乾澀卻準確的導演手法。

拍完另一部主題為潛意識花痴的布魯克斯電影《迷失少女日記》（Diary of a Lost Girl，1929）後，他拍攝了改編自布萊希特和魏爾具有里程碑意義的舞台歌舞劇——腐敗資本主義寓言《三便士歌劇》（The Three-Penny Opera，1931）；這部電影拍得平平，比不上舞台的輝煌，銳利的諷刺和快速的機智全被巴布斯特的沉重壓垮了。

之後巴布斯特急速而永久地一蹶不振，除了寫實的《沒有歡樂的街》他再也沒有可與他名聲

相襯的作品，與穆瑙和朗完全無法比。穆瑙、朗，加上劉別謙，是這段時期歐洲電影真正的三巨頭。

..

法 國

一切開始於史特拉汶斯基（Igor Stravinsky）惡名昭彰的《春之祭》（*Rite of Spring*）1913年5月29日在巴黎歌劇院首演。一下子藝術開始在形式、題材上鋪天蓋地地實驗了。小說原本著重於故事，卻突然被喬伊斯和普魯斯特改寫。視覺藝術的世界原本習於優雅、安靜的印象主義，一下子被達達主義入侵。**達達主義**（Dadaism）強調無邏輯、荒謬，用滑稽可笑和其他挑釁的行為來震驚、打擊平靜的社會。達達主義鄙視現實主義，覺得它是庸淺的風格。

電影人和從事劇場、藝術、文學的人一樣對一次世界大戰之嗜血幻滅式的災難總以嘲弄、犬儒主義、無政府主義的虛無態度對之。政治和社會規範是不道德的，而權威是個笑話。對知識分子而言，所有這些都是嘲諷的笑話，沒什麼是重要的，一切皆合理——除了傳統和規範。

達達主義催生了超現實主義，一個視生命意義為荒謬的宣示。超現實主義是文化恐怖主義的侵略形式，想摧毀所有既成的表達形式。超現實主義者旨在使生命更開闊，更能轉換，所以攻擊邏輯和客觀看現實的方式，堅信夢境、本能、潛意識能在外在真實以外創造另一種真實的優越性——超現實。

諸如布紐爾（Luis Buñuel）、達利（Salvador Dali）、畢卡索（Pablo Picasso）多來自布爾喬亞家族，但他們反抗這種中產階級背景，用年輕人之熱情和黑色幽默攻擊自己出身的階級。這種瘋狂的中心在巴黎，藝術之尖端前鋒，所有激進的實驗都在這裡齊聚一堂。

法國電影業被戰事重創。1919年，法國片在世界電影院上映占有率是15%，戰前（1914年）可是超過50%呢！戰後拍電影要不就是與前衛超現實主

4-14 《操行零分》（法，1933），尚·維果導演。

本片著名的慢鏡頭枕頭大戰，如夢般超現實，羽毛漫天飛舞，象徵年輕的活力和絕對的自由。因為它尖銳地描繪法國中產階級機構和其對年輕人的壓制態度，電檢禁映到1946年。（高蒙電影公司提供）

4-15 《巴黎屋簷下》

（法，1930），何內・克萊導演。

即使早在1930年初，好萊塢在藝術指導上真正最大的競爭對手是法國和德國。克萊喜歡在片廠內而非外景地拍攝，創造出自我封閉的空間，半歌舞幻想、半浪漫，又帶點社會嘲諷。場景設計師拉扎爾・梅爾松（Lazare Meerson）為克萊設計出幾部佳作，他的功力展現出歐洲藝術家絕不輸給好萊塢巨匠。（Audio-Brandon Films 提供）

義者聯盟，要不就反對其信念，尚・維果（Jean Vigo，1905-1934）即是前者。他用**慢鏡頭**（slow motion）和不連接的架構將角色與任何傳統環境分開。在超短的創作生涯中，他是天生的無政府主義者，將統治權威視為寇仇。他的名片《操行零分》（*Zero for Conduct*，見圖4-14），是拍四個男孩在寄宿學校努力維持個人性。他們反抗校長，他是個三呎高的侏儒，留有荒謬翹起的鬍子。維果之反權威主義者立場使他在爭權奪利之法國電影界沒有朋友，政府禁了此片，直到二戰後才解禁，那時候這部電影影響了整代電影人，他們後來發動了**新浪潮運動**（New Wave）。

與維果精神相近但腔調較輕鬆的是**何內・克萊**（René Clair，1898-1981）。克萊早期以模仿林德和森內特的作品（鬧劇中帶著荒謬或社會批評）著稱，他後來就職於有名望而且絕對權威的法蘭西學院而停止創作生涯。他的影片如默片古典鬧劇《義大利草帽》（*The Italian Straw Hat*，1927）多半是迷人、有活力又歡騰的，但這些作品中的社會批判性點到為止。但《巴黎屋簷下》（*Under the Roofs of Paris*，見圖4-15）和《最後一個百萬富翁》（*Le Million*，1931，又譯《百萬法郎》）中，他進步修正，更**趨**成熟，使影片成為法國生活的幻想，正如世人所以為的。

評論家約翰・羅素・泰勒（John Russell Taylor）以為克萊的作品有一定的形式：一個物件——帽子、彩券——會在人手中傳來傳去，每個持有人與之的關係會決定他是什麼樣的人，比如在《最後一個百萬富翁》（見圖4-16）中，一個窮畫家買彩券中獎一百萬，但彩券在大衣口袋裡，大衣又被偷了。他追大衣，以法國喜劇方式穿梭於社會各個層面，有一場戲，他與另一人如拔河般搶大衣，克萊配上足球賽的歡呼聲，連觀眾吵雜、裁判口哨和身體重撞聲也分毫不差。電影結尾大團圓，所有曾參與彩券追逐的人都手牽手一齊跳舞。

4-16 《最後一個百萬富翁》
（法，1931）克萊導演。

罪犯奇特有趣，監獄很乾淨，男主角年輕、醉乎乎又可親，這只可能是克萊鏡頭下的巴黎。他輕快的鬧劇使他成為1930年代早期最成功的法國導演，連卓別林在《摩登時代》（*Modern Times*）中也擷取了克萊的《我們等待自由》部分內容，導致克萊的製片控告卓別林剽竊。克萊聰明地阻止並撤銷告訴，宣稱他過去從卓別林那裡得到太多，去控告一個曾為偶像的人，未免粗暴不文。（Audio-Brandon Films 提供）

拍完他最受推崇的《我們等待自由》（*À Nous la Liberté*，1931）後，他於1936年赴英，在二戰時又到美國。在美國他拍了一些手法靈巧的典型娛樂片，包括由瑪琳‧黛德麗主演被低估的《紐奧良之光》（*The Flame of New Orleans*，1940）。之後由於盈利減少，他的影片也活力下降。他最好的時候，作品如芭蕾般將生命以永遠優雅姿態舞動不休，與之言語上的機鋒能夠符合。

如果克萊在他那個時代被推崇，那麼亞伯‧岡斯（Abel Gance 1889-1981）則是被唾罵的。他的傑作《拿破崙》（*Napoleon*，1927）被業界砍得支離破碎，而且已經被大部分觀眾遺忘。像《輪迴》（*La Roué*，1922）還有《我控訴》（*J'Accuse*，1919）——影片中死於戰爭的人由墳墓爬出，與生人一齊在街上走——證明岡斯是產量和風格上都有分量的才子。《拿破崙》中，他幾乎重寫了電影技巧，這部電影原本應長達六小時，但這明顯是冗長累贅的，除了首輪外，此片再也沒能夠以原長度面世。

岡斯的鋪張浪費，他十九世紀的浪漫感性配合他狂野的表現主義的前衛技巧（手持攝影機，不連貫剪接）與法國通常冷靜還原而不熱情表現之風相矛

4-17 亞伯·岡斯與格里菲斯在紐約見面

岡斯最熱愛美國大導演格里菲斯技術高超和作為娛樂人的大視野，也許因為格氏的景框大小實驗，使岡斯發展出他的「聚合視像」。（環球電影公司提供）

盾。當時對岡斯最準確的評論來自法國導演路易·德呂克（Louis Delluc），他以為岡斯的缺點就在不知簡單為何物，寶琳·凱爾索性稱他為「前衛的地密爾」。

但岡斯華麗表現之風可以傳世。《拿破崙》中有一段是這位未來的皇帝自科西嘉島偷了一艘掛著法國三色旗的小船駛向歐陸。這段航行與另一邊巴黎革命群眾聚會對剪。暴風雨將小船推在驚濤駭浪中，另一邊丹東和羅伯斯庇爾口若懸河地煽動群眾。岡斯兩邊剪來剪去，攝影機隨船在海中上上下下，同樣在革命群眾中也綁在鐘擺式的裝置上，隨群眾情緒鼓譟起伏。攝影機隨氣候和人的情緒同時變化，而「動」成了情緒的隱喻。

岡斯的主要技巧包括他發明的「聚合視像」（Polyvision）攝製／放映技巧，也就是後來發展而成的「全景電影」（Cinerama，又譯為新藝拉瑪寬銀幕）：三架攝影機如金字塔般排列，能拍下160度的影片（見圖4-18）。三段像這樣的三格式（triptych）畫面中只有一段倖存——即片尾高潮拿破崙勝利行進到義大利，行進到歷史中。這個小個子上校檢閱他的部隊和營地，視線遠及地平線。岡斯有時用這個技巧拍壯觀的全景，有時中間一塊是不同的場面，將以前要用剪接方法達到的心理、情感效果一次完成。

火、水、旋轉的地球。左銀幕是紅色，右銀幕是藍色——他使銀幕成了法國國旗，然後自始跟著拿破崙之鷹突然展翅高噪——觀眾已忘了這是部默片。《拿破崙》結尾是一個凱旋的高潮，這個高潮無論畫面、節奏還是感情效果都寫滿岡斯的筆觸。

在這部完全以影像著力的電影中，聲音幾乎是多餘的。全片沒有疏忽或馬虎的鏡頭，即使情感親密的戲——如追求和贏得約瑟芬、探訪科西嘉的母親這種充滿輕率和感情衝動的片段都宛如小調。岡斯相信「聚合視像」是電影未來的潮流，但拍攝之複雜和財務之吃緊使「聚合視像」未被發揚光大，首先由於該片票房不佳，更加上有聲時代的來臨。

為催生《拿破崙》岡斯嘔心瀝血。他轉向商業的邊緣，去拍普通電影來餬口。他偉大的理想被不同心的監製，以及華麗如荷馬史詩般不切實際的野心重重阻撓。但他沒有停止對《拿破崙》的實驗。1934年添加了聲音，1950年想變成立體聲，1971年又重剪了近似紀錄片的一版。《拿破崙》是亞伯·岡斯的《草葉集》，而他是電影界的惠特曼，是非傳統的抒情詩人。

a

b

4-18 a & b《拿破崙》中的二個「聚合視像」鏡頭
（*Napoleon*，法，1927），岡斯導演。

如今看得到的「聚合視像」影片均被新藝綜合體寬銀幕（CinemaScope）切割遮掩過，看不到其原來的
效果。要真正了解岡斯概念之壯麗，我們應先了解他的想法：三架放映機投射在三個連線的標準銀幕
上，效果驚人，有些鏡頭甚至有三度空間感。（環球電影公司提供）

 路易斯‧布紐爾（Luis Buñuel，1900-1983）被世人認知為超現實主義最具
代表性的藝術家。他像岡斯一樣要等世人均追上他獨特的感性方能取得對他的
敬意。布紐爾是個熱血的西班牙青年，因為看到佛利茲‧朗不妥協地對墮落冷
酷世界的說明而被電影吸引，他參與了巴黎一小撮前衛知識分子的行動，他們

4-19 《一條安達魯狗》
（法，1928），布紐爾和達利導演。

超現實派喜歡用強調性與暴力的
駭人影像來攻擊觀眾。這場戲中，
布紐爾自己揮舞剃刀，將女子的眼
球一切為二。它用來象徵性地攻
擊我們這些視聽大眾，但他們也
拒絕邏輯或象徵性的詮釋，「影片
中沒有什麼象徵任何事。」兩位導
演幾乎變態地解說自己的作品，當
然裡面更找不到狗或「安達魯」。
（Raymond Rohauer 提供）

努力延伸世界藝術家的領域。他與其他時代其他劇作者不同點在於他西班牙藝術家那種熾烈的心理掙扎，加上反叛天主教的挫折感，和法國人一樣，把對創意的興趣及對感官的聯結在一起。

他和西班牙同胞達利搭檔，先拍《一條安達魯狗》（*Un Chien Andalou*，1928，又譯《安達魯之犬》），混合夢和各種影像，其思想沒有任何合理之解釋。影片受佛洛伊德影響至深，其中有一連串駭人而無理性的影像——諸如男人用剃刀剖開女人的眼球（見圖4-19）。其實電影也不失滑稽可笑意味。《一條安達魯狗》在當時既成功也聲名狼藉。

他倆再在《黃金時代》（*L'Age d'Or*，1930）中合作，這個短片由毫不相干的段落組成：關於蠍子的半科學的紀錄片；一個男人和他的情婦私通，卻因其被捕被打斷而分別；一位內政部長在拍攝災難新聞片期間打電話罵男人：「全是你害的，殺人犯！」結尾，在「殘暴狂歡夜」後出來的倖存者離開古堡，一行人竟然由耶穌領軍。這是部急於反天主教、反一切事的無政府主義電影，在巴黎引起譁然；爾後五十年，除了私人放映幾乎不可能看到。拍片期間布紐爾和達利因意見不合分道揚鑣，影片由布紐爾獨力完成。

布紐爾再導《無糧的土地》（*Land Without Bread*，1932），是一部有關西班牙一角貧民窟的粗糙紀錄片，片中充滿冷靜的嘲諷和黑色幽默——比方一堵髒牆上掛了一張月曆，旁白諷刺地說：「屋主顯示了一點室內裝潢的品味。」布紐爾的殘忍冷酷隱藏了他內心強烈的正直和誠實，是《無糧的土地》的道德基礎；《無糧的土地》使他成為西班牙法西斯領袖佛朗哥統治下「不受歡迎的人」，也使他二十年不得拍片，之後才在墨西哥重新開始。

後來二十五年，他在墨西哥和法國穿梭，這位鬥士一點也不與潮流妥協，一直在拍他的夢，視覺並不美麗，技巧也只是實用性的，布紐爾的作品卻在主題大膽、激烈攻擊傳統道德以及實事求是地揭露虛偽及自欺欺人上語出驚人。

1920年代這位嘲諷家老了卻沒有緩和下來，平靜卻從不感傷。晚年他在自傳《我的最後嘆息》（*My Last Sigh*）中說，他不願離開，希望每十年能從墳墓中爬回讀讀報紙：「我帶著鬼的蒼白，無聲滑過牆壁，腋下夾著報紙，我回到墓中讀完所有世界的災難，然後安心安全地在我墓中睡著。」這簡直是他可以拍的一部電影，布紐爾清楚地看見和描繪出充斥在日常生活中的無比的荒謬。

延伸閱讀

1 Abel, Richard. *French Cinema: The First Wave, 1915-1929.* Princeton, N.J.:Princeton University Press, 1984. 關於早期法國電影的學術著作。

2 Aranda, Francisco. *Luis Buñ0uel.* New York: Da Capo, 1976. 布紐爾評傳，插圖豐富，作品表及參照書目齊備。

3 Bordwell, David. *The Cinema of Eisenstein.* Cambridge, Mass.: Harvard niversity Press, 1993. 關於愛森斯坦電影的批評研究著作，圖文並茂。

4 Eisner, Lotte. *Fritz Lang.* New York: Oxford University Press, 1977. 逐片研究佛利茲・朗作品，作者是早期影評人中最具熱情與見聞者。

5 ——. *The Haunted Screen.* Berkeley: University of California Press, 1973. 德國電影中的表現主義，以及馬克斯・萊因哈特的影響。圖說豐富。

6 Eyman, Scott. *Ernst Lubitsch: Laughter in Paradise.* New York: Simon & Chuster, 1993. 劉別謙的傳記和批評研究，作品表齊備。

7 Kracauer, Siegfried. *From Caligari to Hitler: A Psychological History of German Film.* Princeton, N.J.: Princeton University Press, 1947. 一部有爭議的著作，其中選錄的關於一戰前的德國電影的論文反映了導致希特勒和納粹興起的心態。

8 Leyda, Jay. *Kino.* New York: Collier Books, 1973. 愛森斯坦學生撰寫的一本枯燥無味的俄國和蘇聯電影史。

9 Nizhny, Vladimir. *Lessons with Eisenstein.* New York: Hill & Wang, 1962. 由愛森斯坦學生的課堂筆記整理而成，特別在其場面調度和剪輯理論方面提供了大量資訊。

10 Ott, Frederick W. *The Films of Fritz Lang.* Secaucus, N.J.: The Citadel Press, 1979. 關於佛利茲・朗，他的電影及他所處時代與同輩，極其寶貴的著述。圖說豐富。

世界大事	⏳	電影大事
	1925	好萊塢人口：13萬。
		電影公司紛紛在好萊塢建立片廠：哥倫比亞、華納、米高梅、雷電華、福斯，派拉蒙、環球、聯美。
		美國票房是平均7.2億美元，1935年5億5600萬，1940年7億3500萬元，1945年14億5000萬，1950年13億7600萬元，1955年13億2600萬元。
胡佛（共和黨）當選美國總統（1929-1933）。	**1928**	
愛蜜莉亞‧埃爾哈特駕機橫跨大西洋。		
經濟大蕭條加劇；失業人數達到1370萬。	**1930**	片廠總利潤平均5450萬，1935年1550萬，1940年1910萬，1945年6330萬，1950年3080萬。
		片場拍片平均成本為37.5萬；1940年40萬，1946年90萬，1955年150萬，1960年200萬。
		美國每周看電影人次8000萬人，1945年8200萬人，1960年3000萬人。
		▶ 最受歡迎類別：**喜劇**，黑幫片，劇情片，歌舞片。
富蘭克林‧羅斯福（民主黨）當選美國總統（1933-1945）。	**1932**	
	1935	▶十大明星為：秀蘭‧鄧波兒，威爾‧羅傑斯，克拉克‧蓋博，**阿斯泰爾／羅傑斯**，瓊‧克勞馥，克勞黛‧考爾白，迪克‧鮑威爾，華萊士‧比莉，喬‧E‧布朗，詹姆斯‧卡格尼。
第二次世界大戰開始。	**1939**	
	1940	最受歡迎的類型：戰爭片，動作／冒險片，犯罪片，西部片，女性電影。
◀ 日本偷襲珍珠港；美國參戰。	**1941**	
美國拘禁10萬日裔美國人。	**1942**	
諾曼第登陸。	**1944**	
羅斯福去世；杜魯門（民主黨）成為美國總統。	**1945**	▶ 十大明星：平‧克勞斯貝，范‧強生，葛麗亞‧嘉遜，貝蒂‧格拉布林，史賓塞‧屈賽，亨弗萊‧鮑嘉，**賈利‧古柏**，鮑勃‧霍普，茱蒂‧迦倫，瑪格麗特‧奧布賴恩。
德國投降，歐洲二戰結束；美在日本長崎、廣島投擲原子彈；日本投降，二戰結束。		
◀ **傑基‧羅賓遜**（Jackie Robinson）在棒球界打破有色人種禁忌。	**1947**	
韓戰開始，打了三年。	**1950**	
	1955	十大明星：詹姆斯‧斯圖爾特，葛麗絲‧凱莉，約翰‧韋恩，威廉‧霍爾登，賈利‧古柏，馬龍‧白蘭度，馬丁與劉易斯，亨弗萊‧鮑嘉，瓊‧愛麗遜，克拉克‧蓋博。

要讀電影藝術史必得伴以產業史，因為兩者共生糾纏。電影是史上最貴的藝術媒體，其發展大量仰賴買票的觀眾。電影工作者們需要攝影機、演員、底片、音響及剪接器材、服裝、燈光等等。像所有藝術家一樣，他們也要生存，這要靠提供顧客有價值的產品。歐洲國家的早期電影由菁英階級主控其價值和品味，一戰前戲院多設在時髦地區，以看舞台劇和歌劇的文化階層觀眾為主。在蘇聯及其他共產主義國家，電影產品由政府規劃，反映的是政治菁英的價值。

票　房

美國電影是在資本主義系統下發展成的流行藝術。早年電影業以社會底層觀眾及偏向他們的價值品味和期待為本。電影的興盛主要是因為觀眾能得其所需。美國電影是史上最民主的藝術，反映滋養它社會的力量和缺陷。要在這昂貴的媒體中保住飯碗，電影工作者得對票房需求十分敏感，得注意百千萬不在乎所謂「文化」、「教育」及其他抽象概念的觀眾口味。尤其觀眾要求被娛樂，如果好萊塢藝術家不看重票房的基本要求就會面臨危機。美國就是在大眾和競爭市場這種商業架構中拍出最好和最糟的電影。

特別是二戰前，許多美國知識分子哀嘆好萊塢電影的狀態。電影一貫被嘲為「低等觀眾的低等秀」以及「大眾的廉價娛樂」。這種敵意很可理解，因為在二次大戰之間的黃金年代所製作的500部電影中，大概只有少數有永恆的美學價值。因為多產，好片常被壞片淹沒。反之，因為進口外國片有限，僅最佳者得以進口，約占映演片之2%，這些電影的題材甚少被美國導演觸及，尤其是禁忌的主題——真正的挫敗。大眾以為外國片較藝術、陰沉、緩慢——相比起來，美國片樂觀不做作節奏又快。外國片中只有賣座片會被好萊塢模仿。既然外國片吸引不了大眾，美國製片們樂得將那些「知識性」的題材留給歐洲導演。

這些電影因社會狀況而不同。一戰之後，歐洲主要電影生產國筋疲力盡、經濟凋敝，充滿幻滅和悲觀氣氛，傳統道德也在崩解當中，絕對的價值觀被視為天真（見第四章）。當歐洲墮落至混亂絕望之時，美國卻興旺到不行，用費茲傑羅（F. Scott Fitzgerald）著名的話說，是史上「極盡奢華」之時。美國觀眾只要看成功的故事，無怪乎電影業被稱為好萊塢造夢工廠。

因為這段時期最好的歐洲片都以悲觀為主題，被天真的知識分子認為是比美國片更「藝術」。唯在1960年代末期這種主題才在美國越戰悲劇和1970年代初之水門事件後流行起來。更有甚者，歐洲的好導演們都自視為藝術家，但幾乎所有好萊塢藝術家都喜歡稱自己為娛樂專家，雖然他們之中不乏受過高等教育、有文化的人。

儘管如此，刻板印象仍然存在。「拍片的人並非為使人類高貴而拍片，」法國小說家安德烈·馬爾羅（André Malraux）寫道，「他們旨在賺錢，因此無可避免地，他們針對人們最低的本能而努力。」雖然並非人人願意承認，但優秀美國片其實兩者兼備，他們既賺錢又使人高貴。所以前述之敵意出發點是經

5-1 《絕代艷后》

（*Marie Antoinette*，美，1937），W.S. 范‧戴克（W.S.Van Dyke）導演。

豪華的場面是米高梅片廠的拿手好戲，因為它是1930年代最有錢最賺錢的片廠。它的口號是「明星多於天上繁星」，聽起來有點吹牛，但它的確比其他片廠明星多，而且擁有23個攝影棚，117英畝的外景場地，裡面有各種年代甚至異國情調的置景。米高梅的電影多半打「**高調**」（high key）的照明，以更誇耀其豪華的**製作品質**（production value），其片廠作品的外貌均由藝術總監吉本斯（Cedric Gibbons）定調，他1924年到1953年在米高梅工作30餘年。（米高梅電影公司提供）

濟上的也是美學上的。兩次大戰之間，美國片佔據了世界80%以上的電影院，大受外國觀眾歡迎，只有少數外國片例外。美國片的利潤有40%來自海外，尤其是英國，幾乎佔了美國海外利潤之一半。

因此，外國監製和導演老抱怨不受自己本土市場歡迎，被「文化殖民」所壓制。關於美國片受歡迎的「大神祕」有很多理論，影史家班傑明‧漢普敦

5-2 《怒火之花》

（*The Grapes of Wrath*，美，1940），亨利‧方達（Henry Fonda，左）主演，約翰‧福特導演。

福斯片廠不像其他片廠會拍規格式的娛樂產品，即使偶爾拍也俗麗馬虎，但也頗具利潤。其製作總監扎努克（Darryl F. Zanuck）對品質較在乎，但也得兼顧利潤。他有犀利的本能並願冒險——比方買下史坦貝克（John Steinbeck）有關經濟大蕭條的寫實動人經典小說，動用片廠最優秀的導演福特，拍出美國電影史上最好的作品之一《怒火之花》。（二十世紀福斯公司提供）

（Benjamin Hampton）指出答案顯而易見：「這種神祕其實很易懂，不過是給大眾他們願付錢看的電影，而不是去『教育』他們的電影。」

美國電影業不過是在電影中減少冒險，增加可預測性而已。以觀眾口味為旨——即使在短時間內這口味也會戲劇性地轉變——製片們為了確保票房利潤制訂了三個關鍵概念：

1）**片廠制度**（studio system）：以生產裝配線方式量產電影；

2）**明星制度**（star system）：主角是吸引大眾的最佳保證；

3）**類型電影**（genres）制度：故事形態提供觀眾每片的大致故事概念。

片廠制度

片廠制度最早由托馬斯・英斯（見第二章）制訂，在他之前，美國的電影製片既混亂又未整合。幾乎自從他們開始，電影就受歡迎到觀眾總嫌不足。新電影製作和發行公司如雨後春筍迅速發展，到1915年美國已有超過200家電影公司。產業及藝術更複雜之後，電影之製片亦更加專業起來。早期導演是演員、機械工和攝影師，這些人一路即興創作。他們在自己崗位成功後就當上導演，監督拍片、自寫劇本、調教演員、安排鏡位，到末了剪接鏡頭成為一整體。

英斯等人發展片廠制度拍片更快更多，而且最重要的是由投資方而非創作方主導，儘管這兩者未必衝突。1910年代明星制度興起，電影很快就繞著明星打轉，故事由片廠編劇量身打造，保障明星之票房吸引力。置景師、攝影師，及專業技術人員減輕了導演之負擔，使他們能專心於演員和鏡位。除了少數地位高的導演和演員堅持藝術自主性，或乾脆成為獨立製片，大部分電影均由群體決定已是既成規定。

在片廠制度下，關鍵人物通常是監製。他控制財務，亦管制拍攝方法。不過導演仍掌控攝影機，以及**場面調度**（即被拍攝的影像）。至1920年代中期，電影已成大買賣，投資上了20億美元，年產值高達12.5億，是美國十大產業之一，這身分長達二十五年，也就是片廠制度之黃金時代。

電影業早期，其三大分支——攝製、發行、映演——是由不同利益所控制。監製將電影直接賣給發行商，不論其品質。最初的配銷商叫作代理發行公司，成立在一些重要城市，他們用放映過的拷貝和其他影院老闆交換，收取費用。這個系統最後被證明對萌芽中的產業來說過於粗糙。1910年代晚期，最有野心的院商和製片開始將三個分支整合，由一方主導，稱為「**垂直整合**」（vertical integration）。這個**趨勢**由精明之商人如派拉蒙的阿道夫・朱克，福斯公司的威廉・福斯、馬庫斯・洛爾（Marcus Loew）的洛爾公司（Loew's Inc.）——即米高梅的母公司主導。

在朱克精明的領導下，派拉蒙公司在1910到1920年間成為電影公司之領頭羊，簽下許多大明星。早在1921年，派拉蒙擁有400家**首輪戲院**（first-run），票價高，觀眾多。朱克也將「**盲目投標**」（blind booking）及「**買片花**」（block booking）發揚光大，使獨立院商即使沒有提前驗貨亦得租整套派拉蒙電影放映，據此片廠減少單一電影的風險，也保證長期提供片源（直到1940年代美國

5-3 《天堂裡的煩惱》

（*Trouble in Paradise*，美，1932）劉別謙導演。

派拉蒙被視為好萊塢最世故也最「歐化」的片廠，這部分歸功於其移民導演劉別謙，他在此拍出了自己最好的作品。片廠出品多半精緻優雅，晚禮服也時髦性感，大部分工作人員，如才華橫溢的藝術總監漢斯·德賴爾（Hans Dreier）都是德國UFA片廠訓練出的，UFA也是派拉蒙的姊妹片廠。（派拉蒙電影公司提供）

高等法院才宣稱此法為貿易壟斷，要求解散院線，停止兩種發行方法）。

其他監製及放映商也效法派拉蒙將資源合併。1929年，僅有五個**大片廠**（the majors）就垂直壟斷了美國電影工業，他們出品的電影占全美生產量之90%以上。派拉蒙占25%，與華納相當；但有聲片起來之1927年，華納更居上風。福斯和米高梅加起來有40%。雷電華（RKO）建於1928年，當時是美國無線電公司（RCA）的附屬公司，起步雖晚，但資金高達8億，垂直整合占有300家戲院之院線。這五大公司控制了全美50%以上之戲院，多半是賺錢之郊區首輪戲院。至於剩餘的10%則由哥倫比亞、環球、聯美所謂「三小片廠」（Little Three）所包辦。

好萊塢片廠制是根據大量生產來福槍的伊萊·惠特尼（Eli Whitney）的「美國製造體系」（the American system of manufacture）模仿而來。福特汽車生產線即源自惠特尼之理念，至今這些技巧當然已經是所有工業量產之普遍原理，其特色如下：如果將產品之製造分解為標準可替代之部分即可提高效率及數量。這些部分之組合非經個別藝術家，而是由普通工作人員只負責一部分，再由流水線上的其他工人最終組合。除了監工外，沒有人自始至終處理該產品。

不少論者以為，生產來福槍和汽車可以這麼做，因為標準化和可預測性都很必要。但電影的標準化卻對藝術價值有傷害，有時對商業亦不利。流水線方法（assembly-line methods）對所謂「公式化電影」（program films）很有用，五大公司的半數電影，即所謂之**B級電影**（B-movies）都用此法生產。它們並不賣錢，但是是安全的投資。早自1930年代到1950片廠沒落時，B級電影均是以**「雙片連映」**（double bills）之方式放映，而且在地方市場挺受歡迎。窮片廠如莫諾格雷姆（Monogram）和共和公司（Republic）即專事生產這種廉價電影，而大公司視之為檢驗旗下演員才能的試金石。它們大多有粗俗幼稚的片

5-4 《棕櫚灘故事》
（*The Palm Beach Story*，美，1942），普萊斯頓·史特吉斯
（**Preston Sturges**）導演。

派拉蒙的專長是喜劇，除了米切爾·萊森（Mitchell Leisen）和
史特吉斯的神經喜劇外，也出品了地密爾爵士時代的性喜劇、
劉別謙的風俗喜劇、梅·蕙絲的電影，W·C·菲爾茲的很多
作品，早期的馬克斯兄弟作品，平·克勞斯貝（Bing Crosby）
和鮑勃·霍普（Bob Hope），及早期比利·懷德的各種喜劇。
（派拉蒙電影公司提供）

5-5 《國民公敵》
（*The Public Enemy*，美，1931），詹姆
士·賈克奈（**James Cagney**）主演，威
廉·惠曼導演。

華納片廠高層之陽剛、強悍及平民作
風，使作品節奏快而真實，布景都是基
本的，燈光強調多陰影和「低調」（low
key）。他們的電影內容最暴力，尤其
是黑幫片，多次被衛道人士和改革家抗
議。1930年到1932年間，美國拍了200
多部黑幫片，大部分是華納所拍，他
們此時的外號是「經濟大蕭條片廠」，
因為它們專挑表現此時信心危機的電影
拍。（華納兄弟電影公司提供）

名，預算超低，包括大量慣用的片段，少有明星，借用現成電影類型，多半是西部片、驚悚片、科幻片、恐怖片。它們當中也偶有佳作，但是普遍被視作填片檔的糟粕之作。

雖然所有片廠都盡量標準化，即使重要 **A級電影**（A-films）也不例外，聰明的製作人卻深知票房轟動重在風格、原創性及膽識——絕非流水線之品質。總之，片廠主管引領一條中間路線，容許有才者較大的自主性，餘者則聽命行事。每個大公司幾乎有如一座城市，佔有大量土地及房產、**片廠**（back lots）、攝影棚、簽約之技術人員、創意人員。像華納和哥倫比亞公司其工作人員都用跑而不是走到他們下一個工作地點來提高效率。每個片廠都有大量專門部門，如宣傳部、服裝部、剪接部、設計部、編劇部等。

大部分決策權力屬於「行政總部」（Front Office），由片廠領導、總製片、製片及其助手組成。每個片廠的特色也來自每個片廠大亨之性格。這些大亨多來自東歐移民或其二代，多出身貧困白手起家，背景與看片之大眾相似，品味也相同。他們都是精明商人，即使有些如威廉·福斯幾乎是文盲；其他如米高梅的路易·B·梅耶則品味庸俗；很少如米高梅之亨特·斯特龍伯格（Hunt

5-6 《第四十二街》

（*Forty-Second Street*，美，1933），迪克·鮑爾（Dick Powell）主演，洛依·貝肯（Lloyd Bacon）導演。

華納這個時期打出「撕下報紙頭條」的拍片旗號，樂於反映目前的社會現實而不拍歷史劇。就算拍歌舞片也帶有現實色彩，這些歌舞片容納經濟大蕭條引起的社會焦慮等議題。其歌舞由柏士比·柏克萊（Busby Berkeley）編排，曼妙古怪，完全華納風格。（華納兄弟電影公司提供）

Stromberg），雷電華之潘德洛·S·伯曼（Pandro S. Berman），以及先在華納後到派拉蒙之哈爾·B·瓦利斯（Hal B.Wallis）那麼有智慧有品味。獨立製片如大衛·O·塞茲尼克和山繆·高溫則因其片子品質大受景仰。

總製片是行政主管，他決定拍什麼怎麼拍，多有製片VP（vice-president）之稱謂。他通常每年監督50部以上的電影，負責預算配置、選取主創人員等，也決定可能的題材來源（即可拍電影之小說、舞台劇及故事）和重點劇本。他也對電影之拍法、剪法、配樂、行銷有最終決定權，會依某段時期受歡迎的明星、導演、類型，以及自己的本能來做決定。

監製的頭銜在片廠時代最為曖昧模糊，它可能是指一位名望甚隆的顯要人物，也可能是一個靠著個人努力光榮地從下爬到上者。作為一個階級，他享有這個產業最高權力，也獲利最高（片廠利潤之19%），幾乎全是男性。他們與片廠制度一齊崛起於1920年代，當時在整個電影工業中，大約只有34名主要的監製。10年後，當片廠制度已穩，監製達到約220人，雖然此時片廠已比以前少了40%之出品量。許多片廠的行政總部裙帶關係遍及，大量工作人員以及製片助理靠著自己在公司高層的親戚混飯吃。

由於片廠工作複雜，每個行政總部都有數個監製，每人各有專精：如為明星打造之電影、歌舞片、B級片、短片、**系列電影**、新聞片等等。這些監製會策劃劇本或重改劇本，決定主角，選取攝影師、作曲家，還有藝術指導。監製和其助手監管導演每日的拍片問題，解決困難，決定最後剪接版本，如果導演地位極高，他至少也會提出意見，如果導演不那麼有地位，就得聽命於他。

好萊塢監製有兩種，雖人數不多，產業之佳作卻歸功於他們。一是所謂的**創意總監**（creative producer），多半是有權力之大亨，鉅細靡遺地管事，幾乎如藝術總監。華特·迪士尼和大衛·O·塞茲尼克即其中的佼佼者。塞茲尼克之《亂世佳人》是史上最賣座的電影，其優質至今仍無以匹敵。

5-7 《小狐狸》

（*The Little Foxes*，美，1941），貝蒂·戴維斯（Bette Davis）主演，威廉·惠勒（William Wyler）導演。

對於像貝蒂·戴維斯這樣難控制的藝術家來說，華納的行政部門象徵著謹慎的平庸，因此她不得不經常向公司抗爭，要求外借給其他願下險棋的監製拍好片，如此片即是外借給山繆·高溫製片的。她因為常拒拍公司指定的片子而被和她一樣不妥協的主管傑克·華納槓上，罰她無片拍察看。好笑的是，她爭取要拍的電影多比行政部門要她拍的垃圾片賺錢。此時大部分明星都和片廠簽了七年合約，片廠可在六個月前提出中止合約。被罰無片拍察看的明星也不可接其他工作，而且察看時間也算在七年合約內，戴維斯宣稱她是被陷於永恆的奴役當中。（雷電華公司提供）

5-8 《禮帽》
（*Top Hat*，美，1935）金姐・羅吉斯（Ginger Rogers）和佛雷・亞士坦（Fred Astaire）主演，馬克・桑德力區（Mark Sandrich）導演。

雷電華是五大片廠中最小也財務最不穩者，原因是其老換主管。1953年其瘋狂的花花公子老闆霍華德・休斯終於中止業務。事實上，被經濟大蕭條搞得精疲力竭的美國人對雷電華出品的九部「亞士坦—羅吉斯」歌舞片大為熱衷，使雷電華在30年代屹立不搖。片廠兩位最佳導演桑德力區和喬治・史蒂芬斯（George Stevens）都才華迷人，許多獨立製片和導演也為雷電華工作，因為一直以來，雷電華就是大公司裡對製片—導演製作體系最寬厚的。雷電華也擁有最好的**特效組**，其藝術總監范・納斯特・波葛雷斯（Van Nest Polglase）也被UFA片廠影響，尤其是其大布景、不尋常的光源和裝飾藝術式（art deco）的幾何圖形設計。（雷電華公司提供）

至於金字塔頂端的**監製兼導演**（producer-directors）則拍了片廠時代最出色的作品。他們控制財務即控制了多個層面，不讓步不妥協。這段時期約有30位監製兼導演，全在大片廠中獨立作業。他們是電影產業中受人景仰的藝術家，同時也在商業上很成功，否則也不可能長久保持如此獨立的創作狀態。除了表演和鏡位（這也是大部分片廠僱用導演都能控制的）以外，他們對劇本有最終決定權（這些劇本多半由他們自己撰寫或至少是由他們監督完成的），控制卡司、配樂和剪接。這種自主權很難得，就像監製兼導演法蘭克・凱普拉1939年告訴《紐約時報》說：「我想今天有80%的導演聽命行事，其中90%大概對故事和剪接都沒有決定權。」

片廠制度在1940年代末最高法院下令片廠解散院線後走下坡，作品沒有影院放映保證後，大片廠逐漸被野心勃勃的獨立製片取代。明星一個一個離去，有些從此銷聲匿跡，有的則飛黃騰達，有的也自己製片。1950年代初期，電視取代電影成為最重要的大眾媒體，吸走了片廠時代最主要的家庭觀眾。

明星制度　　　明星制度可非電影所專有，所有表演藝術——包括劇場、電視、歌劇、舞蹈、音樂會——都仰賴有魅力或特別美麗的表演者來賣票。美國自1910年代以來電影業就仰仗明星制度來壯大。明星是大眾的產物，他們對時裝、價值觀

及公眾行為的影響力十分巨大，研究明星的學者雷蒙德‧德格納特（Raymond Durgnat）觀察說：「一個國家的社會史可由其明星反映出。」明星對影片的影響是立即的，觀眾仰慕崇拜他們，宛如崇拜古時的天神。

大片廠視明星為重要投資及「資產」，有潛力的新手常在片廠當學徒，被稱為「小明星」，指的多半是女性。他們都會取藝名，塑造外形（通常是模仿當時最受歡迎的明星），在口語、舉止、衣著上受訓練。他們的行程都由公關部門安排以保證最大新聞曝光率，也會安排製造「緋聞」以滿足好萊塢黃金時代的400多位娛樂記者。

大明星吸引了很多男女觀眾，雖然社會學家亨德爾（Leo Handel）指出，65%的影迷較喜歡同性別的明星。片廠每週收到3200萬影迷來信，85%來自年輕的女影迷。大明星平均每週收到3000封信，信多信少顯示了他們走紅的程度。片廠每年花費200萬美元處理這些郵件，這些信多半是來要簽名照片的。票房吸引力也是由影迷俱樂部的數量來決定，早在1930年代，克拉克‧蓋博（Clark Gable）、珍‧哈露（Jean Harlow）、瓊‧克勞馥擁有最多影迷俱樂部，他們全是米高梅旗下的演員，米高梅被稱為「明星之家」。蓋博自己一人有70個影迷俱樂部，說明他作為1930年代頂級男星的至高地位。

明星的票房號召力越高，他們的要求也越多。合約載明頂級明星有選取劇本、導演、製片及合演者的權利，有魅力的明星還會指定他們的御用攝影師，因為他們會修飾他們外表之缺點及放大他們的優點。有些明星也要求特定服裝設計、髮型師，及豪華的更衣室。最紅的明星會有為他們量身打造的電影，保證他們的戲分最多。當然他們的薪資也肥。比方說，1938年起碼有50位明星年收入10萬美元。但是片廠賺得更多。秀蘭‧鄧波兒在1930年代末幫二十世紀福斯賺進了2000萬美元。

大片廠時代，電影片廠的風格多半也由旗下明星決定。在1930年代，世故的派拉蒙擁有光亮的明星如克勞黛‧柯貝（Claudette Colbert）、瑪琳‧黛德麗、卡露‧龍芭、弗萊德力克‧馬區（Fredric March）、卡萊‧葛倫（Cary Grant）。華納則全是男性來演快節奏的都市通俗劇。這裡的很多明星是著名硬漢，如愛德華‧G‧羅賓遜、詹姆士‧賈克奈、保羅‧穆尼、亨弗萊‧鮑嘉；華納連女明星也都很強悍，像貝蒂‧戴維斯、芭芭拉‧史丹妮（Barbara Stanwyck）、艾達‧盧皮諾、勞倫‧白考爾（Lauren Bacall）。米高梅的兩個老闆（梅耶和薩爾伯格）都喜歡華麗風格的女明星，梅耶因為能威懾她們中的大部分，而薩爾伯格因為他浪漫的性格。旗下明星如雲，如蓋博、茱蒂‧迦倫、米基‧魯尼（Mickey Rooney）、瓊‧克勞馥、珍‧哈露、諾瑪‧希拉（Norma Shearer）、巴利摩世家（the Barrymores）、葛麗泰‧嘉寶、凱瑟琳‧赫本、史賓塞‧屈賽、威廉‧鮑爾（William Powell）和詹姆斯‧史都華。

打一開始，明星都會被分類，隨著時代這些分類也演化了，比如拉丁情人、女繼承人、好心壞女孩、嘲諷的記者、職業婦女等等。當然，每個大明星都獨樹一格，即使他們是大家熟知的類型。比如說，俗氣的金髮女郎一直是

5-9 《摩洛哥》
（*Morocco*，美，1930），瑪琳·黛德麗和賈利·古柏主演，馮·史登堡導演。
明星大多美貌性感，而電影也往往為他們量身打造，誇耀他們具吸引力的特質。
1930年代，黛德麗和史登堡在派拉蒙合拍了六部電影，並大肆宣傳兩人的關係。的
確，史登堡用黛德麗如音樂家和樂器的關係，不管服裝設計得多滑稽，他總能捕捉
她那飄逸出塵的美感，尤其絕不忘讓她展露美腿。（派拉蒙電影公司提供）

美國人的最愛，但大明星如梅·蕙絲（Mae West）、珍·哈露、瑪麗蓮·夢露
也都各自有特色。成功的類型常會被模仿，例如，1920年代，嘉寶取代了過去
的尤物蒂達·巴拉（Theda Bara）和寶拉·奈格瑞（Pola Negri），創立一種更
加世故和複雜的類型，一種妖冶迷人的女性形象。她招致許多模仿者，有如瑪
琳·黛德麗和龍芭，她們都在最初被稱為幽默的「嘉寶型」。

　　如果角色與明星的特質牴觸，明星就會拒絕，特別是當他們是男主角或者
女主角的時候。比如賈利·古柏永不會接冷酷、神經質的角色，因為會與他富
有同情心的形象有衝突。如果一個明星已定型，任何改變都會造成票房損失。

　　許多大明星能紅因為他們保持本色，不模仿別人，蓋博就說他只是在攝影
機前「盡量自然」。同樣的，賈利·古柏的誠懇和實在吸引觀眾長達30年，也
因為這個公眾形象（persona）和他本人相去不遠，論者稱之為**「性格明星」**
（personality-star）（見圖5-11）

　　另外也有許多明星拒絕定型，且故意接多種角色，比如貝蒂·戴維斯、凱
瑟琳·赫本和約翰·巴利摩以及愛德華·G·羅賓遜，有時接演古怪的角色來
擴張領域和種類、深度，以此證明他們的偉大演技。

5-10 《亂世佳人》

（*Gone with the Wind*，美，1939），大衛・O・塞茲尼克（David O. Selznick）監製，費雯・麗（**Vivien Leigh**）、海蒂・麥克丹尼爾斯（**Hattie McDaniel**）主演。

片廠時代黑人總被分配到演刻板印象的傭人或工人的角色，麥克丹尼爾斯一向就扮演女僕或保姆，但她在這窄小的領域中仍出類拔萃，她憑此片中的表演獲得奧斯卡最佳女配角獎，是非洲裔美國人獲得的第一座奧斯卡獎。（米高梅電影公司提供）

　　明星與演員的區別不在技巧而在受歡迎的程度，明星的定義就是有磁性能吸引目光，大明星影響力的深遠是很少有公眾人物能比擬的。有些明星讓人喜愛純粹因他們有傳統美國人說話平實、正直，還有理想化等特質，詹姆斯・史都華、亨利・方達都是；也有明星是反體制的孤寂象徵，像鮑嘉和約翰・加菲爾德（John Garfield）。卡萊・葛倫和卡露・龍芭則別具魅力，演什麼都好玩。外貌美麗也是一個要項，嘉寶、蓋博都美如天神。

　　明星最高榮光就是成為美國流行神話中的偶像。有些明星如同古代天神，他們被世界認同，甚至只需要一個名字就能喚起一種複雜的象徵性聯想——比如瑪麗蓮・夢露（Marilyn Monroe，見圖5-12）。明星不像傳統演員（即使是很有才華的），他們是一出來就帶著意念和牢牢內嵌他個人印記的情感，這些潛在的性質由過去作品累積而來，也植因於其個人的性格。當然，多年後象徵性亦可由公眾意識中擷取，但偉大的明星如古柏都已自成圖徵（iconography）。法國評論家埃德加・莫林（Edgar Morin）指出，古柏演角色會自動把角色「古柏化」了，他成了角色，角色成了他，觀眾打心底認同他和他象徵的價值，那麼他們就是擁戴自我，或者說是他們精神上的自我。這些偉大的原創者成為文

5-11 《紅河谷》

（**Red River**，美，1948），約翰·韋恩（John Wayne）主演，霍華·霍克斯導演。

有票房價值的往往是個性演員，老演同一種類型的不同變奏。韋恩就是影史上最受歡迎的演員之一，從1949年到1976年，他只有三次落在十大賣座明星榜外，他自己開玩笑說：「我一輩子都在演約翰·韋恩，不管角色為何，而且演得不錯吧？」對觀眾而言，他是典型西部客，用行動（或暴力）而非言語表達，他的圖徵充滿對世故聰明的人事表不信任，充滿自信，愛護名聲，而且一出現就代表一種懾人的威嚴，但在粗率的外貌下，又帶著一份孤獨和疏離。他的名字代表了陽剛，而他的形象更是戰士而非情人。年歲漸老之後，他扮演了一些更年長溫情的角色，對女人有情義，雖然永遠也無法掩飾有女人在場的尷尬。他也變得有更多人性，帶點諧趣地嘲弄自己的陽剛形象。他深知明星能對社會價值有巨大的影響，在他多部影片中暗藏了右翼思想，使他成為保守美國人的英雄，他竭力推崇軍方，公開支持民族主義、膽識和自我犧牲精神。（聯美公司提供）

5-12 《紳士愛美人》

（**Gentlemen Prefer Blondes**，美，1953），瑪麗蓮·夢露主演，霍華·霍克斯導演。

1950年代之後，明星再也無法仰仗片廠來經營他們的事業，二十世紀福斯公司旗下的夢露可能是最後一個享受大片廠這種營造明星技巧的人。不幸的是片廠並不知道如何用她，把她放進一連串三流電影中，但即使電影平庸，大眾仍希望看到她，對片廠的無能她恣而指責：「只有大眾能創造明星，片廠只是想把明星系統化。」她遇到強大的導演就能發揮才能，這些導演深諳如何將她辛辣的喜劇天分挖掘出來。（二十世紀福斯公司提供）

化原型，而他們的票房也說明了他們結合時代的希望和焦慮。許多文化研究顯示，明星圖徵可以包含著集體神話和相當複雜豐富情感的象徵。

類型片制度

　　類型和明星制度一樣都非電影專有，其他藝術也會大致分類。比方說造型藝術，我們會分為圖形研究、肖像畫、靜物寫生、風景畫、歷史和神話繪畫、抽象表現主義油畫等等。類型可輔助說明我們組織和集中故事素材，並以特定的風格、價值和題材為區別的特色。比如所有的西部片都以美國史上特定的時代──十九世紀末的西部開拓為題材，但每部有不同的重點和變奏。《關山飛渡》、《日正當中》、《西部往事》（*Once Upon a Time in the West*，又譯《狂沙十萬里》）都是西部片，但是它們的異比同多。類型只是一組鬆懈的期待而非鐵則鋼律，也就是說，每個新故事都與前組故事有關，但其間關係也不是太緊密。法國電影大師巴贊曾經指出，西部片是「尋找內容的形式」，事實上，每個類型都可以這樣形容。

　　默片時代有三種類型十分流行──鬧劇、西部片和通俗劇，「達成願望」在這些電影中扮演重要角色，因為快樂的結尾是必需的。它們有許多是白手致富或麻雀變鳳凰的愛情故事，這些電影大多暴力、濫情而且美學上很粗糙。

　　之後更多有才華的藝術家參與了這個產業，到了1910年代中期，戲劇題材就延伸了，這得歸功於D・W・格里菲斯，由於他，之後的導演學會專注於角色一路奔向目標，格里菲斯和他的同代導演們設計了一套說故事的公式可適用於任何類型，此公式源自劇場，評論家與學者稱之為古典典範或簡稱**古典電影**（classical cinema）。

　　古典電影傳統技法可上溯自古希臘劇場，與其他美學一樣有固定傾向而非死規定。它們都有一個精彩的故事，建立在主角與反派角色之激烈衝突上。古典敘事架構始於一個潛在的戲劇問題：我們想知道主角在種種對立下如何能夠如願以償。接下來通過不斷升級行動的一連串鏡頭加強此衝突，一場戲接著一場戲，以故事的因果關聯升高此衝突。戲劇細節若無法加強這個中心衝突則會被省略或減低其功能。衝突最後到達高潮，主角反角正面對決，之後戲劇張力得以解決。故事結束於一種形式的結尾──通常悲劇中是死亡，一切歸於平靜；喜劇中則是一個吻、一支舞，或一場婚禮。最後的**鏡頭**通常是個總結。

　　古典電影強調一致性、真實性，以及部分的和諧。每個鏡頭都無痕跡地滑入下個鏡頭，讓動作更加滑順，並製造出必然感。導演為使這種情況更加緊急，敘事架構是沿線性時序進行，往往是一個旅程、一個追逐，或一個探索。這個公式十分有彈性，在黑幫片、神經喜劇（screwball comedy）和歌舞片中都同樣有效。

　　默片早期，導演很少用劇本，寧願在現場用他們的腦袋即興創作出一個粗略的提綱。但到了片廠時代，監製會堅持故事細節要寫得清楚，確保導演在開拍前確定吸引票房的因素。類型是明星之外最有吸引力的因素，最後劇本的構建會掌控在監製和他僱的寫手手中，導演僅是執行而已。即使在默片時期，

劇本也可能有多人掛名，片廠時代多個編劇更是不可避免。劇本非編出而是組合成的，是監製、導演、明星、編劇合力而成，專家會被叫來解決特定編劇困難。編劇中有人擅長創意，有人專攻類型，有人長於對白，有人會修劇情，也有人專門寫喜劇段落。

這種集體抒寫方式與古代神話之形成類似。大部分類型電影探索都在再現故事型態和某種文化或者某個時期的典型神話（見圖5-13）。法國人類學家克勞德·李維史陀（Claude Lévi-Strauss）指出神話沒有作者、沒有出處、沒有軸心，不同的藝術形式可自由發揮。美國評論家帕克·泰勒（Parker Tyler）為神話下定義為「一種自由不拘的基本原型，容許不同變奏的扭曲，有許多不循原理或偽裝，雖然它基本是想像的真實。」類型片這些風格化的傳統和故事原型鼓勵我們對其文化和時代的基本信念、恐懼、焦慮如儀式般地參與。

片廠時代，每個大公司都有劇本總監，他們領導著編劇部門。其工作是找有潛力的好故事給公司拍片——多半來自小說、戲劇、短篇故事或雜誌的文章。這段時期文學作品比原創故事受重視，小說和舞台劇都被視為已有現成觀眾。最受歡迎的莫過有關美國生活的故事。1938至1939年拍的574部片中有481部以美國為背景，它們一般鬆散地改編自文學素材來確保票房，並且由其旗下有才華的藝人和技術人員拍攝製作完成。

流水線方法在電影劇本撰寫中被更大程度的使用。在劇本會議中由監製（有時是導演和演員，視其權力而定）勾勒出故事重點，寫手寫出第一稿，接著被批及退回修改，通常由另一寫手接手，然後換一個、再換一個。動作和情

5-13　《血紅街道》
（*Scarlet Street*，美，1945），瓊安·班奈特（Joan Bennett）、愛德華·G·羅賓遜、佛利茲·朗導演。

有些類型相對來說比較短命，看起來是應社會普遍的焦慮而生，當焦慮消逝便隨之不見。二戰期間及其後短時間內，所謂的「致命女人電影」（deadly female picture）十分流行，這種類型與其時狂飆的離婚率有關，多數都是不幸的男主角掉入狡猾誘人的女性陷阱，諸如《梟巢喋血》（*The Maltese Falcony*）、《香箋淚》（*The Lettery*）、《上海小姐》（*The Lady from Shanghaiy*）、《郵差總按兩次鈴》（*The Postman Always Rings Twic*）、《雙重賠償》（*Double Indemnityy*）、《綠窗艷影》（*The Woman in the Windowy*）、《槍瘋》（*Gun Crazyyy*）、《人之欲望》（*Human Desire*）和本片。（環球電影公司提供）

5-14 《科學怪人》

（*Frankenstein*，美，1931），波利斯‧卡洛夫
（Boris Karloff）主演，詹姆斯‧威爾（James
Whale）導演。

默片時代環球片廠專拍B級片，特別是西部片。
到了有聲時代，他們提升了製作品質，改拍恐怖
片，以科技因未受人性價值觀約束而發生危險為
主題。（環球電影公司提供）

節通常會被首先強調，即使犧牲角色的合理性
和前後一致性也在所不惜。之後初稿成形，新
的編劇上場修改對白，加強故事節奏，加一點
小喜趣，並且在完稿前進一步潤色。

無怪乎片廠編劇都很不看重自己在文學
界的聲望，有些人更自認爲是聽命行事的撰寫
機。這段時期，好萊塢的編劇地位最低、權力
最小。他們多受過高等教育，80%以上擁有學
士學位。他們在貪婪欲望和文學抱負的矛盾
衝突中分裂，像受虐者喜歡自嘲。一位著名的
編劇哀鳴：「他們毀了你的故事，屠殺你的想
法，出賣你的藝術，踐踏你的自尊，你得到什
麼呢？一大筆財富。」在產業中，編劇是被認
爲是些不切實際的人，對票房的需要視若未睹
或毫無所覺。他們抱怨劇本被俗氣老套的公式
庸俗化了，導演在拍片時這些編劇甚至不准到
現場。

有些最傑出的好萊塢編劇後來成了導演來
保護自己的劇本，特別是編劇兼導演史特吉斯
（Preston Sturges，見圖5-4）成功後，另一些
重要的劇作家開始監製自己出色的作品，與那
些對新鮮故事較敏感的監製兼導演合作。他們
也會要編劇留在拍攝現場，以備最後調整劇本
的需要。不少編劇習慣和有威望的導演合作，
如羅伯‧瑞斯金（Robert Riskin）和凱普拉
（Frank Capra，見圖5-15），班‧海克特（Ben Hecht）和霍克斯或希區考克，
達德利‧尼科爾斯（Dudley Nichols）和弗蘭克‧紐金特（Frank Nugent）與福
特合作——他們所有人都是類型導演。

類型的困難是它們老被模仿，並且因爲老套、機械式的重複被貶低。如果
不是在風格和內容上重要的創新，它們只不過是一堆陳詞濫調。但所有藝術無
不皆然，亞里斯多德在《詩學》中就言明，類型在品質上是中立的，古典悲劇
的傳統無論是天才還是笨蛋處理，基本都是一樣的公式，有些類型作品因爲吸
引有才華的藝術家所以文學地位似較高，餘者就被視爲粗俗之作，但其實是因
爲它們被忽視而非本質較差。比方早期電影評論覺得鬧劇是幼稚劇型，直到卓
別林、基頓出現，如今沒有人敢輕視它，因爲它曾出了那麼多傑作。

最被稱頌的類型電影就是在類型原有的規律和藝術家的獨創貢獻中掌握
了完美的平衡。古希臘藝術家由神話取材，沒有人會認爲戲劇家和詩人一再說
這些故事而大驚小怪。無才華的藝術家只會重複，嚴肅的藝術家則再詮釋。使

用這些眾所周知的故事，說故事的人能把握重點，在原創的東西與類型慣例間（熟悉的VS.原創的，共通的VS.獨特的）製造張力。神話中帶有一個文明的常識和共識，重用這些故事；從某種意義上說，藝術家就變成了一個心靈上的探索者，連起已知及未知間的鴻溝。

　　導演們喜歡類型和他們喜歡明星出於同樣的原因：他們自動組合了圖徵的訊息，讓導演自由發揮個人的關注點。非類型電影得自成一格，創作者得在作品內傳達所有的想法和情感，這會佔據許多銀幕上的時間。類型導演則不需要

5-15 《一夜風流》

（*It Happened One Night*，美，1934），克拉克·蓋博，克勞黛·柯貝主演，法蘭克·凱普拉導演。

類型片可從題材、風格、時代、國籍，以及多種標準來分類。這部電影凱普拉開啟了神經喜劇的時代，在1934年至1945年到達高潮。這種類型片本質上是愛情故事，主角是瘋瘋又有魅力、來自不同階級的情人。比起默片時代的鬧劇，它更現實一些，也更需要團隊合作，需要成熟的編劇、演員、導演齊力打造。鏗鏘脆利的對白充滿機智，速度又快，感傷軟趴趴的言辭多半是用來騙人的。敘事前提荒謬而不可信，情節複雜又夾雜了可笑的轉折，使電影像失控般瘋狂。主角是喜趣浪漫的情人而非孤獨的個人，但往往想超越及鬥過對方而持對立立場。主角往往很嚴肅，不知道自己多好笑，其中一個無幽默感，行為正經八百，使得兩人反而互相吸引，本質即是天作之合。這類型的片多個配角往往也和主角一樣滑稽瘋癲。（哥倫比亞電影公司提供）

5-16 《疤面人》

（*Scarface*，美，1932），保羅‧穆尼主演，霍華‧霍克斯導演。

流行的類型片常反映了大眾的價值觀和恐懼，類型片因此也會隨社會條件改變而改變，向傳統習俗和信仰挑戰，或肯定另一些。例如，黑幫片就是對美國資本主義的批判，其主角通常是由矮小的演員飾演的冷酷無情的大老闆，其在社會上往上爬的故事充滿反諷。爵士時代的黑幫片《黑社會》（1927）以非政治態度處理禁酒時期的暴力和其浪漫；1930年早期經濟大蕭條的艱難時代，這類型在意識型態上變得十分顛覆，像《疤面人》這種電影反映了舉國對權威和傳統社會機構的欠缺信任。在經濟大蕭條的最後幾年，黑幫片像《死角》（*Dead End*，1937）完全是自由改革言論，認為破碎家庭、機會欠缺和貧民窟生活導致了犯罪。不管哪個時期的黑幫片都不擅於處理女人角色，唯1940年代，像《殲匪喋血戰》（*White Heat*，1949）主角根本是個在性上歇斯底里的人；1950年代因基福弗（Kefauver）領導參議院調查幫派犯罪喧騰一時，像《鳳凰城的故事》（*The Phenix City Story*，1955）乃採取對組織性幫派犯罪內幕報導式拍攝；《教父》（*The Godfather*，1972）和《教父2》（*The Godfather Part II*，1974）幾乎是重敍這類型，也反映了全國被越戰騙局和水門案陰謀影響仍處於麻痺狀態的犬儒心靈；《四海兄弟》（*Once Upon a Time in America*，1984）則和《鐵面無私》（*The Untouchables*，1987）一樣是對幫派做神話性處理。（聯美公司提供）

從零開始，可藉以往的類型加入新的想法甚至質疑它。歷史久的類型多能適應不同的社會情況，其發展亦可分爲：初始、古典、**修正**（revisionist）、仿諷幾個階段。

一些文化研究就在探索類型與社會、時代的關係。這種社會心理學說由法國文學評論家泰納（Hippolyte Taine）始創自十九世紀。泰納以爲特定國家與時代的社會和智識想法會由藝術表達出來。藝術家隱藏式的作用是協調不同文化價值觀之間的衝突。他相信藝術必是對其表面和裡層意義的解析，表面的內容下總隱藏著巨大的社會和精神訊息；就電影來說，黑幫片都是叛逆神話，多在社會崩潰的年代流行（見圖5-16）。

佛洛伊德以及榮格（Carl Jung）的想法也影響了類型理論家。他倆和泰納一樣相信藝術是潛在意義的反映，滿足觀眾和藝術家潛意識的需求。佛洛伊德以爲藝術即是白日夢和願望的達成，是替代性解決現實中無法滿足的衝動和欲望。色情片（Pornographic films）是焦慮如何以這種替代性方式解決最明白的例子，事實上佛洛伊德相信所有的精神疾病均和性有關，他認爲藝術正是其副產品，即使其本質上對社會是有益的。藝術與精神疾病一樣是重複的強迫症，需要相同故事和儀式一再重複扮演和暫時性地解決特定的心理衝突，而這種衝突根植於童年的精神創傷。

榮格是佛洛伊德的信徒，但後來出走，認爲佛洛伊德的理論欠缺共同基礎。他更著迷於神話、童話、民間故事，他相信它們帶有對各種文化和時代都認同的象徵和故事形態。榮格說，潛意識情結含有深植如本能的不可明之原型象徵，他稱之爲集體無意識，他以爲其中有初始的基礎，可上溯至初始時代。這些原型形式往往以二元方式出現在藝術、宗教、社會之中：神—鬼、明—暗、主動—被動、男性—女性、靜—動等等。榮格相信藝術家有意識或無意識使用這些原型爲初始素材，在特定文化中將之變成類型形式，他也相信流行文化提供原型和神話最不掩藏的看法，而菁英藝術家會將之深藏在複雜的表象下。榮格說每個藝術作品都是對普世性心理經驗無止境的探索——對古代智慧本能性的摸索。

延伸閱讀

1 Bordwell, David, Kristin Thompson, and Janet Staiger. *The Classical Hollywood Cinema: Film Style and Mode of Production to 1960*. New York: Columbia University Press, 1985. 對於片廠時代的傑出研究。

2 Dyer, Richard. *Heavenly Bodies: Film Stars and Society*. New York: St. Martin's Press, 1986; and *Stars*. London: British Film Institute, 1979. 關於美國明星制的兩本學術研究著作。

3 Gabler, Neal. *An Empire of Their Own*. New York: Crown Publishers, 1988. 本書副書名為「猶太人如何打造了好萊塢」，講述了那些電影大亨們，及其如何創造出美國及美國神話、美國價值與原型的理想化形象。

4 Gomery, Douglas. *The Hollywood Studio System*. New York: St. Martin's Press, 1986. 關於1930年至1949年大片廠黃金時代的學術著作。

5 Grant, Barry K., ed. *Film Genre: Theory and Criticism*. Metuchen, N.J.: Scarecrow Press, 1977. 關於電影類型的學術隨筆合集，參照書目齊備。

6 Izod, John. *Hollywood and the Box Office, 1895- 1986*. New York: Columbia University Press, 1988. 述明了金錢如何塑造美國電影的內容。

7 Jowett, Garth. *Film: The Democratic Art*. Boston: Little, Brown and Company, 1976. 關於美國電影及其與觀眾的關係的史學作品。

8 Mordden, Ethan. *The Hollywood Studios*. New York: Alfred A. Knopf, 1988. 探討片廠在黃金時期的家族風格。寫得很不錯。

9 Rosten, Leo. *Hollywood: The Movie Colony, the Movie Makers*. New York: Harcourt Brace, 1941. 一部關於好萊塢片廠制的社會學研究著作，充滿事實和統計數字。

10 Schatz, Thomas. *The Genius of the System*. New York: Pantheon Books, 1989;and *Hollywood Genres: Formulas, Filmmaking, and the Studio System*. Philadelphia: Temple University Press, 1981. 包括西部片、黑幫片、偵探驚悚片、神經喜劇、音樂歌舞片以及家庭通俗劇均有專章介紹。

世界大事		電影大事
美國人口：1億2200萬。 羅伯特・弗羅斯特的詩集獲普立茲文學獎。 美國小說家辛克萊・路易士的小說《白碧德》獲得諾貝爾文學獎。	1930	
紐約帝國大廈完工。	1931	
民主黨富蘭克林・羅斯福以壓倒性優勢（472票對59票）打敗胡佛總統（1933-1945）實施「新政」克服經濟恐慌。 歌曲：「哥們兒，給一毛錢吧？」流行。 經濟衰退大徵兆，美國失業人口達1370萬人（1932-1933）。	1932	▶ 霍克斯的《疤面人》刻畫了一名精神不穩定的黑幫分子被自己無法控制的欲望擊倒。
◀ **禁酒令結束**——民主黨口號是「快樂日子又回來了」。	1933	經濟恐慌促成柏士比・伯克萊的歌舞片《第四十二街》。 ▶ 梅・蕙絲是史上第一個享受男人的演員，在她的《儂本多情》中享受得更多。 馬克斯兄弟完成他們的最佳無政府式鬧劇《鴨羹》。
	1934	凱普拉完成愛情片《一夜風流》。 ▶ 劉別謙的輕歌劇《風流寡婦》全用想像不到的維也納華風。
社會安全法案是新政政績之一。 喬治・蓋布文作歌劇《波奇與貝絲》。	1935	佛雷・亞士坦和金姐・羅吉斯拍攝《禮帽》，以交際舞安撫人心。
◀ 尤金・奧尼爾獲諾貝爾文學獎，田徑選手**歐文斯**在柏林奧運會獲四面金牌。	1936	卓別林在《摩登時代》中描繪經濟恐慌。 喬治・庫克的《茶花女》中，明星與華服有了完美結合。
桑頓・懷爾德苦樂參半的戲劇《我們的小鎮》獲普立茲獎。	1937	
奧遜・威爾斯的廣播劇《世界大戰》在美造成聽眾恐慌，以為火星人入侵了美國。	1938	
一半由於大量軍售歐洲，美國經濟逐漸好轉，羅斯福宣布在歐洲戰事上中立。	1939	約翰・福特以《關山飛渡》重建西部片也製造了大明星約翰・韋恩。 ▶ 片廠制度即監製制度以《亂世佳人》到達巔峰，此片由大衛・O・塞茲尼克監製。

1929年對電影大亨而言很不利，那年年尾8700家戲院斥重金裝了有聲裝置。演員、技術、技術人員都得重新思考有聲時代的意義，片廠老闆也不得不擔心股票市場崩盤的影響以及要求電檢的聲浪。

有聲片時代

片廠大亨拍攝有聲電影的策略就是花大錢請幾十個百老匯明星，以及幾十個為他們寫劇本的編劇，他們的理論是演過寫過舞台劇的人才可以編演有聲片。他們輕易捨棄了這樣一個事實——默片明星中很多人並非初次說對白，他們中不乏來自劇場的明星。

片廠老闆可不是傻瓜，他們完全知道他們正在玩一個完全不同的遊戲。很多默片明星轉型有聲片成功，有些則敗下陣來。但有些新的明星，成功地在有聲片中崛起。男演員像詹姆士·賈克奈、蓋博、屈賽，女演員像貝蒂·戴維斯、龍芭、哈露，他們都是平民出身，並得到大眾的追捧與喜愛。但明星再也不是如天神般被崇拜，對白使演員「真實」，觀眾愛上了強悍、俚語、特別是生活化的口語，史上第一回銀幕上的生活與台下觀眾的日常生活一樣有活力，音響讓電影成了民主化媒體。

6-1 《畸形人》

（*Freaks*，美，1932），托德·布朗寧導演。

布朗寧是1920年代至1930年代初正牌怪誕片大師，他與朗·錢尼拍的作品一直叫好叫座。1931年他為環球片廠拍《吸血鬼》（*Dracula*）大為賣錢，於是米高梅片廠給他特權，隨他拍什麼，結果就是這部《畸形人》，講馬戲團畸形人的人性，以及「正常人」之殘酷的故事。這是部充滿同情心的作品，但因布朗寧在影片中僱用的畸形人全是真的馬戲團人士而使觀眾難以接受，評論票房均不靈光。米高梅臉面無光，索性把電影賣給別的發行商，被當成剝削電影（exploitation picture）放映。布朗寧事業受創，但本片至今看仍是駭人也會令人困擾的道德故事。（米高梅電影公司提供）

6-2 《大金剛》
（*King Kong*，美，1933）梅里安・C・庫柏（Merian C. Cooper）、歐尼斯特・舍德薩克（Ernest Schoedsack）導演。

經濟大蕭條時，觀眾渴望幻想——比如一隻五十英呎高的大猩猩逃到了紐約市。威利斯・奧布萊恩（Willis O'Brien）這位轉型動畫家是使電影可信、金剛有個性的專家。當金剛被攻擊得粉身碎骨，向牠所愛、玩具大小的女子訣別時，電影令人感到酸楚的失落感。（雷電華公司提供）

但是街頭活生生的俚語和行為使電檢處高度警惕。1922年因為震動好萊塢的三個醜聞使「海斯辦公室」（The Hays Office）成立。三大驚人醜聞是至今未破案的導演威廉・戴斯蒙德・泰勒謀殺案、「胖子」羅斯科・阿巴克爾殺人審判，以及男明星華萊士・里德嗑藥致死案。

威爾・海斯原是美國前總統哈定政府的政客，他被十一家電影公司因其政治關係聘僱，和電影界完全無關。他制定了電影業的自我審查制度，列舉敏感的不適於銀幕改編之書籍及舞台劇，誓言「防止誤導、淫穢、不實廣告」。

但事情沒有什麼改變，好萊塢仍在拍年輕人酗酒作樂的題材，片廠睜隻眼閉隻眼；即便如此，「海斯辦公室」仍嚴禁「片名或口語之淫穢」，其實默片如《鐵翼雄風》和《光榮何價》（*What Price Glory?*）都可以看到其唇形口出不遜。

經濟大恐慌到1932年才真正打擊到好萊塢。電影公司利潤大幅下跌，華納損失1400萬美元（1929年利潤是1720萬元），派拉蒙損失將近1600萬美元，第二年宣布破產。這個危機把大亨們逼到牆角，這時候出現了一個矮小、大胸、滿嘴欲望的中年女子——梅・蕙絲（Mae West）。

觀眾在流失，天主教團體揚言抵制，1934年，監製們設立了「**製片法典**」（Production Code），在約瑟夫・布林（Joseph I. Breen）監督下，與海斯攜手合作。大公司同意未過法典的電影不准上映。

法則的條例繁多，暴力細節不准，性不准——即使已婚夫婦也得睡兩張床，「性」、「見鬼」、「天殺的」等字眼嚴屬禁止，「通姦或不法性行為不可談或給予正當化理由」、「熱情可以，只要不刺激低等情感」。極少電影逃過了法典，好像劉別謙的性喜劇全用暗示，如挑眉而非口白。法典對嚴肅的成人電影造成了顯而易見的障礙，尤其有聲片之初那些生氣勃勃的街頭寫實必得轉換至更加公式化的風格類型，使它不至像黑幫和槍火那麼具威脅性。

新類型：黑幫片、歌舞片、神經喜劇

　　黑幫片並非為有聲片打造，史登堡之《黑社會》（1927），路易士‧邁爾斯通（Lewis Milestone）之《非法圖利》（*The Racket*，1928）都是默片。但機關槍的「噠噠噠」和黑社會的黑話太吸引人了，尤其幫派分子對社會規範嗤之以鼻，這對曾經篤信社會機構如銀行已經崩盤的一代觀眾尤其是投其所好。

　　黑幫電影的興起始於影片《小凱撒》（*Little Caesar*，1930），由脾氣火爆的愛德華‧G‧羅賓遜（Edward G. Robinson）生動地詮釋了黑社會外號「小凱撒」的幫派片原型。這個狠角色由低層爬起，暗殺老大，胡作非為，終於被自己所毀，被繩之以法。從他的名字「小凱撒」即知此人不好財而好權，「錢是不錯，但不是一切！」他喊著，「不，要做個大人物，讓一堆人聽命於你，逆我者死。」

　　片尾，他全身中彈蹣跚前進，在雨中跌在溝旁，臨死時他說：「天哪，這就是瑞可的下場？」接著不知何處再飛來一顆子彈，他終於死去。這個崛起隕落的故事後來在《疤面人》（*Scarface*，1932）和《國民公敵》（*Public Enemy*，1931）中一再重複，這兩部電影是黑幫片桂冠榜上另外兩顆寶石。

　　《疤面人》多由班‧海克特編劇，他是記者、小說家、劇作家，口語化、敘事流暢，他有力、直截了當的撰寫風格為當時的喜劇和戲劇定型，並且使他成為那個時代最好的藝術家。比方在《小凱撒》和《疤面人》中他都加了怪異的冷幽默——外號「疤面人」的托尼（Tony Camonte）原是個滑稽的痞子，但海克特又加上他潛在對妹妹亂倫的欲望，霍克斯用一種更加漂亮的而非通常的簡約形式將此片導得很輕鬆活潑，使這個角色令人著迷。

　　《國民公敵》則扣人心弦，非因老套的劇本，而是威廉‧惠曼（William A. Wellman）流暢的導演，和詹姆士‧賈克奈賣力的演出。

　　這三片為黑幫片下了定義。槍支汽車處處皆是，性關係十分不正常，女人動輒是激情或暴力的對象，情節都是天主教信仰的移民拚命往上爬，崛起又隕落的故事；他們企圖撼動所有阻止他們攫取成功機會的障礙，這種機會以別的方式不可能得到。班‧海克特曾為《疤面人》的主角托尼寫下這樣的台詞：「做什麼事情都要第一個做，自己做，然後繼續做。」 這話總結了30年代的匪徒道德。

　　這三片也是美國成功故事的諷刺變奏，以及那個時代絕望的象徵。三年內出品了幾十部黑幫片，不過在公眾厭倦和加強電檢的聲浪中，這個類型的過度暴力被聲討，黑幫片開始有更加明確的道德說教，不再致力於托尼那種大刺刺的虛無主義，而是拍主角如何走上了這條路以及以後怎麼辦。

　　此類型逐漸產生分支，引入了更加廣闊的社會視角，比如反社會者形成的環境因素。警察成了新英雄，而此前他們不過是丑角或者只比凶手稍好一點。黑幫片招致了社會的批評，諸如《逃亡》（*I am a Fugitive from a Chain Gang*，1933，又譯《天涯逃亡人》）以及韋爾曼的《野小子之路》（*Wild Boys of the Road*，1933）這種電影展現了底層階級痛苦的其他方面。而佳作如《一世之雄》

6-3 《一世之雄》
（美，1938），詹姆士‧賈克奈主演，麥可‧寇提茲（Michael Curtiz）導演。

賈克奈是最能代表1930年代的演員——遍體鱗傷、沒有幻想、精力旺盛、鬥志激昂。而華納片廠完全配合他這種形象，其出品的黑幫電影簡直就是這個窮巴巴片廠的寫照。米高梅1935年賺得滿坑滿谷的760萬美元，華納只有70萬；1937年華納業績到達巔峰的590萬，可是米高梅卻賺了1440萬。華納的金錢權力戰鬥還包括對付旗下明星如賈克奈和貝蒂‧戴維斯的反抗，它左支右絀，1935年平均每部片只賺1萬元，其實岌岌可危。（華納兄弟電影公司提供）

（*Angels with Dirty Faces*，見圖6-3）和《私梟血》（*The Roaring Twenties*，1939）都和賈克奈的活力、反叛、憤怒有關，他是沒有幻想年代的最佳代言人。

羅伯特‧沃肖（Robert Warshow）在他的論文〈黑幫分子是悲劇英雄〉（The Gangster as Tragic Hero）中指出為何黑幫分子為觀眾同情以及為何他們至今一直觸及觀眾的想像力：「黑社會分子是城市人，有都會口語和知識，用奇特及不老實的技巧和駭人的方法，將生命像一張標示牌和一根棍棒一樣晃在手上……那不是真的城市，但是想像中危險而悲傷的城市，這更重要，因為它是現代的世界。」

最早的歌舞片是亦步亦趨地由百老匯表演和時事諷刺劇改編而來。《爵士歌手》是第一部成功的部分有聲電影，之後不管華納或其他公司拍的電影都循同一型態，誇張的主角，劇情紛雜且薄弱，其成功與否端看演員表演的品質是否優良，其他大家就不知道怎麼辦了。

6-4 《風流寡婦》
（*The Merry Widow*，美，1934），劉別謙導演。

劉別謙的歌舞片鮮有豪華大場面，主角只是以歌唱代替對白，而戀愛自然就是性的延伸。劉別謙和作家王爾德（Oscar Wilde）一樣，認為婚姻的枷鎖對於兩個人（有時候是三個人）來說太沉重了。（派拉蒙電影公司提供）

劉別謙進了派拉蒙，模仿他的魯賓・馬莫利安（Rouben Mamoulian）也是。劉別謙1929年拍了《璇宮艷史》（*The Love Parade*）這是第一部用電影語言來構思的歌舞片。基本上，他用笑話和非現實的東西將觀眾引進戲院。1930年版《蒙地卡羅》（*Monte Carlo*）中，當女主角珍奈・麥唐諾（Jeanette MacDonald）爲逃避家中爲她安排的婚姻上了火車，他創造了一個令人興奮的場景：隨著火車之動，她對著窗戶高唱「藍色地平線之外」，引得車窗外在田間愉快耕作的農夫也向她快樂地揮手。

劉別謙之歌舞片一直到他最後一部《風流寡婦》（*The Merry Widow*，見圖6-4）都是完美之夢，正如伊桑・莫登（Ethan Mordden）所說是「沒有魔法的童話」。如同任何好的魔術師一般，劉別謙也宣稱他將完成一樁不可能的工作，而且過程順暢，盡可能把錯誤降到最低，同時保留一點愉快的傻勁。在《紅樓艷史》（*One Hour With You*，1932）中，管家通知男主角（查爾斯・拉格爾斯飾）穿著羅密歐的戲服參加一個普通晚宴。「爲什麼？」拉格爾斯問。他的管家回答：「因爲我很想看你穿緊身褲。」

但派拉蒙的歌舞片只不過是歐陸式的，好像在吃肉和馬鈴薯爲主食的環境裡輕鬆愉快吃著酥皮小點心。不管怎樣，新的製片法典一出，他那種挑逗性強的諧趣就行不通了。兩個有創意的風格家在歌舞片領域佔一席之地，他們是編舞家柏士比・柏克萊和舞蹈家佛雷・亞士坦——一個眞正的舞蹈家。

柏士比・柏克萊（Busby Berkeley，1895-1976），原在百老匯，山繆・高溫請他來爲一部電影《狂歡》（*Whoopee*，1930）編舞。柏克萊1933年因《第四十二街》（*42nd Street*）一戰成名，接著在《1935掘金記》（*Gold Diggers of 1935*，又譯《1935年掏金女郎》，見圖6-5）而奠定神話地位。他的風格一直在個人及非個人之間交錯，他的歌舞女郎常被拍**特寫**，但是這些舞者卻從不是柏

6-5 《1935掘金記》
（美，1935），柏士比・柏克萊導演。
這些鋼琴不久就會在打亮的地板上滑來滑去，建構十幾個幾何圖案。雖然柏克萊經常花很長時間來經營視覺，移動鋼琴倒不是最難的。鋼琴是夾板做的，每台下面躲著一個身著黑衣的人推動鋼琴移動走位，需要大量的排演和快速的音樂節拍！這是歌舞片的魔力。（華納兄弟電影公司提供）

克萊風格的代表——攝影機才是主角，穿梭於柏克萊精心安排的萬花筒，多以幾何圖形組成舞蹈，舞者宛如物體，物體又像人有性格，攝影機則飛舞其中。

　　柏克萊的招牌風格用評論家阿琳・克羅齊（Arlene Croce）的話來說即是：「由歌詞的抒情而非劇情的技巧激起的母題組合成視覺交響詩。」在《1935掘金記》中一曲〈華爾滋影子〉（The Shadow Waltz）的舞作中，他讓上百個歌舞女郎拉著霓虹燈小提琴，燈熄後小提琴又聚在一起，組成一支巨大的小提琴，連拉弓都有。電影最後，以大場面和印象派的蒙太奇手法表現一首歌〈記住我那被遺忘的男人〉（Remember My Forgotten Man）。歌中探討數以百計在一次世界大戰中衝鋒陷陣的小兵們戰後被冷落閒置、忽視，淪落到在路邊向人乞討香菸的不堪處境。那些從前在戰場上行軍的士兵，如今排隊等人施捨麵包。在柏克萊的鏡頭升降中，他們在女主角瓊・布朗黛（Joan Blondell）的帶領下，列隊走在雲破日出的迢迢道途上，舉起手祈求著應得的重視。

6-6 《追艦記》

（*Follow the Fleet*，美，1936），佛雷・亞士坦和金姐・羅吉斯主演。

這一段歌舞後來在《天堂的贈禮》（*Pennies from Heaven*）中被史提夫・馬丁（Steve Martin）和伯納德塔・彼特斯（Bernadette Peters）致敬。其實這是亞士坦最簡單也最棒的舞作，他照例並不模仿音樂或僅做歌詞的詮釋，而是隨之起舞或者偶爾採取對位的方式。舞評家以為亞士坦「首先是戲劇大師，其專業在於將舞蹈視為舞蹈，而非特技或擺性感姿勢，或拿舞蹈作為自我表達工具。他沉浸其中，舞出生命、賦予歌詞幻想一種嚴肅性。」對亞士坦而言，舞蹈是傳達男女情感的工具。（雷電華公司提供）

6-7 《儂本多情》
（*She Done Him Wrong*，美，1933），梅·蕙絲、卡萊·葛倫主演。
梅·蕙絲冰冷好色又譏諷的形象使「天主教道德聯盟」（the Catholic Legion of Decency）強制電影界制定「製片法典」，大眾對蕙絲的色情警覺到連瑪麗·畢克馥都甚至公開宣布絕不讓自己十幾歲的侄女看她的電影。蕙絲本人確實生活在一種幻想世界中，與她銀幕角色一般，以「性」為中心。卡萊·葛倫說她「完全是一種人工化產物」，除了擅言黃色笑話，她好像就是自己的紀錄片。（派拉蒙電影公司提供）

抽象風格加上社會性的內容在《1935掘金記》中的另一舞曲〈百老匯搖籃曲〉（Lullaby of Broadway）中絕妙地結合，曼哈頓的忙亂夜生活被倒下的摩天大樓壓垮。柏克萊像是歌舞片領域的愛森斯坦，純粹由想像力出發建造純粹的電影。

佛雷·亞士坦（Fred Astaire，1899-1987）與柏克萊正相反。對他而言，舞者表演的完整性比什麼都重要，他隻手創造了舞蹈歌舞片（dance musical）。他原是百老匯成功的舞者，他的座右銘是：「不是我就是攝影機要跳舞──但要我們同時跳，那可行不通。」他早期堅信攝影機應是記錄者，用不超過兩或三個流暢的鏡頭拍下一整個舞蹈。他的舞混合了踢踏舞、交際舞、爵士藍調之搖擺舞，全用他準確優雅的品味結合為一。

亞士坦和金姐·羅吉斯最常搭檔，他倆在十年間為雷電華拍了九部電影，這些作品也定下歌舞片的標準（見圖6-6）。亞士坦對風格有確鑿看法：既在於歌舞片的包裝，其不受干擾的抒情性的戲劇化本質，也在於在歌舞片中用舞蹈作為角色性格、激情甚至性的表達工具。

一旦舞蹈歌舞片風格被確立，亞士坦就繼續他的革新，將歌舞片帶入新境。在他最好的影片之一《歡樂時光》（*Swing Time*，1936）中，亞士坦編了〈搖擺時刻〉（Bojangles of Harlem）一舞向傳奇黑人舞者比爾·羅賓遜（Bill Robinson）致敬；1938年他又開始介紹慢鏡頭入歌舞片。他之所以在1930年代脫穎而出，實在是他能在舞蹈中卓越地表達出浪漫甚至情色的深度。

他們談情說愛的舞蹈風格有賴裝飾藝術的設計風格更加強化，但重點是他們舞蹈中的戲劇情感和浪漫愛情特別真實，因此一推出觀眾特別喜歡，而且現今看來那些情感仍絲毫不減真摯。

有聲時代的喜劇與默片喜劇有本質上的不同，最清楚的是視覺笑話被耍嘴皮代替。1930年代的喜劇延續了黑幫片的環境以及像《第四十二街》那種歌舞片的背景景象：犬儒、嘲諷，以及對兩性戰爭的毫不掩飾。喜劇在眼前開花，領頭的是馬克斯兄弟（Marx Brothers）和梅·蕙絲，一個在混亂中蓬勃發展，

一個面不改色地開黃腔，兩者都絕不虛偽。

　　梅・蕙絲（Mae West，1892-1979）是夠嗆的，她一點都不掩飾自己酷愛性生活（見圖6-7），她是有幽默感的蒂達・巴拉，一個沒有因為扮演「鄰家女孩」而精神崩潰的克拉拉・鮑，有人問她：「你沒有碰到過讓你快樂的男人嗎？」她說：「當然有，很多次！」並唱著這樣的歌：「我想知道我的逍遙騎士都去了哪兒」或「我喜歡慢慢來的男人」。

　　她是百老匯最後一個演員兼經紀人，習於控制自己的事業。她可不會為電影改變作風，她的角色老以妖嬈姿態迷惑男主角，可笑的是，她又矮又豐滿，也說不上美。但她完全自視尤物，自戀也為了戲劇需要，戲中其他人也要為她著迷。四十年後來看，她的喜劇只有芝麻街裡的布偶豬小姐可堪比擬。

　　蕙絲的電影多由自己編劇，也都為自己打造。1934年嚴格的「製片法典」大大削弱了她的驚世駭俗，1938年她也就只能重複自己。產業界和大眾似乎僅能容忍將女人們視為受苦的傳統形象，個中翹楚即是瓊・克勞馥和諾瑪・希拉。

　　但也有例外，卡露・龍芭（Carole Lombard，1908-1942）原是森內特的泳衣美女，因為她坦率自然的性魅力和興高采烈的神采而受觀眾青睞。她長於微妙的嘲弄，以後這成為神經喜劇的招牌，這是從黑幫片叛逆後合理的進步。

6-8 《歌聲儷影》

（*A Night at the Opera*，美，1935），（由右至左）格勞喬、奇科、哈波、馬克斯主演。

評論界以為「馬克斯兄弟是美國破除偶像傳統的正宗後裔」，因為他們永遠對正統採取擾亂攪局策略，尤其格勞喬（Groucho）最好笑，除了他彎腰走路外，觀眾總莞爾於他的機智笑語。他們很仰賴好的台詞，不像勞萊和哈台是靠行為惹笑。台詞好，就拍出佳作《騙人把戲》（*Monkey Business*，1931）和《歌聲儷影》，台詞不好，就讓人覺得討厭又荒謬。最有名的台詞是女主角對在塞箱子的格勞喬說：「全拿了嗎？」他答：「還沒人抱怨過這個呢！」（米高梅電影公司提供）

　　神經喜劇是世界瘋狂的主題之變奏：女繼承人不想繼承遺產，寵物豹名叫「寶貝」，女性強過男性。最好的兩部片是《二十世紀快車》（*Twentieth Century*，1934）和《毫不神聖》（*Nothing Sacred*，1937），兩片都由大編劇班・海克特執筆。《二十世紀快車》是建構在兩個出色瘋狂的人不停侮辱對方，他們的瘋狂基於他們在劇場的工作，他們的愛情、恨意、嫉妒全是模仿多種表情的虛假底色。劇本其實是根據海克特自己早期成功之作《犯罪的都市》（*The Front Page*，1931）改編，而影片的力量則來自龍芭和約翰・巴利摩的傑出表演。

　　《毫不神聖》則較個人化。主角是一名記者（弗萊德力克・馬區飾）最近因虛構一條有關小黑炭當上東方國王（還加上種族主義）的假新聞而被貶至訃聞版，他急於回到大新聞版以自我安慰乃抓住一條煽情新聞——女主角（龍芭飾）因酗酒醫生粗疏診斷，以為自己被輻射感染即將死亡，所以想在死前看看紐約市。

　　海克特的對白一波接一波像汽笛風琴呼嘯。馬區氣壞的編輯罵他：「上帝的手伸進泥淖裡也無法把你撈出墮落之地。」夜總會的看板上寫著：「全球來的女招待！」在場的人都向女主角面對癌症的勇氣致敬，穿著俗艷奇裝異服的美女，包括葛黛娃夫人（譯註：傳說曾裸體騎馬遊街者）；寶嘉康蒂（譯註：美國印地安酋長之女）；凱瑟琳女王；還有荷蘭的小女孩卡婷卡——她將手指插在水壩上免於自己的村莊被洪水淹沒，當主持人問女孩是哪根手指救了村子，她舉起右手中指，臉上文風不動卻向觀眾舉了中指。

　　不久，道德淪喪和無情無義卻變奏成相反的傳統。《一夜風流》（*It Happened One Night*，1934）時開啟了這個類型接下來的根底，以平庸的美國人當主角，擁戴南方的價值觀和古怪行為。1933年，萊奧・麥卡雷（Leo McCarey）導了馬克斯兄弟的《鴨羹》（*Duck Soup*），是以超現實主義對制度和理性直接攻擊，等麥卡雷導《春閨風月》（*The Awful Truth*，1937）時，這個喜劇類型已經降至家庭離婚的愛情／背叛喜劇。

　　《二十世紀快車》、《毫不神聖》對所有人不分軒輊地輕蔑待之，但在《春閨風月》之後其核心變得柔軟了。角色整齊地分為兩種，一種對情感嚴肅對待（像卡萊・葛倫和艾琳・鄧恩）還有一種不當回事（像拉爾夫・貝拉米），這是種妥協而非有威脅的喜劇。評論家安德魯・柏格曼（Andrew Bergman）說：「這些喜劇旨在重整破碎和分離者，他們的怪咖行為弭平了社會階層和破碎婚姻。」美國經濟法則之無情反映在流行藝術中，待經濟恐慌稍緩，剛硬的東西立即被希望取代，而對於二戰之充滿艱難考驗的年代這些希望也是必要的。

重要導演

　　有聲時代，片廠大亨以為劇場導演也應可導有聲電影。之後一年至一年半，有經驗的默片導演都被迫失業，或者得降為次等，讓對白導演與他共同執導。這種交錯後來證明行不通，這些電影平板遲鈍，全場景常只有一個鏡位，

十分退步。這主要是由於當時麥克風問題的確多，演員得對著它、繞著它演戲。但如果說1928年大批電影開始進入有聲時代，1929年的《蝙蝠密語》（*The Bat Whispers*，1929）則是早期有聲片中最流暢者，證明其實技術困難遠不如喪失想像力嚴重。總之除了少數導演，如約翰·克隆威爾（John Cromwell）和喬治·庫克，1930年代的美國片無論是藝術片還是商業片全是由默片時代已嶄頭角的導演主導（見圖6-9）。

法蘭克·凱普拉（Frank Capra，1897-1992）6歲時自西西里來美。他長大後熱愛美國，帶著移民特有的熱情。他看到的美國全是優點極少缺點。凱普拉回憶：一戰之後，在全國漫遊，看到「沙漠、高山……努力工作少抱怨的人民，見了好多賈利·古柏。」

他先幫森內特寫笑話，因此得以與哈里·蘭登合作。1926年當蘭登離開森內特自己獨立拍片後，凱普拉與他同進退，先作編劇後為導演。凱普拉的默片如《強人》（*The Strong Man*，1926）和《這麼一回事》（*That Certain Thing*，1928）顯示看他獨特之個性和指導演員的能力，但他需要聲音來助他完整地說明這個「人間馬戲團」的形形色色。

他此時的作品，如《一夜風流》、《富貴浮雲》（*Mr. Deeds Goes to Town*，1936）、《華府風雲》（*Mr. Smith Goes to Washington*，見圖6-11）使他成為美國電影界的布呂赫爾（Brueghel，譯註：名畫家），描繪受壓迫階層的苦難，多彩而筆觸寬廣。他的電影活力充沛，歌頌美國這個公民社會。邪惡多由可惡的銀行家或政客代表，一旦他們被擊垮，就是道德的勝利。凱普拉的世界是一個中產階級之家，包括婚姻、家庭與其鄰居，全是萌芽自十九世紀的**典型**（archetypes）。

正如斯蒂芬·漢德佐（Stephen Handzo）指出，他的作品雖然主題上以近

6-9 《禮物》
（*It's a Gift*，美，1934），W·C·菲爾茲（W. C. Fields，左）主演。
W·C·菲爾茲攻擊起少數民族、主婦、笨蛋、小孩、銀行家、律師、矮子，還有他自己都是一視同仁。馬戲團特技人出身的他，為自己設計了一個罵咧咧的中年醉鬼形象。他在默片時期小有名氣，有聲片時代他替自己在小成本電影中找到出路，自編自演，相當自由地胡罵，他是格勞喬·馬克斯的小翻版，兩個人的喜劇都戳穿了美國最熱衷的傳統，也都一樣好笑。（環球電影公司提供）

6-10 《戰地鐘聲》

（*For Whom the Bell Tolls*，美，1943），賈利·古柏主演。

古柏崛起於默片時代，到有聲時代，他那深沉莊嚴的低嗓音更鞏固了其美國最受愛戴大明星的地位。他強悍卻也帶著懷疑態度，有英雄氣概卻不虛矯浮誇，幾乎與約翰·韋恩一樣吸引人，但沒有那麼粗獷也更加安靜高貴，他適合扮演像《戰地鐘聲》中的羅伯特·喬丹這樣典型文學名著中的英雄。年紀漸老為他增添了點脆弱感，如在《日正當中》（*High Noon*，1952）一片的表演。1961年他的去世敲起了銀幕英雄的暮鐘。（派拉蒙電影公司提供）

6-11 《華府風雲》

（美，1930），詹姆斯·史都華（James Stewart）主演，法蘭克·凱普拉導演。

頑強不屈忠心耿耿帶點理想色彩又有點偏執怒氣的史密斯先生，是史都華多年擅長也不氣弱的角色。這位浪漫的夢想家，座右銘是「敦親睦鄰」，在凱普拉鏡下絕非白癡。導演以為這角色欠缺對現實的實用原則，但尋求真實是理想主義者必須做的：「夢與現實之間就是真實，這兩者常互相拉扯。」（哥倫比亞電影公司提供）

似寓言的方式處理神話素材，但風格上仍是十分寫實的，路邊旅舍就像路邊旅舍，流浪漢就是滿身泥濘和滿臉骯髒，而拍攝《華府風雲》時他搭建了一個簡直像到離譜的參議院。

雖然他大部分電影都像著了糖衣的童話，但其中亦有陰暗面，尤其像詹姆斯・史都華那種急躁、慷慨激昂的模樣，使《華府風雲》、《生活多美好》（*It's a Wonderful Life*，又譯《風雲人物》，見圖6-12）帶有一種神經質的特質，那是較被動的賈利・古柏無法提供的。

凱普拉的電影受觀眾喜愛，但評論自昔至今莫衷一是。同期最好的評論家歐提斯・弗格森（Otis Ferguson）指出他的節奏感、口音：「運用字句的天分……使所有東西都自然到無法抗拒。」另一位詹姆斯・艾吉（James Agee）則反駁說凱普拉之「天主教半社會主義的重大閃失——就是不肯面對每個人都有邪惡一面的事實。」

對樂觀如凱普拉的人而言，不快樂的結尾在道德和實踐上都不可能。他的視野，即失去後再生之道德劇特別適合經濟大恐慌時代，這批失敗大軍想搞清楚到底錯在哪裡，想自己對自己解釋清楚。凱普拉鼓勵他們：「站起來挺胸為正義而戰！」這當然在心理及哲學上站不住腳，但這種救世主式的鼓勵，恰恰在這種國家內能使他恰如其分成為世界最受歡迎的導演之一。

二戰以及其所揭示的社會現實動搖了他的基本信念。在《生活多美好》中，他努力探索一個認命而正直生命的勇氣和價值，顯出非凡的心理學上的敏銳和情感深度。結尾積極肯定的價值判斷似乎使這位導演精疲力竭，電影其他部分則顯得微不足道。演員兼導演約翰・卡索維茨（John Cassavetes）說：「有時我不確定是不是有美國這回事？還是只有凱普拉電影（的美國）？」

除了前面提到的那些亮閃閃的歌舞片外，劉別謙還拍了幾部那個時代的最佳影片——聰明迷人的人或終成眷屬或勞燕分飛，帶著一股優雅逗趣勁兒。他甚至曾掌管派拉蒙公司一年，是那個時期唯一當上主管的導演，在影史上也不

6-12 《生活多美好》
（美，1946），詹姆斯・史都華主演，凱普拉導演。

好萊塢老片最引人的部分就是大量優秀的性格演員。這部凱普拉和史都華兩人自己最鍾愛的電影就看得到一群好演員，既能憂亦能喜，只要有他們，保證電影在故事和明星外仍有可觀處，他們也使得電影成為千萬人另一熟悉的鄰里社區。（雷電華公司提供）

常見。劉別謙影響了整個派拉蒙輕飄飄的喜劇,直到史特吉斯1940年代出現才改變。

劉別謙的喜劇雖然華麗,卻從不冷酷淡漠。1940年他的《街角的商店》（*The Shop Around the Corner*）一片以布達佩斯商店小職員的生活和希望為主,完美捕捉了東歐小資產階級不穩定的社會及經濟地位,和很多更加直接地表現戰後歐洲的電影不同。劉別謙當時最受歡迎的電影是《妮諾契卡》（*Ninotchka*,1939,又譯《俄宮豔使》）,原因是嘉寶終於在銀幕上笑了。而使它受注意的還包括那幾個充滿人性的配角。

他更個人化的作品是《你逃我也逃》（*To Be or Not To Be*,1942,又譯《生與死》）這是龍芭最後一部電影,也是男主角傑克·班尼（Jack Benny）最好的一部電影。這是一部向劇場和劇場工作人員致敬的電影——演員的自戀碰到納粹霸佔波蘭毫無幽默的殘暴。剛公映時被批為對白沒品味（比如一個納粹軍人回憶一個表演誇張的演員即班尼的表演時嘲笑地說:「他對莎士比亞做的事就是我們現在對波蘭所做的。」）劉別謙絕對超越了時代,他使用了黑色幽默,

6-13 凱普拉（穿風衣者）,馬克斯·斯坦納（Max Steiner,手指者）,迪米特里·迪奧姆金（Dimitri Tiomkin,斯坦納旁）在為《失去的地平線》（*Lost Horizon*,1937）錄製音樂

為電影寫曲在進入有聲片前幾年尚不流行,但到30年代中期已是常規。作曲大師斯坦納、迪奧姆金、埃里克·沃爾夫岡·科恩戈爾德（Erich Wolfgang Korngold）都作華格納式的交響樂主題曲,可使壞片起死回生,好片更好。另如弗朗茨·沃克斯曼（Franz Waxman）和伯納·赫曼（Bernard Herrmann）作的曲少煽情多具令人回味的技巧。到了1950年代及1960年代,口味轉變,大管弦樂褪流行,被主題曲和較輕柔、不喧鬧的小曲取代,爵士樂也曾風行一時。但1970年代和1980年代,大管弦樂風又流行,如傑里·戈德史密斯（Jerry Goldsmith）和約翰·威廉斯（John Williams）都自斯坦納和科恩戈爾德處學得不少技巧。（哥倫比亞電影公司提供）

當時這種喜劇還未被發明呢。尤有甚者，他也拒絕拍氾濫成災的政宣片（這些電影除非社會學研究需要，早就被遺忘殆盡），但《你逃我也逃》作爲喜劇嘲諷政宣效果超過那時或現代的任何作品，包括卓別林勇敢諷刺納粹的《大獨裁者》（*The Great Dictator*，1940）。

劉別謙在因心臟病過早去世前還拍了幾部佳作，包括被低估的《克朗內·勃朗》（*Cluny Brown*，1946）和《天堂可以等待》（*Heaven Can Wait*，1943）。劉別謙對人性尊重也珍愛，這些影片不管多可笑和滑稽，都沒能超過《你逃我也逃》的光彩。

評論家理查德·勞德（Richard Roud）稱威廉·惠勒（William Wyler，1902-1981）是「十年光輝人物」，這十年指的是1936至1946年間，在他的十年輝煌期前，只拍了一些**低預算影片**。他登上國際影壇的首部片是十分低調理性的《孔雀夫人》（*Dodsworth*，1936），故事是講一個好男人歷經如今所謂的更年期，電影沒什麼敘事或角色伏筆，只不過是正直的人想了解爲什麼他們不快樂，絕佳的表演（尤其是華德·休斯頓）彰顯了這個進退兩難的窘境。

《死路》（*Dead End*，1937）後，惠勒拍了《紅衫淚痕》（*Jezebel*，1938）、《咆嘯山莊》（*Wuthering Heights*，1939）、《香箋淚》（*The letter*，1940）、《小狐狸》（*The Little Foxes*，見圖6-14）。在拍了政宣片《忠勇之家》（*Mrs. Miniver*，1942）和兩部戰爭紀錄片之後，他拍攝了《黃金時代》（*The Best Years of Our Lives*，1946），這是他的傑作，也許也是美國唯一有關中產階級的史詩。

除了兩部電影，惠勒每片都和製作人山繆·高溫及攝影師葛雷·托蘭（Gregg Toland）合作。在這些作品中，他用**長鏡頭**（lengthy takes），**深焦攝影**（deep-focus）及一些**特寫**形成一種樸素嚴謹的風格。他嚴控片子的分鏡頭，製造無痕跡的剪接效果。他也強調渾然一體的演員而非突出明星，戲劇性從頭到尾都存在，而非傳統的一路堆砌衝突至末尾之高潮。這種創作法使演員特別重要，由於要抓住戲劇的前後一致性，他ＮＧ重複太多而很快抱怨四起。

歐洲理論家如巴贊以爲惠勒的風格是對古典剪接法的另一種美學選取，而對此十分讚賞。惠勒常常用細節使整場戲活起來，情感眞實性和氣氛對他而言特別重要。在《香箋淚》中，不忠的妻子謀殺了她的情夫，惠勒在電影前面幾個鏡頭製造馬來西亞炎熱氣悶的風情，當地的土著搖著吊床，橡膠汁緩緩流下，亮得可怕的滿月，盡是昏昏欲睡的氣氛，但是突然幾聲槍響打破了這一切沉靜。惠勒讓平日光彩奪目的貝蒂·戴維斯低調出場，近於病態般的壓抑，她的情欲掩藏在淑女拘謹的外表下，手指繡著蕾絲床罩——「一圈一圈，象徵著她正在建構謊言，以及克服緊張的意志和能力。」影評人這麼說。

二戰以後，惠勒最喜歡的題材——文學性、心理性的角色研究——配上導演恰當的措辭、準確的攝影機角度以及尖銳的行爲細節，與新導演如伊力·卡山（Elia Kazan）、羅伯特·奧爾德里奇（Robert Aldrich）相比顯得有點老套，

他們的主題皆相似，但新導演技法和表演風格更富電影感。到了1950年代末，當誇大的商業片如《賓漢》（*Ben-Hur*，1959）興起，惠勒就被歸為過氣的老古董，至少美國評論界這麼以為。

他在國際上一直威名遠播。早期如《孔雀夫人》、《黃金時代》、《深閨夢迴》（*The Heiress*，見圖6-15），惠勒用準確的表演喚起角色因家園永遠回復不了原狀的內心悲慟，顯現了他的才華。

在其生涯的巔峰時期，**霍華‧霍克斯**（Howard Hawks，1896-1977）是頗賺錢的獨立**製片兼導演**，他受評論家青睞，在電影圈內也以技藝非凡著稱。他去世之前，已被美國評論界定位為重要大導演，在歐洲也地位甚高，尤其在英法兩國。歐洲影評人詮釋他不斷重複的故事架構帶有譏諷的幽默感，還有喜歡以典型美國人的方式處理男性之間的情誼。他自己對這些讚譽並不特別在意：「我用水平視線的攝影機盡量簡單地說故事，導演應該是說故事的人，如果觀眾看不懂他的故事，那他就不該做導演。」

6-14 《小狐狸》

（美，1941），貝蒂‧戴維斯主演，威廉‧惠勒導演。

雖然戴維斯以扮演多種角色為榮，但她最著名的仍是飾演意志不屈不撓的女人。花俏的風格和肢體動作，帶有突兀不竭的張力，她的姿態也決絕、銳利。比方說，抽菸對她而言不僅是抽菸，她幾乎是攻擊菸，她深吸一口，而慌亂的大眼睛打量著對手；即使坐著，她的手也在身邊收放不已。她說話短快，吐字準確脆利。她也是少數當時真正享受演壞女人滋味的明星。本片中就是典型，但1900年的美國南方卻不允她如此奔放的演出。她必須收斂她的怒氣，外表得妥協成當時中產階級理想中的女人模樣，裡面暗藏怨恨。她的身體禁錮在緊身禮服中，限制了她的自由。她的臉塗抹如鬼魂般蒼白，嘴唇深紅，刻薄地撇著，這是一張如面具般的臉孔，只有眼裡藏不住她對弱者，尤其是男人的鄙視。導演此處構圖直接透露了戲劇性。可惡的女主角閒散地坐著，冷靜地玩弄她的兄弟和侄兒。（雷電華公司提供）

　　霍克斯原本是工程師，因此說故事有工程師般的邏輯性和方法學，作爲一個喜歡飛行、賽車，以及戶外運動的人，他拍片拍的就是他自己這種人：有才藝、自主、不炫耀吹噓。

　　默片時代他已嶄露頭角，第一部值得一提的電影是他第一部有聲片《拂曉偵查》（*The Dawn Patrol*，1930），拍的是無情軍隊在戰時帶來的禍害。到《疤面人》（見圖6-16）他眞正回歸了自我，暴力、嘲諷、角色尖銳，既是黑幫通俗劇，又帶有黑色喜劇色彩，是他自己最喜歡的電影。除了片首有一個像德國**表現主義**式的長鏡頭，《疤面人》全片是捕捉霍克斯風格的最佳範例。

　　霍克斯的簡潔和片中英雄般的男女主角使人拿他和海明威（Hemingway）相提並論，霍克斯和海明威是朋友，霍克斯也的確改編了海明威的小說《逃亡》（*To Have and Have Not*）。但他們其實不盡相同，霍克斯的電影拍的多是壓力下的優雅，而海明威則常常闡釋勇氣。但電影永遠達不到海明威的象徵神話——超越風格或故事的哲學思維（約翰‧休斯頓倒比較像）。霍克斯沒那層面，他也不要那麼深刻。他喜歡這樣。

　　1930年代他拍了最好的幾部神經喜劇如《二十世紀快車》和《獵豹奇譚》（*Bringing Up Baby*，1938），故事是猴急的追逐者和慌亂的被追逐者，笑料則來自熱情和冷淡的不同調。他說：「我不寫可笑的台詞，如果你不存心寫喜劇就比較容易得到笑料……存心就是自殺。」他稱之爲「三層墊」（three-cushion）技法，也就是間接地表達情感和野心。他覺得喜劇和戲劇是一樣的，只是喜劇節奏快點。

　　他的女人既獨立又帶著男性化氣質，可能因爲導演對傳統家庭生活毫不感興趣。他的女性角色直截了當、個性強硬如男人，法國評論家尙皮埃爾‧庫爾索東（Jean-Pierre Coursodon）說：「專業效率取代了性。」

　　雖然他只拍了五部西部片，但他的《紅河谷》（*Red River*，見圖6-17）和《赤膽屠龍》（*Rio Bravo*，1959）被與此類型大師福特的作品相提並論。但福

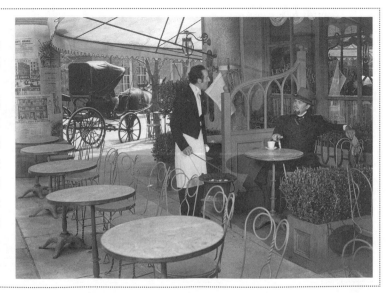

6-15 《深閨夢迴》
（美，1949），賴夫‧李察遜（Ralph Richardson，坐者）主演，威廉‧惠勒導演。

惠勒偏愛深焦攝影，允許他更客觀又避免近景暗指的價值偏向，比如此處如果剪開的話，鏡頭可能會聚焦在兩人的臉而不是其戲劇性欠缺的周遭環境。但惠勒故意擺入空的桌椅以及遠處在等的馬車，讓觀眾想到這些東西和女主角孤高父親的關係。（派拉蒙電影公司提供）

特的西部片不拘架構,更像民謠;霍克斯的作品卻十分嚴謹,情節、對白和視覺都無贅言。福特的電影中常有即使成功也深陷缺點中的角色,而霍克斯的角色有缺點卻贏得最終勝利。霍克斯自己覺得能與福特相比與有榮焉,但不盡正確。

其實霍克斯的才華很集中在少數他專精的領域,很早他就知道自己的長處在哪兒,所以他從不離開他熟悉的領域。在這些戲劇性和喜劇性的環境裡,有尊嚴、沉默的男人為維持自我尊嚴而奮鬥,霍克斯在這方面可以說是大師。之後繼承襲霍克斯許多風格的導演唐‧西格爾(Don Siegel)這麼說他:「他外表像個導演,他行動像個導演,他說話像個導演,他也確實是個他媽的好導演。」

美國電影的創作史即是實用主義和理想主義微妙的競爭。沒有導演能成功地駕馭這兩個極端有如約翰‧福特(John Ford,1895-1973),法國史家喬治‧薩杜爾(George Sadoul)稱這個壞脾氣的愛爾蘭人為「美國電影的巨人」。長達五十年的生涯,福特創作了獨特的美國作品(oeuvre)——簡單明瞭,其中角色細緻描繪,可如福特最愛的紀念碑谷(Monumen Valley)那般宏大,亦可如小孩般天真爛漫。福特的景觀充滿電影中少能與之倫比的抒情和構圖之美。他的家庭、責任、頑固的個人主義,以及明顯對當下時代質疑的態度,使他成為捕捉逝去美國時代和記憶的懷舊詩人。

福特首先因《鐵騎》(The Iron Horse,1924)而引人矚目。這是部史詩西部片,背景是橫跨全美的鐵路,雖不像他後來作品那般個人化,但他以豐富的時代細節造成迫人的敘事。默片時代的福特是什麼片都能導的全才。他最早受格里菲斯影響(在《一個國家的誕生》中演個騎馬的三K黨)。他早期的電影有和他師父一樣的自由揮灑、原創性的姿態和視覺上的細節。不久,他再拍《劊子手之家》(Hangman's House,1928),這個愛爾蘭故事充滿迷霧繚繞的灰暗畫面,頗有當時也在福斯拍片的穆瑙的色彩。

6-16 《疤面人》
(美,1932),霍華‧霍克斯導演。
1930年代開始,霍克斯的電影一直受到電檢干擾。此處,細緻的蕾絲窗簾與男主角的熾烈欲望形成對照。他的偏執搞砸了他的犯罪王國,他對妹妹的亂倫情感也犧牲了最好的朋友。
(聯美公司提供)

對於福特來說，攝影機是「一個訊息亭，我喜歡靜靜在裡面等角色進來說這個故事」。他的構圖有繪畫性也喜深焦攝影。但直到1930年代中葉福特才臻成熟，毫不費力地混合了自然主義和詩化色彩。比如《正義的牧師》（*Judge Priest*，1934，又譯《普里斯特法官》）敘事不疾不徐、從容輕鬆，角色茫然寂寥，這類角色以後也成為典型。一場戲中，法官對著妻子遺照說話，告訴她一天的流水帳，月光下他看到侄子和女友談情說愛就更形寂寞，他拿起板凳往外走到妻子墓旁，覺得更靠近愛人一點。

福特的第一部賣座片是《告密者》（*The Informer*，見圖6-18）是另一部憂傷、表現式的片廠作品，內容是一個粗人為了幾點銀兩毀了自己和朋友的生活。這是部像UFA片廠風格的回歸之作，但沒記憶的影評人稱之為當代最原創的作品。其高度風格化的形式以及明顯的天主教的性格（罪疚、救贖）已經幾代都不流行了。

1939至1940年，他花了18個月拍出五部佳作，這是一個非凡的成就。《關山飛渡》（*Stagecoach*，見圖6-19）、《青年林肯》（*Young Mr. Lincoln*）、《鐵血金戈》（*Drums Along the Mohawk*，又譯《虎帳狼煙》，三部都是1939年拍攝）、《怒火之花》和《天涯路》（*The Long Voyage Home*，兩者都是1940年拍攝）。《關山飛渡》以驛馬車象徵古老西部社會一路奔向自由為主題。福特將車內的禁室狹窄感與車外紀念碑谷的寬廣對比在一起，線性的情節，上好的表演，為從腐壞城市航向曠野乃至結尾的重生提供了強烈的隱喻品質。

在《怒火之花》中，福特賦予工人一家尊嚴和價值，他們被從自己的土地奧克拉荷馬逐出，在被貧困摧毀前努力前往希望之地——加州（見圖5-2）。福特對主角之同情顯而易見，其中一場戲，穆里被損失和貧窮逼得半瘋狂，他告訴剛出獄的湯姆他的家庭和這區其他人的命運。福特接著倒敘，讓我們看到銀行取消了農民對土地的贖回權，而鄰居們著急地在農場中奮鬥以免失去土地，

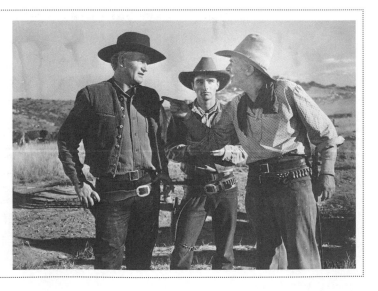

6-17 《紅河谷》
（美，1948）約翰·韋恩，蒙哥馬利·克里夫（Montegomery Clift），華德·布倫南（Walter Brennan）主演，霍華·霍克斯導演。

約翰·韋恩行走宛如一頭豹般柔韌優雅，導演霍克斯則賭年輕的克里夫的羞赧緊張會提供這部電影所需之張力。這種對比很成功，本片使韋恩繼續做了三十年的性格演員。1950年代，車禍毀了克里夫的容貌，使這個不穩定的演員沉淪於酒精和藥物當中。（聯美公司提供）

6-18 《告密者》

（美，1935），維克多・麥克拉格倫
（**Victor McLaglen 右**）主演，約翰・福特
導演。

福特拍愛爾蘭天主教題材時，打光風格
通常都很陰鬱，具有表現主義色彩。整
片中，他用濃霧來象徵告密者的迷惑和
孤獨。福特以寬厚和善良地對待攝影師
著稱，跟他合作過的攝影師簡直是攝影
名人錄。許多人希望福特談論自己的作
品，但他只偶爾願意簡短而鍾愛地評價
自己的藝術，承認自己的確「有構圖的
才能」。（雷電華公司提供）

並協助被逐農民們重整破敗傾倒的房舍。穆里跪在奧克拉荷馬的土地上幾近崩
潰，砂土穿過他的手指，他喊著：「不是擁有土地的問題，我們生於斯、長於
斯，也會死於斯啊！那才是土地屬於你的意義。」這一幕是福特讓觀眾「感覺
到」而不是「被告知」這種強烈情感能力的典型代表。

這是種對土地和居於其上人民的感覺，隨著福特對傳統價值的依戀以及對
片中移民不安的情感越來越深，他對兄弟情誼、忠誠、堅忍等價值的說明也越
發深刻。角色之不肯屈服即彼得・布丹諾維奇（Peter Bogdanovich）所說，福特
描繪「光榮的挫敗」的才華，這種光榮指的是人的互助與團結。據林賽・安德
森（Lindsay Anderson）觀察，並非挫敗而是接受和屈服是破滅性的。

福特後來主要執迷於遠離社會又依賴社會的局外人，這個題材在不同
的電影如《蓬門今始為君開》（*The Quiet Man*，1952），《搜索者》（*The
Searchers*，1956），《雙虎屠龍》（*The Man Who Shot Liberty Valance*，1962）中
都有浮現。《蓬門今始為君開》是福特對愛爾蘭傳奇浪漫的想像，也是他拍男
女愛情最成功最可信的故事。主角是曾意外在賽場打死人的拳擊手，他回到祖
輩的老家愛爾蘭搜尋重生的機會，搜尋美國生活已將他耗盡的純真。福特的愛
情觀、陽光式的親切、幽默和情感，都漂亮地混為一堂，指向他後來作品少有
的快樂結局。

《搜索者》被稱為福特晚期最偉大的作品之一。它記述了主角伊桑・愛德
華念茲在茲的使命。他是苦澀的前南部聯邦軍士兵，侄女被印第安酋長刀疤擄
走。當他得知侄女已經成為刀疤的妻子，伊桑對印第安人的恨意也延至侄女身
上，他發誓也要將她殺死。多年過去，這個偉岸的西部英雄，由他的侄子馬丁
陪著，終於圍捕了他追索的獵物。刀疤最後被馬丁所殺，而伊桑的侄女看到叔
叔眼中燃燒的恨意，嚇得一直跑卻被抓到。他抓住她舉她到半空中，卻忽然把
她擁入懷中說：「我們回家吧，黛比。」對家庭的忠貞克服了無理性的種族主

6-19 《關山飛渡》
（美，1939），約翰‧福特導演。

福特電影中家庭是社會秩序的中心，福特電影如果處於暴力和無政府狀態多半是家庭缺席時。此片中，所有角色構築了替代性的家庭，一齊團結抵抗印第安人求生，他們暫時放下彼此個性的衝突和社會階層的歧異，之後才互相尊敬和戀愛。（聯美公司提供）

6-20 《黃巾騎兵隊》
（*She Wore a Yellow Ribbon*，美，1949），約翰‧福特導演。

福特是史詩性大遠景的大師——廢棄沙漠使居民看來微不足道。從《關山飛渡》開始，他的電影或多或少都在他以為「最完整、美麗、寧靜的大地」紀念碑谷中拍攝，此地的壯麗成為他作品正字標記元素。直到健康有虞，令福特不得不退休，李昂尼（Sergio Leone）及其他導演才敢再用這個外景。（雷電華公司提供）

6-21 《茶花女》

（*Camille*，美，1936），葛麗泰・嘉寶，羅伯特・泰勒
（Robert Taylor）主演，喬治・庫克（George Cukor）導演。

嘉寶演活了庫克最佳作品中的優雅紅顏，其老套的劇情和
角色——風月女子卻心如黃金，殷切的年輕情人，擔心的父
親——因為編劇細膩、場面調度豪華以及含蓄的表演而說得過
去。庫克招牌的細緻使一般而言呆若木雞的泰勒也差強人意，
更使嘉寶奉獻出從影以來的最佳表演，她一如以往像脫俗出塵
的女神，偶爾下凡，帶著深沉的憂傷。庫克塑造的她不冰冷但
脆弱，對愛情失望，給自己最後一點時間。（米高梅電影公司
提供）

義，到後來，伊桑與破碎的家庭和解，卻再度孤獨地離家，注定漂泊一輩子。
伊桑是福特最疏離的英雄，也是約翰・韋恩最擅長的高傲焦慮的孤寂角色。也
許，伊桑和福特一樣，是天生的局外人，一直在追求行俠仗義，卻高傲到不直
接說出他的願望。

　　韋恩在《雙虎屠龍》中扮演的湯姆・唐諾芬同樣住在小鎮邊緣，這回小鎮
本身已是砂礫滿地的牧牛鎮。他是唯一敢挺身與惡漢華倫斯對抗者。他殺了華
倫斯讓心好卻無能的律師蘭塞姆・斯托達德佔盡美名，讓他自己這種有暴力技
術的人慢慢自文明化的西部消失。殺死華倫斯，在某些意義上而言等於殺了他
自己，他孤獨地去世，棺木上只點綴著一株孤伶伶的仙人掌花。

　　布丹諾維奇曾詢問福特有關他對人類和社會越來越尖刻的看法，福特只嗤
之以鼻：「也許我老了吧！」但事實沒那麼簡單，《劊子手之家》是他年輕時
的作品，末了主角也是孑然一身漂泊以終。《關山飛渡》中生存的可能，《青
年林肯》中自信的理想主義，都因福特哀傷地發現這些角色生活中的悔恨和創
傷而逐漸消失殆盡。

6-22 《亂世佳人》
（美，1939）費雯·麗、克拉克·蓋博主演。

此片名揚四海，原因之一是其角色與以往好萊塢電影不同。女主角郝思嘉工於心計，摧毀也困擾了一切和她相關的男人，包括白瑞德，那個唯一強悍聰明可與她抗衡者。就利而言，本片是世界空前最賣座的電影，也是製片大衛·塞茲尼克的個人大勝利，他也被認為是好萊塢史上最佳監製。這部電影見證了大片廠的制度，先後換了五個導演、十個以上的編劇、兩個攝影師，但塞茲尼克控制全局使全片成功，以及藝術指導威廉·卡梅倫·孟席斯（William Cameron Menzies）有力的構圖使全片視覺風格統一。（米高梅電影公司提供）

　　林賽·安德森曾這麼寫他：「他慷慨激昂的人道主義為他贏得好名聲……他同情那些卑微、不被人接受以及一無所有的人。他不是革命者，卻是激進的改革者，他的風格豐富、簡單、有力，代表了最好的美國古典主義。」此外，福特的電影充滿道德想像，以及深沉的愛爾蘭憂傷。他本能地知道事情往往不得善終，使他成為描繪堅持到最後一刻正直人物的桂冠詩人。他自己就像一株有刺的仙人掌花，以驚人的活力綻放著，有眼睛的人就看得到。

延伸閱讀

1 Anderson, Lindsay. *About John Ford*. New York: McGraw-Hill, 1981. 安德森以條理清晰、富於同情和想像力的筆觸準確有力地表現出福特的人生和職業生涯，這位英國導演在評論上取得了了不起的成就。

2 Baxter, John. *Hollywood in the Thirties*. Cranbury, N.J.: A. S. Barnes, 1968. 全面概述1930年代好萊塢主要片廠、明星和導演。

3 Bergman, Andrew. *We're in the Money: Depression America and Its Films*. New York: Harper & Row, 1971. 一部文化研究著作，包括黑幫片、音樂歌舞片、神經喜劇和其他類型。

4 Corliss, Richard. *Talking Pictures*. New York: Penguin Books, 1974. 全面概述了當時主要電影編劇，包括班·海克特、朱爾斯·福瑟曼和很多其他編劇。

5 Dooley, Roger. *From Scarface to Scarlet: American Films in the 1930s*. New York: Harcourt Brace Jovanovich, 1981. 本書以生動的筆觸概述了超過50部類型片，圖說豐富。

6 Eyman, Scott. *Print the Legend*. New York: Simon & Schuster, 1999. 最完整的約翰·福特傳記。

7 Eyman, Scott. *The Speed of Sound*. New York: Simon & Schuster, 1997. 1926年到1930年的好萊塢及其有聲片革命。

8 Glatzer, Richard, and John Raeburn, eds. *Frank Capra: The Man and His Films*. Ann Arbor: University of Michigan Press, 1975. 1930至1970年代關於法蘭克·凱普拉的優秀文選。

9 Mordden, Ethan. *The Hollywood Musical*. New York: St. Martin's Press, 1981. 本書見聞廣博的作者創作了一部關於好萊塢音樂歌舞片的嚴謹著作，與眾不同但絕不枯燥乏味。

10 Sarris, Andrew. *The American Cinema: Directors and Directions 1929–1968*. New York: E. P. Dutton, 1968. 最受尊敬的美國評論家全面概論了1929年至1968年的美國電影界。

世界大事	⧗	電影大事
	1928	卡爾·德萊葉之《聖女貞德受難記》預示了伯格曼未來堅持用特寫來描繪女性焦慮的美學。
	1930	世界電影觀眾每周有2億5000萬人次。 ▶史登堡之《**藍天使**》捕捉了希特勒崛起之前的德國,愛情可能會變成受虐的自毀。
德國全國6400萬人中566萬人失業(美國1億2200萬人中約450萬失業)。	1931	▶佛利茲·朗的《M》由殺人犯、法律和地下社會觀點說明殺童凶手及緝捕行動。
德國選舉結果:納粹黨230席,社會主義黨133席,中間黨97席,共產黨89席。 蘇聯大飢荒,致成千上萬人餓死(1932-1933)。	1932	
希特勒被指派為德國元首,賦予他獨裁的權力;第一座集中營由納粹建立;公開抵制猶太人種;非納粹及猶太人作者的著作被焚燬;現代主義藝術被壓制;納粹以外政黨被禁。 約六萬藝術家(電影人、演員、作家、畫家、音樂家)離開德國。	1933	《調情》顯現馬克斯·奧菲爾斯對中歐浪漫主義的悲觀看法。
蘇聯的清算整肅和群眾審判開始,史達林清除成千上萬政敵(過去的同志)。	1935	列妮·瑞芬史達爾的《意志的勝利》察看了被操縱的紀錄片影像後面的權力陰謀。 ▶希區考克的《**國防大機密**》描述無辜人被迫逃亡,之後成為常見的故事形態。
西班牙內戰爆發,左翼的忠黨和右翼的保皇黨對抗;在法西斯希特勒和墨索里尼的協助下,佛朗哥元帥及其保皇黨在1939年獲勝。 ◀德國的**馬克斯·施梅林**(Max Schmeling)在世界重量級拳賽中擊敗美國拳王路易士(Joe Louis),路易士在次年重贏得世界冠軍。	1936	
日本皇軍侵略佔領中國許多領土。	1937	尚·雷諾瓦的《大幻影》捕捉了戰爭敵對雙方之人性。
	1938	《貴婦失蹤記》明示了希區考克輕鬆愉快的另一面的娛樂才華。
德國侵略波蘭及捷克斯洛伐克等鄰國。 第二次世界大戰;英法向德宣戰(1939-1945)	1939	馬塞爾·卡內的《天色破曉》捕捉了法國戰前的暗淡宿命主義。 ▶雷諾瓦的《**遊戲規則**》檢視法國社會面對納粹侵略的無動於衷。

1930年代的歐洲電影被世界性的經濟大衰退以及如瘟疫般蔓延的獨裁主義所籠罩。如果一戰使得二戰成為可預期的事，那麼1929年10月的股票大崩盤則使其成為不可避免的事。經濟恐慌始於美國，而隨著1940年代戰爭經濟的蓬勃發展而最終緩和。

什麼造成經濟崩盤？首先是貧富不均，百分之五的人口擁有三分之一的產值，不穩的企業、屠弱的銀行、過熱的經濟理論只是紙上談兵，這些都導致經濟崩潰。在歐洲國際貿易也不均衡。一戰時，美國已成為歐洲如法、英等國之債主，美國過高的關稅使通過增加出口來償債幾乎不可能。唯一的解決方式就是運輸黃金或向華爾街借貸。股票的崩盤產生骨牌效應，將美國和歐洲全捲入災難中。

美國原本白領與藍領的階級分立現在只簡單地分為有工作的和沒工作的。1932年，1300萬人口（工作人數的四分之一）全失業了。反諷的是，這段時期出了一些美國歷史上最好的影片，尤其是喜劇。但在歐洲，電影卻趨於枯竭。受經濟大蕭條影響，歐洲投入戰爭，對已經羸弱的電影產業產生致命一擊。

德 國

德國離一戰之戰敗已有段時間，戰勝國向他們的求償累積了民怨。1920年代末，德國出現標準化的次類型「高山片」（mountain film），表面上這些電影說的是在神祕美麗的山峰雲端上的英雄式救援，但底層卻散發著狂熱的愛國主義氣味。

經濟大蕭條使老邁的興登堡政權搖搖欲墜，希特勒（Hitler）和納粹黨乘機而起。1925年，希特勒剛從監獄的政治煽動罪名中開釋，到1933年他已是國家社會主義黨的領袖。在工商領袖如阿爾弗雷德·胡根貝格（Alfred Hugenberg）——他也是UFA片廠老闆——的支持下，希特勒強力推行極端的民族主義。他將德國過去十五年在政治和軍事上的失敗全歸罪於猶太人。為了推動宣傳他的政治主張，他學習列寧將電影列為首要工具。

7-1 《意志的勝利》

（*The Triumph of the Will*，德，1935），列妮·瑞芬史達爾。

希特勒欽點瑞芬史達爾導演這部長達三小時的慶祝納粹1934年在紐倫堡舉辦大會的紀錄片。影片用了三十個攝影師，一切為攝影而安排。不消說，希特勒宛如天神，是優秀種族的魅力領袖。瑞芬史達爾之風格耀眼，美學上如此迫人乃至戰後同盟國仍禁之若干年。她的另一部電影《奧林匹克》（*Olympiad*，1938）政治性較弱，拍的是1936年柏林奧運，長達三小時，強調人體抒情之美。戰後，她因參與納粹宣傳而坐了四年牢。（現代藝術博物館提供）

希特勒毫不隱瞞其野心。1933年五月他成為元首後，有先見之明的猶太裔德人開始收拾行李，因為在納粹統治下電影業不得僱用猶太裔人。但有才便是有才，擁有一半猶太血統的佛利茲‧朗還是拍了希特勒最喜歡的三部電影《尼伯龍根之歌》（Nibelungen Saga）上下集和《大都會》。佛利茲‧朗曾被希特勒宣傳部長約瑟夫‧戈培爾（Joseph Goebbels）召見，戈培爾要派令他任德國電影最高領導，並說：「你就是會拍德國電影的人！」佛利茲‧朗滿頭大汗地答應考慮，晚上即帶著妻子和五百馬克，拋下所有藝術收藏品和所有財富連夜搭火車赴巴黎，他的妻子還是狂熱的納粹分子呢！二十五年後他才回到德國。

他是電影界最赫赫有名的難民，但他也只是很多逃亡電影人中之一個。其他逃亡者還有諸如製片艾里奇‧鮑默（Erich Pommer）、導演杜邦（E. A. Dupont）、羅伯特‧韋恩（Robert Wiene）、羅伯特‧西奧德梅克（Robert Siodmak）、道格拉斯‧塞克（Douglas Sirk）、比利‧懷德，和佛烈‧辛尼曼（Fred Zinnemann），以及成打的編劇。只有演而優則導的列妮‧瑞芬史達爾（Leni Riefenstahl）是唯一留在納粹統領下的世界級導演。

在因電影工業崩潰而出走的大潮中，大導演之一是來自維也納的**麥克斯‧奧菲爾斯**（Max Ophüls，1902-1957）。他老拍優雅的愛情故事和奧匈帝國的階級障礙——奧菲爾斯有馮‧斯特勞亨遺風，他那複雜而優雅的**推軌鏡頭**將角色和觀眾圈繞在美麗迷離的網路中。他也習自穆瑙，只是沒那麼大眾世俗化。他終生遊走於國際間，在德、義、法、美都拍過片，與布紐爾和羅曼‧波蘭斯基（Roman Polanski）一樣不屬於任何國家。

奧菲爾斯第一部傑作是《調情》（Liebelei，1933），說一個騎兵中尉愛上一個年輕女子，但一個放蕩的男爵也愛著她；兩個男子為她決鬥，中尉死亡，女子也自殺。在這感傷的通俗劇中，奧菲爾斯安排一場在雪中乘坐雪橇的浪漫

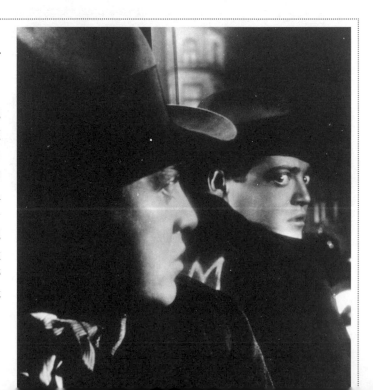

7-2 《M》

（M，德，1931），彼得‧勞瑞（Peter Lorre）主演，佛利茲‧朗導演。

朗第一部有聲片，自然而流利地運用了聲音。對他而言，聲音是他影像的搭配而非自成一體。《M》是有關謀殺小孩的故事，由勞瑞飾演矮胖年輕卻身不由己的凶手。由於大眾及警方都被沒破的謀殺案弄得不堪其擾，黑社會也出動追捕凶手。歹徒們一方面不齒其所為，一方面更知道早破案，早使犯罪回歸規範。凶手被警匪雙方追捕，成為自己強迫症和恐懼之可悲受害者。最後他被警方、歹徒和他自己的倒影包圍。（現代藝術博物館提供）

7-3 《藍天使》

（**The Blue Angel**，德，1930），瑪琳‧黛德麗主演，約瑟夫‧馮‧史登堡導演。

這是高中老師被美腿妖姬勾引墮落的悲劇。黛德麗和馮‧史登堡合力創造了吃人的女子，利用男人帶給她的愉悅，她不是不道德而是沒道德。她在台上無聊地唱道：「又陷入愛情／從不想如此／怎麼辦／沒辦法。」這種宿命腔調是威瑪共和國走向末日及納粹興起前典型的德國文化品味。這種恣肆墮落的形象成為《酒店》（Cabaret，見圖14-1）舞台劇和電影之靈感。黛德麗和她的角色（年華漸老卻具幽默感的蛇蠍女人）驚人地紅了近五十年，中間只有幾次失誤。（派拉蒙電影公司提供）

場景，兩個相愛的人發誓相愛至死不渝，即使他們注定不見容於社會，在晶瑩的愛情下隱藏著哈布斯堡王朝的殘酷無道。

　　這個背景和主題是奧菲爾斯往後在法國和美國一再重複的。他喜歡拍過去，好像《輪舞》（La Ronde，見圖7-4）中一個角色說：「過去比現在輕鬆得多，也比未來可靠得多。」他的角色一直被囚禁在過去社會的儀式中。他們常常被想掙脫社會束縛的企圖摧毀，或者至少是被失去所愛的生活譴責，其揉和情色和情感的功力無人能及。奧菲爾斯是浪漫藝術家及含蓄社會批判家奇異的綜合體。

　　奧菲爾斯也喜歡用連環套的敘事架構，典型有如《伯爵夫人的耳環》（The Earrings of Madame de...，1953），他的倒數第二部電影。一個揮霍的先生送給太太一對鑽石耳環，她卻賣了它們抵債；他發現後又買了回來，嘲諷似地送給了他的情婦，她又把它賣了；一個外交官買下它們，因為愛上了第一個太太又送給她這對她曾經賣掉的耳環。

7-4 《輪舞》
（法，1950），馬克斯‧奧菲爾斯導演。

一個妓女避逅了一個士兵，春宵一度，他又邂逅一個女僕，然後……這個原舞台劇完全是奧菲爾斯喜歡的題材，他不斷移動攝影機，複製了電影中無止盡的愛情圓圈，是討論愛情變幻本質最浪漫的探索。（Janus Films 提供）

　　這種連環敘事架構特有的纏繞命運的況味成了那些浪漫角色最好的陪襯。在《伯爵夫人的耳環》中的舞會場面，奧菲爾斯的攝影機了無痕跡地跟著角色，在四面鏡子與華爾滋舞曲中，好像他們正向著他們華麗頹廢的命運旋轉。「我憎恨世界，」伯爵夫人向情人宣稱：「只願你看著我！」但她的先生發現了她的不忠並與她的情人面對時，這個情人卻離她而去，夫人心碎而死。奧菲爾斯刻畫這種心狠的虛華以及角色的大膽，用反諷、背叛與又甜又苦的懷舊情懷，創造出無以名狀的愛情歡愉和代價，尤其他選用像查爾斯‧博耶（Charles Boyer）、維托里奧‧狄‧西加（Vittorio De Sica）、丹妮爾‧達希娥（Danielle Darrieux）這些浪漫愛情演員，他們都年華不再，角色也暗含著酸楚，像伯爵夫人和她的愛人一樣，都是孤注一擲了！

　　奧菲爾斯先流亡至法國再到美國，對德國電影是一大損失，他和一堆與他才氣相當或潛力無窮的藝術家的出走，使德國電影欠缺了原有的視野，經歷了納粹的統治使德國電影受創深重，很多年後才能從希特勒的浩劫中回復。

英　國

　　除了像企業家查爾斯‧厄本或監製邁克‧鮑肯（Michael Balcon）等少數例子之外，英國電影一向就因為本土藝術家的出走（如卓別林），或財務無法支撐一個電影工業，或其保守又無視野的經濟觀點而停滯不前。尤其勢利的劇場文化與法德藝術界的風氣截然相反，無法像這兩國吸引大量繪畫界、音樂界和文學界的藝術家投入電影。

　　英國電影的第一個運動即是對電影界蔓延的劇場風的反抗。1930年代，英國的紀錄片運動呼籲回到盧米葉觀察複製現實的風格。約翰‧格里爾遜（John Grierson，1889-1972）原是年輕的社會學家和評論家，在好萊塢實習一年後，深信電影完全被誤導，他以為電影應用來改革社會，尤其在經濟恐慌期，電影能提供「急需的或對國家有利的訊息服務……活生生顯出現狀」。

格里爾遜將電影視為改革社會工具的理念與蘇維埃時的電影概念並不相同。他視電影為有鼓舞力的、民主教化的過程，是政府與被統治者間的互動，為支持這種教化觀點而拍的紀錄片——這類電影很少人會付錢去欣賞——必得向政府索取補助。從1927年至二戰時期，他組織了強大的紀錄片團隊，僱用如巴索·萊特（Basil Wright）、保羅·羅瑟（Paul Rotha）和亨利·瓦特（Henry Watt）這類藝術家。

格里爾遜反對的電影最可由**亞歷山大·柯達**（Alexander Korda，1893-1956）為代表。柯達在德納姆（Denham）的片廠全採好萊塢制。他是匈牙利移民，事業在祖國、德國、法國和好萊塢浮浮沉沉，最後終於因為《亨利八世的私生活》（*The Private Life of Henry VIII*，見圖7-5）而奠基。此片世俗化，對英國好色的君主充滿幻想，主演查爾斯·勞頓（Charles Laughton）的表演風格花俏飛揚。這部影片是對劉別謙十年前在德國提倡的「使歷史人性化」的發展結果，只不過有聲電影為之平添了不少光彩。

此片是英國首部在世界賣座的大片，之後也餘波盪漾。投資者和觀眾都發現了英國電影，因此產量穩步大增。到1937年已年產225片（十年前只有128部），英國電影產量之增加僅次於美國好萊塢。

柯達與他才華豐沛的弟弟——導演佐爾坦（Zoltan）以及美術指導文森特（Vincent）一起合作，奮戰在英國電影發展的第一線上，他作為慷慨的製片，領導著一干從世界四面八方湧入他神奇王國的藝術家從事著主要的電影生產。但柯達之後的成功再也沒能與他的大手筆等量齊觀。

作為製片他其實過於成熟世故。比起好萊塢的同僚，他有更多文化和知識素養。如傑克·華納只能用平鋪直敘的戲劇型態投水準低觀眾之所好，柯達

7-5 《亨利八世的私生活》
（英，1933），查爾斯·勞頓主演，亞歷山大·柯達導演。

勞頓是才華橫溢的性格演員，因此片成為明星，之後演了一連串有滋有味的壞人角色。也許他個人的最佳表演是在《鐘樓怪人》（*The Hunchback of Notre Dame*）中那個外貌身形醜陋而招惹同情的卡西莫多。他口若懸河的風格在二戰後不再流行，但他在暮年東山再起，導演了傑出的寓言《獵人之夜》（*The Night of the Hunter*，1955），並以在《控方證人》（*Witness for the Prosecution*，1958）和《萬夫莫敵》（*Spartacus*，1960）中的傑出表演技驚四座。（聯美公司提供）

的作品則比較少強調敘事，而且其劇本往往由英國菁英作家如H・G・威爾斯（H. G. Wells）和R・C・謝里夫（R. C. Sheriff）撰寫。除了神采飛揚的英國人邁克・鮑爾（Michael Powell，1905-1990）之外，柯達喜歡用歐美來的外國導演，如何內・克萊、雅克・費代爾（Jacques Feyder）、威廉・卡梅倫・孟席斯（William Cameron Menzies），以及沒成功的約瑟夫・馮・史登堡。結果是，這些國際級藝術家的天才混合在一起，卻往往互相排斥，作品偏向虛矯，過度形式化。

好在不像華納或山繆・高溫，柯達是導演，同時自己也兼任製片，作品如《馬里烏斯》（*Marius*，1931）以及超凡的《林布蘭》（*Rembrandt*，見圖7-6），顯現他是影像豐富、擅長指導演員的導演，他尤其擅長營造坦白直率的浪漫情懷，在影壇上睥睨同僚。

柯達最大的飛躍是二戰時期搬去好萊塢後。不必拘泥英國的繁文縟節後，他終於海闊天空地施展自己一身本領。《巴格達大盜》（*The Thief of Bagdad*，1940，路德維格・伯格，蒂姆・威倫，以及邁克・鮑爾合導）、《叢林故事》（*The Jungle Book*，1942，佐爾坦・柯達導演）都是童話再現，將幻想沾染神奇色彩，也勾勒邪惡——因為此處不充分，神話將黯然失色。

戰後柯達回到英國，出品和影響力都大減。他再將英國小說家格雷安・葛林（Graham Greene）的兩個傑作《墮落的偶像》（*The Fallen Idol*，1948）

7-6 《林布蘭》
（英，1936），亞歷山大・柯達導演。
本片是導演柯達的高峰之一，劇本散亂卻因細膩和真實的藝術處理，加上查爾斯・勞頓控制得宜、沉默憂心的表演而一氣呵成。柯達最能吸引優秀藝術家，雖然他的品味似乎無法幫他賺到大錢，但才氣和聰明歷歷如繪。（聯美公司提供）

以及《第三人》（*The Third Man*，1949，又譯《黑獄亡魂》）搬上銀幕，都由卡洛‧里德（Carol Reed）執導，他也製作了勞倫斯‧奧利佛的《理查三世》（*Richard III*，1955）電影版。他的口味仍然無法流俗。作為一代電影大亨，他去世時，財產大量縮水，僅剩大約五十萬美元。巴索‧萊特說柯達：「有文藝復興王子的特質，他犯了不少錯，但別忘了，他也留給我們不少好片！」

英國電影在創造力匱乏的1930年代只出了一位毋庸置疑的大師 —— **希區考克**（Alfred Hitchcock，1899-1981），這位水果商的兒子最早在電影界任美術設計，一路往上爬，直到1925年26歲時導了第一部電影《歡樂花園》（*The Pleasure Garden*）。

1920年代曾在德國待過的希區考克受德國**表現主義**影響甚深，在1920及1930年代初他的電影受其影響明確可見。甚至在有聲片到來之前，希區考克已經設計出獨一無二的視覺風格。《房客》（*The Lodger*，1926）一片，是「開膛手傑克」傳奇故事的另一版本，電影啓動我們懷疑主角是嫌犯，他緊張地在他租來的房內踱步。希區考克未拍他踱來踱去的形象，反而從樓下天花板向上拍，從這個角度我們看到水晶燈在微微搖晃。希氏接著將天花板的鏡頭與另一鏡頭**疊化**（dissolves），即透明玻璃板上該房客緊張地走來走去，這個電影技巧相當於舞台劇的透明帷幕技術。

希區考克對音效的運用也充滿原創性。《敲詐》（*Blackmail*，1929）一片原為默片，後來卻重構為英國第一部有聲片，他使用音效宛如影像一樣有自信。片中女主角為了自衛用刀手刃一個男子。後來在一個晚餐桌上的場景中，對話逐漸幻化成只有「刀子」的音效，顯現女主角的內心困擾。

希區考克的早期電影雖不是傑作，但他很快就找到擅長的驚悚類型，使他揚名立萬，也成為當時的導演大師。

基本上，他的作品像《十七號》（*Number 17*，1932）以及《間諜》（*Secret Agent*，1936）、《怠工》（*Sabotage*，1936）、《年輕姑娘》（*Young and Innocent*，1937）在技巧上都十分相似。他在這些影片中利用庫里肖夫和普多夫金的**剪接**理論製造懸疑。希區考克在這種連接性的蒙太奇技巧上嫁接了尖銳的嘲諷甚至扭曲的意味，顛覆了日常生活的一般人與地方，使他們沾染上陰鷙色彩。

《國防大機密》（*The 39 Steps*，見圖7-7）是最早讓觀眾認可的希氏作品。令人同情的主角不容喘息地在著名景點上的追逐場面，在此後的《北西北》（*North By Northwest*，1959）中臻於化境。也許《貴婦失蹤記》（*The Lady Vanishes*，1938）最能總結他的英國時期風格。一堆旅客在月台上出場，他們在等雪崩掩埋的軌道清理出來。在巴爾幹的旅店住了一宿之後，火車上一位老太太竟然不見了。只有一位年輕女子發現了這一陰謀，在一個收集民俗歌舞的年輕學者的協助下，女主角發現老太太是被敵方綁架的英國間諜，經過一連串冒險，所有好人包括老太太都在倫敦安全會面。故事梗概描繪不出這部古怪卻好

7-7 《國防大機密》
（英，1935），希區考克導演。

無辜的男子逃亡中，抓緊一個美女，她完全不信他荒腔走板卻完全真實的說法——這是希區考克敘事的註冊商標，後來在《海角擒凶》（*Saboteur*），《北西北》（見圖10-19），《捉賊記》（*To Catch a Thief*）中一用再用。這幀劇照顯現了希氏英國時期作品中德國表現主義及其陰鬱的燈光風格的影響。（Gaumont-British 提供）

　　看的作品趣味。片中沒有他日後作品中的華麗效果，也沒有晚期作品中的性虐意識。綜觀而言，《貴婦失蹤記》是一個技匠以其爐火純青的形式講一個有滋有味的幽默故事。

　　在英國和後來的美國時期，希區考克的電影都傾向形式化。即使熱烈崇拜他的史家如傑拉爾德‧馬斯特（Gerald Mast）都承認：「在他每片中架構均以森內特式的追逐，一路加溫加速至高潮為止。」希區考克一直操縱觀眾，握緊觀眾的神經就像他操縱一小段底片一樣自信，他便借此來建構他的故事。但是他聰明到能將每場驚險到幾乎不可能的追逐賦予人性，他讓每個角色——連反派在內——都經常帶有喜劇性，有時甚至性格脆弱令人同情。

　　希區考克的24部英國片技術和心理上與他重主題的美國片（見第十章）形成對比。他的美國片技巧高超為評論家唷嘆不已，但這些大膽的效果其實在英國時期已初現端倪。這兩個時期顯現他年老後能自由投射其強迫性的迷戀本質到角色身上，而早期電影主角都是輕鬆愉快的。簡言之，希氏的英國時期作品少點熱情，而這種熾熱情感正是這位技巧大師被譽為藝術家和風格家的原因。

法 國

　　尚‧考克多（Jean Cocteau，1889-1963）的電影與其文學、戲劇、詩歌、繪畫，以及他的生活都是等量齊觀的。他是文藝復興式的人物，第一部作品《詩人之血》（*The Blood of a Poet*，見圖7-8）由資助布紐爾拍《黃金時代》的同一人出資拍攝。考克多是時已是法國知識界的領袖之一。

　　雖然他自戀到無法與任何電影運動相聯，但《詩人之血》顯然是**超現實主義**之作，其夢境連繫著自由聯想的場景效果。主角畫了一張臉，其嘴活了過來，他想把它擦掉，但它竟移到他手上來了，不久，嘴又移至一個雕像上，並要這位藝術家穿過鏡子。片中最驚人的幻象是藝術家竟帶著懼怕跳至鏡中，進入另一個世界——由藝術家創造的世界。

7-8 《詩人之血》
（法，1930），尚‧考克多導演。
備受折磨的詩人為書本及照片包圍而沉入夢中，考克多的天才在於其影像驚人
的獨到並且活潑好玩。連布紐爾都想不到用人的手臂當燭台，如《美女與野獸》
（見圖9-3），或穿著黑色皮夾克的死神，如《奧菲》。（現代藝術博物館提供）

　　另一個同樣令人驚奇的景象是詩人被給予了一把槍，並被告知要他射殺自
己，但他的血變成了袍子，他的頭也被戴上桂冠。電影結尾，一個工廠煙囪倒
塌，其實這個鏡頭在電影開頭的幾個瞬間中就開始了，在片尾完成了，整個電
影發生在煙囪倒塌的數秒中。

　　電影中的神祕象徵是很純粹的考克多式：嘴是藝術家的創作，它強迫他做
一些無法理解之事，詩人苦惱而亡，卻達到諷刺性的不朽境界。電影沒有明確
時空，因為所有事都發生在藝術家頭腦中，連帶有濃郁受虐氣息的標題也是考
克多式的。

　　電影並不太成功，它帶有對創作者的迷戀，這是無論1930年代或現代的客
觀觀眾都不容易接受的。不過它在歐美對本來就帶有若干私密奇特性的前衛電
影有長足影響。對法國人而言，考克多是**新浪潮鼻祖**，新浪潮評論家最喜歡他
的一點是他堅持純粹個人的、與文學繪畫戲劇沒什麼不同的創作。

　　考克多完成《詩人之血》後十五年對導演電影不聞不問，雖然其中也編過
幾個劇本。之後他再拍《美女與野獸》（*Beauty and the Beast*，見圖9-3）和《奧
菲》（*Orpheus*，1950），二部作品再度證明他的偉大，個人的執迷仍在，但令

7-9 《黃金時代》

（法，1930），路易斯·布紐爾導演。

法國超現實主義者熱愛美國鬧劇，尤其是基頓和勞萊與哈台的作品。巴黎知識分子如布紐爾認為他們的美國同僚是第一代對抗邏輯者，有時他們會在作品中向這些美國鬧劇致敬，如此圖與下圖之關係。（現代藝術博物館提供）

7-10 《又錯了！》
（*Wrong Again*，美，1929），勞萊與哈台主演。（米高梅電影公司提供）

人困惑的**前衛風格**相對收斂了。其流暢的**場面調度**流露出一種宛如憂鬱王子的特殊少有節奏。

考克多對商業成功沒有興趣，卻有一些導演既有評論支持也有大眾吸引力。其中最成功的是電影大師**馬塞爾·卡內**（Marcel Carné，1909-1996），他和編劇雅克·普萊維爾（Jacques Prévert，1900-1977）合作的電影是二戰前最值

7-11 霧港

（法，1938），尚·嘉賓，米歇爾·摩根（Michelle Morgan）主演，馬塞爾·卡內導演。

哀傷、沉重、宿命，卡內這時期的作品借助嘉賓粗壯純樸的魅力，讓觀眾不致對角色流於抽象想像。嘉賓是法國當時的巨星，常被比擬為史賓塞·屈賽，兩人都篤實不造作，演來生動輕鬆，很少提高嗓門，冷靜也不過度使用肢體手勢。（現代藝術博物館提供）

得推崇的作品。卡內和普萊維爾的創作風格常被合稱為「詩意寫實」，即強調日常工人階級的生活以及帶有文學性的主題，以及憂傷、浪漫風格的電影。

卡內原是記者和評論家，並公開宣揚馮·史登堡和穆瑙的作品，卡內曾師事何內·克萊，當影評人期間，他就呼籲電影應該拍攝巴黎街頭的生活實像，反映工人階級的悲歡人生。

卡內和普萊維爾在1930年代合作拍了兩部電影，1940年代一部（也是他們的傑作）《天堂的孩子》（*The Children of Paradise*，見圖9-2）涵蓋了他倆對人生、愛情的宿命看法。《霧港》（*Port of Shadows*，見圖7-11，又譯《霧碼頭》）用尚·嘉賓（Jean Gabin）飾演一個逃兵愛上孤女並與其貪婪的主人對抗。他殺了惡人，但在港口踏上自由之船前被岸邊的流氓殺害。

在《天色破曉》（*Le Jour Se Lève*，又名Daybreak，1939）一片中，倒楣的嘉賓殺了一個男人後，把自己鎖在住處閣樓中。警方在外埋伏，準備黎明時進攻。等待著死亡時，嘉賓回顧他生命中每段感情，又想著他和那個勾引無知少女的騙子之爭吵——而這人就是他殺掉的人。當太陽升起，警方發動攻擊前，他選擇結束自己的生命。

卡內的作品預示了存在主義以及即將出現的「黑色電影」（film noir）——1940和1950年代初流行於美國的類型，其主角總被厄運命定，場景多在夜晚暗

街，地面濕冷地映照著街燈。主角無助疏離，處在敵意的環境中逆來順受。卡內的電影是對挫敗主義者堅忍克己的憂傷謳歌，他們也提供了痛苦的告白——為什麼納粹這麼輕易地過了馬其諾防線，佔據了完全不抵抗的法國。《天色破曉》和其早來的悲觀被1939年九月的法國電檢以「削弱士氣」為由禁映，卡內生氣地回應說藝術家是時代的溫度計，絕無法因其預測風暴將臨而被責怪。

雖然卡內在1938至1945年間再拍了三部電影，但內容均乏善可陳，他在這些作品中作為製片的嫻熟遠遠超過了作為導演的水平。他似乎善於集合各種有才之士，引領像普萊維爾、美術設計亞歷山大·特勞納（Alexandre Trauner），以及演員尚·嘉賓、阿萊緹（Arletty）、尚路易斯·巴勞特（Jean-Louis Barrault）等合作出最好的作品。他被稱作法國的威廉·惠勒，不過他是個有憂傷品味和詩意才華的惠勒。

尚·雷諾瓦（Jean Renoir，1894-1979）的作品則雅俗共賞。在他的巔峰時期，他的作品閒適從容、毫不費勁，宛如生命之流動而非電影本身。英國影評人佩尼洛普·吉里亞特（Penelope Gilliatt）將之比為莫札特（Mozart），兩位藝術家都有清楚的視野，能以快樂人性的溫順方式包容尖刻的社會嘲弄。雷諾瓦準是世上最平和的導演之一。

他是印象派大畫家皮耶爾·奧古斯特·雷諾瓦（Pierre Auguste Renoir）之子，成長於愛和藝術的環境中。他對藝術的態度也頗有家傳，他回憶父親說：

7-12 《聖女貞德受難記》

（*The Passion of Joan of Arc*，法，1928），卡爾·西爾德·德萊葉（Carl Therodore Dreyer）導演。

此片被稱為「世界最美的十部電影之一」。德萊葉出身自記者和剪輯師，他很長壽（1889-1968），但一生卻只拍了幾部電影（見圖9-1）。他拍戲準確、張力強，喜用大特寫捕捉角色內心的想法，又偏好冷靜的中世紀式抽象風格和精神方面的象徵和主題，以及正如此圖所呈現出的嚴謹的構圖。（現代藝術博物館提供）

「他不在乎傑作，對他而言，美有如舉重，舉重若輕時即是最了不起之時。」
這種非傳統甚至矛盾也極度法國式的感性一直跟隨著尚‧雷諾瓦。

　　一戰時服役空軍受傷使他終身微跛，戰後他手頭有大量父親的藝術品遺
產，他先做陶藝，但看了卓別林和馮‧斯特勞亨的作品之後決心做電影。他自
籌經費（賣父親一幅畫可拍一部電影），拍了一系列默片，這些影片游移於何
內‧克萊的超現實主義和對寫實主義文學作品的改編中。1926年他改編左拉之
《娜娜》（Nana）帶有馮‧史登堡的殘酷。但是這種混合不太對勁，這時的奇
幻原型式的默片於尚‧雷諾瓦好比一個歌星點錯了歌。

　　他的感性較內省、寫實，所以有聲片對他更合適。有聲片早期，雷諾瓦感
情低調，筆法儉省。《低下層》（The lower Depths，1936）人物眾多、故事複
雜，卻只有236個鏡頭。有聲片使他的敘事能停下來，享受氣氛、吸收他鍾愛的
大自然聲音。這種慵懶的抒情性如果放在默片中似乎就太悶了。

　　他的第一部有聲片《母狗》（La Chienne，見圖7-13）就使用這種手法，也
見證了雷諾瓦為人周知的溫暖人文主義。電影始於木偶戲劇場，一個木偶說：

7-13 《母狗》

（法，1931），尚‧雷諾瓦導演。

本片講述了一個守規矩的中產階級老好人，因迷戀一個蕩婦而身敗名裂的故事。
無論故事還是腔調，都不是尚‧雷諾瓦導演所長的，但他頗能適應，彈性也大，
其寫實風格是**義大利新寫實主義**十五年後才追上的。1945年，佛利茲‧朗將之改
拍為《血紅街道》（見圖5-13），賦予了雷諾瓦原作所欠缺的宿命氣氛。（歐羅巴
電影公司提供）

「我們所展現的世界既非戲劇也非喜劇，沒有道德主旨，也不說明什麼，角色非正非邪，只不過是像你我一樣的可憐小人物。」雷諾瓦許多電影都將舞台戲劇的人工化與無拘無束的自然本性相對照。

《布杜落水遇救記》（*Boudu Saved from Drowning*，1932）形式與內容之改變更昭然若揭。這齣可愛的喜劇是社會邊緣人的嘲諷寓言，也帶有無政府主義的歡愉。布杜是粗鄙和聲名狼藉的流浪漢，本想投河自盡，卻被書商救起並帶他回家，教育他適應中產生活——這個書商以為他可以給一個無生活意義的人一些生命意義。

可惜布杜不要這一套。他只愛睡地上，在書商鍾愛的巴爾扎克第一版珍本書上吐痰，他抽著廉價的細雪茄菸，散發著惡臭，還勾引書商的老婆，更過分的是他還叫著她的小名。末了，布杜為逃避娶女傭而跳回河中，漂至下游直到一個河岸，接著擁抱一個似乎和他一樣獨立自由的稻草人，從野餐人中乞討來一些食物，再與一隻山羊分享，最後閒閒走向他的孤獨命運中。攝影機轉了一個大圓圈，展示一個遠離城市、人們和文明的自由大世界。「終於自由了」是這部泛神論或無神論電影的題旨。《布杜落水遇救記》確實像是個玩笑，但也是雷諾瓦調配出這種甜美適意、略帶反諷混合風味的第一部作品，這種風格之後也成為他的商標。

1937年前，尚‧雷諾瓦是法國最著名的導演；1937年後，他成為世界最著名的導演，因為這一年他拍出《大幻影》（*Grand Illusion*），此片是第一部能如偉大小說般嫻熟地描繪事件、角色和社會秩序的歐洲片（見圖7-14）。《大幻影》講述了一個一戰德國戰俘營中之法國戰俘的故事。最終兩個法國小兵逃出，他們的長官為他倆犧牲生命來移轉目標。但此片也析論其他主題：社會階級，工人階級的兵士與貴族長官間之鴻溝；猶太人與其他人種之分別；以及德

7-14 《大幻影》
（法，1937），埃里克‧馮‧斯特勞亨、尚‧嘉賓主演，尚‧雷諾瓦導演。

尚‧雷諾瓦四十年拍了35部電影，永遠都在表達人文情感可超越國家、性別和階級的訊息。此處兩位貴族軍人發現，雖然他們屬於不同國家，在大戰中亦為敵方，卻擁有諸多相似處（包括前女友），一旁工人階級的嘉賓只能吃驚地看著。但不久他也了解了人類的神祕，雷諾瓦的電影都以此為中心。（Janus Films 提供）

法軍官因其貴族背景而有的默契，他們分享著他們緬懷的世界正在消逝的訊息。

雷諾瓦開放嘗試新的各種可能，他的佳作中不會有虛假的情感或陳腐的陳規。當《大幻影》的監製爲馮‧斯特勞亨提供了主演的角色時，馮‧斯特勞亨正因在美國的導演生涯發展不順遂，回到歐洲重操演員舊業，雷諾瓦聞之嚇壞了。雷諾瓦並無角色給他，因爲電影已經開拍，但雷諾瓦急於要馮‧斯特勞亨提供想法，他建議他要演的軍官角色戴著脖套，用之掩藏其知識文化和情感。由此，此片增加了另一層次，因爲劇本原本專注於法國戰俘間以及工人與貴族間的關係。正如亞歷山大‧塞森斯格（Alexander Sesonske）所觀察到的，馮‧斯特勞亨之加入，使「對人類分合的主題更複雜深刻的探索」成爲可能。雷諾瓦有開放的態度，乃能使其電影無可衡量地豐厚起來。

雷諾瓦的下部傑作《遊戲規則》（*The Rules of the Game*，見圖7-15）更加形式化也更加有意識地編排，但主題仍是社會的解體。迥然不同的一群人齊聚鄉村度週末，主人和僕人、中產階級和工人階級全捲入一場精心策劃的喜劇悲歡中。有些角色宛如《大幻影》中迷惘的哲學性貴族之翻版，但較爲懶散帶點

7-15 《遊戲規則》
（法，1939），尚‧雷諾瓦導演。

尚‧雷諾瓦的電影混雜了自然及現實主義——演員不像在演戲，外景也不像仔細構建出來的，比方這個著名獵兔場景，更專注於場面調度的視覺之美的導演會降低攝影機，將角色放在地平線之上，與藍天白雲形成對比，更具戲劇性。但雷諾瓦這派寫實主義者專心於如何將人放在風景中，讓觀眾看得見角色如何與環境互動。（高蒙電影公司提供）

墮落、道德鬆散，沒什麼榮譽傳統來約束自己。像塞森斯格指出的那樣，他們的生活「是表演而非生活」。在充滿虛僞的環境中，傳統的社會儀式可以摧毀掉，即使愛的追逐也是輕佻的。末了，在雷諾瓦式的苦澀諷刺中，一個老實而眞誠的人物卻促成了意外，似乎也帶著宿命色彩。

評論家理查德・勞德說：「如果明天法國毀滅，只剩餘這部電影，整個國家和文明仍能依此片重建。」電影的高潮是複雜的一家族事件，包括晚餐和之後的事件。在僅僅15個鏡頭中，這一連串事件就從低俗喜劇昇華爲高等戲劇。《遊戲規則》在1939年上半年拍攝，尚・雷諾瓦顯然從周邊社會尋到靈感，他寫道：「我知道我的時代隱藏著許多邪惡，也非常了解其存在爲我提供了現實狀況。」無怪乎觀眾不喜歡這部對法國社會不怎麼恭維的影片。首映是個災難，右派視內容爲睥睨貴族，中間派覺得它墮落、不明所以，左派則以爲它是墮落法國的隱喻。

他們都對了，也都錯了。雷諾瓦的人性觀點複雜隱晦到它不可能只有一層，而是有許多層的眞實性；不可能只有一個角度或一個結論。腐敗和人性弱點導致愚昧和邪惡本就是來自人類的天性，特別是源自習於向曾經有能力給予卻運氣不佳人們索求無度的社會。雷諾瓦的世界裡，所有的人性都值得頌揚，但所有的人性也是千絲萬縷糾葛不清的。

《遊戲規則》是活生生的有生命的描繪，如同導演父親畫布上展現的一樣。但其描繪的不止是一個人或一群人，而是整個社會，面對因爲他們自己的疏懶疲憊而可悲地引發了邪惡漠不關心。雷諾瓦不是象牙塔中的書呆子，他想要拯救這部電影，嘗試剪短此片使之容易導容易懂。最後本片由113分鐘剪短成85分鐘，但效果不彰。1939年下半年，即納粹踏入不抵抗之巴黎前幾個月，軍事電影檢查委員以「削弱士氣」爲由禁映此片。

雷諾瓦與他的許多同僚一樣在戰時移民到了好萊塢，在美國他再拍了幾部沉穩而精彩的電影，如《吾土吾民》（*This Land Is Mine*，美，1943）和《南方人》（*The Southerner*，美，1945，由福克納不具名編劇）。戰後他回到法國又拍了一些電影，最著名的是《金馬車》（*The Golden Coach*，1953），但他再也沒拍出如《大幻影》和《遊戲規則》這樣崇高完美的電影。1960年代，雷諾瓦退休回到美國，直到1979年去世爲止，他都是最爲世人熱愛尊敬的導演之一。

延伸閱讀

1 Eisner, Lotte H. *Fritz Lang.* New York: Oxford University Press, 1977. 包括佛利茲‧朗所有作品的研究論文，參照書目和作品表齊備。

2 Gilliatt, Penelope. *Jean Renoir: Essays, Conversation, Reviews.* New York:McGraw-Hill, 1975. 本書以輕快的文風、旁徵博引的方式評論導演雷諾瓦的人生和藝術觀。

3 Gilson, René. *Jean Cocteau: An Investigation into His Films and Philosophy.* New York: Crown Publishers, 1969. 最初發表於*Cinéma d'Aujourd'hui* 的影評和劇本節選。

4 Hardy, Forsyth, ed. *Grierson on Documentary.* New York: Praeger Publishers, 1971. 格里爾森論文選集，涵蓋了其理論與實踐。

5 Jensen, Paul M. *The Cinema of Fritz Lang.* Cranbury, N.J.: A. S. Barnes, 1969. 本書是佛利茲‧朗德國和美國時期作品的評析，作品表和參照書目齊備。

6 Kulik, Karol. *Alexander Korda, The Man Who Could Work Miracles.* New Rochelle, N.Y.: Arlington House, 1980. 關於亞歷山大‧柯達的精確而學術的歷史傳記，敘述了這位監製如何傾家蕩產地款待友人和監製並導演了大約60部電影。

7 *Masterworks of the French Cinema.* Introduction by John Weightman. New York: Harper & Row, 1974. 收錄了克萊的《義大利草帽》、雷諾瓦的《大幻影》、奧菲爾斯的《輪舞》等劇本原文。

8 Rohmer, Eric, and Claude Chabrol. *Hitchcock, The First Forty-Four Films.* New York: Frederick Unger Publishing Co., 1979. 希區考克作品的解析文章，包括希區考克在英國時期的全部作品及其在美國1957年前的作品。

9 Sesonske, Alexander. *Jean Renoir: The French Films 1924–1939.* Cambridge, Mass.: Harvard University Press, 1980. 將雷諾瓦的每部電影都拆解為製作、敘事、處理方式、人物刻畫、風格以及形式詳加解析。

10 Wellman, Paul, ed. *Max Ophüls.* London: British Film Institute, 1978. 關於奧菲爾斯這位被低估的導演的訪問和文章。

世界大事		電影大事
美國軍事動員；美國總人口：1億3200萬人；羅斯福三度連任總統。	1940	海蒂‧麥克丹尼爾斯（Hattie McDaniel）因《亂世佳人》成為第一個拿到奧斯卡獎的黑人演員。
12月7日，日本偷襲珍珠港，摧毀美多艘海軍艦艇；美隨即向日、德、義宣戰。「曼哈頓計畫」：開始研究原子彈；第二年恩里科‧費米（Enrico Fermi，美）分裂原子成功。	1941	導演威廉‧惠勒和攝影師格雷格‧托蘭德的《小狐狸》一片實驗深焦攝影。 ▶ 約翰‧休斯頓以《梟巢喋血》一片成為第一位編而優則導的導演。 ▶ 葛雷‧托藍再度與觀念開明的導演革新電影，這次是奧森‧威爾斯的《大國民》。
美國政府強迫10萬日裔美國人自西岸家中遷至陸營區，但這管區不被稱為集中營。桑頓‧懷爾德的舞台劇傑作《九死一生》敘說人種生存的故事。	1942	劉別謙發明黑色喜劇，以《你逃我也逃》嘲諷納粹和表演過火的演員。威爾斯第二部電影《安伯森情史》超支超期，片廠大刀修改，威爾斯的好萊塢生涯受打擊。
配給制：肉、鞋、乳酪、罐頭、石油及民生用品限量。種族暴力在大城市興起，非洲裔美國人的貧窮區遭殃。	1943	▶ 《北非諜影》是片廠最大的意外驚喜。 迪士尼以動畫《小鹿斑比》創造如夢般的自然世界。 普萊斯頓‧史特吉斯集編導於一身，以《摩根河的奇蹟》一片直接露骨地嘲諷二戰時的美國社會。
羅斯福第四次當選總統。 ◀ 行動日（D-DAY）：盟軍登陸法國諾曼第，並大舉轟炸日本、德國城市。戰局改變：法西斯軸心國轉為退守。戰爭時期通貨膨脹，民生用品漲三成。	1944	比利‧懷爾德之《雙重賠償》將角色一步一步帶進黑色電影最陰暗之層：通姦、謀殺、罪罰。
羅斯福在辦公室去世。副總統杜魯門（民主黨）繼任總統（1945-1953）。美國在長崎、廣島丟下原子彈，日本8月4日投降——勝利日（V-J Day）——距歐洲戰爭結束晚三個月。	1945	
	1946	惠勒之《黃金時代》獲奧斯卡最佳影片。
馬歇爾計畫實施——美國大規模援助破碎的歐洲重建經濟。田納西‧威廉斯的《欲望街車》獲普立茲獎。上百萬退伍軍人因「美國軍人權利法案」（The G.I. Bill of Rights）得以在大學註冊。	1947	
亞瑟‧米勒的《推銷員之死》獲普立茲獎。	1949	
	1950	▶ 懷爾德之尖刻有力的《紅樓金粉》探索好萊塢的虛妄。

第二次世界大戰的痛楚和之後的世界重整讓政治、經濟、社會亂得一塌糊塗，但是娛樂產業的說法是：艱苦時代即是娛樂業最好的時代。從1940到1947年幾乎無片不賺，到1944年五大片廠已值7億5000萬美元，一年前還只值6億500萬美元呢。1946年是分水嶺的一年，整個產業已到達17億美元。

派拉蒙在1946年上半年已賺進2179.2萬，比1945年多了400萬。相反，較穩當經營的如米高梅、哥倫比亞、雷電華在1929至1955年間被八個片廠分割。即使如此，雷電華在戰時每年可賺500至700萬美元。

這個數字對比當今的數以千萬計的大片而言並不儡人，但記得哦，當時的電影票只要三毛五。事實上當時的人看電影比過往任何時代都看得多。每週大約有9000萬觀眾（佔當時人口之2/3）看電影，原因是當時沒什麼別的娛樂。美國人愛電影始於1910年代，經過1920和1930年代一直貫穿1940年代大部分時期，這種熱愛仍方興未艾。但是這種繁榮的黃金時代並未持久。

片廠制度之衰退

1948年，美聯邦政府成功地制定了反托拉斯法案，禁止五大片廠（米高梅、華納、福斯、雷電華、派拉蒙）擁有連鎖戲院。之前，片廠自己的出品是保證能夠發行的，派拉蒙戲院放映派拉蒙出品的電影、華納戲院放映華納出品的電影，依此類推。因為每個片廠了解自己控制多少戲院以及其營收，所以能準確計算每片預算以及用哪種明星（大賺和大賠不可預測所以寧不投資）。

片廠後來花了數年賣完它們的戲院，之後事實越來越明顯，製作和發行業的確穩賺，但真正的利潤在戲院。

1947年，眾議院非美活動調查委員會（HUAC）開始針對共產黨及共產主義者對好萊塢的影響展開調查及舉辦聽證會。有些演員、編劇和導演願意吐實，有些否認對他們的指控，有些拒絕承認或否認，有些受牢獄之災（見第十章），整個好萊塢受到影響，四十年來電影人建立起來的親密小社會也被破壞。

8-1 《北非諜影》
（*Casablanca*，美，1943），亨弗萊‧鮑嘉（Humphrey Bogart）、英格麗‧褒曼（Ingrid Bergman）主演，麥可‧寇提茲導演。

《北非諜影》和《綠野仙蹤》（*The Wizard of Oz*）一樣都是片廠制度最歡喜的意外，拍時沒把握，之後卻渾然天成。鮑嘉的表演融合了他過去成功的角色氣質──鐵漢柔情和強悍外表下的堅忍不拔。本片在二戰期間公映，鮑嘉最浪漫的姿態──為大義而放棄他愛的女人──讓被召喚犧牲小我為戰爭努力的美國人心有戚戚焉。（華納兄弟電影公司提供）

8-2 《小姑獨處》

（*Woman of the Year*，美，1942），
凱瑟琳·赫本主演，喬治·史蒂芬斯
（George Stevens）導演。

驕傲外向又帶刺的赫本（1907-2004）
說話帶上流社會氣質，一出道就
因處女作《離婚清單》（*A Bill of
Divorcement*，1932）成了明星，她亢
奮的表演方式使評論界有些人反感，
但本片是她的里程碑之一。她和史賓
塞·屈賽搭檔甚久，她的頑強意志配
合上他的淡泊冷靜是天作之合。晚
年她又和亨利·方達合拍《金池塘》
（*On Golden Pond*，1981），再度用她
的活力支持被年老打擊的心靈。不
過，她最動人的演出應是來自熱心的
老處女對抗不安全感這類角色，如
《愛麗絲·亞當斯》（1935）和《艷
陽天》（*Summertime*，1955）中的女
主角。（米高梅電影公司提供）

　　壞訊息接踵而來。英國宣布了向外國電影利潤課稅75%之政策，其他歐洲
國家也實施相似法規，好萊塢的外國利潤一下被削減一半。此外電視也興起
了，無疑使這個困難處境雪上加霜，電視削弱好萊塢長達二十年，美國本土的
電影觀眾少了80%。

　　但是這段時間，美國電影之流暢和技術自信可媲美默片時期。藝術之恆久
品質被奠基，標準化的流水線產品在敘事和角色上也圓熟精巧，這是一個電影
能溝通的年代。

第二次
世界大戰

　　好萊塢在二戰時業績累累，大明星如詹姆斯·史都華、泰隆·鮑華（Tyrone
Power）、小道格拉斯·范朋克、羅伯特·蒙哥馬利、克拉克·蓋博都紛紛上戰
場，而且個個驍勇善戰。沒拿槍桿的好萊塢藝術家也會拿攝影機做另類戰鬥。
凱普拉帶著作曲家迪米特里·迪奧姆金（Dimitri Tiomkin）和剪接威廉·霍恩貝
克（William Hornbeck）以《我們為何而戰》（*Why We Fight*）為名拍了一連串
宣傳片。這批電影姿態高、聲音大，揮舞著軍刀，而且妥為運用現成的影像資

料以及聲效、動畫,再加上有力的敘事等等電影手段,效果卓著。

好萊塢的劇情片也致力於同一目標,大部分都過於宣傳,少點藝術和娛樂。除了《美國大兵喬的故事》(*The Story of G.I. Joe*,1945)或者《菲律賓浴血戰》(*They Were Expendable*,1945),這些電影聚焦於一小群士兵的內在互動,捨棄傳統的說教。不過最有價值的應是直接處理戰爭的紀錄片,如威廉‧惠勒的《孟菲斯美女號》(*The Memphis Belle*,1944,又譯《英烈的歲月》),約翰‧福特的《中途島戰役》(*The Battle of Midway*,1942),最好的則是約翰‧休斯頓的《聖‧彼得洛戰役》(*The Battle of San Pietro*,見圖8-3)。

《聖》片與惠勒和福特的紀錄片一樣,是用16釐米底片拍攝的,大部分鏡頭由導演親自執機拍攝。休斯頓記錄下盟軍攻下義大利附近的卡西諾山區的努力。攝影機停佇在戰鬥中的年輕臉孔上面,休斯頓收斂劇情,不帶主觀或愛國情緒,專注認同於這些臉,之後我們又看到其中幾位陣亡。休斯頓讓生命之活力與死亡的寂靜對比在一起,看了令人心痛。

電影的戰爭場面、軍隊行進的片段,都用手提攝影機從壕溝裡緊張地窺視,或者躲在樹後攝下,偶爾炮彈在身旁落下引起震動,其恐懼與死亡幾乎身臨其境,即使今日看來,這些1945年戰火下的影像仍震撼人心。

也許太震撼了,休斯頓的下部電影《陽光普照》(*Let There Be Light*,1945)被戰爭部禁了近40年,因為它敢顯現士兵們被炮彈驚駭之苦,以及其他因格鬥而致的精神錯亂。1982年,這部電影終於被允公映,讓人見證到典型休斯頓式對於受創生命的同情。

重要導演　　約翰‧休斯頓(John Huston,1906-1987)的處女作《梟巢喋血》(*The Maltese Falcon*,見圖8-4)以平鋪直敘而且陰暗的手法改編自著名偵探小說家達許‧漢密特(Dashiell Hammett)的小說,引起影壇之矚目。他原是很好

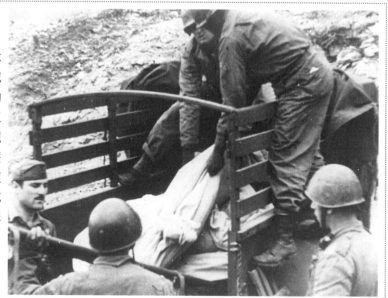

8-3 《聖‧彼得洛戰役》

(美,1945),約翰‧休斯頓導演。

拒絕戰爭:屍袋中是死去的人。休斯頓用16釐米攝影機捕捉了戰爭泥濘殘酷之一面,真實到委製該片的戰爭部將影片從五捲剪成突兀的三捲。休斯頓不可能拍簡單、直不籠統的宣傳片,所以這個紀錄片那麼令人不安,在他誠實的描繪下,疲憊的士兵乃蹣跚前進、前進,對抗納粹強大的軍力,雖為英雄亦為悲劇。(現代藝術博物館提供)

的編劇，他們這一代許多人都是編劇轉導演的並且發揮了很有建設性的影響力。他的父親華德‧休斯頓（Walter Huston）也是演員。約翰非常被嚴肅小說吸引，他喜歡B‧特拉文（B. Traven）、梅爾維爾（Herman Melville）、威廉斯（Tennessee Williams）、卡森‧麥卡勒斯（Carson McCullers）、奧康納（Flannery O'Connor）、吉卜林（Rudyard Kipling）和麥爾坎‧勞瑞（Malcolm Lowry）的作品，他對作家的敏感使他十分尊敬他改編的原著。

休斯頓會從原著中找出底調，他並不複製每個場景，而是綜合出作者的道德和美學本質。他的視覺風格十分簡單，不矯飾，簡潔實用，但是很有表現力，也不時令人印象深刻。作為一個經驗豐富的演員，他指導演員別有心得。

他早期最好的作品之一是《碧血金沙》（*The Treasure of the Sierra Madre*，1947），這部電影是對人類因對金錢的貪婪和欲望而致墮落心理毫不妥協的生動描繪。電影循著一個暴力偏執、狡詐多過聰明角色墮落的過程，亨弗萊‧鮑嘉飾演此角色，他的詮釋也是其演藝生涯中的最佳表演之一。

從早期，人們就可看出休斯頓的電影才華有多層次。《碧血金沙》中三個惡人徒勞無功地在山中挖寶。其中兩個人（鮑嘉和提姆‧霍爾特飾）誤以為黃鐵礦——又稱為愚人金——為真的黃金。在山腳下他們找到更多他們以為完全無用的黃鐵礦，第三個人——一個老人（華德‧休斯頓飾）忽然發出狂熱高亢的聲音對夥伴高叫。這回他們找到的是真的金子！這一刻混合了高興、狂喜和**史詩**般的壯麗，攝影機往上**搖鏡**仰看著籠罩著財寶的沉靜高山。當多布斯（鮑嘉飾）在墨西哥的群山中從多疑變得偏執最後又成了謀殺式的瘋狂，《碧血金

8-4 《梟巢喋血》

（美，1941），亨弗萊‧鮑嘉主演，約翰‧休斯頓導演。

她是在講真話還是在撒謊？他是凶手還是受害人？黑色電影和偵探片總把女人視為邪惡的工具，倒不是因為美國文化中潛在的恨女情結，而是這些類型片顛覆的本質，總要挖掘探討欺瞞表象下的東西。有什麼比女性（過去是純潔代名詞、家庭的磐石，以及格里菲斯以降的理想對象）竟是心存狡詐的惡婦，如一隻蜘蛛，織網羅獵男人至其毀滅更令人驚駭？（華納兄弟電影公司提供）

8-5 《夜闌人未靜》
(*The Asphalt Jungle*，美，1950)，約翰‧休斯頓導演。

屋後陰暗的小房間，桌上有劣酒，頂上閃著燈，鬍碴滿臉的男人穿著縐西裝，凌晨三點在不知名的都市中這麼一個煙霧瀰漫的地方，這是如地獄般的陰影世界──黑色電影的世界。(米高梅電影公司提供)

沙》達到了一種瘋狂的極致，它與馮‧斯特勞亨早期的現實主義力作《貪婪》並列為美國影史上處理人性弱點最具說服力者。

這就是休斯頓之後最喜歡深入挖掘的主題，常常使道學氣的評論家惴惴不安。從懦弱〔《鐵血雄獅》(*The Red Badge of Courage*，1951)〕到執迷不悟〔《白鯨記》(*Moby Dick*，1956)〕，到致命的自大〔《大戰巴壚卡》(*The Man Who Would Be King*，1975)〕，休斯頓的作品描繪了人性負面的性格，其主角努力卻失敗，或因其性格之缺點，或因為他們嘗試躲過有敵意世界的自然規律。這些角色堅忍地接受命運，自知想改變已晚了，這裡面有一絲自憐，只有簡潔的現實場景及生活方式，卻沒有傳統社會的善意。

休斯頓到60年代陷入低潮。但你不可能以為這種大師會出局。60多歲的時候，這個老家伙強悍再起，拍出寓言式的電影如《奪命判官》(*The Life and Times of Judge Roy Bean*，1972)、《大戰巴壚卡》、幽默又充滿宗教瘋狂的《好血統》(*Wise Blood*，1980)、《普里茲家族的榮譽》(*Prizzi's Honor*，1985)，以及最後的傑作《死者》(*The Dead*，1987)。這些作品絕對使他重返大師之列。

這些使休斯頓再起的晚期作品中最勇敢的作品應是《富城》(*Fat City*，見圖8-6)，一部關注加州斯托克頓邊緣拳擊手痛苦的生活**現實**的電影。主角比利‧杜里〔斯泰西‧基奇(Stacey Keach)飾〕是個二流拳擊手，毫無野心也毫無運氣。他每日打打拳，賺點小錢，就在等下場拳賽時把錢花光在酒精裡。

片尾這個老拳擊手坐在一間24小時不打烊的餐館中與另一個不怎麼成功的年輕拳擊手漫無目標地聊天。談興消沉後，他四周看看，忽然休斯頓消音並凍住畫面，主角像被雷擊中一般看著在打牌的老人，還有睏得站不起來的廚師。

8-6 《富城》
（美，1972），約翰·休斯頓導演。

休斯頓的真實宛如出其不意打你一拳。本片倒不真在講拳擊，而是拳擊手的一天苦勞。勝利對在這污穢環境中生活的人而言沒啥意義，對女人也沒意義，她們有時等待她們的男人，更多的時候她們就此出走了。（哥倫比亞電影公司提供）

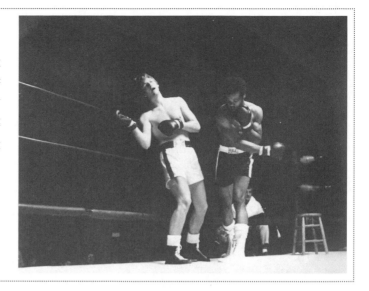

他似乎看到了自己的未來。聲音再現，主角回到現實，被他的頓悟和突然而至的預感嚇到，他拚命拜託這個新朋友再陪他一會兒。結尾他倆坐在那兒沉默不語，互相取暖般抵禦外面世界的冷酷。

休斯頓與樂觀主義的凱普拉相反。他的作品永遠顯現對人生必死的領悟。在他的電影中永遠不會有挫敗或沮喪，反而是一種溫暖和幽默，如尚皮埃爾·庫爾索東所謂的「人生經驗」和「年輕的精神」。他的特點顯現於一陣粗鄙的笑聲，一場山頂上的歡跳，或面對不可避免事情時絕不怯懦的態度。有如福克納（Faulkner）所言，休斯頓的角色可以毀滅，卻無法擊敗。

8-7 《夜困摩天嶺》
（High Sierra，美，1940），鮑嘉主演，拉烏爾·沃爾什導演。

鮑嘉（1899-1957）初在華納飾演黑幫分子——強悍、犬儒、反社會。本片由休斯頓編劇，賦予鮑嘉一種存在主義式的落寞，直到他愛上一個跛足女子變得脆弱後才被擊垮。鮑嘉的譏誚怒氣匡正了故事感傷的自憐況味。本片連同《梟巢喋血》和《北非諜影》使他終生成明星。他的演戲領域不廣，但在範圍內他很行，成為主題的若干變奏。他的主要氣質是他無法融入環境，這一再被他演繹，後來變奏為可悲的神經執拗的艦長（《叛艦凱恩號》，The Caine Mutiny，1954）和死不妥協的醉鬼（《非洲女王號》，The African Queen，1952）。（華納兄弟電影公司提供）

華特‧迪士尼（Walt Disney，1901-1966）的作品亦有大爭議。有人以為他很媚俗，有人以為他有如卓別林，也有人以為他是電影中罕見的名副其實的天才。他是公認的動畫功臣。華特‧迪士尼和早期聰明的電影開拓者相仿，認定兒童的娛樂是取之不盡的形式，可容納各種想像力。

他在故鄉堪薩斯的車庫中開始動畫創作，在《愛麗絲遊歷卡通國》系列（「Alice」Comedies）中最早將真人和動畫混合，這種方式至《南方之歌》（Song of the South，1946）才臻完美。1920年代早期他搬往好萊塢，開始為發行商拍點短片，但他們對動畫創意漠不關心，迪士尼的發展因此障礙重重。但有聲電影改變了局勢，在以動物嬉戲為主的二維動畫中，聲音為擬真的荒誕中加了分。尤其是米老鼠成為1930年代的偶像，有如卓別林在1910年代及1920年代般重要。

他開始構思第一部動畫長片，逐漸債台高築，直到電視台解決了他的財務危機。他的第一部動畫長片《白雪公主》（Snow White and the Seven Dwarfs，1937）在全球大賣，於是迪士尼決定每年推出一部動畫長片。

之後他推出了《木偶奇遇記》（Pinocchio，1940）、《幻想曲》（Fantasia，1940）、《小飛象》（Dumbo，見圖8-8）、《小鹿斑比》（Bambi，1943）等一連串具有長久藝術價值的動畫長片，因為它們的監製堅持追求完美，這些電影耗資不菲，利潤卻不足。

迪士尼的佳作 —— 包括晚期的《小姐與流氓》（Lady and the Tramp，1956）—— 受歡迎因為其情感直接，內裡又暗含了隱喻。《小鹿斑比》中母鹿被獵人擊中，使小鹿無家可歸；《小飛象》中小象有雙巨大的耳朵使他無法融入同輩當中，他的母親也一樣被帶走！故事雖都耳熟能詳，但情感力量不曾稍減。

迪士尼電影動人因為卡通人物充分捕捉到人類共通的情感，如害怕疏離、拋棄、失落，而技術之出眾使自然環境栩栩如生，整體營造出一種驚人的美感。行之有年後，他的作品總體產生了一種「無菌」的品質，即使偶爾有風格化的作品，也無法掩蓋其過於乾淨的作風。

8-8 《小飛象》
（美，1941），華特‧迪士尼監製。
圖為耳朵太大的小飛象在慈祥的母親懷中。
迪士尼的佳作多半依賴發掘出童真的恐懼，
這在我們每個人身上也都有 —— 害怕分離、
拒絕、拋棄。（雷電華公司提供）

8-9 《費城故事》

（*The Philadelphia Story*，美，1940），卡萊‧葛倫、凱瑟琳‧赫本、詹姆斯‧史都華主演，喬治‧庫克導演。

三十五年來，卡萊‧葛倫都是最棒的輕喜劇演員，他天生優雅而沉著克己。當他油滑的男性氣質被一連串歇斯底里行動侵擾時，有如在《毒藥與老婦》（*Arsenic and Old Lace*，1944）中，或被迫穿上女裝時，如在《戰地新娘》（*I Was a Male War Bride*，1949）中他可以十分滑稽。他的嚴肅角色也頗受好評，如《美人計》（*Notorious*，1946）或《寂寞芳心》（*None But the Lonely Heart*，1944）。（米高梅電影公司提供）

迪士尼的地位遠超過其他卡通大亨如馬克斯‧弗萊舍（Max Fleischer），卻更像大衛‧O‧塞茲尼克，將作為監製的感性凌駕於所有作品上，領導著編劇、動畫家、導演從劇本會議到繪製數以千計的草圖，執行他對一部影片的總體理念。直到1950年代他擴張得太快而沒有時間盯作品為止，他的出品都保持著驚人的一致性。

與此同時的動畫家還有華納兄弟公司傑出的動畫導演，如查克‧瓊斯（Chuck Jones）、福瑞茲‧弗里倫（Friz Freleng）、特克斯‧艾弗里（Tex Avery）。他們創造出的邦尼兔、達菲鴨，還有不朽的大野狼和他的永恆對手嗶嗶鳥，都和迪士尼的角色相反。迪士尼較溫情傷感，華納的角色卻無政府般了無規格；迪士尼甜美，華納卻苦澀；迪士尼的世界是穩定的，家庭最後一定團圓，華納的世界卻沒有穩定和家庭這些名詞。

普萊斯頓‧史特吉斯（Preston Sturges，1898-1959）像一場文化和不守陳規的雷陣雨橫掃好萊塢。但他來得快，去得也快，只閃光了五年，卻留下一批精力充沛的嘲諷美國虛偽的作品。他自己是個不太成功的劇作家和電影編劇，寫過《簡單生活》（*Easy Living*，1937）等劇本，得到派拉蒙青睞。史特吉斯發覺到傳統片廠對編劇的偏見，所以以一美元將劇本《江湖異人傳》（*The Great McGinty*，1941）賣給片廠，條件是要他本人執導，他的策略成功了！

他的電影如《戰時丈夫》（*Hail the Conquering Hero*，1944）、《淑女伊芙》（*The Lady Eve*，1941）以及《棕櫚灘故事》（*The Palm Beach Story*，1942）都是馬克‧森內特的鬧劇和神經喜劇之混合。片中的男人通常被動單純，女人則狡猾好操弄。史特吉斯的電影速度很快，有如凱普拉，但避免了多愁善感的俗套。但《蘇利文的旅行》（*Sullivan's Travels*，見圖8-10）是一個例外，這部精神分裂的電影指陳世界需要笑聲，以及平凡人的彈性。

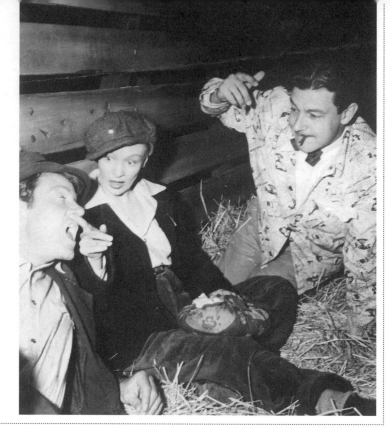

8-10 《蘇利文的旅行》宣傳照（美，1941），圖中兩位演員是喬爾‧麥克雷（Joel McCrea）和維羅妮卡‧萊克（Veronica Lake），以及導演史特吉斯。

史特吉斯是個敢作敢為的導演，事實上，當他走紅時，花了許多時間和精力研究哪裡外景最遠。他為人隨和沒架子也欠缺組織能力，但演員、工作人員都喜歡他，出錢老闆卻不信任他，因為他越拍越貴，是個昂貴的導演，以後出了幾次失敗作品，他的生涯就從此斷送。（派拉蒙電影公司提供）

其實史特吉斯是個嘲諷家，專屬雜耍劇之誇大來針對所有愚蠢的美國之典型，如《摩根河的奇蹟》（*The Miracle of Morgan's Creek*，1943），講述典型史特吉斯式的小鎮中一個迷戀男生的小鎮姑娘特魯迪的故事。小鎮中充滿小鼻子小眼睛貪婪孤僻的人物。

片中女主角特魯迪是一個叫諾弗爾的小子的偶像，但特魯迪對他不屑一顧。一晚特魯迪與一群阿兵哥一塊失蹤了，第二天她宿醉未醒，什麼也不記得，連讓她懷孕的阿兵哥名字都叫不清楚，諾弗爾出來解圍，使可憐的未婚媽媽保住良家婦女的名聲並不惜一切幫助她。特魯迪後來生了六胞胎，名利成功都有了，所有事也被原諒了！

史特吉斯想說的是——成功、幸福，甚至才能、技巧都是運氣而已。他的對白豐富又鏗鏘有力，像他在《棕櫚灘故事》中宣稱的「騎士精神不僅已死，而且已腐爛」一樣大膽醒目。而後，他更觀察到：「人生最悲慘的事之一就是，那些最欠揍的人卻往往最大咖。」

1945年，史特吉斯離開派拉蒙與一個行為怪異、不專心的製片霍華德‧休斯（Howard Hughes）合夥。他們合作的第一部電影片名就怪得不行《哈洛‧迪多鮑克的罪惡》（*The Sin of Harold Diddlebock*，1946），是哈洛‧羅德的最後一部電影。休斯幫他重剪得亂七八糟，但改了一個更有影響力的片名《瘋狂星期三》（*Mad Wednesday*），全片對默片以及羅德溫和不屈的個性致敬。

之後史特吉斯跌跌撞撞，喪失了其節奏感。《紅杏出牆》（*Unfaithfully Yours*，1948）笑謔樂團指揮謀殺自己妻子的幻想，看片名比看電影有趣。下部電影《玉腿金槍》（*The Beautiful Blonde from Bashful Bend*，1949）是個怪誕可笑的災難。之後失敗接連不斷地來，史特吉斯大舉投資了一家餐廳影院

8-11　《淑女伊芙》

（美，1941），亨利·方達，芭芭拉·史丹妮（Barbara Stanwyck）主演，史特吉斯導演。

史特吉斯最擅長捕捉演員的特質，然後加以放大到極端。此片中，原本就被動沉默又不諳世事的方達特質，被放大到演一個天真、全心在研究爬蟲類的學者，成為自我封閉的呆子。「蛇就是我全部的生命！」他熱情地告訴前科犯史丹妮。她卻漫不經心地嘆道：「好一個生命！」（派拉蒙提供）

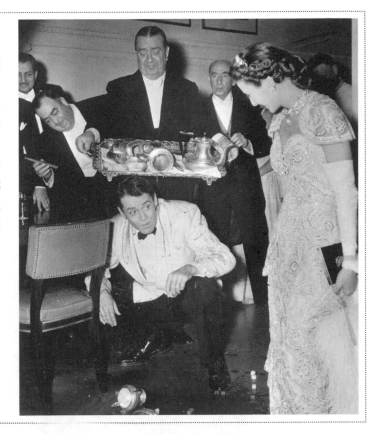

（restaurant-theater），使自己陷入財務困境。他後來搬去歐洲一直伺機東山再起，卻從未實現。

在《紅杏出牆》中有一刻充分顯現了史特吉斯的風格。一個音樂家質疑樂團指揮銅鈸的使用，這位音樂家認為會太粗鄙。指揮笑答：「請盡量粗鄙吧！但得讓我聽到刺耳的笑聲！」 如果說史特吉斯不是一個耐力好的長跑者，那麼這個叛逆的人至少以較少的說教色彩展現了那個時代令人愜意的俗套，並且以這種方式激發了更多刺耳的笑聲。

比利·懷德（Billy Wilder，1906-2002）與班·海克特（Ben Hecht）是記者轉導演的最好例子：快速、粗率，有揭穿偽善者的絕佳直覺。他既不溫情也不浪漫，懷德的作品混合了馮·斯特勞亨的道德醜惡和劉別謙準確機智的品味。

懷德生於奧地利，1934年到好萊塢之前是記者和編劇。因為英文不行，他曾奮鬥了很久。劉別謙慧眼拔擢了他，和他一齊合作多部電影，以《妮諾契卡》（Ninotchka，1939）最為著名，該片的成功使懷德當下爆紅，與派拉蒙簽約，許多劇本都交付米切爾·萊森（Mitchell Leisen）導演；不過懷德十分憎恨他，因為他「毀了我的劇本」。有史特吉斯和約翰·休斯頓的前例，懷德開始找機會做導演執導自己的劇本。

最後他找到機會，自編自導了《大人與小孩》（The Major and the Minor，1942），這是部角色互換的歡快喜劇，獲得相當成功。懷德自此站穩腳步，拍

8-12 《一個陌生女子的來信》
（*Letter from an Unknown Woman*，美，1948），路易斯‧喬丹（Louis Jourdan）、瓊‧芳登（Joan Fontaine）主演，馬克斯‧奧菲爾斯導演。

馬車、煤氣燈、新雪覆蓋的樹林，這是好萊塢1940年代的藝術菁華，像這部電影和《安伯森情史》以及《金石盟》（*King's Row*，1942）一樣，全在封閉的片廠中製造出完美的自然景觀，將真的街道和樹林都比下去了。奧菲爾斯這部以一戰前歐洲為背景的浪漫作品，如果在二戰前放映會大為成功。可惜1948年時，觀眾已經對想在銀幕上看到什麼有了不同的看法，浪漫的過去終究過去了。（環球電影公司提供）

了一連串電影，如《雙重賠償》（*Double Indemnity*，見圖8-13，又譯《雙重保險》），是黑色電影之肇始，法國影史家喬治‧薩杜爾評論此片：「對人類的貪婪、性和虐待傾向做了無情的剖析。」該片傑出的劇本由他和小說家雷蒙‧錢德勒（Raymond Chandler）合寫。

之後的努力，如《失去的週末》（*The Lost Weekend*，1945），以及他的傑作《紅樓金粉》（*Sunset Boulevard*，1950，又譯《日落大道》）顯現了他德國的背景以及**表現主義**的傾向。場景陰暗，角色塑造更陰暗，瀰漫著譏諷和宿命的氣氛，英國作家查爾斯‧海厄姆（Charles Higham）以為他的世界是「醜陋邪惡、自私殘酷佔據了男人生活，貪婪是最核心的動力。」這指陳了懷德對人性的描繪是多麼病態緊張又滑稽可笑。

《紅樓金粉》是默片過氣女星（葛蘿莉亞‧史璜生飾）的故事。一個編劇因為躲避要沒收他車的債主，誤闖進了女星陰森的豪宅中。「妳是諾瑪‧德斯蒙德，」他說，「妳是演電影的，妳以前是大明星！」過氣女星挺直了脊梁輕蔑地說：「我還是大明星，只是電影變小了！」

不久這兩個邊緣人為了方便住在一起，編劇躲進這豪宅並幫她整理她自己寫的劇本。最後他上了她的床，兩個難民，一個被好萊塢忘記，一個被好萊塢

無視。

　　諾瑪想把他拴在身旁，一直扮卓別林或放自己的舊片來取悅他。一個1928年諾瑪的**特寫**，懷德切到現在對照著1950年她的特寫。看到自己的舊影像，諾瑪自我迷戀地跳起來，臉正面迎向放映機射出的強光。她宣稱：「我們以前不需要聲音，我們那時有臉。」

　　電影一路越來越有力，編劇後來發覺如果要有自尊自己必須得獨立。諾瑪呢？曾被電影界拋棄，被公眾拋棄，無法再面對另一次拋棄了。她最後射殺了編劇，瘋了，以為記者和新聞攝影隊是來拍她東山再起的，她下得樓來，眼中閃爍著不自然的光，她的臉進入鏡頭內，淡出，劇終。

　　《紅樓金粉》反諷、滑稽、演技生動，還帶了一絲懷德其他作品中少見的憐憫。又像是一個探討好萊塢悲劇的寓言和反省。諾瑪有1950年代陰暗小氣的好萊塢沒有的輝煌，是電影業最佳最有意義的自我評價。

　　懷德1950年代一直在事業高峰，他拍過一部最不好看的電影《洞裡乾坤》（*Ace in the Hole*，1951，又譯《倒扣的王牌》），也拍過向第一個駕駛小飛

8-13 《雙重賠償》

（美，1944），弗萊德‧麥克莫瑞（Fred MacMurray）、芭芭拉‧史丹妮主演，比利‧懷德導演。

1940年代，編劇在好萊塢影響力逐增。這部由兩個痞子合謀殺害一個痞子的故事，導演特別邀請小說家錢德勒參與編劇。錢德勒的偵探小說能使讀者幾聞到南加州甜膩梔子花的味道如其腐朽的氣息一般。這個組合是神來之筆，錢德勒的對白完整呈現，劇本也獲奧斯卡提名。即使掌聲不斷，錢德勒卻很不習慣與人合作，他獨來獨往慣了，好萊塢這種要群體合作的方式和小說家的藝術不合。（派拉蒙提供）

機橫渡英吉利海峽的林白（Charles Lindbergh）致敬的《林白征空記》（*The Spirit of St. Louis*，1957，又譯《壯志凌雲》），高超的法庭戲劇《控方證人》（*Witness for the Prosecution*，1958），以及像劉別謙風格的《黃昏之戀》（*Love in the Afternoon*，1957）。

但是直到《熱情如火》（*Some Like It Hot*，1959）和《公寓春光》（The Apartment，1960）接踵而至，懷德才成為好萊塢叫好又叫座的導演。接下來幾年，他又倒回幾步，原因是他拍的一些愛情片都票房慘敗，內容也粗糙誇大。不過他仍拍出《福爾摩斯私生活》（*The Private Life of Sherlock Holmes*，1970）、《兩代情》（*Avanti!*，1972）以及《麗人劫》（*Fedora*，1978）幾部佳作。

學者斯蒂芬·法伯（Stephen Farber）以為懷德對美國電影最大的貢獻就是智慧，用語言對白承繼舊歐洲導演銳利而老於世故的世界觀，這曾體現在劉別

8-14 《紅樓金粉》

（美，1950），葛蘿莉亞·史璜生（Gloria Swanson）、威廉·赫頓（William Holden）主演，比利·懷德導演。

場景是一個豪華派對，默片大明星諾瑪邀請一位編劇來參加，想誘惑他，他後來也成了她的情人。他們的環境圍繞著一堆她25年前的肖像畫和舊相片，只有幾位沉默的樂師陪伴。懷德將男女的性別角色對換，過去他只用在如《熱情如火》這樣的喜劇中。原本諾瑪這角色是先鎖定默片大明星瑪麗·畢克馥演出的，她考慮了一會就婉拒了。後來到了寶拉·奈格瑞手上，她也拒絕了。史璜生接下這個角色，完美創造了一個古怪地活在驚恐當中的怪物。默片明星梅·莫瑞（Mae Murray）對角色的誇張很不以為然，她說：「我們才沒那麼瘋狂。」事實上，默片明星有很多真的是如此，莫瑞自己就絕對是。（派拉蒙提供）

謙式（見圖8-15）的優雅表演和佛利茲・朗式的視覺、戲劇效果上。那是一種特殊的智慧，屬於一個尋求救贖的憤世嫉俗者，他無可救藥地相信愛情。

奧森・威爾斯（Orson Welles，1915-1985）拍電影之前已大名鼎鼎，他號稱神童，三歲可以閱讀，七歲已主演《李爾王》。1934年他的聲音已為人熟悉，與百老匯明星凱瑟琳・康乃爾（Katherine Cornell）在各地巡演舞台劇，在廣播界也賺進斗金。

1937年他21歲，和約翰・豪斯曼（John Houseman）創立水星劇場（the Mercury Theater），全部演出古典戲劇。第一部戲即莎翁的《凱撒大帝》（*Julius Caesar*），他將之處理為法西斯的寓言，還加入了義大利法西斯的黑衣黨黨羽使之更加完善。之後他又推出黑人版的《馬克白》（*Macbeth*），以及一部勞工的歌劇。水星劇場是紐約劇場史的重要一頁，也是威爾斯用受歡迎的廣播劇《影子》（*The Shadow*）中扮主角的薪水硬撐下來的。

在舞台劇的空檔中，威爾斯將H・G・威爾斯（H. G. Wells）的小說《世界大戰》（*The War of the Worlds*）改編為廣播劇，他用廣播新聞的形式打斷常規的節目播出報導火星人入侵地球，讓全美陷入恐慌，造成群眾瘋狂的先例。

1939年，因為《世界大戰》之聲名昭彰，雷電華片廠乃向威爾斯招手，與他簽了一紙通行無阻的創作合約：一旦計畫被片廠批准，就全權交給威爾斯負責，他甚至不需放毛片（rushes）給老闆看。

《大國民》（*Citizen Kane*，見圖8-16）即威爾斯第一部被批准拍攝的電影，他集合了水星劇場的優秀創作人士，諸如著名演員約瑟夫・考登（Joseph

8-15 《你逃我也逃》

（*To Be or Not to Be*，美，1942），傑克・班尼（坐於桌上者）主演，劉別謙導演。

劉別謙的電影描寫一群表演過火的演員如何對抗希特勒，但在過程中對職業產生高貴感，是過去他們因才華有限不曾有的。本片的惡評傷害了劉別謙，但時間證明他是對的，反而那些批評他品味低劣的影評人大錯特錯。這部電影成為美國喜劇史上最大膽好看的作品之一。（聯美公司提供）

Cotten）和安妮絲・摩爾海德（Agnes Moorehead），以及配樂伯納・赫曼（Bernard Herrmann）。他又徵召了很多專業的電影人，像編劇赫曼・曼基維茨（Herman Mankiewicz）以及攝影師葛雷・托蘭（Gregg Toland）——他剛和約翰・福特拍完《怒火之花》。電影預算65萬美金，不便宜，但絕非奢華大片——《大國民》在一種祕密的氣氛中快速拍攝著，因為由於題材洩露，關於影片主題的謠言開始越演越烈。

這部電影影射報業鉅子威廉・倫道夫・赫斯特（William Randolph Hearst）是顯而易見的，電影快公映時，懼怕赫斯特報業集團的好萊塢開始緊張，有些人幾乎是恐慌的；比方米高梅的路易・B・梅耶（Louis B. Mayer）就與雷電華老闆商量，由他補償全片支出加上利潤，條件是銷毀底片。雷電華沒有接受。

1941年5月1日該片首映。其前衛實驗的處理方式，如重疊的對白、**深焦攝影**，**高反差打光法**（chiaroscuro lighting）、奇特的攝影**角度**、通過不同觀點的敘事手法……是前所未見的。從來沒有一部電影把這麼多技巧集大成於一片中。除了炫目的技術之外，使《大國民》能夠彪炳影史的是其活力，及它為電影注入的年輕精力。電影由一連串不同人說明同一個人的**倒敘**（flashback）組成，其成熟的表達方式媲美架構破碎的現代小說，形式上十分表現主義，但實際上與內容一樣重要。

本片追溯凱恩的一生，他繼承一筆遺產，依此成為作風炫耀的報業大亨，但他在財富的覆蓋及其引起的權勢下逐漸與愛情、人生疏離，他成為自己名聲的犧牲品，在巨大的豪宅「仙納杜」（Xanadu）中與人越來越遠。這部電影也通過一個面孔模糊的記者揭祕凱恩臨終遺言「玫瑰花蕾」的意義，從而講出他的人生和其意義，其核心是理想的被出賣、幻滅，以及權力對人本性的異化。

8-16 《大國民》
（美，1941），奧森・威爾斯主演、導演。

威爾斯的風格混合了迫近的人物、嚴謹的構圖、源自於其劇場實驗的誇張的燈光——是一種約翰・福特和愛森斯坦視覺風格的混合，再加上大膽突破技術莊嚴的鐵律。他不成功的作品如《馬克白》（1948）或《阿卡丁先生》（Mr. Arkadin，1955），都太專注視覺完美而對敘事輕忽，導致電影幾乎令人看不懂。但他的傑作，如《大國民》、《安伯森情史》、《午夜鐘聲》（1966）則將風格和內容結合得天衣無縫。（雷電華提供）

8-17 《大國民》

喬治‧庫魯瑞斯（George Couloris）、奧森‧威爾斯、艾佛瑞‧史隆（Everett Sloane）主演，威爾斯導演。

托蘭的深焦攝影使電影有壯麗及巨大感。此處藝術的構圖和深焦攝影使銀行家的辦公室看來巨大而有壓力，其實此景只是兩片牆板，用聰明的打光製造出效果。本片大量倚靠這種視覺魔術，除景片外，還用了**合成鏡頭**和**雙重曝光法**。（雷電華提供）

　　電影有許多尖銳的觀點和觀察敏銳的片段。主人公在一連串彷彿由狄更斯講述的場景中長大。他的青年時期放蕩不羈，決心用報紙爲老百姓伸張正義。然後一點一點地凱恩越老越僵硬，背離了理想和朋友。在一個經典的場景中，威爾斯創造了一個凱恩及其妻子多年來在早餐桌旁的**蒙太奇**，在兩分鐘內顯現他倆從相愛的新婚夫婦，變成中年的互相憎恨。這場戲結尾，凱恩在餐桌這一頭讀報，他的妻子在桌子另一頭讀立場相反的報紙，他們互瞞對方，一句話也不說。他並不是炫技，而是發明了新的方式來表達老劇情、老主題，這種方式有如偉大的爵士音樂家一樣創新。

　　電影風格雖然花俏，但結尾卻是一種無聲的孤寂。一個老人對記者的問題嗤之以鼻，以哲學家的語氣談到自己的年紀：「年老是一種你沒法治好的疾病。」另一個老人坐在醫院向來訪者討一支雪茄也不成，他回憶凱恩說：「我想我就是你們現在會稱爲傻子的人……他除了自己誰也不信，他從未有過信仰，我想他至死也沒有，當然，我們很多人至死也沒有任何特殊的信仰……但我們知道我們正離開什麼，我們總要相信點什麼。」

　　本片也一樣，這是一個追求成功、財富、權勢爲目標結果卻變質而且毀滅了愛的故事。由其動機、活力和勃發的野心而論，《大國民》是部非常美國的電影。有論者將《大國民》與費茲傑羅的小說《大亨小傳》（*The Great*

Gatsby）相比：「兩個作品都被強烈的愛情欲望所牽動，有美式巴洛克繁複的風格，與其說是一種破碎的現實，不如說是對夢逐漸消失的感覺。」所以，凱恩的豪宅有如墳墓——一座象徵價值失落、迷途、被竊，或從未存在的美國人夢的墳墓。

《大國民》叫好卻不叫座，雷電華原本期待大賺一筆的。威爾斯的壞名聲使他的麻煩越來越多，超過了他取得的成功。威爾斯在《大國民》公映時已在籌備他的下一部電影《安伯森情史》，此時片廠制度大變。

《安伯森情史》（*The Magnificent Ambersons*，見圖8-18）被剪掉三分之一，以適應放映第二部正片時間的空隙。即使只剩餘88分鐘，有些人——包括主演了兩部電影的約瑟夫·考登——喜歡此片勝過《大國民》。「《大國民》像有很多把戲的電影，」他回憶說，「它是個說得很好的故事，但《安》片故事更好，它有深意，說的是一種生活方式的流逝。」

《安伯森情史》講的是美國中西部紆貴老家族的沒落過程，家族人都認為主角摩根（考登飾）是一個沒有希望、自欺欺人的空想家，他發明了一種新式裝置叫作汽車。《安》片哀婉著一種優雅溫和時代的消逝，相比之下，《大》片宛如一個喧鬧的馬戲團，《安伯森情史》則瀰漫著懊悔、情愛糾纏的

8-18 《安伯森情史》
（美，1942）安妮絲·摩爾海德、提姆·霍爾特（Tim Holt）主演，威爾斯導演。
本片的氣氛和《大國民》迥然不同。主題一樣是純真的結束和失落感，但主角卻不似《大國民》那般積極及具侵略性，反而是一群被動消極的人。威爾斯經營出一種審慎、內斂的氣息，敘事則為夾帶一絲反諷的憶舊傷懷。配上大攝影師科爾特斯（Stanley Cortez）如蕾絲花邊的精緻影像，背對玻璃窗的剪影，雪天溫馨出遊的呼哈冷氣，還有夜曲這種消逝的風俗，威爾斯哀婉懷念一個在他出生前就已經消逝的美國。（雷電華提供）

絕望，而且有一個非常不威爾斯式的結尾。（威爾斯在拍《大國民》前曾研究約翰・福特的作品，有人請他舉出電影大師的名字，他說：「福特，福特，福特。」）

威爾斯與雷電華的合約被取消，導致他的事業自此一蹶不振。他後來雖再有傑作出現，如《陌生人》（*The stranger*，1946），以及《歷劫佳人》（*Touch of Evil*，1958），但他從此與美國漸行漸遠，而美國正是他作品取材，以及其與眾不同的力量之源泉。

他在歐洲自我放逐三十年，成爲雲遊國際的人物，偶爾爲遠不及他的導演演戲。他以有錢即拍一段的打游擊拍電影方式拍他自己的電影，乃至有的電影常一拖四、五年才完成。由於歐洲的技術人員較不成熟達不到他的要求，他逐漸只拍他自小就崇拜的莎士比亞（Shakespeare）作品。

他的莎翁作品可不是優雅詩意的《羅密歐與朱麗葉》或奧利佛電影，而是陰暗、折磨人的殘酷悲劇，如《馬克白》和《奧塞羅》（1952）。但是《午夜鐘聲》（*Chimes at Midnight*）—— 他晚期導演的一部以喜劇人物福斯塔夫（Falstaff）而著名的莎士比亞劇中，卻充滿了現實意味。此片是他用《理查二世》（*Richard II*）、《亨利四世》（*Henry IV*）的上下部、《亨利五世》（*Henry V*）、《溫莎的風流婦人》（*The Merry Wives of Windsor*）五部戲粗略拼湊而成，全取景於西班牙的中世紀城堡，仍舊創造了一個陰暗冰冷的環境，裡面盡是骯髒粗鄙的中世紀農夫。

他自己在《午夜鐘聲》扮主角福斯塔夫更如天造地設。據評論家彼得・莫里斯（Peter Moriss）說：「這部電影無情地從快樂的小酒館和娘們世界前往陰暗腐朽充滿死亡的世界。」主角福斯塔夫和哈爾王子原本是酒館嬉鬧的好友，但王子被封爲王，他必須離酒館和朋友遠去。當新君王冷酷地指控好友福斯塔夫時，這個好心溫和的人臉孔扭曲了，這是威爾斯從影最佳銀幕表演，而他的導演將大場面和情感平衡得聰明完美。

從25歲初登銀幕成爲電影天才，威爾斯的事業長久以來一直被貶爲虎頭蛇尾。但曾拍過兩部以上傑作的導演絕不適合「開始得快結束得快」的說法。但命運、性格的固執，以及片廠制度的本質，使威爾斯這種沒有野心家狡詐以及賺錢能力的天才無容身之處，威爾斯只能離開，因爲這裡已經沒有他作爲一個藝術家繼續創作的土壤。但《午夜鐘聲》至少證明了威爾斯雖沒有機會卻有才華。

黑色電影和戰後現實主義

二戰結束之後一年，好萊塢片廠公映了405部電影而賺進了史上最多的利潤。但社會之改變以及那個充滿像看電影這樣簡單娛樂的世界逐漸消失，在法國人定名爲「黑色電影」的一系列電影中早已預測到。黑色電影的稱號來自其瀰漫悲觀曖昧的氣氛，像《梟巢喋血》和《愛人謀殺》（*Murder My Sweet*，1944）預示了如佛利茲・朗的《血紅街道》（*Scarlet Street*，1945）、羅伯特・西奧德梅克（Robert Siodmak）的《殺人者》（*The Killers*，見圖8-19），

雅克‧特納（Jacques Tourneur）之《漩渦之外》（*Out of the Past*，1947）、亨利‧哈塞威（Henry Hathaway）之《死吻》（*Kiss of Death*，1947，又譯《龍爭虎鬥》）等其他佳作的誕生。

黑色電影是一種底調、影像，男人宿命般落入狡詐女人的陷阱，凌晨三點的城市街道，街燈反映在細雨形成的小水坑中，骯髒昏暗的旅館房間裡住著無路可逃的角色。作爲類型電影，黑色電影擁有許多UFA片廠的德國表現主義傳統，這種風格被一些流亡導演帶入美國，如佛利茲‧朗拍了如《你只活一次》（*You Only Live Once*，1937，又譯《霹靂行動隊》），或像西奧德梅克和懷德帶來歐陸的精明世故，補充美國本土只有凱普拉、霍克斯的主流樂觀電影中所欠缺的東西。大部分流亡導演都是猶太人，希特勒的邪惡遍及他們的日常生活，宛如薄冰下的水。

這種黑色世界很吸引約翰‧休斯頓，他的《夜闌人未靜》（*The Asphalt Jungle*，1950）濃縮了此類型片的主要方面。警察幾不存在，主要戲分和觀眾的同情基本上都給了罪犯，有如早期之黑幫電影，但沾染上強烈的存在主義宿命感，黑色電影陰暗的宿命觀與美國長期的樂觀傳統迎面撞上。

黑色電影、二戰、大屠殺，以及其餘波、佛洛伊德心理學的散布流行，這一切都讓電影人和觀眾相信，好萊塢之外還有別的世界。

社會寫實主義運動（Social realism）與黑色電影同時，也受到歐洲的影響。義大利**新寫實主義者**（neorealists）率先描繪戰後歐洲的困境和絕望（見第九章）。五年內，好萊塢過往過於純粹攝影棚內的人工化技巧受歐洲影響而逐漸改變。1950年代美國的社會寫實主義達到高潮，但是其根卻植於戰後的數年（見圖8-20）。

社會寫實主義運動的主要推動人是製片兼導演組合：達里爾‧扎努克（Darryl Zanuck）和亨利‧哈塞威。當扎努克在1930年代執掌華納製片部時，已建立了從社會事件中尋求電影創作靈感的傳統，如今，在民族情緒一致幻滅的情況下，他又故技重施。他派了旗下的導演哈塞威去真實外景拍了《曼德林街13號》（*13 Rue Madeleine*，1946）、《死吻》——充滿逼真的陰鬱色彩，以及最佳的《反案記》（*Call Northside 777*，1948），敘述詹姆斯‧史都華飾演的鍥而不捨的記者努力營救一個被冤判謀殺的疑犯。此片由真實故事改編，也在原發生地芝加哥拍攝。這真是兩倍的真實了！

1940和1950年代之間唯一冒出的女導演是艾達‧盧皮諾（Ida Lupino，1918-1995）。她在1930和1940年代是一位傑出的演員，演過《暗光》（*The Light That Failed*）、《夜困摩天嶺》、《海狼》（*The Sea Wolf*）、《桃李飄零》（*The Hard Way*）、《夜戰大霧山》（*Road House*）。盧皮諾的大部分演出生涯都在華納兄弟公司，而公司最好的角色永遠留給同門的貝蒂‧戴維斯。1949年，當盧皮諾自己製作並參與編劇的獨立電影《不要的孩子》（*Not Wanted*，1949）之導演在開拍一、兩天後心臟病發作，她接手導演，就此很快轉型。接下來的十五年，盧皮諾導了六部電影和上百小時的電視劇。

8-19 《殺人者》

（美，1946），伯特·蘭卡斯特（**Burt Lancaster**，中立者）主演，羅伯特·西奧德梅克導演。

蘭卡斯特（1913-1994）原是馬戲團藝人，早期拍片也幾乎全仗他的身手和明星氣質。最先是一批劍俠片使他成名，他也自己擔任所有特技表演。到了1950年代，他自任製片，顯露出他嚴肅表演的決心，拍出《玫瑰紋身》（*The Rose Tattoo*，1955）、《成功的滋味》（*Sweet Smell of Success*，1957）這種作品。1960年代，他在《孽海痴魂》（*Elmer Gantry*，1960）和《阿爾卡特茲的養鳥人》（*Birdman of Alcatraz*，1962，又譯《終身犯》）等影片中徹底放棄矯健身手而專注於內斂的戲劇張力，自此成為世界拔尖的性格演員，與維斯康提（Visconti）、貝托魯奇（Bertolucci）、路易·馬勒（Louis Malle）、比爾·弗塞斯（Bill Forsyth）等傑出導演合作。他這種用性格來實現藝術野心的方式並非前無古人後無來者。（環球電影公司提供）

　　盧皮諾就像洛伊絲·韋伯（Lois Weber），她是一個社會寫實主義者，導的戲大多都是主流電影不敢探討的主題。《不要的孩子》探討的是未婚媽媽，《暴行》（*Outrage*，1950）關於強暴，《重婚者》（*The Bigamist*，1953）講的是一段因為老公無法接受老婆的事業而發生的婚外情。

　　《搭便車者》（*The Hitchhiker*，1953）可能是盧皮諾最好的作品，但卻是一部簡單又不錯的驚悚片。內容關於兩名男子去度假釣魚時載了一名搭便車的人，結果這名陌生男子竟是一個凶殘的精神病患者，要挾兩人載他去墨西哥。

　　也如同韋伯一般，盧皮諾從未得到她應有的成功。她的電影大多是B級片，低成本，並且幾個禮拜就拍完了。到了1950年代中期，看電影的人數持續減少，B級片越來越難籌拍，盧皮諾轉作電視劇，專拍動作劇集諸如《荒野大鏢客》（*Gunsmoke*）、《槍戰英豪》（*Have Gun, Will Travel*）等等，以及懸疑心理劇類似《希區考克劇場》（*Alfred Hitchcock Presents*）。

盧皮諾的演藝事業豐富多樣。她的成就或多或少是靠自己。如果在她所處的時代，電影業界和觀眾對探討社會議題的獨立製作有更多的興趣，她其實可以更有成就。

黑色電影在心理上是病態的，也多由片廠製作。扎努克和哈塞威的社會寫實主義，加上伊力‧卡山、佛烈‧辛尼曼、斯坦利‧克雷默（Stanley Kramer）都是心理上寫實，也在外景而非棚內拍的。這種對好萊塢製片的重大改革其激烈程度，與默片有聲片交替時對經濟和社會的重大改變差不多。

到1949年2月只有22部電影在拍，數量是過去的一半，緊縮開支成爲共識，過往好萊塢擁有忠心而有互動的觀眾的日子成爲過去。從此好萊塢不再引領風潮。1950年代片廠創始人紛紛仙去，他們被商人和經紀人取代，他們強調行銷而不是娛樂、觀眾或藝術，其結果也很清楚。

最明確看到態度改變的是羅伯特‧羅森（Robert Rossen）的《靈與欲》（Body and Soul，1947）。由亞伯拉罕‧鮑倫斯基（Abraham Polonsky）編劇的故事直指拳擊冠軍查爾斯‧戴維斯（約翰‧加菲爾德飾）與社會名媛的階級分野，以及他們那個充滿誘惑的世界。拳擊手的母親反對他從事這個行業：「不如買把槍自殺算了。」她兒子回嘴道：「買槍也要錢！」

男主角一路打拳到巔峰，卻付出了慘痛的道德代價。他的黑人教練是被他打敗的前拳擊冠軍，因爲男主角向黑幫出賣自尊而死。結尾男主角說好應輸卻贏，他找回了自己的靈魂，離開拳擊場，他四面楚歌；面對那些打手他說：「怎麼樣？要殺我嗎？反正人都會死！」他走開，自由地、無懼地，知道自己生命有期。

此片的結尾說明了玫瑰色的商人夢時代已過去，電影的新時代將崛起，而此片即是社會問題電影和馬克思主義影響的電影來臨前的分水嶺。

8-20 《黃金時代》
（**The Best Years of Our Lives**，美，1946），丹‧安德魯斯（Dana Andrews，圖上），弗萊德力克‧馬區（Fredric March，圖右）、哈洛‧羅素（Harold Russell）主演，威廉‧惠勒導演。

這就是戰後年代的氣息及觀眾愛看的電影——嚴肅、寫實、情感上模糊不明。角色的困惑和曖昧反映在他們的表情如場面調度的構圖位置上。惠勒相信攝影機，構圖方位，和一個場景的外觀「僅在能輔助說明觀眾了解角色的思想、情緒、行為時才重要。」（雷電華提供）

延伸閱讀

1 Finch, Christopher. *The Art of Walt Disney.* New York: Harry N. Abrams, 1973.收錄精美彩色插圖。

2 Gottesman, Ronald, ed. *Focus on Orson Welles.* Englewood Cliffs, N.J.: Prentice-Hall, 1976. 關於奧森‧威爾斯及其電影的學術論文集。

3 ——, and Joel Greenberg. *Hollywood in the Forties.* New York: A. S. Barnes, 1968. 簡介了好萊塢1940年代的類型片。

4 Hirsch, Foster. *Film Noir: The Dark Side of the Screen.* New York: Da Capo Press, 1981. 關於黑色電影的評析，圖文並茂。

5 Huston, John. *An Open Book.* New York: Alfred A. Knopf, 1980. 約翰‧休斯頓自傳，聽一個說故事大師生動講述奇聞逸事。

6 Koppes, Clayton R., and Gregory D. *Black. Hollywood Goes to War.* Berkeley: University of California Press, 1987. 介紹好萊塢在「二戰」期間的宣傳片和鼓舞士氣的電影。

7 Neve, Brian. *Film and Politics in America: A Social Tradition.* New York: Routledge, 1992. 1930年代和1940年代在戲劇和電影中的政治。

8 Polan, Dana. *Power and Paranoia.* New York: Columbia University Press, 1986. 1940年代美國電影的敘事手法。

9 Schatz, Thomas. *Boom and Bust: American Cinema in the 1940s.* Berkely: University of California Press, 1999. 1940年代美國電影簡介。

10 Zolotow, Maurice. *Billy Wilder in Hollywood.* New York: Putnam, 1977. 比利‧懷德傳記，關注其私生活多於其電影。

世界大事		電影大事
第二次世界大戰:日、義、德組成軍事、經濟聯盟之軸心國;納粹轟炸多個英國城市。	1940	納粹德國及其佔領區的娛樂、影視皆被政府嚴格控管,電影政宣多半集中於紀錄片,內容多反猶太及反民主。 蘇聯電影在戰時全為宣傳片,稱頌共產主義以及蘇聯領袖史達林之優點。 英國電影為推動士氣專注於其拿手兩項:紀錄片和由戲劇、小說改編之電影。
納粹德國佔領西歐大部分地區以及蘇聯的很多領土。	1941	
日本皇軍遍布南太平洋島嶼。 納粹瓦斯毒氣室處死了數以百萬之猶太人、同性戀和政治異議分子,直到戰爭終止方了。	1942	大衛・連與英國著名劇作家諾埃爾・考沃德合作四部電影,首部是戰爭海軍劇《與祖國同在》。維斯康提的《沉淪》公映,被公認為義大利新現實主義前導。
希特勒在蘇聯實行「焦土政策」;大量屠殺華沙猶太人。 義大利政變,墨索里尼下台,新政府轉而向德宣戰;美軍佔領義大利南部並朝北推進,遭遇法西斯凶猛的抵抗。 ◀ 德黑蘭會議:羅斯福、邱吉爾、史達林三巨頭。	1943	
沙特(Jean-Paul Sartre)的存在主義劇作《密室》(No Exit)公演。	1944	勞倫斯・奧利弗的《亨利五世》公映,依莎翁最民族主義的劇本改編,內容處處得見關於當時歐洲慘淡現狀的比喻。
法西斯撤退,墨索里尼被義大利政黨處決;希特勒自殺;5月7日為歐洲勝利日(V-E Day),歐洲戰事結束。 聯軍佔領德國和日本;紐倫堡開始大審納粹戰犯;歐洲黑市猖獗。	1945	▶ 羅塞里尼的《羅馬,不設防的城市》開啟了戰後電影最具影響力的運動:義大利新寫實主義。法國也公映傑作《天堂的孩子》,由卡內執導之豐富、浪漫、細膩的古裝劇,背景是十九世紀的巴黎。
柏林空運突破史達林之「鐵幕」。	1947	
	1948	▶ 狄・西加的《單車失竊記》由沙瓦提尼編劇,是義大利新現實主義之傑出代表作。
中國國共內戰結束,毛澤東建立共產黨執政的中華人民共和國。 蘇聯試發第一顆原子彈;「冷戰」使資本主義與共產主義兩大陣營對峙。	1949	▶ 李(Carol Reed)之《第三人》公映,該片據稱是英國戰後最偉大的作品。

1940年代的歐洲電影是被二戰及戰後重建所主導的。主要電影生產國家也是主要參戰國，它們的電影生產裝置也不同程度地貢獻於戰爭。不過大多明顯的政宣多限於政府支持的紀錄片和新聞片，而劇情片則多是用來提高公眾士氣的逃避主義或感傷的前線電影。戰爭期間（1939-1945）劇情片出品銳減，因為物資欠缺且多送往火線。同樣的，大部分經驗老到的電影人和技術人員都參戰報效國家，有的拍攝紀錄片，有的真的上前線參加戰鬥。

那些自戰場歸來的人面對的只有轟炸過的廢墟。戰後的年代，除美以外的參戰國的電影工業在戰爭的摧殘下都被嚴重削弱。二戰導致的人類傷亡史無前例，死亡的人數自3500萬至6000萬莫衷一是，蘇聯陣亡的戰士多達750萬人，另亦有250萬無辜平民喪命。波蘭犧牲了全國四分之一人口，多是喪生於納粹集中營之猶太人。德國死了400萬人，其中78萬是老百姓。

的確，歷史學家指出參戰國的老百姓傷亡慘重，遠超過軍隊，超過2000萬以上的老百姓死於轟炸、飢餓、傳染病和屠殺，像德勒斯登（Dresden）這樣的城市淪為一片齏粉瓦礫，即使僥倖生還的人們還得面臨更殘酷的命運。僅僅西歐就有35%以上的住宅被毀，使2000萬以上的人無家可歸，這是人類歷史上前無僅有的黑暗時代。

難怪戰後這些國家只生產了極少數的電影。德國戰後約60%的電影裝置都被聯軍的轟炸摧毀，即使英國也損失了25%的電影院。神奇的是從這種滿目瘡痍的廢墟中，卻崛起三個了不起的電影國家——英國、義大利和日本（日本電影將在第十一章討論）。英國的重要電影人如勞倫斯·奧利佛，大衛·連和卡洛·里德都在這段日子導出他們最好的作品。義大利也爆發了著名的人道主義電影運動——新寫實主義運動，先鋒們包括羅塞里尼、狄·西加和維斯康提。

其他地區倒沒有如此幸運。德國最受重創，1930年代其優秀電影藝術家已害怕崛起中之希特勒「種族屠殺」計畫而避走他鄉。戰時沒有重要電影，戰後也沒有。事實上，其電影直到1960年代才重被世界重視，而且成績也不過了了。新德國電影得等到1970年代才誕生。法國只有零星少數傑作，全是獨立製片而非由國家工業製造。蘇聯此時重在紀錄片而非劇情片。而歐洲其他地區是一片黑暗。

德國

一切全從德國起。1933年當希特勒成為元首，他指定戈培爾（Dr. Joseph Goebbels）為宣傳文化部長，不久所有媒體（音樂、電影、廣播、戲劇、文學、藝術、平面媒體）全由納粹及其威權教條所主導。德國和美國一樣，猶太人在電影及藝術界傑出者眾多。當電影界明令不准聘用猶太裔藝術家和商人後，德國電影界乃面臨菁英大失血。不久法律規定不得有任何形式的異議，人才大量出走。納粹統領下只有列妮·瑞芬史達爾一位世界級的藝術家，她的佳作也均是在大戰前完成（見圖7-1）。

早在1934年，根據法律規定，所有劇本已必須在拍攝前交納粹審查。任何「顛覆性」內容逃不過他們的法眼。減稅政策惠及有「重要」作品的監製，尤

其是**擁護納粹者**。然而很少有劇情片公然涉及政治。納粹時期只生產「無害」的**類型電影**，如輕歌劇、民族英雄傳奇、浪漫戲劇和歷史奇觀片，這些全是群眾的電影鴉片。戈培爾更下令所有影評必須「正面」。

　　戈培爾的盤算精明而簡單，是糖衣理論之變奏。他深知大眾喜歡逃避主義，他用這種劇情片吸引他們進戲院，每個戲院按法律規定同步放映政府製作的新聞片和紀錄片，做出在「非劇情片」中才有的真實訊息的假象，納粹據此乃大肆做政宣。這些紀錄片處理非常巧妙，充滿了扭曲、半真半假和徹頭徹尾的謊言，其中最甚者是浸泡在偽善主義中的反猶太主義。

　　比方說1940年出品的《永恆的猶太人》〔*The Eternal Jew*，弗朗茨·希普勒（Franz Hippler）導演〕將惡名昭彰的華沙猶太人區的骯髒污穢描繪為波蘭猶太人生活的「自然狀態」，描繪為他們喜歡的生活方式，掩蔽了他們其實是納粹俘虜，被迫如此生活的真相。其中完全不提希特勒的死亡集中營，以及他的「種族屠殺」，但旁白強調了「消除」歐洲「寄生蟲」之必要。一些偽造的統計數字也佐證了猶太人之腐敗——比方「98%販賣白人奴隸的人是猶太人」。猶太藝術家、知識分子和企業家被指為攫取各居住國權力之世界性陰謀組織成員。紀錄片結尾，伴隨著一組浪漫的畫面——行進中的亞利安青年、納粹旗幟，以及列隊前進的軍隊，最終發出警告：「保持種族純粹，種族純正萬歲。」

　　納粹戰敗後，德國被分為四個區域分別為戰勝國託管：西邊分為美、英、

9-1 《復仇之日》
（*Day of Wrath*，丹麥，1943），卡爾·西爾多·德萊葉導演。

納粹的佔領對丹麥不大的電影業有寒蟬效應。即使像德萊葉（Carl Theador Dreyer, 1889-1968）這種不關心政治的導演，也在拍攝完這部含蓄地暗示了外國侵略者暴政的《復仇之日》後逃到中立的瑞典去。德萊葉是丹麥的大導演，雖只有十來部作品，但創作生涯卻自1910年代到1960年代，足跡遍布法國、德國、挪威、丹麥數國，長達六十年。他的電影並不賣座，卻因主題複雜、影像優美備受評論讚揚。他喜愛探索心理和宗教的主題，因為他出身自嚴格的新教家庭，童年時所接受的嚴謹的清教徒訓練之後流露於其電影中。他的角色往往受制於嚴厲的社會規範而不允許自由表達情感。德萊葉深自迷戀精神的超越——靈魂如何可以超脫現實世界。他最有名的電影包括《聖女貞德受難記》（法，1928，見圖7-13）、《吸血鬼》（*Vampyr*，法，1932）、《復仇之日》、《詞語》（*Ordet*，1954）和《格特魯德》（*Gertrud*，1964）。（現代藝術博物館提供）

法管制，東邊爲蘇聯管制。東德首先恢復製片，中央政府審慎地規劃，方法與納粹差之不遠，政宣片如今宣傳的是共產主義而不是納粹了。西德電影業則混亂欠缺管理。一些有魄力的監製站了出來，但資金嚴重短缺，戲院在轟炸後也只剩餘20%。

　　戰後第一批電影被稱爲廢墟電影（rubble films），全在德國被轟炸後的廢墟城市實地拍攝，這些電影多半古板方正，旨在戳破納粹政權的謊言。然而不久以後，過於政治性的電影就自西德消失了。更受大眾歡迎的愛情片、輕歌劇、三流喜劇、歷史宮闈片取而代之。這些電影少有機會出口，現在也被人遺忘。之後二十年德國片小心謹慎、平淡如水而且缺乏膽識，照影史研究者羅傑・曼菲爾（Roger Manvell）的說法，是患了「想像力癱瘓症」。德國人已經受夠了那種狂熱的氣氛，電影中的或者其他什麼的，他們只想遺忘。

法國

　　法國是最早向德國戰爭機器投降的國家之一。從1940年到1945年法國被德國占領，對電影界影響甚巨，切斷了其與外國市場聯繫。被占領前法國的大導演如何內・克萊和尚・雷諾瓦都逃往美國，在好萊塢拍片，留下來的只敢拍歷史片、幻想片，絕不敢碰觸灰暗的現實生活。

　　也許被占領時最好的電影是《天堂的孩子》（The Children of Paradise，見圖9-2），是戰爭最後兩年零零星星拍成。強大的卡司炫耀著一眾法國最好的演員，包括阿萊緹、向路易斯・巴勞特、皮埃爾・布拉瑟（Pierre Brasseur）、皮埃爾・雷諾瓦（Pierre Renoir）和瑪麗亞・卡薩瑞斯（Maria Casares）。豪華龐大的攝影棚內景（由亞歷山大・特勞納設計）風格化地將電影設在憶舊的遙遠氣氛中，像消逝時代的鑴影，浪漫而細節豐富，活潑粗獷，象徵性而詩意。雖然卡內戰後仍繼續拍片，但《天堂的孩子》被普遍認爲是他最後一部傑作。

　　戰後法國電影業回到半混亂的無政府狀態。苦於資金短絀，片廠空間限制以及過時的裝置，即使最好的法國導演如克萊、雷諾瓦和雅克・費代爾（Jacques Feyder）都難找到工作機會。政府不但不幫忙，而且徵60%之重稅。戰後十年的後半段有幾部不錯的電影，最著名的是考克多的《美女與野獸》（Beauty and the Beast，見圖9-3），但都由既定產業之外的特立獨行者所拍。納粹佔領時期禁掉的美國片如潮水湧入市場，這些美國片摧毀了法國電影業，它只能在夾縫中勉強維持。法國電影要到許多年後才能回復其在國際上的地位。

蘇聯

　　蘇聯電影在此段時間全依黨的路線變化起伏，冷酷的獨裁者史達林對電影頗有興趣（有趣的是，他最喜歡的電影是美國西部片），雖然1920年代的蘇聯大導演名揚國際，但史達林非常不喜歡黃金時代這些如愛森斯坦、普多夫金、維多夫、杜輔仁科的電影；因此，他1930年代一上台，這些藝術家就被貶爲「形式主義者」。他們因爲「無價值的知性主義」和拍電影取悅外國人、美學家和知識分子而對蘇聯老百姓不屑一顧而被譴責。愛森斯坦及其志趣相投的同

9-2 《天堂的孩子》
（法，1945），馬塞爾·卡內導演。

受大仲馬和巴爾扎克十九世紀浪漫小說的啟發，這部電影由卡內慣常合作的編劇普萊維爾（Jacques Prévert）編寫，普萊維爾原本就是詩人兼小說家。這部電影和他們戰前合作的那些傑作一樣充滿失落感及宿命哀愁氣氛。故作矯飾的對白晶瑩、優雅，帶文學氣息，劇情分支多線但總合的哲學主題是人生如戲的隱喻。片名中的「孩子」不只是指純真充滿希望的主角，也是指看戲的下層社會的觀眾，他們買得起的「天堂」座位只有包廂後座。（現代藝術博物館提供）

9-3 《美女與野獸》
（法，1946），朱賽特·黛
（Josette Day）主演，尚·
考克多導演。

這部優雅的童話如同考克多的早期前衛電影一樣，強調「虛幻的真實性」。如夢的場景充滿精緻的藝術手法——如真的手臂持著燭台——都被準確呈現。雖然採取文學性的對白和老練世故的睿智，該片仍傳遞出一種童真和奇幻之感。（Janus Films 提供）

僚淪為「藝術顧問」，不得導演自己的電影。這段時期的電影多為「主角愛開拖拉機」（Boy-loves-tractor）電影，或者呆板的高喊愛國主義的古裝片，它們多半技巧不錯，絕不個人化，而且一定很「安全」。辛勤地生產這類乏味作品的人被稱為「共和國的光榮藝術家」。

二戰將近時，蘇聯電影隨著事態發展的每個階段而變化姿態。當納粹侵略逼近時，史達林下令統一拍攝表現革命前的「祖國英雄」的電影來加強俄國民族主義以及團結。其中最好的是愛森斯坦的《亞歷山大‧涅夫斯基》，其故事設在中世紀的俄國，敘述一個貴族領導統一的俄國大軍粉碎了德國之侵略。但當史達林和希特勒1939年簽定互不侵犯條約，這類電影就立即被撤出放映。

之後納粹仍侵略了蘇聯，《亞歷山大‧涅夫斯基》等片立刻再度發行，片廠也接到再接再厲開拍此類片子的指令。愛森斯坦之《恐怖的伊凡》（見圖9-4）就是此時最著名的作品。

戰爭艱困期，片廠搬至蘇聯中亞地區，這裡不致被德國侵略。劇情片比戰前少了一半，而且成了粗糙的宣傳。納粹被描繪成「魔鬼」，蘇聯、美國、大不列顛則是「光榮捍衛者」的聯軍。新聞片和紀錄片成了首要工作，數不清的技術人員和藝術家投入拍攝被圍困中的蘇聯人民的英雄事跡。許多勇敢的攝影師在前線英勇殉職。

戰後黨的路線又大翻轉，這一回革命前的「民族英雄」又突然消失了。「主角愛開拖拉機」又回來了。虛構的戰爭故事，以及強調個人要為大我犧牲來重建社會的電影也來了。當冷戰日益逼近，過去的「光榮的捍衛者」成了新的「魔鬼」（美國也一樣，好萊塢拍了一連串反共電影，尖銳得有如蘇聯的電影）。這時大部分俄國片都是蘇聯公眾人物的傳奇，或歌頌科學文化在蘇聯之進步。此時還流行另一種類型即記錄著名歌劇、芭蕾和戲劇的電影，在這種情況下，這些電影出不了蘇聯可影響的地區。由希特勒和史達林的例子來看，電影藝術絕不可能在獨裁政權下繁榮興旺。直到1953年史達林去世，蘇聯電影才慢慢地，並且是小心翼翼地登上國際影壇。

9-4 《恐怖的伊凡》
（*Ivan the Terrible*，*Part I*，蘇聯，1944），尼古拉‧切卡索夫（Nikolai Cherkasov）主演，愛森斯坦導演。

這是戰時拍出的一連串以革命前的「人民英雄」為主題的古裝片之一。史達林強烈鼓勵這類影片以鞏固自己在動亂時代的領導地位。愛森斯坦拍此片時遇到不少困難，大多來自史達林和他的一干文化走卒。他們反對愛森斯坦將嗜權的伊凡拍得充滿矛盾曖昧，因為有些評論直指伊凡暗指史達林。本片經過愛森斯坦被迫根據當時「黨的路線」修剪後，到1948年才公映，計劃中的第三部永遠未能完成，因為1948年愛森斯坦因心臟病發去世。（Janus Films 提供）

英國

二戰早期，英國是唯一決心站起來對抗納粹戰爭機器的國家。為了要英國屈服，希特勒強力轟炸英國各個城市，尤其是倫敦，英國因此更下決心抵抗到底。

為鼓勵公眾士氣，政府委託約翰·格里爾遜（John Grierson）拍攝一系列紀錄片。1930年代開始，格里爾遜就是紀錄片運動之主要代言人，他將紀錄片推動為公眾教育的基礎工具，因為他的努力，英國號稱是世界紀錄片前鋒。當戰爭到來之時，所有國家的紀錄片都加入抗戰的行列。

在劇情片領域，英國出品了少數幾部表現戰爭的電影，其中最著名的由邁克·鮑肯製作，他當時是伊靈片廠（Ealing Studios）主管。然而，通常來說，英國劇情片主要是表現戰爭後方的電影以及英國電影的傳統強項——根據文學與戲劇改編的電影。

其中最有名的是由**勞倫斯·奧利佛**（Laurence Olivier，1907-1989）主演及導演的《亨利五世》（*Henry V*，1944）。此劇改編自莎翁最民族主義的戲劇，是一部用來提高人民士氣的電影。奧利佛1930年代在英美都演了不少電影，在英國他在保羅·錫納（Paul Czinner）改編的莎翁名劇《皆大歡喜》（*As You Like It*，1936）出演了奧蘭多一角。而他在美國最有名的角色則出自威廉·惠勒的《咆哮山莊》（*Wuthering Heights*，1939）以及希區考克的《蝴蝶夢》（*Rebecca*，1940）。戰爭一開打他就回到祖國重操舊業——劇場表演。

他選取以《亨利五世》做導演處女作，因為故事與英國當時處境相似：英國軍隊面對德國佔領法國的侵略處變不驚，此片色彩豐富，威廉·華頓（William Walton）譜寫的音樂十分壯麗，對戰爭疲憊中之英國人頗有激勵效果。評論界對演員，特別是他們提升英國語言到抒情偉大層次的技巧一片叫好，美國最好的評論家詹姆斯·艾吉寫道：「電影的光彩在對白。奧利佛獨白及表演非常優美，他和他的夥伴們貢獻了十幾處大段及上百個小段傑出的對白可媲美莎翁之詩句。」

《哈姆雷特》（*Hamlet*，1948）是更大的成功，尤其在美國和歐陸叫好叫座（見圖9-5），這部黑白片技巧更加成熟，有些影像構圖絕佳，如**滑動的升降**（crane）及**推軌鏡頭**，以及特別的**攝影角度**。奧利佛不多**剪接**，喜歡用**深焦攝影**、**長鏡頭**以及利用**場面調度**的精巧地重組——這些都是他由美國恩師惠勒處習來的技巧；有些獨白是用「想」而非說出來的，也有些是用**旁白**當內心獨白，使之更電影化，給莎翁這些耳熟能詳的獨白帶來更有趣、奇特的詮釋。

他的莎翁三部曲最後一部是《理查三世》，他自己演理查，數次向攝影鏡頭唸獨白，使我們與這個厚顏無恥的惡棍建立了某種緊密卻不舒服之默契。他導的另兩部電影成績平平，《遊龍戲鳳》（*The Prince and the Showgirl*，1957）與瑪麗蓮·夢露合演，部分奇趣可愛但總體分量太輕，無法與他倆才分配合。另一部《三姊妹》（*The Three Sisters*，1970）將契訶夫（Chekhov）傑作平鋪直

敘改編，是他先搬上舞台再改成電影的作品。

　　奧利佛是英國最大文化財產之一，戰後他掌理國家劇院，將之建立成英語系世界聲譽最高的經典劇院之一，也爲世界培養出大量好演員。奧利佛的表演範圍很廣，能演莎劇主角、配角，也能跑龍套，他自由出入電影、電視與劇場，能演能導，在美在英也皆行。奧利佛也是英國史上唯一因他的藝術被封爵之演員。

　　很多其他的英國演員在戰時和戰後也成爲電影明星，諸如雷克斯‧哈里森（Rex Harrison）、費雯‧麗、李察‧艾登保祿（Richard Attenborough）、黛博拉‧蔻兒（Deborah Kerr）、特瑞沃‧霍華德（Trevor Howard）、亞歷克‧基尼斯（Alec Guinness）、邁克‧雷德格瑞夫（Michael Redgrave）、詹姆士‧梅遜（James Mason）、珍‧西蒙絲（Jean Simmons）、大衛‧尼文（David Niven）、羅伯特‧多納特（Robert Donat）、傑克‧霍金斯（Jack Hawkins）、狄‧鮑嘉（Dirk Bogarde）、李察‧波頓（Richard Burton）、彼得‧芬治（Peter Finch）、瑪格麗特‧萊頓（Margaret Leighton），這些只是最傑出者。他們大部分在美國電影中亦聲名大噪，這些英國演員都能仔細觀察細節而精準地將之展現於外，他們都在唸對白、動作、化妝、方言、擊劍、舞蹈、肢體控制、綜合表演上素有訓練，尤其能非常完美地背誦高度風格化的對白——蕭伯納、王爾德、莎士比亞——都唸得鏗鏘有力而不失人味。

　　英國製片的大目標即打入美國市場，1940年代他們改編名著及名劇的一

9-5 《哈姆雷特》
（英，1948），勞倫斯‧奧利佛和艾琳‧赫利（Eileen Herlie）主演，奧利佛導演。

奧利佛導過五部電影，這部成績最好，在英美都票房鼎盛。本片獲得五項奧斯卡獎，包括最佳影片和最佳男主角獎，對一部美國之外的外國片而言殊屬不易。（蘭克─雙城電影公司提供）

系列有威望的電影使他們贏得了立足點。兩部蕭伯納戲劇被改編爲電影，均由加布里埃爾・帕斯卡爾（Gabriel Pascal）導演：一是《巴巴拉上校》（*Major Barbara*，1941），另一是《凱撒與克麗奧佩特拉》（*Caesar and Cleopatra*，1945）。梭德羅・狄金森（Thorold Dickinson）執導了根據普希金小說改編的《黑桃皇后》（*The Queen of Spades*，1948），由伊迪斯・埃文斯（Edith Evans）擔綱演出。《紅菱艷》（*The Red Shoes*，1948）是由邁克・鮑爾和艾默力・皮斯伯格（Emeric Pressburger）合導之豪華芭蕾電影，在美成了賣座黑馬，而且被提名奧斯卡最佳影片。但最著名的電影是由兩位英國電影大師所爲：大衛・連和卡洛・里德。

大衛・連（David Lean，1908-1992）出身於場務，至1934年升職爲剪接師，1942年他得以執導一部發生在英國戰艦上之戰爭片《與祖國同在》（*In Which We Serve*，1942），他與諾埃爾・考沃德（Noel Coward）合導，考沃德並兼任編劇、作曲。大衛・連後來又拍三部考沃德作品：《天倫之樂》（*This Happy Breed*，1944）、《歡樂的精靈》（*Blithe Spirit*，1945）和《相見恨晚》（*Brief Encounter*，1945）。

《相見恨晚》說的是一個專注的內科醫生（特瑞沃・霍華德飾）和中產階級家庭主婦（西莉亞・約翰遜飾）的婚外情，兩人均有家庭及子女，也都不準備戀愛，但由友情互重到互相傾慕發展成婚外情。此片很特別，主角並沒有落入窠臼成爲糜爛愛情的受害者。相反地，兩人十分平凡，意外得到愛情。未相會以前兩人都認命地過著規規矩矩的中年人體面的生活。女主角的丈夫乏味正派，對她的浪漫天性毫無所覺。基於對責任和信念的忠誠，兩人最後仍回到家庭，他們的自我犧牲造成了極大的痛苦，但大衛・連不讓他們用外在的表演表現他們的痛苦，反而由她的旁白配上拉赫曼尼諾夫的第二鋼琴協奏曲來傳達。

大衛・連再接再厲執導狄更斯的《遠大前程》（*Great Expectations*，又譯《孤星血淚》，見圖9-6）和《孤雛淚》（*Oliver Twist*，1948）。在這些片中可看到不只在戰時，也是整個英國影史上英國電影的技匠傳統。這個傳統特色爲：

1）強調團隊工作和整體效果，非由單一藝術家來主導；
2）劇本精良，多由著名文學作品改編而來；
3）表演出色，強調語言之表達力；
4）純粹之**古典風格**（classical style），沒有讓導演突出；
5）喜古裝而非當代故事；
6）**高製作品質**（production values），尤重布景服裝設計；
7）階級意識明確，不管暗示或明示。

之後大衛・連作品減量，也品質不一。1950年代以後，他常導國際合拍片，尤與美國製作人合作。《艷陽天》（*Summertime*，1955）在威尼斯拍攝，凱瑟琳・赫本飾演四十來歲的老處女與一位義大利商人相戀，她演得風趣、勇敢、動人，是其一生最好的表演之一。

9-6 《遠大前程》
（*Great Expectations*，英，1946），大衛·連導演。

大衛·連處理此片保留了大部分狄更斯原著的素材，與其他忠於原著的英國片如出一轍。但電影終究是電影，狄更斯的視野必得電影化，小說中若干敘述的細節——比方奇異的鬼魅氣氛——被轉換成情感豐沛的美麗影像。（現代藝術博物館提供）

《桂河大橋》（*The Bridge on the River Kwai*，1957）拍二戰日本戰俘營，有一個國際化的陣容，包括演員亞歷克·基尼斯、威廉·赫頓和早川雪洲（Sessue Hayakawa）。該片心理層面深刻，在世界各地都受歡迎，獲得很多大獎，包括最佳影片、最佳導演、最佳男主角（基尼斯飾）、最佳劇本、最佳剪輯五項奧斯卡獎。

大衛·連下部作品《阿拉伯的勞倫斯》（*Lawrence of Arabia*，1962）也是英美合作，再次獲得了國際成功。這部**史詩片**照例角色深刻，年輕的英國演員彼得·奧圖（Peter O'Toole）擔綱主演，拿到他第一個奧斯卡最佳男演員提名，全片勇奪六項奧斯卡，包括最佳影片、導演、彩色攝影、美術、剪接和配樂。

再下來的《齊瓦哥醫生》（*Doctor Zhivago*，1965）也受大眾歡迎，雖然評論界批評該片表演風格雜亂，這點未能與他之前作品的水準保持一致。此片以1917年俄國革命前後為背景，改編自巴斯特納克（Boris Pasternak）的同名小說。古裝愛情片《雷恩的女兒》（*Ryan's Daughter*，1970），卻是既不叫座，也因過長、過度誇張和浮誇造作備受批評。大衛·連自此停工，直到1984年拍出傑作《印度之行》（*A Passage to India*）才勝利復出，這部電影改編自福斯特（E. M. Forster）的同名小說。

卡洛·里德爵士（Sir Carol Reed，1906-1976）出身戲劇演員，但是他很快就知道自己的才能是導演電影。整個1930年代他導演了一連串受歡迎卻口碑平平的電影。他的第一部重要作品是《群星俯視》（*The Stars Look Down*，1939）講述

9-7 《虎膽忠魂》（英，1947），詹姆士・梅遜、凱思琳・賴安（Kathleen Ryan）主演，卡洛・里德導演。

這是一部技術高超的政治驚悚片，由演技精湛的梅遜扮演大膽搶劫而被警方追捕的愛爾蘭叛軍領袖，劇本將懸疑、哲理及複雜的角色處理混冶一爐。（J・亞瑟・蘭克提供）

了威爾斯礦區勞工和老闆之間的對抗。片子與約翰・福特的《青山翠谷》（*How Green Was My Valley*，又譯《翡翠谷》）相仿，唯里德的作品毫不感傷，更加眞實，也更具意識型態。它是這段時期少有的對工人階級帶著同情目光的作品。

戰後，里德監製並導演了四部在英美都既叫好又叫座的電影。有幾部是格雷安・葛林編劇，葛林原爲影評人，也是英國當代最好的小說家。《虎膽忠魂》（*Odd Man Out*，見圖9-7）講述了愛爾蘭革命的逃亡者最後的幾小時，其緊張懸疑直追希區考克，雖然其主題複雜性在彼時遠勝過希氏的大部分電影。《墮落的偶像》（*The Fallen Idol*，1948）改自葛林之小說《地下室》（*The Basement Room*），探討一個男孩對一個男僕的英雄崇拜，男僕是謀殺其嘮叨妻子的疑犯。里德此時的作品均如此片一般是通過一連串習慣性的屈辱探索精神之墮落過程。

《第三人》（*The Third man*，見圖9-8）是里德成就最高的影片。以戰後被盟軍佔領之傷痕累累的維也納爲背景，情緒和氣氛渲染得十分成功。被轟炸損毀的廢墟不僅作爲背景，更是道德沉淪的主題之象徵。寒冷的夜間布景，空曠潮溼之街道，雨和迷濛之霧，組合出一種神祕、詭異和不可言說的邪惡氣氛。安東・卡拉斯（Anton Karas）使用怪誕的令人不安的齊特琴（zither）配樂，既帶有異國風味、輕快凜冽，又勢不可擋。格林的劇本中的角色是一群古怪、不可測、有時滑稽、有時陰暗的角色。故事以盤尼西林之黑市爲主，道德上模稜兩可，忠誠、腐敗糾纏不清，沒有人是贏家。

里德也像大衛・連一樣在1950年代早期後就事業滑坡，大部分此時作品都是較小的製作，且配不上他的才華。只有兩部例外，一部是《哈瓦那特派員》

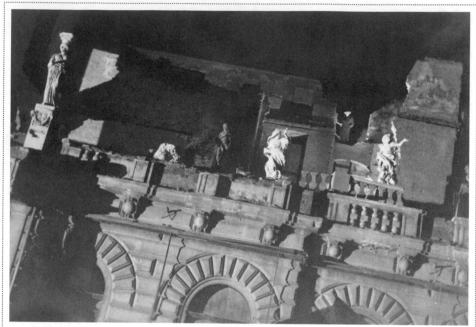

9-8 《第三人》
（英，1949），奧森‧威爾斯主演，卡洛‧里德導演。
本片在克拉斯克（Robert Krasker）驚人的黑白攝影下成為傑作，其特色是**高反差**
和**低光**效果，巴洛克式的構圖，豐富的細節，和如此圖般怪異的**傾斜鏡頭**，一個
被轟炸過的城市的座標成為緊張的斜線，陰森的場景沾染上視覺的緊張氣氛。
（Continental 16提供）

（*Our Man in Havana*，1960），他再度與葛林合作，影片是對間諜驚悚片的詼
諧模仿，機智而又諷刺。說一個狡猾的吸塵器推銷員（基尼斯飾）被收編為間
諜的荒謬故事，他連寫報告都宛如在賣吸塵器。另一部《孤雛淚》（*Oliver!*，
1968）是改編自狄更斯原著的活潑漂亮的歌舞片，票房在世界各地告捷，也奪
得包括最佳影片和導演在內的五座奧斯卡獎。

義大利

　　義大利新寫實主義似乎很自然地自戰爭的硝煙塵埃中出現，但其根早在戰
前已現。墨索里尼（Mussolini）和他的法西斯惡霸們在1922年奪得政權，他承
諾將回復義大利電影在1910年代的光輝，不像他的其他承諾，這個居然得以實
現了，儘管預期中的電影傑作直到他1943年被推翻後才出現。

　　法西斯統治早期，電影產業一路下滑，年產量只有十部，僅僅佔整個國家
電影發行量的6%，這些都是平庸的類型片，僅為當地市場所拍。法西斯政權正
全神貫注於更緊迫的事，對此視若未睹。然而到了1930年代早期，電影業瀕於
消失，墨索里尼終於被迫遵守其政治承諾。

　　1935年他建立羅馬電影實驗中心（the Centro Sperimentale di Cinematografia），
一座國家電影學院，由左翼知識分子路易吉‧契阿林尼（Luigi Chiarini）領導。
義大利法西斯與德國納粹不同，他們能容忍不太囂張的政治異議。契阿林尼就

是，他不歡迎也不反對法西斯，鼓勵相當多與他一樣有**馬克思主義**（Marxist）立場的年輕學生遠離當權政治。這些學生中有羅塞里尼、路易吉·贊帕（Luigi Zampa）、皮亞托·傑米（Pietro Germi）、朱塞佩·德·桑蒂斯（Giuseppi De Santis）以及安東尼奧尼（Michelangelo Antonioni）。這所學校也出版了權威電影期刊《黑與白》（*Bianco e Nero*），吸引了那個時期最好的理論家參加寫稿〔其對手雜誌《電影》（*Cinema*）是由墨索里尼之子維多里奧（Vittorio Mussolini）主編。意外的是它很寬容，出版了若干批評當代義大利電影之文章〕。1938年墨索里尼更在羅馬市郊外組建了擁有歐洲當時最尖端的製片裝置的巨大片廠，有16個攝影棚以及許多**拍攝場景**。

這些當然要付出代價。1935年後法西斯大大控制電影工業的生產，支持法西斯的電影會在財務補助上優先考慮。不過，大部分此時的劇情片和德國情況一般，都是逃避主義的娛樂。比方說1930年代所謂「白色電話電影」（white telephone films）都模仿好萊塢，光鮮亮麗的主角在點綴了白色電話的豪華公寓中為情所苦。

9-9 《羅馬，不設防的城市》

（義，1945），安娜·瑪格納妮主演，羅塞里尼導演。

本片將瑪格納妮捧成國際級大明星。她擅長扮脾氣暴躁的勞工階級婦女，悲喜皆宜。她長得並非傳統的明星樣，著淡妝或不化妝，手勢自然、突兀而且經常矛盾，即如此景中的安靜場面，她也得努力控制情緒。她的頭髮、衣襟如同她的動作一樣四處飛揚，時而勇猛，時而溫柔性感充滿母性。她是義大利彼時地位最高的女演員，其自然的表演風格毫不造作，有如自然的行為而不像表演。她在美也受歡迎，演了三部美國片，最好的是《玫瑰紋身》由劇作家田納西·威廉斯為她量身定做，該片也為她奪下奧斯卡影后。（Contemporary Films 提供）

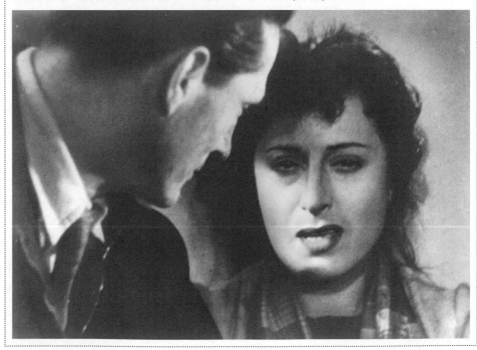

　　「新寫實主義」這個名詞是1943年由一個有影響力的影評人兼羅馬電影實驗中心教授昂伯托・巴巴洛（Umberto Barbero）提出的。他攻擊義大利電影的無知瑣碎，不顧社會問題，尤其是貧窮和社會不公。他舉出30年代的法國電影為典範，稱揚卡內和杜維威爾的詩意寫實主義，還有尚・雷諾瓦溫暖的社會主義人道立場。巴巴洛也哀嘆義大利電影的虛假浮華，認為華麗的製作和炫麗的風格，都在遮掩道德上的薄弱，他呼籲拍簡單的有人文精神的電影。

　　羅塞里尼（Roberto Rossellini，1906-1977）在1945年，以他嚴酷的戰爭片《羅馬，不設防的城市》（Open City，又譯《不設防城市》，見圖9-9）開啟新寫實主義運動。該片內容是天主教徒和共產主義者聯合起來在美軍未解放被納粹佔領之羅馬前共同並肩作戰。據說羅塞里尼在納粹撤退時已拍了不少電影片段，就技術而言，此片還有點粗糙，因為他沒法取得優質的底片，只得用拍新聞的較差底片充數。不過技術的瑕疵以及粗糙的影像反而傳達一種新聞的即時性和真實性（其實許多新寫實主義者出身新聞界，羅塞里尼以前也是拍紀錄片的）。電影全在實景拍攝，許多外景甚至不打多餘的燈光，除了主角外，大部分演員也是非職業的。全片架構片段零散，是一連串表現羅馬市民在德國佔領區的反抗場景所組成。

　　羅塞里尼拒絕將其角色美化，他的鏡頭不針對英雄而針對平凡老百姓的英勇事蹟。羅塞里尼對共產主義與天主教義的混合具有歷史的精確性，因為當時的游擊隊運動大部分由義大利共產黨員組織，而很多天主教神職人員也參加了抵抗。羅塞里尼同情佔領區的百姓不只是狹隘的意識型態上的，他也以一種少見的誠實去理解他們的內心。這部電影飽含了一種堅定不移的誠實。

　　《羅馬，不設防的城市》無論在商業上還是在口碑上都取得了國際成功。它到處拿大獎，包括坎城影展金棕櫚獎。在美、英、法該片尤其受歡迎，也是唯一在義大利本土贏得高票房的新寫實主義電影。它鼓舞了被法西斯政權扼殺了創作天賦的一整代義大利電影人。之後幾年，義大利陸續推出了一批電影使它傲視世界影壇，如羅塞里尼的《戰火》（*Paisà*）和《德意志零年》（*Germany: Year Zero*），狄・西加的《擦鞋童》（*Shoeshine*）、《單車失竊記》（*The Bicycle Thief*）、《風燭淚》（*Umberto D.*），維斯康提的《大地在波動》（*La Terra Trema*），路易吉・贊帕的《和平生活》（*To Live in Peace*），阿貝佩托・拉圖艾達（*Alberto Latuada*）的《無憐憫》（*Senza Pietà*），皮亞托・傑米的《在法律的名義下》（*In the Name of the Law*）和《希望之路》（*The Path to Hope*），朱塞佩・德・桑蒂斯的《艱辛的米》（*Bitter Rice*，又譯《慾海奇花》）），以及其他許多片。

　　其實這些導演彼此間甚至他們作品的早期晚期也都有不同。此外，新寫實主義電影不只是風格也是一種意識型態。羅塞里尼強調倫理層面：「於我，新寫實主義首先是看世界的道德立場，之後它才成為審美立場，但其初始於道德。」狄・西加和維斯康提也強調道德為新寫實主義之基石。其意識型態之特

色如下：

1) 一種新民主精神，強調如勞工、農夫、工人等平凡老百姓的價值；
2) 同情的觀點，拒絕做表面的道德判斷；
3) 關注義大利之法西斯過往和戰爭傷害：如貧窮、失業、賣淫、黑市等；
4) 混合天主教和共產主義之人道立場；
5) 強調情感而非抽象意念。

新寫實主義的美學特色包括：

1) 避免圓熟的故事情節，而取鬆散的段落式架構，由角色所處情境自然發展而來；
2) 紀錄片式的視覺風格；
3) 使用真實場景——通常是外景而非棚內景；
4) 非職業演員來演，甚至是主角；
5) 避免文學性對白而採階段作業式對白，包括方言；
6) 避免剪接、攝影、打光之裝飾，而採簡單「無風格」之風格。

羅塞里尼接下來的兩部電影依舊是戰爭題材。《戰火》（1946）是六個根據地理方位不同而獨立成篇的故事組成的「詩集」；開始於美軍佔領西西里島，繼而北上義大利半島到達波河平原。每段都在實地拍攝，演員全是非職業的。內容諸多即興，由他和兩個編劇費里尼（Federico Fellini）和塞吉歐·阿米代（Sergio Amidei）編成。《德意志零年》（1947）在柏林的瓦礫中拍成，也是由非職業演員演出。該片被普遍認為是其戰爭三部曲中最弱者。

在接下來的幾年，羅塞里尼的事業起伏不已，多半是伏。他為情人安娜·瑪格納妮（Anna Magnani）拍了不少片，其中最著名的是《奇蹟》（*The Miracle*，1948）。後來又為他的新妻子英格麗·褒曼拍了一系列電影：《火山邊緣之戀》（*Stromboli*，1949）和《義大利之旅》（*Voyage to Italy*，1953）是其中口碑最好的。《羅維雷將軍》（*General Della Rovere*，1959）則是狄·西加從影以來最佳演出，說的是一名騙子在二戰時冒充著名戰爭英雄的故事，叫好又叫座。1950年代晚期，他回到最愛——紀錄片，為義法電視台拍了許多記錄歷史人物及時代的作品，其中以《路易十四的崛起》（*The Rise of Louis XIV*，1966）為最著名。

狄·西加（Vittorio De Sica，1901-1974）出身於劇場，專攻音樂喜劇。整個1930年代，這位英俊的演員是大受歡迎的輕鬆娛樂片男主角，這些電影利用了他調皮的魅力和喜劇才能。1940年代他開始自導自演電影，多為喜劇。和塞薩·沙瓦提尼（Cesare Zavattini）——一名共產黨兼電影理論家和編劇——交友之後，狄·西加的電影變得更加深刻、敏感、雄心勃勃了，他們合作的第一部電影叫《孩子在看著我們》（*The Children Are Watching Us*，1943），此片也是他第一部重要的電影，確立了他作為有才華的青少題材導演地位。

這對夥伴成為電影史上著名搭檔，雖然各為藝術家也分別工作，但他們各自的作品成就完全無法與他倆合作的作品相比，如《擦鞋童》（*Shoeshine*，見圖9-10），《單車失竊記》、《米蘭奇蹟》（*Miracle in Milan*）、《風燭淚》、《烽火母女淚》（*Two Women*）、《費尼茲花園》（*The Garden of the Finzi-Continis*）、《故國夢》（*A Brief Vacation*，又譯《悠長假期》），更不要提不少分量較輕的電影。兩人之間辯證的張力融合成政治之詩篇，以及有寫實性的情感。

沙瓦提尼成為新寫實主義運動之非正式代言人，雖然沙瓦提尼的馬克思主義傾向和對技術人工化的敵意不見得和他的搭檔信仰相合。然而，他對貧苦階層的同情以及反法西斯之熱誠卻是所有新寫實主義者同有的。沙瓦提尼比任何人都確信講述普通人的平凡事為電影主要工作，宏大事件和非凡的角色無論如何都應該避免，他理想的電影就是一個人真實生活的連續90分鐘。現實和觀眾間應該沒有距離，導演不可扭曲生活之完整，藝術手法應隱藏看不見，題材是被「發現」而非操弄塑造的。

沙瓦提尼對傳統情節架構嗤之以鼻，斥之為死的公式。他堅持平凡百姓經歷過之生活才是戲劇的優勢，導演應該關心如何將現實「挖掘」出來，強調事實及其「共鳴和迴響」而不編寫情節。根據他的說法，拍片並非在生活之真實素材上創造神話，而是無情地揭露這些現實的戲劇性內涵。電影的目的是探索每日的細節，這些細節一直存在卻被捨棄。

沙瓦提尼的社會學的嚴謹與狄·西加詩意的敏感以及喜劇的尖刻相互襯托，《單車失竊記》（*The Bicycle Thief*，見圖9-11）就是見證兩者融合的最佳範例。全片由非職業演員演出，表現勞工（真正的工人扮演）的簡單生活事件。電影拍攝時義大利有四分之一人口失業。電影開頭。我們認識了一個有妻子和兩個孩子要養的主角，他失業兩年了，終於有個張貼廣告的工作徵人，但

9-10 《擦鞋童》
（義，1946），狄·西加導演。
狄·西加是所有新寫實主義者中作品最易懂也最情感豐沛的導演。但其情感是藝術上經營出來的，並非硬拗強迫性的。他訴諸生活而非廉價的戲劇伎倆來探索角色的情感。他和楚浮並列為最會指導小孩的導演。他們呈現孩童的純真，並不把小孩當成不懂事的大玩具。此片中兩個街童間的友情並非被傳統的惡棍破壞，而是被太忙、太貪心或沉在自己欲望中不及分身的普通成年人所害，這就是義大利戰後的普遍情況。
（現代藝術博物館提供）

9-11 《單車失竊記》
（義，1948），狄・西加導演。

狄・西加視卓別林為偶像，這位大師的每部作品也有卓別林招牌式的喜劇和悲愴。本片中喜趣來自主角的兒子，他充滿憂愁和關心地黏著他那憂心忡忡的父親。（Audio-Brandon Films 提供）

說明有單車才可應徵。他和妻子乃當了床單和寢具（她的嫁妝）買回單車。但上工第一天車就被偷了。他帶著崇拜他的兒子踏遍全城尋車，越焦急越理不清線索，後來追蹤到偷車賊，但被他矇騙了，自己更在兒子面前丟臉。

既知沒車即沒活做，走投無路的工人打發兒子離開，自己卻嘗試偷別人的車。但兒子目睹他努力踏車板逃跑，後面追著一群人。他被逮了，又在一群人（包括兒子）面前再度被羞辱。小孩子剎那間意識到父親不像他以前想的那麼偉大，他是個普通人，會在絕望中屈服於令人羞恥的誘惑。像大部分新寫實主義作品一樣，《單車失竊記》結尾也沒給出什麼奇蹟式的解決方案，末了兒子與父親走入人群，兩人都羞辱到黯然流淚，孩子偷偷地牽起爸爸的手，他們只能互相安慰。

狄・西加接著繼續探討社會冷漠，比如講述一個脾氣暴躁的退休老人如何對抗經濟困難的《風燭淚》（1952），講述一對工人夫婦找住屋困難的《屋頂》（The Roof，1956）。「我的電影都是針對人的不團結的鬥爭，抵禦社會冷漠招致的痛苦，」狄・西加指出，「它們是為窮人和不幸的人說話的電影。」但他的電影不見得全是新寫實主義風格的，比方說，《米蘭奇蹟》（Miracle in Milan，1951）是個可愛的寓言，其窮困的主角在世上找不到正義，乃騎上掃帚飛到天堂去找好一點的生活。

之後幾年，狄・西加老被迫拍些輕鬆娛樂的電影賺錢養他嚴肅的片子。其他電影相對妥協，以保證其社會題材電影的票房。像《那不勒斯的黃金》（Gold of Naples，1954）開啓了一連串性感喜劇，由他最喜歡的演員蘇菲亞・羅蘭（Sophia Loren）主演，這一系列還包括《昨日、今日、明日》（Yesterday, Today and Tomorrow，1964）、《義大利式結婚》（Marriage, Italian Style，1964）。他倆合作的最好電影《烽火母女淚》（1961）由沙瓦提尼編劇，是對新寫實主義的一次回歸。片子講述的是一名樸實的農婦（羅蘭飾）和十三歲的女兒努力躲避二戰時期的空襲。即使在她的崇拜者看來，羅蘭的強有力的表演依然超乎意料地驚人，為此她獲得了奧斯卡最佳女演員、紐約市評論協會獎，

以及坎城大獎。

狄・西加的最後傑作是精緻含蓄的《費尼茲花園》（1970），主題是義大利猶太人被遞解給納粹德國。拍攝過程中，導演引述許多個人經歷，因為反猶太迫害的最惡劣的時代裡，他在家中收留了幾個猶太家庭，使他們免於被殺。

維斯康提（Luchino Visconti，1906-1976）背景特別，因為他既是馬克思主義信奉者，又是貴族（他是摩德羅內公爵Duke of Modrone）。在所有新寫實主義者中他最政治化。他也是這場運動中最傑出的美學家，其作品明顯有別於大部分新寫實主義者推崇的平淡樸素風格。他是著名的歌劇導演，曾在米蘭斯卡拉大劇院（La Scala opera house）排過幾齣大型歌劇，他的演員中最著名的是女高音瑪麗亞・卡拉斯（Maria Callas）。他也導演舞台劇，以《安提戈涅》（*Antigone*）、《禁閉》（*No Exit*）以及幾齣莎劇享譽國際。

維斯康提年輕時生活富裕，酷愛藝術、養馬和賽馬。他後來對服飾布景發

9-12 《羅維雷將軍》

（義，1959），狄・西加主演，羅塞里尼導演。

狄・西加年輕時是偶像明星，中年以後對開自己以往形象的玩笑滿怡然的，演戲說台詞在荒謬的喜趣和殘破的尊嚴間遊走。此片中他扮演一個小賊，被納粹強迫假扮一位義大利將軍來騙取情報。狄・西加的表演超凡，充滿人生的矛盾。前半段，主角是個卑鄙小賊，接著他也不自主地傾慕起自己假扮的將軍，雖然心中仍是害怕，偶爾還歇斯底里，他卻漸具道德意識，表現出真正的勇氣。錯綜矛盾的是，他最大膽的惡行卻使他超越了原先的自我，發掘自己內在的英雄潛質，最終寧可選擇與一群游擊隊員被槍斃也不願當納粹間諜洩密。（Continental Distributing 提供）

生興趣，爲此特至倫敦、巴黎做研究。在法國他參加雷諾瓦之《低下層》（*The Lower Depths*）和《鄉村一日》（*A Day in the Country*，1936）的拍攝並任其助理。維斯康提自此深受「人民陣線」（the Popular Front）的左翼人道主義影響而改變，這一組織是法國藝術家、知識分子，以及那些對日益增長的併吞歐洲的集權主義威脅持譴責態度的工人的廣泛聯盟。

　　他第一部電影《沉淪》（*Ossessione*，1942，又譯《對頭冤家》）是在法西斯當局的重重阻撓下開拍。該片由詹姆斯·M·凱恩（James M. Cain）的美國小說《郵差總按兩次鈴》改編，講述了一個關於通姦、貪婪、謀殺的骯髒故事，完全不是法西斯政權喜歡的。在被允許公映前，電影被當局嚴格檢查，並被剪去多處。此片被稱爲新寫實主義運動的前兆，因爲主角爲工人階級，在實景以紀錄片風格拍攝，並且用普通的演員以強烈的現實風格表演。不過此片欠缺新寫實主義的道德層面，維斯康提的手法客觀疏離，不帶同情，全片以主角內心研究爲主，沒有意識型態包袱，風格強硬、大膽、不煽情，這部電影對於其所處時代和創作者本人來說都是不同尋常的。

　　維斯康提的下部電影《大地在波動》（*La Terra Trema*）是描寫義大利南部地區赤貧問題三部曲（見圖9-13）中的第一部。由共產黨出部分資金拍成，背景在西西里的貧窮漁村，探討漁民如何被一小撮批發商剝削的狀況，這些批發商從地中海利翁灣分取大部分收益，只留給漁民一點麵包渣。其中一個漁夫不顧家人和其他保守漁民的反對，領頭起而反抗，末了他和他的夥伴們失敗，而且比以前更加卑賤貧困。

　　此片有史詩氣派，影像有力富於情感，媲美愛森斯坦和弗拉哈迪的作品。卡司全爲非職業演員，說的是地方方言，連義大利本土人都聽不懂。維斯康提的技巧正規而複雜，角色動作被精心安排得十分優雅，讓人想起希臘悲劇的壯麗。但是，影片長達三小時，票房慘敗，導致三部曲的另兩部從未完成。他的

9-13　《大地在波動》

（義，1948），維斯康提導演。

本片因非職業演員和真實場景，看來頗似一部紀錄片。但維斯康提的場面調度並非隨意由現成的東西組成，其實影像經過仔細編排，污穢的環境襯托了如塑像般的角色的尊嚴。（現代藝術博物館提供）

馬克思主義觀點混合著優雅的感性，使不少評論家稱維斯康提為「紅色公爵」
（the Red Duke）。

　　之後數十年，維斯康提作品愈發風格化。《小美人》（*Bellissima*，1951）
是由安娜‧瑪格納妮主演的溫暖家庭劇，是他少有的喜劇。《戰國妖姬》
（*Senso*，1954）是他第一部古裝片，是一部精心製作的浪漫通俗劇，探討性
愛的激情所帶來的受虐般的痛苦，這也是他後來常有之主題。《洛可兄弟》
（*Rocco and His Brothers*，1960）回歸新寫實主義，記述南方農家為生活搬至米
蘭大城而分崩離析之故事。

　　《浩氣蓋山河》（*The Leopard*，1963）是維斯康提最成功的作品之一，由
蘭佩杜薩（Giuseppe de Lampedusa）小說改編，影星伯特‧蘭卡斯特飾演十九
世紀末動盪時代之西西里貴族，影片極富魅力地再現了那個時代，片中充斥大
型戰鬥場面、豪華舞會以及垂垂老矣家族之正式儀式（見圖9-14）。電影氣氛
憂傷典雅，雖然他同情主角，卻不失馬克思式對階級對立之客觀和尖銳的解
析。此片在美國以縮減版配成英語公映，但其義大利語的原長版本優秀得多。

9-14 《浩氣蓋山河》

（義，1963），里娜‧莫雷利（Rina Morelli，居中者）主演，維斯康提導演。

在維斯康提的電影裡，服裝絕非為了蔽體，或純為裝飾的中性背景。服裝和布景永
遠帶了特定經濟環境下的意識型態、心理和社會價值的象徵。比方說，本片中維多
利亞時代室內陳設的奢華物質塞得滿滿又華麗繁複，明示出其遠離自然的封閉和造
作。這些準確的時代服裝細節彰顯其優雅、壓抑又毫無用處的特色。收入頗豐的貴
族，靠剝削勞工過好日子，從沒想過服裝的用途。（二十世紀福斯提供）

　　之後維斯康提導演了幾部文學改編作品，包括由存在主義大師卡繆（Albert Camus）小說改編之《異鄉人》（*The Stranger*，1967），由馬切洛・馬斯楚安尼（Marcello Mastroianni）主演。《魂斷威尼斯》（*Death in Venice*，1970）則是改編自德國作家托馬斯・曼（Thomas Mann）著名的中篇小說，由狄・鮑嘉主演。維斯康提也導了兩部有關德國文化的古裝片，一是《納粹狂魔》（*The Damned*，1969），另一是《路德維希二世》（*Ludwig II*，1972），後者是有關一個惡名昭彰的十九世紀貴族故事。這些電影華麗而頹廢之風格鋪張俗麗地象徵著奢華浪費和道德腐朽。他最後兩部電影是《家族的肖像》（*Conversation Piece*，1975）──仍由伯特・蘭卡斯特主演，還有《無辜》（*The Innocent*，1976），講述一個十九世紀末性解放之道德諷刺故事，由姜卡洛・吉安尼尼（Giancarlo Giannini）和勞拉・安托妮莉（Laura Antonelli）主演。雙性戀之維斯康提視同性和異性之性欲望皆為自我毀滅之驅力，他也相信財富和權力包含了讓人毀滅的因子。總的說，他的作品中含有深刻的自我矛盾，是自我折磨的愛恨糾結。

　　很多電影史學家認為1950年代初新寫實主義已死亡，這種說法既對也不對。當然，新寫實主義日趨孱弱是真的，但它從未完全消失。費里尼和安東尼奧尼早期作品在美學和意識型態上絕對源自此運動，後來的導演如艾曼諾・奧米（Ermanno Olmi）以及塔維亞尼兄弟──保羅（Paolo Taviani）和維克托里奧（Vittorio Taviani）──都與新寫實主義一脈相承。這個運動也對世界其他地區影響深遠，諸如印度之薩耶吉・雷（Satyajit Ray）的作品、捷克斯洛伐克的「布拉格之春」運動，1950年代英國的「廚房洗碗槽」電影，此外，塞內加爾的烏斯曼・山班內（Ousmane Sembene）等等的作品均有新寫實主義痕跡。

　　新寫實主義的衰落可追溯到1940年代晚期，當時主導義大利議會的左翼政黨在戰後失勢。1949年右翼執政聯盟通過了「安德烈奧蒂法案」（the Andreoti Law），賦予政府電檢處禁止有國家「負面」形象存在的電影出口的權力。大部分新寫實主義電影本來就不受本土觀眾歡迎，一向靠出口外國如美、法、英等地市場回收成本。既被切斷觀眾來源，新寫實主義乃轉向求生存。

　　不過時代一直在轉變，1950年代的「經濟奇蹟」使新寫實主義運動顯得過時，即使馬克思主義藝術家如安東尼奧尼也不得不承認，「單車失竊」已不是與1940年代以後更加繁榮的社會相關之命題。何內・克萊曾經預言這個運動說：「義大利拍出幾部傑作因為它們財力貧乏。但這個運動很快就會結束，因為義大利電影很快就富有起來了！」

延伸閱讀

1 Armes, Roy. *Patterns of Realism: A Study of Italian Neo-Realist Cinema.* Cranbury, N.J.: A. S. Barnes, 1971. 1952年之前義大利新寫實主義根源及成就的學術研究。

2 Bazin, André. *French Cinema of the Occupation and Resistance.* New York: Frederick Unger, 1981. 由法國最傑出影評人所做的簡述。

3 Bondanella, Peter. *Italian Cinema: From Neorealism to the Present.* New York: Frederick Ungar, 1983. 一部全面的電影史，特別強調義大利電影中的政治和社會脈絡。

4 Crisp, Colin. *The Classic French Cinema, 1930–1960.* London: British Film Institute, 1993. 概述了1930年到1960年間法國電影的技術和生產模式。

5 Hal, David. *Films of the Third Reich.* Berkeley: University of California Press, 1969. Nazi cinema. 介紹納粹電影。

6 Insdorf, Annette. *Indelible Shadows: Film and the Holocaust.* New York: Vintage, 1983. 從1930年代到1983年國際上關於大屠殺的紀錄片和劇情片之概述。

7 Manvell, Roger. *Films of the Second World War.* New York: Delta, 1976. 涵蓋了從戰前到1970年代國際上關於「二戰」的劇情片和紀錄片之概述。

8 Overbey, David, ed. *Springtime in Italy: A Reader on Neo-Realism.* Hamden, Conn.: Archon Books, 1978. 沙瓦提尼、安東尼奧尼、狄・西加、羅塞里尼、契阿林尼等人的文集。

9 Rentschler, Eric. *The Ministry of Illusion.* Cambridge, Mass.: Harvard University Press, 1996. 介紹納粹電影及其餘波。

10 Welch, David. *Propaganda and the German Cinema, 1933–1945.* New York: Oxford University Press, 1983. 關於1933年至1945年德國電影及其政宣片的極佳研究。

世界大事		電影大事

1950

美國人口約1億5100萬人，美國擁有大約1500萬台電視，至1954年時電視已增至2900萬台。

參議員麥卡錫在參議院開始大舉抓共產黨行動，這行動一直延續至1954年。

咆哮爵士逐漸發展成酷派爵士。

▶ 米高梅歌舞片的黃金時代開始，包括《龍鳳花車》、《萬花嬉春》、《花都舞影》、《畫舫璇宮》，《孤鳳奇緣》、《刁蠻公主》、《七對佳偶》、《上流社會》和《金粉世界》等經典名片。

國會因「紅色恐怖」成立「非美活動調查委員會」（HUAC），目標是攻擊電影界窩藏的共產黨分子。「好萊塢十君子」拒絕合作，因而下獄並被列名黑名單，直到1950年代末才止。

伊力·卡山，弗烈·辛尼曼，斯坦利·克雷默和西尼·路梅在好萊塢掀起社會寫實主義運動。

辛尼曼的作品《男兒本色》是馬龍·白蘭度的處女作。

1951

沙林傑小說《麥田捕手》出版。

電視吸走了30%的觀眾，電影界乃發明各式寬銀幕來對抗電視。

▶ 田納西·威廉斯得過許多大獎的《欲望街車》被伊力·卡山搬上銀幕，這時期有多個威廉斯的劇本都改編成電影。

1952

艾森豪（共和黨）當選為美國總統（1953-1961）。

▶ 西部片《日正當中》公映，這是修正土義類型潮流的其中一部。

1954

美國最高法院判決公立學校種族隔離政策必須終止。

沙克醫生（Dr. Jonas Saik）發明小兒麻痺疫苗。

繁榮的年代：美國人口只佔世界6%，但擁有世界60%之汽車，58%之電話；45%之收音機，34%之鐵路。（1954-1959）

由馬龍·白蘭度、詹姆士·狄恩、茱麗·哈瑞絲，以及蒙哥馬利·克里夫帶紅之「方法演技」成為美國演員表演的主流。

1955

黑人抵制阿拉巴馬州之伯明罕一線巴士實施種族隔離。

《天倫夢覺》和《養子不教誰之過》使演員詹姆士·狄恩成為偶像。

1956

◀ 因為貓王紅極一時，使搖滾樂成為美國流行音樂之主流。

馬丁·路德·金恩引領南方之反種族隔離運動。

1957

百老匯上演伯恩斯坦之歌舞片《西城故事》。

1958

加州「垮掉的一代」（beatnik）運動流行至所有美國大城市。

1960

▶ 導演希區考克發表一連串作品，從《火車怪客》一直到《驚魂記》。

這個國家在1950年代可借用艾森豪威爾總統的口號「和平、進步、繁榮」來形容。1950年代初，冷戰的歇斯底里導致醜陋的「赤色恐怖」，但到了1950年代末又被平庸的樂觀主義取代。好萊塢常被形容為繁榮中之衰退孤島。原因是電視，電視攫取了大部分所謂的家庭觀眾，只剩下分眾（大部分是年輕人）看電影。1950年代末，電視在全美家庭普及率已至85%，大部分人已不再經常看電影，只在特殊的時候才願進戲院。

如何再把他們請回戲院？老闆們用盡各種方法。更寬的銀幕？3D影像？更多的性與暴力？更多年輕的類型片，比如機車族電影、海灘派對電影等等？自從最高法院判令片廠不可再擁有自己的戲院，片廠不得不與獨立製片競爭，但因獨立製片一般比較大膽，願嘗試新概念，大片廠往往不得其利。

影史學家也指出片廠衰微的其他原因。二戰之後，美國觀眾開始發展出對成熟主題的品味，可是片廠仍執迷於戰前那種浪漫、感傷和逃避主義的主題。

10-1 《龍鳳花車》

（*The Band Wagon*，美，1953），茜‧雪瑞絲（Cyd Charisse）、佛雷‧亞士坦主演，麥可‧基德（Michael Kidd）音樂及編舞，文生‧明里尼（Vincente Minnelli）導演。

米高梅片廠在1950年代塑造了歌舞片黃金時代，幾乎所有重要的歌星、舞者、編舞家都受雇於該片廠，更不用說歌舞類型片的頂級導演如凱利、史丹利‧杜能（Stanley Donen）和明里尼了。編劇搭檔貝蒂‧康登（Betty Comden）和阿道夫‧格林（Adolph Green）不但寫出了這部傑作，也編了《錦城春色》（*On the Town*）、《萬花嬉春》、《永遠天清》（*It's Always Fair Weather*）和《電話皇后》（*Bells Are Ringing*）。這對搭檔喜歡把文學納入劇本做仿諷，比方這個仿諷「硬漢」偵探小說家米基‧斯皮蘭（Mickey Spillane）風格的場景。米高梅最有價值的資產之一是雪瑞絲，她可以風情萬種地盯住男伴，也可以舉起一條大腿折磨他。你一看就知道她不好惹！（米高梅提供）

10-2 《萬花嬉春》

（*Singin' in the Rain*，美，1952），金·凱利（Gene Kelly）主演、編舞，並與史丹利·杜能合導。

金·凱利是當代傑出的歌舞家，和好友亞士坦一樣能跳各種舞。比起輕盈如仙子的亞士坦，他更活力充沛宛如凡人。他的踢躂舞不強調輕鬆自在，反而展示出他健碩的肌肉、體操般的體魄，以及男性的活力。他又偏愛將大段芭蕾放在電影裡。更值得提的是他的性感，強調臀部動作、堅實的大腿、扭動的身軀，以及誘人的貼地旋轉。他經常穿緊身戲服，凸顯他矯健的身手。此外，他更讓自己的性格浮出，帶著笑突破舞蹈的形式化，或者以炫耀般的狂喜或輕笑顯出其不可抗拒的魅力。（米高梅提供）

從1930年代起就興盛的米高梅片廠，除了1950年代精彩的歌舞片（見圖10-1與10-2）以外，也開始與觀眾嚴重脫節，再也無法重返昔日輝煌。另一個原因是電影多傾向外景而非在好萊塢片場內拍攝，大攝影棚乃成為片廠昂貴的負擔，尤其因為製片費用逐漸漲價。最後片廠不得不出售或出租器材給電視製作公司。

到了1950年代中葉，大部分老輩大亨被年輕一點的老闆取代，不過很明顯，新時代是屬於獨立製片的，他們製作了這個年代最好也最賺錢的電影。叫好又叫座常是美國電影之傳統。

歐洲電影也開始大量進入美國市場。大城市與大學校園內都出現所謂藝術戲院，針對成熟觀眾而生。1945年約有50家藝術戲院，到1950年代已有500家，這種現象方興未艾。

新銀幕

電影很早就定下規格，到1910年，基本款即是扁長方形，電影底片寬35釐米，銀幕比例是4比3，也就是20英呎寬，15英呎高。但過往也有各種實驗，盧米葉曾設計出巨型銀幕，70英呎寬53英呎長；而亞伯·岡斯用三架放映機同步投射到三個銀幕放映以增加銀幕寬度的方法，對於1926年的電影工業來說則過於複雜。1922年，昂利·克萊提恩（Henri Chretien）為其設計用於望遠鏡的鏡頭申請了專利，這種變形鏡頭可將180度的景觀壓縮至50%，他還專為電影發明另一鏡頭，可將壓縮的影像還原至二倍半之寬與高。

然後電視時代來臨，票房大跌，一如肯尼斯·麥高恩（Kenneth McGowan）所言：「經濟壓力終於迫使電影製作和放映方式改變，好萊塢只得依靠它過去

10-3 《賓漢》
（*Ben-Hur*，美，1959），威廉·惠勒導演。

4比3之銀幕**橫寬**比例和電影的競爭者電視差不多。好萊塢片廠爭論說他們應該提供小銀幕沒有的東西，如色彩、立體聲和更寬的銀幕。於是各種名稱的寬銀幕——如新藝綜合體（CinemaScope），新藝拉瑪體（Cinerama）、陶德AO系統（Todd-AO）、維士寬銀幕（VistaVision）——開啟了約是2.5比1的史詩銀幕比例，它們適合捕捉大場景和大事件，比方這個羅馬雙輪戰車比賽場面即是。這部1926年賣座片的重拍，賺進了8000萬美金，拯救了米高梅片廠的財務危機。（米高梅提供）

捨棄的部分。」隨著電影產業收益暴跌以及越來越多的人喜歡留在家中欣賞客廳裡的新玩意兒，五年的時間裡，好萊塢決定推出更大更好的新鮮玩意兒吸引回那已流失的30%的觀眾。最初方法有三：

　　1）3D立體電影；

　　2）新藝拉瑪寬銀幕電影，基本即是岡斯的「聚合視像」的另一名稱；

　　3）克萊提恩的**寬銀幕**（widescreen）——新藝綜合體，由福斯公司申請專利，價格比原來的新藝拉瑪體便宜。

　　3D立體電影起源甚早——早在1600年就有3D立體繪畫——所有的3D效果原理皆同，即兩隻眼睛看到的畫面略有不同。3D攝影機同理亦有兩個鏡頭，每個鏡頭代表一隻眼睛。要看到3D效果，觀眾要戴上笨重的厚紙板框的眼鏡，這種眼鏡可以將左邊的畫面導入右眼，右邊的畫面導入左眼。早期3D電影《非洲歷險記》（*Bwana Devil*，1952）用兩架放映機放映，還要戴3D眼鏡；但兩機要同步太過困難，終被淘汰。之後這雙重影像就被印在同一底片上，再用眼鏡來看。1953至1954年間有38部3D立體電影公映，大部分都很糟，缺乏想像力的導演拚命把可以伸到觀眾眼前的東西堆在銀幕上，箭、斧子、胸部前仆後繼而來。

　　新藝拉瑪體像聚合視像一樣，用三部分開的35釐米影片分三部放映機投射，銀幕多為弧形，半包著觀眾，囊括了觀眾眼睛可看到的寬度。它的最大優點是提供了一種參與其中的絕妙錯覺，因為銀幕佔據了觀眾整個視野，甚至是

周邊不重要的部分。但這個過程十分昂貴，前期的器材裝置就要75,000美元，而且放映機的亭子和弧形銀幕會使一些座位因爲無法看到電影而空置，導致票房損失，同時他也不利講故事。早期的全景電影多半是視覺旅遊誌，其新奇性很快就褪色了。

新藝綜合體寬銀幕電影只需電影院換一塊新銀幕及兩個鏡頭，價錢便宜多了，只不過比全景電影的效果略微差些。1953年2月，福斯公司宣布未來所有影片都是新藝綜合體寬銀幕電影。雖然觀眾可以接受這種寬銀幕，但它也有它的問題，其景深很淺，**深焦攝影**幾不可能，**特寫**也因其過寬過窄的銀幕比例而變得很難表現，常將演員額頭及下巴切掉，所以早期其多半以**中景鏡頭**爲主，高溫就說：「寬銀幕使爛電影看來更爛。」

但觀眾對寬銀幕的接受使其他片廠也不停研發其他規格，如陶德AO系統寬銀幕電影（Todd-AO）和特藝拉瑪體寬銀幕電影（Technirama），底片比35釐米還大，以致它們也很短命。唯一能與新藝綜合體寬銀幕電影競爭的是派拉蒙的維士寬銀幕電影（VistaVision），它使用35釐米底片，不過是通過特製攝影機，影像比35釐米的大兩倍，但印成拷貝放映時，因縮小關係，使影像更加清晰、解析更強，即使16釐米影片用維士寬銀幕系統攝影機拍攝也以清晰和影像亮麗著名。

10-4 《天倫夢覺》

（*East of Eden*，美，1955），詹姆士‧狄恩主演，伊力‧卡山導演。

寬銀幕適合拍大場面和史詩片，但許多嚴肅的電影人抱怨，認為小而具個人性或心理性的題材便不太適合。佛利茲‧朗謔稱寬銀幕只適合拍出殯和蛇。但沒有多久像卡山這種敏感的導演也開始用寬銀幕來做含蓄的場面調度。舉例說，本片此場戲中焦慮的青年想和未曾謀面的母親搭訕，他的母親是低級酒店的媽媽桑。卡山運用這個多疑女人和她試探中的兒子間的「空白空間」，可以不用言詞僅在視覺上闡述他倆的疏離。如果用傳統4比3之銀幕比例，這個**中景**會顯得兩人關係太親切，導演便不得不用他們的單獨畫面切來切去，於是使我們看不見兩人在同時同地的互動。（華納兄弟電影公司提供）

最終在極端的寬銀幕（寬是高的2.5倍）和老式長方形銀幕中間出現一個較合理的新標準銀幕1.85比1，漸漸成爲不用變形壓縮鏡頭拍攝的正常銀幕比例。

赤色恐怖

「赤色恐怖」是美國歷史上最奇怪的一章。1947年好萊塢的反共歇斯底里症開始，其影響至1950年代末仍頻頻可見。這是被史達林佔領東歐以及韓戰（1950-1953）中美國犧牲五萬人而煽起的。國會「非美活動調查委員會」（簡稱HUAC）開始調查美國電影中的共產主義宣傳。諷刺的是，二戰時有一些親蘇聯的電影是在美政府要求下製作的，目的在宣揚戰爭的盟友，大部分票房也很糟糕。

HUAC 是由托馬斯（J. Parnell Thomas）任主席，他是個聲名狼藉的反共分子，認爲羅斯福的新政是由共產黨分子推動的，他也反對國會之「反私刑法案」，以及「平等就業法案」。其他HUAC 成員包括種族歧視及反猶太人者蘭金（John E. Rankin），還有年輕的尼克松（Richard M. Nixon），他在這過程中學到許多。

有些人因HUAC的聽證會而事業蒸蒸日上，更多人是被徹底摧毀。「友善」的證人可以被允許公開申訴也可獲不起訴保護。之後就開展了一連串個人攻擊，多半出自道聽塗說和惡意抹紅。很多被告發的人是編劇，其中很多猶太裔，都出身於紐約1930年代的劇場，那個時代左翼（left-wing）運動蓬勃。「友善」的證人如艾茵·蘭德（Ayn Rand）甚至指責路易·B·梅耶「比共產主義代言人好不了多少」，因爲米高梅〔所有大片廠（majors）中最不政治者〕曾拍過《俄羅斯之歌》（Song of Russia，1944），裡面竟有俄國農民微笑。

「不友善」的證人其實多爲自由派分子而非共產黨，不僅不准發言申訴，也不准詰問指控他們的人。他們被抹紅爲共產黨，被迫洩露他們自己以及他們朋友的政治過往。演員帕克斯（Larry Parks）被迫檢舉其朋友時崩潰到飆淚，其

10-5 《人體入侵者》
（**Invasion of the Body Snatchers**，美，1956），唐·西格（**Don Siegel**）導演。

許多文化評論直指冷戰出現很多「恐慌風格」的電影，尤其是科幻片，在1950年代風靡一時，卻不受尊重。唐·西格這部低成本經典說的是外星人如何潛入人身，使他們變成沒有情感的行屍走肉。電影出現在冷戰時期，當時許多美國人認真考慮建防空洞抵禦蘇聯的核彈攻擊。（Allied Artists 提供）

10-6 《桃色血案》

（*Anatomy of a Murder*，美，1959），喬治‧C‧史考特（George C. Scott）、詹姆斯‧史都華主演，奧托‧普雷明格（Otto Preminger）導演。

製片兼導演的普雷明格十分看重人權，對「製片法典」（Production Code）的人而言，普雷明格最煩人。他將百老匯一齣喜劇搬上銀幕，拍成《倩女懷春》（*The Moon Is Blue*，1953），可是拒絕刪去「處女」、「引誘」等字眼，因為他認為憲法第一修正案賦予了他人身和在媒體上表達的自由。「製片法典」不給他蓋章，電影卻因這個爭議而大為賣座。之後他再拍《金臂人》（*The Man With the Golden Arm*，1955）犯了另一個吸毒的禁忌。這次仍舊無法蓋章也再度賣座。時代終究會變的，1956年，法案大幅度修正，允許處理吸毒、賣淫、墮胎、綁架等情節，不過性出軌或性病仍不行，裸露更別說，對白也限制良多。好像此片出現「內褲」字眼也引起非議，但「法典」讓它過了，他們懶得再和普雷明格作戰。其實導演們只是希望用分級制來保護成年人觀看的權利。1968年分級制終於誕生。（哥倫比亞電影公司提供）

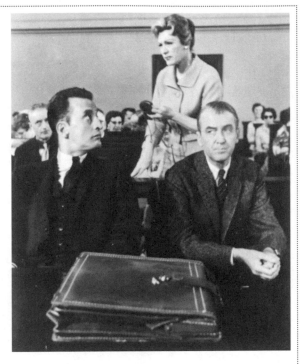

實他的大部分朋友早就不過問政治（1930年代左翼是時髦的），可是他們的事業前途全毀了。

在這種情形下連好人都做壞事。大部分人選擇當「友善」的證人，只有幾位勇者挑戰委員會並詛咒其攻訐。十位勇者（多為編劇）完全拒絕合作，他們都被冠以「藐視法庭」罪名而銀鐺入獄，史稱「好萊塢十君子」——包括阿爾瓦‧貝西（Alvah Bessie）、赫爾伯特‧比勃爾曼（Herbert Biberman）、萊斯特‧科爾（Lester Cole）、愛德華‧迪麥特雷克（Edward Dmytryk）、小林‧拉德納（Ring Lardner, Jr.）、約翰‧霍華德‧勞森（John Howard Lawson）、艾伯特‧馬爾茲（Albert Maltz）、塞繆爾‧奧尼茲（Samuel Ornitz）、艾德里安‧斯科特（Adrian Scott），以及達爾頓‧特朗勃（Dalton Trumbo）。出獄之後，他們發現自己和另外大約四百人上了**黑名單**，這張名單是電影界自己做的不錄用名單。參議員麥卡錫加入這次圍捕也升級了其「籌碼」。他列出電影界324名「已知共產黨」名單，「美國軍團」（The American Legion）也提供更多的356人名單，所有對他們的指控都不必提出佐證，HUAC甚至不需要屈就提供任何有共產黨嫌疑的電影片單。

電影界幾乎因害怕而癱瘓，因為赫斯特報業及其他媒體也呼籲對電影嚴屬檢查。為了示忠，片廠拍了一連串明確反共的電影，品質差，票房壞。電影界的自由派如威廉‧惠勒、約翰‧休斯頓、亨弗萊‧鮑嘉、洛琳‧白考兒則共同組成憲法第一修正案委員會來宣傳HUAC及麥卡錫之違憲行為。編劇工會強烈

10-7《逃獄驚魂》
（*The Defiant Ones*， 美，1958），
薛尼・鮑迪（Sidney Poitier）、
湯尼・寇蒂斯（Tony Curtis）主
演，斯坦利・克雷默導演。
戰後社會寫實主義的復甦，有
賴像克雷默（1913-2001）這樣
的推手。他的影片多不賣座，
但也有少數票房不錯的作品可
以平衡一下。大部分主題環繞
於嚴肅社會議題，如此片。此
外，他也導了《海濱》（*on the
Beach*，1959）、《天下父母心》
（*Inherit the Wind*，1960）、《紐倫堡大審判》（*Judgement at Nuremberg*，1961）、《愚人船》（*Ship of Fools*，
1965）、《誰來晚餐》（*Guess Who's Coming to Dinner?*，1967）等片。（聯美電影公司提供）

反對黑名單（投票以400比8通過），最後連電影界的保守派如約翰・福特也公開反對抹紅風潮。

1954年，陸軍與麥卡錫的聽證會由電視實況轉播，大家目睹了麥卡錫的本質——一個充滿譏誚的機會主義者。公眾態度急轉，公開明確地反對他，參議院也隨後譴責他，這個恐赤風潮於是退潮，慢慢地有如冷戰一般褪去。1950年代末，監製兼導演如奧托・普雷明格（Otto Preminger）及斯坦利・克雷默都公開反對黑名單，以誠懇的作品而非藝術家的政治信仰給予公眾信心。

社會寫實主義

如果美國二戰前作品的主要成就是在喜劇和風格化的類型片，那麼戰後就在長於寫實。如佛烈・辛尼曼、伊力・卡山、斯坦利・克雷默（見圖10-7）這些年輕導演尤被義大利**新寫實主義**影響。他們希望在不犧牲戲劇性、懸疑性、或者刺激性的前提下，用電影喚起觀眾的良知，面對嚴肅的社會議題以及講述有關當代問題的故事。他們也避免亮麗流暢的外貌，而偏向真實和真相挖掘。

其實**社會寫實主義**也非一般意義上的風格或運動風潮。也許我們更該稱它為跨越國界與歷史的社會和美學價值觀。一直以來，它都是電影中受人尊重的分支，得到受過教育的自由派分子的廣泛支持。廣義而言，它包括許多運動和風格，比方戰後義大利的新寫實主義，共產主義國家的社會主義寫實主義，英國1950年代末到1960年代初的所謂「廚房洗碗槽」寫實主義，以及一些獨立電影人——愛森斯坦、薩耶吉・雷、小津安二郎等人——以社會焦慮或變遷為主題的作品。

美國過去有些令人尊重的導演對此做出了主要的貢獻，如格里菲斯、馮・斯特勞亨、金・維多、約翰・福特、伊力・卡山、佛烈・辛尼曼、薛尼・路梅、馬

10-8 《君子好逑》

（*Marty*，美，1955），歐內斯特·伯格寧（Ernest Borgnine），德爾伯特·曼導演。

1950年代中葉，好萊塢已無法不面對電視競爭的壓力，或僅嘲笑電視為次級媒體。本片原是名編劇帕迪·查耶夫斯基（Paddy Chayefsky）為小銀幕寫的，後來被海克特和蘭卡斯特的公司（Hecht-Lancaster）買下，用五十萬美元的低成本拍完，演員多半來自電視圈；本來只是用來節稅的，卻出乎意外得到坎城影展金棕櫚大獎並在美國賣座，最後也拿下了奧斯卡最佳影片和最佳導演、最佳男主角、最佳編劇等大獎。電視劇本一下子洛陽紙貴。的確，1950年代是電視的黃金時代，許多在電視圈磨練出來的人後來都進了電影界。（聯美電影公司提供）

丁·里特（Martin Ritt）、德爾伯特·曼（Delbert Mann）（見圖10-8）、哈爾·亞西比（Hal Asbby）等。社會寫實主義強調電影紀實的一面，電影能夠詳實記下人、細節和地方。這些電影多在實景而非片廠拍攝，有時用非職業演員而不是熟練的演員或者明星，縱然這些非職業演員有時會表演僵硬不專業，卻不會炫耀演技或光亮的外貌，因為那會與工人階級的角色相牴觸。社會寫實主義確實偏左翼觀點：這些導演都以修正主義者或革命者觀點來敘事或探索社會底層。

有些社會寫實主義者（最明顯的例子是愛森斯坦）會不顧角色的精確複雜而特重風格、社會學或說教的主題，但在1950年代，這種對角色性格的忽視相當少見，電影人對角色在社會寫實主義框架中的複雜性特別感興趣。角色的內在矛盾都被刻畫出來，不像以前都把主角理想化了。

因為社會寫實主義電影的題材很重要，有些比較天真的觀眾就會以為題材就是一切，不管其藝術感性或者品味夠不夠格。事實上，這個領域平庸之輩不少於其他類型、風格或運動。一部電影之社會意識可能正確，陳意甚高，但仍可能在藝術上庸俗，在娛樂上沉悶。有些社會寫實主義電影自我崇高化，或心理上不誠實，或對小人物和他們單調的生活過於俯視，這些電影應稱為「說教電影」，因為它們熱衷說教而非注重美學和心理層面。

方法演技

1950年代的美國興起了「方法演技」（Method）。這應與伊力·卡山有關，都說是他「發明」的，但他一再說「方法演技」既不是創新也不來自於

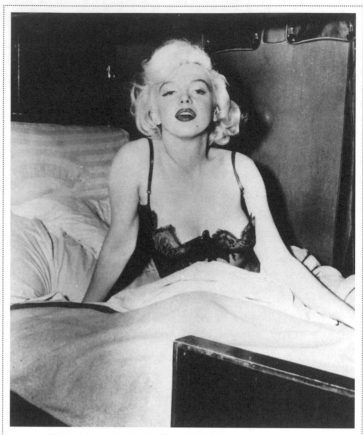

10-9 《熱情如火》瑪莉蓮‧夢露的宣傳照
（*Some Like It Hot*，美，1959），比利‧懷德導演。

夢露（1926-1962）是1950年代的巨星也是傳奇。她的生平完全是灰姑娘一夕成名的故事，只是沒有快樂的結尾。她是一個精神有問題、長期住精神病院的女子的私生女，童年在各種收養家庭的羞辱中渡過，沒有安全感，寂寞，八歲就被強暴，十六歲就結婚了，此外還有自殺、離婚。後來她做了美女海報模特兒，進福斯公司做小明星，有了新名字、新人生，成為夢露。她演了一堆爛戲，但有兩部電影令人難忘：《夜闌人未靜》和《彗星美人》，均是1950年代作品。1954年，她已經是福斯王牌，下嫁了棒球偶像喬‧迪馬吉奧（Joe DiMaggio）。流產後精神崩潰開始吸毒酗酒。離婚後厭惡好萊塢，遠赴紐約上「演員劇場」的課程。她變得更加退縮，只和紐約的知識分子藝術圈來往，因此碰見大劇作家亞瑟‧米勒而再婚。當她再度回到好萊塢錢掙得更多，獲得的角色更好，評論家以為她的演技在《巴士站》（*Bus Stop*，1956）、《熱情如火》、《亂點鴛鴦譜》（*The Misfits*，1961）中都大為進步。可惜在她職業的成功後面，私生活卻破碎不堪。她患憂鬱症，吃安眠藥、流產、離婚、崩潰。1962年在風華正茂之時，她因為毒品與酒混合過量而死。（聯美電影公司提供）

10-10 《凱撒大帝》
（*Julius Caesar*，美，1953），**馬龍·白蘭
度主演，約瑟夫·L·馬基維茲（Joseph L.
Mankiewicz）導演。**

白蘭度是最常被與方法演技聯繫在一起的演員。
1950年代，他拒絕定型，接演多種角色。一般而
言，方法演技被認為只適合寫實主義，不適用於
如莎劇這種風格的作品。白蘭度詮釋的馬克·安
東尼證明情緒張力和莎劇的韻文不是必然不相容
的。英國評論家尤其讚揚他的藝術，在美國他則
被視為叛逆及不群的偶像。1960年代，他遇到瓶
頸，努力選不同於過去自由主義政治立場的角色
卻不太成功。1970年代初，他東山再起，以《教
父》）和《巴黎最後探戈》（*Last Tango in Paris*）
萬世流芳。（二十世紀福斯提供）

他的發明，其起源是俄國莫斯科藝術劇院的導
演史坦尼斯拉夫斯基訓練及排演演員的方法系
統。1930年代，史坦尼斯拉夫斯基的想法傳至
紐約著名的群眾劇院（Group Theatre），為李·
史托拉斯堡（Lee Strasberg）和哈羅德·克魯曼
（Harold Clurman）吸收。卡山也是當時劇團裡
的演員、編劇和導演，該劇團於1941年關門。

1947年卡山與謝麗爾·克勞福德（Cheryl
Crawford）、羅伯特·路易士（Robert Lewis）
合創演員劇場（Actors Studio），1950年代因訓
練出馬龍·白蘭度（Marlone Brando）、瑪麗
蓮·夢露（見圖10-9）、詹姆士·狄恩（James
Dean）、朱麗·哈瑞絲（Julie Harris）、保
羅·紐曼（Paul Newman）、傑拉丹·佩姬
（Geraldine Page）、羅德·斯泰格爾（Rod
Steiger），以及一些其他的明星而聲名大噪。如
蒙哥馬利·克里夫雖沒在演員劇場學習卻與方法
演技密不可分。「演員劇場是我的藝術之家。」
卡山這麼說，他作為老師一直待到1954年，請自
己的老師李·史托拉斯堡接管。史托拉斯堡是美
國至今最有名的表演老師，他的學生都是世界級
的名演員。

史坦尼斯拉夫斯基的信條是「你在表演時似
乎活在角色裡」，他拒絕傳統演技只重外塑——
聲音技巧、風格化表演型態、「正確的」肢體動
作等。他相信表演的真實來自探索演員內在的精
神，必須是演員真正的感受。他發明的最重要的
技巧之一是情緒之喚起，也就是演員深入自己
的過去挖出與角色相似的感受。朱麗·哈瑞絲解
譯說：「每個角色都能有與你自己背景或你曾在
某時有的感受可相連之處。」史坦尼斯拉夫斯基
技巧體系是極其心理學的：演員探索自己潛意識
的內在就能激起真的情感，可以在每一場中喚起這感受，移至正在扮演的角色
上。他也發明了讓演員專注於戲劇「世界」具體細節與質感的技巧。

其實這些技巧與演員這個職業一樣久遠古老，只是史坦尼斯拉夫斯基是第
一個用練習和分析方法將之系統化者，所以又稱之為「系統與方法」。他並沒
有說內在真實和真誠情感即已足矣，他堅持演員也得做到外表的真實，尤其是
古典的角色，需要風格化的口白、動作和服裝。他以冗長的排演著名，演員被

10-11 《欲望街車》

（*A Streetcar Named Desire*，美，1951），馬龍‧白蘭度、費雯‧麗主演，伊力‧卡山導演。

紐約劇場在1950年代是黃金鼎盛期，尤金‧奧尼爾、亞瑟‧米勒、威廉‧英奇（William Inge）和田納西‧威廉斯的重量級劇本均在此時問世首映。田納西‧威廉斯許多劇本均由伊力‧卡山執導，卡山也做出最好的改編電影《欲望街車》。雖然「製片法典」要求修改對白和故事，電影仍保留了大部分的原著精神。威廉斯也為卡山寫了原創電影劇本《娃娃新娘》（*Baby Doll*，1956）。這個時期其他威廉斯改編作品有《玻璃動物園》〔*The Glass Menagerie*，1950，由歐文‧拉帕爾（Irving Rapper）導演〕，《玫瑰紋身》（*The Rose Tattoo*，1955），《朱門巧婦》（*Cat on a Hot Tin Roof*，1958，理查德‧布魯克斯〔Richard Brooks〕導演），以及《夏日痴魂》（*Suddenly Last Summer*，1959，馬基維茲導演）。（二十世紀福斯提供）

鼓勵用即興演出來發掘文本之共鳴處，這與佛洛伊德之潛意識理論相似。

　　方法演技中，演出來的應只是冰山一角，是文本整體的十分之一，剩餘的都是**次文本**（subtext）。伊力‧卡山如是說：

　　　　「導演知道在劇本下有次文本，由動機、情感和內在事件組成。他很快會知道，表面發生之事並非真正發生之事。次文本是導演最重要的工具，是他真正導演的部分。你看資深導演很少工作時手拿劇本一直看。」

　　所謂次文本就是在劇本表面下的東西，不是他說出，而是他不敢說出的東西。對白永遠是方法演技派認為次要的東西，他們在乎內在的對白，為此他們有時甚至丟掉了原有的對白，或邊咳邊說，甚至語音含糊。整個1950年代，方

法演技派演員如白蘭度和狄恩都因口白不清而被一些評論家和電影界訕笑。

史坦尼斯拉夫斯基唾棄個人的精湛演技和明星制度。他堅持集體的表演，演員和角色之間眞誠的互動。他鼓勵演員們對每場戲的細節進行事前的解析。角色眞正要什麼？那一刻之前發生過什麼事？這是那天的何時發生的？等等。如果角色對於他們的經驗而言太過陌生，演員就必須對角色做完整的研究直到他完全熟知爲止。比方說，演一個坐牢的獄友，演員可能得眞正去牢裡體驗，研究那裡的氣味、聲音和結構。

方法演技對帶出角色情感張力特別有效，尤其工人階級或沉默寡言的角色，這些表演往往依靠肢體而非語言來表達情感。喜歡用方法演技的導演認爲

10-12 《彗星美人》
（*All About Eve*，美，1950），貝蒂·戴維斯、瑪麗蓮·夢露、喬治·桑德斯（George Sanders）主演，馬基維茲編導。

馬基維茲（1909-1993）是戰後最具文學氣質的電影人，他自編自導，重視對白語言。他的佳作均爲文學或戲劇改編作品，但傑作《彗星美人》則爲原創劇本，以紐約戲劇界爲背景，對白犀利，充滿了機智的鬥嘴。他的其他佳作尚有《波士頓故事》（*The Late George Apley*，1947）、《幽靈與未亡人》（*The Ghost and Mrs. Muir*，1947）、《三妻艷史》（*A Letter to three Wives*，1949），《凱撒大帝》（1953）、《紅男綠女》（*Guys and Dolls*，1955）、《夏日痴魂》（1959）、《非常衝突》（*Sleuth*，1972）。

演員應該有扮演角色的相似經驗，演員的工作即是挖掘出自己的潛意識，將其經驗轉換到角色身上──這就是表演的藝術，其他不過是程式化的技術罷了。從1950年代開始，方法演技成爲影視及劇場主流，不過這絕非普世的表演法，比方說，老派的演員如貝蒂‧戴維斯（見圖10-12）就認爲方法演技太過於知識分子，同樣地，希區考克也最討厭和方法演技派的演員合作，因爲他們老來問他角色的動機是什麼。

重要導演　　　　佛烈‧辛尼曼（Fred Zinnemann，1907-1997）是美國戰後寫實派最成功也最被尊敬的導演。雖然現在在對他的回顧中，總伴隨著各種讚美，但實際上當年他不得不奮鬥才拍得到電影，因爲片廠老闆老說他太不商業、太悲觀，對大眾而言也太知性了。即使他的叫座電影，如《亂世忠魂》（*From Here to Eternity*，1953）、《修女傳》（*The Nun's Story*，1958）、《良相佐國》（*A Man for All Seasons*，1966）都被視爲離經叛道、莫名其妙的叫座電影。

　　辛尼曼和他的歐洲猶太裔同僚一樣想做嚴肅的電影藝術家，卻也想留在商業化的電影產業界。他原本受訓爲紀錄片工作者，卻帶給美國劇情片一種眞實又成熟的處理題材的風格。即使他的類型片，如西部片《日正當中》（*High Noon*，見圖10-13）和驚悚片《豺狼之日》（*The Day of the Jackal*，1973）都帶

10-13 《日正當中》
（美，1952），賈利‧古柏（Gary Cooper）、勞埃德‧布里吉斯（Lloyd Bridges）主演，佛烈‧辛尼曼導演。
本片開啟了西部片之改革，由以前浪漫的英雄主義成為更真實不光采的西部形象。這些所謂的成人西部片強調角色的心理而非其過去擅長的神話層面。這種修正主義的傾向被稱為「類型的去神話性」，是1950年代大部分類型片轉型的顯著特色。（聯美電影公司）

10-14 《亂世忠魂》

（美，1953），黛博拉·寇兒（Deborah Kerr）、伯特·蘭卡斯特主演，佛烈·辛尼曼導演。

1950年代大家瘋狂改編著名劇作和小說。雖然後來由於原作都太昂貴而熱潮消退，但一般仍以為其有固定觀眾群。文學和戲劇都比電影尺度寬，所以改編會面臨嚴峻的問題。此片必須移除原著中粗白的語言和熾熱的性場面。性在美學上被浪漫化，此景中，情侶被現行的**升降鏡頭**捕捉，從**高角度**到近身，看兩人在黃昏無人沙灘上的糾纏親吻。海浪拍打著他們糾纏在一起的身體，鏡頭逐漸推近，還有她喊道：「我從不知是這樣！」成為當時最情色的場面。（哥倫比亞電影公司提供）

有紀錄片的視覺風格，一種不平常的嚴謹，以及非常客觀的腔調。

他原本在米高梅短片部拍紀錄片，1949年他和製片斯坦利·克雷默簽了三部劇情片合約。他倆都是政治上的自由派，都想拍嚴肅主題的社會題材電影，但前提是不犧牲戲劇性、懸疑性或刺激性。辛尼曼最好的三部電影都由克雷默的公司監製：《男兒本色》（*The Men*，1950）、《日正當中》特別賣座，以及根據卡森·麥卡勒斯（Carson McCullers）小說改編的《婚禮的成員》（*The Member of the Wedding*，1953）。

其實幾乎所有辛尼曼電影都可命名為「沒有出路」。他的主角總陷在社會危機中不得不審視他們自己的存在意識，這也是1950年代美國電影普遍的主題，也就是個人與社會之衝突。辛尼曼經常引用希勒爾（Hillel）的話作為自己電影的主題：「不為自己，何人會為你？如果只為自己，那我又是誰？如果現在不做，何時做？」辛尼曼的電影多是良知的掙扎，個人面對逐漸增加的壓力仍努力保持個人的尊嚴。衝突可能是社會的、心理的，或者兩者皆有。

個人與社會之衝突可在像《日正當中》和《亂世忠魂》這樣的作品中看到。內在的衝突則在《修女傳》中有。至於描述托馬斯·摩爾（Sir Thomas More）生平的《良相佐國》和以角色命名的《茱莉亞》（*Julia*，1977）可能是最極端的例子，因為兩個主角皆為自己的信仰犧牲了生命。大部分的角色都是被動的孤寂分子，不管是男是女都渴望成為大社會中的一分子，但末尾總因不

願犧牲個人尊嚴而無法達成願望。

辛尼曼對整個世代美國電影的表演也頗有貢獻。他的演員往往會被提名奧斯卡，很多也得了獎。演員對他作為導演的耐心、諒解和智慧都多所稱讚，雖然伊力‧卡山一般被視為方法演技代表，但真正的方法派演員蒙哥馬利‧克里夫、朱麗‧哈瑞絲、馬龍‧白蘭度等人都是辛尼曼帶進電影界的。

伊力‧卡山（Elia Kazan，1909-2003）在政治上比辛尼曼還激進，至少年輕時是如此。他父母是希臘移民，在他上大學前幾乎不讓他與美國社會接近。直到上大學後他才接觸了佛洛伊德、馬克思等人的思想和理論。1930年代他成為共產黨並加入著名的群眾劇院，擔任演員、編劇和導演。他崇拜蘇聯及蘇維埃的藝術家如梅耶荷德（Meyerhold）、瓦赫坦戈夫（Vakhtangov）和史坦尼斯拉夫斯基。卡山後來公開反對共產主義和蘇聯政權，尤其在希特勒和史達林在1939年簽訂協定之後。雖然他仍是左翼，卻反對馬克思主義變奏的獨裁形式，也就是後來眾所周知的史達林主義。

卡山在1940年代的紐約劇場界因執導桑頓‧懷德（Thornton Wilder）的劇本《九死一生》（*The Skin of Our Teeth*，1942）而嶄露頭角，之後二十年他得意於東西兩岸，既拍電影也導舞台劇。許多經典舞台劇都由他首演，諸如亞瑟‧米勒的《吾子吾弟》（*All My Sons*，1947）、田納西‧威廉斯的《欲望街車》（1947）、米勒的《推銷員之死》（*Death of a Salesman*，1949）、威廉斯的《公路》（*Camino Real*，1955）和《朱門巧婦》（*Cat on a Hot Tin Roof*，1955）、威廉‧英奇（William Inge）的《階梯頂處的黑暗》（*The Dark at the Top of the Stairs*，1957）、阿奇博爾德‧麥克利什（Archibald MacLeish）的《J.B.》（1958）、威廉斯的《青春浪子》（*Sweet Bird of Youth*，1959）和米勒的《墮落之後》（*After the Fall*，1964）。

卡山最後和二十世紀福斯公司簽下合約，其老闆是短小精悍而又狂妄自信的達里爾‧F‧扎努克（Darryl F. Zanuck），他和政治觀保守的很多片廠大老闆不一樣，相對來說，他至少在理論上屬於自由派。雖然片場出品的電影種類繁多，但他傾向於喜歡時下關注度高的和富有爭議性的題材，特別強調劇情的價值而非明星。在戰後時代，扎努克是第一批認知到美國觀眾經過戰爭後成熟了的人之一。福斯成為領導社會評論的片廠，卡山說：「扎努克一直是群眾之一員，如果有事，他一定感覺得到。」

卡山在二十世紀福斯拍的電影多是遵循改革主義——自由派的傳統。《君子協定》（*Gentlemen's Agreement*，1948）面對當時好萊塢禁忌的反猶太主題。該片獲得奧斯卡最佳影片和最佳導演獎。接著他再導社會報導議題性電影《碧姬》（*Pinky*，1949），竟成為福斯當年票房冠軍。至此，卡山已入美國一線導演之列，之後他可以選擇題材，並且得到完全的藝術自主權。

卡山經常將家庭處理成壓抑性的組織。早在1950年代初，美國電影觀眾不再是戰前的家庭型觀眾，而轉變成小眾、特殊族群的觀眾。這時最大的族

群是所謂的年輕觀眾，他們對為青少年叛逆辯護的影片回應熱烈（見圖10-15）。卡山最賣座的兩部電影均是針對年輕人與他們父母之間的問題：《天倫夢覺》（*East of Eden*，1955）和《天涯何處無芳草》（*Splendor in the Grass*，1961）。在他的電影中，受折磨的家庭關係比比皆是，有兄弟間的衝突，也有代溝問題，很多衝突是源於戀母情結，常常發生在父子之間，如《薩巴達傳》（*Viva Zapata*，1952）、《岸上風雲》（*On the Waterfront*，見圖10-16）、《天倫夢覺》、《天涯何處無芳草》、《美國，美國》（*America, America*，1963）、《我就愛你》（*The Arrangement*，1969）、《幸福來訪時》（*The Visitors*，1971）和《最後的大亨》（*The Last Tycoon*，1976）。

影評人吉姆·基特塞斯（Jim Kitses）指出：「卡山的創作生涯可以看作是一系列『個人作為社會壓力的受害者』主題的變奏，這種社會壓力要求人嘲諷自己並且背叛過去。」大部分卡山電影都有關於忠誠的衝突，主角（多半是男性）奮力掙扎找尋自己的本質內在，他的掙扎帶有跨文化的辯證性，逼迫他適應不同的世界，其價值觀既吸引他又令他排斥。為了適應，他原先以為必得與家庭、過去和文化的根劃清界限，他其實成了精神的放逐者，罪疚和兩難的情緒吞沒了他。

10-15 《養子不教誰之過》

（*Rebel Without a Cause*，美，1955），詹姆士·狄恩主演，尼古拉斯·雷（**Nicholas Ray**）導演。

電視時代開始，閤家觀看的電影即成為過去。爸媽都留在家看電視了，電視也特重家庭為主的觀眾。1950年代末，七成五的電影觀眾都不到三十歲。電影成了含蓄顛覆的聖地，像本片、《飛車黨》（*The Wild One*，1954）、《黑板森林》（*The Blackboard Jungle*，1955）全都將年輕人刻畫成冷淡的局外人，看不起家庭體系，以及連帶的沉悶虛偽道德觀。三顆新星——狄恩、白蘭度和克里夫被視為叛逆象徵。其中狄恩尤其代表被誤解的青年，急於在膚淺、物質化的成人世界中找尋自己的身分認同。狄恩（1931-1955）拍完此片和《天倫夢覺》後一夕爆紅（《巨人傳》在他身亡後才公映）。二十四歲因車禍

去世後更成為被狂熱崇拜的年輕偶像。許多粉絲不相信他已去世，華納公司在他死後一年仍平均一個月接到七千封索求照片的影迷信。（華納兄弟電影公司）

卡山的缺點在於過度煽情、誇張具有爆發力的行為，他承認說：「我的毛病是我老是能強力推動事件發展，讓每個場景走！走！走！一路到達高潮，如果片長60分鐘，我就有60個高潮。」他晚期作品放鬆了一點，情感和動作都不再過火。

卡山在1960年代中期後，因電影愈加個人化而開始走下坡。他開始用較多的時間寫小說，少碰劇場和電影。法國馬克思主義傾向的電影雜誌《正片》（*Positif*）對他最為推崇，其王牌影評人米歇爾·西蒙（Michel Ciment）認為卡山是戰後美國電影的主要推動力：「很少年輕後輩會否認卡山對他們的影響。」最明顯的精神傳人如亞瑟·潘、薛尼·路梅、約翰·卡索維茨、馬丁·史柯西斯、法蘭西斯·福特·柯波拉、奧利佛·史東、史派克·李和克林·伊斯威特。

當希區考克1939年來美時，已是名滿英倫的大導演（見第七章）。他的第一部美國片《蝴蝶夢》（*Rebecca*，1940）由大衛·塞茲尼克監製，不僅大賣也

10-16 《岸上風雲》

（美，1954），羅德·斯泰格爾（Rod Steiger）和白蘭度合演，伊力·卡山導演。

伊力·卡山曾說白蘭度是美國這個時代的最佳演員。許多人認為在此片中他情緒飽滿有力，又溫柔帶點詩情，是其從影以來的最佳表演。憑藉此片他也拿到他個人第一座奧斯卡最佳男主角獎、紐約影評人獎，以及英國奧斯卡連續三年最佳外國演員獎。卡山常為他的表現吃驚，因為他的想法新鮮另類，彷彿是在當場爆發出來的。此片在國際上也大為成功。還獲得了奧斯卡最佳影片、最佳導演和最佳編劇大獎。（哥倫比亞電影公司提供）

10-17 《金粉世界》
（*Gigi*，美，1958），路易士‧喬丹（Louis Jourdan）、李絲麗‧卡儂（Leslie Caron）和賀妙妮‧金戈德（Hermlone Gingold）主演，文生‧明里尼導演。

1950年代以前，這類型統稱「歌舞喜劇片」；1950年代之後，「喜劇」字眼就常被省略了，因為歌舞片也和其他類型一樣變得黑暗和成熟，主題也是早期認為太令人沮喪不適合歌舞劇的。此片的故事是一個活潑的女學生釣金龜婿的過程。電影後來破天荒拿下奧斯卡最佳影片和最佳導演大獎。這在1950年代之前幾乎不可能，因為那時候大家仍以為歌舞片純屬輕鬆的娛樂而已。（米高梅提供）

拿下奧斯卡最佳影片獎。1940年代他一直幫塞茲尼克拍戲，對這個古怪的英國佬來說，這個十年起起伏伏，起少伏多。然而，這個時期他導演了兩部他最好的電影：《辣手摧花》（*Shadow of a Doubt*，1943）很多評論家認為該片是他第一部傑作；《美人計》（*Notorious*，1946），一部浪漫的間諜驚悚片，由英格麗‧褒曼和卡萊‧葛倫主演，他們也是希區考克最喜歡的兩位演員。

他的低潮在拍了《火車怪客》（*Strangers on a Train*，1951）後結束。1950年代成為他最風光的十年，在商業和藝術方面成就輝煌。這段時間他的電影十分多元，既優美又富娛樂性，例如《捉賊記》（*To Catch a Thief*，1955）以及翻拍自他早期電影的《擒凶記》（*The Man Who Knew Too Much*，1956），還有風格化的傑作《北西北》（*North by Northwest*，見圖10-18）。此外，他也嘗試一些主題強烈鮮明的電影，如《後窗》（*Rear Window*，1954）、《伸冤記》（*The Wrong Man*，1957）和《迷魂記》（*Vertigo*，1958）。這段時期的巔峰之作是《驚魂記》（*Psycho*，見圖10-19），普遍被推崇是希區考克最佳也最細

10-18 《北西北》
（美，1959），卡萊．葛倫主演，希區考克導演。
你相信他無罪嗎？被害人在葛倫腳底下動也不動，帶血的刀卻在他手上。此景在
聯合國大廳拍到，照片遍登在全美報紙頭條上。可是驚人又可笑的是，葛倫卻是
無辜的。抓錯人、錯怪無辜幾乎是希區考克每片的主題，在本片中尤其是。基本
上這是部追逐動作戲，幾乎每一段都是獨立的天才之作，夾雜了反諷、機智、恐
怖以及大師風采。（米高梅提供）

膩的作品，同時這也是他最賣座的電影，成本80萬美元，上映**首輪**（first run）
就有1500萬美元毛利。之後，希區考克在60年代又陷入低潮，但在1972年憑著
《狂凶記》（*Frenzy*）又強勢再起。他最後的作品是《大巧局》（*Family Plot*，
1976），影片調皮又自嘲，那年他七十七歲。

　　在早期的美國生涯中，希區考克十分善於自我宣傳。從《海角擒凶》
（*Saboteur*，1942）起，他把自己的名字大大地標示在片名上方。尤其在所攝製
的電視影集播出竄紅後，他更成為明星導演。幾乎從一開始，他就掌控著自己
的事業。他從來不把電影只看成商業，但他也確信，如果電影人不務實，遲早
會丟了工作。他同時是個精準的觀眾心理分析家，也以世界知名且普受歡迎的
國際藝術家身分自傲。「你必須針對觀眾構思你的電影，像莎士比亞設計他的
舞台劇一樣。」希區考克曾這樣子自道。

　　許多年來，希區考克被看作成功的商業娛樂片導演。但法國人改變了大家

10-19 《驚魂記》

（美，1960），安東尼・博金斯（Antnony Perkins）主演，希區考克導演。

偷窺也是希區考克藝術重要的一環，因為他視電影為偷窺之極致，裡面有若干隱藏的祕密與禁忌。電影在黑暗中觀看，分享著罪惡，是罪惡的共犯。（派拉蒙提供）

對他的看法。早在1954年，《電影筆記》（*Cahiers du Cinéma*）就做了一整本特輯介紹希區考克，像楚浮、高達、夏布洛以及侯麥這樣的影評人都極力推崇他，不只視之為最高境界的風格創造者，更視之為冷眼批評的道德家。他陸陸續續得到極高的評價，由法國開始，繼而波及英國和美國。

希區考克反對他的作品被解讀成有什麼象徵意涵，部分原因是高知識水準的標籤等同於票房魔咒。在他的美國生涯裡，他定位自己為驚悚大師，無疑因為可以刺激票房。不過就像許多他創造的角色一樣，他也有著分裂人格。他既是驚悚大師，而他的電影同時也傳達某些想法和情感。如同楚浮在他那部著名的長篇訪談中提到的：欲責備希區考克專拍驚悚片無異於指控他在所有偉大的電影創作者中最不無聊。楚浮也曾經說，希區考克那張面無表情的撲克臉下隱藏了深沉的悲觀。美國影評人理查德・什克爾（Richard Schickel）指出導演的**公眾形象**——那個開心的胖子擁有可怕的、尖酸的幽默——幾乎全是假的。

「擅長拍恐懼的導演事實上自己就處在恐懼中。」楚浮觀察他說，「一成不變的自我和犬儒主義的外表下，是一個深自脆弱、敏感、情緒化的人，他將他特有的緊張的情緒轉給了觀眾。」希區考克的一生和他的藝術都充滿恐懼和焦慮，他對於秩序和安定的狂熱追求人盡皆知，他討厭驚奇和衝突，也盡量讓自己的生活規律化，他說：「我希望我周遭的一切如水晶般通透而且完全平

靜，我不希望被蒙蔽。我洗過澡後，永遠讓一切乾淨整潔地回歸原處，你甚至不會知道我去過浴室。」

希區考克的藝術視野偏向反諷，其來源自生活的荒謬感。他很少為神祕感吸引，聲稱那會讓觀眾和角色一樣身處迷霧中。另一方面，懸疑是讓觀眾處在戲劇變化中。他指出：「我相信應讓觀眾儘早知道事實真相。」他要我們強烈認同主角，如此他才能「讓觀眾體驗」，那是他的目標，如此便可以從自以為的安全感中驚嚇到我們。

他用各種技巧讓我們認同主角，經常用迷人的明星，即使他們的角色在道德上有訾議，但他們作為文化偶像本身所產生的善意會模糊我們的道德立場。比如在《後窗》中，主角明明是個偷窺狂，老偵伺鄰居的動向，但因為是由詹姆斯・史都華這個美國普通大男孩扮演，我們竟容許他這種不良行為。希區考克甚少要我們追隨角色追求的價值觀。他稱這些隨意的噱頭如微縮膠卷、政府檔案為「麥格芬」（MacGuffin）──「一些片中角色無比在乎的東西，但觀眾一點也不在乎。」

驚悚片成為最受歡迎的類型片之一，而希區考克經常被模仿，他最大的憂慮僅在避免老套。他和其他類型片導演一樣老在找新的表達方法。其中之一即是不斷變化影片的氣氛。他的影片有的浪漫如夢，比如《迷魂記》，另外如《狂凶記》則晦暗，不時迸發殘酷的暴力。他也喜歡在電影進行一半時改變氣氛。比如《火車怪客》的氣氛變來變去，有如片中的網球打來打去。他近乎變態地填滿矛盾的情緒造成一種奇特的悖論。他最精彩的情節，如《北西北》中著名的飛機噴農藥之戰，既嚇人又滑稽。

「我對故事不太有興趣，我感興趣的是說故事的方法。」希區考克說。他形容自己是形式主義者，而且喜歡使拍攝素材充滿情緒的技巧。他強烈喜歡電影之抽象性，老將之比為音樂和繪畫。「我說我對內容沒興趣，就像畫家並不太擔心他畫的那只蘋果是甜還是酸，誰在乎？重要的是他畫時的風格、形式──情感即從其中而來。」

他對劇本的精確剪裁也是傳奇了。沒有導演像他計畫得那麼準確。他經常提供分鏡圖〔稱之為「故事板」（story boarding）〕尤其那些包含複雜**剪接**之片段。有時一個劇本多到600幀**鏡位**（setup）草圖，每個鏡頭都計算過效果。沒有多餘的東西、冒險的東西，劇本完成時（通常是和另外一個編劇合作而成），希區考克已完全掌握細節於心，甚少在拍攝中討論劇本。他將自己比作沒有樂譜的交響樂團指揮。

希區考克喜歡將角色的道德界限弄模糊。他說：「壞人不見得是黑的，好人也不見得是白的。到處都是灰色。」他的主角表面都很普通，但好奇心都很強，有些怪異甚至變態的心理毛病。女主角都更迷人──直覺敏感、情感豐富，經常是男主角的受害者。惡人則多半彬彬有禮而有魅力，好像《美人計》中陷入情網之克勞德・雷恩斯（Claude Rains），或《火車怪客》中那個殘忍而鬼聰明的羅伯特・沃克（Robert Walker）。好人壞人之區別可以完全是學術性

的，如《驚魂記》或《狂凶記》，兩個對人性最沒有好看法的作品。至於他片中的母親形象則是一系列的妖怪，母子關係更是神經質的，有凌虐和受虐之暗示，總之在希區考克全部**作品**（oeuvre）中家庭生活很少是溫暖的。

他的世界最蒼涼時宛如變態的機器——難以了解，無法化解，又充滿荒謬，有時還帶點宿命。「快樂結局」則比較偶然，宛如對正義之嘲諷而非情感之肯定。警察和其他安全人員幾乎永遠都走錯方向，來得太晚，幫不上忙，也讓人永遠沒信心。至於政府或和社會機構被刻畫得無情、給人壓迫感、冷漠，甚至對他們所負責的人的命運十分敵視。

法國影評家巴贊在和希區考克經過長時間談話後下定論說，希區考克作為藝術家的執迷完全是本能而非有意識發展出的。例如，他自己完全沒有察覺到幾乎所有他的作品都有罪惡移轉之**母題**（motif）：比如一個純真懦弱的角色因分擔了邪惡陌生人的罪惡而屈服於他。不少法國影評人以為，這個想法是心理學及哲學對天主教原罪之戲劇化表現，理查德·什克爾同意這個說法，他指出雖然希區考克本人很少直接評論這類事，但他似乎相信自己也與下個不完美的角色同樣有罪，而需要懲罰。什克爾如法國人一般，認為希氏不但是絕佳的技匠，至少在他那些主題曖昧的作品中，他也是譏誚的道德家，對於精神救贖僅提供渺茫的希望。

文化歷史學家認為1950年代是美國最後一個純真年代——是有呼啦圈、《我愛露西》（*I love Lucy*）電視影集和汽車電影院的時代。美國強大而有威信，「美國製造」也是品質最佳、技術最好的保證。到下個世代一切都將改變，電影也是。但誰也猜不到，好萊塢黃金時代將要告終，強大的片廠制度終歸要成為歷史。

延伸閱讀

1 Belton, John. *Widescreen Cinema. Cambridge, Mass*.: Harvard University Press, 1992. 本書涵蓋了寬銀幕電影的技術、社會、經濟，以及美學層面。

2 Dowdy, Andrew. *The Films of the Fifties*. New York: William Morrow, 1973. 本書以生動的筆觸簡介了1950年代的電影，特別是在類型、潮流、循環面。

3 Fordin, Hugh. *The World of Entertainment*. New York: Avon Books, 1976. 本書是關於米高梅旗下的阿瑟‧弗雷德製作小組的研究。

4 Giannetti, Louis. *Masters of the American Cinema*. Englewood Cliffs, N.J.: Prentice-Hall, 1981. 內容包含辛尼曼、卡山、希區考克、懷德以及其他1950年代導演的章節。

5 Gow, Gordon. *Hollywood in the Fifties*. Cranbury, N.J.: A. S. Barnes, 1971. 概述了好萊塢1950年代的電影，著重在主流作品。

6 Navasky, Victor S. *Naming Names*. New York: Viking, 1980. 本書是對「赤色恐怖」的研究。

7 Nolletti, Arthur, JR., ed. *The Films of Fred Zinnemann*. Albany: State University of New York Press, 1999. 關於佛烈‧辛尼曼所有主要電影及部分次要作品的學術論文集。

8 Pauly, Thomas H. *An American Odyssey: Elia Kazan and American Culture*. 關於伊力‧卡山的美國文化研究著作。

9 Truffaut, François, with the collaboration of Helen G. Scott. Hitchcock. New York: Simon & Schuster, 1967. 圖說豐富的長篇訪談，擁有迷人的深刻見解。

10 Whit, David Manning, and Richard Averson. *The Celluloid Weapon*. Boston: Beacon Press, 1972. 美國電影中的社會評論。

世界大事	⧗	電影大事
共產黨掌權的北韓入侵南韓，韓戰開始（1950-1954）；聯合國軍隊由美國領導，反擊失利；戰爭陷入僵局，最終美軍犧牲54,000人，中國及北朝鮮150萬人陣亡。	1950	▶ 黑澤明的《羅生門》在威尼斯電影節獲金獅獎，引起西方對日本電影的興趣。
貝克特在巴黎上演舞台劇《等待果陀》。	1952	
史達林去世，冷戰稍緩，蘇聯試爆氫彈。 西蒙·波娃的《第二性》掀起法國女性主義運動。	1953	▶ 溝口健二富詩意之《雨月物語》獲威尼斯銀獅獎；小津安二郎的《東京物語》公映，該片被許多影評人和學者認為是最佳日本電影之一。
法國在越南戰敗 —— 第一次印度支那戰爭（1946-1954）。	1954	▶ 費里尼公映《大路》，確立義大利電影人歐洲電影新聲之地位。 法國影評人楚浮在極具影響力的刊物《電影手冊》中提出了「作者策略」一詞，高舉個人化的電影，不屑電影工業界製造的作品。
華沙公約組織建立；蘇聯主導東歐諸多衛星國建立共同防衛。	1955	▶ 薩耶吉·雷之《大地之歌》是印度首次在坎城獲獎之作，他也成為印度最偉大的藝術導演；柏格曼推出《夏夜的微笑》也使這位瑞典作者成為新的歐洲電影大師。
◀ 美國影星葛莉絲·凱莉和摩納哥王子雷尼爾結婚。 蘇維埃共產黨主席赫魯雪夫譴責史達林時代的暴行。	1956	
國際原子能總署在維也納成立。 蘇聯發射太空衛星，升級與美之科技競爭。	1957	
歐洲共同市場成立，西歐出現經濟繁榮奇蹟。	1958	賈克·大地之《我的舅舅》（為《于洛先生的假期》之續集）確立他法國喜劇宗師之地位。
古巴的卡斯楚和他的游擊隊推翻獨裁者巴蒂斯塔建立其共產黨政權。 教皇約翰二十三世宣布召開第一次大公會議，嘗試與世界其他宗教建立聯繫。	1959	楚浮的《四百擊》在坎城告捷，在這以前他被列為不受歡迎人物，被禁來坎城影展；與他在《電影手冊》共事的影評人高達也推出《筋疲力竭》，包括雷乃、夏布洛等人在「新浪潮」口號下紛紛登場。

1950年代是單個電影人而非電影運動或浪潮的時代。的確,日本在這段時期在國際上大放異彩,但這只是歷史的意外。黑澤明這位使西方人對日本電影大感興趣的導演,早在二戰時期已經開始了自己的電影生涯,而溝口健二和小津安二郎自1920年代一直在穩定地拍電影。他們對於西方來說卻是新奇的。印度的薩耶吉‧雷是第三世界電影人的導師,在此段時期拍了第一部電影(見圖11-1)。英國電影一路下滑,即使有伊靈片廠迷人的亞歷克‧基尼斯的喜劇(見圖11-2)也挽救不了。歐陸出現了兩個大師:瑞典之柏格曼,義大利之費里尼。法國此時的大師是布列松和喜劇巨匠賈克‧大地。

日本

西方是因1951年黑澤明的《羅生門》(*Rashomon*,見圖11-4)在威尼斯影展斬獲金獅獎而「發現」日本電影。自此時到1960年代中期,日本電影進入黃金時期,在全球各地國際影展中獲得超過400個獎項。日本三大師——黑澤明、溝口健二、小津安二郎——在此時拍了他們最好的作品,更別說還有六、七位其他重要導演也是如此,只不過西方對他們懵然無知。還好世上有美國影評人唐納德‧里奇(Donald Richie)這樣做開創性研究的學者,如今對日本電影的

11-1 《大地之歌》

(*Pather Panchali*,印度,1955),薩耶吉‧雷(Satyajit Ray)導演。

印度是世界最大的電影生產地,年產600部電影,用16種不同的方言。這類電影都是很風格化的歌舞片,特色為用當地大明星、流行的歌和舞、神話角色,以及無數奇蹟般的故事轉折,觀眾只限印度人,甚少出口。只除了薩耶吉‧雷(1921-1993),他是印度唯一的國際大導演,他出身於富裕的孟加拉大家族,年輕時研習藝術,受狄‧西加《單車失竊記》影響至深,並且在法國導演尚‧雷諾瓦的鼓勵下,決定拍攝本片。影片在坎城獲得評審團獎。他再拍《大河之歌》

(*Aparajito*,1957)和《大樹之歌》(*The World of Apu*,1958),三片合稱「阿普三部曲」,追溯一個孟加拉少年成長的過程。如同恩師狄‧西加和尚‧雷諾瓦,雷走的是人道主義和**寫實主義**的路線,拍「小」的人和事,以及每日生活的細節,他的其他作品尚有《女神》(*Devi*,1960),《兩個女兒》(*Two Daughters*,1961)、《音樂室》(*The Music Room*,1963)、《孤獨的妻子》(*The Lonely Wife*,1964)、《森林中的日與夜》(*Days and Nights in the Forest*,1970)、《遠方的雷聲》(*Distant Thunder*,1973)、《棋手》(*The Chess Players*,1978)、《家與世界》(*The Home and the World*,1984)。(Audio-Brandon Films 提供)

11-2 《賊博士》
（*The LadyKillers*，英，1955），亞歷克・基尼斯、彼得・謝勒（Peter Sellers）主演，亞歷山大・麥肯德里克（Alexander Mackendrick）導演。

英國此時的佳作多出自伊靈片廠（Ealing Studios）拍攝的喜劇，尤其基尼斯演得最好笑。在《仁心與冠冕》（*Kind Hearts and Coronets*，1949）中，他一人扮九個角色，其中一人還是女子。《拉凡德山的暴徒》（*The Lavender Hill Mob*，1951）中，他是個羞怯的銀行職員卻策劃著完美的搶劫計畫。本片中，他是個犯罪集團的古怪首腦，他們假扮成業餘古典音樂樂團，可是他們的計畫意外地被一位矮小親切的老太太破壞無遺，老太太堅信他們是一群紳士。（伊靈電影公司提供）

認知度已經大大高於過去，即使這些電影只有少部分得以在世界廣泛公映。

日本電影業一直是世界最大的工業之一，其產量可與印度和美國媲美。事實上，日本的電影業是學習美國片廠制度的，因為其整個電影史是被五、六個擅拍個別類型片來取悅大眾的片廠主導。

日本類型片系統比美國更繁雜。最大的分類為古裝片和當代片，其下還分有上百個不同的次類型；對西方而言，最著名的是科幻片、動畫片和武士片。日本人很有史觀，古裝片也依歷史分期來制定特色。

當代片則依主題偏重而分類，比方說庶民劇拍的是日本普通家庭的日常生活。這都還可以再細分，比如說「母親片」，主題一般是講母親的艱辛付出與回報，有點像美國的女性電影（見圖11-3）。和其他國家的情況一樣，日本的類型片只不過是一整套披著既定美學外衣的預期產品。一部類型片的品質決定於電影人的藝術技巧，而不是類型本身。

幾乎所有日本電影藝術家都和大片廠合作拍片。這些大片廠也和美國片廠

11-3 《晚菊》
（*Late Chrysanthemums*，日，1954），成瀨巳喜男（**Mikio Naruse**）導演。

西方對眾多重要的日本電影人仍不太了解，比如說，成瀨巳喜男（1905-1969）在40年間拍了共87部電影，他擅長描繪當代女人，女主角多為強悍、聰慧卻命運多舛；她們被人生耽誤了！研究日本電影的著名影評人奧蒂·博克（Audie Bock）說：「女人，包括寡婦、藝妓、酒吧女、窮人家嫁不出的少女，這些與傳統家庭體系不相容的女人，就是成瀨電影的主軸，她們象徵了在理想和現實中進退兩難的每一個人。」（East-West Classics 提供）

一樣追求多產和利潤。因此大部分產品都是垃圾，只爲大量生產快點賺錢。只有意志力強的導演才會創造傑作不受片廠干預，但前提是電影得賺錢。大部分日本片預算不大，也總能賺點小利。

日本片廠給予導演比美國片廠更多的創作自由。一般而論，他們只對老闆負責，而非對監製，監製不過是導演的助理。有名的導演在字幕上排名第一，比**明星**和片名還前面。當然，這樣的自主權只限少數大師，年輕的導演只能聽命行事。

大片廠都有學徒制。有潛力的導演、演員、技術人員都簽了長約然後分派至各單位尋師任學徒——這是依據日本社會普遍的家庭體系之父母系統而來。**大片廠**一年拍四百至五百部電影，多半都是例行老套的電影，片廠也擁有戲院，可借此保證拍的電影能上映，但即使獨立的電影院也會因爲普遍實施的**盲目投標和買片花制**（blind and block booking）而被迫放映片廠出品的電影。

二戰期間，政府霸占了電影業並主導了其內容。十大片廠爲便於管理被合成三個。除了同爲法西斯的德國和義大利出品的電影外，所有外國片都被禁映。片廠也必得設紀錄片部門，拍攝發行政府的新聞宣傳片，並規定在各戲院放映。劇情片審查嚴，規定得反映「爲祖國犧牲之精神」，導演也得拍民族主義、軍國主義、階級差異、自我犧牲、順從威權，以及將家庭神聖化的電影。

日本不像德國和義大利在法西斯專政時期拍不出好片（見第九章），即使戰爭艱苦期，日本仍拍了不少傑作。首先，日本的文化價值一向比德義等西方國家保守，軍人治國在法西斯時期專橫極端，完全依右翼觀點，這倒也不妨害其對個人權利之尊敬，或鼓勵文化多元化發展。在日本與「大家想法一致」是

11-4 《羅生門》

（日，1950），三船敏郎（Toshio Mifune）、京町子（Machiko Kyo）主演，黑澤明導演。

本片將三船敏郎造就成戰後日本聞名世界的大明星。他演了黑澤明30部作品中的16部，兩人成為影史上最著名的導演／明星搭檔。三船衝動勇武又性感，專演武士道電影，但演安靜沉穩的現代人角色也一樣出色。在古裝片中，他則是個精力充沛的演員，透過有如發怒動物的動作、喘息、武打動作來傳達角色情緒。黑澤明常説：「我通常對演員沒什麼大觀感，但三船確實把我震住了！」（現代藝術博物館提供）

被社會推崇的，相反的，大家會討厭不與社會妥協的想法。

反對軍國主義價值觀的導演也得非常謹慎為之，他們往往躲到古裝片中。溝口健二在這段時間拍了他最好的電影，背景都是古代。黑澤明在戰時拍出處女作，也是他最喜歡的類型——武士片。小津安二郎只拍庶民劇，通常是當代背景，但是完全不帶政治觀點，也不受外在意識型態壓力的束縛。

日本所受的戰爭創傷很深，傷亡超過200萬人，其中包括70萬平民，他們大部分死於將全國大城市都夷為平地的大規模轟炸。史上頭一回，日本被外國勢力統治。1945至1952年，美國託管日本，日本倒出奇渴望美國式的民主政策。議會民主制代替了法西斯時代半封建的軍人獨裁。依循美國型態，新憲法被起草，包括前所未有的保障個人自由的人權法案。女人也平權，並能參與選舉投票。對日本人而言，一切十分令人惶惑，但他們以一種超凡的能力適應而且吸收了這些外國的理念，這是這個民族的某種天賦。

大部分日本的電影院已被炸彈摧毀。1945年，全國只剩餘845座電影院。電影必得經美國當局審查，也必得遵循民主原則拍攝。古裝電影不被鼓勵，因為其價值觀「過於封建」，比方說，黑澤明的武士仿諷片《踩虎尾的男人》（*The Men Who Tread on the Tiger's Tail*，1945）即使強調人道精神仍被禁映。另一方面溝口健二的《歌女五美圖》（*Utamaro and His Five Women*，1946），卻因為其內容為進步的女性解放主題而允通過。任何「傳統」的東西都被懷疑，任何「現代」的東西都被鼓勵。

其實，所有日本電影包括日本社會本身都陷於傳統和現代價值的衝突之間，其根源可追溯到十九世紀末，那時日本正追隨英國和美國等工業國家的型

態，進行由封建社會向現代科技社會轉變的改革。日本人一般都是對傳統和現代價值存有愛恨交加的情感，可由下面表列顯示：

傳統	現代	傳統	現代
日本	西方	共識	差異
封建	民主	成熟	青春
過去	未來	權威	自治
社會	個人	保守	自由
階層	平等	宿命	樂觀
自然	科技	順從	獨立
責任	意願	形式	實質
自我犧牲	自我表達	安全	焦慮

幾乎每個日本電影導演都能依其對這兩種意識型態之態度而分類。比方說，黑澤明被視為「最西化的」，依此被歸為現代主義者；小津呢，則是傳統派之最。溝口健二在兩者之間。不過很少日本導演只認同一種價值，像大部分日本民眾一樣，他們都知道兩種價值各有優劣之處，雖然他們可能傾向某種，但也知道接受其存有不完美之處。

了解日本電影和日本文化必得了解「物哀」（mono no aware）這種佛家禪意，意指堅忍地接受既成之事，彷彿它原本如此，不管喜歡或不喜歡。這個理念涉及日本的傳統觀念，即視優雅地屈從於無法改變之事為一種智慧。無論是以人性、家庭的期望、社會習俗、自然災難，還是更廣的精神層面，如失望及死亡之不可避免等形式出現，這都是種務實的悲哀接受。日本電影常有角色感嘆：「這就是人生！」或「人生不就是這麼令人失望嗎！」人能做的，就是正視人生之變幻無常及不為人生痛苦所動，以尊嚴和溫馴的方式順從，盡責而不抱怨。悲劇的結尾在日本電影中很平常，它們往往結束於失與缺。

黑澤明（Akira Kurosawa，1910-1998）被日本電影圈稱為「天皇」，原因是他作為藝術家的傑出，也因為他絕不妥協的藝術標準──這使他小氣的片廠老闆為之相當懊惱和悲痛。他早先是畫家，後來進入電影圈，第一部電影是武士片《姿三四郎》（*Sanshiro Sugata*，1943）。在黑澤明之前，這種類型片強調動作，主角都刻板老套。可是黑澤明卻為此片注入了深度和複雜主題。所以打一開始，他就被視為實驗者，改變傳統類型，加入新想法和技巧。

他也常從西方尤其是西方文學中搜尋創作靈感，許多作品均由文學作品改編，如《白痴》（*The Idiot*，1951）改自杜斯妥也夫斯基原著，《蜘蛛巢城》（*Throne of Blood*，1957）是由莎士比亞的《馬克白》改編，《在底層》（*The Lower Depths*，1957）是改編自高爾基（Gorky）的劇本，《天國與地獄》（*High and Low*，1963）來自偵探小說家艾德·麥克班恩（Ed McBain）的小說《國王的贖金》（*King's Ransom*），而《亂》（*Ran*，1985）則是由《李爾王》

（*King Lear*）所改。

美國電影——尤其是約翰・福特也對黑澤明影響甚鉅，這一方面他也不是唯一受其影響的。除了法西斯時期，美國電影一向在日本很受歡迎，很多導演也承認它們的影響。威廉・惠勒最受溝口和小津喜歡，而卓別林、劉別謙、凱普拉等人是日本導演普遍欣賞的。

黑澤明對傳統價值的態度也是他被認為「西化」的原因。社會與個人之矛盾中他永遠為個人說話，雖然他也並不否認社會群體的正當需求。他的電影中，主角總會奮戰而不是屈服於「物哀」所暗示的宿命論。比如在《生之慾》（*Ikiru*，1952）中老人得了癌症，他拒絕在絕望中死去，決定在生命最後的幾個月裡做一些有意義的事，他不顧官僚的冷漠，拚命要建造一座兒童公園（老人由黑澤明愛將志村喬扮演）。同樣的，《紅鬍子》（*Red Beard*，1965）裡的醫生也為貧民窟中不幸、被壓迫的邊緣人物而奮鬥。

黑澤明一直捍衛著人類情感的平等，不論他是貴族還是乞丐。在《七武士》（*Seven Samurai*，1954）中，最勇敢的戰士非來自貴族武士階級，而是一個假扮武士的農夫。在《影武者》（*Kagemusha*，1980）中，冒充武田信玄的山賊和真武田信玄的孫子之間令人心痛的分離，絕不因這個假冒的將軍來自低下階層就不感人，他的情感是真實的。階級差異在他的電影中不過是出生的偶然，卻使人們不能互相善待：「我想問，人為什麼無法好好相處？為什麼無法以更多的善意與別人共存？」

黑澤明參與他每部電影的編劇，也準確知道他每場戲要什麼。拍攝時他是個大家長，與工作人員和演員話家常，製造共同進取的氣氛。眾所周知，他會為一場戲的天氣等好多天，對於服裝和場景也繪製圖畫，堅持完全得照圖執行。他常用多部攝影機拍攝一個場景，使他在**剪接**時有足夠的素材，也使演員能更加自然，因為他們永遠不知道哪部攝影機在拍他們。

黑澤明也是電影的最佳風格家，作品中充滿華麗的效果。他與其他日本導演不同，他的剪輯風格快速，尤其動作戲更加如此，他用極快的鏡頭織就一張火力網轟炸著銀幕，分秒間的動作讓觀眾在不同的視角間轉換。他也是**寬銀幕**行家，寬銀幕在他手中完全是史詩般的畫布，在《戰國英豪》（*The Hidden Fortress*，1958）、《用心棒》（*Yojimbo*，1961，又譯《大鏢客》）、《穿心劍》（*Sanjuro*，1962，又譯《椿三十郎》）、《紅鬍子》、《電車狂》（*Dodes'kaden*，1970）、《德蘇烏扎拉》（*Dersu Uzala*，1976）和《影武者》中都可得證。

很少導演會如黑澤明那麼鉅細靡遺努力處理聲音，他說：「電影的聲音並非只是加進的效果，它可以增加電影影像的力量兩至三倍。」比方《七武士》最後，在雨中的大戰中（見圖11-5），聲音宛如雷雨交響曲。疾風吹著啪啪作響的旗子和戰士的衣襟，大雨嘩然而下，跑過的戰士濺起陣陣泥水，嗖嗖的弓箭射出，刀劍揮舞，砍到肉聲，馬蹄踩過岩石，還有，要聽仔細，裡面有人的焦慮嘶吼聲。

11-5 《七武士》
（日，1954），三船敏郎主演，黑澤明導演。

黑澤明是史詩片大師，他的武士片被評論人稱為「莎劇般的天才」。他的戰鬥場
面，有快速的動作，暴力的爆發，加上偶有的幽默，簡直無人能及。黑澤明自己
是個人道主義者也來自武士家庭，總能在揮灑大陣仗的戰爭史詩場面時，不忘人
文的層面。日本電影專家唐納德·里奇認為《七武士》是最偉大的日本電影，而
在1982年的英國電影期刊《視與聲》（*Sight and Sound*）的每十年調查中，該片被
全球影評人選為影史十大電影之一。（Landmark Films 提供）

　　1960年代中期之後，黑澤明的產量減少了，原因部分是他兩部電影票房失
敗，而他找不到人願投資他那些過長及過貴的電影——有的長達三小時。他也
被認為是過時老套的了。《德蘇烏扎拉》由俄國人投資在蘇聯拍攝，奪下了莫
斯科影展首獎和1976年奧斯卡最佳外語片獎。《影武者》拖延多年，直到他的
朋友柯波拉和盧卡斯說服二十世紀福斯公司投資，黑澤明後來拿下坎城金棕櫚
獎，總算出了一口氣，該片也是1980年日本最賣座電影。

　　《亂》（見圖17-24）是黑澤明籌備許久的《李爾王》改編作品，以技術
之精良和情感之豐盛震驚了電影界。1985年公映，該片是這位年老大師的傑作
之一——深刻、有力、悲愴。他最後的幾部作品，如《黑澤明之夢》（*Akira
Kurosawa's Dreams*，1990）以及《八月狂想曲》（*Rhapsody in August*，1991）
部分場面驚人，但整體過長也過於個人化。

　　溝口健二（Kenji Mizoguchi，1898-1956）一生導了87部電影，但只有部
分（尤其是戰後）的作品流傳於西方。他自1922年開始拍片，直到《瀧之白
絲》（*The Water Magician*，1933）才吸引到評論界之注意。三年後，他的兩部
電影《青樓姊妹》（*The Sisters of Gion*，又譯《祇園姊妹》）和《浪華悲歌》

11-6 《用心棒》
（*Yojimbo*，日，1961），黑澤明導演。

黑澤明的武士片被稱為「東方的西部片」。他受西部片導演約翰‧福特影響至深，但也反過來影響到西部片和西部片導演。《豪勇七蛟龍》（*The Magnificent Seven*，美，1960）就是把《七武士》重拍為西部片。義大利鏢客片《荒野大鏢客》（*A Fistful of Dollars*，義，1964）則是改編於此片。克林‧伊斯威特（Clint Eastwood）的很多電影都受惠於黑澤明的作品，像和山姆‧畢京柏（Sam Peckinpah）合作的一系列西部片——尤其是《日落黃沙》（*The Wild Bunch*，美，1969）。此外，他的兩個好友，柯波拉（Francis Ford Copolla）和喬治‧盧卡斯（George Lucas）的作品《現代啟示錄》（*Apocalypse Now*）和《星際大戰》（*Star Wars*）系列，都可見黑澤明的影子。（Janus Films 提供）

（*Osaka Elegy*）被權威的《電影旬報》選為1936年十大最佳影片之第一名和第二名。直到二戰結束前，他都是日本最受敬重的導演之一。之後，他被視為與時代問題脫節，技術也落後。

但1953他的傑作《雨月物語》（*Ugetsu*，見圖11-8）得到威尼斯影展的銀獅獎後，局勢又有變化，他成了歐洲評論界的最愛，尤其法國人特別喜歡他，巴贊主編的《電影筆記》在1950年代領導世界風潮，溝口是其所有作者最愛的導演之一，他們喜歡他的原因就是日本人不喜歡他的原因——傳統的故事、創造普世的真理、**場面調度**的詩意氣氛、流利的攝影風格，以及精緻安排的**長鏡頭**。由於法國人對溝口的狂熱，如今他被認為是日本電影界的巨匠，連日本人也這麼認為。

溝口與成瀨巳喜男一樣，主要關注日本社會中女性的困境。唐納德‧里奇指出，溝口的主題一直是女人的愛拯救了男人的靈魂，沒有女人的話，男

11-7 《西鶴一代女》
（日，1952），田中絹代（**Kinuyo Tanaka**）主演，溝口健二導演。
溝口健二以女人電影著名，無論古裝或時裝，他的作品記述了女人在嚴謹父權的社會中所受的壓迫，以及她們的情感壓抑和優雅行為。此片在威尼斯國際影展獲獎，說的是富裕的宮廷女子如何一路淪為賣淫求生的妓女。（New Yorker Films 提供）

人就毀了。不論她們是如《西鶴一代女》（*The Life of Oharu*，見圖11-7）、《楊貴妃》（*The Empress Yang Kwei-fei*，1955）中出身貴族，如《山椒大夫》（*Sansho the Bailiff*，1954）、《近松物語》（*The Crucified Lovers*，1954）中出身中產階級，還是如《夜之女》（*Women of the Night*，1948）以及他最後一部電影《赤線地帶》（*Street of Shame*，1956）中的妓女，溝口都揭露傳統日本社會視女人為二等公民之殘酷不公。

儒家有訓，女人在家從父，出嫁從夫，夫死從子。日本人一直信仰這個觀點，女人更在此規律下嚴格被教育長大，自由非常地少。女性被教育以婚姻和為人母為人生最高成就。事業和經濟獨立是次等的替代品。日本大學中只有20%為女性，職場也歧視女性，她們甚少能升至管理階層。雖然女人占職場的40%，但薪水平均不到男人的一半。二戰之前，女子全由媒妁安排婚姻，至今亦然常見，雖然現在的年輕人倒很少被強迫結婚。

結婚之後，妻子常常被丈夫冷落，她應當以有尊嚴的溫順態度忍受羞辱和漠視。通常對性有雙重標準：丈夫在外拈花惹草只要不危及家庭都可接受，但妻子的不忠則要接受嚴酷譴責。她並非有很多外遇機會，已婚婦人很少與丈夫出外吃飯晤友，她的社交生活限於丈夫、孩子、親戚，也許還有一、兩個閨蜜。家庭生活由母親操控，她的一生奉獻於相夫教子，父親則為養家之人，甚少與子女有互動。

子女長大後，女人通常會回到職場，但只能做少數薪資少又不因年長而有特權的工作。戰後被美軍占領之前，男人休妻很容易，女人要離婚則很難。日本離婚率至今仍是美國的1/18，原因也是年長女子很難找到像樣的能餬口的工作。現代的日本女性地位有改進，但與西方相比仍有差距。由此看來，溝口對女性的同情並非出於情感而是出於殘酷的社會現實。

他的當代題材作品就擅長處理現實。其故事都很尖銳，環境氣氛都很客觀，整體悲觀但帶有同情心。影像並不驚人，寫實重於美感。然而，其古裝片則較風格化，故事常從傳說、神話、寓言取材。幻想因素，比如精靈、夢境和預言都常出現（見圖11-8），手法重儀式和象徵主義，場面調度常用如夢般的景觀、煙霧和陰影，美得令人屏息，也暗指心理和精神狀況。影像豐富細緻，異國情調，神祕古怪。他長於**構圖**，無論畫內畫外一樣重要。

溝口常以**單景單鏡頭**（或**推鏡**、或**搖鏡**、或**俯仰拍攝**）而非剪成分散的鏡頭著名，除非有明顯的心理轉換，否則他不會剪開單鏡頭。他的剪接用得審慎小心，因此取得了比傳統剪接方式的電影更具戲劇衝突的效果。日本影評人佐藤忠男（Tadao Sato）指出，溝口的長鏡頭是與佛家相信的宇宙之恆常相似的美學。美麗的構圖固定一段時間，然後破壞，然後又重組了，好像舞者的一連串的動作，他說：「動者一直在變，很難牢牢捕捉，要捕捉瞬間的真實只是一時之事，因為它很快就打破了平衡而變化。」

小津安二郎（Yasujiro Ozu，1903-1963）在西方直到1970年代才名聲大噪。在那之前他的電影被視為太「日本」不適合外國觀眾看，監製也很少會促成其影片出口。但在日本本土，他不僅是個受歡迎的電影人，而且還是個最受尊重的導演，曾經六次贏得《電影旬報》最佳影片大獎。

和大部分電影人不同，小津作品一向風格一致，喜歡他某部電影的人應該會喜歡他的全部電影。他拍的全是庶民劇，常用同樣的演員，拍同樣的角色，技巧、故事在56部作品中全無軒輊，只有細節上之不同。但不管多小，這些細節在他作品中是最重要的東西。像作家契訶夫和畫家維梅爾（Vermeer），小津專注於日常生活中平凡的細微末節。有趣的是，從這些表面看起來可預測之題材中，他能夠塑造出深刻的哲學電影。

如果黑澤明是苦惱個人的藝術代言人，成瀨、溝口是受剝削女性的代言人，那麼小津就是保守的大眾，尤其父母一輩的代言人。他的角色多為日本中

11-8 《雨月物語》
（日，1953），森雅之
（Masayuki Mori）、京町
子主演，溝口健二導演。
日本電影精於製造氣氛，
讓角色處於細節豐富的環
境，例如本片如夢境般的
鬼魅環境。溝口曾受繪畫
訓練，製造出的電影畫面
有如畫般美麗。（Janus
Films 提供）

11-9 《東京物語》

（*Tokyo Story*，日本，1953），小津安二郎導演。

小津被日本人稱為最日本化的導演，因為他高舉日本最純粹的機構──家庭。不過他也不是愉悅地為家庭生活背書，作為一個反諷家，他也知道現實和理想的差距。舉例來說，本片中的老邁雙親（東山千榮子和笠智眾飾，前排中央）決定去探訪東京的孩子和孫子。但他們的東京行頗令人失望，因為孩子們都太忙了，沒法關心父母，對他們而言，父母不過是父母罷了。反而，非血親的兒媳婦（原節子飾，後排右），雖丈夫已在戰爭中陣亡，卻最孝順公婆。小津片中的家庭生活和其他地方一樣並不永遠愉快。（New Yorker Films 提供）

產階級──認真負責、工作努力、端正體面。他們大都獻身於家庭，急於做點對的事，雖然不是總能知道什麼是對的事。一般而言，他們都信賴社會習俗和公眾共識的智慧：年輕人應結婚生子，老年人應被尊重（見圖11-9），每個人應當堅守自己的崗位盡職盡責，不談個人感受。權威和傳統應被尊重，不可避免的事應以莊嚴和堅忍的妥協來接受，沒有一個導演比小津更能實踐「物哀」。

小津討厭電影情節，如其他**寫實主義**導演一樣，他認為情節會使角色進入老套做作的情境，破壞了其真實性。尤其他對探索角色很有興趣，他也相信最好的方法是以其正常的行動過程和遵從其自然節奏來刻畫人物。所以他的電影節奏很慢，即使是用日本標準衡量。他的電影通常注重於家庭生活的基本循環──生、老、病、死、結婚、分離、探望等等。他不著眼於事件，而喜歡以鬆緩的節奏透過「偶發」的細節而非戲劇性的對抗來探討它們。他從不急忙奔至情節重點，而是強調事件的情感意義大於事件本身。他的電影實際是去戲劇性的，避免戲劇性和暗示。味道是一切。

在角色塑造方面小津也是含蓄的大師。許多場景在公共場所如酒吧、餐館、教室、工作場所發生。即使家庭場景也多少是正式和儀式性的，必得有禮貌遵從社會規範，壓抑個人的失望。他的角色害怕冒失的行為或表現出自私──日本社會最高罪行──所以通常很技巧、很迂迴地說話。他們常常

在不愉快的抉擇中保持沉默，希望發掘其他的選擇可能。他一向要求演員別「演」，而是真實地行動，只用眼睛表達而非用誇大的手勢或臉上表情。個人欲望和社會必然間的衝突，也因為不是正面朝我們而來，顯得更加動人。

小津的劇本通常與長期合作的伙伴野田高梧（Kogo Noda）合作，致力於技巧地包含真實的事件和對白，也都為演員量身訂做：「如果不知道由誰來演，我無法寫劇本，就像畫家不知道用什麼色彩無法畫畫一樣。」小津如此解釋。這些劇本乾淨無修飾，事後都出版被當成寫實文學欣賞。片名往往是確實的意象，如《浮草》（Floating Weeds，1934，在1959年又重拍）、《茶泡飯之味》（The Flavor of Green Tea over Rice，1952）、《彼岸花》（Equinox Flower，1958），或季節予人的印象如《晚春》（Late Spring，1949）、《麥秋》（Early Summer，1951）、《早春》（Early Spring，1956）、《秋日和》（Late Autumn，1960），及《小早川家之秋》（The End of Summer，1961）等等。

他的風格帶有佛家的簡樸、節制和寧靜。他只有幾種基本技巧，被稱為**「極簡主義者」**（minimalist），採用最經濟的表達方式拒絕花俏之裝飾。「越少越好」應是他的藝術信條；於此，小津非常日本，他的電影被比為俳句詩歌，以少數字涵蓋驚人意象，或如潑墨畫，只用幾個簡筆來喚起主題，以小視大，以少見多。同樣的，日本的花道也常是一枝主幹帶枝幹上的少數花朵；同理，武士的劍術也是揮舞幾招，重視美學形式重於其實際功能。

小津的攝影如斯巴達式的嚴謹，幾乎所有鏡頭都由同樣角度（離地三或四呎，即榻榻米上人看東西的視角），幾乎沒有光學特效，如溶鏡、淡出淡入等，他也從不移動攝影機，鏡頭多半固定不動宛如一個疏離的觀察者。

他的場面調度品味佳而賞心悅目，難得是仍很寫實。影像依**古典傳統**而構圖：所有視覺因素安排得和諧而吸引人，但不會如黑澤明和溝口那麼尖銳寫實。他的靜物構圖、風景、城市影像夾在他的戲劇場景中間，成為場景之間的過場，這些影像寧靜而不戲劇化。

他的**剪接**更加簡省。有對白的場景中若角色間有了具有張力的對話，他通常用**中景鏡頭**，輪流分開剪每個角色的說話。如果是和諧的場面，他會使用**雙人鏡頭**（two-shots），讓兩人分享同一個空間。若是多人的場景，他喜用**緊構圖的全景**（tightly framed full shots），把不必要的東西排除在外。他很少用**特寫**，反用**大遠景**（extreme long shots）處理自然和城市景觀。他往往用空鏡頭開始場景，讓觀眾有所期待，等角色入鏡。有時小津讓角色離開畫面，鏡頭仍留在空的畫面中，製造一種空虛若有所失之感覺。場景之間他會切至外景之空鏡頭，暗指外在大自然之生生不息，與角色的困境全不相干。

小津是日本家庭體系的專家，他並不濫情，而是用輓歌形式哀傷於家庭的悲情，如孩子結婚必得離開他們的父母，或家中成員去世了，的確，這些角色一般忠謹地盡了責任，但他們也因此必須付出苦澀代價：孤獨和寂寞。小津的電影往往也溫情地結束於又苦又甜的傷失一刻中（見圖11-10）。

11-10 《秋刀魚之味》

（*An Autumn Afternoon*，日，1962），笠智眾（Chishu Ryu）主演，小津安二郎導演。

這是小津最後一部作品，故事仍是小事組成的簡單生活，也正因故事含蓄，情感力量反而飽滿。主角是溫和年邁的鰥夫，和未嫁之女相依為命，常和一群酒友在附近酒吧喝兩杯。聽說朋友女兒出嫁後，老先生覺得女兒也該過自己的生活，他請朋友為媒，嫁了女兒。末了，他在酒吧喜孜孜地回憶，卻也了解如今他可是形單影孤了！（New Yorker Films 提供）

柏格曼

英格瑪．柏格曼（Ingmar Bergman，1918-2007），瑞典電影大師，也是世界電影史上的傑出藝術家。他以宗教般的信仰忠於自己的藝術，一直野心勃勃地探討形而上的主題。作為編導，他常因角色的豐富多樣，被比為狄更斯和莎士比亞，因技巧之繁雜被比為喬伊斯、普魯斯特和福克納。他拍了近五十部電影來呈現悲觀、冰冷、悲苦的世界。柏格曼是少數在美國對大眾有吸引力的歐洲導演，作品在美國叫好叫座，比任何外國導演得到的奧斯卡提名都多。

柏格曼生於富足的中產階級家庭。他的父親是路德教派的牧師，最後成了瑞典皇室的宮廷牧師。柏格曼自小成長於祖母家——那是他生命中最快樂、安定的一段時間。他後來入了斯德哥爾摩大學修習文學和藝術，論文研究瑞典戲劇家史特林堡（August Strindberg），這也對他的作品有重大藝術影響。柏格曼也和1940年代許多年輕藝術家和知識分子一樣深受虛無主義作家卡夫卡（Kafka）的影響，卡夫卡式關於罪惡、偏執、焦慮的憂傷寓言對柏格曼的感性有長時間的影響。

在他的整個職業生涯中他也一直是瑞典最好的舞台導演，他參與過超過一百齣舞台劇，包括歌劇和史特林堡、契訶夫、易卜生、莫里哀、歌德、皮蘭德婁、布萊希特、田納西．威廉斯和愛德華．阿爾比的戲。早期導舞台劇時，他訓練了一批一流的演員，如麥斯．馮．席多（Max von Sydow）、畢比．安德

森（Bibi Andersson）、甘納爾·布耶恩施特蘭德（Gunnar Björnstrand）、哈里特·安德森（Harriet Andersson）、英格麗·圖琳（Ingrid Thulin）、岡內爾·林德布洛姆（Gunnel Lindblom）和伊娃·達爾貝克（Eva Dahlback）。厄蘭·約瑟夫森（Erland Josephson）和麗芙·烏曼（Liv Ullmann）在1960年代中期後才加入柏格曼劇團。這些人都是舞台電影雙棲。他的班底還包括受人推崇的攝影師古農·費雪（Gunnar Fischer）以及幾乎拍過每部柏格曼電影的斯文·尼科維斯特（Sven Nykvist）。

1940年代早期，柏格曼一直為公營電影公司「斯文斯克電影公司」（Svensk Filmindustri）任編劇，這家公司也製作了他大部分電影。他第一個劇本是為阿爾夫·斯約堡（Alf Sjöberg）寫的《折磨》（Torment，1944），片名幾乎說明了他以後的全部作品。1945年至1955年間，他編導了13部電影探討年輕人代溝及愛人間之張力。一般而言，柏格曼對他的女性角色較同情——因此博得女性大導演的美名。最受讚美的是《小丑之夜》（Sawdust and Tinsel，1953，又譯《裸夜》），內容以一群馬戲團團員的羞辱和精神淪喪為主。

柏格曼以《夏夜的微笑》（Smiles of a Summer Night，1955）進軍世界，這是一部古裝輕喜劇，也是他唯一成功的喜劇。他之後又推出兩部傑作：《第七封印》（The Seventh Seal，1956）和《野草莓》（Wild Strawberries，1957）。《第七封印》是關於一個中世紀騎士之宗教焦慮和對上帝存在之困擾的詩化寓言（allegory）——這個主題也是他後來一直執迷的。本片重塑中世紀外貌，充滿部分仿自中世紀藝術家作品的大膽而戲劇性的影像。《野草莓》影像也十分驚人，以寫實的方式描繪孤獨的老醫生生活，穿插著嚇人的夢魘和幻想，透露出他壓抑的恐懼和焦慮。此片如同柏格曼的其他電影一樣，多處援用佛洛伊德的潛意識理論。另一部中世紀宗教電影《處女之泉》（The Virgin Spring），風格類似溝口健二，也為他贏得第一座奧斯卡最佳外語片獎。

1950年代末，柏格曼被視為國際影壇巨匠。到了1960年代，他又作風一轉，變得十分實驗性。他編導了心理與宗教折磨的三部曲，預算小、場景簡單，樸素基本到被稱為「室內劇」（chamber films）。《猶在鏡中》（Through a Glass Darkly，1961，又譯《穿過黑暗的玻璃》）探討一再出現之主題——藝術家的追求不朽和精神之殘暴主義，一名作家眼睜睜看女兒成為精神分裂，但他記下他的觀察以作為未來小說內容。《冬日之光》（Winter Light，1963）寫一個鄉村牧師因為缺乏信仰苦惱於自己無法安慰其教區子民，片尾他精神耗盡，祈禱上帝——如果有的話——給他一個徵兆，任何在他絕望中可依靠的東西。《沉默》（The Silence，1963）是三部曲中最嚴謹的，說兩個姊妹（顯然也是愛人）困在外國，其中一人有個兒子在旁。他也像柏格曼所有片中的小孩，對大人間的苦澀張力（兩人幾乎不說話了）既害怕也困惑，全片充滿疏離和絕望，而上帝一如既往，是沉默不語的。

柏格曼完成三部曲後，從宗教主題轉向封閉狀態下的人性苦痛，傾向運用心理學。《假面》（Persona，見圖11-11）是他最複雜的電影，技巧大膽，

11-11 《假面》
（瑞典，1966），麗芙・烏曼（後）、畢比・安德森主演，柏格曼導演。
柏格曼認為電影攝影的大貢獻在人臉，在本片和其他片中，他就大量用特寫，把
人臉當精神景觀來探索。本片是最激進的實驗電影，綜合了柏格曼最具特色的
各種迷戀，如藝術家和觀眾的關係、溝通的無效、羞辱與被羞辱、孤立與疏離、
人類心靈之難解、戴假面和撒謊的需要、不自覺的性欲，以及最終的「靈魂癌
症」──即無法愛人。（聯美公司提供）

主題豐富深刻，同時探討諸多意念卻仍維持內在深不可測之神祕。《羞恥》
（*Shame*，1968）則有力地探討一對音樂家夫婦永無休止的家庭戰爭，最後他們
變得野蠻又互相憎恨。《安娜的情欲》（*The Passion of Anna*，1969，又譯《情
事》）探索四個角色嘗試在小島上共同生活之關係；有人無理性地在憤怒下屠
殺牲畜。柏格曼在全片中不斷插入演員談自己演的角色之訪談，反諷地交錯兩
種視點。

　　1970年後，柏格曼最好的作品有《哭泣與耳語》（*Cries and Whispers*，
1973），一部絕佳的古裝劇，說四個姊妹處理家人死亡之事。片中多場張力強
的情感戲，其中一個女子對自己婚姻之虛偽產生自我憎恨乃至用碎玻璃自殘陰
道。《婚姻生活》（*Scenes from a Marriage*，1973）記錄一對中產階級夫婦漸
生之緊張關係和疏離，終至離婚。《魔笛》（*The Magic Flute*，1975）則重塑
18世紀莫札特的歌劇，迷人而納入現代觀眾觀點。《秋日奏鳴曲》（*Autumn
Sonata*，1978）回到柏格曼之祖國──以尖刻方法描繪名鋼琴家和她膽小、憤
怒、怨恨的女兒之間的愛恨關係，主角是兩個偉大演員──英格麗・褒曼和麗
芙・烏曼。

烏曼和柏格曼合作了18部電影。大部分以兩性間之戰爭爲主（這也是導演偶像史特林堡最常有的主題）。柏格曼一生結婚五次，情史不斷，都與藝術家相戀。他和烏曼自1966至1971年間爲情人，並生下一個女兒，即使分開之後仍一直合作。烏曼這位偉大的挪威演員常常不施脂粉，但依其角色有時出奇美麗有時又黯淡無光。奇怪的是，她在北歐以外拍的電影都不甚了了。

柏格曼說《芬妮與亞歷山大》（*Fanny and Alexander*，1983）是他最後一部作品，這部溫暖平和的古裝片融合了很多他過去常用的主題，混合了喜趣、溫柔和熱情，像莎士比亞之《暴風雨》一般有總結意味；他提供我們哲學觀來析解人之痛苦，因作品中常有的愛與藝術而得到救贖。

費里尼

費里尼（Federico Fellini，1920-1993）是義大利也是國際影壇的大導演。他尤其被美國人鍾愛，四次得奧斯卡最佳外語片獎。他不像一般義大利導演那麼政治化，比較偏向個人迷戀的東西，如自傳等。他也並不知識分子，不擅長意念與解析，而強調氣氛和情感，作品充滿了抒情意味。1960年代早期以來，他塑造了性感、富有巴洛克式裝飾感、如歌劇般的華麗風格。

費里尼生於北亞德里亞海邊的里米尼市之中產階級家庭。小時候他曾逃家加入馬戲團，這種對馬戲團的迷戀終其一生都出現在其電影中，成爲作品重要母題之一。他指出：「電影很像馬戲團，事實上如果沒有電影，我大概會成爲馬戲團團卡。」他的眾多作品中都探討娛樂業的多種樣貌——雜耍團、漫畫、魔術、電影、歌劇。娛樂業常常被看作是不體面生活的象徵——低俗、虛假、粗鄙。反諷的是，作爲藝術隱喻之娛樂業卻是人生的救贖，能超越人生的孤獨和乏味。

費里尼年輕時搬到羅馬，先去畫漫畫，接著爲廣播寫喜劇段子。1943年他娶了演員茱莉艾塔‧瑪西娜（Giulietta Masina），她後來演了不少他的電影。他很快捲入**新寫實主義**運動，替阿伯特‧拉圖爾達（Alberto Lattuada）和皮亞托‧傑米（Pietro Germi）這類導演撰寫（多半是喜劇）劇本。他的啓蒙老師是羅塞里尼，也參與了《羅馬，不設防的城市》和《戰火》、《奇蹟》以及《聖法蘭西斯，愚人之神》（*St. Francis, Fool of God*）等片的編劇工作。羅塞里尼之天主教式的人道主義深深影響了費里尼，尤其是他對聖法蘭西斯（St. Francis）的喜愛。他自己並無強烈信仰，但他非常喜歡純眞、傻氣如小孩般之信仰和簡單的角色。最令人覺得悽愴的即是瑪西娜演的小孩女人合一的角色。

費里尼早年的電影明顯源自新寫實主義運動，大部分均在實景拍攝，敘事鬆散、片段，並非直線式的。其角色多由低下階層（對社會適應不良者、邊緣人、局外人、騙子、妓女、流浪漢以及四流「藝術家」）組成。這些早期電影形式平實，也照傳統古典電影剪接。

他的第一部電影《賣藝春秋》（*Variety Lights*，1950）是與阿伯特‧拉圖爾達合導，電影講述了一個粗鄙的雜耍團在各地巡迴之半喜半悲的故事。《白酋長》（*The White Sheik*，1952）嘲諷一部描寫遠方異國情調冒險故事的攝影連環

11-12 《大路》

（義，1954），安東尼・奎恩、茱莉艾塔・瑪西娜主演，費里尼導演。

瑪西娜如卓別林般悲喜交雜的演法，讓本片變幻莫測——一會兒粗暴，一會兒滑稽，又摻雜著感動。老搭檔尼諾・羅塔（Nino Rota）的蕩氣迴腸的音樂，圖里奧・佩尼利（Tullio Pinelli）和埃尼奧・弗拉亞諾（Ennio Flaiano）的編劇，成了費里尼的招牌。（Audio-Brandon Films 提供）

畫。一個新婚好騙的婦人在度蜜月時被一個吹牛好色的蹩腳演員拐走。《浪蕩兒》（*I Vitelloni*，1953）是費里尼最受好評的作品之一，不那麼滑稽，主題是小鎮一群夢想者的虛擲人生。

他首部國際成功之作是《大路》（*La Strada*）由安東尼・奎恩（Anthony Quinn）扮演沿路表演之大力士，瑪西娜則是他頭腦簡單的助手（見圖11-12）。也許他早期最好的作品是《卡比莉亞之夜》（*The Nights of Cabiria*，1956），瑪西娜再扮好心的妓女，自以為能在道上混得開並且十分強悍。全片充滿怪異滑稽的角色——這也是費里尼的註冊商標。此片在粗俗、濫情、嘲謔、喧鬧、反諷、動人之間不停轉換——簡單說，典型的費里尼馬戲團風格。

《甜蜜的生活》（*La Dolce Vita*，1959）是另一部轟動國際的電影，由今天標準來看本片挺平和的，但當時卻成為描述羅馬上流社會墮落的醜聞。本片主角是一個喪氣的記者，一直在搜尋生命中有意義之事卻老被生活中的誘惑牽著走。馬斯楚安尼飾演主角，他也成了當時最佳義大利演員。《甜蜜的生活》也代表了費里尼風格上之轉變，他的場面調度開始不那麼寫實，反而裝飾性豐富多了。幻想的遊行隊伍、奇異的角色、半超寫實的場景——這也是費里尼日後的形式特色。

《八又二分之一》（*8 1/2*，1963）是與過去作品之決裂。此片劇情不多，集中在主角的腦中想法：一個徬徨的電影導演其生活與他想拍又拍不出的電影一樣複雜，妻子、情婦、同事都在回憶、幻想和夢魘中出現。起先我們還分得清各種不同意識，但後來就混為一團（見圖11-13）。他拍不出的電影就是費里尼

11-13 《八又二分之一》

（8 1/2，義，1963），**費里尼導演。**

著名的結尾，全在主角的想像中，他的過去、現在、夢境、幻想中的人物，全
穿著白色的衣服走向馬戲團。電影主角本身是個導演，他要這些人手拉手繞著
馬戲團走——這是他不同層次意識的象徵性結合和對人類想像力的充分肯定。

（Embassy Pictures 提供）

拍出的這部《八又二分之一》。吉安尼・德・韋南佐（Gianni de Venanzo）的攝
影是一場饗宴——迷人的臉、服裝、場景不時閃過，抒情地移動鏡頭，還有變
幻繁多的美麗影像。

電影強調自傳性，評論詛咒其為「自我中心之自溺呈現」，這惡咒也跟了
費里尼一輩子。有些評論和觀眾面對這樣的作品是需要消化，但1982年《視與
聲》雜誌的全球影評人卻選它為世界十大傑作之一，1992年它再度入選。

費里尼後來作品一樣個人化，也充滿巴洛克風格。《鬼迷茱麗》（*Juliet
of the Spirits*，1965），他第一部彩色片，再由瑪西娜扮演慈善娛樂大亨之悲
傷妻子，電影由其幻想和童年回憶組成，風格絢麗。《愛情神話》（*Fellini
Satyricon*，1969）更加俗麗曲折。改編自佩特羅尼烏斯（Petronius）描寫古代
羅馬衰落之史詩片段，全片是一連串華麗的畸人怪人在不連貫之敘事中宛如殭
屍般穿梭。

就技術而言，《小丑》（*The Clowns*，1970）和《羅馬風情畫》（*Fellini's
Roma*，1972）都是紀錄片，但它們非傳統紀錄片。前者是個人式的對馬戲團表
演者的探討，片段在片廠拍攝，將導演之童年回憶與著名的小丑秀並置。《羅
馬風情畫》則是造訪這座古城，由導演的感性而非觀光客視野看羅馬。其藝術
總監是丹尼羅・多納提（Danilo Donati），攝影是吉西普・羅東諾（Giuseppe
Rotunno），兩個都是偉大的藝術家，將來會與費里尼多次合作。

《阿瑪珂德》（*Amarcord*，1974）則是費里尼對1930年代在雷米尼鎮的童
年生活的追憶，片名依古文意指「我記得……」。電影揚棄了情節，由四季構

成架構，開頭及結尾均是春天的到來，大地復甦。活潑有力，華麗傷懷，充滿了溫柔和愛。裡面的人物宛如素描出的卡通化怪人，許多評論以為這是他最後的傑作。

他之後的作品並不穩定，雖然裡面不乏華彩。繁複的《卡薩諾瓦》（*Casanova*，1976）應是他最冷的作品，表面璀璨內裡冷酷。《樂隊排演》（*Orchestra Rehearsal*，1979）是對義大利政治紊亂現象做隱喻的象徵之作，《揚帆》（*And the Ship Sails on...*，1984）以一戰前為背景，嘲諷歌劇的狂熱信徒和他們的偶像，有些地方以詠嘆調代替台詞，在不協調中卻散發迷人色彩。《舞國》（*Ginger and Fred*，1986）再聚集他最愛的兩個演員瑪西娜和馬斯楚安尼，透過他們諷刺義大利電視台的光怪陸離。電影賣得不好，口碑也差，雖然最後的合舞仍舊洋溢著以往的神奇。《訪談錄》（*Federico Fellini's Intervista*，1987）和《月吟》（*Voices of the Moon*，1990）是其最後兩部作品，成績俱平平。

法國

1950年代末，**新浪潮**尚未興起以前，法國電影產業完全混亂而平庸。也許主流商業導演中最好的是雷內·克萊芒（René Clement，1913-1996），他在這段時期拍了兩部佳作：《禁忌的遊戲》（*Forbidden Games*，1952），在威尼斯影展拿下首獎；以及《酒店》（*Gervaise*，1956），由左拉自然主義的小說改編。不過法國這時期最為人尊重的導演是羅伯特·布列松和賈克·大地。

布列松（Bresson，1907-1999）是個謎一樣疏離、孤獨的人物。拍電影四十年，他只完成12部作品。知識分子、藝術家、評論家都崇敬他，但他從不是商業藝術家，也不向大眾媚俗，他的電影是典型的法國片，知性、主題變幻莫測、文學性強，幾乎是獨一無二的。1930年代他的職業生涯始於撰寫，二戰時他在納粹戰俘監獄中關了一年，這個經驗對他影響甚鉅。

他的文學感性在頭兩部片中已經明顯：《罪惡天使》（*Les Anges du Péché*，1943）的對白是由大戲劇家尚·季洛杜（Jean Giraudoux）撰寫，另一部《布洛涅森林的女人們》（*Les Dames du Bois de Boulogne*，1945）則是

11-14 《扒手》
（法，1959），**布列松導演。**
布列松電影的主角常是實際或象徵性被囚困著，有時兩者皆然。本片中，布列松關心的是主角如何超脫其囚禁，他的身體坐著牢，但他的靈魂如何能自由。
（New Yorker Films 提供）

由尚‧考克多編劇。《鄉村牧師的日記》（*Diary of a Country Priest*，1950）
是他自己根據喬治‧貝爾納諾斯（Georges Bernanos）小說**忠實改編**（faithful
adaptation）的。之後，他自己任自己所有電影的編劇，其中有幾部是多少根據
杜斯妥也夫斯基的小說寫成，如《扒手》（*Pickpocket*，見圖11-14）、《溫柔女
子》（*Une Femme Douce*，1969），以及《一個夢者的四個晚上》（*Four Nights
of a Dreamer*，1971）。

　　論者每將布列松比為小津、溝口和卡爾‧德萊葉，因為他們都以精神之超
越為主題，在形式上也較樸素，技巧減少到除非必要否則不要。布列松曾指出
他不關心「美麗的影像，只在乎必要的」。贅筆都完全省去。雖然他往往以寫
實手法拍外景，但他精選細節，使它們成為現實的抽象化──現實的本質，除
卻了點綴裝飾。

　　「沒有障礙我拍不了電影。」布列松如是說，他說的障礙泛指他的自我否
定。他的電影捨棄劇情，特重固定的情境，強調反應而非動作。他的場面調度
很嚴謹，構圖在特定區域內很緊。比方說，《死囚越獄》（*A Man Escaped*，
1956）幾乎圈限在主角的監獄中。《聖女貞德的審判》（*The Trial of Joan of
Arc*，1961）如德萊葉電影一樣全由近景特寫鏡頭組成，對白也完全由實際法
庭筆錄而來。《驢子巴特薩》（*Balthazar*，1966）和《慕雪德》（*Mouchette*，
1966）都少有對白，布列松也審慎地用音樂和特效，他的方法永遠是「減」。

　　他作品中的表演也特別含蓄，大部分演員多是非職業演員，他們被挑中
的原因全是因為他們的精神素質而非他們的外表。布列松不讓他們詮釋角色，
堅持表演要盡可能中性，要演員簡單而語氣不揚地念對白，他對心理學不感興
趣，也不嘗試解釋角色的動機。角色多半沉默寡言行為退縮，內心充滿折磨也
很少外露出來。

　　布列松的角色壓抑他們的情感。我們只能從導演的鏡頭場景了解他們，他
彷彿普多夫金（和希區考克）相信情感非由演員的詮釋表演（那是現場戲劇效
果）而由剪接造成：「電影可以是真正的藝術因為作者擷取部分真實，然後重
新安排使它們的並列會轉換意義。」情感因此是由導演對細節之操控而在我們
腦中創造出來的。比方說：在《溫柔女子》中一個絕望的女子自殺是由以下幾
個鏡頭組成：我們看到她自高的陽台上往外望，切到中景的陽台椅子踢倒，再
一個空陽台鏡頭，最後，她細緻的絲巾在陽台欄杆外飄浮。

　　布列松極其節制之風格用有機的方式傳達了其主題。他的電影被稱為「詹
森主義者」（Jansenist），喻指十七世紀流行的半神祕天主教教派，其一直對法
國文化有影響，至今不消。節制、禁欲、儉樸是詹森主義者的美德，它與喀爾
文主義（Calvinism）以及日本的「物哀」概念相似，強調命定、命運、人與神
旨無謂的鬥爭。布列松的角色只有在其謙遜地接受上帝的旨意，也許是上帝考
驗他們的信仰，衡量他們值不值得拯救的時候，才能在精神上得到救贖。

　　賈克‧大地（Jacques Tati，1908-1982）則是快樂得多的藝術家，作為一個

喜劇演員和導演，他也傾向風格之節制。他早年是默劇演員，在小劇院表演，二戰後轉向電影。他創作時鉅細靡遺，往往要耗多年籌拍一部電影，從處女作《節日》（*Jour de Fête*，1949）以來他一共只拍了五部電影。

大地最像的人是巴斯特・基頓，雖然基頓偏超現實的形而上喜劇，而大地偏社會嘲諷。但兩人均是鬧劇大師，強調身體動作而非臉部表情，喜歡長鏡頭、遠景鏡頭而非特寫。兩者也皆一本正經、含蓄、知性而對觀眾有吸引力。兩人也將複雜、分秒必爭的諧趣與汽車、機械及現代科技融合在一起，喜歡拍被動的主角身上發生的喜劇，雖然他們並不知道自己好笑。

大地最受歡迎的電影是《于洛先生的假期》（*Mr. Hulot's Holiday*，1953）和《我的舅舅》（*Mon Oncle*，1958），兩片都以于洛先生爲主角。于洛是天眞的中年人踏上現代生活之領域宛如異鄉人在異鄉，他時時在動，邁著不合節拍的步伐前進，時而顛簸，有時跌倒。大地的電影幾乎沒有對白或沒有重要的對白：說話宛如聲效，與音樂及日常生活之雜音對位。他的電影都善良風趣，帶有不動聲色的機智和高盧人式的輕鬆筆觸。

大地的下兩部作品是嘲世的喜劇《玩樂時光》（*Playtime*，1967）和《交通意外》（*Traffic*，1971）。它們很滑稽，但這喜劇不那麼令人高興，反而沉默帶著潛在的悲觀色彩。電影和他一貫風格相仿，將二戰前平凡老式的價值觀與美國人時代鋼鐵玻璃的摩天大樓和一切機械化去人性的生活相對照。在他的世界裡人性會得到最後勝利，也許不是大勝利，但也足夠了。

1959年新浪潮將法國電影推至世界前端，改變了美國、第三世界和歐洲的拍片方法，這次運動對1960年代有革命性影響，容在第十三章討論。

延伸閱讀

1 Anderson, Joseph L.和Donald Richie. *The Japanese Film*. New York: Grove Press, 1960. 一本關於日本電影藝術及工業的最全面的影史，圖文並茂。

2 Armes, Roy. *French Cinema Since 1946*. Cranbury, N.J.: A. S. Barnes, 1966. 這部兩卷研究著作的第二卷《偉大的傳統》中包含了關於布列松、大地、克萊芒等電影人的章節。

3 Bock, Audie. *Japanese Film Directors*. New York: Japan Society, 1978. 訪談並簡要介紹許多日本電影人，包括黑澤明、成瀨巳喜男、溝口健二以及小津安二郎。

4 Bondannella, Peter, ed. *Federico Fellini: Essays in Criticism*. New York: Oxford University Press, 1978. 關於費里尼及其作品的訪談和論文集。

5 Kaminsky, Stuart M., ed. *Ingmar Bergman: Essays in Criticism*. New York: Oxford University Press, 1975. 關於英格瑪・柏格曼的評論集。

6 Mellen, Joan. *The Waves at Genji's Door*. New York: Pantheon Books, 1976. 透過日本電影進行的日本跨文化研究，圖文並茂。

7 Richie, Donald. *The Films of Akira Kurosawa* and *Ozu* (both Berkeley:University of California Press, 1970, 1974). 關於黑澤明和小津安二郎必讀的評論研究，圖文豐富，是英語世界最好的一本。

8 ——. *Japanese Cinema*. Garden City, N.Y.: Doubleday Anchor Books, 1971. 圖文並茂的日本電影史與分析，由日本電影最著名的英語辯護者所作。

9 Salachas, Gilbert. *Federico Fellini*. New York: Crown Publishers, 1969. 集結了發表於法國電影雜誌*Cinéma d' Aujourd' hui*的訪談、劇本節選和分析文章。

10 Simon, John. *Ingmar Bergman Directs*. New York: Harcourt Brace Jovanovich, 1972. 關於《小丑之夜》、《夏夜的微笑》、《冬日之光》、《假面》的長篇訪談和深入分析，附有放大自影片的精美圖片。

世界大事		電影大事
美總人口：1億7900萬人；電視機8500萬台。 約翰・甘迺迪（民主黨）當選美國總統（1961-1963）。	1960	好萊塢片廠走下坡，由年產500部減量至年產159部片。 英國賣座大片《阿拉伯的勞倫斯》（1962）、《湯姆・瓊斯》（1963）、《齊瓦哥醫生》（1965）在美國市場及奧斯卡獎多所斬獲。 大部分好萊塢片廠被大企業併購，他們視電影為「商品」，過去多彩多姿的片廠大亨紛紛息影或去世。 重要導演如路梅、弗蘭肯海默、卡索維茨、亞瑟・潘全自電視業開始自己的職業生涯。
「自由行」（Freedom Rides）挑戰美國南方種族隔離政策。	1961	
美太空人環行地球軌道。 瑞秋・卡森之《寂靜的春天》引發環保運動。	1962	《阿拉伯的勞倫斯》公映。
◀ 紐約古根漢博物館展出**普普藝術**作品。 甘迺迪在任內被刺身亡。 副總統詹森（民主黨）任總統（1963-1969）。刺殺甘迺迪的凶手（Lee Harvey Oswald）接著在電視實況轉播中公然被另一人（Jack Ruby）刺殺。 美國大城市人權呼聲高，種族暴力頻繁；華盛頓大規模遊行。	1963	▶ 黑人演員薛尼・鮑迪因《流浪漢》獲奧斯卡最佳男主角獎，他深受觀眾歡迎，是首度進入十大賣座影星榜的非洲裔演員。 庫柏力克的黑色喜劇《奇愛博士》在世界廣受歡迎，也使庫柏力克成為美國電影新的重要聲音。
美國逐步擴大介入越戰。	1964	
華盛頓反越戰抗議遊行。	1965	《齊瓦哥醫生》公映
	1967	▶ 《**畢業生**》由麥克・尼可斯執導，新面孔達斯汀・霍夫曼主演，票房極佳。 ▶ 美片如《我倆沒有明天》、《逍遙騎士》、《冷酷媒體》、《孤注一擲》可見好萊塢電影開始反映美國社會緊張。
◀ **馬丁・路德・金恩**牧師（Rererend Martin Luther King），**總統候選人羅伯特・甘迺迪**相繼被刺身亡；黑人民權運動興起。 芝加哥民主大會暴亂和警察暴力鎮壓全被電視實況轉播。 尼克森（共和黨）當選美總統（1969-1974）。	1968	
美國大城市及校園中出現反戰示威。 美國「阿波羅十一號」太空船登陸月球，完成人類首次月球漫步。	1969	▶ 胡士托音樂節，參與的全是一時搖滾巨星，象徵年輕人之叛逆，其紀錄片在隔年公映。

1960年代是美國電影的分裂年代。它開始時是打腫臉充胖子的虛張聲勢，末尾時已是尖銳的侵略性。許多重要電影在這段時期拍成，但大部分都集中在1960年代最後三年所拍。這年代早期是浪漫理想主義，最可代表的是年輕總統甘迺迪和他高調絢麗的妻子。好萊塢電影也強調絢麗，但必須得立足於實用主義。到60年代末，社會改革也影響到這產業往新方向發展，片廠宛如受傷的巨龍苟延殘喘，沒有什麼人能助它脫離苦海。

吹噓的時代

好萊塢片廠其實財務已經十分困難，但它們仍在拍大預算的奇觀電影。面對電視帶來的挑戰，片廠減產，每年平均只拍159部電影。電影變得更豪華昂貴，這是片廠唯一想到的應變方法。但這毫無助益。到了1962年，票房實際收益只到其豐盛年代如1946年之一半。成百的戲院因片源和觀眾不足而紛紛關門。

12-1 《公寓春光》

（*The Apartment*，美，1960），傑克‧李蒙（Jack Lemmon）主演，比利‧懷德導演。

1960年代大明星李蒙演了許多懷德導的電影，最著名的是《熱情如火》和《公寓春光》。在本片中，李蒙飾演的就是典型的懷德式主角——屓弱卻自以為是的小人物。為了攀緣向上，他讓不入流的上司用他的公寓偷情。懷德寫出的角色都像李蒙在此片中的角色那樣神經質、毛躁、貪小惠而失荊州、進退兩難、尷尬失據又看不起自己，永遠充滿矛盾。他又貪於機會又坐失良機，既害人又被人害，但末了又高貴起來，拋棄自己的惡行。典型懷德式勝利的失敗者，有格！（聯美公司提供）

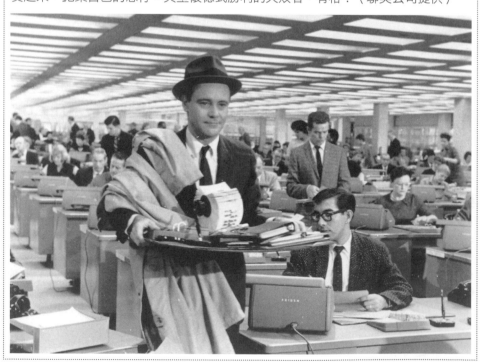

　　這時期的確仍有一些好片由老手如庫克、辛尼曼和懷德所拍（見圖12-1）。但這些是例外，事實上，大部分名導不是退休就是創作力衰退——如休斯頓、希區考克和惠勒等。1960年代也是英國電影入侵美國之年代，也許某些是由美國投資但卻是不折不扣的英國片，如《阿拉伯的勞倫斯》（*Lawrence of Arabia*）、《湯姆·瓊斯》（*Tom Jones*）、《齊瓦哥醫生》（*Dr. Zhivago*）、《良相佐國》（*A Man for All Seasons*）、《羅密歐與茱麗葉》（*Romeo and Juliet*）等。

　　這個十年的前半部都被一種龐大的美學「折磨」著。效法當年的票房大片《賓漢》（見圖10-3），大家都想拍這種觀眾多的奇觀大片，想讓觀眾闔家光臨。如《埃及艷后》（*Cleopatra*，見圖12-2）宣稱「這是一部拍給那些不進戲院的觀眾看的電影」，卻是也受大片風潮災情最慘重者。當時片廠的信條是「大」片會吸引觀眾離開電視回到戲院。

　　這說法有時通有時不通。《埃及艷后》讓福斯公司差點破產，但隨後之《真善美》（*The Sound of Music*，1965）卻讓它起死回生，直到它又不知止境投資了大賠錢的大片《怪醫杜立德》（*Doctor Dolittle*，1967）以及《星星星》（*Star!*，1968），又差點讓它破產。《真善美》典型地表現了這類電影的粗糙美學。嚴肅的評論都不能忍受此片，戲稱其為「金錢之聲」，影評人寶琳·凱爾（Pauline Kael）就預測它的商業成功會影響有野心導演的創作自由：「像這種電影會使值得做的電影，與當代社會有關、有創作力和表達力的電影難以拍成。」

12-2 《埃及艷后》

（美，1963），伊莉莎白·泰勒（Taylor, Elizabeth）主演，約瑟夫·L·馬基維茲導演。

本片被稱為影史上最昂貴的災難，原本預算120萬美元升至4000萬美元，四小時長的無味奢華場面，拍攝延宕多年，製作問題百出，主角生病，工作人員替代（包括換主角），重寫劇本，以及更換新導演（馬基維茲其實比較適合拍世故的室內喜劇，但已在劣勢下盡力而為）。泰勒紅極一時，她的薪酬就要一百萬加紅利。拍攝中間，她和男主角李察·波頓打得火熱，後來嫁給了他——兩次。在此片的眾多奢侈開銷中還包括泰勒堅持福斯公司花1700元週薪雇專屬髮型師，因為其他人把她的髮型弄得像隻鍍金的胖鴿子隨時要倒下來。電影也是一樣，差點讓福斯公司倒了下去。（二十世紀福斯公司提供）

蕭伯納曾說，當藝術墮落時，寫實主義常提供解藥。在這個年代即使寫實主義也變得龐大、俗麗和昂貴。斯坦利·克雷默拍審判納粹戰犯之《紐倫堡大審判》（*Judgment at Nuremberg*，1961），但主角都是當時大明星，如史賓塞·屈賽（Spencer Tracy）、茱蒂·迦倫（Judy Garland）、蒙哥馬利·克里夫、奧斯卡·華納（Oscar Werner）、瑪琳·黛德麗、伯特·蘭卡斯特，繁複得宛如歌劇的詠嘆調。事實上，他們演得很好，但他們的大卡司削弱了題材的重要性。

這種膨脹的潮流也影響到電影製作。明星薪水超高，又要分紅，劇本和道具什麼都貴，使電影預算高得不得了。類型電影公式行不通了，除非其卡司夠大，增加表面打光，**製作品質**高。國際合拍片開始流行，美國開始在英國、義大利、西班牙，以及那時的南斯拉夫拍片，原因是海外的非工會工作人員便宜多了，不過差旅費也如水般流走。「大就是好」是這時的信條。

這種史詩大戲終於導致片廠的崩盤，獨立製片乃逐漸乘虛而入。環球在1962年被美國音樂公司（Music Corporation of America）併吞，派拉蒙在1966年部分由海灣西方（石油公司）收購，聯美在1967年被泛美公司（Transamerica Corporation）吸收，華納則在1969年成為肯尼服務（Kinney Services）諸多分支公司之一。這些大企業都擁有相關出版、電視和音樂的產業。由是，電影可以變成多角產業經營（連出版、唱片跨產業整合）。電影大亨如塞茲尼克、扎努克和高溫都成了過去式，新的迷你大亨是對電影沒有熱情的無名商人，電影只是商品，有如除臭劑或奶油等，簡言之，這時期結束時，片廠已經找到出路了！

重要導演

1960年代美國出了幾個大導演，不多，多半是由電視界出身。他們都在1950年代紐約電視現場節目磨練技巧，因為如此，他們傾向拍小而以對白為主的故事，其題材完全可以搬上舞台。不久，有些人就證明電視訓練不見得就不電影化，如約翰·弗蘭肯海默（John Frankenheimer）以及山姆·畢京柏都是傑出的風格家。紐約導演一般比好萊塢的導演有知識，更藝術化。他們的價值觀偏向猶太人和自由派。他們有野心，以為電影是應將自我表達和娛樂價值融合在一起的。

薛尼·路梅（Sidney Lumet，1924-2011）是最早由電視轉向電影的導演之一，他的生平頗有代表性，紐約猶太家庭長大，有知識、藝術化，也**左傾**。1950年代，他在電視界聲名大噪，拍電視也導舞台劇（多是外百老匯）。拍電影後他十分多產，一年拍一部以上。從電視劇改編之《十二怒漢》（*Twelve Angry Men*，1957）開始，他拍了超過30部電影。

我們很難統一說路梅的手法，因為慣性不是他之所長。電影界尊敬他因為他能拍嚴肅電影而且票房不惡，同時他又會接一些老套商業作品求生存，不逾時也不超支。另一方面因為他手快所以成績不平均，有些作品被評論界批評為胡亂拼湊而來。

12-3 《長夜漫漫路迢迢》

（*Long Day's Journey into Night*，美，1962），賴夫‧李察遜、傑森‧羅巴（Jason Robards）、凱瑟琳‧赫本主演，薛尼‧路梅導演。

路梅和劇場淵源深厚，寧可住在紐約也不去好萊塢。他的父親就是紐約猶太劇場的演員，他自己也在十一歲就在百老匯粉墨登場。年輕的時候，他活躍於外百老匯任演員和導演，拍電影也多改編舞台劇，如改編尤金‧奧尼爾、田納西‧威廉斯、亞瑟‧米勒，以及契訶夫的戲劇，雖然成果不彰。（Embassy Pictures 提供）

　　路梅擅與演員工作，也和一大堆優秀演員合作過，如亨利‧方達、馬龍‧白蘭度、安娜‧瑪格納妮、凱瑟琳‧赫本、羅德‧斯泰格爾、凡妮莎‧蕾格烈芙、艾爾‧帕西諾、保羅‧紐曼等等。他的作品得過37次奧斯卡提名，多半是演技獎。他以引導挖掘演員內心張力著名。可惜他的卡司在表演風格上並不總是能和諧統一，尤其是當他把美英歐陸演員共冶一爐時。個別表演出色，但總體各行其是、無法成為一體，比如《逃亡者》（*The Fugitive Kind*，1960）、《橋下情仇》（*A View from the Bridge*，1962）、《海鷗》（*The Sea Gull*，1968）、《東方快車謀殺案》（*Murder on the Orient Express*，1974）、《電視台風雲》（*Network*，1970，又譯《螢光幕後》）和《大審判》（*The Verdict*，1982）中。

　　他的作品可分成三類：

　　1）由著名小說、戲劇改編的作品；

　　2）為好玩拍的商業片，如《東方快車謀殺案》、《大盜鐵金剛》（*The Anderson Tapes*，1971）和《新綠野仙蹤》（*The Wiz*，1978）；

12-4 《熱天午後》宣傳照

（*Dog Day Afternoon*，美，1975），艾爾·帕西諾主演，薛尼·路梅導演。

路梅最擅長寫實的紐約市電影，如《當鋪老闆》、《衝突》（Serpico，1973）、《城市王子》和此片。他的城市快節奏，爆發力和尖銳感十分合拍，電影都強悍、嘈雜又不浪漫，角色多半有清楚的種族背景，黑人、猶太人、拉丁裔、義大利裔。多彩多姿，活力旺盛，又變化多端到令人害怕。路梅電影中的城市生活是生活的極致，「戲劇就是衝突」，他這麼堅持，還有什麼衝突更甚於在紐約的殘酷大街上？（華納兄弟電影公司提供）

　　3）寫實的社會戲，尤其以他家鄉紐約街頭為背景的（見圖12-4）。

　　第三類有最多佳作。他以實事求是的強硬態度捕捉了都市生活之複雜，他了解街頭文化，也持嘲謔立場。比方《城市王子》（*Prince of the City*，1981）全由真實事件改編，一個不甘同流合污的警察作證指控同僚的貪污惡行。影片嘲諷尖銳，片中的惡警與歹徒全無軒輊，他們受賄、販毒、作偽證，並與黑幫勾結。

　　另一方面他們也不笨，深切了解體制如何運作以及其虛偽性，他們也知道抓到的幫派歹徒都會在幾個小時後又釋放回街道上。法官不是犯罪組織一員，就是老朽無能對警察天生仇恨。警察非法竊聽，無視宣誓，在審判時撒謊，奪取他們抓到毒販的毒品和金錢。他們拿沒收的毒品給線民（多半是吸毒犯）作為賞金。他們知道即使被抓到違法也僅會判是過失、能力不足和急迫應變等小罪行，大事永遠抓不到。他們只信任彼此，對伙伴忠心，彼此相挺。但本片的主角背叛他們了。他的另一部電影《鐵案風雲》（*Q and A*，1990）同樣充滿這種道德複雜性。或許路梅最強悍的紐約電影是《當鋪老闆》（*The Pawnbroker*，

1965），1960年代的一部重要作品，部分也因爲其前衛的**剪接**風格。路梅用潛意識剪接法，有**些鏡頭**只有幾秒鐘。羅德·斯泰格爾扮演的中年猶太人，25年前曾由納粹集中營倖存下來，但所有親人俱無倖免。他壓抑這些可怕的記憶，但它們不時浮現出來，路梅常**插入幾格**過去記憶的畫面，現在的事物常讓他看到與過往相似之處。當過去與現在相互交疊時，閃動的記憶鏡頭就比較長，直到閃回（flashback）場景變成主導，現在的事務才暫時停住。

約翰·弗蘭肯海默（John Frankenheimer，1930-2002）也出身自1950年代的紐約電視界，他也和其他人一樣，電影處女作《少年赫爾之煩惱》（*The Young Stranger*，1957）是重拍其電視劇。整個1960年代，他都是美國最多產亦最有趣的導演，但他並不追求統一的主題、類型、風格，所以也很難分類。

與伯特·蘭卡斯特合作的《青年莽漢》（*The Young Savages*，1961）是他第一部重要作品，之後兩人再合作四部技巧純熟、劇力萬鈞的電影：《阿爾卡特茲的養鳥人》（*Birdman of Alcatraz*，1962）、《五月中七天》（*Seven Days in May*，1964）、《戰鬥列車》（*The Train*，1965）和《飛天英雄未了情》（*The Gypsy Moths*，1969）。

12-5 《諜網迷魂》
（美，1962），勞倫斯·哈維（Laurence Harvey）、安吉拉·蘭斯伯瑞主演，約翰·弗蘭肯海默導演。
這部政治驚悚劇搖擺於駭人的恐慌和無表情的莊嚴風格間，用變態的智慧突破了冷戰的陳腔濫調，法蘭肯海默的導演手法大膽自信，活潑又花俏。（聯美公司提供）

《情場浪子》（*All Fall Down*，1962）是古怪的家庭愛情故事，充塞著尖銳的心理觀察。該片表演出色，尤其是安吉拉·蘭斯伯瑞（Angela Lansbury）、伊娃·瑪麗·仙（Eva Marie Saint）和華倫·比提（Warren Beatty）的表演。政治驚悚劇《諜網迷魂》（*The Manchurian Candidate*，見圖12-5）是他最賣座也最受好評的電影，該片技巧傑出，充滿精力和戲劇影像，驚人的平行剪接，以及奇特的劇情轉折。這就是動作片導演的最高層次。

不過他也拍安靜內斂的電影。比如被低估之科幻片《第二生命》（*Seconds*，1966）其實是對一個孤單疏離的中年人之性格研究，他有機會改名重新過另一種生活，但這次比上次更糟。主演洛·赫遜（Rock Hudson）表演低調含蓄。《冤獄酷刑》（*The Fixer*，1968）則是由伯納德·馬拉默德（Bernard Malamud）名著改編之大片，由亞倫·貝茲（Alan Bates）主演。《飛天英雄未了情》表面是一群跳傘員

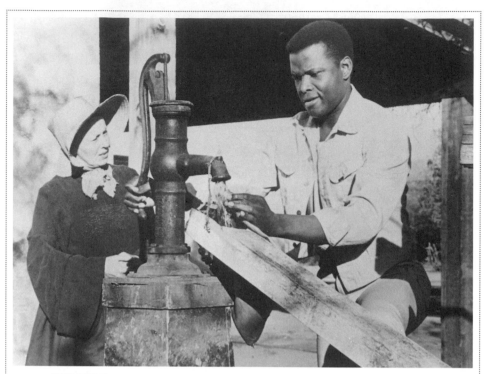

12-6 《野百合》

（*Lilies of the Field*，美，1963），薛尼‧鮑迪主演，拉爾夫‧尼爾森（**Ralph Nelson**）導演。

鮑迪是第一個作品進入美國十大賣座電影排行榜的黑人明星，他非如其他黑人得先唱歌跳舞或演喜劇，而是堅持做主角。憑藉本片他獲得了奧斯卡最佳男主角獎，他的目標是演以前黑人無法扮的角色，如醫生、老師、心理學家、警探。人權運動熾熱以後，他選擇更激進的角色，反映出黑人在美國的挫敗和希望，如爵士音樂家、革命家、都會皮條客等。不過，觀眾中意他演正直、乾淨整潔、身心健康的青年，後來的戲路雖對他個人藝術更具挑戰性，卻比較不受歡迎。（聯美公司提供）

的故事，重點卻是他們彼此的心理互動。《冰人來了》（*The Iceman Cometh*，1973）長達四小時，改自奧尼爾的戲劇，風格幾乎隱而不見，偏重表演，而演員一流，包括弗萊德力克‧馬區、羅伯特‧瑞安（Robert Ryan）、李‧馬文（Lee Marvin）和傑夫‧布里吉（Jeff Bridges）。同樣的，在《霹靂神探2》（*French Connection II*，1975）中，他專注於研究神經質之警探（金‧哈克曼），而不像威廉‧佛烈金（William Friedkin）導的第一集那麼強調技術。

他的藝術視野偏向悲觀。正如評論家尚皮埃爾‧庫爾索東指出的，他的角色多為疏離的孤獨者，在愛情上不順利，性格有毀滅性。家庭生活在片中多為空洞、死氣沉沉、令人窒息的。被困的**母題**一直出現，如《養鳥人》、《諜網迷魂》、《冤獄酷刑》、《霹靂警探》中坐牢的題材；或心理性的，角色永遠在恐懼不適和缺乏想像之困局中。

12-7 《夫君》

（美，1970），彼得·法爾克（Peter Falk）、班·戈扎那（Ben Gazzara）、約翰·卡索維茨主演，約翰·卡索維茨導演。

片中三位好友好像長不大的男孩——自私、不成熟，但是又可愛。卡索維茨最會說明男人同聲一氣的友誼溫暖，他的角色都有靈魂。（哥倫比亞電影公司提供）

　　約翰·卡索維茨（John Cassavetes，1929-1989）對觀眾而言是個性格演員，尤其擅反派角色，如在《財色驚魂》（*The Killers*）、《決死突擊隊》（*The Dirty Dozen*）、《失嬰記》（*Rosemary's Baby*）和《憤怒》（*The Fury*）中。但對小群影迷而言，他是拍過一些奇特電影（爭議性強、古怪、極其個人化）的導演。他是希臘裔的紐約人，1950年代在電視台演戲走紅，擅長少數民族（如義大利、希臘或其他地中海國家）之阿飛角色。

　　他用演戲賺來的錢拍了第一部電影《影子》（*Shadows*，1961），以16釐米底片裝置拍攝在紐約的黑女白男之戀愛故事。演員便宜（僅花了4000美元），多為即興演出，此片在威尼斯拿了評審大獎，特為高水準評論者鍾愛。也因為此片成績，他得以導兩部好萊塢電影《慢奏藍調》（*Too Late Blues*，1962）和《天下父母心》（*A Child Is Waiting*，1963），都中規中矩、表現平平。

　　他花了四年零星拍攝出《面孔》（*Faces*，1968），再度用16釐米底片拍攝但放大成35釐米放映。演員均不出名，電影卻大受歡迎，並獲得三項奧斯卡提名。他之後的作品風格都很相像，唯多由35釐米底片拍攝，劇本都由卡索維茨先寫好，演員積極配合。

　　《夫君》（*Husbands*，又譯《大丈夫》，見圖12-7）處理三個好友之中年危機。這部電影展現了他「任人唯親」的特色，因為三個主角在真實生活中也是好友，他們彼此的情感在銀幕上歷歷可見。他最親近的演員是吉娜·羅蘭茲（Gena Rowlands，他的妻子）。他為她創作了他最好的一些電影，如《明

妮與莫斯科威茲》（*Minnie and Moscowitz*，1971）、《受影響的女人》（*A Woman Under Influence*，1944）、《首演之夜》（*Opening Night*，1977）、《女煞葛洛莉》（*Gloria*，1980）和《愛的激流》（*Love Streams*，1984，又譯《暗湧》）。這些電影有如家庭電影，由他的家人、朋友、姻親等傾力演出。

　　評論者對他的看法愛恨分明，但即使他的影迷也承認他的作品水平並不平均，又自溺、散漫。大部分如紀錄片似的使用手提攝影機拍攝，鏡頭多是**構圖緊**的特寫和中景，拍說個不停的演員。他很少有花俏之攝影剪接及**製作品質**。演員的表演最重要——角色的情感、困惑和矛盾，卡索維茨都一五一十記下來。他尤其喜愛用長的場景來透視角色，節奏不慌不忙，充滿支支吾吾、離題的枝節以及圓滑的逃避。

　　其敘事架構與角色密不可分，其角色都困惑或忙著找尋自己的定義，但導演讓他們老走入死胡同或岔路——所以他的情節鬆散不明，結尾也曖昧含糊。

12-8 《畢業生》

（美，1967），安·班克勞馥（Anne Bancroft）、達斯汀·霍夫曼主演，麥克·尼可拉斯導演。

影評人一直盛讚尼可斯老練的場面調度能力，其效法了「艱深」的歐洲導演如安東尼奧尼。但本片還很滑稽，幸虧有霍夫曼高超的演技，扮演一個困惑又沒自信的大學畢業生。這場戲中，他父母的朋友，一個老女人想要勾引他，他不太確定，他這種掙脫不出又被冒犯的感覺並非用他那口吃又笨拙的言語傳達，而是透過場面調度。他被她半裸的身子擋住，在視覺上後面又被窗戶擋住，它們一層又一層地包圍他。這場戲又好笑、又聰明也具性威脅力，但這些結論來自畫面、剪接和精準的構圖。（Avco Embassy Pictures 提供）

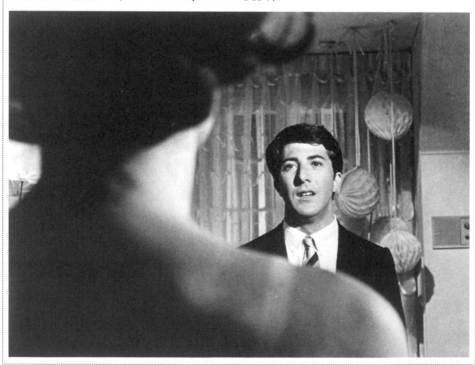

他和楚浮一樣對劇情不感興趣，反而喜捕捉角色間之激動時刻——他們的荒謬可笑，喋喋不休，以及懼怕、焦慮。這些人也走不遠，因為他們的張力容易消耗殆盡。不過，他們即使有自殺式傾向，卻仍透露出人性，尤其是他們卑微之愛情，不管如何邊緣化，仍能使他們綁在一起。評論家麥倫·邁澤爾（Myron Meisel）指出：「卡索維茨描繪角色努力去愛，即使並不太夠，但努力往下走，因為這就是他們唯一擁有的。」

麥克·尼可拉斯（Mike Nichols，1931-2014）原是演員，曾在「演員劇場」師事李·史托拉斯堡。1950年代他到芝加哥加入「第二城即興喜劇團」（the Second City improvisational comedy troupe），團員尚有伊蓮·梅（Elaine May）。他倆隨即組成二人組到各地巡迴，也錄了一些成功的唱片，後來並攻進百老匯。1960年代尼可斯開始執導百老匯戲劇，他至今仍在電影和舞台劇之間來回工作。

尼可斯的首部作品《靈欲春宵》（Who's Afraid of Virginia Woolf?，1966，又譯《誰怕維吉妮亞·吳爾芙？》）從劇作家愛德華·阿爾比劇本改編，有關

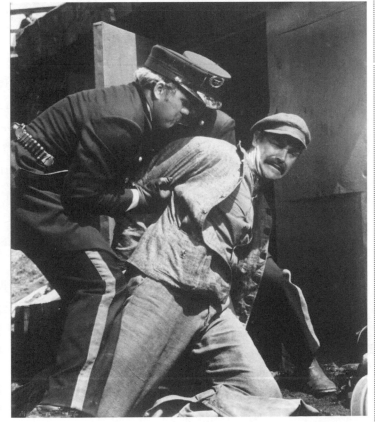

12-9 《莫莉馬貴》
（*The Molly Maguires*，美，1969），史恩·康納萊（Sean Connery）主演，馬丁·里特（Martin Ritt）導演。
里特大部分電影都遵循社會寫實主義傳統，為受壓迫的少數族群請命，由自由主義人道立場探索階級、種族、兩性間的張力。里特（1914-1990）生於紐約，在著名的群眾劇院受演員訓練，十七歲就登上百老匯舞台，1950年代，他一方面導演電視和舞台劇，另一方面又在演員劇場教表演，學生包括保羅·紐曼·喬安娜·伍德沃德（Joanne Woodward）、羅德·斯泰格爾。第一部片《城市邊緣》（*Edge of the City*，1957），改編自電視，由兩大新星卡索維茨和鮑迪刻畫碼頭邊的種族衝突。之後的《夏日春情》（*The Long Hot Summer*，1958）、《江湖浪子》（*Hud*，1963）、《柏林諜影》（*The Spy Who Came in from the Cold*，1965）、《野狼》（*Hombre*，1967）、《莫莉馬貴》、《拳王奮鬥史》（The Great White Hope，1970）、《兒子離家時》（見圖14-3）、《出頭人》（*The Front*，1976）、《諾瑪蕾》（*Norma Rae*，1979）等。他總拍自己強烈有感覺的題材，有時甚至降薪。「拍自己代表的及想拍的又可以生存的電影並非不可能，」他說，「可是並不容易。」

一個酗酒的中年教授和他的悍婦妻子，以及一對年輕教授夫婦相處的一晚。四個演員都獲奧斯卡提名，其中兩位也獲獎了（伊莉莎白‧泰勒和桑迪‧丹尼斯）。該片很賣座，也被評論讚賞其表演和藝術的完整性。阿爾比原著在百老匯享有盛譽，電影忠實改編，部分台詞大膽犀利，處理性問題也很坦白。編劇破了許多電影界禁忌，保持了阿爾比辛辣之對白，它等於宣布了「製片法典」的末日（1968年正式廢除），電影自此依觀眾年紀和成熟程度而分級。

尼可斯下部電影《畢業生》（The Graduate，見圖12-8）是這個年代的票房冠軍，它挖掘了不出名的外百老匯演員達斯汀‧霍夫曼（Dustin Hoffman），使他成為當時最紅的**演員明星**（actor-stars）。年輕的觀眾認同他那種困惑、不知人生往何處去的主角，他只知道他不要成為他父母和他們朋友那種人──富裕卻空虛地活著。這部電影尖酸地描繪了中產階級死氣沉沉的物質主義。

尼可斯此片之風格聰明機智，剪接用了**跳接**（jump-cuts）方式，把我們毫無防備地丟在喜劇中。其場景每每配以「賽門與葛芬柯」（Simon and Garfunkel）之哀歌，藉此對戲中行為評論。其**寬銀幕**影像構圖犀利，指陳**場面調度**多層的情感和意念。並且他的演員表演多是一流，畫面充滿清新觀察仔細的細節、含蓄安靜的瞬間，以及霍夫曼撲克臉的傑出表演。

1970年代他開始走下坡，《第二十二條軍規》（Catch 22，1970）中有幾場不錯的戲，但欠缺整體性，敘事不連貫，底調不集中；個別表演傑出，但每個人各行其是，沒有結合感。《獵愛的人》（Carnal Knowledge，1971）較佳，歸功於朱爾斯‧菲弗（Jules Feiffer）苦澀滑稽的劇本，以及傑克‧尼克遜（Jack Nicholson）及安‧瑪格麗特（Ann-Margaret）的精湛演技。《海豚日》（The Day of the Dolphin，1974）和《財富》（The Fortune，1975）最為失敗，之後他再回百老匯，告別好萊塢金童的日子。

1980年代他運氣轉好一點。他此時的作品較輕，野心較小，也較成功。《絲克伍事件》（Silkwood，1984）是政治懸疑驚悚劇，根據真人真事改編，由梅莉‧史翠普（Meryl Streep）主演。史翠普和尼克遜又為他再演《心火》（Heartburn，1986）的婚姻破裂悲喜劇。迷人的《上班女郎》（Working Girl，1988）是輕盈優雅的浪漫喜劇，由哈里遜‧福特（Harrison Ford）、雪歌妮‧薇佛（Sigourney Weaver）和梅蘭妮‧葛瑞菲斯（Melanie Griffith）主演。他近期的作品包括傑出的迷你電視連續劇《美國天使》（Angels in America）等。

新方向

這時代最後幾年美國電影和其社會一樣改變劇烈。大部分影評人同意越戰之升級是電影轉變為憤怒、暴力、批判既得利益者這種感性之主因。1968年前，美國人只是不太願子女去遠處打仗，最後幾年，大部分人卻反對捲入與美國人無關之他國內戰。更有甚者，不少人還以為美國站錯了邊，不該支持由美國軍方拱出來的貪腐傀儡政權。

這種想法的改變也有別的原因。1960年代雖富裕卻瀰漫著悲觀氣氛，尤其年輕人更甚。更可靠方便的避孕方法帶來性革命，大量的娛樂大麻也成了年輕

叛逆的象徵。時髦電影老有吸大麻爲日常生活片段的鏡頭，不久更強烈的不合法的危險之藥物流行起來。迷幻藥、安非他命、巴比妥等等。

　　這是年輕人主導的年代，叛逆和革命瀰漫在空氣中。全美校園中學生激烈反戰：「別信30歲以上的人！」成爲抗議運動之座右銘。開創性的披頭四樂隊（The Beatles）和巴布‧狄倫（Bob Dylan）在歌詞中政治性地表達了年輕人之憤怒和挫折。新的電影都有搖滾樂，充斥著反體制之情緒（見圖12-11）。

　　1968年美國已是分裂兩極之國家。人權運動主張非暴力以天主教義爲基礎爭取憲法賦予之黑人人權，但當黑人領袖馬丁‧路德‧金恩被刺身亡後，該運動變得激進。其結果是黑人人權運動之興起：行動派具攻擊性、仇視白人，傾向暴力。那一年，羅伯‧甘迺迪繼其哥哥約翰總統之後亦被刺殺，兩個美國再也無法和平地解決互相之歧視。

　　這種新的情勢下，能捕捉當時氣氛的唯有低成本沒有大明星的獨立製片，

12-10 《冷酷媒體》

（*Medium Cool*，美，1969），哈斯克‧衛克斯勒（Haskell Wexler）導演。

在這段時期以前太政治的電影在美都不受歡迎，歐洲人老笑美國人漠視政治。此片拍的是惡名昭彰的1968年芝加哥民主大會，用紀錄片的新聞鏡頭和仿真的戲劇鏡頭夾雜做成，很政治，也檢驗了電視如何形成和操弄價值觀。衛克斯勒原為優秀的攝影師，他和此時許多新電影人一樣，觀點偏左翼又帶點人道主義。（派拉蒙提供）

12-11 《逍遙騎士》

（*Easy Rider*，美，1969），彼得‧方達（Peter Fonda）主演，丹尼斯‧霍珀
（Dennis Hopper）導演。

這部37萬5000元拍成的小電影大受歡迎，震驚了電影界。更驚人的是這是部摩托
車電影，這種不入流的類型過去只有鄉巴佬和低級汽車電影院觀眾才看。主角也
非什麼明星，音樂全是當時的搖滾樂，但它的確不只是摩托車電影，它說的是美
國──其神話、偽善、力量。影片在坎城獲大獎，在美國評論也差強人意，卻賺
了5000萬美元，這部片的成功為年輕導演衝開大門。（哥倫比亞電影公司提供）

這些獨立電影主角很年輕，都持對抗美國主流電影的立場。呆板繁重的片廠產
品讓位給較小也較個人化，而且明顯是受歐洲尤其法國新浪潮影響的小電影。

一位阿拉伯移民弗奧德‧賽德（Fouad Said）1967年發展出了「攝影車四
號」（the Cinemobile Mark IV），這是移動的車輛片廠，讓什麼小成本的電影
均可拍，這部車35英呎長，裡面有更衣室、浴室、演員與工作人員的空間，以
及所有外景拍片的器材。

1968年不合潮流的「製片法典」終於被廢止而代之以分級制度，電影自
此步入一個前所未有的坦白時代，尤其在性與暴力方面，這是新電影最受歡迎
的兩個主題。其好處是年輕人開始喜歡電影，而年輕人佔了看電影人口四分之
三。到了1969年，美國電影二十年來終於首次看電影人口成長，之後若干年也
一直繼續增長。

大部分電影史學者以為亞瑟‧潘之《我倆沒有明天》（*Bonnie and Clyde*，
1967）為電影從舊的感性向新的感性的轉捩點。亞瑟‧潘（Arthur Penn，1922-
2010）是紐約電視與舞台劇導演。《我倆沒有明天》（見圖12-13）引起了巨大
爭議，當然暴力在美國電影中自默片時期已有，人類學家開玩笑說，美國電影
在默片時期已分兩種：親親！砰砰！（Kiss-Kiss, Bang-Bang，譯注：指性接吻

12-12 《午夜牛郎》

（*Midnight Cowboy*，美，1969），強·沃特（John Voight）、達斯汀·霍夫曼主演，約翰·史勒辛格（John Schlesinger）導演。

1960年代後期電影在性題材上已空前大膽，原因是1968年分級制代替了「製片法典」。本片是史上唯一得到奧斯卡最佳影片的X級電影。以今天來看，內容其實小兒科，頂多是個R級。自1970年代以後，只有春宮片會被列為X級。（聯美公司提供）

與暴力手槍聲），但亞瑟·潘開啓了暴力的生動形象，寶琳·凱爾說：「讓死亡再回到嚇人的感覺」。當時《紐約時報》的影評人卻強烈譴責此片，並發動抵制美國電影暴力行動。

潘對大家誤讀他的電影十分懊惱，他以爲將暴力與殺戮處理成很有「品味」是很糟糕虛僞的事，也迴避了美國的歷史遺留問題：

> 「說此片中心議題是暴力簡直可笑，我們本來就是暴力社會，兩百年來一
> 直在壓迫黑人，歷史上充滿了偏見和暴力——西部、20年代、30年代，
> 這就是個處在暴力和可笑戰爭中的暴力社會。」

許多評論者也錯讀了本片的喜趣，以爲它用來渲染犯罪和嘲弄法律。電影底調在中途出人預料的驟變顯然受到法國新浪潮影響，目的是讓觀眾一下失衡，讓主角看來不那麼有威脅性——他們不過是老百姓罷了！其中一個銀行搶案場景非常像啓斯東（Keystone）式的默片喜劇。主角邦妮和克萊德搶銀行時，他們的傻子助手在外開車等候，當看到另一部車離開停車場，他決定去搶

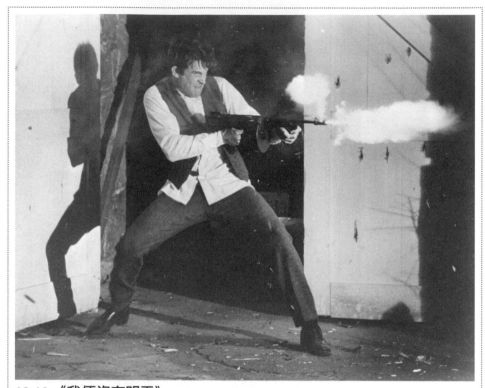

12-13 《我倆沒有明天》

（美，1967），華倫·比提主演，亞瑟·潘導演。

這部以1930年代經濟大蕭條為背景的盜匪片，卻被視為對1967年的證詞。華納公司宣傳純針對經歷越戰的一代人：「他們年輕！他們相愛！他們殺人！」導演説他的角色是「社會邊緣人因而吸引我。我同情那些社會適應不良，為此甚至送掉生命的人。」亞瑟·潘的局外人和邊緣人不解析只行動，意識型態對他們而言很陌生，他們的叛逆是本能、自然、又無目標的，常常只是一時興起，不管後果。（華納兄弟電影公司提供）

那車位，他的伙伴剛好衝出來，卻發現沒有車在等他們，他們後來勉強逃走。這段戲懸疑、滑稽又令人興奮。但銀行老職員衝出來緊趴在車邊疾駛過街道。克萊德透過車窗與老先生面對面，情急之下抓起槍朝他臉上一槍，驚人的特寫捕捉到他血腥的臉，銀幕一片血紅，電影霎時由喜劇變成悲劇。

　　繼最暴力的作品之後，亞瑟·潘卻拍出了他最溫柔的作品《愛麗絲餐廳》（*Alice's Restaurant*，1969），這是根據1930年代民謠歌手伍迪·格斯里（Woody Guthrie）之子阿洛·格斯里（Arlo Guthrie）的流行歌曲改編之電影。此片感情豐富地頌揚嬉皮運動的價值——包括反種族歧視、反軍事、反物質主義及反權威主義等。電影擺動於鬧劇與沉痛焦慮當中，也有幾場殘暴的戲，多半以吸毒的摩托騎士謝利為主。潘向這個為道德良心反徵兵入伍的年輕人致敬，拍出了當時少數誠實探索嬉皮反文化的作品。其音樂、儀式、衣著都準確地描繪了嬉皮散漫的生活方式與純潔（有時也不那麼純潔）的享樂主義。只是

潘不會將角色處理成感傷性的。「水瓶星座時代」的孩子——高達稱法國的這類人為「馬克思和可口可樂的孩子」——終究無法承擔自由的責任。

　　山姆‧畢京柏（Sam Peckinpah，1925-1984）也在當時掀起風暴。畢京柏是這個電影世代的反常現象。他是早期西部移民前鋒的後代，在加州土生土長，就讀於南加大，拿到戲劇碩士學位。1950年代中期，他成為動作導演唐‧西格的副導演，西格也是畢京柏的恩師。整個1950年代，畢京柏替許多電視劇集寫劇本，大部分是西部劇集，如《荒野鏢客》（*Gunsmoke*）、《步槍手》（*The Rifleman*）、《西部人》（*The Westerner*）等等。

　　他第一部電影是西部片《鐵漢與寡婦》（*The Deadly Companions*，1961）並未受到評論界注意，直到一部哀愴老西部往事的抒情輓歌《午後槍聲》（*Ride The High Country*，1962），畢京柏以後電影常出現的這個主題才受評論界青睞。他之後的重要作品多是西部片，如《鄧迪少校》（*Major Dundee*，1965）、《日落黃沙》（*The Wild Bunch*，1967，見圖12-15）、《牛郎血淚美人恩》（*The Ballad of Cable Hogue*，1970）、《約尼爾‧波恩納》（*Junior Bonner*，1972）、《比利小子》（*Pat Garrett and Billy the Kid*，1973）。《驚天動地搶人頭》（*Bring Me the Head of Alfredo Garcia*，1974）雖背景放在墨西哥但帶有強烈美國西部片色彩。所有重要作品中唯有一部爭議性高的《稻草狗》

12-14 《孤注一擲》
（***They Shoot Horses, Don't they?***，美，1969），珍‧芳達（**Jane Fonda**）主演，薛尼‧布拉克（**Sidney Pollack**）導演。

至今凡悲慘的電影票房都不好。本片以30年代馬拉松舞蹈比賽為題，顯然是將之視為人生的比喻，是美國片中屬一屬二最宿命及悲觀的作品。努力均是徒然，電影並不時閃進（flash-forward）到女主角之死亡，暗示命運之不可擋。布拉克（1934-2008）在60年代中期開始拍片，大部分片子都有社會議題：《荒野兩匹狼》（*The Scalphunters*，1968）、《基堡八勇士》（*Castle Keep*，1969）、《猛虎過山》（*Jeremiah Johnson*，1972）、《往日情懷》（*The Way We Were*，1973）、《禿鷹七十二小時》（*Three Days of the Condor*，1975）、《並無惡意》（*Absence of Malice*，1981），還有一流的《窈窕淑男》（*Tootsie*，1982）、《遠離非洲》（*Out of Africa*，1985）。（ABC Pictures 提供）

12-15 《日落黃沙》
（**The Wild Bunch**，美，1969），山姆・畢京柏導演。

雖然畢京柏的電影有無政府主義的本質，但不脫浪漫保守的憶舊氣息。他的西部片非倚於十九世紀的田園背景，而是二十世紀初的非人性戰爭機器和冷酷不仁的科技——多以汽車為象徵。畢京柏用汽車，宛如黑澤明武士片中用火槍，指陳新科技會讓傳統技藝和個人勇氣無用武之地。武士刀不管揮舞得多美，也不及子彈，即使開槍的人不過是個笨蛋。所以高貴的馬也及不上永不疲憊不需馬拉的汽車。（華納兄弟電影公司提供）

（*Straw Dogs*，1971）以當代而非西部為背景。

畢京柏的西部片算是**修正派**（revisionist）的，也就是說，它們都愛顛覆或質疑**古典**西部片的價值與傳統。故事都不是發生在英雄氣概的十九世紀而是神經質的二十世紀，機械化、壓抑又情感乾涸。這就是修正派的原則，畢京柏的作品不似古典西部片那般讓好人對抗壞人，他的電影是壞人對抗更壞的人。老話說，盲人世界中獨眼就是王了。同樣，在畢京柏的精神荒原裡，浪漫的不法之徒犬儒、投機，許多道德價值均敗壞，但卻遵循個人榮譽感，這使他凌駕於體制之上——任何體制之上。他信奉個人主義，堅決反對任何形式的權威。

畢京柏以和監製不和出名。有的電影根本沒有宣傳就上片了。另外，包括他的傑作《日落黃沙》等片都被片廠收回重剪成較適合商業的長度。他往往被開除，原因多是「創意立場不同」。這是馮・斯特勞亨症候：畢京柏電影個人化、過長、架構鬆散，常有離題或抒情插入片段，宛如他崇拜的黑澤明電影一般。他的監製抱怨他缺乏實用的商業常識，嫌他自溺，將簡單的類型片當作藝術的自我表達形式，而非大眾娛樂。

他也因謳歌暴力而屢被嚴厲批評。《日落黃沙》包含有論者所說的「影史上最血腥之屠殺」。最後槍戰中，幾乎整個墨西哥村莊均在慢動作（slowmotion）風格化的暴力狂歡中被夷平——包括英雄、惡徒、無辜的旁觀者。之後業界就

12-16 《稻草狗》
（**Straw Dogs**，英／美，**1971**），達斯汀‧霍夫曼主演，畢京柏導演。

畢京柏有個主題，即現代生活中，因與自然及本能疏離而導致的身體和精神之
靡弱。本片被指責為「法西斯電影」，渲染了人碰到身邊敵意後的戲劇化情況。
英國孤立小村的流氓看不起溫和帶著年輕性感妻子住下來的大學教授（霍夫曼
飾），全片這幾個流氓就圍著教授轉，他卻不懂狀況。他們先迂迴地挑剔他的存
在，繼而侵略他的環境，但他幾乎不抵抗，他們終於索性殺戮起來。破碎的玻璃
在多處被視為母題，主角的眼鏡象徵他拒絕看清楚，當它們在暴力中破碎，他才
被迫在求生本能下爆發。（ABC Pictures 提供）

稱他為「血腥山姆」，他和許多男性動作片導演相同，把暴力當作男性最極端
的考驗，而他也經常被模仿（見圖12-17）。

　　的確，他處理性的方式與他處理暴力一般具爭議性。而性與暴力往往相
伴而來。女人多半是性客體，而他最迷人的女性角色往往是妓女。但畢京柏認
為我們全部都是娼妓——包括他自己在內——而職業妓女只是對工作更誠實而
已。許多女性角色均是性挑逗，許多電影也有強暴場面。最惡名昭彰的是《稻
草狗》（Straw Dogs，見圖12-16）。女性在電影中少為中心角色，也往往由名
不見經傳的演員扮演，她們搔首弄姿，簡言之就是賣弄性感。

　　總而言之，畢京柏是個絕佳的風格家、抒情的華麗風格的大師，直讓人想
起愛森斯坦和巴洛克式的義大利大師如維斯康提、費里尼和李昂尼。攝影師盧
西恩‧巴拉德（Lucien Ballard）和畢京柏拍了五部電影，他說：「山姆一直工
作直到你把攝影機拿走為止。他是個作家，用攝影機撰寫，一路重寫。」他可

12-17 《虎豹小霸王》

（*Butch Cassidy and the Sundance Kid*，美，1969），勞勃‧瑞福（**Robert Redford**）和保羅‧紐曼主演，喬治‧羅伊‧希爾（**George Roy Hill**）導演。

越戰期間即使如西部片這種娛樂類型片的結果也是主角皆亡。保羅‧紐曼（見圖5-11）在60年代地位僅次於約翰‧韋恩，他擁有希臘天神般的外貌，完美的體格，一流的智慧和無與倫比的個人魅力，活脫一個萬人迷。1968年，他也轉任導演。他在政治上激進，樂善好施，喜開賽車，也做獨立製片、導演、演員，還是個好丈夫好爸爸。（二十世紀福斯提供）

說是用暴力場面做出最好的風格化簽名，爆發出電影動作活力的高潮，慢動作鏡頭又將血腥美化，使無理性的血腥變成**超寫實主義**般色彩與動作的芭蕾。他的風格可以比擬為英國十九世紀的浪漫派畫家特納（J. M. W. Turner），以幾乎抽象的美感——由一團白熱中心能量迸發出色條的戲劇性軌道和狂亂的動作漩渦——在畫布上捕捉了大自然中人類的暴力美。畢京柏精彩剪接畫面造成的迷人的抒情風情使我們幾乎忘了他的人物正在可怕的毀滅式的美感中死去。

這段時間美國崛起的最重要的導演是**史丹利‧庫柏力克**（Stanley Kubrick，1928-1999）。他原本為《展望》（*Look*）雜誌任平面攝影師。1950年代他自籌資金拍了一些低成本類型電影，沒有受到任何注意。之後他以《光榮之路》（*Paths of Glory*，1957）這部根據一戰時真實故事改編的電影而聲名鵲起。該片拍的是法國步兵進攻德國山丘上固若金湯的防禦工事——這是兩個充滿嘲諷氣息的法國將軍想出的無效計策，他倆對升官之事看得比保護士兵的生命還重。電影結尾很悲慘，三個法國兵被隨意挑中以戰火下的懦弱行為被槍斃。電

12-18 《奇愛博士》
（英／美，1963），彼得‧謝勒主演，庫柏力克導演。
本片是這個時期少數以軍事危機和核彈毀滅為主題的電影，其他尚有路梅的《奇幻核子戰》（*Fail Safe*，1964），和法蘭肯海默的《五月中七天》兩者皆為懸疑驚悚片。（哥倫比亞電影公司提供）

影戰爭場面多由庫柏力克自己掌鏡，驚人有力也技術高超。此片叫好不叫座，他早期電影都是此種命運。

他的下一部史詩奇觀電影《萬夫莫敵》（*Spartacus*，1960）開始扭轉乾坤，因為大賣座使他能夠自此獨立拍片。該片遠超過其他此類型電影，原因是他超凡的動作場面。但這是他自己最不喜歡也唯一無法在藝術上有控制權的電影。不過《萬夫莫敵》讓他解脫，從此他只為自己拍片。

下部片因為財務關係他搬去英國，他很喜歡那裡便決定再也不回美國。他1961年之後的電影全在英國拍攝，但他以為自己是美國藝術家，電影也全由美國片廠投資。

1961年他先拍了《一樹梨花壓海棠》（*Lolita*，1961）成為美國導演之前鋒，即使在尺度較寬鬆的出版界，納博科夫（Vladimir Nabokov）這部有關性迷戀的傑出小說《蘿莉塔》也被認為太過色情淫穢，最後由專出色情文學的巴黎奧林匹亞出版社出版。其故事圍繞一個迷戀於十三歲小妖精的可悲可笑中年大學教授展開。當時電檢制度嚴厲限制庫柏力克處理性場面的尺度，但這些場面必須更坦白點才會有力。即使小有遺憾此片仍轟動一時，納博科夫認為拍得一流，表演傑出，他稱庫柏力克為「偉大的導演」。

《奇愛博士》（*Dr. Strangeolove, or How I Learned to Stop Worrying and Love the Bomb*，見圖12-18）比上部片更受歡迎，而且影評一致叫好。這是一部以黑色幽

12-19 《二〇〇一年：太空漫遊》
（*2001: A Space Oddyssey*，英／美，1968），庫柏力克導演。

科幻片的黃金年代由本片開啟。本片特效花了十八個月650萬美金（全片預算是1050萬美金），並且經過仔細研究做出了科學的預言。庫柏力克看了數百部科幻片，並且諮詢了超過七十個太空專家和研究機構，攝製組超過106人，其中有35個藝術家和設計師，20個特效專家，運用動畫、模型、合成鏡頭及前投影和背景放映等技術。光這個製造無重效果的離心器就花了75萬美元，16000個鏡頭組合了205個特效鏡頭。（米高梅提供）

默處理美俄間的競核鬧劇這個嚴肅問題的諷刺劇。電影中的災難始自美國軍隊指揮雷波將軍，他是個神經病和妄想狂，相信自己「珍貴的體液」已經由於共產黨將美國水資源氟化的陰謀而被污染了。為了拯救美國，他按紅色警報器，發動對蘇聯的核攻擊。其後就是一連串骨牌效應的醜怪仿諷：數以百計的美國B-52轟炸機攜帶著氫彈前往攻擊蘇聯的目標。經過一連串奇怪轉折及劇情翻轉，所有飛機均被召回，僅有一架穿過各種防禦工事爆炸了，也由此啟動了蘇聯的末日機器——一台自動的「終極武器」，使全球震動在核戰爭當中。

　　庫柏力克的下部作品《二〇〇一年：太空漫遊》（*2001: A Space Odyssey*，見圖12-19）歷時四年拍竣，其原創性語驚四方，年輕人尤驚於其**特效**以及其具啟發性的神祕主義。他的理想是拍另一類電影，不落言詮、曖昧、神祕，製造一種意念的視覺經驗，由情感到思想，由情感和哲學穿透潛意識。為此，他幾乎完全拋棄了情節。這是大膽的決定，尤其想想電影長達141分鐘。但是它是當時最賣座的電影，公映第一年就賺進3100萬美元。

　　《發條橘子》（*A Clockwork Orange*，1971）改編自另一小說大師安東尼·伯吉斯（Anthony Burgess）的小說，也是庫柏力克最暴力的作品。龐克主角邪惡冷酷又迷人。電影構建在視覺上高度風格化。庫柏力克和現代主義藝術家一樣，對傳統價值體系毫無信任，對人類現狀傾向悲觀。他以為人多半無理性、懦弱，有私利時無法客觀。他電影中的人都腐敗野蠻，每片中也都會有殺戮。

12-20 《胡士托音樂節》
（美，1970），邁克爾・沃德利（Michael Wadleigh）導演。
這部搖滾紀錄片囊括了瓊・拜雅（Joan Baez）、傑佛遜飛機（Jefferson Airplane）、喬・庫克（Joe Cocker）、史萊與史東家族（Sly and the Family Stone）、Ten Years After、山塔那（Santana）、吉米・亨德里克斯（Jimmy Hendrix）、Contry Joe and the Fish、John Sebastian、誰（The Who）、寇斯比（Crosby）、史提爾斯（Still）和納許（Nash）等歌手的音樂，顯現了1960年代甘迺迪時期年輕人的理想主義。本片幾乎創造了年輕人的解放和純真的伊甸園，但有如彗星般消逝無蹤。（華納兄弟電影公司提供）

他說：「我對人的殘暴本質有興趣，因為那是人的真實形象。」

　　他是當代電影中的超凡風格家。雖然其「知性藝術家」的聲名在外，他卻以為拍電影主要是直覺和感性的。他說自己的作品追求的是「華麗的視覺經驗」。《亂世兒女》（*Barry Lyndon*，1975）是十八世紀歐洲背景的古裝片，華麗而誘人。《鬼店》（*The Shining*，1980）是傑克・尼克遜主演的恐怖片，神祕氣氛效果十足。庫柏力克也是移動攝影機的大師，幾乎每部電影都用了推軌鏡頭，《二○○一年：太空漫遊》充滿抒情如芭蕾的片段，攝影機繞著太空般滑行過廣袤的宇宙。他的風格有力而強烈，尤其在《發條橘子》的暴力場面中展露無遺。他的越戰片《金甲部隊》（*Full Metal Jacket*，1988）也令人心驚膽戰，原因是意想不到的剪接風格使觀眾嚇一大跳，尤其是戰爭場面真是史無前例地好。

　　庫柏力克的最後一部作品《大開眼戒》（*Eyes Wide Shut*，1999）完成後數日，他以七十高齡在睡夢中去世。本片根據二十世紀初奧地利小說家施尼茨勒（Arthur Schnitzler）的短篇小說改編。主演是當時的夫婦檔湯姆・克魯斯（Tom Cruise）和妮可・基嫚（Nicole Kidman），兩人分別飾演紐約有錢高傲

的醫生和他靜不下來的妻子。該片以帶點夢幻超現實的風格探索性迷戀的主題。評論界意見分歧，有的說是平和的傑作，有的為其冰冷的故意不情色的處理失望。所有的「性」都訴諸想像。

大家都以為1960年代和政治、尖銳美學以及血腥對抗脫不了關係。但其實這時代不全是如此。暴力僅僅在1960年代最後兩年充斥，好像這個國家正要神經崩潰。但最壞的還沒來，到了紛擾的1970年代初，越戰傷痛和種族衝突更因為水門事件陰謀幻滅變得更加慘烈。

1960年代初其實是光潔迷人的甘迺迪的希望時代。也許最後一點浪漫的理想主義被戴花環的小孩和天真樂觀的嬉皮運動吸收了。對很多人來說，這種年輕的希望和群居精神最後在這個年代末紐約的胡士托到達高峰。其紀錄片《胡士托音樂節》（*Woodstock*，見圖12-20）在下一個年代的第一年公映。《紐約時報》的影評人文森特·坎比（Vincent Canby）預言性地觀察說：「幾乎每一個影片的片段，都令人猜測胡士托代表什麼——在雨中、淚中、拒絕中的一種寬容、甜蜜的團結精神——已經在消失，走入歷史，變得落伍過時。」

延伸閱讀

1 Baxter, John. *Hollywood in the Sixties*. Cranbury, NJ: AS Barnes, 1972. 概述好萊塢1960年代的電影，特別是類型片。

2 Ciment, Michel. *Kubrick*. New York: Holt, Rinehart and Winston, 1983. 法國最佳評論家關於庫柏力克的縝密的評論研究。

3 Coursodon, Jean-Pierre, with Pierre Sauvage, et al. *American Directors*. New York: McGraw-Hill, 1983 (in two volumes). 關於超過一百位電影人的評論文集。第一卷關注二戰前的導演，第二卷關注戰後的導演。本書機智、冷靜並且寫作優秀，是電影批評領域的重要成就。

4 French, Philip. *Westerns*. New York: Viking Press, 1974. 本書研究類型片在戰後發展的社會環境。

5 Kael, Pauline. *I Lost It at the Movies*. Boston: Little, Brown, 1965. 美國最有影響力的影評人作品，主要關於1960年代早期電影的論文集。

6 Maltby, Richard, and Ian Craven. *Hollywood Cinema*. Oxford, UK and Cambridge, Mass.: Blackwell, 1995. 兩位英國評論家看好萊塢電影。

7 Monaco, Paul. *The Sixties 1960-1969*. Berkeley: University of California Press, 2003. 1960年代電影概述。

8 Murray, James. *To Find an Image*. IndianapolisInd, Ind.: Bobbs-Merrill, 1973. 從《湯姆叔叔的小屋》到《超飛》（*Superfly*），黑人電影及其演員的分析研究。

9 Walker, Alexander. *Stanley Kubrick Directs*. New York: Harcourt Brace Jovanovich, 1972. 庫柏力克主要作品的批評研究，圖說豐富。

10 Wood, Robin. *Arthur Penn*. New York: Praeger, 1970. 關於亞瑟·潘之敏銳的批評研究。

世界大事		電影大事
蘇聯射下美國間諜偵察機，蘇聯總理赫魯雪夫在政宣上大大勝利。	1960	法國電影新浪潮以激進之改革主導歐洲電影，其先鋒為高達、楚浮、夏布洛、雷奈。
		▶ 安東尼奧尼之《情事》在坎城首映，充滿敵意的影評人受不了太慢的節奏而大噓此片。安東尼奧尼卻變成本世代最有影響力的導演。
古巴豬灣事件慘敗：甘迺迪政府支持的古巴人被卡斯楚發動軍變推翻。 ◀ 柏林圍牆建造；蘇聯太空人坐六噸的人造衛星環繞地球。	1961	受法國新浪潮影響，也因為美國的投資，英國電影繁盛起來，許多導演也搬至好萊塢拍片。
古巴飛彈危機——甘迺迪和赫魯雪夫差點引發核戰。	1962	波蘭最好的導演羅曼·波蘭斯基公映其片《水中刀》，贏得多項國際大獎，波蘭斯基很快離開祖國赴法、英及美國拍戲。
由蘇聯、英國和美國簽訂《禁止核試驗條約》。 英國大規模罷工。	1963	費里尼的《八又二分之一》以技術傑出、攝影華麗、剪接複雜使包括影評人之觀眾都看不懂。影評人宣稱其風格複雜，但到本世代尾聲，該片已被國際評論界認定為史上十大佳片之一。
		▶ 東尼·李察遜導《湯姆·瓊斯》混合傳統英國內容和新流行之新浪潮技巧，在國際市場上成功，評論也十分讚賞。
蘇聯：布里茲涅夫取代赫魯雪夫。 英國流行樂團「披頭四」風靡世界，開啟了音樂上的「英國侵略」。	1964	▶ 李察·賴斯特拍《一夜狂歡》將披頭四介紹給世界，受到熱烈歡迎，披頭四也成為本世代最受歡迎最有影響力的樂團。 義大利導演沙吉歐·李昂尼拍了第一部「通心粉西部片」《荒野大鏢客》，這系列多半由美國演員（包括克林·伊斯威特）主演，在全世界都受到歡迎。
甘地成為印度總理。	1965	捷克斯洛伐克在共產黨嚴厲的管理下有短暫的「布拉格之春」，許多新導演崛起，包括米洛斯·福曼、楊·卡達爾和伊凡·帕瑟。
蘇聯和美國的太空船均登陸月球。	1966	
以色列與阿拉伯國家發生「六日戰爭」，以色列占領耶路撒冷。 南非巴納德醫師完成史上第一例人類同種心臟移植手術。	1967	
蘇聯罷黜捷克總理杜布切克，建立傀儡政權。	1968	改編自莎士比亞劇本的《殉情記》公映，是有史以來最受歡迎的莎劇改編電影。

1960年代是歐洲在世界電影崛起的年代，美國電影找不著方向的時候，歐洲電影卻以實踐的形式震驚世界。這是個充滿電影運動的年代——法國新浪潮、重生的英國電影、短暫的捷克「布拉格之春」。這也是個重要個人導演的年代，如希臘的邁克爾‧柯楊尼斯（Michael Cacoyannis，見圖13-1）、義大利的安東尼奧尼，更別說已出名導演如柏格曼、費里尼和布紐爾都拍出原創性的傑作。

法國

從沒有人能對「新浪潮」（nouvelle vague，New Ware）之出現有確切的解譯，這個名詞是1959年由一位記者提出以形容一群年輕導演忽然冒現的現象。新浪潮與大部分識別一樣是圖方便的名詞，因為這些年輕導演其實彼此並不像。可能這浪潮最特別的一點是短時間內（1958-1963）竟有那麼多導演拍出了超過100部新片。大部分導演才二十多歲或三十出頭，很多是抵死的影痴，影史知識豐富。這些知識全由怪胎亨利‧瓦朗（Henri Langlois）主持的法國電影資料館得來。瓦朗經營之電影資料館放映了成千上萬部無論新或舊、流行或深奧的電影，常常以回顧展方式研究個別導演。

13-1 《希臘左巴》

（*Zorba, the Greek*，希臘／美，1964），安東尼‧奎恩、麗拉‧柯卓娃（Lila Kedrova）主演，邁克爾‧柯楊尼斯導演。

柯楊尼斯（1922-）是希臘首席導演，也是著名的古典舞台劇導演。他最著名的電影多改編自希臘古代和近代的小説，他也改過歐里庇得斯（Euripides）的三部曲劇作：《伊萊克塔》（*Electra*，1961）、《特洛伊的女人》（*The Trojan Women*，1971），還有《希臘悲劇》（*Iphigenia*，1977）。（二十世紀福斯提供）

13-2 《一個唱，一個不唱》

（*One Sings, the Other Doesn't*，法，1977），安妮‧華妲（**Agnès Varda**）導演。

華妲（1928-）最初是攝影師，1950年代後期，拍了幾部紀錄片和短片，是法國新浪潮唯一的女導演。處女作《克莉歐五點到七點》（*Cleo from 5 to 7*，1962）是說一個女歌星以為自己罹患癌症的故事。本片的特別之處是其片長兩小時也就是女子等待檢查結果的兩小時。1965年，她再拍一男同時愛兩女的《幸福》（*Le Bonheur*，1965），抒情風格直追新浪潮的恩師尚‧雷諾瓦。本片敘述兩個女子間長久的友情和她們身旁的男人。華妲擅導平常人物，絕不落於刻板印象，片中的人物都是良善卻矛盾，想要在妥協和失望的世界中盡量周全。（Cinema 5提供）

　　新浪潮最出名的導演始自影評人，他們為《電影筆記》（*Cahiers du Cinéma*）寫稿，其主編安德烈‧巴贊（André Bazin，1918-1958）是諸如楚浮（François Truffaut）、高達（Jean-Luc Godard）、侯麥（Eric Rohmer）、克勞德‧夏布洛（Claude Chabrol）等人的精神導師，這些影評人／導演（見圖13-2）喜歡有深度的知性電影勝過輕鬆娛樂的電影，雖然他們也不認為這兩者無法共存。他們都不喜歡當代法國電影，「老爸爸的電影」是楚浮對其的貶詞，他們覺得當代法國片太文學性，視覺乏味又不夠個人化，雖然這些說法不盡公允。

　　他們也都熱愛美國片，最愛類型片導演，如希區考克、福特、霍克斯以及傳統上受尊敬的格里菲斯和威爾斯。他們以為爛電影指的是那些欠缺個人色彩，只知照劇本拍，不知探索場面調度及複雜具表達力的電影語言的影片。

　　楚浮在1954年提出「作者策略」（la politique des auteurs）一詞，成為大部分「筆記派」影評人的普遍意識型態，即強調導演個性為電影評價之標準，尤

其評價類型片時。他們比較導演之個性——即重複出現之主題、執念及風格特質——與類型已成型的傳統間的**辯證**（dialectically）美學張力。

1950年代中期，「筆記派」影評人開始以他們的影評信念拍紀錄片和短片。50年代末他們開始拍劇情片，多數是低成本實景拍攝，其中數部竟大為賣座，尤以楚浮的《四百擊》（*The 400 Blows*）和高達的《斷了氣》（*Breathless*）最著名，兩片均在1959年公映。

大部分新浪潮電影導演利用了當時新的電視科技，讓他們能快速、便宜、自然地拍戲：

1）輕便的手提攝影機，使攝影師能不用**推軌**自由移動。

2）手提同步收音器材由一人即可作業，使動作發生的當兒能自由隨之移動

3）感光敏銳的「**快**」的電影底片（"fast" film），僅用有限光源，減少繁重的打光燈具。

4）**變焦鏡頭**（zoom lenses），可在同一持續鏡頭中由**特寫**移至遠景，像是

13-3 《好奇心》

（*Murmur of the Heart*，法／義／西德，1971），蕾雅・馬薩利（Lea Massari）主演，路易・馬勒（Louis Malle）導演。

馬勒（1932-1995）是新浪潮的特立獨行者。他曾短時間上過電影學校，然後成了攝影師，與雅克・古斯多（Jacques Cousteau）合導《寂靜的世界》（*The Silent World*，1956）勇奪坎城影展金棕櫚大獎。他單飛的首部電影《孽戀》（*The Lovers*，1957）因為對性的描寫直接露骨而成為話題。馬勒風格多變，難為評論者定型。他的佳作有《賊中賊》（*Le Voleur*，1967），有關印度次大陸之紀錄片《印度魅影》（*Phantom India*，1970），關於成長的社會喜劇《好奇心》，低調敘說年輕農夫成為納粹奸細的《拉孔布・呂西安》（*Lacombe Lucien*，1973），半自傳性地特寫納粹佔領下的法國的《再見，孩子們》（*Au Revoir, les Enfants*，1987）和《五月傻瓜》（*May Fools*，1990）。他在美國也拍了一連串古怪的作品，如《艷娃傳》（*Pretty Baby*，1977）、傑作《大西洋城》（*Atlantic City*，1981），《與安德烈晚餐》（*My Dinner with André*，1982）和《泛雅在42街口》（*Vanya on 42nd St.*，1994）。（The Walter Reade Organization 提供）

13-4 《大冤獄》

（*The Confession*，法，1970），尤‧蒙頓（Yves Montand）主演，柯斯塔‧加華斯
（Costa-Gavras）導演。

柯斯塔‧加華斯（1933- ）生長在希臘，十八歲赴巴黎學電影，學完就留在法國。
他的第一部電影《臥車謀殺案》（*The Sleeping Car Murders*，1965）是懸疑驚悚片，
1969年因拍令人震驚的《焦點新聞》（*Z*，1969）而蜚聲國際。這是部指控當時希
臘政府為法西斯軍事獨裁的政治驚悚片。他之後繼續拍這種類型，最喜歡的演員
是尤‧蒙頓。本片是根據一名理想主義的捷克馬克思主義分子在1950年代早期共
產黨清黨時被逮捕審判的真人真事改編。在《戒嚴》（*State of Siege*，1972）中，
尤‧蒙頓是中情局派駐烏拉圭的探員。柯斯塔‧加華斯後來在美拍了《失蹤》
（*Missing*，1982）由傑克‧李蒙和西西‧史貝西克（Sissy Spacek）主演，背景是智
利的法西斯政權；以及《魔鬼的右手》（*Betrayed*，1988）是講聯邦調查局的驚悚
劇。之後的《父女情》（*The Music Box*，1989）是敍述前納粹在美國以中產階級的
和藹姿態躲了四十多年的故事。（派拉蒙提供）

移動鏡頭卻不須真正移動攝影機。

　　這些彈性大的新技術使導演能在實景不論日夜，只用兩三個工作人員就能
拍戲，也使他們能即興創作，和納入不在劇本中而是在拍攝中發現之細節。

　　他們也將對美國類型片之熱愛帶入他們自己的電影中，常常學它們拍
片。此外他們也愛混合類型，將嚴肅的戲中擺入不和諧的喜劇筆觸，或者在喜
劇場景中擺入抒情或突發暴力的片段。他們對影史引經據典，將自我意識強
的技術加入其中，諸如圈入圈出（iris shots）、停格（freeze frames）、橫掃
（wipes）、快／慢動作（fast and slow motion）。

　　雖然他們喜歡緊湊之美國敍事結構，他們自己的電影卻喜歡鬆散的劇情，
容納不少即興和個人化的情節。這些電影多半是自我投射，充滿了作者的干
擾，並且提醒觀眾電影就是電影。有些影片在影像上凸顯它是被導演操控的，
並非真實如鏡子的客觀反映。他們也雅好在電影中向其他電影和早期大師致
敬。

很多電影（尤其高達、楚浮和雷奈的作品）的**剪接**都是非傳統的。突兀的**閃回**和省略時空故意使觀眾不明就裡。影像也常模仿愛森斯坦般互相撞擊，他們不愛用象徵時間過去的淡出及**溶鏡**，反而用硬剪，使動作加快。有時連接的場景中卻插入無關的戲，作爲導演的幽默。戲的開始也不像古典之**建立鏡頭**（establishing shot），有時直接用特寫開始，使觀眾不明特寫周邊的狀態。有些鏡頭是不受干擾之**長鏡頭**──像溝口健二的作品──而非分鏡至一連串近景。

他們預算少也無法用明星，但他們用的年輕演員也成了後來法國的大明星，像尚保羅·貝爾蒙多（Jean-Paul Belmondo）、珍妮·摩露（Jeanne Moreau）、凱瑟琳·丹妮芙（Catherine Deneuve），尤其是尚皮耶·雷歐（Jean-Pierre Léaud）。

楚浮（François Truffaut，1932-1984）可惜在52歲早逝，他一直是這批人的領袖之一。他從小是個街頭小頑童，老與權威衝撞以至父母也以爲他怙惡難改。因爲失戀，他去從軍卻在軍隊開拔至法屬殖民地前夕做了逃兵，坐了六個月軍獄，多虧巴贊如父般救了他，令他以「性格不穩」自軍中退役，巴贊讓他在《電影筆記》撰稿，因下筆毒辣他被坎城影展在1958年下禁令。諷刺的是，1959年，他半自傳性的作品《四百擊》贏得坎城影展大獎，一舉成名，他也從此溫和了。

13-5 《射殺鋼琴師》
（法，1960），弗朗索瓦·楚浮導演。
本片像楚浮的其他電影一樣，鍾愛地悠遊於美國類型電影傳統間，混合了盜匪片、浪漫通俗劇、神經喜劇和黑色電影元素。夏爾·阿茲納夫飾演的鋼琴家兩次喪失愛人。楚浮的電影都以愛的愉悅和痛苦為主題。（Janus Films 提供）

13-6 《夏日之戀》
（法，1962），珍妮‧摩露主演，楚浮導演。
楚浮作品的兩大主軸，一是友情的重要，另一是女性的神祕魅力，兩者常細緻地
組合在一起，就像此片。女主角（摩露飾）是典型楚浮所愛的女性——性感、獨
立、聰明、傻痴、可愛、可惡、自私、毀滅性，還有十分……簡單說，難以抗拒，
唉！（Janus Films 提供）

　　他後來又拍出兩部傑作，一是《射殺鋼琴師》（*Shoot the Piano Player*，見
圖13-5），據楚浮自己說是：「對好萊塢Ｂ級影片之致敬」；另一是《夏日之
戀》（*Jules and Jim*，見圖13-6），是一部敘述兩男共愛一個捉摸不定女子的抒
情古裝劇。兩部電影顯現了楚浮作為藝術家的典型優點：都市性和機智、溫暖
的人文主義立場、突然改變的腔調、迷人的感染力、輕盈的筆觸，以及細緻的
浪漫色彩。其害羞易感的主角，拙於表達豐沛情感的無能接近可笑。而電影在
技術層面上也紮實、穩重又不失頑皮的遊戲筆法。

　　一向以來，楚浮都被兩位幾乎完全相反的大師尚‧雷諾瓦與希區考克所影
響。雷諾瓦的影響似乎更重。楚浮和雷諾瓦兩人都是溫和開適的個性，越不鑽
牛角尖越能讓其抒情直覺發揮到最好。他們的佳作在敘事發展上都不疾不徐，
少有激烈衝突或急於對人的情況發表大宣言。他倆反而鍾愛含蓄的手法和氣
氛，喜歡「小事物」。楚浮說過：「我喜歡不經意的細節，那些沒什麼目標的
事物，顯現人有多脆弱。」法國本來就多知性導演，雷諾瓦和楚浮又強調情重
於思，主題是間接、迂迴地挖掘出來，表面的魅力及自在的風格更稀釋了主題
的分量。

楚浮對希區考克的訪問專書顯現了他對這位電影大師的激賞。但希區考克對楚浮**作品**的影響倒非正面的。他如果拍緊湊故事表現得就左支右絀，尤其拙於懸疑。事實上，他的希區考克式作品都不太成功，無論口碑或票房都證明他個人化的作品較爲成功。

尚皮耶‧雷歐飾演了楚浮的代言人安托萬‧多尼爾（Autoine Doinel），他出演了五部楚浮的半自傳性質的電影：《四百擊》（1959）、《二十歲之戀》（*Love at Twenty*，1962）、《偷吻》（*Stolen Kisses*，1968）、《婚姻生活》（*Bed and Board*，1970）以及《消逝的愛》（*Love on the Run*，1979）。

《野孩子》（*The Wild Child*，1969）是楚浮的傑作之一，顯現了巴贊持續對年輕楚浮的影響，之後，楚浮也對雷歐有相似影響。《野孩子》即是獻給雷歐。影片背景在18世紀，由眞實事件改編，主題是教育一個在荒野中獨自長大的男孩。想改造他讓他文明化的醫生即由楚浮自己扮演。此片與《四百擊》和迷人的《零用錢》（*Small Change*，1976）都說明楚浮是敏感的「小孩導演」，他和狄‧西加一樣，都善於捕捉童年的純眞和變化多端，不致以偏差的成人眼光來看孩童世界。

《日光夜景》（*Day for Night*，1973，又譯《日以作夜》）是楚浮對電影訴衷情，他將拍片現場的混亂世界拍成抒情電影，裡面充滿滑稽引人的角色，之後較黑暗的《巫雲山》（*The Story of Adele H.*，1976）和《隔牆花》（*The Woman Next Door*，1981）都是拍瘋狂的愛情，痴迷自毀的愛情，這是楚浮和許多新浪潮導演的共同主題。

最重要的是楚浮被封爲「榮寵時刻的電影」（cinema of the privileged moment）大師，指的是揭開私密的、深刻的那個時刻，能完整精簡地顯露出人性。比方說，《最後一班地鐵》（*The Last Metro*，1980）中，已婚舞台女演員（凱瑟琳‧丹妮芙飾）發現自己愛上了同台男演員（傑哈‧德巴狄厄飾）。爲了忠於丈夫，她嘗試躲避這段情，故意對男演員冷淡，最後她屈服了，決定參與劇團的夜店聚會，準備不避祕密戀情。她在身旁爲男演員留了位子，沒想到他到時卻帶了個伴。電影切至她的反應鏡頭，她垂下眼簾，看向另一方，然後徐徐啜飲杯酒，僅在微抖的手指上洩露了心中的激動。一個酒鬼前來自我介紹，他邀大家去另一家更活潑的夜店續攤，女演員迅速隨他離去，留下一群對她的出人意料的行徑目瞪口呆的朋友。

尚盧‧高達（Jean-Luc Godard，1930-）是新浪潮眾將中最激進的創新者，也是最多產者，1960年代平均一年兩片的產量。他早期的作品，除了處女作《斷了氣》外，少能被稱爲傑作，但多半擁有精彩的片段、大膽的技巧、創新的主題概念。他成爲知識分子和高眉評論人的最愛，大家仰慕他對於形式的革命性實驗，以及他不斷拓展電影藝術領域的精神。

高達早期不得不決定拍哪種電影——精雕細琢（必得有足夠時間和準備）或「朝觀眾丟粗略的草稿」（探索當下靈感的即興創作）。他當然選的是後

者，他和攝影師拉烏‧寇塔（Raoul Coutard）從不用劇本，往往由幾句草率的筆記開始影片。他們和少數演員邊拍邊創造出影片，無可避免地，它們品質參差不齊，大多數都因無趣的片段、拍得不好的場景，或者過於自我而令人摸不著頭腦的做法而缺失連連。

高達早期（1959-1965）可被稱為「美國時期」：《斷了氣》向霍華‧霍克斯的《疤面人》致敬，《女人就是女人》（*A Woman is a Woman*，1961）是他自稱的劉別謙式喜劇，以及「新寫實主義」的歌舞片。《隨心所欲》（*My Life to Live*，1962）和《已婚女人》（*A Married Woman*，1964）是由高達當時的妻子安娜‧卡里娜（Anna Karina）演的女性電影（卡里娜是高達早期電影常用的主角）；《輕蔑》（*Contempt*，1963）是暴露電影業內幕的作品，並用了高達心目中的文化英雄佛利茲‧朗演他自己；《槍兵》（*Les Carabiniers*，1963）是奇特的戰爭電影；《法外之徒》（*Band of Outsiders*，1964）則是無厘頭的偷竊類型電影；《阿爾法城》（*Alphaville*，1965）是科幻片；《狂人皮埃羅》（*Pierrot le Fou*，1965）則鬆散地根據朗的《你只活一次》（*You Only Live*

13-7 《男性—女性》

（法，1966），尚皮耶‧雷歐主演，尚盧‧高達導演。

高達的電影場景中常用海報和廣告招貼提醒觀眾媒體強大的力量，影響了我們的生活和價值觀。全片我們都被廣告口號、廣告商品、推銷伎倆轟炸著，年輕的主角們被高達稱為「馬克思和可口可樂的孩子」，他們疏離無根、沒有家和家人。透過一系列鬆懈不相連的半紀錄性片段，他探索兩性戰爭，資本主義的非人性，誠懇溝通的困難，當代都會生活的寂寥和無力等主題。（Royal Films International 提供）

Once）改編。這些作品大多會充滿文字或視覺上對高達電影偶像的致敬——也經常從他喜歡的書中或他當時有興趣的事物引經據典。

高達的第二階段（1966-1968短短兩年）拍了他最受尊崇的作品。這些電影如《男性—女性》（*Masculine-Feminine*，見圖13-7）、《我所知道她的二三事》（*Two or Three Things I Know About Her*，1966）、《美國製造》（*Made in U.S.A*，1966）、《中國女人》（*La Chinoise*，1967）、《週末》（*Weekend*，見圖13-8）幾乎是沒有劇情的，他說：「美國人善於說故事，法國人不是。我不愛說故事，喜歡將東西編織在一起，將我的意念編在背景上。」他形容此時電影爲「論文」，將拍片比擬爲寫日記，將每日生活的觀察組合在一起。

高達是新浪潮中最具知性的電影人，而此時作品意念高於一切。他是政治左翼，思維越發激進，攻擊資本主義之邪惡並將之比爲娼妓制度——這也是他最喜歡的隱喻。即使電影是「最純粹的形式也是資本主義」他如是下結論，「唯一的對策是不看美片。」極端的高達這時攻擊美國電影爲中產階級、反動以及對觀眾製造麻醉效果。

高達從德國馬克思主義信徒、戲劇大師布萊希特處借來「疏離」技巧，阻止觀眾在情感上認同主角（反正情感與角色描述從來就不是他的長項），思想比情感重要，觀眾應該客觀地解析而非替代性地感受，損毀劇情只是疏離觀眾

13-8 《週末》
（法，1967），高達導演。

這部有關現代生活的末日景象的電影充滿了暴力、絕望、悲觀，其技術驚人。紀錄片式的場景與風格化的畫面並置，長鏡頭和像機關槍般飛快的短鏡頭交互剪接在一起。高達也擺入訪問、個人私密的反省、對攝影機直接說話、雙關語、字謎、玩笑、大膽的移動鏡頭、突兀的**跳切**（jump-cuts）、**寓言**（allegorical）般的人物，以及不斷提醒大家，電影就是電影。（An Evergreen Film 提供）

的方法之一，其他的還有政治辯論，避用帶情感的特寫，用字幕卡或畫外音評論的形式來做作者式的干預，不斷提醒觀眾電影影像都帶了意識型態，此外還有訪問場景，對著攝影師所做的長段獨白等等。

高達在1968年政治上的五月事件後就完全激進化了，五月事件是大學生、知識分子、工人集體被政府壓制之聯合抗議事件。這時他自我清算以前的作品為「中產階級」而進入毛派分子階段，誓言以電影為馬克思主義革命的工具。這個階段也可稱為他的「神風特攻」階段，因為此時的作品品質一落千丈。他此後的電影死板教條，充滿粗糙的宣傳，有時甚至不知所云。少數幾部也有火花，比如《法拉狄密和羅莎》（*Vladimir and Rosa*，1970）和由珍·芳達（Jane Fonda）、尤·蒙頓主演的《一切安好》（*Tout va Bien*，1972）。但是這段時期及之後的電影大部分甚至沒在美國公映，高達逐漸喪失他的觀眾，反正他從來也沒有那麼多觀眾。

高達在電影史的位置是穩固的，他是1960年代最有影響力的導演，也是世界有野心的年輕藝術家的偶像，他早期的信徒包括美國的布萊恩·狄·帕瑪（Brian De Palma）和昆汀·塔倫提諾（Quentin Tarantino）、義大利的貝托魯奇（Bernardo Bertolucci）、西德的法斯賓德（R. W. Fassbinder）和巴西的克勞伯·羅加（Glauber Rocha，見圖13-9）。

13-9 《安東尼·戴斯·摩提斯》
（*Antonio Das Mortes*，巴西，1969），克勞伯·羅加導演。

高達的影響不僅在歐美，也及於第三世界。羅加（1938-1981）就是個例子。他原本是影評人，在巴西短命的新電影運動中是領導者。這部馬克思主義概念的電影敘述本土農民的神話，風格天馬行空，混雜了現實、寓言、諷刺，從西部片和歌舞片借來的傳統，以及詮釋巴西紛亂政治歷史的「革命意識」，用羅加自己的話來說，它是「暴力的美學化」。觀眾通過參與一場階級懲罰的象徵儀式而政治化起來。（Grove Press 提供）

　　亞倫・雷奈（Alain Resnais，1922-2014）與筆記派導演並不同屬，他的作品在很多方面也不是典型的新浪潮電影。他是學院派出身，後任剪接和副導。1950年代拍了七部短片，多爲紀錄片，其中以拍納粹集中營的創傷以及其影響的《夜與霧》（*Night and Fog*，1954）最爲著名。

　　其實所有雷奈的作品都與時間和記憶有關。他的處女作《廣島之戀》（*Hiroshima, Mon Amour*，見圖13-10）探索關於二戰經歷的回憶如何影響當今活著的人的意識。電影由小說家瑪格麗特・莒哈絲（Marguerite Duras）編劇。時間和記憶的主題，在《去年在馬倫巴》（*Last Year at Marienbad*，1961）中更爲抽象，編劇爲阿蘭・羅布格里耶（Alain Robbe-Grillet）。這是個巴洛克式的電影遊戲，主角（設爲M、X和A）無法確定他們以往見過，即使見過也無法確定何時何地（雷奈日後說他們見過，格里耶卻說他們沒有見過）。電影優雅如《時尚》（*Vogue*）雜誌中的影像，有人捧之爲前衛派的里程碑，也有人批評其爲冰冷的風格實驗。一個評論說：「他有想用電影說事的技巧，可悲的是他

13-10 《廣島之戀》
（法，1959），埃瑪紐・麗娃（Emmanuèle Riva 左）、岡田英次（Eiji Okada 右）主演，亞倫・雷奈導演。

雷奈的影像鮮少是自然或任意構圖的，反而，它們都優雅和經過設計。本片從頭到尾，他就用延長的溶鏡將過去與現在的影像重疊，法國女演員和日本建築師的戀情發生在廣島原子彈後的很多年。這段戀情自開始就注定失敗，一半也由於女子心頭揮不去法國淪陷期間她和納粹軍官相戀的苦痛記憶。我們在畫面中可見到那德國青年的陰影如何卡在現在這對戀人中間。（Audio-Brandon Films 提供）

沒有什麼或幾乎沒有什麼事想說。」

在哲學味的科幻寓言《我愛你，我愛你》（*Je t'aime, Je t'aime*，1968）中，絕望的主角困在時光機器中被迫一再經歷同一創傷。同樣地，《戰爭終了》（*La Guerre est Finie*，1966）也是講述一個反佛朗哥革命者過去和現在的人生。這部由尤·蒙頓主演的電影有閃回亦有閃進，由西班牙小說家桑普蘭（Jorge Semprun）編劇，他也為雷奈另一部關於一個1930年代著名幫派分子的電影《史塔維斯基》（*Stavisky*，1975）編劇。

雷奈不似其他新浪潮導演，他喜歡用嚴謹的劇本，拍前也仔細規劃，也因此並不多產（25年來拍不到一打電影），他喜歡原創性劇本，但多由名文學家編劇，如前衛小說家莒哈絲或羅布格里耶（兩人日後也成為導演）。他們的作品都是形式化、抽象和知性的，影像美得驚人，卻沒有新浪潮導演作品那般自然而有活力。

克勞德·夏布洛（Claude Chabrol，1930-2010）一直幾乎只拍一種類型，即心理驚悚片。1957他和侯麥一起寫了第一本有關希區考克作品的書，夏布洛自己的作品受希區考克的影響也大極了。他倆都關切人類關係底層的虐待及受虐底蘊，也都牽扯著爭取主導權之象徵性的權力鬥爭。希區考克和夏布洛揭露中產階級「正常」家庭生活在表面細節下的不正常處。他們的電影都充滿突然迸發的暴力，影片中的角色總是因為被壓抑的憤怒、潛意識裡的恐懼和欲望而窒息。

但他們也有相異之處。夏布洛的電影較寫實，節奏也較慢。他沒有希區考克淘氣的樂趣和華麗的剪接風格。夏布洛的腔調比較苦澀、犬儒，也明顯地悲觀。希區考克將我們引誘成共犯，強迫我們認同那些值得同情的角色，夏布洛則冰冷疏離幾乎如醫療般富解析性。早期的電影如《漂亮的賽吉爾》（*Le Beau Serge*，1958）、《表兄弟》（*Les Cousins*，1959）、以及悲傷宿命的《好女人們》（*Les Bonnes Femmes*，1960）幾乎如生物實驗室般冷酷地遠觀著人類標本。

夏布洛的電影在品質上高低相差甚大。很多是商業行貨，其缺乏個人性和機械化的作風完全如他早年在《電影筆記》評論中惡批的電影。但在眾多糟粕作品中也有精華佳作，如《女鹿》（*Les Biches*，1968）、《不貞的女人》（*La Femme Infidèle*，1968）、《屠夫》（*Le Boucher*，1969）、《春光破碎》（*La Rupture*，1970）、《歡樂的宴會》（*A Piece of Pleasure*，1974）、《女人韻事》（*Story of Women*，1989），以及改編自福樓拜著名小說的《包法利夫人》（*Madame Bovary*，1992）。這些電影多由尚·拉比耶（Jean Rabier）攝影，保羅·熱戈夫（Paul Gégauff）編劇，並由他的前妻斯蒂芬妮·奧德蘭（Stéphane Audran）主演。

新浪潮不少片已被遺忘或封塵於學院陵墓中，但這個運動遺留下不朽之影響。它們證明偉大的電影絕對是藝術家的個人視野，好電影不見得要花大錢，

小成本小團隊照樣可爲。敘事也許是架構電影的一種方法，但不一定是最好的方法。他們也證明風格可能本身就是一種價值。他們更成爲其他導演靈感之來源，鼓勵新導演探索清新的意念，寧可失敗也不去追求安全、可預測的電影。

英國

1960年代，英國電影在國內外都享受了一段黃金時代。三部電影在此段時間席捲奧斯卡最佳影片和最佳導演獎 —— 大衛・連的《阿拉伯的勞倫斯》（1962），東尼・李察遜的《湯姆・瓊斯》（1963），卡洛・里德（Carol Reed）的《孤雛淚》（1968）。其餘獲得最佳影片獎的作品中也充滿有才華的英國人，如喬治・庫克的《窈窕淑女》（*My Fair Lady*，1964）和佛烈・辛尼曼的《良相佐國》，此外，還有十分受歡迎的「007系列」電影，由伊恩・弗萊明（Ian Fleming）的間諜驚悚小說改編，至今仍是電影史上商業最成功的英國產品。早期由史恩・康納萊（Sean Connery）飾演那位敏捷、英俊、優雅又性感的特務007。

這段時間的英國電影可分爲兩個階段，一是所謂「憤怒青年」運動時期，也被稱爲「廚房洗碗槽」（Kitchen Sink）寫實主義，時間在1958至1963年。另外一個是「搖擺英倫」（Swinging England）時期，從1963至1969年。第一時期的電影一般而言僵硬有社會使命，多是黑白片，內容是工人階級的日常現實。第二個時期的電影則輕快，表現出時代的繁榮與時髦現代，多半是彩色攝影，技巧則帶了法國新浪潮的自由不拘感。

其源流與法國新浪潮類似。林賽・安德森和卡雷爾・賴茲（Karel Reisz）仍在牛津大學就讀時，就已經在爲電影雜誌《場》（*Sequence*）寫稿激烈地批判英國電影，因爲它缺乏社會性，並且綁在階級的「品質傳統」（tradition of quality）上，他們和《電影筆記》的影評人一樣，喜歡美國電影，尤其崇拜其風格的活力和民主的精神。

1950年代中期，安德森、賴茲和他們的朋友東尼・李察遜推動「自由電影」運動（the Free Cinema movement），實踐他們評論時的信念，他們拍出一連串具有強烈個人色彩的紀錄片，內容是英國工人階級的不同層面。「自由電影」強調民主價值觀，每日生活的重要性，以及對個人的尊重，有點像義大利**新寫實主義運動**。

「憤怒青年」一詞來自約翰・奧斯朋（John Osborne）創作的舞台劇《憤怒的回顧》（*Look Back in Anger*），是由李察遜在1956年執導。奧斯朋的舞台劇引發了一場革命也滲透了每種藝術，尤其是文學和電影。的確，這三類藝術經常混在一起，這段時期的好電影往往是由新一代的小說和舞台劇本改編，多出自英國藍領階級之手，諸如艾倫・西利托（Alan Sillitoe）、大衛・史托瑞（David Storey）、哈洛・品特（Harold Pinter）、約翰・布萊恩（John Braine）、阿倫・歐文（Alun Owen）、希拉・德萊尼（Shelagh Delaney），都認同較底層的社會生活。

「憤怒青年」運動始於1958年公映的傑克・克萊頓（Jack Clayton）的《金

13-11 《憤怒的回顧》
（英，1958），克萊爾·布魯姆（Claire Bloom）、李察·波頓、加里·雷蒙德
（Gary Raymond）主演，東尼·李察遜導演。

改編自約翰·奧斯朋著名舞台劇的本片保留了原著那種辛辣尖銳的對白，以及
其反體制的傾向。這段時期「體制」字眼浮出檯面，針對英國牢不可破又相互勾
結的權力組織，如教會、精英公立學校（其實是私立昂貴又絕對上流社會的產
物）、媒體高層、大銀行和大企業、皇室（原著稱之為「一口腐敗蛀牙中鑲著的
金牙」）等，男主角是粗野的平民英雄，打不進如此的權勢當中。（華納兄弟電
影公司提供）

屋淚》（*Room at the Top*）以及李察遜電影版的《憤怒的回顧》（*Look Back in
Anger*，見圖13-11）兩片。之後，一堆英國佳片都帶有「廚房洗碗槽」的寫實
傳統，這個名稱來自一個評論家抱怨這些電影處理工人階級的現實生活包括廚
房洗碗槽這樣骯髒的細節，勾繪出其沮喪的形象。以下是1958至1963年電影的
特色：

1. 多半低成本，用不知名演員。
2. 以一種左翼自由派觀點強調社會責任（多半使用暗示而非公開表現）。
3. 主角多是年輕工人階級，叛逆、憤怒，為欠缺機會而有挫折感。
4. 在真正實景拍攝，尤其是工業城的礦區，場景多是酒吧、工廠、遊樂
 場、破落的住宅。
5. 對統治階級的建制與機構流露反感。

6. 對國家福利同樣幻滅,形容其為枯燥、官僚、無趣。

7. 角色的正面負面均被描繪,包括憤世嫉俗、狹隘和欠缺道德。

8. 非上流社會語言而是喜歡平民的、非文學性的對白,包括方言、粗口和俚語。

9. 多半有暴力場面,如酒醉滋事、運動事件、角色痛毆等。

10. 開放呈現角色的性生活,而以前的電影可套用一齣著名的也公映良久的舞台劇名形容:《請勿有性,我們是英國人》(*No Sex Please, We're British*)。

11. 新的寫實表演方式,借用美式的**方法演技**,強調情感和自然姿態而非華麗的口白和古典用詞。

東尼・李察遜(Tony Richardson,1928-1992)是該運動前鋒,與同僚一樣,有電視、舞台劇和電影多樣背景。1950年代中,他也為《視與聲》(*Sight and Sound*)雜誌寫稿。他的電影多改自舞台和小說,《憤怒的回顧》成功後,他和奧斯朋合製了另一齣賣座的舞台劇《藝人》(*The Entertainer*),也在1960年搬上銀幕。兩者皆是勞倫斯・奧利佛主演,主角是小劇團演員——這也是奧利佛最喜歡的角色。小劇團比美式雜耍劇團活得久,但在此劇背景之1958年蘇伊士運河危機之時,小劇團正掙扎最後一口氣,該主角正是其沒落一代的象徵——絕望、機會主義、道德淪喪。

《長跑者的寂寞》(*The Loneliness of the Long Distance Runner*,1962)是李察遜最好的作品之一,根據艾倫・西利托小說改編(西利托也是該片編劇)。主角是來自下層社會的青年,因盜竊而被送至感化院,他只有在跑步時才真正覺得自由。獄卒讓他練跑,希望他在比賽時可擊敗那些公立學校的小子。在李察遜手中,全片都不時在主角跑步時**切入**他過去生活的閃回倒敘,如父親被工廠剝削欺騙後過世、母親與一個機會主義小人的婚外情、少年偷竊未果等等。真正比賽到來時,主角領略到自己也像父親一樣被剝削利用,感化院宛如另一個壓抑的英國體系建制。雖然他跑得飛快,卻故意輸掉,在終點線前停步,他對獄卒及他所代表的制度之反抗,是電影激勵人心、失敗中的勝利時刻。

《湯姆・瓊斯》(*Tom Jones*,見圖13-12)是他最成功作品,既叫好又叫座,既忠於18世紀菲爾丁原著小說的精神,又展現技巧上受法國新浪潮影響的花稍。這部喜劇齊集了所有電影化的有意識的技巧,如圈入圈出、快動作、橫掃、停格、抒情的空拍、瘋狂的剪接、角色直接向攝影機說話。全片粗俗,有活力又浪漫,代表了英國電影之變,脫離早期沮喪、寫實的電影,邁向活潑、主觀的「搖擺英倫」時期。

可惜李察遜並未隨之搖擺,並不是他不願意,而是他之後的作品一落千丈——意念差,手法鈍,前後也不統一。《英烈傳》(*The Charge of the Light Brigade*,1968)有些段落很出色,但整體效果是失敗的。他改編的《哈姆雷特》(*Hamlet*,1969)還可圈可點,大部分用畫面**構圖緊密**的特寫和**中景**,但

與奧利佛1948年版本和柴菲萊利（Zeffirelli）1990年版無法比擬。他後來轉戰美國，拍的片被影評痛批，被觀眾捨棄，最後作品《藍天》（*Blue Sky*，美，1994）主演是傑西卡·蘭格（Jessica Lange）和湯米·李·瓊斯（Tommy Lee Jones）。

　　林賽·安德森（Lindsay Anderson，1923-1994）執導舞台劇和電視，只拍了少數電影。處女作也是他的最佳電影為《如此運動生涯》（*This Sporting Life*，見圖13-13），根據大衛·史托瑞的小說改編，描述橄欖球（英式足球）的職業世界以及倚靠之盈利的一幫人。主角來自礦區，奮鬥力爭上游，但隨即因覺得自己被視作「球場上的大猩猩」而幻滅，片中有若干橄欖球比賽的慢鏡頭，泥濘四濺，球員如史前生物般拚得你死我活。

　　他的下部作品《如果》（*If...*，1968）由尚·維果（Jean Vigo）的《操行零分》靈感而來，攻擊英國的公立學校制度，主角邁克（馬康·麥道威飾）和伙伴群起反抗男子寄宿學校壓迫人的規則，學校由虐待人的老師管理，寫實的段落不時切入幻想段落，多半是男孩發洩他們的憤怒和挫折。

　　《幸運兒》（*O Lucky Man!*，1973）也由麥道威主演，延續前片主角離校後在外面世界的探險。此片較具寓言性，本性善良的主角跌跌撞撞，為了追求更好的生活，由一個瘋狂的世界到另一個瘋狂的世界，中間切入評論他行為的搖滾樂，宛如希臘戲劇的歌詠隊一般。

13-12 《湯姆·瓊斯》

（英，1963），亞伯·芬尼（Albert Finney）、瓊·格林伍德（Joan Greenwood）主演，東尼·李察遜導演。

《湯姆·瓊斯》用了法國新浪潮的技巧使傳統英國片充滿活力。改編自十八世紀古典小說的本片，擁有一群優秀的演員。雖然成本昂貴而且製作品質甚高，但因口碑和正面影評，為其帶來更多國際收益。（聯美公司提供）

13-13 《如此運動生涯》

（英，1963），李察・哈里斯（Richard Harris）、瑞秋・羅伯茲（Rachel Roberts）主演，林賽・安德森導演。

「廚房洗碗槽」寫實主義要求另一種新的表演風格——更性感、更心理性和身體性，反而不強調語言的優美和措辭的鏗鏘有力。許多新手採用史坦尼斯拉夫斯基和美國的方法演技來表現角色那種未經修飾的自然主義。哈里斯此處演的粗暴又敏感的橄欖球運動員令人想起早期的馬龍・白蘭度。這個時期出現的演員除哈里斯之外，還有亞伯・芬尼，亞倫・貝茲、茱莉・克里斯蒂（Julie Christie）、麗塔・塔欣厄姆（Rita Tushingham）、凡妮莎・蕾格烈芙、琳恩・雷德格瑞夫（Lynn Redgrave）、邁克爾・凱恩（Michael Kane）、史恩・康納萊、葛蘭黛・傑克遜（Glenda Jackson）、蘇珊娜・約克（Susannah York）、特倫斯・斯坦普（Terence Stamp）、奧立佛・里德（Oliver Reed）、莎拉・米爾斯（Sarah Miles）、羅伯特・蕭（Robert Shaw）、馬康・麥道爾。大家大部分都是傳統劇場和電影兼顧，偶爾參加古典劇場的保留劇目表演。（Continental Distributing 提供）

　　卡雷爾・賴茲（Karel Reisz，1926-2002）是第一個以「廚房洗碗槽」派寫實手法出名者，《年少莫輕狂》（*Saturday Night and Sunday Morning*，見圖 13-14）一片是他的處女作，大獲成功。本片是改自西利托小說的作品，是小成本，在諾丁罕實景拍攝，用了一個新演員亞伯・芬尼（Albert Finney）扮演喧鬧酗酒的工廠工人，他是憤怒的青年，四處以暴力和譏諷滋事，看來少不更事，卻偶爾有溫柔的時刻。

　　《摩根》（*Morgan: A Suitable Case for Treatment*，1966，在美改名為 *Morgan!*）主角是信奉馬克思主義的瘋狂藝術家，當妻子與他離婚後就瘋了。本片是奇特的社會喜劇，充滿瘋癲古怪的片段。《絕代美人》（*Isadora*，1968）則由瓦妮莎・蕾格烈芙（Vanessa Redgrave）飾演古怪的美國舞者鄧肯，現代舞的先驅。電影由主角一連串倒敘說起，將這個誇大的一頭亂髮的自大狂舞者與她的回憶中那個追求美之極致、精緻優雅的年輕舞者對比起來。這是賴茲的最佳影片。

13-14 《年少莫輕狂》（英，1960），亞伯·芬尼、雪莉·安妮·菲爾德（Shirley Anne Field）主演，卡雷爾·賴茲導演。

英國導演並不美化他們的憤怒青年，將他們的矛盾一併盡陳：粗鄙、傲慢、赤裸裸的卑劣，但也精明而活力十足。（Continental Distributing 提供）

他後來也像其他人轉往美國，1970年代他的美國片乏善可陳，《賭徒》（*The Gambler*，1975）、《誰能讓雨停住》（*Who'll Stop The Rain?*，1978）、《法國中尉的女人》（*The French Lieutenant's Woman*，1983）都包括一些令人印象深刻的段落，但缺少他英國時期的活力。

傑克·克萊頓（Jack Clayton，1921-1995）也一樣是事業漸走下坡。他的《金屋淚》改編自約翰·布萊恩的小說，敘說機會主義者的生活，在全世界大賣，也讓女主角西蒙·仙諾（Simone Signoret）贏得奧斯卡最佳女主角獎。他後來又改編亨利·詹姆斯（Henry James）的小說《碧廬冤孽》（*The Turn of the Screw*）為電影《無辜者》（*The Innocents*，1961）。《太太的苦悶》（*The Pumpkin Eater*，1964）是他的最佳影片之一，由安·班克勞馥和彼得·芬治飾演一對婚姻瀕臨破裂的夫婦，編劇是哈洛·品特，有一貫的神祕、省略的風格，故事依一連串倒敘展開，其精彩的演員尚包括詹姆士·梅遜和瑪姬·史密斯（Maggie Smith）。

《母親的房子》（*Our Mother's House*，1967）則是一群小孩在傷殘母親去世後仍偷偷維持一個家的悲劇，但他們名譽不佳的父親出現後，他們的計畫即被打亂。克萊頓擅長指導小孩拍戲。之後改編自費茲傑羅小說的《大亨小傳》（*The Great Gatsby*，美，1974）片段有華彩，但因選錯主角而全盤盡失，慘遭評論修理，賣座也差。克萊頓之後銷聲匿跡許久，但後來卻以《寂寞芳心》（*Lonely Passion of Judith Herne*，1987）東山再起，女主角瑪姬·史密斯演技爐火純青。

約瑟夫·羅西（Joseph Losey，1909-1984）生長於美國，曾在短時期內任舞台劇導演，後往好萊塢發展，拍了一些不錯的電影。1950年代碰到政治迫害（見第十章）找不到工作，乃如其他美國黑名單分子前往英倫發展。

他與才華過人的哈洛·品特（1930-2008）搭檔，首部合作影片《僕人》
（*The Servant*，見圖13-15）是一部心理劇，剖析一個陰險的僕人如何誘其主人
沉淪並被他支配。兩個人物的權力消長非來自對白語言，而是透過場面調度顯
出曖昧不明的曲折扭轉的。品特的對白常是不在劇情點上，其**次文本**，或說其
隱隱影射的才是重要的。角色常常談天論地言不及義，但他們說話的舉止，他
們的躊躇和遲疑，才是我們了解其底下情感翻轉之處。

這種語言／視覺溝通卻壓抑情感的表達，在他倆合作的另兩部作品中發揮
得更好。《車禍》（*Accident*，1967）和《送信人》（*The Go-Between*，1971），
前者是牛津大學教授愛上學生的故事，後者是貴族女子愛上農夫的故事。羅西
的作品常在探索階級間的社會與性的張力。

《國王與國家》（*King and Country*，1964）是講一次世界大戰中的一名軍
官奉命保護工人階級的逃兵的故事。《玩偶之家》（*A Doll's House*，1973）則改
編自易卜生（Ibsen）的著名女性主義舞台劇，由珍·芳達和大衛·沃納（David
Warner）主演。

羅西後來去了法國，執導了其獲獎影片《克萊恩先生》（*Mr. Klein*，法，
1976），是一部關於納粹佔領區下錯認身分的政治驚悚劇。《唐喬望尼》（*Don

13-15 《僕人》

（英，1963），狄·鮑嘉（**Dirk Bogarde** 坐者）、詹姆斯·福斯（**James Fox**）主
演，約瑟夫·羅西導演。

羅西很少讓主題露白，主角也甚少討論他們的心思。詮釋的工作在觀眾身上，他
們必須主動挖掘場面調度來理解個中人際關係。我們來看看此**畫面**中含蓄的角色
心理：其攝影**角度**，人物間的距離遠近，誰在景框中位置較高（佔主控地位），
演員的身體語言，前景的象徵意義，燈光和美術對角色的描繪。（The Landau
Distributing Company 提供）

Giovanni，法，1979）則是少數由歌劇改編成電影的成功之作，羅西詮釋莫札特的傑作，視覺華美，也強調了故事中陰暗、陰沉的底調，而不在表面的優雅和機智中做文章。

　　李察·萊斯特（Richard Lester，1932-）也是生長在美國，先導過電視廣告再移至英國發展的。他的處女作《一夜狂歡》（*A Hard Day's Night*，見圖13-16）大爲賣座，也將「披頭四」樂隊介紹給了世界。該片由阿倫·歐文編劇，全片以一種嬉鬧活潑自我嘲諷的方式進行。萊斯特再接再厲拍了另一披頭四喜劇作品《救命！》（*Help!*，1965），也運用新浪潮的風格技巧，故事故意廉價幼稚，僅提供表現音樂的平台，讓這些樂手樂於表現他們的喜劇才華。

　　《訣竅》（*The Knack*，1965）改編自希拉·德萊尼有關年輕人的可愛喜劇，在坎城贏得大獎。《我如何贏得戰爭》（*How I Won the War*，1967）是約翰·藍儂（John Lennan）主演的反戰幻想劇，但商業上行不通。《芳菲何處》（*Petulia*，美，1968）仍延續他一貫零碎的剪接法，唯毫無喜趣片段，雖不成功卻是一些影評人的最愛。

13-16 《一夜狂歡》
（英，1964），「披頭四」主演，李察·萊斯特導演。
沒有人比這四個從利物浦來的小子更能彰顯搖滾英倫的精神了。萊斯特的電影是混合了紀錄片和歌舞片的滑稽鬧劇。它用爆炸性的影像，及不眨眼的快速剪接，捕捉了這個合唱團爆發的機智。這種水銀散落般的剪接法和萬花筒般的炫目視象全搭配著披頭四的經典歌曲。（聯美公司提供）

萊斯特後來大量拍商業作品，多半是英美合拍片，如《三劍客》（*The Three Musketeers*，1974）、《四劍客》（*The Four Musketeers*，1975）、《羅賓漢與瑪麗安》（*Robin and Marian*，1976）、《超人2》（*Superman II*，1981），都是怡人的娛樂之作。

約翰·史勒辛格（John Schlesinger，1926-2003）也許是遊移在英美間最知名的導演。他原在英國BBC電視台拍紀錄片，第一部片《一點愛意》（*A Kind of Loving*，1962）拍的是年輕工人不得不娶大了肚子的女友的故事。《說謊者比利》（*Billy Liar*，1963）則是一個覺得自己陷在無聊生活中的沮喪青年的故事，全片轉折於主角的瘋狂幻想與現實片段之間。《親愛的》（*Darling*，1965）則是不安分的模特兒活在無意義的瑣碎生活中，嘲諷了「搖擺英倫」世代的影像，全球都很賣座，也為女主角茱莉·克里斯蒂（Julie Christie）贏得奧斯卡最佳女主角獎。他接著改編湯瑪斯·哈代（Thomas Hardy）的小說《遠離塵囂》（*Far from the Madding Crowd*，1967），仍由克里斯蒂主演，主角尚有亞倫·貝茲和彼得·芬治。

史勒辛格最成功的作品是《午夜牛郎》（*Midnight Cowboy*，美，1969）由達斯汀·霍夫曼與強·沃特主演，兩人演技均登峰造極，影片獲奧斯卡最佳影片大獎，史勒辛格也獲頒奧斯卡最佳導演獎。他的下部作品《血腥的星期天》（*Sunday, Bloody Sunday*，1971）叫好不叫座。《霹靂鑽》（*Marathon Man*，美，1976）仍由霍夫曼主演，是政治驚悚劇，也有他一貫的跳躍式剪接技巧。《魂斷夢醒》（*Yanks*，1979）挑動二戰時美國士兵與英國平民間複雜的關係，《叛國少年》（*The Falcon and the Snowman*，美，1985）則由西恩·潘（Sean Pann）扮演叛國青年，可惜並不賣座。

1960年代晚期，英國電影界已成好萊塢附庸，幾乎90%資金均來自美國，當1970年代這些資金來源蒸發後，英國電影便一蹶不振，有些人為了生活往電視或舞台劇發展，有些則轉投好萊塢，成了美國電影中的英國幫。

義大利

1960年代義大利電影仍舊繁榮。成名的大師狄·西加、維斯康提、費里尼在此段時期拍出了最好的電影，更別提還有六、七位導演揚名國際，比如帕索里尼（Pier Paolo Pasolini）和李昂尼（Sergio Leone，見圖13-17）。也有兩位大藝術家奠定地位，一位是馬克思主義知識分子安東尼奧尼，另一位是承襲著基督教人文主義傳統的艾曼諾·奧米。

安東尼奧尼（Antonioni，1912-2007）起步得很晚。年輕時他為《電影》（*Cinema*）雜誌寫影評，之後就讀於羅馬電影實驗中心學電影。他在1940年代初開始編劇，後拍了六部短紀錄片。他直到38歲才導了第一部劇情片《愛情編年史》（*Story of a Love Affair*，1950，又譯《愛情故事》），後連拍四部電影，最受好評的是《女朋友》（*Le Amiche*，1955）、《吶喊》（*Il Grido*，1957），

13-17 《黃昏三鏢客》

（*The Good, the Bad and the Ugly*，義，1966），李昂尼導演。

1960年代所謂的「通心粉西部片」誕生了，這是由李昂尼（1929-1989）創造出來的，作品包括《荒野大鏢客》、《黃昏雙鏢客》（*For a Few Dollars More*，1965）、《狂沙十萬里》（*Once Upon a Time in the West*，1969）。其中《狂沙十萬里》是傑作，也是美國境外拍過最好的西部片。李昂尼的父親也是導演，所以李昂尼從小耳濡目染，看過幾百部美國片，他非常熱愛這些電影。年輕時他做過不同電影的副導，包括多部在義大利出外景的美國片。他說：「美國是世界的資產，而非美國人專有。」他的西部片帶有強烈的神話性，人物均是超凡的**典型形象**，風格華麗帶巴洛克色彩，強調儀式和抒情性而非寫實性，加上傑出的顏尼歐‧莫利奈克（Ennio Morricone）的配樂，作品有如威爾第式的歌劇。其註冊商標是人的臉部特寫，史詩般

延展的寬銀幕構圖，盤旋在景觀上的升降鏡頭，長時間的寂靜片段，以及儀式般像芭蕾而不像歷史的槍戰。李昂尼的最後一部作品《四海兄弟》（*Once Upon a Time in America*，1984）是和勞勃‧狄尼洛（Robert De Niro）合作的黑幫片，其神話氣息被李昂尼解釋為：「我迷戀寓言，尤其是其黑暗面。」（派拉蒙提供）

但這些作品在當時均未受到重視。

　　1960年他拍了《情事》（*L'Avventura*，又譯《迷情》，見圖13-18）而在國際上大放異彩。在坎城首映時，充滿敵意的影評人們噓聲不斷，高喊：「剪掉、剪掉！」鏡頭太長、節奏太慢，他們認

13-18 《情事》

（義，1960），莫妮卡‧維蒂（Monica Vitti）主演，米開朗基羅‧安東尼奧尼導演。

安東尼奧尼的戀人間充滿疏離和愛恨之曖昧。他們常不看彼此，眼光瞪視空間，被私密的懷疑吸引。他有時由一個人切至另一個人，將他們分隔在不同的空間，而非在統一的場面調度中將他們放在同一親密空間中。性場面鮮少溫柔親暱，戀人也少交談。他們暗自的悲痛被放在破碎的細節中——伸出的手、緊張的肢體，和掉在景框外的害怕面孔。（Janus Films 提供）

13-19 《殉情記》

（*Romeo and Juliet*，義／美，1968），奧麗維亞·荷西（Olivia Hussey）、李奧納·懷丁（Leonard Whiting）主演，法蘭哥·柴菲萊利（Franco Zeffirelli）導演。

柴菲萊利原是維斯康提的副導，他延續維斯康提的美學，卻沒有他的政治寓意。對他而言，視覺的華麗對電影已足夠。和維斯康提一樣，他也是舞台和歌劇的布景和服裝設計出身，至今仍在米蘭、倫敦和紐約以導演歌劇而國際聞名。他只拍了幾部電影，多是歌劇、舞台劇改編而成，但他的電影流暢而動感十足，絕非死板的舞台劇。他的名作有《馴悍記》（*The Taming of the Shrew*，美／義，1966），李察·波頓和伊莉莎白·泰勒主演。本片亦是莎劇改編，出乎意料地轟動，優雅的主題曲由尼諾·羅塔編寫。《茶花女》（*La Traviata*，義，1983）則是根據威爾第的歌劇改編。接著他再拍《哈姆雷特》（*Hamlet*，1990），由梅爾·吉勃遜（Mel Gibson）主演。（派拉蒙提供）

為他根本不懂剪接。但此片與他其他作品相似，用空間指涉時間，象徵人類精神之侵蝕。女主角（莫妮卡·維蒂飾）一直在搜尋——先是找她神祕失蹤的最好朋友，接著找她的愛人，也是她最好朋友之前的愛人。

《情事》有如安東尼奧尼多數成熟的作品，表面上是個愛情故事，由女主角視角講述。但它也探索複雜的心理和哲學主題——在金錢氾濫的世界中，人很難維持個人尊嚴；即使誠實的人也背叛其愛人；性激情之虛浮不穩定，中產階級精神之貧乏，尤其現代生活中使大家痛苦的疏離感。

安東尼奧尼很快就成為知性影評人的最愛，他們愛他現代主義式的孤寂以及他對於焦慮年代不妥協的視野。他革命性的風格甚至影響了主流商業電影。如在《夜》（*La Notte*，1961）、《蝕》（*Eclipse*，1962，又譯《慾海迷情花》）以及他傑出的第一部彩色電影《紅色沙漠》（*Red Desert*，1964）中，安東尼奧尼丟棄了劇情而強調探究枯槁的精神態度，沒有戲劇化的對立，僅有長段的虛無——除了分秒中變化的角色底層情緒，電影表面似乎沒什麼劇情。

但這些暫過不表，也少有討論。安東尼奧尼擅用場面調度來表達他的想法，角色經常處在封閉的景框內，如門、窗等，在巨大的建築旁顯得渺小，擠在畫框邊緣或底部，他們有時被前景遮蓋了部分，也常常在無垠的沙漠中行走，彷彿迷失的靈魂在找尋……什麼呢？他們自己也不知道，有意義的事吧，

能抓得住的任何事吧。他們喃喃自語，但焦慮顯得太模糊而無法說得清。他們搜尋著，鮮少能找到縹緲的人類最變幻莫測的愛。他的作品往往結束在一點憐憫、破碎的希望或精神上的耗弱裡。

安東尼奧尼後來也去別國拍片，結果也一樣，仍是道德上模稜兩可，精神上萎頓低迷還有對自己身分認同的迷失。《春光乍洩》（*Blow-Up*，1966，又譯《放大》）在英國拍攝，《無限春光在險峰》（*Zabriskie Point*，1970，又譯《沙丘》、《死亡點》）在美國拍攝，《過客》（*The Passenger*，1975）在非洲和英國拍攝，這些電影不盡寫實，更多是如他早期作品般抽象而富哲學性。

不是所有此時的義大利電影都這麼悲觀消沉。浪漫感性的柴菲萊利的作品（見圖13-19）以及好嘲諷社會的傑米（見圖13-20）都近主流，對人性本質較有正面看法。吉洛・龐帝卡佛（Gillo Pontecorvo）的政治佳作《阿爾及爾之戰》（*The Battle of Algiers*，見圖13-21），則延續了由《羅馬，不設防的城市》所開啟的抵抗軍電影風格。

也許對人性表現得最正面的導演是艾曼諾・奧米（Ermanno Olmi，1931-），雖然他也不是把人生拍成歡樂派對。他出身農家，後來舉家搬至城裡在工廠打

13-20 《義大利式離婚》

（*Divorce—Italian Style*，義，1962），馬切洛・馬斯楚安尼主演，皮亞托・傑米導演。

傑米（1914-1974）畢業自著名的羅馬電影實驗中心，1945年導演了自己的第一部電影。他早先為義大利新寫實主義派，專注於貧困西西里的社會戲劇。後來憑藉從本片開始的一連串西西里諷刺劇而國際聞名。這些電影諷刺了義大利彼時的古舊離婚法律（圖中主角唯有殺死他不愛的老婆才甩得了她）。之後尚有荒謬的鬧劇《誘惑與遺棄》（*Seduced and Abandoned*，1963），諷刺了性的雙重標準和刻板印象的義大利男人。《紳士現形記》（*The Birds, the Bees, and the Italians*，1966）是另一部西西里性喜劇，其獲坎城影展金棕櫚獎。最後一部電影是喜劇《愛情畢業生》（*Alfredo Alfredo*，1973），由達斯汀・霍夫曼主演。（Embassy Pictures 提供）

13-21 《阿爾及爾之戰》
（義／阿爾及利亞，1966），吉洛‧龐帝卡佛導演。

1960年代義大利電影很政治，沒有任何國家比它拍出更多馬克思主義的作品。龐帝卡佛（1919-2006）在1950年代是拍紀錄片的，他只拍了幾部劇情片，包括本片，贏得了威尼斯金獅獎。影片有力地展現了阿爾及利亞如何抵抗法國殖民者。本片宛如紀錄片——鏡頭搖晃、影像粗糙，非職業演員演出，還有真實的外景。（Rizzoli Films 提供）

13-22 《工作》
（義，1961），艾曼諾‧奧米導演。

好心誠懇的主角被別的具有侵略性的人擠到一旁。他的社會地位、年紀和溫良的個性使他受不到尊重。他儘管被動，卻有格調也有魅力。這是奧米慣常拍的主角——沉默、有格調也迷人。法國評論者皮埃爾‧馬卡布魯（Pierre Marcabru）說他「呈現出一種對優美、脆弱和受非難者的同情」。（Janus Films 提供）

工。1950年代他在電力公司上班，由公司出資拍了40多部紀錄片，其中若干都是有關工人生活的。他的劇情片處女作是《時間凝固》（*Time Stood Still*，1959），此片以新寫實主義的傳統，在實景用非職業演員拍攝，不強調劇情，而專注在捕捉日常生活之緩慢節奏。

　　新寫實主義使義大利電影生出兩股方向——天主教與馬克思主義。奧米是天主教這一支，他的作品安靜地崇尚信仰的力量，相信人類精神在受壓迫情況下的堅忍。他不在意偉大的英雄，反而重視老百姓——那些生活簡單樸素，如果聽說有人要以他們的題材拍電影會嚇一大跳的人。

　　奧米的《工作》（*Il Posto*，見圖13-22）一片蜚聲國際。該片敘述一個工人階級的青年在米蘭大公司覓得一小職位，電影全是由一些瑣瑣碎碎的小事組成：他為入職考試焦慮，他為追女同事買來炫耀的風衣，有點滑稽的公司派對等等。青年為找到「一生」的飯票而沾沾自喜，但奧米卻是一刀兩刃，影片最後的場景顯示著一幅茫然無趣而又無法脫身的畫面：青年敏感的臉部特寫，疊加著單調的影印機咯咯聲越來越大。

　　奧米後來的作品追求同樣的質樸方向，《訂婚》（*The Fiancés*，1963）說的是一對工人階

級男女訂婚後，卻因工作轉變兩人必須分開兩地。《叫約翰的男人》（*A Man Named John*，1965）則是「農民教皇」約翰二十三世的傳記。《晴朗的一天》（*One Fine Day*，1968）主角在開車意外撞死人後重新審視他的人生。

奧米迄今爲止的傑作是《木屐樹》（*The Tree of the Wooden Clogs*，1978），更突出其天主教式的人文主義色彩。故事敘及1900年幾個農家的日常生活涓滴，獲坎城金棕櫚獎。對農民而言，神就在人四周，是方向、希望和安慰的來源，他們的信仰童稚、眞誠有如阿西西的聖法蘭西斯。一小段一小段如紀錄片般的小故事配上巴哈莊嚴的音樂，奧米緩緩展開他們的故事，讚美其堅忍及勞動的尊嚴，尤其是神聖的人類精神。對奧米而言，他們是大地的養分。

東歐

東歐共產主義國家被蘇聯主導，電影業也遵循莫斯科蘇維埃的共產黨模式。史達林式的社會主義寫實主義一直是官方模式，直到1953年他去世爲止。冷戰氣息漸緩，藝術也在去史達林化，電影環境也有所改善，尤其在匈牙利、波蘭、捷克（南斯拉夫因與蘇聯關係不那麼近，所以比較不同）。最後，這些國家的導演都可以不再拍頭腦簡單的「男孩愛牽引機」或老掉牙的英雄抗納粹故事。

東歐電影於是變得較個人化，反映更多較複雜的道德和實驗技巧。大部分青年導演都由優秀的國立電影學校出身，在校期間能被准許看到新的西方電影。他們尤其對法國新浪潮印象深刻，急於看能不能表達同樣的意念和技巧。

南斯拉夫一向是所有共產主義國家中最自由獨立的，1950年代在**動畫**上急速發展，整個1960年代，他們以「薩格勒布學派」（Eagreb School）的聰明、成熟、原創的動畫短片不斷囊括世界大獎。劇情片也嶄露頭角，其中尤以杜尙·馬卡維耶夫（Duson Makavejev）的《有機體的秘密》（*W.R.: Mysteries of the Organism*，1971）在西方廣被稱讚，評論家們喜歡它異國風格的智慧，它的無政府主義精神以及它高達式的華麗技術。

蘇聯本身，在去史達林時代產生了若干較自由、較接近蘇聯眞實社會生活的影片，其中最著名的是米哈依爾·卡拉托佐夫（Mikhail Kalatozov）的《戰爭與貞操》（*The Cranes Are Flying*，1957）。但和西方世界相較，哈氏的努力仍顯得相當保守。來自蘇聯最多數而又最重要的電影是古裝劇和文學改編電影，如謝爾蓋·邦達爾丘克（Sergei Bondarchuk）著名的四集長片《戰爭與和平》（*War and Peace*）以及柯靜采夫（Grigori Kozintsev）的《唐吉訶德》（*Don Quixote*，1957）和兩部莎翁改編佳作《哈姆雷特》（*Hamlet*，1964）及《李爾王》（*King Lear*，1972）。

匈牙利在1960年代的大將爲**米克洛斯·楊索**（Miklós Jancsó，1921- ），他是位技巧高超的巨匠，他的**寬銀幕**構圖、長鏡頭和精巧的移動鏡頭都展現了其才華。在《圍捕》（*The Round-Up*，1965）和《紅軍與白軍》（*The Red and the White*，1967）中，他讓群眾演員在廣袤的外景不同的層次上移動，攝影機不休止地**移動**、變焦或用**伸縮手臂**跟攝或遠離他們的行動，展現了他複雜前衛的

13-23 《灰燼與鑽石》
（波蘭，1958）茲比格涅夫‧齊布林斯基主演，安德烈‧華依達導演。

這是華依達戰爭三部曲之第三部，如前兩部一樣，他用齊布林斯基扮演個性叛逆的年輕人，對二戰末期虛偽的敵對雙方都感到疏離。他被稱為波蘭的詹姆士‧狄恩，是心懷不滿的年輕人的象徵。他死於1967年，和狄恩一樣死於車禍。（現代藝術博物館提供）

風格。他的電影多半有戰火，平民士兵都被暴力凌虐侮辱，角色經常被剝光衣服，施以酷刑。問題是這些電影多以匈牙利的歷史及其政治意涵為主──當然能被比喻當代──可是對歷史細節不明瞭的觀眾可就莫名其理了。

波蘭則是東歐最多產者，年產大約200部影片，大多沒到西方世界放映。波蘭電影的老將是**安德烈‧華依達**（Andrzej Wajda）。他出生於1926年，是由名校洛茲電影學院（Lodz Film School）畢業，早期作品以納粹創傷為主，但他的戰爭觀與苦澀後遺症並不被當代欣賞。處女作《這一代》（*A Generation*，1954）是他戰爭三部曲的首作，探索波蘭戰爭對幻滅青年的影響。《地下水道》（*Kanal*，1957）和《灰燼與鑽石》（*Ashes and Diamonds*，見圖13-23），也挑戰了官方對「戰爭榮耀祖國」的看法。

華依達是個倖存者，在他漫長的創作生涯中，盡是對波蘭共產黨政權的批判。在壓抑的年代裡，他的批判迂迴而採象徵性，但在較開放的年代裡，他的批判就勇敢而尖銳了。因為他的國際名聲，使他擁有比大多同僚更多的表達自由，即使在危險的1970年代末與1980年代初，華依達仍能以《大理石人》（*Man of Marble*，1977）和《鐵人》（*Man of Iron*，見圖17-18）公開擁戴工聯運動，挑戰當局的智慧。《丹頓事件》（*Danton*，法／波蘭，1983）講述了法

13-24 《馬克白》

（*Macbeth*，英，1971），羅曼・波蘭斯基導演。

波蘭斯基的電影技術精準，充滿了暴力、恐怖和無謂的殘酷。他的《馬克白》被批評為過度殘暴。他也是氣氛大師，將此片布滿憂慮、社會壓抑，隱藏其下的是仇恨、恐慌和惡毒的人心。他自己的人生也是充滿暴力、法庭起訴和個人悲劇，所以特別悲觀。他的佳作有《冷血驚魂》（*Repulsion*，英，1965）、《荒島驚魂》（*Cul-de-Sac*，英，1966）、《失嬰記》（*Rosemary's Baby*，美，1968）、《唐人街》（*Chinatown*，美，1974，見圖14-6）、《怪房客》（*The Tenant*，法，1976）、《黛絲姑娘》（*Tess*，法／英，1979）、《驚狂記》（*Frantic*，美，1988）、《戰地琴人》（*The Pianist*，法／波／英／德，2002）等。（哥倫比亞電影公司提供）

國大革命中自由民主派之丹頓與壓抑的獨裁者羅伯斯庇爾之間的鬥爭，此片被認為是對波蘭當時政局之影射。

波蘭最著名的導演是**羅曼・波蘭斯基**（Roman Polanski，1933-），他多半電影全不在祖國拍攝。他的童年是一連串的恐怖與被迫害的噩夢。因為是猶太人，八歲時父母已全送進集中營，母親在營中被害。他逃至克拉科夫猶太人居住區躲藏，當此地被燒成瓦礫後，他再度逃亡流浪於鄉間，躲在不同天主教家庭中。戰後他上了洛茲學院，在那裡他的許多短片獲獎。處女作《水中刀》（*Knife in the Water*，1962）是低調糾葛的心理劇，獲得威尼斯評審團大獎，而且被提名奧斯卡最佳外語片獎。

波蘭斯基之後離開波蘭到法國、英國、美國拍片，多半是英語片，也多半是充滿疏離、恐慌、懼怕意識的心理驚悚片。不過悲劇似乎纏繞著他，即使他已揚名世界。1969年，波蘭斯基不在美國，他的好萊塢家中，懷孕八個月的演員妻子莎朗・塔特（Sharon Tate）以及一群朋友被查爾斯・曼森（Charles Manson）狂熱集團凶殘地謀殺和分屍。

東歐這時尚有一個大驚奇，即是來自多語言的小國捷克斯洛伐克。1960年代，由布拉格電影學院超過15個以上的畢業生拍出他們的第一部電影，他們成為著名的文化運動「布拉格之春」（the Prague Spring）的一部分。其中包括一

13-25 《大街上的商店》
（*The Shop on Main Street*，捷克斯洛伐克，
1965），楊‧卡達爾、艾爾瑪‧克洛斯導
演。
「布拉格之春」的導演拒絕社會主義寫實
主義而寧選義大利新寫實主義的殘酷的真
實性。捷克這個時期最好的電影中的主角
都有缺點有弱點，比方此片主角是一懶散
卻善良的小賊，納粹佔領期間，他撈到一
職務，管理一家釦子店，老闆是一個耳聾
的猶太寡婦。老太太完全不懂外界發生了
什麼事。兩人的關係一開始非常滑稽，老
太太呆頭呆腦地每日如嚴厲又慈愛的母親
照顧她以為的「助手」，日後兩個邊緣人
發展出某種相依為命的關係。但是正當男
主角開始像個人，納粹開始在村中找剩餘
的猶太人，他情急下竟失手殺了她。此片
獲得了奧斯卡最佳外語片獎。（現代藝術
博物館提供）

些很成熟的導演如楊‧卡達爾（Jan Kadar）、艾爾瑪‧克洛斯（Elmar Klos，見
圖13-25）、伊利‧曼佐（Jiri Menzel）、薇拉‧希蒂洛娃（Vera Chytilova）、
米洛斯‧福曼、伊凡‧帕瑟（Ivan Passer）等。這些導演如同代法國新浪潮諸
將一樣，拍出的電影個人化，具實驗性，成本小，拍攝團隊人數少，器材也以
拼湊方法使用。有些電影技術大膽，如希蒂洛娃活潑的《雛菊》（*Daisies*，
1966）充滿活力和炫目的煙火。不過大部分「布拉格之春」的電影是安靜、低
調和苦痛的。

最能代表「布拉格之春」迷人的人文主義的電影應是**米洛斯‧福曼**（Milos
Forman，1932-）的作品。他的父母均死於納粹集中營，他是由親戚帶大。電
影學院畢業後，他拍了一連串短片，藉此得到機會拍他第一部長片《黑彼得》
（*Black Peter*，1964），該片得到羅加諾國際影展首獎。之後他又拍了兩部可
愛的長片《金髮女郎之戀》（*Loves of a Blonde*，1965）和《消防員舞會》（*The
Firemen's Ball*，1967）。

福曼的作品以寫實、低調的風格探討人性本質的脆弱。他的主題多圍繞著
代溝和如何在困窘中仍維持著個人的尊嚴又不失生命的樂趣。他的嘲諷是溫和
親切的，腔調反諷，溫暖又充滿同情。他對角色的奇行怪徑比對複雜的情節感
興趣，敘事多半鬆散、段落自由。比方說，在《消防員舞會》中，小鎮為垂死
消防員舉辦慶典舞會，卻被一場火攪亂了。消防員滅了火回來，發現所有食物

和獎品都被賓客偷光光了。

蘇聯警覺到受歡迎的杜布切克政權的自由容忍氣氛，1968年派遣軍隊推翻捷克斯洛伐克政府，建立傀儡政權。整個文化運動全被消弭，大部分「布拉格之春」成員逃往外國，對其他文化做出可敬和重要的貢獻。

延伸閱讀

1 Curran, James, and Vincent Porter, eds. *British Cinema History*. Totowa, N.J.: Barnes & Noble Books, 1983. 關於英國電影藝術、工業以及意識型態的論文集。

2 Fuksiewicz, Jacek. *Film and Television in Poland.* Warsaw: Interpress Publishers, 1976. 關於波蘭影視的選擇性概述，圖文並茂。

3 Graham, Peter, ed. *The New Wave*. London: Secker & Warburg, 1968. 論文集，文章多數來自《正片》和《電影筆記》。

4 Hill, John. *Sex, Class and Realism*. London: British Film Institute, 1986. 介紹1956至1963年英國的「廚房洗碗槽」電影。

5 Kolker, Robert Phillip. *The Altering Eye*. New York: Oxford University Press, 1983. 關於當時國際電影的評論解析，著重於義大利新寫實主義和法國的新浪潮電影運動。

6 Liehm, Mira. *Passion and Defiance*. Berkeley: University of California Press, 1984. 1942年至1970年代晚期的義大利電影。

7 Monaco, James. *The New Wave*. New York: Oxford University Press, 1976. 關於新浪潮的最佳研究著作，重點在楚浮、高達、夏布洛、侯麥以及里維特。

8 Richards, Jeffrey, and Anthony Aldgate. *British Cinema and Society 1930-1970*. Totowa, N.J.: Barnes & Noble Books, 1983. 檢視十部重要電影以及它們如何闡明了所處時代的價值觀。

9 Skvorecky, Josef. *All the Bright Young Men and Women*. Toronto: Take One Film Book Series, 1971. 「布拉格之春」運動的前成員所著，關於捷克電影的個人史。

10 Witcomb, R. T. *The New Italian Cinema*. New York: Oxford University Press, 1983. 1960年代及其後的義大利電影簡介。

世界大事		電影大事
美國在越南的兵力：大約40萬駐軍（前一年為54萬3千駐軍）。 大規模學生抗議：448所美國大學和學院關閉或罷課。	**1970**	▶ 美國電影進入傑作期，《發條橘子》、《法國販毒網》、《教父》及其續集、《花村》、《唐人街》、《酒店》、《計程車司機》、《納許維爾》等等。 美國電影一向受歡迎的性與暴力此時更加熾烈；硬蕊色情片在全美700家戲院上映。
	1971	《壞胚子之歌》由馬文·范·皮布林斯自導自演，創造了新的黑人剝削電影類型——暴力都會之通俗電影，反映新非裔美國人之激進好鬥。
《全家福》成為全美領導性的電視影集。	**1972**	▶ 柯波拉的**《教父》**公映，成為空前賣座的電影。
副總統安格紐在貪污指控中辭職，頂替他的是共和黨的傑拉爾德·福特。 美最高法庭判決懷孕前六個月墮胎，政府不得干預。 ◀ 水門醜聞：尼克森總統因掩蓋水門事件下台，副總統福特成為新總統（1974-1977）；他赦免了尼克森。	**1973**	
蓋洛普調查發現美國40%成年人每週參加宗教活動。	**1974**	《教父2》全球大賣，也獲多項大獎。
美國撤出越南。南越迅速被共產黨統治，1976年統一成一個國家。	**1975**	
吉米·卡特（民主黨）當選美國總統（1977-1981），美國人口達2億1400萬人。	**1976**	▶ 艾倫·帕庫拉根據水門醜聞之報導（二位記者是鮑勃·伍德沃德和卡爾·伯恩斯坦）拍出《驚天大陰謀》。 女性電影流行，反映出女性主義運動：如《七日之癢》、《西斯特街》、《再見女郎》、《茱莉亞》、《返鄉》都叫好叫座。 ▶ 美國人喜歡輕鬆娛樂，包括最賣座的《星際大戰》、《洛基》和《大白鯊》。
阿拉斯加長達八百哩的輸油管完成。	**1977**	伍迪·艾倫之《安妮霍爾》是一部浪漫喜劇，拿了許多大獎。艾倫導了一系列傑作，多半是喜劇。
埃及和以色列簽訂中東和平協定；美國與中華人民共和國建交。	**1978**	

歷史有時不像歷史學家所想的那麼簡潔。這個世代其實一分爲二，前半段被越戰及水門事件所主導，代表了1960年代末的感性。許多電影史家指出《星際大戰》（*Star Wars*，1977）開啓了美國電影的新紀元，特點是嚮往過去單純美好的日子。

越戰——
水門時代

「越戰－水門」時代的重要電影多強調暴力、種族和性別衝突，以及公部門的道德崩潰。這是個悲觀的年代，嘲諷和恐慌瀰漫四周。史上第一回，挫敗主題的美國片成爲常規而非例外。幾乎每個美國公部門和組織都備受質疑，而且染上貪污腐敗之陰影，諸如婚姻與家庭、權威、成功哲學、政治、政府、軍方、愛國主義、警察、資本主義。

這個時代的關鍵電影是《浪蕩子》（*Five Easy Pieces*）、《外科醫生》（*M*A*S*H*）、《小巨人》（*Little Big man*）、《喬》（*Joe*）、《發條橘子》（*A Clockwork Orange*）、《殘酷大街》（*Mean Streets*）、《芳菲何處》、《霹靂神探》（*The French Connection*）、《花村》（*McCabe and Mrs. Miller*）、《柳巷芳草》（*Klute*）、《獵愛的人》、《稻草狗》、《黑豹》（*Shaft*）、《教父》系列、《衝突》（*Serpico*）、《唐人街》、《對話》（*The Conversation*）、《藍尼傳》（*Lenny*）、《飛越杜鵑窩》（*One Flew Over the Cuckoo's Nest*）、《納許維爾》（*Nashville*）、《驚天大陰謀》（*All the President's Men*）、《計程車司

14-1 《酒店》

（美，1972），喬·葛雷（Joel Grey）主演，巴伯·佛西（Bob Fosse）編舞、導演。

這部歌舞片的隱喻來自主題曲：生命如同一個酒店。歌舞片段故作粗鄙低級卻反諷，嘲弄社會當時的氣氛和調調。（聯美提供）

機》、《酒店》（*Cabaret*，見圖14-1）。

越戰整個撕裂了美國。雖然領導人聲稱「隧道盡頭必有光亮」，卻也掩不住這場戰爭之殘酷。尼克森總統增兵柬埔寨時，大學生開始怒吼。在肯特州立大學，國民警衛隊竟對叫囂之示威者開槍，學生有死有傷。1975年美國終於撤兵，結束這場史上最討人厭的戰爭，年輕的戰士在越南、寮國和柬埔寨的叢林裡犧牲，人數高達58000人，僥倖返國者中很多人都焦慮痛苦，覺得被國家利用了（見圖14-2）。

到了1970年，民權運動早期的理想主義都變得陳腐不堪。魅力領袖馬丁·路德·金恩在1968年被暗殺（同年總統候選人羅伯·甘迺迪也被槍殺）。不久，民權運動就大轉向朝激進的暴力發展。許多暴力漫無目標，只針對有錢有勢之白人。黑人激進領袖斯托克利·卡邁克爾（Stokely Carmichael）指出越戰的騙局——諷刺的是，這個戰爭一直持續徵召黑人士兵在打。上個世代累積的財富在逐漸耗盡，經濟持續衰退，在1970年代初引起通貨膨脹。黑人都是最後被僱用，最早被開除。聯邦調查局以及其地位崇高的局長胡佛聲譽更是一落千丈。大家發現如好萊塢犯罪電影中的大英雄胡佛，事實上一直非法迫害黑豹黨（六十年代美國一個活躍的黑人左翼激進組織）及其他激進組織。後來還有更多的幻滅要到來。

馬文·范·皮布林斯（Melvin Van Peebles）的《壞胚子之歌》（*Sweet Sweetback's Baadasssss Song*，1971）開創了新的類型，即黑人剝削電影

14-2 《越戰獵鹿人》

（*The Deer Hunter*，1978），約翰·薩維奇（John Savage）、勞勃·狄尼洛主演，麥可·齊米諾（Michael Cimino）導演。

不同於以往的武力衝突，當越戰真的爆發，很少有電影公然以此為題，這一主題一直被視為票房毒藥，直到1970年代末，突然有一堆關於越戰的電影出現，如本片、《返鄉》（*Coming Home*，1978）、《現代啟示錄》都把越戰視為美國的大災難。（環球電影公司提供）

14-3 《兒子離家時》

（美，1972），保羅·溫菲爾德（Paul Winfield 中）、西西莉·泰森（Cicely Tyson 右）主演，馬丁·里特（Martin Ritt）導演。

中產階級的非裔美國人很不喜歡暴力和種族主義色彩濃厚的黑人剝削類型電影，反而對此部有關1930年代經濟大蕭條時一個黑人家庭苦難的寫實電影青睞有加。這部電影無論黑人還是白人觀眾都喜歡——不同於黑人剝削電影，觀眾只限於都會的年輕窮黑人。（二十世紀福斯提供）

（blaxploitation picture）——反映新的黑人運動激進狀況的都會通俗劇和警匪驚悚片。1970年代早期約公映了60部這種電影，多由黑人自製自導自演，內容帶有對白人主流的仇恨。《壞胚子之歌》一片殘酷、憤怒卻活力四射，迸發著貧民窟文化的生命力。觀眾也馬上看出其新意，該片賺進一千萬美金引起效尤。皮布林斯自籌資金，自製自導自演，原聲帶都自做，將影片「獻給受夠了白人的兄弟姊妹」，他也俏皮地說：「這部電影被所有白人評審評為『X』級。」

　　《壞胚子之歌》、《黑豹》、《超飛》（*Superfly*）、《老兄》（*The Mack*）等影片也分裂了非裔美國人的社會。中產階級黑人的代言人更喜歡像《兒子離家時》（*Sounder*，見圖14-3）中的那種正面形象，他們對這些電影提供的負面形象深表驚恐。黑人固然被描繪得時髦帥氣，但也被表現得暴力，從事非法活動，並且與他們的白人對頭一樣是種族歧視者。這些電影中的反英雄與1960年代的道德典範薛尼·鮑迪南轅北轍。到了1975年這種黑人剝削電影已經消退。有些創作者和技術人員在黑人剝削電影中出頭，之後也能在主流娛樂業中找到工作。整體而言，電視比電影更能接受黑人。

　　1972年6月17日深夜，五個人潛入在華盛頓水門的民主黨國家委員會總部的辦公室，他們偷拍資料照片，並在電話上裝竊聽器，卻被警衛逮個正著，展開了美國政治史上最詭異的一頁。《華盛頓郵報》的兩位記者鮑勃·伍德沃德和卡爾·伯恩斯坦不畏艱難地調查這個「三流竊案」，挖掘出震驚全國的事件。

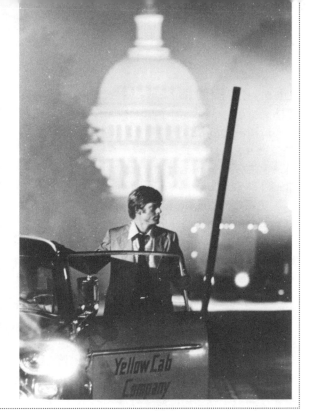

14-4 《驚天大陰謀》

（美，1976），勞勃·瑞福主演，艾倫·J·帕庫拉（Alan J. Pakula）導演。

瑞福除了是頂尖的明星外，也是傑出的製片家，他嚴格控制藝術品質，成績斐然，像《飛魂谷》（*Downhill Racer*，1969）、《候選者》（*The Candidate*，1972）。他的製作公司叫野林（Wildwood Enterprises），也製作了本片，改編自調查水門事件的兩位明星記者所寫的暢銷書。他也做導演，作品有《凡夫俗子》（*Ordinary People*，1980）獲奧斯卡最佳影片和最佳導演獎；還有《荳田戰役》（*The Milagro Beanfield War*，1988）、《大河戀》（*A River Runs Through It*，1992）、《益智遊戲》（*Quiz Show*，1994）和《輕聲細語》（*The Horse Whisperer*，1998）。（華納兄弟電影公司提供）

尼克森總統末了在羞辱中下台，他的同事弄法專權也鋃鐺入獄。公眾對政客極度不信任，許多被水門事件影響的電影反映了這個時代的恐慌及幻滅氣氛：《視差景觀》（*The Parallax View*）、《唐人街》、《霹靂鑽》、《禿鷹七十二小時》（*Three Days of the Condor*）、《教父2》、《對話》、《衝突》，當然還有根據伍德沃德及伯恩斯坦出的書改編的《驚天大陰謀》（見圖14-4）

新電影

矛盾的是，在一片暴力、腐敗、絕望中，美國電影卻走進了「文藝復興」。1968至1976年間是電影史上最豐足的時代。二十年來第一次看電影人次增加而非減少。大部分增加的觀眾都很年輕（75%都在30歲以下），受過教育。美國片也再次主導世界影壇。美國片從以前到現在其海外收益都佔總利潤的50%。

電影界的老闆們可開心了，雖然他們對突來的成功有點摸不著頭腦。片廠現在是由較年輕的人（大部分不到40歲）控制，他們對較有創意的作品比較接受。既然許多賺錢的電影是小成本，沒有明星拍戲，老闆們乃願意為年輕人的清新故事賭上一把。任何人能與「年輕人的市場」有關就有機會（見圖14-5），許多年輕導演在這段時間得到拍處女作的機會。

雖然全國因為無法控制的通貨膨脹窘迫不已，但電影片廠仍在賺錢，電影製作成本在1968到1976年間也增加了200%。片廠大部分資金集中投資在六、七部大預算的電影，其他小片多由獨立製片拍攝而交給片廠發行，片廠抽取可觀的票房百分比，這樣他們便不必冒險投資製片。稅制這時候也允許界外的投資者投資電影而不必冒險。如果電影失敗了，投資者可以照額免稅，如果賺了錢

14-5 《美國風情畫》
（*American Graffiti*，美，1973），坎迪·克拉克（Candy Clark）、查爾斯·馬丁·史密斯（Charlie Martin Smith）、朗·霍華德（Ron Howard）主演、喬治·盧卡斯導演。

背景是1960年代早期甘迺迪總統時代，這部電影大受歡迎主要是緣於1970年代全國的懷舊熱，後來影片催生了兩個熱門電視劇集《快樂日子》（*Happy Days*）和《拉雯和雪莉》（*Laverne and Shirley*）。此片的成功向電影產業界的傳統智慧挑戰，因為它幾乎無劇情，無明星，小本成，還有用的是年輕導演。（環球電影公司提供）

　　則皆大歡喜。許多電影因此以打包銷售的方式吸引投資者，其中包括監製、故事、導演，還有一、兩個有票房號召力的明星。

　　也許美國電影史上沒有任何一段時期有如此大的改變。長時間有效的**古典電影**一下子變得老套和機械呆板。過去緊湊精緻的敘事架構，過去從格里菲斯起就萬用的法則，如今為大眾娛樂霸佔。新導演喜歡鬆散片段的架構，較個人化，

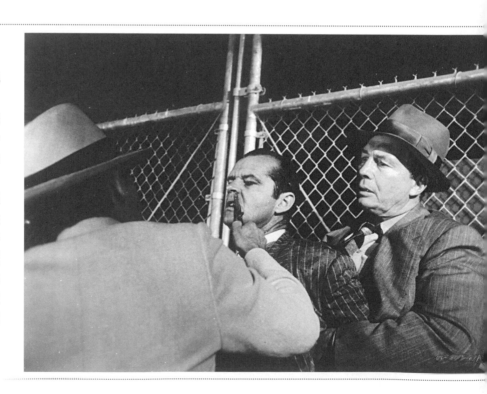

14-6 《唐人街》
（*Chinatown*，美，1974），羅曼·波蘭斯基、傑克·尼克遜主演，波蘭斯基導演。

這是部偵探黑色電影，歷經劫難的偵探，聰明、冷硬也勇敢，但他不是那些迫近他的腐敗者的對手，結尾正義也不見得得以伸張，因為主角不幸導致愛人的死亡。生命還得繼續，對生靈塗炭冷眼以對。此段時間的美國片沒有比此更絕望的，淹沒在一片無奈、挫敗和失望當中。（派拉蒙提供）

像歐洲片。結尾都不可預測也沒有結論，沒有故事終了的戲劇模式。即使片尾淡出（fade out）生活還在繼續（見圖14-6），何況，永遠都有拍續集的機會。

雖然也有例外，電影導演有些願意探討角色的複雜而非劇情的複雜。這時許多電影用了1932年米高梅《大飯店》（*The Grand Hotel*）的模式：找一個地點讓一群不相干的人短時間處在一起，探討他們的互動關係，好像布丹諾維奇的《最後一場電影》（*The last Picture Show*），麥可·瑞奇（Michael Ritchie）的《微笑》（*Smile*），盧卡斯的《美國風情畫》，還有許多勞勃·阿特曼（Robert Altman）的作品，如《外科醫生》、《空中怪客》（*Brewster McCloud*）、《花村》、《加州分裂》（*California Split*）、《納許維爾》、《婚禮》（*A Wedding*）、《銀色·性·男女》（*Short Cuts*）。

類型電影此時也不同了，過去類型片很保守、不肯改變。事實上，觀眾喜歡類型片的原因之一也是它們多少可以預測，將我們帶到熟悉的美學領域。但這段時間的類型電影一般是**修正主義**（revisionist）的，也就是說它們違反或顛覆原本古典之理想。由定義而言，修正主義之類型是反諷模式，質疑古典類型之多種價值觀（見圖14-7）

14-7 《新科學怪人》

（*Young Frankenstein*，美，1974），吉恩·懷德（Gene Wilder）、彼得·博伊爾（Peter Boyle）主演，梅爾·布魯克斯（Mel Brooks）導演。

電影學者將類型電影的發展分成四個階段：（1）初期：多半純真、情緒飽滿，因為形式新奇之故；比方說穆瑙拍的恐怖片《吸血鬼》（*Nosferatu the Vampire*，德，1922）即屬此時期。（2）古典期：類型進化至平穩對稱，價值確定且眾人認同，內容和形式達到平衡，傳統和原創的**母題**也並存。古典時期的恐怖片如詹姆斯·懷勒的《科學怪人》。（3）修正期：重象徵、曖昧，價值不那麼確定，風格複雜，訴諸智慧勝過情感，比方波蘭斯基的《失嬰記》。（4）仿諷期：全是對傳統的諷刺，使它們擺入許多陳腔濫調，用喜劇形式表現出來，儘管其中常常帶有情感，比如此片。布魯克斯的大部分作品都是仿諷流行的美國類型片。（二十世紀福斯提供）

14-8 《緊急追捕令》

（*Dirty Harry*，美，1971），克林・伊斯威特主演，唐・西格（Don Siegel）導演。

1970年代及1980年代，伊斯威特總是排名在最賣座明星的前三名。他是當代極少數像韋恩或古柏一樣能產生**圖徵**力量的明星。1960年代中期他在歐洲成名，在李昂尼的鏢客三部曲中扮演緊閉雙唇又暴力的無名男子。後來再拍美國片，尤其是他恩師唐・西格的電影，他仍保留了這種神祕、有暴力傾向又疏離的**形象**，一個沉默孤獨又帶槍的男子，其孤獨中帶著點莊嚴，一往直前，又守著自己的榮譽感，與周邊的貪腐環境格格不入。他長於扮演西部英雄、大城市警察、勞工階級的獨行者。不管演什麼角色，他總能有一種威嚴的氣質，絕不多話。他也是獨立製片人和有成就的導演，奧森・威爾斯就稱他為「最被低估的美國導演」。不過，他後期倒得到許多掌聲。1980年，著名的紐約現代藝術博物館做了他的回顧展。1992年，他的修正主義西部片《殺無赦》（*Unforgiven*，見圖18-17）獲奧斯卡最佳影片和最佳導演獎。他後來再因《登峰造擊》（*Million Dollar Baby*，見圖20-37）獲第二座奧斯卡導演獎。（華納兄弟電影公司提供）

修正主義創意在此段時期之多部類型片中可見。巴伯・佛西之《酒店》（1972）一部分是愛情片，如大部分的古典歌舞片。但佛西沒有用傳統男孩贏得女孩芳心結尾，他的苦澀結尾是女孩非法墮胎，孤獨走她自己的路，她太怕也太自我，不敢嘗試固定的關係。同樣，此時的偵探驚悚片不再有像《梟巢喋血》中山姆・斯佩德（Sam Spade）那種冷靜嘲弄的英雄，斯佩德幾乎永遠可以控制他的局勢，但新的主角跌跌撞撞，甚至被好友欺騙，如《漫長的告別》（*The Long Goodbye*，1973）、《唐人街》的主角無力阻止四周的悲劇，至於《夜間行動》（*Night Moves*，1975）中的偵探不管事業或個人問題，一件也解決不了。

「越戰—水門」時代前，大部分美國片主角都是英雄，也就是正面的典範角色（明星制度背後隱含的意思是明星會影響公眾行為，所以明星拒演會破壞他們努力經營的正面形象的角色）。但時代變了，古典電影主角有目標，新的反英雄卻漫無目標，多半疏離也沒有動機，《浪蕩子》的主演傑克・尼克遜說：「我到處走，不是因為我真正在找什麼，而是為了趕快走開，不然事情就要變糟。」即使主角有目標及價值歸屬，卻常和環境有衝突，因為環境鄙視或漠視他們的尊嚴。（見圖14-8）

性一直是美國片最受歡迎的題材，但從沒有如此時這麼露骨。1968年電檢大解放，美國片馬上就變成世界上最自由及最坦白的，所有銀幕上的東西都受憲法第一修正案所保護。1972年，700家戲院已全在放硬蕊色情片，什麼片子都有性。事實上色情片的性場面幾乎連角色性格或可信的情感均無，男性器官特寫是朝向什麼人無人在乎。

當然，大部分觀眾仍不這麼看電影，情人間怎麼做愛是很個人的事。自從D・H・勞倫斯在二十世紀初出版他「驚人」的小說後，小說家已知道角色的性行為會透露他的心理。同樣，電影中之性革命使導演有前所未有的自由來描繪角色生活的重要角度。情人間怎麼做愛，溫柔地、熱情地、激烈地、無力地、嬉鬧地、冰冷地、害怕地──它們左右了我們看角色的方式，人裸露時可察看他們的精神面或他們的身體面。

14-9 《戀愛中的布魯姆》

（*Blume in Love*，美，1973），喬治‧席格（George Segal），蘇珊‧安斯帕齊（Susan
Anspach）主演，保羅‧莫索斯基（Paul Mazursky）導演。

莫索斯基的作品多用苦澀帶點喜趣腔調探索溫暖的、愛的關係。不過，即使在
細膩的浪漫喜劇中，男主角仍會對他所約的女子強暴而非溫柔對待。她是他的
前妻，所以他覺得自己有權利，可是她不嫁他，直到九個月後他表現出真正男人
氣概，如成熟、忠誠、體貼的行為。莫索斯基是演員、編劇，也是獨立製片人兼
當代重要導演。除本片外，他的佳作尚有《兩對鴛鴦一張床》（*Bob & Carol & Ted
& Alice*，1969）、《老人與貓》（*Harry and Tonto*，1974）、《下一站，格林威治
村》（*Next Stop, Greenwich Village*，1976）、《婚外情》（*An Unmarried Woman*，
1978）、《莫斯科先生》（*Moscow on the Hudson*，1984）、《乞丐皇帝》（*Down
and Out in Beverly Hills*，1988）、《敵人：一個愛的故事》（*Enemies: A Love Story*，
1989）。（華納兄弟電影公司提供）

　　怪的是，這不是一個出愛情故事的時代，即使是性場面也不浪漫。的確，
像阿特曼或莫索斯基（見圖14-9）這樣的導演以同情的目光看兩性關係，也的
確有俗麗純情的《愛情故事》（*Love Story*，1970）這種這個年代最賣座的電
影，但它是孤立的現象，多半時候電影是性與暴力伴隨而來的，很多這一時
期的電影中都有強暴場面，有的還帶有性虐待的細節，如《稻草狗》和《狂凶
記》。針對女性而來的暴力很普遍，尤其在畢京柏、柯波拉、史柯西斯和西格
的作品中更明顯。

　　女性主義電影評論者抱怨連連，他們也是對的，女性在美國片中一直是
男性的玩物，除了情色以外，女性少被嚴肅對待，不是迂迴邊緣就是完全被忽
略，即使才華過人的女演員也難發揮其才華，十大票房明星中唯有芭芭拉‧史
翠珊（Barbra Streisand）偶爾上榜，其他時候全是男性天下。

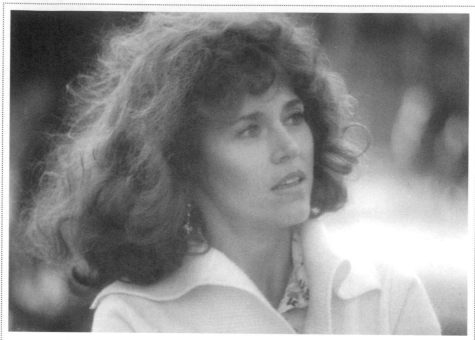

14-10 《返鄉》

（*Coming Home*，美，1978），珍・芳達主演，哈爾・亞西比（Hal Ashby）導演。

芳達在越戰期間立場激進，不斷在多種集會和大學中抨擊美國的軍事主義、種族歧視和性別歧視。她運用明星身分來做宣傳尋求對反對運動的支持，但也因政治立場明顯而傷害票房。即便如此，她還是決定像對待自己的生活一樣將作品政治化。1971年，她扮演《柳巷芳草》中的妓女，擺入了她對女性主義的信仰，獲得了她第一座奧斯卡最佳女演員獎。她經常能成功地將自己的政治信仰與工作和日常生活混合。《返鄉》由她監製，替她贏得第二座奧斯卡。該片追溯她自己的精神變化，隱隱帶有自傳色彩。（聯美公司提供）

　　美國男性陽剛電影與女性主義運動之興起時間相當。激進的女性主義者如珍・芳達（見圖14-10）火上澆油，他們大聲疾呼要求正義。有些電影評論者懷疑女性主義之熾烈助長了粗暴對待女人的電影，如《喬》、《發條橘子》、《柳巷芳草》、《稻草狗》、《藍尼傳》、《狂凶記》、《殘酷大街》、《緊急搜捕令》（*Magnum Force*）、《計程車司機》、《魔女嘉莉》（*Carrie*）等等。當然，導演們未必贊同電影中對待女性的方式，有些人還非常同情他們的女性角色。但是，女性主義影評人指出，即使同情女性的作品如麥克・尼可拉斯的《獵愛的人》（*Carnal Knowledge*，1971）、卡索維茨的《受影響的女人》（*A Woman Under the Influence*，1974）和史柯西斯的《再見愛麗絲》（*Alice Doesn't Live Here Anymore*，1974），女主角也多半是無助的受害者，沒有男性幫助的話無法掌控生活。

　　另一方面，許多其他電影可是男性不需女性或僅偶爾為女人分心的故事，如《決死突擊隊》（*The Dirty Dozen*）、《夫君》、《激流四勇士》

（*Deliverance*）、《最後的細節》（*The Last Detail*）、《壞夥伴》（*Bad Company*）、《富城》、《緊急追捕令》（*Dirty Harry*）、《大戰巴墟卡》、《巴頓將軍》、《牢獄風雲》（*The Longest Yard*）。其實這段時間最轟動的類型片是所謂的「**兄弟電影**」（*buddy film*），是動作片的一個分支，強調兩個愛過冒險生活的男性惺惺相惜，反對居家生活，也沒有女性要角，有人稱之為男性之間愛的故事，雖然他們之間毫無同性戀傾向，是手足情而非性愛情。最好的兄弟電影有《虎豹小霸王》（*Butch Cassidy and the Sundance Kid*）、《午夜牛郎》、《刺激》（*The Sting*）、《稻草人》（*Scarecrow*）和《霹靂炮與飛毛腿》（*Thunderbolt and Lightfoot*）。

　　傳統而言，美片的女性力量展現在明星制度上，但這時很少女性明星有市場吸引力，女性導演站在女性視角講她們的故事也不受歡迎，只有很少幾位女性導演可以在這個時期執導主流商業大片，重要者如伊蓮‧梅（Elaine May），其諷刺而機智的電影《七日之癢》（*Heartbreak Kid*，1972）票房也不太出色。另外主要在紐約一帶拍獨立電影的瓊‧米克琳‧西佛（Joan Micklin Silver）執導了

14-11 《霹靂神探》
（***The French Connection***，美，1971），金‧哈克曼（**Gene Hackman**）主演，威廉‧佛烈金（**William Friedkin**）導演。

這部電影的追逐片段設計傑出，讓觀眾坐立難安，是完美的風格之作。大部分時間我們隨著高速車沿著大都會的交通打轉急彎，其**剪接**充滿突兀的**跳切**，爆炸性的平行剪法，不讓我們喘口氣鬆懈一下。聲軌也混合了槍聲、旁觀者的尖叫雜音，以及地下鐵有如失控雲霄飛車的尖銳聲，此處是電影高潮，主角終於捕到對手。（二十世紀福斯提供）

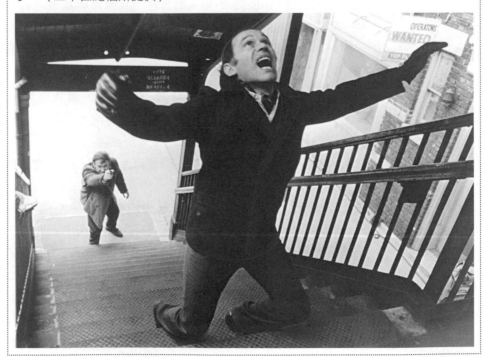

一些好作品，其中以《西斯特街》（*Hester Street*，1975）最佳。此外，女性導演多流落在紀錄片和**前衛電影**（avant-garde）領域。

像其他受「越戰—水門」事件影響的電影一樣，女性議題電影在這個時期中葉也開始改變。的確，到了1977年，五部最佳影片中四部均是有關女性的。《安妮‧霍爾》、《再見女郎》（*The Goodbye Girl*）、《茱莉亞》、《轉折點》（*The Turning Point*），還有擁有活潑能幹女主角的《星際大戰》。

此時電影也誇詡著它們的技術及風格之華麗。當然，美國片在世界上一向技術領先，好萊塢也一直在其電影技術上開發。但是隱藏在古典電影風格理想中的是其透明之原則。你不該去欣賞攝影、剪接、聲音，因為它們只是服膺角色行動的工具。歐洲和日本的電影一向被美國觀眾視為藝術，因為它們老讓人注意風格，犧牲了故事。1960年代的法國新浪潮電影的特色彰顯也大大地影響了「越戰—水門」時期的新美國導演。

新導演常因為技術花俏被稱為「神童」。佛烈金、柯波拉、盧卡斯、史柯西斯、史匹柏——各個都能盡華麗風格之至。即使成名導演如畢京柏、庫柏力克和福斯的作品都是極盡奢華的精心製作，會使用令人印象深刻的攝影效果、大膽的剪接技巧、突兀或含蓄的聲音組合。特別是電影的高潮場面，常伴隨槍火特效，如《霹靂神探》中著名的追逐段落（見圖14-11）。

敏感的導演為拍攝素材量身打造風格，比方說，彼得‧布丹諾維奇（Peter Bogdanovich）的《最後一場電影》（1971）。電影發生的背景是一個垂死的德州小鎮，對當地年輕人而言毫無未來可言，一切死氣沉沉，即使鎮上唯一一家戲院也因無人問津而面臨倒閉的命運。布丹諾維奇用長鏡頭冗長而無剪接地來拍此片（快速剪接傾向使場景活潑有力）。場與場間他用緩慢的**溶鏡**給予時間消磨和角色感到煩悶的印象。簡言之，其風格與故事之實質有關。該故事由賴瑞‧麥克莫特瑞（Larry McMurty）從自己的小說改編。

新導演由何而來？他們從傳統的編劇與電視界而來。但他們中大部分人來自：1）歐洲，尤其是英國；2）美國大學的電影專業學生；3）演員。

當然，外國導演在美國工作並不足為奇，尤其是默片時代。在希特勒逐漸攀升權力的時期，發生另一個由歐洲到美國的移民潮，猶太裔移民多半是德國或奧地利人，他們早已預想到希特勒的滅族悲劇。歐洲移民第三潮（大多來自英國）發生在「越戰—水門」時代直至現在。同樣地，在搖滾樂界「英國入侵」也一樣發生著。

英國電影業即使在最好的時代也危機四伏。整個1960年代，最好的英片全由美國資金支持。到了1970年代末，所謂英國電影業幾乎已不存在，為了找出路，英國導演紛紛到好萊塢投石問路，有幾位也成就大名，如約翰‧史勒辛格、亞倫‧帕克（Alan Parker）、雷利‧史考特（Ridley Scott）、約翰‧保曼（John Boorman）、彼得‧葉茨（Peter Yates）。

其他國家導演也紛紛來到：如加拿大的諾曼‧傑威森（Norman Jewison），義大利的法蘭哥‧柴菲萊利，法國的路易‧馬勒（Louis Malle），澳大利亞的布

14-12 《飛越杜鵑窩》

（*One Flew Over the Cuckoo's Nest*，美，1975），傑克‧尼克遜，路易絲‧弗萊徹（Louise Fletcher）主演，米洛斯‧福曼導演。

身為捷克「布拉格之春」（見第十三章）的領袖導演之一的福曼，在蘇聯坦克開入，推翻受歡迎的自由派總理杜布切克政權之後逃亡至美國，福曼不是多產的藝術家，但是他在美國時期的作品中卻有他為數不少最好的作品。《逃家》（*Taking off*，1971）是探討美國恐慌的郊區人士的溫暖喜劇，有種對捷克憶舊之味。《飛越杜鵑窩》大大成功，也斬獲了五項奧斯卡大獎：最佳影片、最佳導演、最佳劇本、最佳男主角、最佳女主角。之後的《毛髮》（*Hair*，1979）大膽動人，是根據1960年代著名百老匯歌舞劇改編。《爵士年代》（*Ragtime*，1981）是改編自著名小說家多克托羅（E. L. Doctorow）的作品。《阿瑪迪斯》（*Amadeus*，1984）是其另外一部改編自舞台劇的電影。和他其他改編作品一樣，這部影片和原作大相逕庭，口碑好，也獲得了奧斯卡最佳影片和最佳導演獎。（聯美公司提供）

魯斯‧貝瑞斯福（Bruce Beresford），波蘭的羅曼‧波蘭斯基，捷克的米洛斯‧福曼（見圖14-12）。美國大熔爐神話如今已不存在，但在美國電影界仍是事實。這些外國導演的作品是不折不扣的美國片，銳利地反映美國生活的品質味道，以及美國人的優勢與局限。

這個時期的第二種導演來自學院，三所學校最為重要，紐約大學、南加州大學和加州大學洛杉磯分校。在這以前，沒什麼主流的美國導演是像東歐導演一樣受過正統學院訓練。像福曼、波蘭斯基，都在其祖國優秀的國立電影學院上過學。即使早在1920年代美國大學已有電影學科，但到1960年代大學才開始嚴肅對待電影學習。

1975年根據美國電影學院的統計，全美約600所大學開了3000多堂的電影課，到了1981年，這個數字已攀升到8000堂。這種電影意識誕生了一批前所未有的嚴肅評論者和學者。這段時期出版的電影研究著作，超過以往時代之總和。1960年代末至1970年代初畢業的導演有柯波拉和保羅‧許瑞德（Paul

Schrader，畢業於加州大學洛杉磯分校），盧卡斯和約翰・米利爾斯（John Milius，畢業於南加大），史柯西斯和布萊恩・狄・帕瑪（Brian De Palma，畢業於紐約大學）。

也沒有任何年代有那麼多導演來自演員背景，也許他們的導演作品不多，如傑克・尼克遜、彼得・方達、丹尼斯・霍珀（Dennis Hopper）、傑克・李蒙（Jack Lemmon）、華倫・比提、喬治・C・史考特（George C. Scott）、勞勃・杜瓦（Robert Duvall）、奧西・戴維斯（Ossie Davis）、亞倫・阿金（Alan Arkin）、伊連・梅（Elaine May）、伯特・雷諾茲（Burt Reynolds）、艾倫・阿爾達（Alan Alda），芭芭拉・史翠珊。很多演員也導出了很重要的作品，如保羅・紐曼、約翰・卡索維茨、勞勃・瑞福、克林・伊斯威特、凱文・科斯納（Kevin Costner）、梅爾・布魯克斯（Mel Brooks）和伍迪・艾倫。其中布魯克斯和艾倫出身自編劇兼演員。「兼」這概念很重要，他們多半是演員兼監製兼導演，這樣才能保證創意不被干擾。

重要人物　　　　勞勃・阿特曼（Robert Altman，1925-2006），是這一代導演中年長的，他起先做編劇不甚成功，就跑去電視界發展，其間一再希望進電影界皆不成功，45歲終於有監製普雷明格（Ingo Preminger）找他拍《外科醫生》（*M*A*S*H*，見圖14-13），可笑的是，他是普雷明格的第十五個選擇。

這部電影是他第一部成熟的作品，也帶有他招牌的特色：

1. 減弱劇情而取**即興的**（aleatory）結構；
2. 特別在乎角色塑造；
3. 顛覆類型期待（他的電影都是類型電影，但是修正主義型）；
4. 即興風格之表演；
5. 紀錄片的視覺風格；
6. 重疊的對話；
7. 用喜趣的方式表達對人類狀況的悲觀看法。

有的評論想從阿特曼作品找出統一的主題，但阿特曼宣稱，那都是扭曲他原意的：「我不希望有人說出對的答案，因為根本就沒對的答案這回事。」他其實最有興趣的是探索角色，但我們也無法總結阿特曼電影的角色，因為他們總是充滿驚奇也太多故意曖昧不明處。

有些角色集好笑、討厭、可親於一身。在《納許維爾》（*Nashville*，見圖14-14）中有一個有錢有勢的鄉村音樂歌星，平日以城市大家長自居，很自我地大談家庭、國家、神。但到了片尾，刺客刺殺了他的朋友，一片混亂中倒只有這位作威作福的人物自己帶著傷卻能鎮定安撫驚惶的群眾。

阿特曼的電影都探討在變動狀態中的角色，在這種情況下他們的情感多是短暫的、易變的。他較嚴肅的作品如《花村》（1970）、《沒有明天的人》（*Thieves Like Us*，1974）、《納許維爾》、《婚禮》（*A Wedding*，1978）、《超級大玩家》（*The Player*，1992）、《銀色・性・男女》（1993），影片中

14-13 《外科醫生》
（美，1970），勞勃·阿特曼導演。

此片在聲音技巧和視覺上充滿笑謔，比方這一幕仿達文西之《最後的晚餐》。其賣座讓大家吃驚，是史上最受歡迎的反戰喜劇，賺進了四千萬美元，也得了坎城影展金棕櫚獎，建立了阿特曼受影評人、藝術家、知識分子鍾愛的地位。該片引發了電視影集的拍攝，雖無法和電影相比，卻也是美國電視最老練的情境喜劇之一。1983年其最後一集播出時，創下了美國電視史上的最高收視率。（二十世紀福斯提供）

的角色只剩餘破碎的夢，脆弱的愛情和常被死亡創傷毀滅的感情，倖存者並無可依靠之安慰，結尾人都處在失落、挫敗和崩潰狀態。

阿特曼影片中對「隨機」的事很著迷。他的劇本很少事先寫成，也鼓勵角色盡量即興改變台詞。他有時用多部攝影機捕捉一場戲的多種角度，他解釋說：「就像爵士樂，不是事先計畫好，而是捕捉，不是事前希望見到，而是運轉攝影機希望捕捉得到。」這種即興方法使他能傳達自然的驚喜。

1970年代，阿特曼幾乎一年一部片，他也是大方的朋友，經常幫同僚監製影片。

法蘭西斯·福特·柯波拉（Francis Ford Coppola，1939-）是1970年代最有威信的導演。對於年輕導演如史匹柏，他是偶像。他也是世界影評人之最愛，更受觀眾擁戴，尤其是他的《教父》系列（見圖14-15）。他是知識分子、媒體名人，也是一個鋪張、愛出風頭的人物，一再以大膽的藝術處理，以及對錢的漠不在乎震驚電影界。錢不過是工具，他堅持說：「小心謹慎拍不了好電影或好藝術。」

他的起步並不光榮，第一部片是自籌資金拍攝的軟性情色電影，第二部

14-14 《納許維爾》
(美，1975)，阿特曼導演。

阿特曼是捕捉特定時間不同情緒的大師。看此情境中，一個甜美卻毫無才藝的歌星剛發現人家不要她唱歌，只要她在男性酒吧中跳脫衣舞。她為了事業同意了，後來的表演又好笑又動人又悲傷。阿特曼沒興趣安排情節，他只是捕捉事件的美和悲，他說：「我沒什麼哲學，只是拍出畫面讓觀眾看，就像沙灘城堡一樣，終會消逝了。」（派拉蒙提供）

電影是成本小得可笑的恐怖片，由B級片（B-film）監製兼導演羅傑‧科曼（Roger Corman）製作。科曼常給年輕導演出頭的機會，包括史柯西斯、丹尼斯‧霍珀、布丹諾維奇、傑克‧尼克遜。柯波拉第一部重要作品，《如今你已長大》（*You're a Big Boy Now*，1967）是他在加州大學洛杉磯分校的畢業作品，在評論和商業上都表現平平，下兩部片《彩虹仙子》（*Finian's Rainbow*，1968）和《雨族》（*The Rain People*，1969）也都失敗了。

他反而因編劇而在電影界站住腳。他與法蘭克林‧沙夫納（Franklin Schaffner）合編《巴頓將軍》（*Patton*，1970）贏得奧斯卡，之後他每部片都自編或與人合編。

當他被指定拍《教父》時，沒有人以為這是部重要作品。他與這部暢銷小說的原著者馬里奧‧普佐（Mario Puzo）合作編劇，並堅持用票房毒藥馬龍‧白蘭度來演黑手黨老大。他也大量用不知名的義大利血統新人當演員，以求得真實性。他在細節中精雕細琢，使這部三小時鉅作不僅好評如潮，而且一舉拿下最佳影片、最佳男主角和最佳編劇幾座奧斯卡獎。

《教父2》比第一集更驚人，它和第一集相互輝映，而且故事更豐富有深

度，擴大了政治意旨。影片長達三小時二十分卻無人抱怨，影評人寶琳·凱爾說：「這部片有對美國腐敗的史詩視野。」其浪漫的力量直指威爾第之歌劇，而史詩氣魄直追十九世紀的小說。（但第三集在1990年代出現時令人難堪）。

在三集《教父》影片中，美國黑手黨家族為大企業和政府這些權勢組織的沉淪的隱喻。影片中有一段，新的老大麥可·柯里昂（艾爾·帕西諾飾）對一狡猾的參議員說：「我們都在虛偽的局中。」續集中，柯波拉刻畫柯里昂家族想將魔掌伸入古巴，因為有由獨裁者巴蒂斯塔領導的「友善政府」。麥可和一群企業大亨坐在陽光普照的陽台上，他們分別代表了通訊、礦業、旅遊、娛樂等企業，被說服說卡斯楚的游擊隊很快會被鎮壓。一個有古巴大地圖的蛋糕被推出來慶祝一個代表的生日，當他們討論如何剝削這個國家的資源時，柯波拉一直將鏡頭切回切開的蛋糕，它隨著他們的討論逐漸縮小，最後消於無形。這一次，柯波拉贏得最佳影片、編劇和導演三大奧斯卡獎。

他的另一部低調的電影《對話》（*The Conversation*，1974）在坎城贏得金棕櫚，也使他成為歐陸知識分子心中之文化英雄。五年後，他遲遲拍成的《現代啟示錄》（*Apocalypse Now*，1979）和沃爾克·施隆多夫（Volker Schlöndorff）的《錫鼓》（*The Tin Drum*）一齊分享金棕櫚大獎。

遺憾的是他後繼不足。唯二好的作品是《鬥魚》（*Rumble Fish*，1983）和《佩姬蘇要出嫁》（*Peggy Sue Got Married*，1986）都是風格化的娛樂片，但也不是重要作品。然而，整個1970年代，柯波拉都是那些有社會責任感的藝術家——如哈爾·亞西比（Hal Ashby，見圖14-16）心中的典範。

馬丁·史柯西斯（Martin Scorsese，1942-）成長於紐約的義大利貧民區。他原本想當天主教神父，不過反而去紐約大學學了電影。學生時期拍了幾部得獎短片後，他終於得以當剪接師，長於剪搖滾音樂會紀錄片，最著名的如《胡士托音樂節》（*Woodstock*，1970）。在拍了一部羅傑·科曼的低成本電影後，他終於導了自己的第一部重要作品《殘酷大街》（*Mean Street*，1973），評論

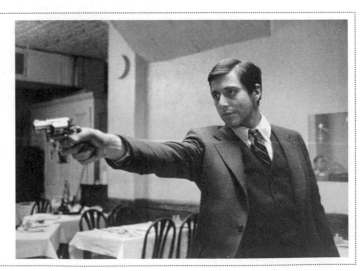

14-15 《教父》

（*The Godfather*，美，1972），艾爾·帕西諾主演，法蘭西斯·福特·柯波拉導演。

商業和藝術不見得是死敵，此片是影史上最賺錢的電影之一，但它和續集並稱為當代最佳電影，被稱為「《大國民》以來美國最重要的作品」。（派拉蒙提供）

14-16 《無為而治》
（*Being There*，美，1979），彼得‧謝勒、莎莉‧麥克琳（Shirley McLain）主演，哈爾‧亞西比導演。

亞西比（1932-1988）和許多同輩美國導演一樣，在「越戰－水門」時期開始拍片，極其反體制，也好嘲諷權力之濫用。此片改自柯辛斯基（Jerzy Kosinski）的小說（他亦是此片的編劇），諷刺在高層的人如何好騙，他們多為私己原因極力擁抱多種愚蠢伎倆。亞西比的其他重要作品有《地主》（*The Landlord*，1970），《哈洛和茂德》（*Harold and Maude*，1971）、《最後的細節》（1973）、《洗髮精》（*Shampoo*，1975）、《光榮之路》（*Bound for Glory*，1976）、《返鄉》。（聯美公司提供）

的掌聲使他成為有潛力的新導演。

　　《殘酷大街》和史柯西斯其他作品一樣充滿暴力，也反映他小時的生活環境。他回憶童年的小義大利區：「街上永遠有血腥，什麼事都用打架解決，我對暴力又怕又愛，暴力總是不時冒現。」他的角色都是不擅表達的，努力想掙脫狹窄生活環境的桎梏，一切只能用暴力解決，因為他們沒有別的出路。其一貫是局外人，為了被認可而奮鬥，這在他所有作品可見：《殘酷大街》、《再見愛麗絲》、《計程車司機》（1976）、《紐約，紐約》（*New York, New York*，1977）、《蠻牛》（*Raging Bull*，1980）、《喜劇之王》（*The King of Comedy*，1982）、《金錢本色》（*The Color of Money*，1986）、《基督最後的誘惑》（*The Last Temptation of Christ*，1989）、《四海好傢伙》（*GoodFellas*，1990）、《紐約黑幫》（*Gangs of New York*，2002）、《神鬼玩家》（*The Aviator*，2004）、《神鬼無間》（*The Departed*，2006）。他承認說：「我一輩子都是局外人，我將自己分散放在電影中，去看心理醫生，醫生還不如去看電影了解我。」

　　史柯西斯的世界縱然暴力，卻不時浮現瞬間的美與溫存。《蠻牛》拍的是1940年代中量級拳王的人生，片子重動作的影響力卻矛盾地充滿美麗的影像（見圖14-18），很多場景都以詩意的生活靜照開始或結束，一片衣料，一杯咖啡，一個空房間，邁克爾‧查普曼（Michael Chapman）驚人的黑白對比攝影，幾乎沒有中間的灰色——是對1940年代的**黑色電影**致敬。手提攝影機經常轉到幾乎失控，流轉的**場面調度**動力十足，有時攝影機又滑過頭上，在馬斯卡尼（Mascagni）壯麗肅穆的音樂中緩緩用**慢鏡頭**滑過。許多拍攝**角度**採仰角。拳

擊手仰視如野蠻的鬥士。間斷的**剪接**將影像瘋狂地撞擊在一起，汗流浹背的軀體，拳擊手中拳的噴灑四射的血，海綿塊浸在血水中再噴向拳手過熱的身子，夾雜著皮手套打在身上的聲音、喘息聲，我們完全如置身原始森林。聲音時斷時續，暗示意識時有時無。拳擊場上煙霧瀰漫，蒸騰著熱氣，刺眼的聚光燈像撕裂開這個黑暗的地獄，製造出視覺上的焦慮。影評人們在1989年投票說《蠻牛》是1980年代最偉大的美國片。

就架構而言，史柯西斯的電影很少是外表精緻和流利的，散亂的場景純由導演個性的力量聯結起來。他的故事常有省略，它也不平滑地結束，而常用一個突然的休止符。這種故意的不平順風格與角色生活之不平順相互呼應。史柯西斯也喜歡現場即興創作，他也大量拍攝底片，在剪接時被迫丟棄許多場景來配合放映時間，也因此使影片顯得跳脫而不連貫。

勞勃‧狄尼洛與他合作了八部電影，他憑藉在《蠻牛》中的表演贏得奧斯卡最佳男主角獎。他在八部片中角色各色各樣，都令人印象深刻：《殘酷大街》中驕傲帶點瘋狂的強尼男孩、《計程車司機》中嚇人的怪咖崔維斯‧拜寇（見圖14-17）、《紐約，紐約》中毛躁的薩克斯風手，《蠻牛》中的拳王、《喜劇之王》中自大、討厭、渴望說單口相聲的藝人、《四海好傢伙》中冷血的黑幫分子。狄尼洛挑戰我們喜歡的史柯西斯電影中之他，絕不仰賴他個人的明星魅力，他顯現那小點人性足以對他角色的偏差行為做道德的救贖。

14-17 《計程車司機》

（*Taxi Driver*，美，1976），勞勃‧狄尼洛主演，馬丁‧史柯西斯導演。

史柯西斯的主角往往有點神經質，難以令人接受。本片主角完全是個神經病，具有諷刺意味的是，此片的人物形象看似依照暗殺參議員喬治‧華萊士的刺客編寫的，卻給了暗殺雷根總統的殺手靈感。此片是史柯西斯最暴力的電影，廣受觀眾喜歡。雖然結構有些雜亂無章，卻被影評人視為鉅作，並獲得1976年坎城影展首獎。（哥倫比亞電影公司提供）

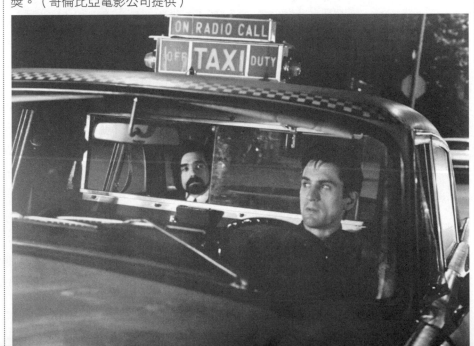

　　伍迪・艾倫（Woody Allen，1935-）生長在紐約，是他現在居住及工作之地。1950年代他嶄露頭角，還是個青少年就為由席德・西澤（Sid Caesar）主演的著名電視喜劇《你的戲中戲》（*Your Show of Shows*）撰稿。另外三位資深編劇是尼爾・西蒙（Neil Simon）、梅爾・布魯克斯和卡爾・雷納（Carl Reiner）。早在1960年代，艾倫就決定在格林威治村各式各樣的俱樂部中表演單口相聲，算相當成功。但他絕不滿足於此，他又轉向百老匯，將兩部喜劇搬上舞台，後來又改編上銀幕，其中較好者為《呆頭鵝》（*Play It Again, Sam*，1972）是他自編自演，由赫伯・羅斯（Herbert Ross）執導。他也是才氣四溢的作家，經常為重要文學期刊《紐約客》撰寫幽默文章。

　　他執導的第一部電影《傻瓜入獄記》（*Take the Money and Run*，1969）也是自編自演，該片仿諷「**真實電影**」（cinéma vérité）的紀錄片形式，該片如他所有早期作品一樣，段落很散，但不時有傑出的喜劇片段。《香蕉》（*Bananas*，1971）仿諷南美洲的革命，風格比第一部片的粗糙改善了些，但也不是十分精緻。《性愛寶典》（*Everything you Always Wanted to Know About Sex*，1972）則是一連串小故事，由「性」串在一起，這是艾倫著迷的事。《傻瓜大鬧科學城》（*Sleeper*，1973）則是仿諷未來的科幻片。

　　這些電影中他都發展出像1940年代諧星鮑勃・霍普（Bob Hope）的喜劇**風格**，並揉以自己的生平故事。他像鮑勃・霍普一樣沒有天生的優雅，矮小、脆弱、笨拙，在危險中或被欺負時膽小如鼠。他卻也自有盤算，謹小慎微，喜歡喃喃自語說些俏皮話，是天生的失敗者，老抱怨世界不繞著他的成功幻想打轉，沉迷於性，對女人又糊弄不上，性事不順；即使缺點重重，他卻受大家喜愛，也許因為他對我們實際和不浪漫的一面有吸引力。

　　艾倫是猶太人、知識分子、紐約客，這是他的形象和感性中最重要的三點。紐約猶太人是自成一格的，其喜劇是由尼爾・西蒙、伊蓮・梅、梅爾・布魯克斯、卡爾・雷納、瓊・里弗斯（Joan Rivers）、傑瑞・塞恩菲爾德（Jerry Seinfeld）及喬恩・史都華（Jon Stewart）一脈相傳。這種喜劇強調種族笑話：罪疚感、神經質、性執迷、不當的焦慮、猶太媽媽等等。紐約猶太喜劇都很嘲謔、含蓄、反諷、常常自嘲。艾倫的喜劇還很知識分子，雖然它們好像持反智主義的立場。他的笑話常提及卡夫卡、史特林堡（August Strindberg）這些文壇名人，但是他也擅長於鬧劇，沒有什麼其他喜劇家能比得上他龐大的喜劇庫。

　　他早期學鮑勃・霍普，但從傑作《安妮・霍爾》（*Annie Hall*，1977）問世後，他就轉向自傳色彩。無論從內容還是從形式，《安妮・霍爾》都代表了伍迪・艾倫作品的新方向。其實這部影片是帶點苦澀及辛辣的浪漫喜劇，情感也較其以前的作品豐富——其早期作品好笑卻不夠動人。影片的風格也較穩健，導演技巧嫻熟，這一半得歸功於傑出的攝影師戈登・威利斯（Gordon Willis），他也擔任了其很多作品的攝影師。艾倫有特別的優點，即他的喜劇假面，他滑稽的俏皮話，他文學性的對白，還有魅力十足的喜劇女演員黛安・基頓（Diane

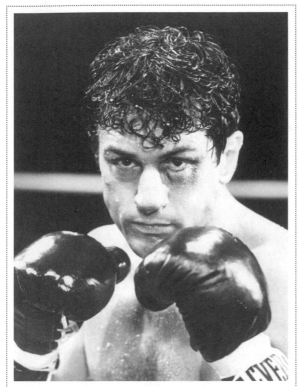

14-18 《蠻牛》

（美，1980），勞勃·狄尼洛主演，史柯西斯導演。

雖然史柯西斯想拓寬他的創作領域——如被低估的《喜劇之王》和優雅的《純真年代》（*Age of Innocence*）——但他最著名的仍是暴力電影和關於紐約小義大利區的灰暗題材。此片被大部分評論人評為80年代最佳美片。（聯美公司提供）

Keaton）作為他的搭檔。

從那時起，艾倫幾乎平均每年一部電影，偶爾還寫舞台劇，及不少詼諧的文章。他對自己的藝術創作非常自律也非常投入，這一點和他的偶像柏格曼很像。當然，從《安妮·霍爾》之後他的作品不是部部成功。他的非喜劇的《情懷九月天》（*September*，1987）、《另一個女人》（*Another Woman*，1988）、《影與霧》（*Shadows and Fog*，1992）、《命運決勝點》（*Cassandra's Dream*，2007）其實不夠好，只能說是光榮的失敗。

他1980年代的作品真是琳琅滿目：《星塵往事》（*Stardust Memories*）以黑白攝影儷人，主題也複雜而哲學性；《變色龍》（*Zelig*，1983）仿諷電視紀錄片以及他常探索的出名代價主題；《瘋狂導火線》（*Broadway Danny Rose*，1984）是一個溫暖又尖銳的喜劇，充滿種族幽默和典型的道德偏向；傑出的《開羅紫玫瑰》（*Purple Rose of Cairo*，1985），以1930年經濟大恐慌為背景，以電影作為逃避方式當主題，大玩皮蘭德婁式的虛實實驗；《漢娜姊妹》（*Hannah and Her Sisters*，1986）是行為的喜劇，其「大飯店」式的多角色結構頗令人想起《曼哈頓》（*Manhattan*）和其道德重點；懷舊式的《歲月流聲》（*Radio Days*，1987，又譯《那個時代》）充滿滑稽好看的小片段，尤其米亞·法羅（Mia Farrow）的那段，法羅一生最好的作品都是與艾倫合作的；《愛與罪》（*Crimes and Misdemeanors*，1989）是一部非常黑暗的喜劇，有些影評人以為該片是他最佳作品之一；即使已年屆七十，艾倫仍一再拍出一流作品，如性感的喜劇《情遇巴塞羅納》（*Vicky Cristina Barcelona*，2008）。

人們並非一覺醒來就突然高興地宣布：「我們是在後『星際大戰』時代了。」1968至1976年間那些自我批評的電影逐漸結束卻也沒完全消失。越戰一完，美國就被迫要應付靠近家門口的困難——經濟艱難時期。人們想要逃避，想要有希望，對電影歡呼，這些可在大賣座電影如《洛基》系列、《007》系列、《超人》系列，尤其盧卡斯的《星際大戰》系列（見圖14-21）看見。而與這個年代的感性最合拍的應該是**史蒂芬·史匹柏**（Steven Spielberg，1948-）。

史匹柏是天才，即使在紐澤西和亞歷桑納州還是個小孩的時候，他就知自

14-19 《洛基》

（*Rocky*，美，1976），席維斯·史特龍（Sylvester Stallone）主演，約翰·艾維生（John Avildson）導演。

此年代中葉以後，美國電影——尤其像此片這種大賣座片——變得較不關心社會張力，而越來越樂觀，快樂的結局和傳統的成功哲學又回來了。角色都不複雜，直來直往，目標清楚，行動通常都比主題及角色深度重要。更重要的是美國片此時用娛樂方法提高士氣，它們逃避現實，相信堅毅、努力、誠懇必有所得。（聯美公司提供）

14-20 《曼哈頓》

（美，1979），黛安·基頓、伍迪·艾倫主演，艾倫導演。

此片是現代的風俗喜劇，諷刺紐約一群自戀的知識分子不夠自信地過日子。伍迪·艾倫的主題強調人際關係中不道德的權宜之計。雖然他的道德觀比同儕薄弱，但主角也不會將自我放在友情之上。（聯美公司提供）

己要當導演。青少年時代他拍了幾部8釐米電影，後來升級到16釐米。他是個電影狂，博覽有關電影的書籍，也看了很多電影。像當代的其他導演一樣，他也在作品中放滿了**致敬**（allusions）和參考其他電影、類型、導演的片段。大學英文系畢業後，他搬至好萊塢，和盧卡斯、柯波拉與其他飢餓的青年電影人成為朋友。

　　學生電影的基礎，使21歲的史匹柏被MCA（環球片廠的母公司）僱用導演不同的電視影集。他充滿自信，魅力十足又聰明過人，很快說服MCA讓他導演電視電影，其中最好的一部《飛輪喋血》（*Duel*，1971）在歐洲公映，叫好叫座，在英法尤其受歡迎。這部有點妄想狂似的寓言式電影，說的是一位郊區居民在高速公路上被一輛不知誰開之惡意卡車追蹤，技術上此片簡直眩目，雖然主題較為淺薄。他許多這種電影仰賴希區考克作品中的技法，尤其是懸疑之積累和緊張的剪接風格。

　　史匹柏第一部美國商業片是《橫衝直撞大逃亡》（*The Sugarland Express*，1974），是一部嚴肅的公路追逐片，也是他少數沒有快樂結局的電影。這部電影平平落幕，他接著被派去拍了《大白鯊》（*Jaws*，1975），雖外景問題多多，但他堅持拍完。該片賺了1億3000萬美元，成為影史最賣座電影之一。此時電影史上賣座票房紀錄一再被打破，前十名賣座電影全在1972年後出品。《大白鯊》後，史匹柏有權可自行決定自己後來的電影案子怎麼走。

　　《第三類接觸》（*Close Encounters of the Third Kind*，1977），其另一成功鉅作，是一部科幻片。雖然角色有點薄弱，主題過於花稍，但間歇總有聰明與溫暖幽默之處。此片顯然是風格上乘之作，在特效、剪接和創意十足的場面調度上都一新耳目。史匹柏和影響他很大的華特·迪士尼一樣，能創造一個封閉迷人的世界，讓我們可以暫時收起我們的懷疑和忘記日常生活平淡乏味的現實。他之後再拍喜劇《一九四一》（1979），卻是一部呆滯空泛造作的電影，既不叫好也不叫座。

　　史匹柏的下部作品《法櫃奇兵》（*Raiders of the Lost Ark*，1981）是對二戰時的每週**系列電影**（serials）致敬，也有同樣邪惡的納粹壞人和勇敢的英雄（哈里遜·福特飾）。影片滿溢著活潑的愛情，異國風情的外景，精神高昂的趣味，其故事是一個接一個的冒險組成，主角是英勇多謀的考古學家兼冒險家。因為電影刺激和頑皮嬉鬧的調性，有如許多希區考克的作品，它當然又全球大賣，連拍兩部續集——《魔宮傳奇》（*Indiana Jones and the Temple of Doom*，1984）和《聖戰奇兵》（*Indiana Jones and the Last Crusade*，1989），其內容相仿但較機械公式化，最新一集《印第安納瓊斯：水晶骷髏王國》（*Indiana Jones and the Crystal Skull*，2008）看來老態畢露，但仍在全球狂收3億1500萬美元。

　　《E. T. 外星人》（*ET: The Extrar Ternestial*，見圖14-22）是史匹柏至今的傑作，它和姊妹作《第三類接觸》一樣是科幻片，但情感遠比其濃郁有力量。它也比他其他作品少情節，充滿抒情味道，帶領我們重返童年的美好和純真，觸發了我們想有一個不明的醜怪物做朋友的童年回憶。他將美國郊區生活的方

14-21 《星際大戰》
（*Star Wars*，美，1974），喬治‧盧卡斯導演。

此片破了影史一切票房紀錄，光在美國和加拿大就賺進了2億1600萬元。此外，其他相關產品，如公仔、Ｔ恤、玩具更賺進5億美元。三部曲的後二部《帝國大反擊》（*The Empire Strikes Back*，1980）和《絕地大反攻》（*Return of the Jedi*），由盧卡斯監製而非導演，也破了紀錄，賺進2億美元，躋身十大賣座電影。三部曲的魅力和幻想，更別提其優秀的特效，對青少年特有吸引力，許多人是一看再看。盧卡斯特有少年緣，他談起電影好像當它們是少年遊戲而非成人作品：「我像玩具製造者。如果我不拍片，我可能會去做玩具。我喜歡自己動手做東西讓它們動起來，有工具我就可以做玩具，我可以一直坐在那邊弄我的電影。」（二十世紀福斯公司提供）

式與高等外星文明的儡人驚奇並列在一起，並設法打破兩者之障礙，使未來看起來不那麼可怕，可能還是令人愉快的冒險。《E. T. 外星人》取代了《星際大戰》成爲史上最賣座電影，在北美已賺進3億6000萬美元，全球收益估計在5億5000萬至6億之間，其電影相關行銷商品也成了多收益的產業。

史匹柏改編艾麗絲‧沃克（Alice Walker）獲普立茲獎小說的迪士尼式作品《紫色姊妹花》（*The Color Purple*，1985）因視覺風格過於甜美又刪減了小說中明確的女性同性戀主題而大受批評，不過這電影仍賣座不凡，多歸功於女主角琥碧‧戈柏（Whoopie Goldberg）優異的演出。

1987年通過拍攝陰沉的《太陽帝國》（*Empire of the sun*，1987），史匹柏宣布他將改弦易轍不拍他招牌的輕鬆娛樂電影，而轉向拍較嚴肅的有複雜主題和更豐富的角色塑造的電影。在這部電影中，他的風格不再華麗，講述的

14-22 《E.T.外星人》
（E. T.: The Extra-Terrestrial，美，1982），
亨利‧湯馬斯（Henry Thomas）等主演，
史蒂芬‧史匹柏導演。
奧森‧威爾斯曾說：「電影是夢的緞
帶。攝影機不只是記錄的工具，它是
另一個世界帶著訊息送給我們的工
具，帶我們直去祕密的核心。於是神
奇開始了！」（環球電影公司提供）

是二戰時一個小男孩眼中的日本戰俘營，故事鬆散而緩慢。其剪接含蓄抒情而
非熱鬧急速。其超現實的影像詩意而令人難忘，但並不見得像他其他電影一樣
引人入勝。簡單地說，這是一部有思想的藝術家的創作，較深沉，較有味道。
近來，他在兩種創作方法中游移，較流行的大片如《侏羅紀公園》（*Jurassic
Park*）及較嚴肅、藝術性的作品如《辛德勒名單》（*Schindler's List*）和《搶救
雷恩大兵》（*Saving Private Ryan*）都是傑作。

　　1970年代始於紛爭，結束於傳統價值觀的回歸，1980年代雷根總統時代的
保守政策即可說明。有些人認為這就是由黑暗到光明的進程，也有人認為它代
表了一種轉變──從一個大期待到一個熟悉的1980年代的說法：「沒希望。」

延伸閱讀

1 Biskind, Peter. *Easy Riders, Raging Bulls*. New York: Simon & Schuster, 1998. 副標題為「性－毒品－搖滾的世代如何拯救了好萊塢」，對1970年代電影的敏銳的評價。

2 Bogle, Donald. *Toms, Coons, Mulattoes, Mammies, and Bucks*. New York: Bantam Books, 1974. 述明了美國電影中黑人演員和黑人角色的歷史。

3 Cagin, Seth, and Philip Dray. *Hollywood Films of the Seventies: Sex, Drugs, Violence, Rock'n'Roll and Politics*. New York: Harper & Row, 1984.

4 Cook, David A. *Last Illusions: American Cinema in the Shadow of Watergate and Vietnam 1970-1979*. Berkeley: University of California Press, 2000. 《美國電影史》（*History of the American Cinema*）中傑出的一卷。

5 Dittmar, Linda, and Gene Michaud. *From Hanoi to Hollywood*. New Brunswick, N.J.: Rutgers University, Press, 1990. 介紹美國電影中的越戰。

6 Keyser, Les. *Hollywood in the Seventies*. Cranbury, N.J.: A. S. Barnes, 1981. 好萊塢1970年代主要作品簡介。

7 Kolker, Robert Philip. *A Cinema of Loneliness*. New York: Oxford University Press, 1980. 關於潘、庫柏力克、柯波拉、史柯西斯以及奧特曼作品的精妙評析。

8 Lev, Peter. *American Films of the 70s: Conflicting Visions*. Austin: University of Texas Press, 2001. 簡介了1970年代10部關鍵類型片。

9 Monaco, James. *American Film Now*. New York: Oxford University Press, 1979. 對當時美國電影藝術和產業及兩者間複雜關係的精妙探討。

10 Squire, James E., ed. *The Movie Business Book*. Englewood Cliffs, N.J.: Prentice-Hall, 1983. 各類藝術家和電影產業專家關於電影融資的論文集。

世界大事		電影大事
巴黎：美國越南和談第二年，沒有進展。 諾貝爾文學獎：蘇聯小說家亞歷山大·索忍尼辛獲獎。	1970	西德的新電影崛起：導演如施隆多夫、溫德斯、馮·特洛塔、荷索、法斯賓達均名揚世界。 電影《匯款單》公映，導演塞內加爾的烏斯曼·山班內是非洲撒哈拉沙漠以南的第一位世界級黑人電影藝術家。
中南半島戰爭延燒至寮國和柬埔寨；美國大舉轟炸北越。 蘇聯太空船在火星登陸。	1971	澳洲電影署建立，許多導演因此崛起，如彼得·威爾、貝瑞斯福、米勒、薛比西、吉莉安·阿姆斯壯，還有一炮而紅的演員梅爾·吉勃遜和朱蒂·戴維斯。
中東不時爆發以色列、阿拉伯之間的小戰爭。	1972	由英國著名瘋狂喜劇團巨蟒劇團搬演的喜劇片段集錦《前所未有的表演》公映，該團之後在國際上享有盛譽。 ▶ 貝托魯奇的《巴黎最後探戈》內容涉及大膽坦白之性而震驚世界，也因而大賣座。
越南戰爭平民受傷者數字累計達93萬5千人。 阿拉伯石油禁運導致世界性石油危機，石油價格飛漲。	1973	
能源漲價招致世界性通貨膨脹，石油公司利潤增加93%。 非洲撒哈拉沙漠以南乾旱造成饑荒。	1974	
瘋狂的紅色高棉政權為「改造」柬埔寨受教育的公民展開大屠殺，三百萬柬埔寨人受害。 激進左派的綁架風在世界各地開始出現。	1975	
	1976	日本「惡名昭彰」之《感官世界》公映，大島渚導演，電影中的性場面直白程度以往會被列為色情片。 法國導演黛安·柯蕊以《薄荷汽水》一片與另二位女性導演——義大利的蓮娜·韋穆勒和澳洲的吉莉安·阿姆斯壯成為三個重要女性導演。 ▶ 韋穆勒的政治喜劇《七美人》由姜卡洛·吉安尼尼主演，他們這個搭檔在這時期揚名世界。
諾貝爾和平獎頒給國際特赦組織，這是一個人權組織。	1977	▶ 貝特朗·布里葉的大膽喜劇《掏出你的手帕》將主角傑哈·德巴狄厄造就為法國一線男星。
尼加拉瓜革命（左翼）；伊朗革命（右翼）；美國在伊朗的人質事件危機。 ◀ 柴契爾夫人（保守黨）成為英首相；諾貝爾和平獎頒給德蕾莎修女。	1979	▶ 由施隆多夫導演的《錫鼓》改編自德國作家鈞特·葛拉斯的原著小說，贏得多項世界大獎，也成為德國新電影中最賣座者。

1970年代的國際電影以幾個電影運動為特色：德國新電影（Das Neae Kino）、澳洲新電影，還有各第三世界國家的電影。這也是「主義」的年代——女性主義、馬克思主義、民族主義等，以及解放的年代——黑人解放、同性戀解放、女性解放等。三位重要女性導演出現，法國的黛安·柯蕊，澳洲的吉莉安·阿姆斯壯，還有最受推崇的義大利的蓮娜·韋穆勒。在共產主義國家裡，限制開始鬆動，尤其在波蘭、匈牙利和蘇聯。

英國

整個1970年代的英國電影在衰退中。優秀導演流落到電視界、戲劇舞台或美國。但也有些亮點，如007系列電影和伶牙俐齒打天下的巨蟒劇團之飛翔的馬戲團（見圖15-1），他們只要是在噁心風氣和壞品味之下不畏攻擊任何人。

前攝影師尼可拉斯·羅吉（Nicholas Roeg，1928-）的電影也引起些波動，《迷幻演出》（*Performance*，1970）由搖滾巨星米克·傑格（Mick Jagger）和詹姆斯·福斯（James Fox）主演，探討人格之分裂融合，攝影十分優雅。它如羅伊格所有作品一樣，帶有強烈的儀式性，並以神祕而省略的風格剪接。《澳洲奇談》（*Walkabout*，1971，又譯《迢迢歸鄉路》）在澳洲拍攝，故事強調性慾望禁忌，白人文化與土著文化中成長儀式之衝突。《威尼斯癡魂》（*Don't Look Now*，1973）由唐納·蘇德蘭（Donald Sutherland）和朱莉·克莉絲蒂

15-1 《巨蟒劇團之萬世魔星》
（*Monty Python's Life of Brian*，英，1979）

巨蟒劇團的團員有特瑞·吉列姆（Terry Gilliam）、特瑞·瓊斯（Terry Jones）、格雷厄姆·查普曼（Graham Chapman）、約翰·克里斯（John Cleese）、艾瑞克·愛都（Eric Idle）、邁克爾·帕林（Michael Palin）。他們發跡於電視喜劇短片，他們的電影處女作《前所未有的表演》（*And Now for Something Completely Different*，1972）混合了超寫實主義、動畫、滑稽短劇以及大量庸俗的笑料，完全不怕冒犯所有人（包括種族、宗教、性傾向和國籍），像此片就在嘲弄基督教和地密爾式的聖經史詩。（華納兄弟電影公司提供）

（Julie Christie）主演，是發生在威尼斯的超自然故事。《天降財神》（*The Man Who Fell to Earth*，1976）是由大衛·鮑伊（David Bowie）主演的科幻片。

肯·羅素（Ken Russell，1927-2011）在此年代中備受爭議。他由為英國廣播公司（BBC）電視台做導演開始其職業生涯，尤其擅長拍攝關於著名藝術家的紀錄片。但他在拍攝關於作曲家埃爾加（Elgar）、普羅高菲夫（Prokofiev）、德布西（Debussy）、巴爾托克（Bartok）、理查·史特勞斯（Richard Strauss）以及美國舞者鄧肯（Isadora Duncan）的生平傳記片時風格愈加華麗和個人化，被評論界批評為譁眾取寵以及風格自溺。這些指控也適用於他之後的劇情片。

羅素的首部重要電影是《戀愛中的女人》（*Women in Love*，1969），改編自D·H·勞倫斯小說，由葛蘭黛·傑克遜（Glenda Jackson）以及亞倫·貝茲主演。雖然被貶為過度浪漫，卻是羅素風格最收斂的作品之一。二十年後他再改編勞倫斯的小說《虹》（*The Rainbow*，1988），風格同樣束手斂足，回歸英國電影傳統，即故事及表演遠重於導演個人風格的表達。但《樂聖柴可夫斯基》（*The Music Lovers*，1971）將這位俄國浪漫作曲家的生平大加渲染，風格華麗飛揚、虛實參半，更將瑰麗影像以繁複的剪接法張揚。他宣稱這是「有關同性戀與花痴間的戀愛故事」，進一步激怒了古板的音樂權威們。

15-2 《衝破黑暗谷》
（英，1975），艾爾頓·強（Elton John 中間），羅傑·多特里（Roger Daltrey 右）主演，肯·羅素導演。
羅素的電影風格突出，被批評為粗鄙、庸俗，甚至歇斯底里。他神經質的浪漫主義最適合爆發力強的電影素材，例如此片用搖滾樂團「誰」（The Who）迸發原始震撼的能量。（哥倫比亞電影公司提供）

15-3 《一籠傻鳥》

（法，1978），米歇爾‧塞羅（**Michel Serrault**）主演，埃德沃德‧莫利納羅（**Edouard Molinaro**）導演。

此片拍了兩集，轟動一時，在美甚至延燒至百老匯成為歌舞劇。影片俗套地拍同性戀結婚之喜劇，但演員的表現大為成功。塞羅演一個在「一籠傻鳥」夜總會表演的人妖，他習於當女人，以致於必須重新學習如何做男人；他相當自戀，情緒易波動，精神不穩定，易妒，沒有安全感，怕老，一切「小女人」的毛病他都有。他對「丈夫」忠心，全然一個中產階級的貴婦狀。後來美國翻拍此片為《鳥籠》（*The Birdcage*，1996，見圖18-12）亦一樣轟動。（聯美公司提供）

　　羅素的風格與《惡魔》（*The Devils*，1971）較為匹配，這是改編自赫胥黎有關17世紀在法國性／宗教歇斯底里的狂熱風氣的小說，不過諸如「粗鄙」、「虛偽」、「駭人」、「歇斯底里」、「尖銳」，尤其「自溺」這類形容詞仍跟著他。一般而論，他的風格應更適合流行而非高眉知識分子之類的素材，但作為美學流行家的羅素卻老想打破這兩者的界線，他的這種動力對《男朋友》（*The Boy Friend*，1971）、《衝破黑暗谷》（*Tommy*，見圖15-2），還有《范倫鐵諾傳》（*Valentino*，1977）以及《變形博士》（*Altered States*，美，1980）這類電影的題材恐怕更加合適。

法國

　　法國電影也在此年代陷入困境，尤其與新浪潮時代或在此之前無法相比。產業一如既往混亂沒組織，逐漸老去的新浪潮巨匠也乏善可陳。的確，《一籠傻鳥》（*La Cage aux Folles*，見圖15-3）及其續集在美國成為有史來最賣座法國片之一，但那也僅是例外。

　　這段時間崛起的導演是小說家出身的**貝特朗・布里葉**（Bertrand Blier，
1939-），他的成功電影都是顛覆性、無政府狀態之喜劇，多半由法國最棒的
電影明星傑哈・德巴狄厄（Gérard Depardieu）主演，傑哈・德巴狄厄也是崛
起自此世代。布里葉深受美國「兄弟電影」影響，男性義氣將女人視為局外
人、入侵者，至少是他者。《圓舞曲女郎》（*Going Places*，1973）、《掏出你
的手帕》（*Get out Your Handkerchiefs*，見圖15-4）、《致命的女性》（*Femmes
Fatales*，1975）、《莫欺朋友妻》（*My Best Friend's Girl*，1982）等片中，兄弟
搭檔最快樂的時光莫過兩人在沒有女人注視下自在胡為，他們多半不知如何在
性上取悅女人，像佛洛伊德一樣在挫敗裡問道：「到底女人要什麼呢？」

　　布里葉覺得女人心理是神祕具威脅性的。男人間的情誼他卻透徹了解，在
訪問中他說：「男人間好到已不是朋友了，他們是搭檔，像網球隊般。」他也
不畏對同性情色之影射。在《圓舞曲女郎》中兩個男人一天到晚就色心大起，
當他倆獨處也沒女人時，順理就互相成一對。在《晚禮服》（*Ménage*，1986）
中，布里葉更進一步，讓人不可置信地讓傑哈・德巴狄厄從一個凶惡女人身旁
搶走她那位溫和禿頂的男人。一如往常，他用這種三角性關係來顛覆婚姻制
度，這制度在他來看無論對同性戀或異性戀來說，都奠定在哄騙、操控，以及
角色扮演基礎上。

　　黛安・柯蕊（Diane Kurys，1948-）是另一有趣導演。早期作品全帶點自
傳色彩，處女作《薄荷汽水》（*Peppermint Soda*，1977），影片故事發生於
1963年，內容是法國學童少女可愛、迷人又動人的經歷。《汽油彈》（*Molotov
Cocktail*，1981）捕捉了1968年五月改變了許多歐洲年輕人一生的那種政治氣
氛。《我們之間》（*Entre Nous*，1983）是她最深最豐富的作品，根據其童年經
歷而來，有關她母親如何在艱困中與另一女人互相扶持建立堅固友情，這段友
情卻也最終破壞了她們兩個人的婚姻。

柯蕊有如韋穆勒和阿姆斯壯，並非一成不變的女性主義者。她的主角不是女超人，或者任何典範性的女人。相反地，她的主角困惑、漫無目標甚至工於心計，但多半時候她們值得尊敬——忠誠、女性化、勇敢。她長於捕捉女性間特有的溫柔時刻——如反諷的微笑、了解的輕笑、充滿情感的一眼，她也對決定了角色如何做決定的社會經濟環境很敏感，女人在她的電影中悲傷地發現，沒有什麼是自由的，也無法靠愛情過活。

西德

英國影評人簡·道森（Jan Dawson）觀察說：「七十年代的西德新電影就等同於六十年代的法國新浪潮：對既存價值的質疑，一股爆發的能量，對電影的熱愛，以及對好萊塢愛恨交錯的情感。德國新電影如同法國新浪潮，並非具統一性的集體，其創作者風格自尚馬里·斯特勞布（Jean-Marie Straub）抽象、嚴謹的**極簡主義**到溫德斯的知性內省，以及施隆多夫生氣勃勃的人道主義（見圖15-5）相當多樣。

但它也有一些普遍的特質。德國新電影是1960年代末出現的運動，但到1970年代中才到達巔峰。西德電影擁有美式資本主義風格，西德也是歐洲最富的國家之一。它是真的民族電影，對任何德國事物都迷戀，包括德國長期禁忌的納粹過去的話題。大部分導演強調被遺忘也未獲得戰後繁榮經濟利益的人。

德國電影業與其他歐洲國家一樣與電視關係密切。許多電影是由電視業贊

15-5 《錫鼓》
（西德，1979），沃爾克·施隆多夫導演。

施隆多夫（1939-）是德國新電影運動最成功的導演之一。他在巴黎學習電影，又當了路易·馬勒和亞倫·雷奈的副導。施隆多夫和他們有同有不同。同的是，他們都是高超的技匠，不同的是，施隆多夫最想拍流行的主流電影。他的第一部電影《青年特爾勒斯》（Young Törless，1966），自稱為「羞辱爆發的故事」——這句話可形容他所有的作品。他常和編劇兼演員兼導演的妻子瑪格麗特·馮·特洛塔（Margaretha von Trotta）合作，他們都關心社會性主題，立場通常是偏左翼和偏女性主義的。《肉體的代價》（The Lost Honor of Katharina Blum，1975）是他與妻子合導的作品，說一個激進的德國女子被媒體、警察和大眾迫害的故事。影片改自諾貝爾獲獎作家海因瑞希·伯爾（Heinrich Böll）的小說，成為賣座黑馬。《鐵皮鼓》則改自鈞特·葛拉斯（Gunter Grass）的小說。敘述納粹時代和戰後的平凡德國老百姓生活，本片和《現代啟示錄》共得坎城影展首獎，也得了當年奧斯卡最佳外語片獎。此片是德國新電影中最賣座的一部。（A New World Picture 提供）

助並在電視上首映,這些電影導演都年輕而且成長於戰後,是左翼知識分子,價值觀傾向嘲諷也反權威。他們的電影在知識上很成熟,重思想而非娛樂,帶有深沉的悲觀和疲力感。

反諷的是,這些電影大部分在德國都不賣座,反而是從英、法、美再紅回德國。它們多半是低成本製作,工作人員少,拍攝時間壓縮得緊,常由朋友擔任演員,外表像是家庭電影,導演也執迷於如美國電影及搖滾樂這類的美國文化。這一時期的德國電影不強調劇情而重氣氛,用哲學觀看人類生存狀況,傾向寓言,以角色和情境作為**象徵原型**,也不關心角色的複雜和動機——人類本來就是個謎。

整體來說,德國新電影是個人作者型電影,創作者是嚴肅的藝術家,有如法國新浪潮的作者。

維姆·溫德斯(Wim Wenders,1945-)恐怕是所有人中最迷戀美式文化者,他曾在美國拍了數部電影,包括《漢密特》(*Hammett*,1982),該片是一部關於美國小說家漢密特(Dashiell Hammett)的**黑色電影**。溫德斯說:「我所有電影底層都有德國美國化的影子。」他年輕時目睹德國在戰後由美國資金與技術重建的「經濟奇蹟」。經濟的主導也造成文化帝國主義,也確實磨滅了德國的納粹過往,溫德斯指出:「忘記這二十年的需要造成了一個大洞,人們想用美國文化來遮掩那個洞。」他的電影充滿對美國事物的喜好——游戲機、點唱機、電影、搖滾樂,但這裡面也有愛恨情結及反抗。西德的「美國年代」華麗又物質主義,隨著繁榮而來的是疏離、貪婪和精神價值的喪失。

溫德斯的電影非常全球化,可跨越國界。《美國朋友》(*The American Friend*,見圖15-6)用德英雙語對白,優秀的《巴黎,德州》(*Paris, Texas*,

15-6 《美國朋友》(西德,1977),丹尼斯·霍珀主演,維姆·溫德斯導演。

溫德斯的主角多為寂寞男子,古怪而無謂地流浪,沒有身分認同,似乎在追尋生活中一些不明確的意義。溫德斯的作品抽象而模糊,大部分為公路電影,由氣氛而非故事來統合,敘事破碎即興,和其主角一樣。(New Yorker Films 提供)

1984）由美國的演員兼劇作家山姆‧夏普德（Sam Shepard）編劇，複雜神祕，完全用英語發音，並以美國爲背景。富有魅力的《慾望之翼》（*Wings of Desire*，1987）英、德、法語兼具，說兩個天使盤旋在分裂的柏林上空，是又甜又苦的寓言。彼德‧法爾克（Peter Falk）演他自己，一個美國演員，他是少數看得見天使的凡人。因爲電影太受歡迎，溫德斯乃拍了不怎麼成功的續集《咫尺天涯》（*Far Away, So Close*，1993）。

　　維納‧荷索（Werner Herzog，1942-）是德國新電影運動中最怪的導演，他的作品非他能用攝影機做什麼——這太外行和實用主義了——而是他放什麼在攝影機前。他的背景永遠是電影界最令人陌生的——撒哈拉、亞馬遜煙霧氤氳的叢林、祕魯如另一世界的山嶺，還有最奇怪的地方——美利堅合眾國。

　　雖然荷索是浪漫主義傳統下的詩意景觀藝術家，他對奇怪地方的興趣卻不全然是爲風景或新奇而已。景觀即是主題，如《格列佛遊記》（*Gulliver's Travels*）由喬納森‧斯威夫特（Jonathan Swift）用幻想因素暴露出所謂「正常」觀念的膚淺。荷索也一樣嘲弄「正常的生活」，比如《侏儒流氓》（*Even Dwarfs Started Small*，1970）全由侏儒主演，大小一變，任何正常的東西反而有

15-7 《天譴》

（西德，1972），克勞斯‧金斯基（Klaus Kinski）、塞西莉亞‧里維拉（Cecilia Rivera）主演，維納‧荷索導演。

已故的金斯基原是個不知名的小性格演員，因為演了幾部荷索的電影而成為德國新電影最有名的男演員。導演喜歡金斯基「魔鬼」的氣質——他的張力、他的恐懼。他像個發怒的天神，神力無邊。他在荷索電影中的表演風格通常誇大，概念化而不寫實。在此片中，他飾演嗜權的西班牙遠征軍，動作突兀，無定性，臉上帶著凶猛的面具，卻可突然逆轉宛如要攻擊的眼鏡蛇。（New Yorker Films 提供）

問題了，他說：「侏儒不是怪物，而是那些門把、椅子都太大了。」

荷索是德國新電影的**寓言家**（allegorist）。他關心在大的形而上意義下的人類處境。他的電影多半由象徵實驗開始，內裡充滿驚人的儀式、神話、隱喻。他的角色多半是充滿執念的神聖傻瓜（holy fools）、怪胎，但他們也多少令我們熟悉：「我電影中的多是邊緣人，他們就是我們自己的有些面……在極端壓力下的人給我們更多內省我們本質的看法，以及我們最內在的東西的觀點。」

比如《天譴》（*Aguirre*，見圖15-7），故事背景是十六世紀祕魯的霧山中，主角決定反叛支持探險旅程的西班牙王室。一小撮人跟著他穿過湍流，在木筏上建立他自己的「王國」；他以一種瘋狂的帝國優越感宣稱極目所及之地都屬於他，完全不理有沒有人已經住在那兒。一陣毒箭雨般落在追隨者身上，包括他計劃娶的女兒；當他蹣跚地大叫大嚷時，幾百隻吱吱叫的猴子跳上竹筏，似乎從叢林中來佔領領土，這是什麼人類不屈不撓精神啊！

另一些作品對人類比較同情，雖然也帶著悲觀。《人人為自己，上帝反眾人》（*Every Man for Himself and God Against All*，1974，又稱*The Enigma of Kaspar Hauser*）是根據1828年的真實故事改編，一個德國小村莊裡發現一個人如野獸般被關著孤獨長大，沒有人知道他來自哪裡，姓啥叫啥。他不會說話，幾乎不會走路，怪到極點（由布魯諾·斯列斯坦飾，他也是個精神分裂者），村人為了解謎給他做了若干試驗，一個教士想改造他信仰「唯一真的宗教——基督教」。一個教授宣稱他是智障，因為他不懂學院語言。馬戲班老闆想剝削他做「怪物」秀，一個柔弱的領主想收養他，將這個「高貴的野蠻人」帶到歐洲多處時髦沙龍展覽……卡斯伯在這些文明試驗毫無感應，後來被一名神祕的刺客謀殺了。不過村民反而鬆了一口氣，至少可以將他視為變種，不需要再擔心一個不正常的人。

15-8 《史楚錫流浪記》

（西德，1977），維納·荷索導演。

許多荷索電影帶有神話性，將英雄旅程以詩化影像和偶爾爆發之黑色幽默穿插其間。此片中三個可愛卻不太聰明的朝聖者放棄了柏林的苦生活，到美國威斯康辛州追尋他們傳說中的黃金國。此處他們攤開大地圖查目標，只知是在北美的某個地方。女主角是有時賣淫、喜和虐待狂鬼混的女子，男主角是一個瘋癲的老紳士，還有最怪的史楚錫，是一個好心的壯漢，他的身體與腦子似乎是兩回事。他們在冬日開始他們的旅程，幾乎沒有錢也不諳英語，當然一開始就註定失敗。

（New Yorker Films 提供）

荷索有如盧梭般對簡樸、自然、尊嚴、製造奇幻的能力等特質十分尊重。在《人人為自己，上帝反眾人》中，主角一再為平凡的事物迷住，一位關懷他的農婦讓他抱她的嬰兒，他抱小孩在懷裡，忽然他的眼睛充滿淚水，他結巴著說：「母親，有時我覺得遠離一切」。在《史楚錫流浪記》（Stroszek，見圖15-8）中，正直的主角（又由布魯諾・斯列斯坦飾）接收了獄友的離別禮物——他用屁點燃一個爆炸聲來慶祝他的出獄。這些粗鄙的場景也令人難忘。

不是所有荷索的作品都壯麗逼人。他也和其他極端藝術家一樣，有時大膽的概念行不通。像《新創世紀》（Fata Morgana，1970）有不少醉人的影像，但全片不知所云，自以為是地過於藝術化。每日在拍《玻璃精靈》（Heart of Glass，1976）時，荷索都將演員催眠賦予角色昏迷的怪異外貌。聽來好像很棒，但卻是他最悶的電影之一。《諾斯費拉圖》（Nosferatu，美／德，1978）重拍穆瑙1922年之傑作，由克勞斯・金斯基演吸血鬼，影像驚人，但對白充滿可笑的矛盾，美國老闆改配德語希望改善點，結果卻沒有。

其他電影比較成功的有《浮石記》（Woyzeck，1978）改自格奧爾格・畢希納（Georg Büchner）1850年的經典戲劇，仍由金斯基主演。《陸上行舟》（Fitzcarraldo，美／德，1982）由金斯基飾演歌劇迷，一心一意要在亞馬遜叢林中建造一座歌劇院。他的電影幕後花絮精彩程度不輸正片，荷索堅持重建真

15-9 《瑪麗亞・布朗的婚姻》

（*The Marriage of Maria Braun*，西德，1978），漢娜・許古拉主演，賴納・維爾納・法斯賓德導演。

許古拉是德國新電影最有名的明星，演了多部法斯賓德的電影。此片依照女性電影的大傳統，讓不快樂的女主角沉迷在酒精中，如同那些美國女星——如瓊・克勞馥、拉娜・透納、蘇珊・海華等。布朗之崛起象徵了西德戰後之繁榮。（New Yorker Films 提供）

15-10 《一年十三個月》
（*In a Year of Thirteen Moons*，西德，
1978），法斯賓德導演。
這部對女性電影的仿諷／致敬的電影和它
「一切為了愛」的主題，古怪、滑稽又可
悲。主角是已婚男子，與一個古怪的富翁
有了一夜情，不可自拔地愛上他。富翁臨
消失前説如果男主角是女人，他就有可能
真的愛上他。男主角於是棄家變性改了名
字，最後被迫賣淫求生。演此角的男演員
塊頭頗大，絲毫也不以飾演此角色為忤，
他將這個變性後的女子演成一位淑女。
此處他決定去看以前的老師，但這位修女
認不出他。他説：「修女，是我呀！」修
女眼都不眨，「喔，是你！」兩人談起話
來，完全不提變性一檔事。這是純粹的法
斯賓德作風。（New Yorker Films 提供）

實事件，其著迷的主角非要把巨大的蒸汽船拉過叢林中陡峭的山峰。但荷索希
望戲裡的船更大點，山更陡點。這也是他電影中少有的擁有快樂結局的作品。

荷索的黑色幽默，超寫實主義還有語焉不詳的傾向常被比為布紐爾，但每
個藝術家的精神都不同。布紐爾的本質是帶點變態的頑皮和聰明，看不起人類
愚行但也覺得有趣。荷索則對純真較溫和。他也更嚴肅，更磅礴，帶著壯麗的
驚歎和天譴般的魂魄。布紐爾才不信天神，他以為人類之苦全是可悲人類自己
製造出來的。

這場運動的領導者是**法斯賓德**（Rainer Werner Fassbinder，1946-1983）。他
十四年間拍了四十多部電影，多麼地驚人！他也是演員，出現在自己或他人的
作品裡，也身兼劇場、廣播劇、電視之編導。的確，有些影評以為他長達十四
集的電視影集《柏林亞歷山大廣場》（*Berlin Alexander-platz*，1979-1980）是他
最偉大的傑作。他是個很不快樂的人，陰鬱、神經質、索求無度卻才華橫溢。
問他為何如此努力工作，他說：「逃避孤獨！」他36歲便因酗酒嗑藥而早逝。

早些時候他參與慕尼黑劇團的演出，那是在他的家鄉。1960年代在那個學
生騷動，激進運動充斥的年代，他為反戲劇劇團寫、導、演舞台劇。他一直用
同一批演員和技術人員，包括漢娜·許古拉（Hanna Schygulla，見圖15-9），她
主演了荷索後期的很多電影。

他的首作是《愛比死更冷》（*Love Is Colder Than Death*，1969），這片名
可以說是他的主題信念，連同《瘟神》（*Gods of the Plague*，1969）以及黑幫片
《美國大兵》（*The American Soldier*，1970），都以個性化的古怪方式達到同等

主題。在顯然是好萊塢影響之外，這些早期作品都有高達的影子，尤其其奇特地將紀錄片技巧與風格化的類型片傳統混合在一起，再加上即興創作和不平均的處理。

法斯賓德也拍其他類型，如神經喜劇、古典文學改編、黑色電影、科幻片，甚至西部片。他最喜歡的是家族通俗劇，尤其是女性電影，也是好萊塢片廠的主要商品。

他老關心著局外人，拍的是挫敗者──罪犯、窮人、妓女、同性戀、外國人、黑人和其他在社會邊緣被歧視的人。他的角色悲傷孤獨、渴望愛情、希望被執迷於金錢地位和中產階級紆貴價值的世界接受。他的男性主角多是平庸、拙於言辭、有點荒謬的人，我們會對他們的笨拙會心一笑，也會被他們的真情和絕望打動。

他是馬克思主義者，也是激進的同性戀者。他的電影探討政治和性的主題──多是性的政治。無論同性異性之戀情都是權力鬥爭，情人是主導或被支配的，壓迫者或受害者，對法斯賓德而言，愛情是一種折磨──是「社會壓抑最好、最潛在為害也最有效的工具。」《四季商人》（*The Merchant of Four Seasons*，1971）中，一個善良的男人不斷被他的愛妻背叛乃至他酗酒至死。在《站長夫人》（*Bolwieser*，1977）中他又重複這個主題，至於《佩特拉的苦淚》（*The Bitter Tears of Petra von Kant*，1972）探討的是女同性戀三角關係裡的性虐／被虐煩惱。

《恐懼吞噬心靈》（*Ali: Fear Eats the Soul*，1973）是他揚名國際之作，贏得坎城評審團大獎。電影中，中年笨拙的女清潔工愛上比她年輕二十歲的阿拉伯黑人勞工。他們是社會邊緣人而他們的愛情是被人圍剿的禁忌。《狐及其友》（*Fox and His Friends*，1974）探討同性戀次文化群體中的階級衝突，也就是說一個統治階級的顯貴和一個在性和經濟上都被剝削的低下階級的人之間的衝突。法斯賓德扮演穿皮夾克的民工，他中彩券的獎金和他的自我尊嚴都被一個勢利的審美家剝光。法斯賓德指出：「這不過是碰巧在同性戀人群中發生的故事，它也可能發生在另一個環境中。」

法斯賓德的電影一般很通俗劇，充滿了突發的暴力和一波波情感的崩盤，但他的通俗劇會被他的「坎普」（campy）智慧顛覆，如蘇珊・桑塔格（Susan Sontag）在她的著名論文〈論坎普〉（*Essay on Camp*）中所說，坎普的感性尤與男同性戀的文化相關，雖然不是他們的專利。女異性戀者如梅・蕙絲、卡露・柏奈（Carol Burnett）和貝蒂・蜜勒（Bette Midler）也在作品中呈現坎普色彩，它也不是所有男同性戀的典型特徵，諸如愛森斯坦、穆瑙和庫克都是同性戀，但他們的作品與坎普無關。

坎普（camp）也與懷舊有關。它常常拿以往很嚴肅但現在嚴重過時的流行文化來開玩笑。例如法斯賓德最喜歡的電影都是道格拉斯・塞克（Douglas Sirk）的金光閃閃女性電影──如《天荒地老不了情》（*Magnificent Obsession*，1954）、《深鎖春光一院愁》（*All That Heaven Allows*，1956）和

《春風秋雨》（*Imitation of Life*，1959），這些電影暱稱為「眼淚電影」，因為它們超級催淚，角色也一連眼淚汪汪；女主角們愛得不太聰明卻愛得頗深，她們吃足苦頭又能倖存下來，這過程中卻總住在華宅中穿著入時。坎普喜歡崇拜一些偶像，尤其有傳奇色彩的人物如瓊·克勞馥或茱蒂·迦倫。這些女性的生活都與極端情感有關。坎普感性在其智慧中很賤很惡，喜歡過度的受虐狀態，也認知其後的人性。

評論家約翰·桑福德（John Sanford）指出，法斯賓德首先是人道主義者，期待著未來更有人性的世界：「有人批判他為犬儒主義，的確，在他荒疏的歲月中他的悲觀幾近虛無主義。但法斯賓德的絕望是由其所處的世界、社會和人類狀況引起的，而不是對人本身。如果他的電影傳達了任何訊息，那就是世界一定要改變。」

義大利　　這段時間出現的最重要的兩個導演是貝納爾多·貝托魯奇和蓮娜·韋穆勒（Lina Wertmüller）——兩人均為馬克思主義知識分子，也都關心性與政治的主題，但在其他方面南轅北轍。**貝托魯奇**（Bernardo Bertolucci，1940-）是詩人及影評人之子，年輕時也出版過詩集，二十歲時憑藉自己的詩集《*In Search of Mystery*》得過全國詩作大獎。

第一部重要作品是《革命前夕》（*Before the Revolution*，1964），他那時只有24歲。電影主角是中上階層的年輕人，自以為是浪漫的叛逆者、馬克思主義

15-11 《巴黎最後探戈》
（義／法，1972），馬龍·白蘭度、瑪麗亞·施奈德（Maria Schneider）主演，貝納爾多·貝托魯奇導演。

此片爭議頗多。有人以為是傑作，有人貶之為黃色電影。義大利法庭判之為：「猥褻不潔，訴諸低級感官情欲。」當然這種爭議讓它十分賣座。導演說：「我不拍情色片，只是拍一部有關情色的電影。」他的看法是表現「性」是如何用來滿足潛意識需求的，其只與性有很表面的聯繫：「在一段關係發展前才是『情色』，關係中最強烈的情色一刻是在開始時，因為關係是由動物本能誕生的。但每個性關係都註定喪失其純粹的動物性，性於是成了說其他事的工具。」（聯美公司提供）

15-12 《疾走繁星夜》

（義，1982），保羅‧塔維亞尼和維克
托里奧‧塔維亞尼兄弟導演。

塔維亞尼兄弟喜將不同風格並列產生
現實和幻想不和諧的對比。例如此片以
法西斯統治末期義大利村民的生活為主
題，當時美軍即將解放義大利。故事由
一個當時只有六歲的小女孩敍說，此處
這位法西斯士兵的死法並不真實，但存
在於小女孩想像中：革命黨亂矛擲向士
兵，像刺穿可惡的蟑螂般。（聯美公司
提供）

革命者，對抗中產階級價值觀。但他對當代有懷舊感，依依不捨地耽溺於自己
階級的享樂和安逸，同時幾乎亂倫式地垂涎於自己那美麗又帶有階級享樂主義
的阿姨。貝托魯奇作品有依底帕斯式的吸引力──年輕男孩老迷戀性感聰明而
母性強的女性，帶著強烈的佛洛伊德意味。

　　《革命前夕》有許多移動鏡頭，這成為之後他的商標。它們常常與跳舞
場面相聯，這也成了他的一種標誌。他的移動鏡頭很奇特，個人化，有時即
使是在對話中，鏡頭也會前伸，旁拉或者向上拉遠──像在《同流者》（The
Conformist，1970）中。在《巴黎最後探戈》（Last Tango in Paris，見圖15-
11）中著名的探戈舞場景，既抒情又是舞者與攝影機同表演的雙人舞，充滿了
華麗誘人的動感。在《一九○○》（1976）中，勝利的反法西斯黨人在攝影機
如狂喜般的迴旋中展開紅色大旗。他那才華過人的攝影師維托里奧‧斯托拉羅
（Vittorio Storaro）以動感攝影著名。

　　貝托魯奇應是馬克思主義導演中最抒情和華麗者。除了優雅的動感鏡頭
外，他的影像也頗為驚人，如《同流者》中之裝飾派藝術的室內設計，和《蜘
蛛策略》（The Spider's Stratagem，1970）中的神祕的奇里科（Chirico）繪畫
之風格。他豐富浪漫的通俗劇《一九○○》背景跨越長達五十年歷史，由一貧
一富二個家庭來看這半世紀。其華麗的製作品質和國際明星（包括勞勃‧狄尼
洛、傑哈‧德巴狄厄、畢‧蘭卡斯特和唐納德‧蘇德蘭）令人想起維斯康提的
作品。

　　之後貝托魯奇沉寂了十年，以《末代皇帝》（The Last Emperor，1987）東
山再起，這部豪華的合拍片獲得奧斯卡最佳影片，用英語對白來敍說1908年年

15-13 《小男人真命苦》

（義，1972），姜卡洛‧吉安尼尼主演，蓮娜‧韋穆勒導演。

韋穆勒電影的色調變來變去，大膽創新。男主角咪咪是個自以為性解放的傲慢男人，和情婦、兒子住在一塊。他另有結髮妻，不幸的是，妻子希望過忠貞的生活。當咪咪得知妻子為另一個男人懷孕，他氣得要以色誘那個讓他名譽受損的男子不可愛的妻子作為報復，經過幾次求愛，那個妻子終於屈服於他的色誘，發出嘆息和嗚咽。這段色誘以滑稽的方式說明膽小的男子在床邊發抖，眼看巨大的女人朝他而來，宛如維蘇威火山要把他吞噬。這位筋疲力盡的男子在此頹然地想自己的大男人行為，而女人則高唱著情欲。當他告訴她追求她的真相，她十分沮喪。此時她罵他虛偽，因為她以為自己全為了愛而屈服，影片的風格又為之丕變。此時我們完全同情她，對男主角的喜愛大減。（新線電影公司提供）

幼登基的溥儀令人難以置信的一生：他奇蹟般地在二戰後共產黨之勞改營中存活，在1960年代末的「文革」中作為一個安分的園丁去世。電影在壯觀紫禁城內的寬闊視野中展開，也是西方製作首次被允許去宮內拍攝。電影是對一個男人被迫成為傀儡的細緻描繪，這也是電影中不時出現的主題。

塔維安尼兄弟（保羅與維托里奧，Paolo and Vittorio Taviani）只有兩片曾在美公映——《我父我主》（*Padre, Padrone*, 1977）和《疾走繁星夜》（*The Night of the Shooting Stars*，見圖15-12），但它們也是當時最受推崇的電影。他倆承襲了新寫實主義傳統，好用真正的實景和非職業演員，但也加入一些帶有明顯干擾性的設計，打破寫實主義的傳統。在《我父我主》一片中，令人振奮的抒情音樂在現實存在的場景中奇幻地不知從何冒出，我們也能聽到許多角色心裡的話，甚至一隻羊的抱怨。

蓮娜‧韋穆勒（1928-）曾是個女演員、舞台劇編劇和導演，之後在費里尼的《八又二分之一》中任副導，她第一部重要電影是《小男人真命苦》（*The Seduction of Mimi*，見圖15-13），使她在坎城勇奪最佳導演大獎。此片與她的其他作品相似，都是政治與性的鬧劇——還有性的政治鬧劇。1970年代，她

15-14 《七美人》

（義，1976），吉安尼尼主演，韋穆勒導演。

吉安尼尼是韋穆勒最愛的演員，他們一齊合作多部影片直到1980年代分手為止。雖然他是有成就的戲劇演員，而他作為一個諧星則更為著名。諧星通常都表演誇大，但若欠缺人文觀點就會流於過火和機械化。此處，吉安尼尼也許碰到了最好的角色，飾演典型的宵小色狼，覺得自己簡直是不可抗拒，沉迷於自己的魅力中，不覺二戰已發生。「世界怎麼變成這樣？」當他被關在駭人的納粹集中營裡，不禁問道。（華納兄弟電影公司提供）

導了一堆喜劇，毀譽參半但受人矚目：《愛情無政府》（*Love and Anarchy*，1973）、《一切完蛋》（*All Screwed Up*，1974）、《浩劫妙冤家》（*Swept Away*，1974）、《七美人》（*Seven Beauties*，1976）還有《血染西西里》（*Blood Feud*，1979），1980年後她產量銳減。

她在美國很受歡迎，觀眾喜歡她電影中的粗俗、喧鬧的活力，還有高度的娛樂性。韋穆勒是民粹主義者，她拍主流電影，工人階級能看得懂的電影，但她並不說教，要觀眾自己下結論。

她也被有些女性主義評論家批評，因為她突出表現了粗俗、鄙俚的女性角色，猶如魯本斯和提香筆下的裸女。有位評論家下標題說：「蓮娜·韋穆勒真的只是男生之一嗎？」但她喜歡嘲諷和自相矛盾。她一直為女性說話，但她也並不感傷。不管她的女性角色多滑稽（男的也一樣可笑），韋穆勒的女性其實強悍實際，對自己認同強烈，甚至勝過男性。

也許對韋穆勒的作品影響最大的是皮亞托·傑米（Pietro Germi，見圖13-20）的社會喜劇。兩人作品都拍義大利的刻板印象，也嘲諷社會與性的虛偽。韋穆勒和傑米一樣重故事，她的電影有很多的情節。事實上她什麼都多，對白多、音樂多、嘈雜聲多，特別是活力多。她能煽動起觀眾，即使是用一些闡釋性的場景——好像《七美人》（見圖15-14）中那個旋風似的開場，那也是她最為人讚頌的作品。她的喜劇樂在她的方言幽默，但須看翻譯字幕的觀眾就無法領略。她的對白中摻雜了咒罵和粗話，這些東西通常也能設法從其他形式中表

現出來。

她有如卓別林一般關心「小流浪漢」的命運。她的電影常站在男性主觀觀點看事。雖然他們有點偏見與虛榮，她的工人階級主角們應該能過得更好，但結果常常被不公平地對待。他們多半盲目地挺住「男子氣概」榮譽感，這對韋穆勒來說和黑手黨、大企業、法西斯差不多意思，其實說開來，就是父權的權力結構。

她的電影中眞正的平等來自眞正的愛情——平等伴侶之間的愛情。如寓言般的《浩劫妙冤家》，主角吉安尼尼是豪華遊艇上汗涔涔的船員，信奉共產主義，他必須忍受被寵壞的討厭富婆經常爆發的侮辱言詞，抱怨他的無能、他的體臭，但當他們孤獨困在荒島上時，她可得到了他的報復。他用他傳統的男性至上態度，屈辱地要她認知現在誰是老闆。後來他們休戰，並且相愛——這短暫的時日裡兩人不必有階級分野，直到有船經過兩人被救爲止。但她只想留在天堂般的孤島，他卻想試試她的愛是否可以脫離階級偏見。回到陸地，她變得沉默寡言。吉安尼尼混合了喜劇和情感的表演，在片尾結局時展露無遺，當她踏上直升機遠離，攝影機突然變焦特寫至他滄桑的臉上——驚訝與難過於她的背叛，這是現實啊，不是天堂。

東歐

1970年代的共產主義國家與西方特別是美國相比，標準和藝術自由上都不太說得準。儘管如此，對電影導演或其他藝術家而言，尤其相比於史達林的時代來說，情況已經有改善。波蘭和匈牙利電影可批評政治權力架構，指出其腐敗之處。蘇聯的佳作倒很少有政治性，仍是文學名著改編和古裝劇，或者政治背景維持中立的電影。

蘇聯氣氛較爲緩和的徵兆來自**安德烈‧塔可夫斯基**（Andrei Tarkovsky，1932-1987）可以開始工作的例子，雖然他不是完全不受干擾。作爲前衛藝術家，他的難相處、個人化還有語焉不詳都是其特點，他是蘇聯的高達，他知性、挑戰性高的電影，包括夢境、幻象、意識流、超寫實主義，以及繁複的剪接技巧、新聞片段和特殊效果等等元素。二十五年中他只拍了七部片：《伊凡的童年》（*My Name is Ivan*，1962）、《安德烈‧盧布耶夫》（*Andrei Rublev*，1966）、《索拉力星》（*Solaris*，見圖15-15）、《鏡子》（*The Mirror*，1974）、《潛行者》（*Stalker*，1979）、《鄉愁》（*Nostalghia*，義／蘇聯，1983）和《犧牲》（*The Sacrifice*，瑞典，1986）。

塔可夫斯基的主題環繞在形而上概念上而自成一格——信仰與懷疑的難題、發展精神價值的需要等。如美國前衛導演斯坦‧布拉哈格（Stan Brakhage），他關心藝術家在社會中有前瞻性的角色以及他們與自然的關係，他的最後一部電影《犧牲》，陰鬱、神祕，充滿對生命死亡的省思，在世界尤其是西歐備受禮讚。他相信電影是藝術綜合體，而他的作品也對歐洲過去的藝術大師致敬。

15-15 《索拉力星》
（蘇聯，1971），安德烈‧塔可夫斯基導演。

塔可夫斯基極端個人風格的作風在蘇聯奄奄一息的文化體制中無效。他的作品老在不同影展中獲獎，官方不得不將他的影片發行到西歐市場中賺取利潤，但他成為蘇聯電影的「壞孩子」── 被羞辱、譴責，但因他賺得到外匯而被容忍。在蘇聯，他的電影常被禁 ── 蘇聯不希望引起效尤。（現代藝術博物館提供）

　　塔可夫斯基過去常被蘇聯政府關切。作品多所擱置或重剪，也被蘇聯文化當局重批。美國影評人邁可‧鄧普西（Michael Dempsey）說：「他們挺像好萊塢的大亨們搔著腦袋煩惱，怎麼辦，這個藝術瘋子不愛錢。」由於當局不支持他的作品，他乃在1983年去義大利拍出《鄉愁》，至1987年癌症去世為止，他一直留在西方。

　　另一蘇聯大導演是**尼基塔‧米亥可夫**（Nikita Mikhalkov，1945-）多拍古裝片或文學改編作品。他是電影界的契訶夫，如詩人般記錄錯失時機的悲愴，主角都是革命前的中產階級好人，想過有意義的生活，嚮往以自己的才華做一些不平凡的事，但末了卻妥協於安逸平淡的日子。他的作品充滿無力、悔恨和冗長乏味的章節。《愛的奴隸》（Slave of Love，1976）內容是1917年革命時電影攝製團隊裡的愛恨關係；《歐布羅莫夫》（Oblomov，1980）則改編自伊凡‧岡察洛夫（Ivan Goncharov）傑出的悲喜劇。歐布羅莫夫是蘇俄文化中虛構的人物，一個好心純真的寄生蟲，是個似乎無法自立的人，他一沮喪就去睡覺，他一著急也去睡覺，想逃避做決定也去睡覺。早上起床不久，他又回去小憩，他是俄國有氣無力和懶惰的象徵。

　　當然，米亥可夫迄今為止的最佳作品改自契訶夫就一點不奇怪了。《一首未完成的機械鋼琴曲》（An Unfinished Piece for Player Piano，1977）改自契訶夫第一個舞台劇本，也捕捉到契訶夫那種喜中帶悲、細膩溫柔，以及酸楚中

帶甜的手法，角色在片中喋喋不休地論事，喝茶，哀嘆喪失的童年理想，又再喝茶，暢談改變人生──可是不是現在就改。主角後來決定跳湖了結他無聊的生命，可惜湖水只有二呎深，這個悲傷的角色只得到一身泥。「什麼都不會改變。」一個角色對每日的點滴如是結論。

澳洲　　　　　　1971年澳洲成立電影署對澳洲飛躍成世界級的電影生產基地有很大貢獻。這個政府機構提供1970至1980年代初製片減稅計畫，和豐厚分配所得的方法，乃出現一批背景設在二十世紀初的口碑電影。其中有幾部涉及英國殖民傳統，以及白人對原住民的不平待遇。

我們很難判定澳洲電影全貌，因為在美國公映的不多。但可見者技術水準均不俗，並且都有澳洲引人矚目的美景。在風格上，它們各具特色，從佛瑞德‧薛比西（Fred Schepisi）的《惡魔的遊樂場》（*The Devil's Playground*）和貝瑞斯福的《純真的謊言》（*The Getting of Wisdom*）的低調人道主義，到彼得‧威爾情感豐富的作品，或阿姆斯壯的《搖滾夢》（*Starstruck*），和喬治‧米勒（George Miller）的《衝鋒飛車隊》（*The Road Warrior*）那樣技巧華麗飛揚。這五大導演加上美國生的演員梅爾‧吉勃遜（Mel Gibson）就是澳洲新浪潮的六巨頭。

彼得‧威爾（Peter Weir，1944-）名氣最大。他的作品社會意識深厚但觀點奇特，強調超自然、神話和傳奇。他對邊緣事物著迷，這些東西間接地暗示了某種情感和思想。《懸崖上的野餐》（*Picnic at Hanging Rock*，見圖15-16）根據真實事件改編，故事是英式寄宿女校幾個女生在澳洲曠野神祕失蹤的事件，

15-16 《懸崖上的野餐》
（澳，1975），彼得‧威爾導演。
威爾是製造氣氛的大師，能用有限的方法──如樹枝折斷、樹葉震動和場面調度中陰森的陰影，就製造出神祕和具威脅感的氣氛。（現代藝術博物館提供）

我們永不知道她們發生了什麼事，威爾暗示可能原住民綁架了她們，懲罰她們的入侵，全片充滿對神聖事物的崇敬和不可侵犯。

威爾在《終浪》（*The Last Wave*，1977）中追求這個意念，這部電影充滿超自然思維。男主角（李察‧張伯倫飾）是來自雪梨的律師，他被夢境所困，一位原住民告訴他：「夢是真實的影子。」大自然發狂了，幾乎如復仇般向人類撲來，大塊冰雹從藍天落下，打碎了窗戶，打傷了小孩。另一場戲，律師車上收音機中冒出大水，黑雨在城市滂沱而下，預示著聖經中的大洪水。電影象徵了白人遠離自然的疏離高寡，他們損壞大自然，也傷害了曾與大自然和諧相處的原住民。

《加里波底》（*Gallipoli*，1981）則以更寫實的方式處理兩個年輕人在一戰時的成長故事，電影用驚人的**寬銀幕**攝影如**史詩**般處理力與美的儡人畫面。這是一部基本上反戰反殖民的電影，將澳洲對英國可笑又盲目的效忠戲劇化地表達出來。末了的高潮戲是著名的土耳其加里波底戰役。澳洲作為分散注意力的部隊一出戰壕就被敵軍機關槍掃蕩殆盡，與此同時傲慢的英軍卻能在毫無阻擋的土耳其半島長驅直入。

威爾的《危險年代》（*The Year of Living Dangerously*，澳洲／美，1982）背景是1965年的印尼，這是天真、有野心的澳洲記者（梅爾‧吉勃遜飾）和英使館雇員（雪歌妮‧薇佛飾）的火辣辣愛情故事。獨裁的蘇加諾（Sukarno）政府因貪腐引發政變，電影的影像如不真實的夢境般展開，威爾所營造的暴力、邪惡、污濁的氣氛極為出色，即使故事的處理有些焦點模糊。

威爾最後也像其他導演一樣赴美發展，結果喜憂參半。驚悚片《證人》（*Witness*，1985）由哈里遜‧福特飾演在門諾教派社區（Amish community）臥底的警察，在商業上非常成功。《春風化雨》（*Dead Poet's Society*，1989）是有關被壓抑的私校高中生和他們迷人的英文老師（羅賓‧威廉斯飾）間的故事，成績也很傲人。另外一些作品如《蚊子海岸》（*Mosquito Coast*，1986）、《綠卡》（*Green Card*，1990）和哲學性的《劫後生死戀》（*Fearless*，1993）則乏善可陳，直到由金‧凱瑞（Jim Carrey）主演的《楚門的世界》（*The Truman show*）才另創高峰。

布魯斯‧貝瑞斯福（Bruce Beresford，1940-）可能是這群人中最不張揚的一位，他最出名的作品《烈血焚城》（*Breaker Morant*，見圖15-17），是軍事法庭審判的故事，發生於英國與荷屬非洲人在南非進行的布爾戰爭（1899-1902）期間。片中的審判場景不時**閃回**到過去的游擊戰片段。電影採取強烈的反殖民立場，表現了三個軍官被道德敗壞的英國政府當成代罪羔羊，其對充滿政治思維的軍人的嘲諷描繪，腔調近似庫柏力克《光榮之路》之處理。

貝瑞斯福搬去好萊塢之後，他的創作就起起伏伏，最好的作品是《溫柔的慈悲》（*Tender Mercies*，1982），以東山再起的鄉村歌星為背景，主角由勞勃‧杜瓦飾演。《芳心之罪》（*Crimes of the Heart*，1986）則由古靈精怪的貝絲‧亨利（Beth Henley）的劇作改編；《溫馨接送情》（*Driving Miss Daisy*，1989）是

15-17 《烈血焚城》

（澳，1980），（著斜帶者，由右至左）路易‧斐茲傑拉德（Lewis Fitz-Gerald）、布萊恩‧布朗（Bryan Brown），以及愛德華‧伍德沃（Edward Woodward）、布魯斯‧貝瑞斯福導演。

很多評論者以為澳洲電影很男性化，其男性情誼在以男性為主的類型片如戰爭片中特別明顯。（A New World Picture 提供）

15-18 《衝鋒飛車隊》

（*The Road Warrior*，澳，1982），梅爾‧吉勃遜主演，喬治‧米勒導演。

吉勃遜來自澳洲，現在成了美國的大明星。他是成功的演員也是創作視角極為寬廣的成功導演。此處他演「瘋狂麥斯」，一個飢餓地四處搶劫的戰士——介於約翰‧韋恩和流浪武士間，又帶點《原野奇俠》的味道。（華納兄弟電影公司提供）

一部驚奇小品，口碑也甚好，最後奪得奧斯卡最佳影片。

喬治·米勒（George Miller，1945-）恐怕是澳洲電影新浪潮導演中最聲勢浩大的一位。他最著名的電影是《衝鋒飛車隊》（Mad Max，1979），及其拍攝於1981年和1985年的兩部續集（見圖15-18），該系列電影均由梅爾·吉勃遜擔綱其陽剛暴力英雄。第一部最為傳統寫實，美式復仇幻想不時添加一點暴力、追車、爆炸——被美國影評人大衛·休特（David Chute）稱為「撞車加燃燒」類型電影。其第二集是最過癮的電影之一，裡面有摩托車電影和科幻片的影子，還帶點武士電影、連環漫畫和「通心粉西部片」的元素，甚至還有皮夾克幫性虐待色情片（leather S&M porn films）意味。麥斯被描述成放蕩不羈的神話英雄，頗似西部片中的獨行俠般孤獨流浪又身手不凡，他與農家聯合抵禦歹徒和野蠻人；不同的是，他們生活的荒疏沙漠是第三次世界大戰後的不毛之地，交戰國仍為石油戰鬥不休，而少數倖存者必得為維護消失中的資源而與掠奪者奮戰。

米勒的重點不在主題與角色，反而是高標風格化。《衝鋒飛車隊》系列電影擁有神祕有力的影像風格，詩化又具史詩況味，剪接風格一忽兒抒情一忽兒又如重錘般使我們震動不已。其貨車追逐場面風采十足，被大師技匠史匹柏盛讚。而其偶爾迸發的嘲諷史詩的幽默既陽剛、又嘲弄而野蠻。

澳洲新浪潮中最被讚美的影片應該是《圍殺計劃》（The Chant of Jimmi Blacksmith，見圖15-19），由佛瑞德·薛比西（Fred Schepisi，1939-）執導，根據1900年的真實事件改編。布萊克史密斯是白人與土著的混血，被白人傳教士

15-19 《圍殺計劃》

（*The Chant of Jimmie Blacksmith*，澳，1978），湯米·路易斯（Tommie Lewis）、佛萊迪·雷諾（Freddy Benolds）主演，佛瑞德·薛比西導演。

《紐約時報》著名影評人寶琳·凱爾最稱頌這部史詩傑作，稱之為「一個國家失落榮譽的輓歌」。導演薛比西以為，經濟和性是種族主義之根由。白人剝削吉米和其他原住民，將他們當作廉價勞動力，又視他們為性威脅。吉米一輩子活在羞辱和被拒當中，他終於對白人的要求說「不」並且起來清算他的白人老闆。但正如凱爾所指出的：「他不直接向男人宣戰：他攻擊他們最珍貴的財產，即活潑健康的女人和他們粉白的孩子。」（New Yorker Films提供）

15-20 《我的璀璨生涯》

（澳，1979），茱蒂·戴維斯（Judy Davis）主演，吉莉安·阿姆斯壯導演。

女主角自信、坦率、驕傲、獨立、聰明，甚至有點太有自信。阿姆斯壯特長於創造溫暖、可愛的角色，他們有趣又直截了當，令人十分喜愛。她對此部電影中女主角的態度帶點嘲諷和珍愛。這女孩有勁。（Analysis Film Releasing Corporation 提供）

夫婦救出養大，想讓他溫和有教養，遵行一切白人的規則。養父要他迎娶農莊的白人女兒，那麼「你們的孩子就一點不黑了」。布萊克史密斯想照白人規矩來，卻被白人老闆一再欺侮，老闆肆無忌憚因為土著沒有法定權利，他最後暴力迸發，衝入羞辱和欺侮他的人家中，屠殺了其妻及兒女，他那好心的同母異父兄弟伴隨著他，直到他對吉米沒來由的暴烈厭憎而棄他遠去。

薛比西是一流的風格家，他使故事在寬銀幕影像中震撼有力。他的景觀磅礡瑰麗，剪接快速紛亂，表面似無那麼多血腥，但剪接後拼撞成對觀眾之重擊。吉米的暴力行動始於牧場廚房，我們看到緊張、噤聲的女人，短斧，然後手提攝影機拍著吉米的胡砍，血濺在牛奶上，蛋碎在地板上，嬰兒哭鬧，紅色，到處是紅色一片。

薛比西的好萊塢事業也時好時壞。最成功的是將法國經典喜劇《大鼻子情聖》（*Cyanno de Bergerac*）改為聰明的現代片《愛上羅珊》（*Roxanne*，1987），由史蒂夫·馬丁（Steve Martin）編劇並主演。之後還有一部改編自百老匯戲劇的《六度分離》（*Six Degrees of Separation*，1994）獲得評論界稱頌卻遭遇票房慘敗。

吉莉安·阿姆斯壯（Gillian Armstrong，1942）是這群新導演中最有喜感的，她的第一部重要電影《我的璀璨生涯》（*My Brilliant Career*，見圖15-20）成功地回到1901年的氣氛中。一個敢說敢做的少女，出身不見得顯貴，但努力擠進英式寄宿女校，雖然並無顯赫裙帶，但她卻敢拒絕最有身價的單身漢的求婚，將人生重點放在自己的寫作上。

賈姬·馬倫斯（Jackie Mullens）是她下部龐克搖滾歌舞片《搖滾夢》（*Starstruck*，1982）中更吸引人的女主角，她的經紀人也是她的堂弟，是一個14歲大頭腦靈光的小子，決心使她成為大明星，他們認為重點是要吸引媒體注意。兩人的瘋狂出名計畫十分可笑，有回這位經紀人竟通知媒體賈姬將在雪梨大商圈高空上走鋼索。但媒體說這沒啥了不得，他竟然說：「上空呢？」賈姬

15-21 《感官世界》
（*In the Realm of the Senses*，日，1976），松田英子（Eiko Matsuda）、藤龍也
（Tatsuya Fuji）主演，大島渚（Nagisa Oshima）導演。

日本電影在1970年代嚴重走下坡。大島渚是此時日本唯一在世界掙出頭角的日本導演。這部爭議性的電影寄交紐約影展放映前夕，在海關因內容猥褻被扣，這事使他聲名大噪。後來它在美廣泛放映，正有賴海關醜聞的宣傳作用。這部電影難以定論，不管從任何定義來看，此片都是黃色電影，因為裡面有明顯的性場面，但它也努力探索「性」的意識型態和底下的動機——尤其是死亡之期望，大島渚將之與性高潮相連。他完全不在乎權威和傳統，以為其太死板具壓迫感，他是個人主義的前鋒，也是局外人（尤其年輕人）的代言人。（Argos Films 提供）

竟也被說服得做這件事，不過她後來食言不敢「上空」上陣，卻穿了可笑的肉色假胸，連奶頭都用畫的，使她看來更猥瑣。

　　1980年代初，澳洲電影開始褪色，國家經濟衰退，過往輔助說明電影產業的減稅計畫也取消。古裝劇過時了，電視又造成對電影的威脅。更重要的，是幾乎所有成名的導演明星都移民美國去啦。

第三世界國家　　第三世界國家（尤其那些拉丁美洲、非洲、亞洲的前殖民地國家）的電影早在1950年代初即在世界得到注意，諸如薩耶吉・雷（見圖11-1）的電影即是，之後「第三電影」偶爾在某些地方興盛，特別是拉丁美洲。比如巴西的新電影，由影評人兼導演格勞貝爾・羅恰（Glauber Rocha，1939-1983）為先鋒，拍了不少重要電影，包括羅恰的革命性作品《黑上帝白魔鬼》（*White Devil, Black God*，1964）、《危機的土地》（*Land in Anguish*，1967），還有《死神安東尼》（*Antonio Das Mortes*，見圖13-9）。古巴也一樣，早期對革命的禮讚催生出一批里程碑式的電影，如湯馬斯・辜提爾・阿利亞（Thomás Gutiérrez Alea）的《低度開發的回憶》（*Memories of Underdevelopment*，1969）還有溫

貝托・索洛斯（Humberto Solás）的《露西雅》（*Lucia*，1969）。

1970年代，第三世界國家的電影雖面臨資金短絀以及左或右翼壓迫性政府的仇視（通常是右翼），但得以倖存下來。許多第三世界國家的導演都被迫走入地下，以游擊隊方式拍片。他們反對好萊塢商業電影的逃避主義及過重情節，也不喜歡歐洲過於個人化的作者電影。第三世界國家的電影混合了馬克思主義和民族主義，致力於將馬克思格言戲劇化：「所有人類社會史自古至今就是階級鬥爭的歷史。」

但第三世界國家的馬克思主義與西歐知識分子那種坐在舒適椅子中重理論分析不重行動的馬克思主義完全不同。它們與蘇聯風格之共產主義也不同，蘇聯的社會還算繁榮，技術先進，由政治精英之根深柢固的官僚體系控制。第三世界國家之馬克思主義則較為實際有彈性，較不關注抽象意識型態而注重急迫之社會現實──貧困、文盲、不公──電影導演認同多被壓迫的大眾，這可不是空泛的說法。

第三世界國家的馬克思主義者可以概括為下列幾個特色：

1. 運用藝術為社會改變的工具；
2. 認定帝國主義以及新殖民主義剝削農民和無產階級來增進少數統治階級的利益；
3. 相信所有藝術潛在都帶有挑戰或肯定現狀的意識型態；
4. 解構權力，讓人民知道權力如何行使，還有對誰有利；
5. 認同被壓迫的弱勢群體，如女人、邊緣人、少數民族；
6. 認定環境會影響人的行為；
7. 拒絕宗教和超自然事物，相信嚴格的科學唯物主義；
8. 相信人類之平等；
9. 對歷史和知識採**辯證觀**（dialectical），認為進步是衝突的結果以及對立的結合。

第三世界國家的電影風格各異，不過它們都偏重寫實主義，原因首先是導演們都關注於揭露現實社會中的不公。阿根廷游擊隊導演費爾南多・索拉納斯（Fernando Solanas）和奧克塔維奧・葛丁諾（Octavio Gettino）指出：「每個影像都紀錄、見證、駁斥或深化某個情況的真實，它不只是電影的影像或純粹的藝術價值，它會成為體制難以消化的東西。」寫實主義也比較不花錢，實景比片廠布景便宜多了，職業演員更比不上非職業演員省錢，多半拍出的是他們第一手的生活經驗。寫實主義電影也不需要複雜的錄音和光學技巧，更不需要昂貴之特效。

這段時間的第三世界國家電影多半強悍，甚至令人不舒服，不過並非全部如此。如塞內加爾的烏斯曼・山班內的作品就溫暖幽默以及帶點溫和的嘲諷（見圖15-22），比如影片《匯款單》（*Mandabi*，1970），主角是個肥胖虛榮的文盲，住在窮困的村子裡，有兩個太太和很多小孩。他失業很多年，但他認為：「阿拉絕不會拋棄我們。」他從巴黎的侄子那裡收到一張匯款單，之後電

15-22 《哈拉》宣傳照

（*Xala*，塞內加爾，1974），烏斯曼‧山班內（Ousmane Sembene）導演。

塞內加爾原是法屬殖民地，1960年獨立，人口四百萬，卻拍出黑非洲地區最重要的一些電影。其中以山班內的作品最為著名。《哈拉》（直譯為「無能的詛咒」）夾雜了法語和塞內加爾當地的沃洛夫語，影片揭發了當地奴性的統治階級全力擁抱白人的殖民文化。比方在這場豪華的婚禮中，幾個法國化的社會名流在那兒想怎麼用英文翻譯「週末」這個詞。文化評論家埃爾南德斯‧阿雷吉（Hernandez Arregui）說：「文化成為雙語不是因為雙語之應用，而是因為兩種文化思維方式的連接。一種是本土人民的語言，另一種是疏離的，是屈服於外力的從屬階級的語言。上層階級對歐美的艷羨即為其臣服的最高表現。」山班內和其他第三世界的藝術家一樣，提倡建立民族文化。（New Yorker Films 提供）

15-23 《再見巴西》

（*Bye Bye Brazil*，巴西，1979），卡洛斯‧戴（Carlos Diegues）導演。

這部半喜半憂的史詩令人想起費里尼。影片探討一個巡迴雜耍團搖擺不定的命運。在繁榮時期，他們勉強能賺點微薄的收入維生，在艱難日子中就只好賣淫來求生了。這部傑作粗俗、多彩、時常動人，稱頌在艱難中之人性。（A Carnival-Unifilm Release）

影就細述他得到這筆意外之財後的遭遇。他首先用之賒賬在村中店裡買了食物，接著又大吃一頓，打著嗝兒，彎著身子睡起覺來。第二天穿好衣服去城裡兌換匯票，他飄蕩的長袍彷彿航向大海之船帆。在城裡這個傻瓜一再被騙，漠視他的官方也置之不理。在挫折中，他只好求助另一侄子，但又被騙，末尾這個可憐蟲只剩餘自嘲：「在這個國家，誠實是罪惡。」這簡直是道德寓言。

最好的第三世界國家電影可以通過訴諸我們的正義感而充滿情感衝擊力。在伊梅茲·古尼（Yilmaz Güney）的《父親》（*The Father*，土耳其，1976）中，失業的勞工（由古尼自演）因爲他那有毛病的牙齒，不被批准移民德國去工作，之後，一個有錢的實業家因兒子被控殺人，乃向他提交換條件，他不好意思地說，既然這個勞工要離開家好幾年去找工作，不妨替他提兒子頂罪坐牢換取他的酬金。

當這位實業家吞吞吐吐地提出這個建議時，古尼看向攝影機 —— 看向我們 —— 以深沉、嘲弄的瞭然目光。這個長鏡頭中，他一句話也沒說，他的眼睛震動了我們，他的表情顯露了太多情感，不管多不公平，他知道實業家是對的，這個計畫可以解決很多困難。當他意識到必須與妻兒分開數年，他看著攝影機，慢慢地，幾乎不著痕跡地，一顆眼淚從頰上滑落。他當然接受了。

延伸閱讀

1 Corrigan, Timothy. *New German Film: The Displaced Image.* Austin: University of Texas Press, 1983. 解析德國新電影運動中主要電影人的六部重要作品。

2 Elsaesser, Thomas. *Fassbinder's Germany.* Ann Arbor: University of Michigan Press, 1997. 政治和歷史迫力形成了法斯賓德作品的核心。

3 Forbes, Jill. *Cinema in France After the New Wave.* London: British Film Institute, 1994. 介紹了1968年後電影的文化環境。

4 French, Warren. *New German Cinema: From Overhausen to Hamburg.* Boston: Twayne Publishers, 1983. 概括簡介1960年代和1970年代的德國新電影運動。

5 Gabriel, Teshome H. *Third Cinema in the Third World: The Aesthetics of Liberation.* Ann Arbor: University of Michigan Press, 1982. 清楚地闡述第三世界國家電影的五個主題：階級，文化，宗教，性別歧視和武裝鬥爭。

6 Leim, Mira and Antonin. *The Most Important Art: Eastern European Film After 1945.* Berkeley: University of California Press, 1977. 簡介東歐共產主義國家的電影。

7 Nichols, Bill. *Ideology and the Image.* Bloomington: Indiana University Press, 1981. 探討了電影及其他媒體中的社會表徵──啟蒙。

8 Robson, Jocelyn, and Beverley Zalcock. *Australian and New Zealand Women's Films.* London: Scarlet Press, 1997. 涵蓋了1970年代到1990年代澳洲和紐西蘭的女性電影。

9 Sanford, John. *The New German Cinema.* New York: Da Capo Press, 1980. 敏銳地簡介了德國新電影運動中的主要人物，並配以優秀的圖說。

10 Stratton, David. *The Last New Wave: The Australian Film Revival.* Sydney: Angus & Robertson, 1980. 簡介澳洲電影產業及其主要電影人。

世界大事	⧗	電影大事

1980

卡特總統因一連串人質事件與伊朗斷絕外交關係，美國援救人質失敗。

雷根總統（共和黨）以壓倒性選票贏得美國大選（1981-1989），他大舉減稅和社會福利支出；增加軍備預算，國家嚴重右傾。

史丹力・庫柏力克的《鬼店》改自史蒂芬・金的鬼屋小說，也加入庫布里克的筆觸，述說人的挫敗導致凌虐小孩，成為具原創力和令人難忘的恐怖史詩。

1981

勞倫斯・卡斯丹的《體熱》未具名地改自《雙重賠償》，在其基礎上加入了更多性和刺激的元素。

1982

巴瑞・李文森之《餐館》對費里尼的《浪蕩兒》做了一次美國式的再現，顯示一堆男生坐在一起胡侃有多有趣和動人。

1983

美國失業人口高達1200萬人，是自1941年以來最高的；經濟衰退。

1984

流行歌星麥可・傑克森的唱片《戰慄》銷量突破3700萬張。

1985

美國正式成為全球最大負債國，赤字已達130億美元。

1986

洛杉磯現代藝術博物館開張。

◀「挑戰者號」太空梭起飛後爆炸，七名太空人罹難。

▶詹姆士・卡麥隆之《異形》續集加強女性主義色彩，成績更超前集。大衛・林區的《藍絲絨》的故事始自郊區小鎮，但主角隨著劇情跌入變態邪惡的黑洞中。

大衛・柯能堡的《變蠅人》改自1950年代的科幻片，影射當代疾病之變形症狀。

奧立佛・史東之《薩爾瓦多》審視美國在拉丁美洲的政治騙局。

1987

華爾街崩盤——股票一天縮水四分之一。

電視傳福音的傳教士如吉姆・巴克和吉米・史華格爆發一連串性及貪污醜聞。

1988

喬治・布希（共和黨）當選總統（1989-1992）。

美國內陸城市爆發毒品「快克」的流行，這是一種由古柯鹼再經提煉的易上癮的毒品。

▶克林・伊斯威特的《爵士樂手》記錄偉大的爵士音樂家查理・帕克的感人一生，也開啟這位導演終生總在另闢創作蹊徑的生涯。

▶羅勃・辛密克斯的《威探闖通關》將真人與動畫結合，創新兼有突破性成就。

1989

油輪「艾克森瓦拉茲」造成世界最大的阿拉斯加水域漏油事件。

史派克・李的《為所應為》講述了在美國內陸城市發生的黑白種族互相歧視的故事，最後結束於種族之暴亂。

美國在1980年代的電影製作特點是美學衰退、財務擴張，製作與發行都在實驗新方法，以及逐漸在內容上不再冒險。這段時期是由雷根總統之保守策略主導，他自己原就出身演員，好萊塢主流電影也反映了他的若干價值觀，尤其是民族主義、利潤主義、家族團結和軍事主義（見圖16-1）。但電影永遠不會單一化，評論家羅賓·伍德（Robin Wood）指出，在任何時代主導的意識型態中仍會出現裂縫、干擾和反對勢力。

技術和市場

錄影帶時代來臨使大片廠必得像當年對抗電視般思索對策，錄影帶革命改變了電影拍攝及觀看的方式。比方說，自1960年代以來就存在的經典藝術電影院就大量減少了。何必花五元去看《梟巢喋血》，你大可花兩元租帶來看，也許還被色彩化了呢（雖然這點尚有爭議）？因此，和大群觀眾一齊看大銀幕的老片成了過去式，只偶爾在影展裡出現。

寬銀幕也消退了，原因相似。如果將來觀眾多在家看錄影帶或在有線電視上看電影，何必去拍一部總會被裁了一半或三分之一的電影院構圖的電影呢？於是攝影變得較為實用性，視覺太複雜或內容繁多，到小銀幕上反而有反效果。

於是電影史幾乎操控在影帶出租店旁的觀眾之手。至1987年，出租店之產值已超過電影院。

電影的市場營銷開始變得比電影本身都重要了。宣傳機器與產品的推銷計畫結合常常掩蓋了電影本身的平庸，使諸如《蝙蝠俠》（Batman，1989）這種電影變得無比賣座，等到觀眾發現上了大當時已經晚啦！

獨立監製不開心地發現片廠制度又回頭了。像迪士尼的試金石（Touchstone）、派拉蒙、奧利安（Orion）等公司又開始與票房明星簽長期約，如艾迪·墨菲（Eddie Murphy）簽給派拉蒙、貝蒂·蜜勒（Bette Midler）和湯姆·謝立克（Tom Selleck）簽給迪士尼等等。受共和黨政府一向與大企業親近的影響，片廠又開始買進戲院建立院線，回復在四十年前被政府推翻的**垂直整合制度**。根據統計，到1980年代末，全國22000家戲院中，大片廠已擁有3500家。

其結果也好壞參半，許多公司在1980年代賺到以往不可能的利潤（也因為票價大幅上漲）。電影大致平庸化，雖每年仍有八

16-1 《第一滴血3》

（*Rambo III*，美，1987），席維斯·史特龍主演，彼得·麥當納（Peter MacDonald）導演。

1980年代美國片充斥了軍事形象。《第一滴血》系列在世界的驚人成功，招致自由派分子眾多社會研究和大聲嘆息。事實上，此系列重現了越南戰爭，將史特龍塑造成嚴肅、打不死的殺戮機器藍波，其負載了美國人對在東南亞戰敗的深層憤怒。不過，此系列在其他國家也受歡迎，觀眾視之為後現代武士動作片。（三星電影公司提供）

16-2 《魔鬼司令》

（*Commando*，美，1985），阿諾・史瓦辛格
（Arnold Schwarzenegger）主演，馬克・萊斯特
（Mark L. Lester）導演。

阿諾剛開始因為其發達的肌肉和濃重的奧利地口音被人譏笑，之後卻因《魔鬼終結者》（*The Terminator*）、《終極戰士》（*Predator*）和《魔鬼總動員》（*Total Recall*）等片成為大明星。阿諾有壯碩的身材，大方下巴，嘟囔的口音，專演如卡通之動作片，是不會受傷的和藹的科學怪人。他的佳作都有像漫畫或科幻片的情境。（二十世紀福斯提供）

至十部好電影，但過去那種如賈克奈的爆發性電影，或鮑嘉式的硬漢優雅電影都不會再出現，電影成了一種消遣娛樂，連技術都不到位。

根據《*Orbit Video*》雜誌調查，此時十大票房明星依序是：哈里遜・福特、丹・艾克羅（Dan Aykroyd）、艾迪・墨菲、比爾・墨瑞（Bill Murray）、湯姆・克魯斯、史特龍（Sylvester Stallone）、傑克・尼克遜、約翰・坎迪（John Candy）、史蒂夫・加頓伯格（Steve Guttenberg）和丹尼・狄維托（Danny DeVito），女人都不在列，最好也不過是金・貝辛格（Kim Basinger，第15名）、雪歌妮・薇佛（第16名）。賣座明星前十名中有五位來自電視鬧劇，電影不過重複他們早期的（還比較好的）電視表演，這是很老套的包裝明星手段，完全是老好萊塢片廠方式。

復興的迪士尼是新片廠的典型，他們建立了一條高效的流水生產線，出品大量中成本、中等明星（羅賓・威廉斯、謝立克、蜜勒）主演的討喜電影。如《緊急盯梢令》（*Stakeout*，1987）、《三個奶爸一個娃》（*Three men and a Baby*，1987）或《情比姊妹深》（*Beaches*，1988）等片，劇本和導演有如雞肋，但包裝工夫一流。迪士尼有如1930和1940年代的米高梅，將觀眾喜歡的明星推出給觀眾。

這些電影給你九十分鐘開心，什麼也無可回味，卻絕對成功，帶來鉅額利潤。商業電影乃成為簡單、公式化的有如電視的例行影像。

原因也不難猜，片廠主管越來越多來自電視工業和經紀公司，他們習於按觀眾希冀交貨。老影界大亨即使人格受訾議卻不怕冒險，但到1980年代，成本飛漲如天高，任何冒險的電影都不可能過主管這一關。

這不表示年輕導演就缺乏拍片熱情，但主要還是缺乏人生經驗。過去老導演如威廉・惠曼都是先做別的事才進入電影界，他原是飛行員，在一戰時參加過空戰。拉烏爾・沃爾什曾參加墨西哥革命軍，這些經驗當然比那些只在鳳凰城、西雅圖或亞特蘭大郊區長大的導演寬廣多了。

很多年輕導演處在一個盛裝後卻無處可去，有技術卻無話可說的位置。因此，像詹姆士・卡麥隆（James Cameron）已經證明了他是好的動作片導演，

16-3 《異形續集》
（*Aliens*，美，1986），雪歌妮·薇佛與卡莉·韓（Carrie Henn）主演，詹姆士·卡麥隆導演。

「女性電影」漸退至電視圈後，電影已少見強悍的女人形象。薇佛這種優秀的女星得到像阿諾般的角色，其女人味和幽默感常常是這類電影唯一的可看之處。不過在此片中，導演卻提供了如雲霄飛車般的感官興奮。（二十世紀福斯提供）

拍了《魔鬼終結者》（*The Terminater*，1984）及《異形續集》（*Aliens*，見圖 16-3），但當他想嘗試在自己的作品中加點深度拍了《無底洞》（*The Abyss*，1989），結果卻空泛得讓人尷尬。這些導演多半和他相似。

雷根時代

雷根總統和他的保守政府強調回到「傳統」價值——也就是說，不要像 1960 年代那樣。這場運動遠離了上個世代在電影中反映出來的社會關懷。大部分觀眾（以及選民）被將近二十年的公民、社會、政治爭端耗盡精神，始自甘迺迪之被刺殺，然後是越戰、反戰、民權抗爭、通貨膨脹、水門醜聞，國家威望在世界喪盡——觀眾決定不要這些了！

雷根政府軍備支出大增，舉債至破紀錄。1980 年代賣座電影都和軍隊有關，如《捍衛戰士》（*Top Gun*）、《第一滴血》（*Rambo*）、《第一滴血2》（*First blood II*）、《前進高棉》（*Platoon*）、《軍官與紳士》（*An Officer and a Gentleman*）、《早安越南》（*Good Morning, Vietnam*）、《天高地不厚》（*Stripes*）、《小迷糊當大兵》（*Private Benjamin*）、《第一滴血3》、《金甲部隊》（*Full metal Jacket*）和《魔鬼士官長》（*Heartbreak Ridge*）。

這也是大錢的時代，國家舉債規模超過以往總和，數以兆計。個人和企業累積錢財。美國人開始對富人生活方式好奇，電視節目就反映了此現象，像《朝代》（*Dynasty*）、《朱門恩怨》（*Dallas*）、《富貴名人的生活方式》（*Lifestyles of the Rich and Famous*）。一些電影也是如此，像《你整我·我整你》（*Trading Places*）、《華爾街》（*Wall Street*），以及《二八佳人花公子》（*Arthur*，1981）。

16-4 《爵士樂手》
（*Bird*，美，1988），克林·伊斯威特導演。

克林·伊斯威特分裂的身分和工作（明星／導演，有時為政治家）到1980年代末達到高峰。他一面出現在《魔鬼士官長》中飾演一個傳統的硬朗軍人，一面又導出了敏感而視覺成熟的薩克斯風爵士樂大師查理·帕克（Charlie Parker）的傳記片《爵士樂手》，本片也讓福里斯特·惠特克（Forest Whitaker 左）得到坎城影展的最佳男演員大獎。（華納兄弟電影公司提供）

相反的，社會福利被大幅度削減，結果是100至300萬人無家可歸——許多是婦女與小孩——成為美國城市的街友。美國人口調查局統計至1980年代末，五分之一的社會底層家庭只得到全國收入的4.6%，是1954年以來的最低值。另一方面，最富的五分之一家庭獲得全國收入的44%，也是有史以來最高值。這個年代可用狄更斯的名言概括：「這是最好的年代，也是最壞的年代。」

不過，這個年代也有好片，有通過主流傳統方式拍成的，也有特立獨行的藝術家著眼於美國的社會底層，透過暗中顛覆性的獨立方式拍成。

主流電影　　　1980年代最好的電影全是由實力老將拍出，如布魯斯·貝瑞斯福、彼得·威爾、米洛斯·福曼、伍迪·艾倫、史匹柏、保羅·莫索斯基，多是1970年代崛起者。薛尼·波拉克（Sydney Pollack）的《窈窕淑男》（*Tootsie*，1982）是女性主義代表作，聰明地檢視性別議題，達斯汀·霍夫曼表現出色。同樣地，三部約翰·休斯頓的傑作——《好血統》（*Wise Blood*，1980）、《現代教父》（*Prizzi's Honor*，1985）以及《死者》（*The Dead*，1987）是他七十多歲以後才拍出，成就非凡。但也有其他新導演拍出不朽名作。

勞倫斯·卡斯丹（Lawrence Kasdan，1947-）拍出《體熱》（*Body Heat*，見

16-5 《體熱》
（美，1981），威廉‧赫特
（William Hurt）、凱瑟琳‧
透納（Kathleen Turner）主
演，勞倫斯‧卡斯丹導演。
赫特在自己的處女作《變形
博士》後迅速成為明星。高
大、噪音低沉的赫特明顯喜
歡接受挑戰，不怕演自作聰
明的角色。此片中他飾演被
女主角迷惑又摧毀的笨蛋律
師。透納成為1980年代的重
要女星，她演活了性感又難
控制的女主角。（The Ladd
Company 提供）

圖16-5）、《大寒》（*The Big Chill*，1983）、《四大漢》（*Silverado*，1985）、
《意外的旅客》（*The Accidental Tourist*，1988）。他最能模仿，卻總能添加些自
己的東西，不論是**黑色電影**，如由《漩渦之外》（*Out of the Past*）和《雙重賠
償》衍生出的《體熱》，或從《豪勇七蛟龍》（*The Magnificent Seven*）衍生的
西部片《四大漢》；《意外的旅客》來自安妮‧泰勒（Anne Tyler）情感豐沛的
散文，或抄襲《義大利式離婚》（*Divorce—Italian* Style）的《我真的愛死你》
（*I love you to Death*，1990）。

　　卡斯丹雖有能力偷師別人，但作品總有些空洞，好像缺乏個人聲音，僅在
古典片廠制度中快樂遊走，盡拍些商業作品。

　　巴瑞‧李文森（Barry Levinson，1932-）讓大家知道電影可以有品質、個
人化但也能賣錢。在長期任電視電影編劇之後，李文森終於能編劇並導演自己
的第一部電影《餐館》（*Diner*，1982），將費里尼的《浪蕩兒》搬到巴爾的
摩。影片講述一群小伙子每日坐在餐館中窮侃，十分成功。此後李文森開始習
於將商業製作和個人色彩較重的電影穿插拍攝。比如在煽情而甜蜜的《天生好
手》（*The Natural*，1984）後，他緊跟著拍攝了討喜卻冷靜客觀的《出神入化》
（*Young Sherlock Holmes*，1985）。

　　李文森接著拍了《錫人》（*Tin Men*，1987），仍是巴爾的摩的故事，這次
的時間背景設在1960年代初。可笑而孤注一擲的鋁質牆板推銷員中年疲憊的生
命中充滿短暫而有趣的蠢事。

　　李文森後來又拍了《早安越南》，是一部由數段羅賓‧威廉斯（Robin
Williams）個人表演壓陣，散漫傷感的越南題材電影。該片與《天生好手》一樣
不能算是李文森最令人感興趣的電影，但因為威廉斯的受歡迎在商業很成功。

李文森的下部片是《雨人》（*Rain Man*，見圖16-6），講述一個自閉症患者（達斯汀·霍夫曼飾）和他令人討厭投機份子的弟弟（湯姆·克魯斯飾）的故事。他尊重角色，用**遠攝鏡頭**（telephoto lenses）不干擾演員。他減少對作為配角的克魯斯戲份及其角色由自私而至正派過程的關注度，來突出無法與外界交流的哥哥雷蒙一角。

李文森用一種獨創、半抽象的方式拍攝這對兄弟穿越美國的旅程，賦予了影片視覺上意想不到的優美詩意。《雨人》賺進1億5000萬元的票房，並且獲得奧斯卡最佳影片獎，也使李文森躋身美國最佳導演之列。

1980年代的主流商業片導演中少有如**勞勃·辛密克斯**（Robert Zemeckis，1952-）那般活力充沛、心好又精神洋溢者。他和編劇搭檔鮑勃·蓋爾（Bob Gale）原在史匹柏旁工作，早期的《一親芳澤》（*I Wanna Hold Your Hand*，1978）票房慘敗，為史匹柏量身訂造的《一九四一》（1979）也是不叫好不叫座。

辛密克斯從《爾虞我詐》（*Used Cars*，1980）起獨立，該片嬉鬧促狹一點不優雅。影片講述一名車商（寇特·羅素飾）騙他看不起的郊區家庭買一輛危險得搖搖晃晃的二手車，賣車之餘，他夢想從政，以為正直的德高望重的老闆老朽無望，當老闆被他墮落的雙胞胎所殺，他才施展才能挽救營運。電影完全是史特吉斯（Preston Sturges）的風格，不過票房也不佳。

他後來總算因拍攝《綠寶石》（*Romancing the Stone*，1984）這部浪漫冒險喜劇穩住地位。自此他一帆風順，拍了《回到未來》（*Back to the Future*，1985）及其兩部續集。

賣座大片《威探闖通關》（*Who Framed Roger Rabbit*，見圖16-7）則天才地混合真人與動畫，像是對古典動畫片之致敬電影。他的毛病與恩師史匹柏一樣，在電影裡熱愛吵鬧的噱頭、躁動不休，覺得如果不粗暴地戳一下觀眾的肋

16-6 《雨人》
（美，1988），湯姆·克魯斯、達斯汀·霍夫曼主演，巴瑞·李文森導演。

此片在商業和藝術上同樣令人印象深刻，主角霍夫曼自《畢業生》後就成為重要演員，此次演自閉症患者更鞏固了他性格演員的地位，和偶像克魯斯合作，也招引了一些永遠不會看這種電影的人進戲院。（聯美公司提供）

16-7 《威探闖通關》

（美，1988）鮑勃・霍金斯（Bob Hoskins 左邊）主演，勞勃・辛密克斯導演。

本片是電影偉大的技術成就之一。拍的時候，霍金斯自己一個人演，許多道具是由攝影機看不見的線操控。真人演出完成後，動畫人員再加入卡通片段。（The Walt Disney Company and Amblin Entertainment 提供）

骨他們就抓不住要點。

　　辛密克斯成功的作品是《阿甘正傳》（*Forrest Gump*，1994），該片也為湯姆・漢克斯（Tom Hanks）提供了一個他從影以來的最佳角色，而他本人也是使電影無比成功的主因。

特立獨行者　　老獨行俠如史柯西斯在1980年代仍創作不竭。但也有新的強手，如**大衛・林區**（David Lynch，1946-）早先曾因奇特的超現實影片《橡皮頭》（*Eraserhead*，1978）而令人刮目相看，電影高標「黑暗又困擾的夢」，這一次宣傳沒騙人。

　　林區第一部取得成功的電影是《象人》（*The Elephant Man*，1980），這是有關十九世紀一個患有面部畸形病症的人的悲劇。電影成功非為故事而是其影像，林區和他的大師攝影家弗雷德・法蘭西（Freddie Francis）以黑白攝影，新藝綜合體寬銀幕，在**場面調度**中加入駭人的影子，電影配樂充滿古怪、工業區的喧鬧聲，讓我們逐漸進入這個外表扭曲、受折磨卻含詩意的怪物內心，他竟是如我們一樣的凡人。

　　大衛・林區後來為拍攝完全不宜改編的影片《沙丘魔堡》（*Dune*，1984）撞得鼻青臉腫。之後他拍了傑作《藍絲絨》（*Blue Velvet*，見圖16-8）。這部影片也可說成是「黑暗又困擾的夢」，背景設在不存在的小鎮，林區的娃娃臉主角凱爾・麥克拉西藍（Kyle MacLachlan）帶著觀眾一齊沉入由丹尼斯・霍珀（Dennis Hopper）魔性四射的變態和死亡中。

　　電影開始就警告了我們，鮑比・文頓（Bobby Vinton）柔美浪漫的歌聲揚起，林區淡入和淡出多個短而田園式的影像：**慢鏡頭**駛過的消防車，救火員向

攝影機揮手，小鎮宛如諾曼‧洛克威爾（Norman Rockwell）的美國小鎮風情畫，沉浸在亮麗的色彩和憶舊般柔焦（soft focus）鏡頭下，初初一分鐘我們彷彿在推銷廣告中。

攝影機移向一個男人在向草地澆水，水管纏住了，男人似乎被什麼擊中，抓住脖子倒了下去，鄰居的狗開始與亂噴的水管玩起來。攝影機往下，越過男人到地下，經過草地，進入窸窸窣窣爬過的昆蟲世界，在表面令人愉快的現實下是混亂的戰鬥。

林區電影的其餘部分完全符合開場這種隱喻。他不斷將這種虛偽如廣告的家庭歡樂，對比於眾多邪惡的夢魘。男主角迷失了，他過去對宇宙自然的天真假設逐漸消失了。「我看見了過去隱藏的事物。」他如是告訴他的女朋友，他發現自己從偷窺陷入變態的性行為，最後引致謀殺。

本片說明林區的原創性，他有如考克多般完全由潛意識出發，將影像和概念混在一起，完全不用有序的理性干擾。他也是少數導演能將非理性拍得誘人又恐怖。可惜，他也會變得矯飾，如《我心狂野》（Wild at Heart，1990）。

加拿大籍的大衛‧柯能堡（David Cronenberg，1948-）也拍攝恐怖的夢魘。柯能堡早期電影如《掃描者大對決》（Scanners，1981）和《錄影帶謀殺案》（Videodrome，1983）都由一連串恐怖古怪的身體變形出發，不幸的是，它們也淪至敘事支離破碎之狀況。

但在《變蠅人》（The Fly，見圖16-9）裡，柯能堡展現了他對用銀幕呈現身軀之變形扭曲的發自內心的投入和無可置疑的天賦，而這些在他之前的作品中只是隱隱涉及。此片是重拍1958年一部粗製濫造但有著迷人概念的舊片，而林區將主題針對人逐漸變形的羞辱。一名科學家用自己實驗身體之隔空移轉，不幸帶入了一隻蒼蠅，基因與自己的混合在一起，於是恐怖的改變開始了。

藉由一個有激情和可信度的愛情故事為前提，柯能堡超越了這個狹窄受限的恐怖類型，創造出一個有說服力的、感人的隱喻：因致命疾病而產生變化，

16-8 《藍絲絨》
（美，1986），大衛‧林區導演。
伊莎貝拉‧羅塞里尼（Isabella Rosellini）飾演的女主角似乎有犯罪嫌疑，凱爾‧麥克拉西藍飾演的男主角到她公寓找證據，被她逮個正著。她用刀抵住他逼他脫衣服和她進行奇特的性儀式。她一邊低聲警告一邊興奮起來：「別碰我，不然殺了你！」在林區作品中，愛情照字面說會傷人。（De Laurentiis Entertainment Group 提供）

如癌症或愛滋病。這是部真正代表1980年代的電影。此後幾年,他特立獨行,自顧自拍些不見得廣為公映的電影,如《X接觸－來自異世界》(*eXistenZ*)、《童魘》(*Spider*)等,之後他又重新出發,用出人意料和更為有利的方式在影片中拓展其美學對話,如《暴力效應》(*A History of Violence*)和《巨塔殺機》(*Eastern Promises*)。

強納森‧德米(Jonathan Demme)一直在主流電影界拍片,卻不會太商業化。德米的電影不是以攝影華麗,而是以對社會邊緣人物的關注而受矚目。他的主角從《天外橫財》(*Melvin and Howard*)中的藍領二愣子到《烏龍密探擺黑幫》(*Married to the Mob*,1988)中討厭的黑手黨都有,他長於處理挫敗者卻不把他們當挫敗者看,他甚至在他們最奇特、不合理的時刻中找到渴望、被磨損的尊嚴。

德米最好的電影可能是《散彈露露》(*Something Wild*,1987),片中一個拘謹中產階級男子被一個性感又狂野的萍水相逢女子解放了,這似乎是神經喜劇的老段子了,但德米又多了個危險的前男友胡攪一通使電影方向驟變,也使此片商業之途受挫。德米後來拍了大賣座電影《沉默的羔羊》(*The Silence of the Lambs*,見圖16-10)和《費城》(*Philadelphia*),而票房大敗的作品是改編自托妮‧莫里森(Toni Morrison)小說,由歐普拉‧溫弗瑞(Oprah Winfrey)演的《魅影情真》(*Beloved*,1998)。德米一直對紀錄片感興趣,拍了一些不錯的作品,如《迷情追殺》(*The Truth About Charlie*,2002)。之後他又重拍了完全無意義的《戰略迷魂》(*The Manchurian Candidate*,2004)。不過德米憑藉

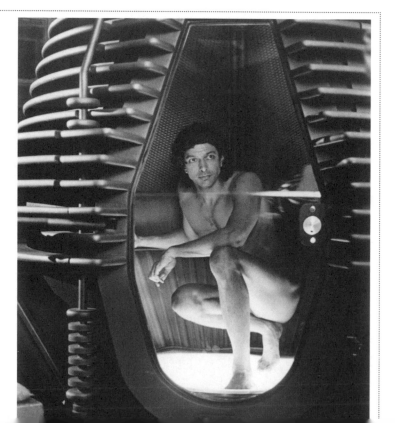

16-9 《變蠅人》
(美,1986),傑夫‧高布倫(Jeff Goldblum)主演,大衛‧柯能堡導演。
柯能堡不用傳統的男演員,而選了高瘦古怪又容易令人同情的高布倫來演主角。他沒有其他明星那種刀槍不入的特質,反而贏得觀眾的立即認同,其角色命運更讓人發自內心地感到恐怖。(二十世紀福斯提供)

《瑞秋要出嫁》（*Rachel Getting Married*，2008）東山再起，影片是部悲喜參半的家庭劇，女主角剛從戒毒中心出來參加妹妹的婚禮，結果把事情攪得雞飛狗跳。

　　奧立佛·史東（Oliver Stone，1940-）先以《前進高棉》（*Platoon*，1986）站穩腳步，但這已是他憑藉影片《午夜快車》（*Midnight Express*）得到奧斯卡最佳編劇獎後十年了。《前進高棉》是部震撼的電影，片中不同的士兵長代表正邪兩方，卡在中間的嫩兵是左右為難的查理·辛（Charlie Sheen）。敘事架構以及故事走法是《光榮之路》（*Path of Glory*）的老路，但此點被人忽視，因為史東的創作熱情，也因為重新檢視美國在越戰中角色的時機成熟了。

　　《前進高棉》在商業上大獲成功，也掩蓋了史東遠好於此的作品《薩爾瓦多》（*Salvador*，見圖16-11），講一個不依傳統的新聞記者（由詹姆斯·伍德飾）在薩爾瓦多捲入由於內部紛爭和美國政治謀略引起的當地暴亂。

　　史東後來又拍了兩部炫目之作。一部是《華爾街》（*Wall Street*），以飛快的速度告訴觀眾，妄想快速爬上物質成功之路會導致失敗與恥辱。這是1980年代需要的警訊，但史東所表現的嚴肅性，在此片中卻顯得膚淺也不充分。麥克·道格拉斯飾演的貪婪而工於心計的企業家十分搶眼，部分地彌補了影片整體的不足。史東拍了另一部重磅抨擊的作品《抓狂電台》（*Talk Radio*，1988）後，他的賣座越戰作

16-10　《沉默的羔羊》
（*The Silence of the Lamb*，美，1991），安東尼·霍普金斯（Anthony Hopkins）主演，強納森·德米導演。
德米這部心理驚悚片叫好叫座，得了奧斯卡最佳影片獎。霍普金斯也憑藉其塑造的「食人魔」形象拿到最佳男演員獎。他和其他英國演員一樣，多才多藝，可演莎劇、浪漫的當代角色，也可以變成怪人，說不同方言，演不同風格。在這以前他並不太受重視，但本片成名後他被視為世界最佳演員之一。（奧利安電影公司提供）

品又出現，是由湯姆·克魯斯主演的《七月四日誕生》（*Born on the Fourth of July*，1989）。《天與地》（*Heaven and Earth*，1993）是他越戰三部曲的最後一部，不過在商業和口碑上都一敗塗地。

　　史東對美國保守現狀之批判是不遺餘力的，彷彿羅伯特·奧爾德里奇和塞繆爾·富勒（Samuel Fuller）的傳人。顯然，他不怕煽情，但有時顯得笨手笨腳。他常常用他那引人注目的通俗小報式的風格而令複雜的難題削弱成花言巧語及過度左翼的偏見。這也是評論界對他過於花稍表現甘迺迪刺殺陰謀的影片

16-11 《薩爾瓦多》

（美，1986），詹姆斯‧伍德（James Woods 中）、詹姆斯‧貝魯什（James Belushi 左）、約翰‧薩維奇主演，奧立佛‧史東導演。

詹姆斯‧伍德似乎是來自1930年代華納片廠的傳統大明星，大膽，又能負載具體的危險和情感的暴力。他不僅敢於挑戰不討喜的角色，而且能改變最平凡的場景，在其中置入張力和潛在的敵意，用他的譏諷魅力，或他那種不可預期的古怪的讀白方式及演戲方法令人眼睛一亮。比如在此片中，他演一個神經質的痞子攝影師，慢慢地為他所愛的女人和為薩爾瓦多而滋生尊嚴，是1980年代的高水準演出。（Hemdale Releasing Corporation 提供）

《誰殺了甘迺迪》（*JFK*，1992）的看法。史東倒是維持他一貫的煽動情緒立場，後來兩部有關爭議性總統的作品《白宮風暴》（*Nixon*，1995）和《小布希傳》（*W.*，2008）都還差強人意。

這段時期崛起的最有趣的導演是**史派克‧李**（Spike Lee，1957-），他是以黑人和紐約布魯克林區背景為榮的導演，自編自導的第一部成本小得可笑的《穩操勝券》（*She's Gotta Have It*，1986）是一部幽默詼諧的三角戀愛喜劇，性感的女主角死也不肯認一個男人而定下來。拍完第二部束手束腳的《黑色學府》（*School Daze*，1987）之後，就是他石破天驚的《為所應為》（*Do the Right Thing*，見圖16-12），拍一間位於黑人街區的白人老闆義大利餐館，最終引發種族暴亂。

片中對黑白種族互相仇視之偏見有嚴厲批評，也展現李的優點：角色行為豐富的細節與幽默感，自成一格又笑死人的對白，還有處理一大團專精演員的能力。此片使他飛躍一大步，舉重若輕地用高超技巧刻畫淋漓。

他長於將內容與形式做好的混合，例如三個中年廢物坐在街頭上彼此吹噓自己在性事上的神勇事跡，節奏快而滑稽，也顯得再自然不過，但他們背後是一堵紅色的牆，這你可能很難在任何內陸城市找到。李也是搞對抗的藝術家，不怕戳破種族虛偽及偏見，盡量在種族間的張力上煽火（黑、白、黃種人），將對種族主義的咒罵對著攝影機……也就是我們這些觀眾罵出來。

16-12 《為所應為》

（美，1989），比爾·納恩（Bill Nunn）、吉安卡洛·伊坡托（Giancarlo Espoito）主演，史派克·李編劇／導演／製片。

史派克·李的世界充滿爭議和強烈的政治色彩：性的政治，城市地盤的政治，政治的政治。即使他的電影有明確的時（現在）空（紐約布魯克林區），但它們一樣受倫敦或紐約本地的歡迎。（環球電影公司提供）

　　約翰·塞爾斯（John Sayles，1948-）對在片廠工作就適應困難了。任導演之前他寫小說兼編劇，他對電影的手法的掌握逐漸穩健，到1980年代末，他已是自信、低調的風格家。處女作是《西卡庫斯七個人的歸來》（*The Return of the Secaucus Seven*，1981），影片憂傷、快樂地述說1960年代大學激進分子重聚時的狀態。

　　片子叫好叫座，之後他與片廠合作《情到深處》（*Baby, It's You*，1983）就很不愉快。所以他寧願選獨立方式自籌資金拍攝了《麗阿娜》（*Lianna*，1983），講述了一個已婚女同性戀出櫃的故事。另一部可笑的仿諷科幻作品《異星兄弟》（*The Brother from Another Planet*，1984）也以種族偏見為主題。

16-13 《一路順瘋》

（*Planes, Trains and Automobiles*，美，1987），約翰·坎迪、史蒂夫·馬丁主演，約翰·休斯（John Hughes）導演。

這個世代出了一群來自電視走紅綜藝節目《週末夜現場》（*Saturday Night Live*）和《二流城市喜劇》（*Second City*）的諧星來演輕如鴻毛的喜劇。這些諧星有切維·切斯（Chevy Chase）、坎迪、艾迪·墨菲（Eddie Murphy）、丹·艾克羅等。由於他們拍的電影也要吸引以前固定的觀眾，他們的電影仍維持以前電視中那種片段式的笑話。（派拉蒙提供）

16-14 《陰謀密戰》
（美，1988），大衛·史壯（David Strathairin）主演，約翰·塞爾斯導演。

塞爾斯是低成本高手，即使非當代電影細節仍十分豐富。本片以第一流的卡司再現了1919年惡名昭彰的大聯盟世界賽，當時芝加哥白襪隊收賄打假球。導演自己也粉墨登場，演一個體育記者。（奧利安電影公司提供）

他後來拍了兩部令人印象深刻的作品，《怒火戰線》（*Matewan*，1989）說的是1920年代煤礦罷工事件，以及《陰謀密戰》（*Eight Men Out*，見圖16-14），兩片均以馬克思主義觀點出發，尤其後者批判了棒球運動員收賄一萬美元打假球事件，廣受評論界好評。

可惜他這種馬克思主義勞資解析觀點在從1920年代以來最保守的時代氛圍中不得青睞，兩片都在商業上慘敗。不過這不見得會阻止塞爾斯再拍這種道德

16-15 《紫苑草》
（*Ironweed*，美，1987），梅莉·史翠普主演，海克特·巴班克（Hector Babenco）導演。

1989年全美54個影評人投票，選出史翠普為1980年代最佳女演員。她此時作品有《法國中尉的女人》、《蘇菲亞的選擇》（*Sophie's Choice*）、《誰為我伴》（*Plenty*）、《遠離非洲》、《絲克伍事件》（*Silkwood*）、《暗夜哭聲》（*A Cry in the Dark*）以及本片等。她是著名的耶魯大學戲劇學院的高材生，在劇場、電視、電影中遊走，擅長飾演悲慘或勇敢的女人，在喜劇和歌舞片中也不減色。她努力拓展不同領域，和不同的大導演如薛比西、賴茲、巴班克合作。（三星電影公司提供）

批判的作品。

大家以為泰瑞·吉連（Terry Gilliam，1940-）是英國人，因為他在英國的巨蟒劇團工作過數載，但他事實上是美國人。他原本是動畫師出身，他為巨蟒劇團設計的動畫風格也影響到他導演的真人電影作品。吉連的作品不多但很精粹，處女作《莫名其妙》（Jabberwocky，1976）其仿諷式的冷幽默和荒謬風格並不太融合。《時光大盜》（Time Bandits，1981）才發揮其奇特的視覺美感。

《巴西》（Brazil，見圖16-16）的靈感啓自歐威爾（George Orwell）的《1984》，可惜他與發行商在長度與內容上發生爭執，雖然最終公映的是吉連的版本，但這是一場付出慘痛代價的勝利，因為這部片票房不高。不幸的是，他的另一片《終極天將》（The Adventures of Baron Munchausen，1989）也是如此，儘管它是吉連自《時光人盜》以來最原創也最風格統一的作品。顯然，吉連最主要的才能是其驚人的影像以及創造有趣的驚奇感。不過他的敘事能力就不太靈光，大部分吉連作品都可以簡單地歸在傑出的或糟糕的這兩類。不過他是所有現代導演中唯一受梅里葉奇特影響犖犖可見的人。

16-16 《巴西》
（美／英，1985），凱瑟琳·赫曼（Katherine Helmond）與吉姆·布洛班特（Jim Broadbent）演出，泰瑞·吉連導演。
吉連的社會嘲諷劇以這個蠢女人和她常去拜訪的美容醫生最好笑。（環球電影公司提供）

這個時代另一古怪天才是提姆·波頓（Tim Burton，1960-）。波頓以黑暗和哥德式的美學風格著稱於世，但是他實際上畢業於加州藝術學院動畫專業，並且曾作為動畫師在迪士尼片廠短暫上班。他的導演處女作是《皮威歷險記》（Pee-Wee's Big Adventure，1985），由天才喜劇演員小皮威·赫曼（Pee-Wee Herman）主演。

波頓的《陰間大法師》（Beetlejuice，1988）較為個人化，是坎普風格的鬼故事，充滿花俏之特效和麥可·基頓（Michael Keaton）超強的喜劇表演。《蝙蝠俠》（Batman，見圖16-17）也是由同一演員主演，改編自流行漫畫，是1980年代的大賣座電影。波頓的傑作應是《剪刀手愛德華》（Edward Scissorhands，1990），一部苦中帶甜的童話，由強尼·戴普（Johnny Depp）主演，他也主演了波頓另一部怪誕的影片《艾德·伍德》（Ed Wood，1994），此片由1950年代的某個真實電影人物改編而成。

波頓之才華在他所有電影中均可得見——他喜歡如寓言之故事；喜歡搞怪

16-17 《蝙蝠俠》

（美，1989），麥可‧基頓、金‧貝辛格主演，提姆‧波頓導演。

此片因厲害的行銷而大賣座，也讓波頓躋身當代最風格化導演之一。他的特色是童真又帶點黑暗和頑皮的感性，其美術設計將紐約描繪如漫畫，有點黑色電影的風格以及很多德國表現主義特色。摩天大樓高聳入雲，天空一片灰暗，陰森的巷子，破裂的縫隙中似隱藏有駭人的犯罪。丹尼‧艾夫曼憂傷的華格納式的配樂也無法為這種陰沉的壓迫感提供舒緩，寶琳‧凱爾不禁讚歎說：「這是瘋了的曼哈頓。」（華納兄弟電影公司提供）

及天馬行空；常用黑色喜劇和坎普式的小聰明；對青少年的恐懼感念茲在茲，更用大量特效，尤其帶喜劇色彩者，喜用誇大扭曲、沿襲自德國表現主義的視覺風格。

這些都是對1980年代，那些佔據主流市場、不個人化、片廠行貨式的娛樂片的反撲。許多小公司爭先恐後拍片，卻發現請公眾買票是很困難之事，利潤也太小，三四年後觀眾太少使許多獨立公司像佳能（Cannon）、大西洋（Atlantic）、威斯特倫（Vestron）只好關門大吉。

好在有錄影帶，當時一支重要藝術電影帶的版權可賣到70萬美金，所以即使發行不佳或戲院反應冷淡，發行商至少可以藉此打平。但後來出租店的架子太滿了，沒有空間給少有人看的「藝術」片，而且製片費用又一直上漲，遠遠高於只做發行的收入。1987年股票市場崩潰，榨乾了很多投資公司的資金來源，稅法又改變了，於是投資拍片就變得不太吸引人。

到了1989年，日本索尼公司在10月由可口可樂公司手中買下哥倫比亞公司，昭示了外國投資者染指片廠所有權的現象將會越來越多。這使即將未來的

16-18 《危險關係》
（*Dangerous Liaisons*，美，1988），鄔瑪·舒曼（Uma Thurman）、葛倫·克蘿絲
（Glenn Close）、約翰·馬可維奇（John Malkovich）主演，史蒂芬·佛瑞爾斯
（Stephen Frears）導演。
英國導演佛瑞爾斯才華橫溢，能用1500萬就拍出這部華麗的電影 —— 這時普通的
好萊塢電影起碼得花1700到2000萬美元。同樣的，像克蘿絲、馬可維奇這種野心
勃勃的演員，都願減薪參加此種有品質的電影。（華納兄弟電影公司提供）

電影計畫必須像考慮本國市場一樣考慮海外的市場需要。到了1980年代末，如
《捍衛戰士》或《威探闖通關》這類電影海外市場已遠超美國國內市場。

只有一件事是無庸置疑的，格里菲斯對電影的理想是電影作為「全球化的
語言」，看來確實成真了，不僅在藝術上也在經濟上。

延伸閱讀

1 Austin, Bruce A. *Immediate Seating: A Look at Movie Audiences.* Belmont, Calif.:Wadsworth Publishing, 1989. 對於電影產業及其與觀眾關係的社會學研究。

2 Crowdus, Gary. *"Personal Struggles and Political Issues," Cineaste* (vol. 16, no. 3, 1988). 就奧立佛・史東的政治與社會信仰以及電影哲學，深入訪談本人。

3 Hickenlooper, George. *"The Primal Energies of the Horror Film," Cineaste* (vol. 17, no. 2, 1989). 就恐怖電影的根源、批判和作為加拿大人等話題訪問大衛・柯能堡，深具啓發性。

4 Jeffords, Susan. *Hard Bodies: Hollywood Masculinity in the Reagan Era.* New Brunswick, N.J.: Rutgers University Press, 1994. 關於1980年代美國電影中的左翼傾向的評論研究。

5 Kael, Pauline. *State of the Art* (New York: E. P. Dutton, 1985), and *Taking It All In* (New York: Holt, Rinehart and Winston, 1984). 《紐約客》前影評人充滿挑釁的影評集。

6 Kilday, Gregg, and Greil Marcus. *"The Eighties: The Industry & the Art," Film Comment* (November–December, 1989). 1980年代電影概觀。

7 Kindem, Gorham, ed. *The American Movie Industry: The Business of Motion Pictures.* Carbondale: Southern Illinois University Press, 1989. 電影相關領域專業人士的論文集，諸如法律、大眾傳播、財務。

8 Nichols, Bill, ed. *Movies and Methods, Vol. II.* Berkeley: University of California Press, 1985. 電影理論方面的學術論文集，包括類型片批評、女性主義、語言符號學、結構主義以及精神分析等面向。

9 Prince, Stephen. *A New Pot of Gold: Hollywood Under the Electronic Rainbow.* New York: Charles Scribner's Sons, 2000. 頗有洞見的產業研究。

10 Prince, Stephen. *Visions of Empire.* New York: Praeger, 1992. 1980年代美國電影中的政治意象。

世界大事		電影大事
蘇聯軍隊染指阿富汗——「蘇維埃的越戰」。 萊赫·華勒沙（Lech Walesa）領導波蘭船廠的團結工聯罷工，要求政治改革。 兩伊戰爭開始——十年間的血戰傷亡驚人。	**1980**	英國電影復興，代表導演有詹姆斯·艾佛利、比爾·佛塞斯、史蒂芬·佛瑞爾斯及肯尼斯·布萊納。
英國王子查爾斯在媒體大陣仗下娶了黛安娜。	**1981**	▶ 安德烈·華依達的《鐵人》正面攻擊波蘭腐敗的政權，這也是史上最為人熟知的波蘭片。 海克特·巴班柯的《街童日記》以巴西貧窮為題震驚世界；這段時期第三世界國家的導演紛紛登場。 ▶ 坎城影展最高榮譽金棕櫚大獎頒給了土耳其電影《自由之路》，由尤馬茲·古尼和塞里夫·高龍聯合執導，使土耳其和穆斯林電影成為女性主義電影重鎮。
印度總理甘地夫人被刺，暴動隨之而來。 法國和美國團隊各自發現了愛滋病病毒。	**1984**	▶ 保羅·范赫文的風格化的驚悚片《第四個男人》在世界範圍內取得成功，這位荷蘭導演之後赴美拍了很多電影。
蘇維埃領袖戈巴契夫在蘇聯做劇烈自由改革。	**1985**	蘇聯導演在戈巴契夫引領下不再拍政宣片，而拍較親和娛樂的電影。 黑澤明的《亂》公映，影片改編自莎翁的《李爾王》，是黑澤明最傑出的作品之一，也成為日本此時最重要的電影。
韋伯的音樂劇《歌劇魅影》在倫敦首演。 世界最嚴重的核洩危機在蘇聯的車諾比發生，13萬3000人撤離該地。	**1986**	艾佛利之《窗外有藍天》由E·M·福斯特小說改編，這部古裝喜劇取得國際性的成功，確立了艾佛利世界級大導演的地位。
戈巴契夫主導「開放」和「重建」之蘇聯改革。	**1987**	
團結工聯領導的罷工運動四起，波蘭政權嚴防。	**1988**	佩德羅·阿莫多瓦突破性的社會喜劇《瀕臨崩潰邊緣的女人》全球賣座，他也成為西班牙大導演。
捷克斯洛伐克政治變革，成為議會民主制國家。 北京天安門事件（政府軍隊射殺上千要求民主的抗議人士）。 柏林牆被推倒，東西德在1990年統一，由總理柯爾領導。	**1989**	
南非總統德·克拉克大改革，包括特赦政治犯，如民主鬥士曼德拉。	**1990**	

◀ 南非非洲人國民大會（ANC）領袖納爾遜·曼德拉。

東歐原共產主義國家都開始舉行大選。

除了英國電影業東山再起，在本年代出現復興外，國際上並未有重要電影運動誕生：沒有新浪潮，沒有布拉格之春，沒有新電影。過去在藝術領域上豐足的義、德、法在質與量上均顯著下降，有些片子擺明以美國為市場（見圖17-1），進步的共產主義國家如蘇聯、波蘭、匈牙利，其經濟、政府和電影業都在激烈重組。日本和第三世界奮力抵抗阻礙，不過有一些電影藝術家努力拍攝出了傑作。

英國

英國電影的復興是一次新舊混合。舊的是：文學性的劇本，一流的演員，高水準的拍攝技巧，強烈的階級意識。一些老面孔仍在活躍，如導演中的大衛·連、李察·艾登保祿，編劇中的羅伯特·鮑特（Robert Bolt）、哈洛·品特，演員中的瑪姬·史密斯、約翰·吉爾古德（John Gielgud）、凡妮莎·蕾格烈芙（Vanessa Redgrave）等等。

「新」的則是：對不久前的過去的迷戀，尤其是1950年代；還有知識分子式地討厭首相柴契爾夫人（Thatcher），她和美國的雷根總統一樣保守，主導英國一整世代的政治。新電影的新面孔有演員鮑勃·霍金斯（Bob Hoskins）、肯尼斯·布萊納（Kenneth Branagh）、蓋瑞·歐德曼（Gary Oldman）、丹尼爾·戴路易斯（Daniel Day-Lewis），編劇哈尼夫·庫雷西（Hanif Kureishi）和丹尼斯·波特（Dennis Potter）。三位導演脫穎而出，詹姆斯·艾佛利（James Ivory），比爾·佛塞斯（Bill Forsyth），還有史蒂芬·佛瑞爾斯。

不過，這段時期的英國電影大部分導演都不強求個人風格，十年間每人僅拍了三、四部電影。他們也拍電視，做舞台劇，因此電影產量不多。電視、電影、舞台劇在英國一向都整合在一起（見圖17-2），不像美國，成名的電影導演少做電視或舞台劇。1980年代的佳作在票房上都表現平平，即使《火戰車》（*Chariots of Fire*，見圖17-3）和《甘地》（*Gandhi*，1982）兩部都獲奧斯卡獎，但票房由美國標準來看未達理想。

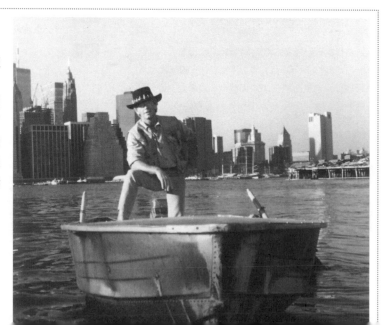

17-1 《鱷魚先生2》
（*Crocodile Dundee II*，澳洲，1988），保羅·霍根（Paul Hogan）主演，彼得·費曼（Peter Faiman）導演。
霍根主演的「鱷魚先生」系列是澳洲電影在美的大贏家，兩集各賺進了一億美元。兩集均在澳洲及美國拍攝，也用了兩地的演員。這時期，很多著名的澳洲電影人抗拒不了好萊塢的光環而移民美國。（派拉蒙提供）

17-2 《亨利五世》

（英，1989），肯尼斯·布萊納主演、導演。

這齣莎劇較死板，對白多、詩意少，除主角外，其他角色也不容易令人記住。但布萊納傑出的導演，鏡頭多為特寫，動感十足，情感飽滿，加上攝影機的移動，快速剪接及一流演員將這一死板的素材轉換成電影的大成功。其戰爭場面顯然襲自黑澤明（尤其是《七武士》和《亂》）的寫實暴力，但編排出一種美。這是驚人的處女作，連勞倫斯·奧利佛1944年的著名版本也相形失色。（山繆·高溫公司提供）

這段時期的很多英國電影執迷於「性」這一主題——倒和保守的英國刻板印象不盡相同。典型的主題包括賣淫、同性戀、偷情、性虐與被虐、性壓抑，還有性虛偽。執導及編寫《麗塔、蘇還有鮑勃》（*Rita, Sue & Bob Too*，1987）的艾倫·克拉克（Alan Clarke）說：「我以為英國人在性上是很活躍的，他們在英國隨處做愛，只是過去在電影上沒有，而現在有了而已。我們並不是故意要拍『英國被喚醒的性』，但這類電影缺席已久，我也並不認為它們值得大驚小怪或者說它們是被有意識地開發出來的。」

英國電影一直分成左翼和右翼。過去電影由傳統保守派主導，有些影評稱之為「經典劇場」派電影；但1980年代，左翼自由派得勢，他們是1950年代末「廚房洗碗槽」派的傳人（見第十三章），也贏得國際評論界的重視。

17-3 《火戰車》

（英，1981），班·克羅斯（Ben Cross）演出，休·赫德森（Hugh Hudson）導演。

根據兩位1924年參加巴黎奧運會的英國運動員的真人真事改編，其成功代表了英國電影的振興，影片獲得了奧斯卡最佳影片獎，而范吉利斯為本片所創作的原創音樂也大為暢銷。（華納兄弟電影公司）

17-4 《同窗之愛》

（*Another Country*，英，1984），魯伯特・艾弗雷特（Rupert Everett）和柯林・佛斯（Colin Firth）主演，馬雷克・卡尼維斯（Marek Kanievska）導演。

這部成長電影揭露了1930年代貴族學校的腐朽價值觀。主角是兩位同室好友，都叛逆，一個是公開的同性戀；另一個則是信奉共產主義的知識分子，憎恨校長的勢利，因為他們「全是一樣偽善！」像面鏡子般映照英國社會。（奧利安電影公司提供）

「經典劇場」派電影在意識型態上擁抱上層階級的人文主義，強調保守價值，尤其是家庭、國家、神祇，它們多半是古裝片，背景是富裕的過去，令人安心的習慣。倫敦和英國南部美麗如畫的鄉間小村莊是主景，很少涉及北方工業區。

這些電影中的佳作並非盲目支持既得利益者的價值觀，而是深深擁戴傳統英式美德，如禮貌、責任、勇氣，尤其在困難時代特能昭顯。比方說，約翰・保曼（John Boorman）的《希望與榮耀》（*Hope and Glory*，1987）背景是二戰的英倫被德國閃電空襲時期，那時倫敦每晚都被納粹丟炸彈。該片不以傳統英倫緊抿雙唇的堅忍態度說故事，反而從八歲小孩眼光（也就是鮑曼自己的幼年）記錄見聞。八歲小孩視空襲為解放的慶典，每晚有的煙火秀。這部苦甜參半的喜劇再度肯定了家庭和國家在戰火下的毅力，不採以往浪漫溫情的方式，而是用怪咖角色和大膽的幽默方式表達。

這種保守派電影多半會從知名文學作品改編，比如好幾本愛德華時代名作家福斯特（E. M. Forster）的小說被改編成電影：《印度之旅》（*A Passage to India*）、《窗外有藍天》（*A Room With a View*，見圖17-5）以及《墨利斯的情人》（*Maurice*，1987）。最動人的改編是傑克・克萊頓的《寂寞芳心》（*The Lonely Passion of Judith Hearne*，1987），改自布萊恩・摩爾（Brian Moore）1955年的小說，由瑪姬・史密斯和鮑勃・

17-5 《窗外有藍天》

（英，1986），海倫娜・寶漢卡特（Helena Bonham-Carter）、丹尼爾・戴路易斯主演，詹姆斯・艾佛利導演。

女主角到義大利旅行，幾乎失了英國禮儀愛上一個自由派的英國青年。她自己怕了這感覺，返回英國與一個討厭的人訂婚。片中她一再撒謊，對朋友、家人，甚至她自己。還好最後她決定遵從內心的感受，讓所有有腦子的人都鬆了口氣。（Cinecom International 提供）

霍金斯飾演絕望可悲、互不相容的角色。

這些影片主角多受過良好教育，說的是國王式的上等英文（也就是昂貴、少數人上得起的私立學校所教的「得體」語言），他們個性穩重，善於表達，有時有點憂鬱，甚至悲觀絕望，比如在《狩獵會》（*The Shooting Party*，1984）中的那些人物，即是對優雅尊榮時光過去的傷心緬懷。不像「廚房洗碗槽」派，這些電影對性的描繪很收斂，有些也探討性壓抑的負面效果。它們的角色不分軒輊地都是中產階級的盎格魯撒克遜白人，信仰基督教。

詹姆斯・艾佛利（James Ivory，1928-）從1960年代就開始拍片，但拍了《窗外有藍天》才找到廣大的觀眾群。艾佛利是畢業自南加大的美國人，他的電影全由其長期搭檔，已故的伊斯麥・莫強特（Ismail Merchant）製作——他生長在印度，在美留學；而這對搭檔的作品都由小說家露絲・鮑爾・賈瓦拉（Ruth Prawer Jhabvala）編劇，她是德國人，但在英國留學，並且嫁給了一名印度人。諷刺的是這「鐵三角」合作35年拍的都是英國片，他們三人卻都不是英國人。

「鐵三角」以不妥協的高藝術標準著名，三人宛如一個家庭而非公司。大部分電影成本不超過三百萬美元，即使他們拍的多是昂貴的古裝片。莫強特管錢，他懂得省錢，比如在實景拍攝，並說服演員拿較少的片酬，以分紅代替他們原開出的片酬。

他們最早的電影在印度拍攝，主題多是印度人與歐洲人的文化衝突，其中最成功的是《莎劇演員》（*Shakespeare Wallah*，1966）。但當他們開始改編名著，就更加叫好叫座，如《歐洲人》（*The Europeans*，1979）和《波士頓人》

17-6 《分離的世界》
（*A World Apart*，英，1988），琳達・姆芙西（Linda Mrusi）（中央）主演，克里斯・門格斯（Chris Menges）導演。

英國左翼電影都感情澎湃，打動觀眾的感情與理智。此片是敘述南非種族隔離法之殘酷不義。片名即是帶詩意的隱喻，不僅直指強制的種族隔離，明述父母和孩子間的距離，並處理一小群改革激進分子和白人強權之對立。片中幾位女演員一齊得了坎城影展最佳女主角殊榮。（Atlantic Entertainment Group 提供）

17-7 《寫給布里茲涅夫的信》
（*Letter to Brezhnev*，英，1985），亞歷珊
卓·平格（Alexandra Piqg）與彼得·佛
斯（Petter Firth）主演，克里斯·伯納德
（Chris Bernard）導演。

本片敍述一個活潑的職業婦女與過境利
物浦的蘇聯水手的一段情。遇見他之前，
她生活乏味、低薪、常失業，與失敗者的
戀情關係也到了死角。當一個英國軍官潑
她冷水，要她別放棄英國的舒適去投奔蘇
聯情人，她說：「我有什麼可損失的？」
（Circle Film Releasing 提供）

（*The Bostonians*，1984），兩者均是賈瓦拉由亨利·
詹姆斯小說改編而成。

《窗外有藍天》產值驚人，全球猛收五億美元，
並得到八項奧斯卡提名，得到藝術指導、服裝、改編
劇本三項大獎。這部迷人的浪漫喜劇攝影風格優雅，
色彩瑰麗、構圖精緻，整體抒情而豐美，加上普契尼
亮麗的詠歎調，波動的麥浪景觀，迷人的女主角，完
全是魅力無限。

艾佛利三部改自福斯特的作品中以《此情可問
天》（*Howards End*）最傑出。此片背景是愛德華時代
（1901-1910），也是許多保守黨分子以爲的英國權勢
和威望的黃金時代。隨著1914年一戰爆發，這些光輝
的日子就告一段落。當1918年一戰結束，英國已經蹣
跚凌亂，不再是第一名。

《墨利斯的情人》——另一部改編自福斯特原著
的電影作品，述說年輕人在紳士壓抑以及恐同性戀的
社會裡努力處理自己的同性戀問題。這部電影誠實、
精緻，表演出色，但也許過於強調品味。評論者抱怨
艾佛利過於拘謹規矩的腔調以及情感的疏離，還有
他的暮氣沉沉。的確，有如《墨利斯的情人》這樣活
力匱乏的電影，就完全理解爲何評論笑這類拍片法爲
「傑作劇場」了——它們太馴服了。

左翼人士則較爲活潑有活力，也較叛逆，畢竟
「廚房洗碗槽」的標籤原先是個俚語。一位影評抱怨
說在電影、小說、戲劇中顯現的工人階級生活粗糙可
鄙，每一層面都很醜陋，包括廚房洗碗槽。原本這個
名詞指涉的是寫實主義風格和**馬克思主義**（Marxist）意識型
態。如今，意識型態仍在，至少是潛在的，但風格更爲多變了。

不了解社會脈絡其實無法了解左翼學派的電影，「鐵娘子」瑪格麗特·柴
契爾上任宣誓將打破福利國，回復自由貿易，開啓財富之門。她也算成功了。
在柴契爾時代的英國，富有和上中產階級繁榮起來，但在社會底層的藍領工人
則十分艱困。種族衝突加劇，尤其是有色人種多的倫敦。全國許多地區，尤其
在中部北部的工業區失業率已達20%。通貨膨脹嚴重，席捲了許多工人階級家
庭的儲蓄。

其實幾乎所有「廚房洗碗槽」派的電影都是爲銀幕編寫的。以在地和現時
爲背景，它們探索了艱困的社會情況，也不乏粗獷、鄙俗的幽默。由愛爾蘭小
說家尼爾·喬丹（Neil Jordan）所導的《蒙娜麗莎》（*Mona Lisa*，見圖17-8）

17-8 《蒙娜麗莎》

（英，1986年），鮑勃‧霍金斯主演，尼爾‧喬丹導演。

此片帶有黑色電影的**表現主義**味道，是一首霓虹燈般的詩篇，擁有俗麗的色彩，不尋常的**角度**，有品味、低調的打燈。攝影師羅傑‧普拉特也拍了帶**超寫實主義**色彩的《巴西》，平鋪直敍的紀錄片風格的《熱望》（*High Hope*），和大膽的帶有表現主義色彩的《蝙蝠俠》。大部分所謂「廚房洗碗槽」派創作者的作品，原本都是指小成本寫實電影，其題材都是日常生活，全是工作而無花俏之餘地。其製作品質也都顯得實事求是，不渲染。在這部電影的家務事場景中攝影當然是平實風格，但唯主角沉淪至骯髒的社會底層，攝影才顯得陰沉風格化起來。（Island Pictures 提供）

是此段時期最好的作品之一，商業成功，也使鮑勃‧霍金斯成為明星。故事是有犯罪前科的司機（霍金斯飾）負責接送美麗的黑人應召女郎。不幸的是他愛上了她，而她以各種方式利用他的情感。這部電影其實是**黑色電影**，以華麗奇幻的方式探索賣淫、勒索、販毒等地下世界的狀態，影片浸淫於一種邪惡感中──充滿色情、污濁以及猥瑣的女性表演秀（"girlie" shows）。主角後來對妓女與邪惡的皮條客在教堂會面十分震驚，應召女郎解譯說：「這是唯一沒人要去的地方。」創世紀（Genesis）樂團編寫的主題曲，由主唱菲爾‧柯林斯（Phil Collins）唱出「陷入太深」（*In Too Deep*），蕩氣迴腸又性感地譜出宿命的歌詞。

比爾‧佛塞斯（Bill Forsyth，1948-）的電影則低調多了。事實上，他的作品幾乎可稱為極簡主義的喜劇，因為他的敘事架構細緻樸素，喜感也十分稀薄。佛塞斯從不指導觀眾必得理解他的笑話，其幽默較為低調，容易錯過。

佛塞斯其實是蘇格蘭人而非英格蘭人。他所有的英國作品背景都設在蘇格蘭，他以為敘事架構完整，都與英國表演之「大」傳統有關，所以他相信在北方用低調非職業感的蘇格蘭演員拍看似漫無目標的電影，此舉其實是拒絕英式文化。英國本來就包括蘇格蘭、威爾斯、北愛爾蘭及英格蘭，但英國人常常忘了這一點。

17-9 《足球女將》

（*Gregory's Girl*，英，1980），Dee Hepburn、Gordon John Sinclair主演，比爾‧佛塞斯編導。

佛塞斯此片甜甜苦苦又有點諷刺，故事是一個青年愛上了學校足球隊的新隊員。他不知道這位美女不僅搶了他在球隊的位置也偷了他的心。她繼而扭轉了校隊的劣勢，讓沒有自信的他更加洩氣。（山繆‧高溫公司提供）

佛塞斯的第一部電影《那種下沉的感覺》（*That Sinking Feeling*，1979）技術粗糙，因為成本太低，有些場景欠缺力量，通常是一些異想天開的驚險場面。佛塞斯稱此片為「失業人的童話」。因為影片是講一群失業的工人階級少年決定策劃一樁搶案。不幸的是他們沒規劃好怎麼處理這些麻煩的贓物——一百根不鏽鋼後來沉入水中。

《本地英雄》（*Local Hero*，1983）是佛塞斯揚名國際之作，也許也因為畢‧蘭卡斯特也客串了一角。本片是美國商人和蘇格蘭小鎮居民在漁村發現石

17-10 《豪華洗衣店》

（英，1986），丹尼爾‧戴路易斯主演，史蒂芬‧佛瑞爾斯導演。

丹尼爾‧戴路易斯被譽為當代最佳英國演員。他演戲的範圍奇廣，《窗外有藍天》中，他演那古怪、勢利、懶散的未婚夫。本片中，他是精悍的倫敦小痞子。在《我的左腳》（*My Left Foot*，愛爾蘭，1989）中，他是受小兒麻痺折磨的硬脾氣的殘疾人，為此獲得了奧斯卡最佳男主角獎（見圖19-15）。他也演了不少美國片，如《大地英豪》（1992）、《純真年代》（1993）和《紐約黑幫》（2002）。（奧利安電影公司提供）

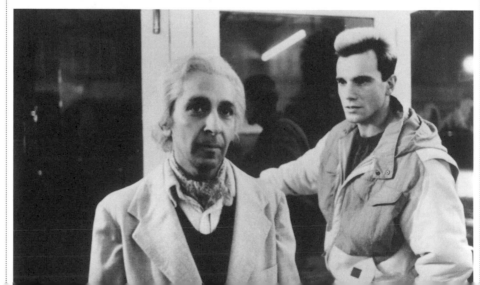

油後的文化衝突。小鎮很窮需要外資，但佛塞斯不以意識型態出發，反而是以溫和聰明和反諷的手法處理。

在《持家》（*Housekeeping*，美，1988）中，佛塞斯將他英國式對古怪的喜好帶至美國故事中。電影改編自瑪麗蓮·羅賓遜（Marilynne Robinson）受人讚揚的小說，但電影更加複雜，比他英國時期的電影更深刻，更令人不安，佛塞斯展現了怪癖行為更加黑暗和有威脅性的一面，在表面魅力下藏著毒刺。

史蒂芬·佛瑞爾斯（Stephen Frears，1942-）應是英國新導演中最為評論界看重的。他出身自工人階級，1960年代為導演卡雷爾·賴茲和林賽·安德森當副導演。1971至1974年他為英國電視台拍了超過三十部低成本16釐米電影。它們都在街頭拍攝，像「**真實電影**」（cinéma vérité）的紀錄片或者快速的B級電影方式。後來他拍劇情片《私家偵探》（*Gumshoe*，1971）和《打擊驚魂》（*The Hit*，1984）都是美式類型片，也都在票房上不得意。

直到他與年輕編劇哈尼夫·庫雷西（Hanif Kureishi，1957-）成為搭檔後，他的導演生涯才跨出一大步。他倆合作的第一部電影《豪華洗衣店》（*My Beautiful Laundrette*，見圖17-10）最早是為英國電視台而拍，只花了九十萬美元，六個星期就拍攝完成。影片公映後，在國際上十分成功。電影針對巴基斯坦移民與英國工人階級的種族和階級衝突而拍，內裡也探索了各種性的可能性。比方兩個年輕的男主角，一個是英國人，一個是「巴基移民」，既為商業伙伴也是情人。電影探討了家庭的張力，尤其是雙文化的移民家庭，特別是那個權威的穆斯林父親與他受英國教育、無拘無束女兒間的衝突。

庫雷西的父親是巴基斯坦人，母親是英國人，他在英國長大，十八歲即導演了一部舞台劇，由著名的皇家宮廷劇院製作。之後又陸續和皇家莎士比亞劇團合作。他寫過自傳、短篇小說，和長篇小說。《豪華洗衣店》是他編劇的第一部電影，也為他得到奧斯卡最佳編劇獎的提名。

17-11 《豎起你的耳朵》
（英，1987），蓋瑞·歐德曼主演，史蒂芬·佛瑞爾斯導演。
歐德曼生長在倫敦貧民窟，擅長演勞工階級的邊緣人，不過他也演美國片的古典角色。不同於其他英國演員，他的表演方式完全是史坦尼斯拉夫斯基式的，特別傾向於美國的**方法演技派**，強調自然濃烈的情感，挖掘角色的內在。他曾在《席德與南茜》（1986）中飾演搖滾明星席德·維瑟斯，為了更像主角硬減肥35磅，乃至後來進了醫院。在本片中，他飾演傲慢的同性戀劇作家喬·奧頓，自稱拍戲時捨棄異性戀。近幾年來，歐德曼多在美國演戲。（山繆·高溫公司提供）

他倆再度合作是《風流鴛鴦》（*Sammy and Rosie Get Laid*，1987），再次混雜了英國和巴基斯坦人不同的種族、意識型態，性傾向，角色重於故事，也用了粗話、寓言、喜劇、警察暴力，街頭暴亂、激進女同性戀主義，以及對柴契爾夫人之攻擊。

佛瑞爾斯的下部片《豎起你的耳朵》（*Prick Up Your Ears*，見圖17-11）非由庫雷西編劇，雖有蓋瑞·歐德曼傑出地扮演了被謀殺之劇作家，但欠缺庫雷西與之搭檔的活力。

《危險關係》（*Dangerous Liaisons*，1988）的劇本由克里斯多福·漢普頓（Christopher Hampton）改編自自己的舞台劇。原著是一部臭名昭彰的十八世紀法國小說，暴露了貴族在革命前之腐敗生活。原本古裝片都喜用遠景靜止不動的鏡位表現豪華的**製作品質**，但佛瑞爾斯另闢蹊徑，多用特寫和流動的鏡頭移動，使電影增加立即感以及情感感染力。由於是美國投資的，演員陣容多為美國影星。美國片廠以為佛瑞爾斯雖以「貧民窟電影」而著名，但選他是「因為他的對白出色，而且他知道如何省錢來拍電影」。

西歐

西班牙的阿莫多瓦（Pedro Almodóvar，1951-）是西班牙自獨裁者佛朗哥在1975年去世後的自由歡樂環境中崛起的導演。的確，他幾乎可以被視為西班牙最傑出的詩人——破壞所有禁制，強調個人自由和自主。他是法斯賓德和布紐爾甚至卡門·米蘭達（Carmen Miranda）之混合體。

阿莫多瓦和布紐爾一樣不擅說故事。他的電影鬆散，由喜劇段落組成，並非有統一的敘事。他也如布紐爾一樣喜歡嚇唬中產階級，尤好諷刺所有天主

17-12 《瀕臨崩潰邊緣的女人》
（**西班牙，1988**），卡門·毛拉（**Carmen Maura**）主演，佩德羅·阿莫多瓦（**Pedro Almodóvar**）導演。

毛拉演了很多阿莫多瓦的電影，長於坎普色彩的喜劇。此片中她是個神經質的女人，她太氣惱於拋棄她的情人以至於甚至沒時間嗑藥、自殺或濫交。阿莫多瓦說：「坎普使你帶點反諷看我們人類的處境。像感傷的歌那麼悲愴，同情沒有權力的人。這是庸俗的玩意兒，你也知道，但意識裡有的是反諷而不是批判。」（奧利安電影公司提供）

教事物。比如《修女夜難熬》（*Dark Habits*，1983）背景是專收留凶手、妓女和毒蟲之天主教女修道院。院長（自己也是吸毒者）為了招募這些罪人，不惜給他們注射海洛因。阿莫多瓦也愛嘲笑西班牙給人刻板印象的大男人，尤其在《鬥牛士》（*Matador*，1986）中刻畫了一個鬥牛士一見血就昏倒。另一布紐爾式特質是他事實上的超寫實主義——他將古怪事物拍得再平凡不過。

他也如法斯賓德般是張揚的同性戀者，只不過沒那麼絕望和黑暗。他倆都愛女性角色，尤其那些寂寞、被拋棄、有強迫症的、被背叛、脆弱或者歇斯底里的女人，類似在美國1950年代女性電影中那種哭兮兮的女人。《瀕臨崩潰邊緣的女人》（*Women on the Verge of a Nervous Breakdown*，見圖17-12）是此中佼佼者，兩個導演都好性及吸毒題材，但阿莫多瓦比法斯賓德滑稽多了。

卡門‧米蘭達是美國1940年代歌舞喜劇的紅星，外號是「巴西震撼彈」，總是頂著一頭花花綠綠的水果，身穿俗麗的露背背心和厚底鞋，又唱又跳嘩啦啦說些美國滑稽俚語。同性戀超喜歡她那種誇張、俚俗、戲劇性的表演風格。這種做作的喜劇特別有喜趣，尤其是當參與者對自己的古怪行為毫無察覺的時候，就像在阿莫多瓦的《我造了什麼孽？》（*What Have I Done to Deserve This?!*，1985）和《慾望法則》（*Law of Desire*，1987）中那樣。

法國在1980年代拍了一連串一流電影。《歌劇紅伶》（*Diva*，1982）由影評人尚雅克‧貝奈克斯（Jean-Jacques Beineix）執導，在國際市場上常勝。本片半驚悚半愛情，風格突出，有緊張的追逐場面，美麗的風景，古怪的背景，還有狂想抒情的移動鏡頭。奇怪的角色神祕、滑稽又帶著悲傷。

克勞德‧朗茲曼（Claude Lanzmann）的《浩劫》（*Shoah*，1986）是長達563分鐘之紀錄片，記述了大屠殺以及納粹死亡集中營中的波蘭人和德國人。「Shoah」是希伯來語「混亂、毀滅」之意，片中並無1940年代影像，而是對曾經待過集中營的上了年紀的目擊者之訪問，他們敘述令人毛骨悚然之集中營慘狀。朗茲曼也去拍了集中營遺址，提醒人們曾有幾百萬猶太人、斯拉夫人、吉普賽人、同性戀、政治異議分子和其他「不受歡迎的人」，被那些只是「執行公務」的人冷血謀殺。

這段時期最成功的法國片是改編自馬瑟‧巴紐（Marcel Pagnol）的兩卷小說《山崗之泉》（*The Water of the Hills*），原著在1963年出版，他自己在1930年代也是重要導演。克勞德‧貝里（Claude Berri，1934-）將之改編成《男人的野心》（*Jean De Florette*，1986）和《瑪儂的復仇》（*Manon of the spring*，見圖17-13）兩部影片。前者由名演員德巴狄厄飾演來自城市的樂觀駝背，想用完全科學的方法在法國南部經營農場。影片的時代背景是1920年代，他的忠誠妻子和女兒瑪儂一路協助他。但這個好心的業餘農夫卻被該區的農民欺侮，他們討厭他是外來人，又不用傳統方法耕種，貪婪的老頭（尤‧蒙頓飾）和他的蠢侄兒（丹尼爾‧奧圖飾）兩人祕密地截斷了他灌溉的泉水，毀了他的農作物和他自己。

17-13 《瑪儂的復仇》

（法，1987），丹尼爾·奧圖、尤·蒙頓主演，克勞德·貝里導演。

此片的抒情味拍出了十九世紀歌劇的末日氣氛——混合了熱情和嘲諷。殘酷的命運控制了敘事，將人的痛苦創造為優美平衡的對稱形式。（奧利安電影公司提供）

《瑪儂的復仇》的故事背景在十年後，主要是瑪儂對村民之復仇，尤其對想要她嫁給侄子的蒙頓。兩片都華美憂鬱，有如威爾第之歌劇，事實上配樂也的確是改編自威爾第深刻宿命的歌劇《命運之力》（La Forza del Destino），兩部電影都緩慢有致地推至具有諷刺意味的結局，以不可避免的悲劇結尾。

荷蘭的大導演**保羅·范赫文**（Paul Verhoeven，1938-）先以二戰地下抵抗軍電影《橘兵》（Soldier of Orange，1979）揚名，故事是一群有錢的荷蘭大學生在1940年代抵抗納粹佔領荷蘭。主角是由魯特格爾·哈爾（Rutger Hauer）和傑羅恩·克拉比（Jeroen Krabbé）飾演。

《絕命飛輪》（Spetters，1980）架構相似，唯探討的是現代荷蘭年輕工人階級的生活。電影處理代溝、兩性、不同價值系統間的張力，不傷感也不手軟。荷蘭其實是世界少有的對人類不同狀況高度容忍之國家，范赫文探討表面自由派的負面——吸毒、疏離和道德沉淪的世界。

《第四個男人》（The Fourth Man，見圖17-14）是范赫文當時最賣座也風格最搶眼之作。這部心理驚悚片也以大膽到嚇我們一大跳的剪接風格探討現實和想像之互動關係。主角由傑羅恩·克拉比飾演，他後來和哈爾以及范赫文本人都去了好萊塢。范赫文的美國生涯始自《機器戰警》（Robocop，1988）和後來的《魔鬼總動員》（Total Recall，1990）。

17-14 《第四個男人》
（荷蘭，1984），保羅・范赫文導演。
主角為雙性戀小說家，對現實有不穩
定的看法，他也酗酒，性慾特強，不時
有天主教的原罪感泛現，也有狂野的幻
想 —— 以上全是他藝術創作的來源。
（International Spectrafilm）

　　西德電影自法斯賓德去世，以及大師荷索、施隆多夫減產之後就備嘗艱
困。《從海底出擊》（*Das Boot*，見圖17-15）頗成功，而另一部由桃麗絲・
多利（Doris Dörrie）導演的《男人啊》（*Men*，1985）也很成功，影片是一部
批判男性對女性態度的狡黠的女性主義喜劇。德國喜劇　向不受歡迎，《男人
啊》卻意外大賣，甚至贏過歷年票房冠軍《第一滴血》。
　　西德電影在1980年代總體比以前輕鬆易懂。珀西・艾德隆（Percy Adlon）

17-15 《從海底出擊》
（西德，1982），沃爾夫岡・
彼德森（Wolfgang Peterson）
導演。
這是個關於二戰末一艘德國
潛水艇張力十足的故事，艦
長明知他和隊員在打一個無
望又腐敗的戰爭，但他只關
心如何在危險的大西洋水域
將有巡邏任務的船員帶至安
全地帶。彼德森對這些被遺
忘的勇敢的人致敬，他們對
政治懷疑，用封閉而脆弱的
潛水艇來象徵他們困於惡夢
般的命運，他們為同袍而非
元首希特勒而戰。（哥倫比
亞電影公司提供）

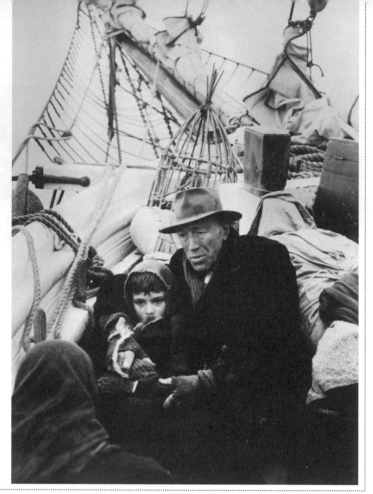

17-16 《比利小英雄》

（丹麥，1988），麥斯·馮·席多
（Max Von Sydow 右）主演，比利·奧
古斯特導演。

馮·席多一生有無數佳作，此片他飾
老邁的瑞典鰥夫，帶著小兒子去搜尋
新生活，這個角色屢弱酗酒，但在種
種挫敗中有崇高的人文精神。他過去
演過六、七部柏格曼電影，也參加英、
德、美等國的電影演出，最知名的是
在1973年大賣座美國電影《大法師》
（*The Exorcist*）中飾演驅魔的老傳教
士。（米拉麥克斯電影公司提供）

的《甜蜜寶貝》（*Sugarbaby*，1985）即是，這部甜中帶苦的電影敘述女殯
儀館化妝師與一個消極的地下鐵工人的戀情。女主角由瑪麗安·薩格瑞琪
（Marianne Sagebrecht）飾演，其古怪可笑揉合了純真和性渴求，之後她又在
《甜蜜咖啡館》（*Bagdad Café*，1988）中扮演半超現實的德國觀光客。本片在
美國拍攝，用美國演員，也說英文。

北歐小巧的電影業也出了幾部高品質作品。《狗臉的歲月》（*My Life as a
Dog*，1987）是瑞典在柏格曼之後最具威望的作品。這是一部由萊斯·郝士准
（Lasse Hallström）執導的溫和成長電影，主角是一個十二歲的淘氣少年，他在
1950年代住到一個古怪的鄉下親戚家，電影充滿讓人驚喜之處，滑稽好笑之餘
還有數個情感動人的場面。郝士准後來也赴美發光發熱。

小小的丹麥此時出了兩部獲得奧斯卡最佳外語片獎的影片——《芭比的盛
宴》（*Babette's Feast*，1987）和《比利小英雄》（*Pelle the Conqueror*，1988），
都是古裝片。前者改自伊薩克·迪內森（Isak Dinesen）——即《遠離非洲》
女主角的原著。更成功的是《比利小英雄》（見圖17-16），由比利·奧古斯特
（Billie August）導演。背景是丹麥19世紀的困難時代的鄉下，帶有**史詩**意味，
對階級／種族的敵意超級敏銳，渲染了當時丹麥地主如何欺負底層社會的瑞典
之雇工。這部電影擁有美得驚人的風景，其內景也很精緻，帶有那個時代的維
梅爾式（Vermeer-like）燈光。除了奧斯卡最佳外語片外，《比利小英雄》也得
了坎城的金棕櫚大獎。

蘇聯和東歐　　　　共產主義國家的電影各不相同。蘇維埃、波蘭、匈牙利的作品品質很好。蘇維埃自1985年起政策大轉變，戈巴契夫之「開放」和「重建」開始。不過1980年代早期仍是布里茲涅夫式的保守老派觀，是新史達林主義者的最後一口氣。

即使是在布里茲涅夫政權下，文化掌權者也知過去頭腦簡單的政宣電影死亡了，官方鼓勵拍更加商業化和易懂之片。1980年代早期出現輕娛樂電影，遠離了蘇維埃老百姓的日常生活的困難。這些電影中許多片子都迎合了公眾逃避主義的幻想，有如弗拉基米爾·梅尼邵夫（Vladimir Menshov）的《莫斯科不相信眼淚》（*Moscow Does Not Believe in Tears*，見圖17-17）.

1985年之後，蘇維埃電影業開始重建期。導演們享受從未有的自由，再沒有黨的路線或「例行思考」（routine thinking，亦即意識型態之統一化），「新典型」（New Model）代表了對多元化理想和藝術自由──自由批評與表達的長期尊重。

波蘭電影與政治關係一向密切，1980年代波蘭社會變動巨大，導演們勇敢地出言批評政府之無能及貪腐。華依達作為波蘭電影領導人不斷挑戰政府之公開謊言，如《鐵人》（*Man of Iron*，見圖17-18）即為團結工聯運動之先鋒電影。華依達和多數波蘭導演一樣都是知識分子，在乎自由的理想。

匈牙利電影如波蘭之「道德電影」一樣坦白、個人化，在乎道德觀。可惜它們一樣在美國被低估，多半沒被公映。部分因為難懂──節奏慢，無幽默感，道德觀又複雜，而且喜拍歷史。不過，一些傑出電影人的作品，如卡

17-17 《莫斯科不相信眼淚》

（蘇聯，1980），弗拉基米爾·梅尼紹夫導演。

此片追溯三個在1958年移居莫斯科的女人二十年的生活，她們的愛情和工作。全片溫暖而富同情心，描述這一群和大家都有差不多困難的女人的平凡生活，出奇地不帶一絲宣傳意味，政治上完全中立。事實上，它完全不革命，支持維持現狀，也大獲蘇聯觀眾歡迎，一年內有7500萬人看過。它也獲得了當年奧斯卡最佳外語片獎。（IFEX Films 提供）

17-18 《鐵人》
（波蘭，1981），安德烈·華依達
（Andrzej Wajda）導演。

這是《大理石人》（*Man of the Marble*，
1977）的續集，也比前片更劇烈地批判
1980年代波蘭統治者的貪腐和不誠實，
它探究了或挑戰或維持現狀的媒體的作
用。影片雖因政治壓力而備受限制，但
成為波蘭最受歡迎的電影之一。（聯美
公司提供）

羅利·馬克（Károly Makk）、瑪特·美莎露絲（Márta Meszáros）還有伊斯特
凡·沙寶（István Szabó，見圖17-19）都值得更多注意。

第三世界國家

第三世界國家的導演很辛苦，因為什麼都難，不僅資金短缺，而且首要的
是解決吃住和救助災難這類必需物資。拍電影更貴，更個人化，也比電視更難
控制，一丁點資金都被作為政府喉舌的公營媒體拿走了。

尤其在小國裡，導演還得解決語言問題，如果演員說的是地方方言，出了

17-19 《梅菲斯特》
（*Mephisto*，匈牙利／西德，1981），克
勞斯·馬利亞·布朗道爾（Klaus Maria
Brandauer）主演，伊斯特凡·沙寶導
演。

奧地利演員布朗道爾在此演一個聰明
的野心勃勃的演員，為了往上爬，他逐
漸放棄自己的理想和政治原則。這是幾
部用人性和日常生活來嘗試破解納粹神
話的作品之一。演員的出賣自我不是向
納粹魔鬼出賣靈魂的道德背叛，而是一
點一點在小事上做讓步，最後成了納粹
的怪物，什麼可交換的東西都沒了。此
片獲奧斯卡最佳外語片獎。沙寶和布朗
道爾之後又合作了一部電影《雷德爾上
校》（*Colonel Redl*，1984），故事設在一
次大戰爆發前，講述關於奧匈帝國的腐
敗政治。（Analysis Film Releasing 提供）

小地方就沒人懂，電影就得配音或上字幕才能收回成本，所以利潤就免談了。
如果角色說的是英文或法文——即第三世界最流行的第二語言，可能外國觀眾
懂了，卻失去了本國觀眾，因為國內會有很多文盲，絕不會說外語。此外，英
文和法文片還可能因為其意味著上層階級的價值觀和外國帝國主義，而與第三
世界國家的觀眾在思想上格格不入。

　　當然這裡面也有政治問題，電檢和政治壓抑在第三世界頗為普遍。西非迦
納的導演維克多·安提（Victor Anti）曾說第三世界導演為籌資拍片總會落入
惡性循環：「劇本得通過政府許可，於是演變成了自我檢查，故事就變得不好
看，更無法賣錢。」

　　意外的是，雖然阻撓重重，有些第三世界國家的電影導演卻能打入世界市
場。比如意外成功的《星光時刻》（*The Hour of the Star*，巴西，1985），由蘇
珊娜·阿瑪洛（Suzana Amaral）執導，她是有九個孩子已52歲高齡的母親，她
的這部處女作花了四個星期15萬美金就拍成了。故事是19歲的鄉下孤女身無長
技也未受過教育就搬到人口有1400萬的大城市聖保羅裡。電影風格多變，從嚴
酷的現實到超現實的幻想，有如拉丁美洲著名的「魔幻寫實主義」小說。

　　大部分第三世界國家的電影導演選的仍是寫實主義風格，因為它能容許
導演在大街上實景拍攝，較便宜也容易。寫實主義也是強有力的使人震驚的武
器。大部分觀眾從不喜歡太真實的對生活的描述，像巴班克以街上孤兒的暴力
生活為題材的影片《街童日記》（*Pixote*，見圖17-21）。在影片開始，10歲少
年皮修特被送到少年監獄，親眼目睹一個無助男孩被大一些的孩子輪姦，又在
此學得更成熟的犯罪技巧，更看到監獄當局的殘酷行為。

　　後來他和朋友越獄，為求生犯更多罪行。有人想騙他，他情急下將她刺死
也搶了她的槍。之後他們向一皮條客買下一個酗酒生病的妓女，當皮修特看見

17-20 《上帝也瘋狂》
（*The Gods Must Be Crazy*，波扎那，
1983），加美·尤伊斯（Jamie Uys）導
演。
第三世界國家的電影常處理現代科技
對原住民傳統的衝擊，對比黑人白人的
文化。這部電影特別的是它以幽默感甚
至鬧劇來處理主題。故事起於從天堂
掉下一個可樂瓶（其實是飛機上掉下
來的），掉到喀拉哈里沙漠的布希曼族
人頭上。他們相信是上帝給的禮物，導
演據此創造了一部滑稽的電影，充滿對
於人的本質啼笑皆非的洞察。後來又拍
了一樣好玩的續集。（二十世紀福斯提
供）

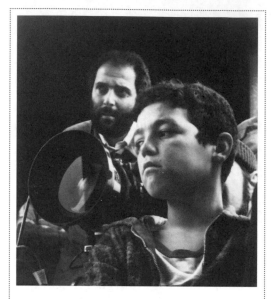

17-21 《街童日記》宣傳照
（巴西，1981），海克特·巴班克導演。

第三世界國家的電影常由導演直接向攝影
機介紹影片，像此片導演巴班克在電影開
始就介紹十個在聖保羅貧民窟成長的小
孩。皮修特（意思是小鬼）是典型的百萬
街頭棄兒之一。這個國家有一半人口不到
21歲，全國人口有一億七千萬人，但其中
一億二千五百萬人活在極度貧困當中。（A
Unifilm/Embrafilme Release 提供）

她骯髒廁所裡的便桶中渾身血跡的胎兒，他明白了她
為何發瘋。一連串齷齪的事件後，皮修特又殺了一個
男人，片尾他獨自在鐵軌上走著，未來如鐵路分岔到
遠處不可期。七年後，片中飾演皮修特的小演員費爾
南多·拉莫斯·席爾瓦企圖持械搶劫，被槍殺致死，
他只有17歲。

貧窮和對女性的壓迫是結合在一起的。印度、中
國及其他第三世界國家時傳殺女嬰之事件。國際婦女
組織指出穆斯林社會對婦女迫害最深，這種現象尤其
伴隨極端的貧窮而來。比如巴基斯坦常迫女童嫁人。
某些案件，例如通姦，女性也不得出庭作證，而有些
案件兩女性作證才抵一男性的證詞。1985年巴基斯坦
對婦女狀況的報告如下：

「巴基斯坦鄉下婦女生下來就如奴隸，這導致
其一生辛苦勞作，死也沒沒無聞。這不是什麼天方夜
譚，這是約三千萬巴基斯坦婦女之現實命運。」

土耳其導演伊梅茲·古尼（Yilmaz Güney，1937-
1984）常為女權說話。他來自農民背景，因政治信仰
長年在獄中。他也是著名演員，受萬人崇拜。《自由
之路》（*Yol*，見圖17-22）是他的力作，得到金棕櫚大
獎，樹立了其國際聲望。但影片是他在獄中指揮塞里
夫·高龍（Serif Goren）拍成。古尼當時被判十八年
苦勞役（他後來逃出，活到47歲，卻一直在地下非法
工作）。此片探討五個獄友短暫放出時的生活，揭示
出其實所有人都是囚徒，他們自己的思想和價值觀都被禁錮在右翼軍政府的國
家意識型態中。

反諷的是，這些獄友轉過頭來迫害自己的妻女姊妹。古尼指出：「在我片
中的婦女屬於被壓迫之社會階級，作為第二性，她們歷經二次壓迫。透過女人
我們可以看到男人的矛盾和模稜兩可，男人可以勇敢無畏，也能叛逆，但同時
他們對女人的態度又可以很反動。」

日本

1980年代日本電影持續衰退——觀眾減少，品質低落，以及題材普遍幼稚
化。從1960年代的高峰時期有10億觀眾人次，到1980年代晚期每年只剩1億5000
萬人次，而同時生產片數卻增加了十倍。其他型態的娛樂，尤其是電視和錄影
帶搶走了大部分觀眾。

真正去戲院的觀眾有四分之三還不到21歲，四大電影公司拍的卻是少數
幾種類型片：黑幫流氓片（yakuza/gangster）、「小可愛」片（barikol，"cutie-
pie" films）、怪老公片（wayward husband stories）、軟性色情片、系列電影

17-22 《自由之路》
（土耳其，1981），伊梅茲‧古尼（左）與Serif Sezer演出，塞里夫‧高龍導演。

有些地方女性的地位連牲畜都不如。男性可能是政治迫害的受害者，但他們反過來迫害他們所愛的婦女，幾乎不會質疑自己文化中的性別歧視立場。本片主角在報復妻子出軌要殺害她之前問道：「一個男人的想法會不會成為自己的敵人？」沒有人覺得有什麼不對，連女人娘家的人都是。他們把她關在地窖裡八個月，只給她麵包和水，連洗澡都不准，男人仍愛他的妻子，可是困在同情和仇恨、社會習俗和個人焦慮當中。他後來決定讓「上帝殺她」，帶著兒子跋涉於雪深及膝的山道中，後面跟著衣裳單薄筋疲力盡的妻子。（哥倫比亞電影公司提供）

（sequels）、改自漫畫的**動畫片**，還有改自走紅電視節目的電影。日本評論界總結這些電影的平均品質說：「已經走到谷底，無法再壞了！」

但也有一丁點好處：成本比起來還是不高，平均每部是二百萬美元（比起美國之平均二千萬美元。觀眾仍很看重日本導演——如果外國評論界先給他們掌聲。今村昌平（Shohei Imamura）之《楢山節考》（*Ballad of Narayama*，見圖17-23）在坎城贏得大獎，祖國的觀眾乃行禮如儀地視之如寶。同樣地，黑澤明一直被視為過氣，也在此時拍出傑作《亂》（*Ran*，見圖17-24）。

另一正面的潮流是觀眾的國際化。在這之前觀眾只喜見日本片。然而整個1980年代，外國片佔了一半以上的市場。美國片是大宗，這並不奇怪，當時的日本人崇美，美國片在日擁有最大的國外市場。

這一時期另一令人意外的潮流是幾部高品質喜劇。二戰以前日本拍了許多絕佳的喜劇，但戰後喜劇似乎被遺忘。森田芳光（Yoshimitsu Morita）的《家族遊戲》（*The Family Game*，1983）開啓一條路，這部電影在日大賣座，並且得到「電影旬報」幾個大獎。該片審視了日本最不可動搖的體系——家庭，揭露了其千絲萬縷的牽繫。影片也嘲諷粗俗的物質主義和拜金主義，這也是森田芳光以及其他諷刺藝術家認為的日本當代典型議題。

伊丹十三（Juzo Itami，1933-1998）是此時最具潛力的導演。他是富喜感的人道主義者，比森田芳光溫暖和溫和多了。他是1930年代名導伊丹萬作（Mansaku Itami，也以喜劇著名）之子，創作領域寬廣而有成。他最早先當演員，在重要電影如《細雪》（*The Makioka Sisters*）和《家族遊戲》中演出。之後他當了談話性電視節目主持人，也任翻譯寫文章。一本重要著作集《女人們

17-23 《楢山節考》
（日，1983），今村昌
平導演。
雖然今村1950年代已
開始拍片，但在此片得
坎城影展首獎前，西方
對他十分陌生。這是日
本貧困小村物競天擇
的寫真寓言，此片是典
型的今村作品，不時夾
雜著粗獷的平民化的幽
默，尤其是其性場面。
（Kino International 提
供）

啊》（*Listen, Women!*）賣了上百萬冊。《家族遊戲》中他演父親，之後轉做導
演。

　　伊丹執導的首部電影《葬禮》（*The Funeral*，1984）贏得了「電影旬報」
最佳劇情片、最佳導演、最佳男演員，以及最佳女演員獎。這部電影雖然冗長
雜亂，結局又出乎意料地滑稽，嘲諷一個中產階級家庭為了替剛去世的親人舉
辦「正確的」葬禮而無頭緒地忙東忙西，筆觸卻是飽含感情。伊丹嘲諷的不是
葬禮儀式（儀式他們還是看錄影帶學的），而是家人儘管沒有一點真誠情感，
卻仍可悲地為了遵守那些習俗而積極奔走。這些毫無意義的儀式甚至可能只是
神明信仰的慣例。不過，身為日本人，他們仍然還是相信對的形式就是對的。

17-24 《亂》
（日，1985），仲代達
矢（Tatsuya Nakadai）主
演，黑澤明導演。
黑澤明眾所期待的
改編自《李爾王》的
《亂》，公映時引起世
界騷動。此片不僅是
1980年代日本最佳影
片，也是世界級的傑作
和最出色的莎劇改編版
本。他拍此片時已高齡
七十五歲，對人類狀況
更形悲觀。（奧利安電
影公司提供）

17-25 《蒲公英》
（日，1986），宮本信子（Nobuko Miyamoto）、山崎努（Tsutomo Yamazaki）
主演，伊丹十三導演。
伊丹十三這部電影拼貼畫式的電影結構，讓一個像原野奇俠或伊斯威特的牛仔
／貨車司機，進店裡幫助女主角改進她做的拉麵。過去幾乎所有拉麵都是男人
做的，女人想做拉麵對日本人來說很可笑。所以此片揶揄了大男人主義，蒲公
英象徵了在男人世界中的局外人女性如何求生。此處，女主角努力接受拉麵第
一課，深怕自己難以勝任。（New Yorker Films 提供）

　　伊丹的下一部喜劇《蒲公英》（*Tampopo*，見圖17-25）是他在國際影壇
最成功的代表作。被伊丹稱為「拉麵西部片」的這部電影也是看起來敘事凌
亂的，逗趣地嘲諷了日本人對拉麵店、餐桌禮儀、電影（尤其是美國西部牛仔
片）、性愛，以及性別歧視的執迷。《蒲公英》的女主角由宮本信子飾演，她
是伊丹的妻子，是伊丹的所有作品的女主角。

　　《女稅務官》（*A Taxing Woman*，1988）一片則沒有那麼搞笑，揭露了日本
稅務機關之複雜怪誕。電影的女主角（也是宮本信子飾）像隻獵犬般一心一意
地查稅。在一個幾乎所有市民都會逃稅的國家裡，伊丹再次戳破了急功近利的
現代化日本，在日常生活裡的虛偽。

　　《女稅務官2》（*A Taxing Woman Returns*，1989）比第一集又更不討喜，
更黑暗也更尖銳。此片打破若干賣座紀錄，也激起日本公眾對醜聞充斥日本
政府的批評，政府後來終於因一連串貪污收賄、裙帶關說，以及集體貪腐的爆
料而垮掉。伊丹說：「日本想要國際化，學習國際語言，卻只學到金錢一種語
言。」

　　還有什麼比此更全球化？

延伸閱讀

1 Armes, Roy. *Third World Film Making and the West.* Berkeley: University of California Press, 1987. 綜合記述佔世界電影產量一半的第三世界國家電影。

2 Diawara, Manthia. *African Cinema.* London: British Film Institute, 1992. 非洲電影中反映的政治與文化。

3 Downing, John D. H., ed. *Film and Politics in the Third World.* New York: Praeger Publishers, 1988. 關於第三世界國家電影及政治的學術論文集。

4 Dyer, Richard, ed. *Gays and Film.* New York: New York Zoetrope, 1984 revised edition. 關於同性戀與電影的學術論文集。

5 Goulding, Daniel J., ed. *Post New Wave Cinema in the Soviet Union and Eastern Europe.* Bloomington: Indiana University Press, 1989. 傑出的學術論文選，涵蓋了蘇維埃、波蘭、匈牙利、南斯拉夫及其他共產主義和前共產主義國家的電影。

6 Haraszti, Miklós. *The Velvet Prison: Artists Under State Socialism.* New York:Basic Books, 1988. 一名匈牙利批評家持懷疑態度評價蘇聯「開放」時期的藝術。

7 Hill, John. *British Cinema in the 1980s.* New York: Oxford University Press,1999. 1980年代英國電影簡介。

8 Kuhn, Annette. *Women's Pictures: Feminism and Cinema.* London and New York: Routledge & Kegan Paul, 1982. 英國女性主義研究，撰寫出色、觀點獨到。

9 Lent, John A., et al. *The Asian Film Industry.* Austin: University of Texas Press, 1990. 全面涵蓋中國、日本、印度及很多其他亞洲國家的電影工業。

10 Powrie, Phil. *French Cinema in the 1980s.* New York: Oxford University Press, 1997. 探討1980年代法國電影兩大主題——懷舊和陽剛氣質的危機。

世界大事		電影大事
時代華納企業創刊《娛樂週刊》。	1990	▶ 史柯西斯之《四海好傢伙》刻劃了成為一名黑幫分子的刺激和安全，但隨著毀滅逼近家庭，這種安全感也逐漸受到威脅，攝影及剪接都捕捉了視聽之犀利風格。
美軍以「沙漠風暴行動」六週內粉碎入侵科威特之伊拉克侵略軍。	1991	
美國非洲裔青年羅尼‧金（Radney King）在洛杉磯被四個白人警官依超速和酒後駕車臨檢並毒打後，全白人之陪審團又宣布警官無罪，引起輿論大譁，也造成之後的失控種族暴動。 柯林頓（民主黨）當選美國總統（1993-2001）。	1992	克林伊斯威特之《殺無赦》振興了西部片，然而其後繼者很少有人能喚起伊斯威特所揮別的這種曾經捧紅他的類型片的道德力量。
前橄欖球明星辛普森被控謀殺其已經分居的妻子與一名友人，成為本世紀性最沸沸揚揚的審判，他終被判無罪釋放。	1994	昆汀‧塔倫提諾的《黑色追緝令》大膽經營時間順序及多線敘事，如果照正常說故事方法就毫無突破性可言。
美國重與越南建交。	1995	▶ 麥可‧費吉斯將一個挫敗的編劇決心讓自己喝酒喝到死的故事拍成《遠離賭城》這樣一闋爵士夜曲。
美國年輕人窮極無聊興起在身上打洞穿環風潮。	1996	科恩兄弟在《冰血暴》中將美國郊區的詼諧與駭人的暴行混搭他倆標誌性的對人性的哲學悲觀論的冷冽風格。 卡麥隆‧克羅的《征服情海》再次證明當處於一個恰當的陣容裡，湯姆‧克魯斯是個一流的演員；克羅的劇本利用克魯斯拒絕承認失敗的形象，但也讓他被壓倒和易受攻擊。
◀ 艾倫‧狄珍妮在電視情境喜劇《艾倫愛說笑》中公開自己為同性戀，是美國首位出櫃的明星。	1997	▶ 有史以來最受歡迎的電影，詹姆斯‧卡麥隆的《鐵達尼號》，將簡單的愛情故事混搭了驚人視覺效果。 保羅‧湯瑪斯‧安德森的《不羈夜》刻劃1970年代的色情片產業的困窘不擇手段以及其偶有之有情有趣的時光。
美國總統柯林頓捲入一連串與多位女性的性醜聞。	1998	▶ 史匹柏的《搶救雷恩大兵》呈現了前所未見的二戰景象：血肉橫飛，軍人朝不保夕。
由小約翰‧甘迺迪駕駛的單引擎小飛機墜毀在鱈魚角海岸線數浬外的大西洋，他和妻子及小姨子均葬身海底。	1999	安德森再拍《心靈角落》讓觀眾如墜五里霧中，猜不透不同的可悲角色有何關聯，直到三幕劇第三場不同的敘事線才撞到一起，產生巨大衝擊力量。

好萊塢片場

在電影的第一個世紀結束前，美國電影業已打遍天下無敵手。諷刺的是，即使其在世界範圍內稱霸，但是電影業卻不再具有巨大的經濟意義。

1999年，每部電影的成本平均是5340萬美元，還不包括廣告費——是1990年代初的兩倍了。一部電影的行銷成本漲了一倍，每部約2500萬美元。電影觀眾很多，1998年有14.6億觀眾人次，比1997年多了5%。事實上一部片平均約花8000萬美元的成本簡直是災難。

即使電影收益超過1億美元也被視為賣座電影，但除去片廠龐大的開銷和大明星和導演的分紅，真正能回到製片公司口袋的利潤就很有限了，一位熟知內情的人說，過去十年由大片廠自電影界回收的投資幾乎是零。

世界性成功最有趣的例子應是詹姆斯·卡麥隆的《鐵達尼號》（*Titanic*，見圖18-1），它的預算和視野絕對是前無古人後無來者。原因是其中之風險比其潛力大得多，電影界普遍以為它是必死之範例。如果它不賣座，並不會像1980年代《天堂之門》那樣拖垮聯美公司。此片是福斯和派拉蒙合作，大部分成本由福斯吸收，屬於福斯老闆傳媒大亨梅鐸。此片成本二億美元，但過去片廠見到電影成本超過一億美元就會退縮，即使有巨大的市場收益。

好萊塢對付「消失的利潤」方法是減少發行片量，並減少成本。迪士尼的做法是削減製片總投資，從15億美元中狠砍5億，每年製片量由30部減為20部，

18-1 《鐵達尼號》

（美，1997），詹姆士·卡麥隆編導。

外形的奇觀和對消失世界的重塑一直是電影的魅力之一。本片的成功助長了這種魅力，其逼真、驚人成熟的視效，將這個倒敘的俗套愛情故事變得真實而光彩耀目。影片的票房達10億美元，成為影史上的票房世界冠軍。它也證明好萊塢電影工業在世界上的壟斷地位，正如道格拉斯·戈梅里所指出的：「1990年代是好萊塢最具世界影響力的年代，其優越的市場性，必擁有史上不可比之利潤。」（派拉蒙／二十世紀福斯提供）

18-2 《變臉》

（*Face/off*，美，1997），尼可拉斯·凱吉（Nicolas Cage）、約翰·屈伏塔（John Travolta）主演，吳宇森導演。

動作電影是為動作而動作。吳宇森來自擅長武打片的香港，香港武打片擁有精良設計的暴力鏡頭，強調男性情誼，將原本可能品味不佳或可笑的場面美學化。此片是聯邦警探同意移植罪犯的臉去從其弟弟那裡騙取情報，但事情急轉直下。情節雖荒謬，但兩演員傑出的表演以及吳宇森的槍戰芭蕾和夾雜著的飛舞的鴿子，使影片成為令人興奮、帶著罪惡感又忍不住看的娛樂片。（派拉蒙提供）

併合過往的三個公司（迪士尼、試金石和好萊塢電影）為一個。同樣地，索尼也關了三星影業（TriStar Pictures）和勝利影業（Triumph Films），好集中發展哥倫比亞這個品牌。

錢都到哪裡去了？大部分到了明星和特效手中，比方片廠得付湯姆·克魯斯（見圖18-3）二千萬美元，盼其能為電影開映首週加把勁。這份薪水中還有額外的補貼：昂貴的房車、幾個助理（換句話說，打雜的）、孩子的保姆、專用司機、私人髮型和化妝師。

因為其巨大的成本，拍容易在外國行銷的電影比較輕鬆也沒那麼冒險。一般而言，喜劇片比較難外銷（英國片《一路到底脫線舞男》例外）；同樣地，對法國人而言很戲劇性的又緊張的電影，可能對美國人而言很沉悶，又過於地方性。另一方面，重特效、重情景、不重角色和主題，反而容易被各種文化和語言吸收。

大片模式不僅在美國電影中，也存在於所有國家。本土的法國片或德國片很少在美國上映，在自己國家也都有危機。因為美國片變得更大、更誇耀、更俗麗、更吸引世界各地的觀眾，溫德斯電影中的一個角色說得好：「老美將我們的潛意識殖民了。」美國片橫掃全球，只有具跨國合資背景的公司才能存活。

18-3 《征服情海》

（*Jerry Maguire*，美，1996），湯姆・克魯斯、芮妮・齊薇格（Renee Zellwager）主演，卡麥隆・克羅導演。

克魯斯是野心最大也最專注的新一代演員。如當年約翰・韋恩般為自己創造了一種銀幕形象。他在電影中總扮演物質化、完全以自我為中心，但末了總能因為別人的啟發有所頓悟（那個別人多半是愛他的年輕女子）的人物，《捍衛戰士》、《雨人》、《黑色豪門企業》（*The Firm*）和本片均是。也因為克魯斯不斷上進，努力與最好的導演合作，尤其於1999年演出庫柏力克的最後一部電影《大開眼戒》（*Eyes Wide Shut*）達於巔峰，這使他一直聲譽不墜。（三星電影公司提供）

因為成本劇增，大片廠以尋求合拍夥伴或找合理成本的專案來減少風險。比如Cox傳播的Rysher公司，或澳洲戲院商的威秀（Village Roadshow），還有貝肯傳播（Beacon Communications）、麗晶（Regency）、共通電影（Mutual Film）等獨立公司都與大片廠合作。這些共籌資金的公司都是投資後才發現電影業實質沒有表面光彩。

它們以為和片廠合作就可避免繁瑣的啟動及龐大行銷，片廠也認為合拍可以減少風險，但合拍也表示如果一部電影大賣的話，很可能利益會大大減少，因為版權已因投資而授予他人。瑞金爾（Rysher）和派拉蒙合作了一連串的電影，只有幾部成功，包括霍華・史登（Howard Stern）的《紐約鳥王》（*Private Parts*），此片在美國賣得很好，但世界其他地方都不認識史登，結果瑞金爾公司現在已經出局了。

國際化也使好萊塢被入侵——哥倫比亞在1989年被索尼併購，環球被西格拉姆（Seagram）收購；二十世紀末，只有迪士尼仍獨立，其主題公園、美國廣播公司（ABC）還有有線電視公司在一起，自成一個跨國大公司而存活下來。（見圖18-4）。

為了盈利，片廠將生意放在品質之上。多數片廠一年只拍一、兩部叫好的電影，餘者皆為簡單純粹的票房電影。奧斯卡最佳影片多半來自小片廠如米拉麥克斯或新線，因為小片廠成本小，利潤不多即可生存。

有時藝術電影也很昂貴，像《莎翁情史》（*Shakespeare in Love*）就花了四千萬美元，由米拉麥克斯和環球合作。不過小片廠也常被大片廠併吞——迪士尼買了米拉麥克斯，時代華納吃下了新線，這樣大片廠靠旗下小片廠也有些威望。

18-4 《獅子王》
（*The Lion King*，美，1994），羅傑·艾勒斯（Roger Allers）、羅伯·明考夫（Rob Minkoff）導演。

這是《哈姆雷特》到了卡通世界，迪士尼這部最成功的動畫，説的是宇宙性共通的成長故事。有人對卡通嗤之以鼻，但它們屢屢創出最佳詩篇。如此片在票房上大獲成功，在美國和世界市場上各賺了兩億美元，其原聲帶（由艾爾頓·強主唱多首）也入暢銷排行。電影甚至帶動成功的百老匯歌舞劇，也獲得多項東尼獎。（迪士尼提供）

片廠本質的改變也改變了遊戲規則。以前片廠想要奧斯卡聲譽，每年一定要拍一些好電影來競獎並獲利，但時代華納的利潤有40％來自有線電視，所以和有線電視的合作關係比奧斯卡重要得多。

特效電影佔據了好萊塢產品的高端，而電視節目改編和電視偶像劇主角所拍的青少年電影則佔據了其低端。恐怖片和低級喜劇成本低，且擁有雖然有限但很固定的觀眾群。這些電影唯一的優點是他們可能給予一些未來大明星出頭的機會。比如湯姆·克魯斯就因爲演了無害的青少年電影如《熄燈號》（*Taps*，1981）和《步步登天》（*All the Right Moves*，1983）而被人注意。

這就是用A級資源拍B級電影。好萊塢就像用寶馬製作法拍雪佛蘭的電影，以前只是二流公司拍的剝削電影視在是大片廠來拍了。片廠久久才拍一部成熟世故的電影，特別是這個專案擁有重要導演或者大明星的時候。像《怒火之花》或《岸上風雲》這種有分量的電影銷聲匿跡了，取而代之的是偶爾才有的誠意或虛榮之作，如《魅影情眞》。

過去電影的創作者往往來自其他如文學或劇場的媒體，現今九十年代的才子則來自MTV和電視。相當多創作者是大學電影學校訓練出的，1980年代上過電影學校的新導演佔35％，到了1990年代中期，已經到了72％。即使學院派當道，好萊塢卻從未輕忽過劇本的分量。

18-5 《楚門的世界》

（*The Truman Show*，美，1998），金‧凱瑞主演，彼得‧威爾導演。

安德魯‧尼科爾（Andrew Niccol）這個劇本聰明且具原創性，但如果不是有大明星金‧凱瑞鼎力襄助，它可能永遠也不會拍成。頂尖的明星經紀人說：「明星決定哪部電影拍得成，片廠老闆會拿六個劇本給我說，你的客戶選哪個？如果明星不點頭，電影就拍不成。」（派拉蒙提供）

　　許多劇本只不過是吵鬧的娛樂，電影一完就讓人忘得一乾二淨。這些電影幾乎沒有角色發展，只有不斷的衝突和爆發。有些電影拍得不錯，聰明而奇幻，比如《ID4星際終結者》（*Independence Day*，1996），也有的在形式和實質上拍得猶如吵鬧的MV，比如《世界末日》（*Armageddon*，1998）。

　　電影風格也受到損害：三十年前，柯波拉、畢京柏、布萊克‧愛德華（Blake Edwards）、希區考克，和約翰‧福特的電影絕對大不相同。但1990年代電影都拍得差不多。沒有署名，誰也分不清是哪位導演拍的。特寫充斥，因為它們在電視上比較恰當。沉思性的遠景、升降鏡頭、平順的節奏，都漸漸從

18-6《MIB星際戰警》

（*Men in Black*，美，1997），威爾‧史密斯（Will Smith）、湯米‧李‧瓊斯（Tommy Lee Jones）主演，巴瑞‧松能菲爾德（Barry Sonnenfeld）導演。

史密斯是這個世代最吸引人的明星，他原是饒舌和嘻哈歌手，先演電視情境喜劇，再轉戰大銀幕。他十分討喜，外形佳又性感，能演浪漫的愛情戲。但觀眾喜歡他演喜劇，帶著街頭智慧和自嘲、大條不甩的態度。（哥倫比亞電影公司提供）

美國電影中消失了，因爲導演們害怕疏離會造成觀眾不安和倦怠。連最受歡迎的外國片如《霹靂煞》和《妳是我今生的新娘》在內容、風格和氣氛上，幾乎與它們模仿的美國類型片一樣不可區分（見第十九章）。

也許美國電影的世界霸權最令人遺憾的結果是導致如法國、德國、日本和義大利這些國家曾一度興旺的電影的式微。年輕的歐洲導演曾以拍強烈、個人化的電影爲傲。如楚浮抒情性的電影，柏格曼嚴謹、嚴肅的室內劇，都影響過一代的美國電影。這種導演和觀眾間世界性的美學對話致使電影增加更有趣的文本，大家多贏。

外國電影導演往往以最壞的方法成爲好萊塢導演。比如盧・貝松的《第五元素》（*The Fifth Element*，1997）和保羅・范赫文的《星艦戰將》（*Starship Troopers*，1997），都是用最壞的方法取得成功。當然也有例外（見圖18-7）。這個明確的墮落也許只是暫時性對冷戰後混沌不明的狀態之反映，是對電影在過去二十年的變化超過了之前八十年的現實一種重新適應。

巴洛克式的市中心電影院被十幾個銀幕的影城替代。慢慢地公映方式也被2500個戲院同時放映的方式取代。過去由監製控制的系統也被明星、經紀人，

18-7 《遠離賭城》
（*Leaving Las Vegas*，美，1995），伊莉莎白・蘇（Elizabeth Shue），尼可拉斯・凱吉主演，麥可・費吉斯（Mike Figgis）導演。

好萊塢的外國導演都較知識派，也因此比本土導演有機會做野心大和古怪的作品。費吉斯來自英國，原是爵士音樂家，選擇以約翰・奧布萊恩這部酗酒、賣淫、充滿絕望的小說為改編素材，自己作原聲帶（由史汀主唱），帶著約翰・卡索維茨的作風述說一個人藉酒慢性自殺的故事。其表演和感傷的整體情緒竟意外使這部難消化的電影叫好叫座，凱吉還據此獲奧斯卡最佳男主角獎。（聯美公司提供）

有時是導演的搶錢作風代替。以前是片廠合約制，現在則任意組合創業個人。電視和有線網搶走了人才和觀眾，好萊塢似乎在轉型當中，只有少數電影能達到以前電影的文化重要性。

好的一面

但是有失也有得。我們雖然失去了有些電影的優點，電影的表演卻從未這麼好過。演員的種類繁多，從克林‧伊斯威特到凱文‧史貝西（Kevin Spacey），到強尼‧戴普（Johnny Depp），還有葛妮絲‧派特羅（Gwyneth Paltrow）。至於新手如克麗絲汀娜‧李奇（Christina Ricci）、瑞絲‧薇斯朋（Reese Witherspoon），或古典式明星湯姆‧克魯斯、李奧納多‧狄卡皮歐都充滿野心。許多年來，女演員抱怨的二流女角色也大大改善（見圖18-8）。

另一個亮點是動畫片現在比以往更流行。迪士尼創作了有品質和美感又具深意的主流電影如《獅子王》（The Lion King，見圖18-4），但它已不再是別無分店。福斯、華納也進攻這個領域，雖然《真假公主》（Anastasia，1997）不如迪士尼動畫受歡迎，但電視卡通如《辛普森家庭》（The Simpsons）、《南方公園》（South Park）以及《淘氣小兵兵》（Rugrats）都進一步拓展了觀眾群。

另外對動畫有貢獻的是「電腦動畫特效」（CGI）。比起傳統動畫片，電腦動畫平順，較機械化，不像手工畫的，其第一次出現於迪士尼的《玩具總動員》（Toy Story，1995），特別受喜好數位動畫和電腦遊戲的觀眾歡迎。電腦動畫特效也幫助了真人電影如《侏羅紀公園》（Jurassic Park，1993），取代了以往1930年代由奧布萊恩（Willis O'Brien）以及1950年代哈利豪森（Ray Harryhausen）發展出來的特效。前者的《金剛》（King Kong），後者的《傑遜王子戰群妖》（Jason and the Argonauts）和《辛巴達七航妖島》（The 7th Voyage of Sinbad）都是用定格動畫的拍法，可是以後應該是數位化了。

最令人印象深刻的是此時期美國片的多樣性遠遠超過以前。非洲裔導演

18-8 《新娘不是我》

（**My Best Friend's Wedding**，美，**1997**），**茱莉亞‧羅勃茲（Julia Roberts）、卡麥蓉‧狄亞（Cameron Diaz）主演，P‧J‧霍根（P. J. Hogan）導演。**

羅勃茲是此時片酬最高也是最有大眾緣的女星，尤其是這種浪漫喜劇，尤其是她一頭蓬髮和燦爛笑容。狄亞也迎頭趕上，美麗親切、性感滑稽，宛如30年代的卡露‧龍芭再生。（三星電影公司提供）

比以往多得多，史派克‧李、休斯兄弟（the Hughes brothers，見圖18-9）、約翰‧辛格頓（John Singleton）、佛瑞斯‧惠特格（Forest Whitaker），都並存而且不是失敗一次就沒了機會。西班牙裔人口增加也助長了更多天才的西裔明星和導演的出現，如演員安東尼奧‧班德拉斯（Antonio Banderas）、珍妮佛‧洛佩茲（Jennifer Lopez）、莎瑪‧海耶克（Salma Hayek），導演羅勃‧羅德雷格斯（Robert Rodrigues）、阿方索‧阿勞（Alfonso Arau）。還有外籍明星如布蘭達‧布蕾辛（Brenda Blethyn）、卡琳‧卡特莉吉（Katrin Cartlidge）、艾莎‧阿基多（Asia Argento）、史戴倫‧史柯斯嘉（Stellan Skarsgard）、白靈、楊紫瓊等等都顯示出明星潛質。

女性電影工作者的地位也大大提升，幾十位女導演分布在主流的藝術電影〔珍‧康萍（Jane Campion）〕和商業喜劇〔貝蒂‧湯瑪斯（Betty Thomas）〕領域中。和其他群體一樣，女導演拍的電影也各式各樣，成就也不一而足。與理論夢想不同的是，真實世界裡要成功的話，才華和敏感度比性別重要得多。有時女性導演可以和男性一般膚淺和沒才華，可悲的例子是愛美‧海可琳（Amy Heckerling）平庸的作品《看誰在說話》（Look Who's Talking，1989）以及其尷尬的續集。我們很難相信它們是出自曾拍過好看的成長喜劇《開放的美國學府》（Fast Times at Ridgemont High，1982）的導演之手。

好的時候，女性導演為電影帶來了嶄新而又可貴的價值，有的是小而溫馨，需要圈裡人的同情的觀點，不可能由男性有效地表達的作品。愛麗森‧安德斯（Allison Anders）的《旅客》（Gas Food Lodging，1992）和瑪莎‧庫里奇（Martha Coolidge）的甜中帶苦電影《激情薔薇》（Rambling Rose，1991）完全展現出女人的感性。

其他許多導演卻完全是中性的，像芭芭拉‧史翠珊（Barbara Streisand）的《潮浪王子》（Prince of Tides，1991）、潘妮‧馬歇爾（Penny Marshall）的《飛越未來》（Big，1988），雖然她上一部《紅粉聯盟》（A League of Their Own，1992）完完全全是部女性主義電影。女性製片人數目也在增

18-9 《威脅2：社會》
（*Menace II Society*，美，1993），拉倫茲‧泰特（**Larenz Tate**）、泰林‧特納（**Tyrin Turner**）主演，艾爾伯特‧休斯（**Albert Hughes**）和艾倫‧休斯（**Allen Hughes**）導演。

此片是描繪都市暴力最悲觀絕望也最令人印象深刻的作品。泰特的表演嚇人，演的角色英俊、尖銳、傲慢，是美國影史上最殺人不眨眼的無情惡徒。（新線電影公司提供）

18-10 《西雅圖夜未眠》

（美，1993），湯姆・漢克斯主演，諾拉・艾芙倫（Nora Ephrom）導演。

此片是這個時期最成功的愛情喜劇，其華麗的電影原聲用一連串40及50年代膾炙人口的老歌——包括「思念夜未眠」、「當我陷入愛情」、「時光流逝」，讓人想起好萊塢的黃金時代。影片也向萊奧・麥卡雷的浪漫喜劇《金玉盟》（*An Affair to Remember*，1957）致敬。（三星電影公司提供）

加——像茱蒂・佛斯特、珊卓・布拉克（Sandra Bllock）、茱兒・芭莉摩（Drew Barrymore）、倫達・海恩思（Randa Haines）。她們也拍類型不太明確的電影，如咪咪・雷德（Mimi Leder）以身為叫好叫座的電視劇集《急診室的春天》（*E.R.*）的導演而著名，她拍的電影卻是動作片《戰略殺手》（*The Peacemaker*，1997）和《彗星撞地球》（*Deep Impact*，1998）。貝蒂・湯瑪斯

18-11 《鳥籠》

（美，1996），納森・連恩（Nathan Lane）、羅賓・威廉斯主演，麥克・尼克斯導演。

本片是美國重拍法國藝術喜劇——歌舞片《一籠傻鳥》（見圖15-3），講述一對「已婚」的同性戀人，為了其中一人的兒子要與保守家庭的女子結婚，只好假扮異性戀。故事完全是老套，但是表演充滿魅力與活力，其在主流的成功證明同性戀題材的作品不再退居邊緣，也說明受歡迎的明星如威廉斯如何能影響公眾看法，為好萊塢一向視為票房毒藥的題材創造出令人產生好感的氣氛。（聯美公司提供）

（Betty Thomas）原本是演員，後來導演了主流喜劇《脫線家族》（*The Brady Bunch Movie*，1995）和《怪醫杜立德》（*Doctor Dolittle*，1998）。這兩位的作品完全以男性為中心，也偏向「高概念電影」（high concept——重劇情，多動作），與她們是女性毫無關係。

其中幾位也非常有商業成就，最著名的有《西雅圖夜未眠》（*Sleepless in Seattle*，見圖18-10）——一部迷人溫柔浪漫的喜劇，還有《電子情書》（*You've Got Mail*，1998）都由諾拉·艾芙倫（Nora Ephron）編導。潘妮洛普·史菲莉絲（Penelope Spheeris）的《反斗智多星》（*Wayne's World*，1992）也十分成功，雖然其題材被認為是「過於男性化」，看來性別的刻板印象已是過去式。

同樣地，同性戀的題材也被主流接受，如劇作家保羅·盧尼克〔Paul Rudnick，代表作：《阿達一族2》（*Addams Family Values*）、《新郎向後跑》（*In & Out*）〕和唐·魯斯（代表作：《她和他和他們之間》）的作品。反映同性戀的生活題材的電影《鳥籠》（*The Birdcage*，見圖18-11），由麥克·尼克斯（Mike Nichols）導演，商業大大成功。同性戀導演演員如葛斯·范·桑（Gus Van Sant）和伊恩·麥克連（Ian McKellan）都由以前的被忽略，到後來的被嘲弄，到晚近的被同情，乃至現在完全被認為是一般的正常人。

重要導演　　　　1990年代這種富有創意的拍攝方式很大程度上是因1980年代的大導演仍是1990年代的重要導演，只是老了一點，頭髮白了一點，但絕對仍是頂尖的主導。

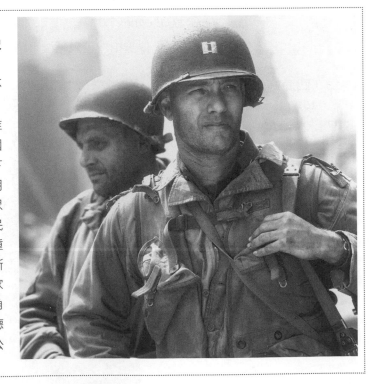

18-12《搶救雷恩大兵》
（美，1998），湯姆·漢克斯主演，史蒂芬·史匹柏導演。

當代影壇中有好多明星是以前絕對當不上明星者，但也有傳統明星如漢克斯，他英俊、戲路廣，而且有傳統銀幕英雄那種深層的乾淨人格，就像以往美國人最愛的偶像明星詹姆斯·史都華、亨利·方達、賈利·古柏一樣。但傳統明星再好，總因此具有傳奇色彩而與觀眾有距離。相比起來，漢克斯就親切平民化多了，他經常上電視談話節目，那種自在、聰明又不做作的迷人風采，逐漸鞏固了他在觀眾心中的地位。他熱愛家庭，常捐錢盡力為公益，也在乎所演角色的道德形象，常會為某個角色在道德方面不夠正確而不演。（夢工廠電影公司提供）

　　史蒂芬‧史匹柏這時是好萊塢最老的小孩，也是史上最成功的商業導演。到了二十一世紀也勇猛依舊。他能拍出好看的爆米花電影如《侏羅紀公園》（*Jurassic Park*，1992），也有成熟的作品如《辛德勒名單》（*Schindler's List*，1993）或被低估的《勇者無懼》（*Admistad*，1997），以及二戰史詩《搶救雷恩大兵》（*Saving Private Ryan*，見圖18-12）。

　　史匹柏能爬至巔峰，非因爲他不再犯錯，而是他能超越它們。這些錯誤仍然存在：過於誇張的形式，或過度仰賴約翰‧威廉斯的煽情音樂，有如在他已經夠有說服力的影像上拚命捶打。

　　但史匹柏知道電影的本質是一連串有表達性、仔細構圖又有節奏的剪接在一起的鏡頭。他完全能掌握影像的語言，幾乎像默片時代的大導演，不用台詞就能與觀眾溝通，當然他一直沒找到像他一樣傑出的編劇。

　　史匹柏的策略是用含蓄而非誇大的風格來對付重要的題材。他拍的「印第安納瓊斯系列」採取活潑、可口、光亮又磅礡的風格，但二戰期間從納粹手中拯救猶太人的故事則用新寫實主義風格，攝影機不穩定地晃動，好像人在現場的新聞片一般。

　　他在《辛德勒名單》公映時說：「我了解爲什麼要拍這部電影，因爲過去的電影我從沒有說實話，都是說一些不會發生的事情。」《勇者無懼》（*Amistad*）開場1839年的奴隸反叛，還有《搶救雷恩大兵》的諾曼地登陸都是一出就成了影史的經典。進入二十一世紀後，史匹柏的創作模式大致在嚴肅和感官刺激中交替，前者如《A.I. 人工智慧》（*AI*，2001）、《慕尼黑》（*Munich*，2005）；後者如動作大片《世界大戰》（*War of the Worlds*，2008）、《印第安納瓊斯：水晶骷髏王國》（*Indiana Jones and the Kingdom of the Crystal Skull*，2008）等。隨著年齡增長，史氏得到更多世人的尊敬，但他的「爆米花電影」似乎拍得越來越漫不經心。

18-13 《四海好傢伙》
（美，1990），瑞‧李歐塔（Ray Liotta）、勞勃‧狄尼洛、保羅‧索爾維諾（Paul Sorvino）主演，馬丁‧史柯西斯導演。

這是史柯西斯擅拍的題材——義裔美國幫派成員的生活，他將此片拍得聰明而風格活潑。故事根據主角亨利‧希爾（李歐塔飾演）的真實生活改編，他後來與聯邦調查局合作，作證出賣自己的幫派。像大部分史柯西斯的黑幫電影一樣，本片也有很多肢體和語言暴力，是部很男人的電影，卻叫好也叫座。（華納兄弟電影公司提供）

馬丁‧史柯西斯在本年代中掙扎浮沉，先拍了傑出的黑幫電影《四海好傢伙》（*Goodfellas*，見圖18-13），成了他自己最賣座的電影。接著又推出日落西山的下坡之作《恐怖角》（*Cape Fear*，1991）。

1993年他改編伊迪絲‧華頓（Edith Wharton）的普立茲文學獎小說《純眞年代》（*Age of Innocence*）由蜜雪兒‧菲佛（Michelle Pfeiffer）和丹尼爾‧戴路易斯主演，其以紐約1870年代上流社會的性壓抑爲題材，與他以前的內容南轅北轍。爲了救回自己的聲譽，他又回去拍黑幫電影《賭城風雲》（*Casino*，1995），由他最愛的演員狄尼洛主演。最後又拍了美麗高貴充滿藝術性的《達賴的一生》（*Kundun*，1997）。

即使他最不好的作品，也總有一些別的導演不能想像的畫面，許多評論家根本認爲他是美國當代最偉大的導演。他的問題是他不能拍電影沒有身體或情感的暴力，即使《達賴的一生》也有一連串驚人的影像。史柯西斯的電影始終遠離傳統模式，不管是美國內戰巨作《紐約黑幫》、《神鬼玩家》（*The Aviator*，2004，霍華‧休斯的傳記），或是《神鬼無間》（*The Departed*，2006）。尤其後者，翻拍自香港片《無間道》，一部暴力又節奏明快的電影，順利替史柯西斯贏得了期待已久的奧斯卡最佳導演獎項。他的作品是狂亂、暴

18-14 《解構哈利》

（美，1997），伍迪‧艾倫、茱蒂‧戴維斯主演，伍迪‧艾倫編導。

艾倫30年來堅持每年拍一部電影，所以能碰觸到許多當代導演碰不到的題材。他的電影可以迷人也可以惱人。比方説此片是拍一個優秀作家自私不負責，不可靠又腐敗的面貌。艾倫有兩個偶像，一是費里尼，一是柏格曼，此片絕對傾向柏格曼，毫不留情地揭露紐約現代人的世故，其精神上之暴力毫不亞於《四海好傢伙》的肢體暴力，卻也是艾倫最滑稽的電影之一。（佳線電影公司提供）

18-15 《異形4：浴火重生》

（*Alien Resurrection*，美，1997），雪歌妮‧薇佛、薇諾娜‧瑞德（Winona Ryder）主演，尚皮耶‧居內（Jen-Pierre Jeunet）導演。

從庫柏力克的《二○○一年：太空漫遊》之後，科幻片就進入黃金時代，不少導演拍出了一流作品。《異形》系列就是科幻片類型中相當有趣的系列。該系列一共有四集，每集各自獨立完整，也由不同導演執導，唯強悍的薇佛飾演的對抗黏巴巴異形的女戰士貫穿全系列。《異形》第一集完成於1979年，由成熟的視覺風格家雷利‧史考特（Ridley Scott）執導，在一座遙遠、被遺忘的太空站製造出黑暗險惡的故事背景，建構了此系列煙霧瀰漫的氣氛和鏗鏘嘶鳴的科技環境。第二集（1986）由詹姆斯‧卡麥隆執導，炫目的特效拿到奧斯卡獎，其動作場面也是四部中最強的。第三集（*Alien³*，1992）由大衛‧芬奇（David Fincher）執導，節奏較慢，哲學味多。第四集則發生在上集故事發生兩百年後，連登上被異形侵入的太空船的薇佛都是複製人。（二十世紀福斯提供）

力的，又有衝突，又有深刻的精神層面。他的目標有時超過了他的能力，但他仍奮戰不懈。

從1990年開始，**伍迪‧艾倫**每年拍一部電影，雖然他也為與妻子米亞‧法羅分開，並因爭取撫養權而鬧得滿城風雨。他的作品也許不如上個年代那麼有藝術性，不過沒有導演能像他那麼多產和多樣性。

《愛麗絲》（*Alice*，1990）研究紐約一個喪失生趣的家庭主婦角色，內裡放了幾段迷人有趣而且動人的片段。他也導了幾部三流的爛片，比如說虛假的《影與霧》（*Shadow and Fog*，1992），瑣碎的《曼哈頓神祕謀殺案》（*Manhattan Murder Mystery*，1993），和裝腔作勢的《名人錄》（*Celebrity*，1998）。

艾倫一向有不少歐洲和日本的支持者，1990年代他變得像奧森‧威爾斯一樣，在外國比在本國受尊重（或崇拜），在本國卻只有藝術戲院的觀眾。他這段時期的輕鬆喜劇在歐洲特別受歡迎：有味道的爵士時代喜劇《百老匯上空子彈》（*Bullets Over Broadway*，1994）、諧趣溫馨的《非強力春藥》（*Mighty Aphrodite*，1995），還有古怪的歌舞劇《大家都說我愛你》（*Everyone Says I Love You*，1996）。

18-16 《殺無赦》

（美，1992），克林‧伊斯威特主演、導演。

伊斯威特的演藝生涯說明了一個電影明星是如何隨著年代改變和加強其**形象圖徵**（Persona）的。此片獻給他的恩師——西格和沙吉歐‧李昂尼，他倆看出他的潛質，而且教了他各種電影導演技巧。此片主角費勁想不用自己最好的技藝——殺人，但結尾高潮他故計重施，成為長久壓抑暴力後的宣洩，卻也沉淪到毀滅中，再也不復翻身。此片深沉，技巧高超，在情感和道德上都有強衝擊力，應是1976年西格的《狙擊手》（*The Shootist*）之後的最佳西部片。伊斯威特導演手法美妙，為事業開創最高峰，拿了奧斯卡最佳影片獎（是影史第二部拿最佳影片獎的西部片）和最佳導演獎，兩位恩師地下有知應以他為榮。（華納兄弟電影公司提供）

艾倫也拍了兩部尖刻的家庭戲，充滿心理內省卻令人看得難受：分別是《賢伉儷》（*Husbands and Wives*，1992），和同樣尖銳的《解構哈利》（*Deconstructing Harry*，見圖18-14）。艾倫持續至少一年製作一部電影，有好作品《愛情決勝點》（*Match Point*，2005），也有不佳者《愛情魔咒》（*Curse of the Jade Scorpion*，2001）和《遇上塔羅牌情人》（*Scoop*，2006），更有些是成績中庸如《情遇巴塞隆納》（*Vicky Cristina Barcelona*，2008）。在創作過程中，他逐步累積了世界級的成就，既數量豐碩又保持大致不差的品質。這些有關「人際關係」的電影絕對影響了後來年輕、悲觀的美國導演，如尼爾‧拉布特（Neil LaBute）、陶德‧索朗茲（Todd Solondz）。他們的角色都如出一轍地對生命疏離和空虛，有時更邪惡墮落，而且後者更常見。

克林‧伊斯威特（Clint Eastwood）是重要美國導演中最不前後一貫的，原因部分是因為他老要冒險，屢錯不改。他拍了一大堆平庸的作品，像毫無優點的員警故事《菜鳥霹靂膽》（*The Rookie*，1990），或沒有懸疑的追捕電影《強盜保鑣》（*A Perfect World*，1993），或沒有驚悚的驚悚電影《一觸即發》（*Absolute Power*，1997）。伊斯威特是個緩慢的重思慮的導演，喜歡在某些場景中徘徊做文章，那麼他要去拍一部與自己感性不同、筆觸輕巧的《熱天午夜之慾望地帶》（*Midnight in the Garden of Good and Evil*，1997）做什麼？

但有時伊斯威特的冒險是對的，他在九○年代的作品反映了他敏感的才華，尤其是他的演技。像由沃夫甘‧彼得森（Wolfgang Petersen）導演的驚悚片

《火線大行動》（*In the Line of Fire*，1993）中他飾演的那個欠缺安全感、不穩定的中情局探員，情感深沉酸楚，出乎觀眾的預料。同樣地，誰會猜到他改編煽情小說《麥迪遜之橋》（*The Bridges of Madison County*，1995）會如是動人？大部分評論者都批評小說華麗的散文風格。梅莉‧史翠普的表演出神入化，兩人演出寂寞中年人不能結合的含蓄故事。伊斯威特一貫以優美的配樂，拿1950和1960年代的靈魂民歌來詮釋這個故事，影片配樂極爲傑出，錄音師強尼‧哈特曼（Johnny Hartman）和偉大的黛娜‧華盛頓（Dinah Washington）功不可沒。

1990年代伊斯威特因西部片《殺無赦》（*Unforgiven*，見圖18-16）而到達高峰，該片被普遍譽爲傑作。他自己也以對人物幽默、駭人、勇猛冷酷的詮釋奉獻出最好的表演。

獨立電影

也許此世代最特殊的現象是獨立電影的興起，成爲美國最重要的藝術運動。新導演如昆丁‧塔倫提諾、班‧史提勒（Ben Stiller）、麗麗‧泰勒（Lili Taylor、班‧艾佛列克（Ben Affleck）、史坦萊‧土西（Stanley Tucci）、提姆‧羅斯（Tim Roth）、派克‧波西（Parker Posey），都是這一波的新手，他們也使得老演員如哈維‧凱托（Harvey Keitel）重新取得明星的地位。

他們做的小成本電影一般而言，都先從日舞和其他影展露面，影展裡埋伏了不少大片廠來的星探，由是，獨立電影很容易找到通往大眾的道路。像科恩兄弟、卡麥隆‧克羅可以在商業和獨立世界如魚得水，他們都先從獨立電影出發，再進入片廠，往往擁有比一般導演更多的創作自由。

許多獨立電影其實沒有多好，只不過是獨立罷了，它們常常是拍一些小人物平凡單調的人生，很多發生在7-11便利店中。拍片當然很難，選壞了劇本、導演、主角任何一項，電影就可能萬劫不復。

獨立電影也不新，《一個國家的誕生》（1915）就是部獨立電影。塔倫提諾還是小毛頭時，卡薩維蒂斯、阿特曼、伍迪‧艾倫就在拍獨立電影了。有些年輕導演一鳴驚人，卻也無以爲繼，如愛德華‧波恩斯（Edward Burns）拍了令人眼前一亮的《麥克馬倫兄弟》（*The Brothers McMullen*，1995）之後就沒動靜了，同樣地，羅勃‧湯森（Robert Townsend）再也無法複製《好萊塢洗牌》（*Hollywood Shuffle*）的成功。

但有些簡直是一路高升，**塔倫提諾**拍的血腥驚悚片《霸道橫行》（*Reservoir Dogs*，1992）看來是休士頓的《夜闌人未靜》和庫伯力克的《殺手》（*The Killing*）翻版，接著再以冗長的形式重於內容的新黑色電影《黑色追緝令》（*Pulp Fiction*，見圖18-18）進入主流，他大膽地將不同的洛杉磯小混混的故事交織在一起，結果是可喜、豐富、尖刻、富原創性的黑暗驚悚。

1997年，塔倫提諾改編埃爾莫‧倫納德（Elmore Leonard）的小說拍出《黑色終結令》（*Jackie Brown*），又長又臭，雖有1970年代的黑人剝削電影皇后潘‧葛蕾兒（Pam Grier）助陣，但塔倫提諾的時髦似已過去，觀眾和評論界都

18-17 《心靈捕手》

（*Good Will Hunting*，美，1997），班·艾佛列克、麥特·戴蒙（Matt Damon）主演，葛斯·范·桑導演。

兩位主演還是無名小卒時寫了此片劇本，為了省錢自任演員，結果影片大受歡迎，兩人也得了奧斯卡最佳原創劇本獎，而且還成了大明星。如果他們的故事拍成電影恐怕沒什麼人相信，太好萊塢了。（米拉麥克斯電影公司提供）

沒有買帳。

塔倫提諾擅於用豐富、華麗的台詞，讓他影片裡的惡棍說出，反而有一種滑稽不和諧感。他豐富的視覺影像也和他奇特、虛無主義的幽默挺相配。《黑色追緝令》中有場最好笑的戲是幾個混混意外打爛了一個人的頭，只得努力清理善後。

他也真正喜歡用奇特組合的明星，通常是大明星配上過氣或從未被人認知的演員，大多是來自他喜歡的1960和1970年代的電影。其結果是混雜了不同的風格和聯想。他這種方法將來會怎麼走呢？他的確有才華，尤其會編劇，但他也浪費了許多精力在表演和監製、編寫一些不入流電影上。

進入主流中最具原創力的是**科恩兄弟**（Joel and Ethan Coen），他們倆黑暗尖酸的嘲諷帶有一種獨特的幽默感，像嘲笑窮困白人的愚蠢的《撫養亞歷桑納》（*Raising Arizona*，1987），遲鈍的統治階級自以為比別人聰明的《巴頓芬克》（*Barton Fink*，1991）和《金錢帝國》（*The Hudsucker Proxy*，1994），他們倆也為傳統好萊塢類型片著迷，卻用反諷、修正主義的觀點拍攝，《黑幫龍虎鬥》（*Miller's Crossing*，1990）是幫派電影，《謀殺綠腳趾》（*The Big Lebowski*，1998）是私家偵探片，對雷蒙·錢德勒的《大眠》做仿諷。

科恩兄弟這種諷刺和冷冽的風格也是他們的負擔，一部分成功，如《撫養

18-18 《黑色追緝令》
（美，1994），布魯斯‧威利（Bruce Willis）主演，昆汀‧塔倫提諾導演。

美國電影恐怕從未對獨立製片人——像塔倫提諾——這麼友善。這部怪片意料地受影評人和觀眾的歡迎，在坎城影展也獲得最高榮譽金棕櫚大獎。（米拉麥克斯電影公司提供）

亞歷桑納》和《冰血暴》（*Fargo*，見圖18-19），另一部分總因內容帶點態度和殘忍而賣座失敗，比如《金錢帝國》和《謀殺綠腳趾》。沒辦法，態度永遠和商業是背道而馳的。不過，在風格和觀點不妥協的情況下，科恩兄弟依然積累了相當數量的主流賣座片，如《霹靂高手》（*O Brother, Where Art Thou?*，2000）和《險路勿近》（*No Country for Old Men*，2007）。

卡麥隆‧克羅（Cameron Crowe）最早被人注意是他改編自己小說的電影劇本《開放的美國學府》，他當時只有24歲（1982），長期為《滾石》雜誌寫稿。他會假扮高中生混到校園中找材料，雖然這不是他執導，不過他已在此片中建立他日後一貫的模式：一個平凡的故事題材，卻透過細微的觀察和角色發展而得以深刻。

卡麥隆‧克羅編導過《情到深處》（*Say Anything*，1989）、《單身貴族》（*Singles*，1992）、《征服情海》（*Jerry Maguire*，1997），都是編得好，演得令人喜歡。他像黃金時代那些最好的編導——史特吉斯、休士頓、懷德——因為自己編劇，特別注重對白和角色，視覺不突出，僅是乾淨俐落。

惠特‧史蒂曼（Whit Stillman）以準確刻劃年輕的都會專業分子城市精英而開出一條路。第一部電影《大都會》（*Metropolitan*，1990）故事背景設在紐約社交圈內；《情定巴塞羅納》（*Barcelona*，1994）則是冷戰末期的奇特浪漫喜劇；《最定的迪斯可》（*The last Days of Disco*，1998）內容即是片名所指，兩個年輕女孩在一家家夜總會中找尋意中人。影評說史蒂曼的電影角色「富有、

18-19 《冰血暴》

（*Fargo*，美，1996），史蒂夫‧布西密（Steve Buscemi）、彼得‧斯特曼（Peter Stormare）演出，喬爾‧科恩（Joel Coen）導演。

科恩兄弟好處理人之無能，主角都不是聰明圓滑的人。在這部詼諧的偵探驚悚片中，一個狡猾的丈夫雇了兩個呆子殺手去殺他的有錢老婆。他們的案子做得不乾淨俐落，害丈夫左支右絀，終得面對自己的逮捕。故事是半根據真實事件改編，電影的重點放在法蘭西絲‧麥克朵曼（Frances McDormand）飾演的懷孕在身卻查案不歇的女警探身上。全片是喜劇卻夾雜了令人不安的暴力與血腥。雖然女警探破了案，卻不像是個「快樂結局」，反而被悲傷和絕望顛覆。本片是科恩兄弟最成功的作品，拿下奧斯卡最佳女主角獎和最佳編劇獎。（Gramercy Pictures提供）

保守，和契訶夫的《櫻桃園》中的貴族一樣搞不清楚狀況」。這些毛躁、能言善道的人物完全不問世事，導演的感性完全是年輕的、思慮的、帶有尖酸的荒謬意味，而且非常有文學性。總地說，是一位「作家」導演。

另一個有才華的作家導演是古怪，顛覆，完全使人坐立難安的**索朗茲**（Todd Solondz）。他的第一部重要的電影《歡迎光臨娃娃屋》（*Welcome to the Doll House*，1996）主角是一個來自郊區的破碎又神經質家庭的古怪高中生，爸媽只愛她那恐怖「可愛」的妹妹，很少有電影能將成長的羞辱刻劃得這麼痛苦又可笑。

《幸福》（*Happiness*，1999）探索另一個破碎的家庭，關於三個姊妹和她們各自的神經病，有的滑稽，有的病態，也有的恐怖。索朗茲擁有非凡的藝術勇氣，像不畏批評來刻劃性侵小孩罪犯的人性。這部電影有奇特的幽默，我們笑的時候，好像在笑我們自己的兄弟姊妹。

雖然**保羅‧湯瑪斯‧安德森**（Paul Thomas Anderson）只拍了幾部電影，

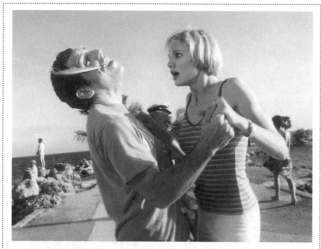

18-20 《哈拉瑪莉》
（*There's Something About Mary*，美，1998），班‧史提勒、卡麥蓉‧狄亞主演，彼得‧法拉利和鮑比‧法拉利導演。

此片開拓了1990年代末的「屎尿屁喜劇」（gross-out）類型。其貫穿的特色是惡趣味：政治不正確性以及惡俗的玩笑。這種類型喜劇的根源可追溯到40及50年代史特吉斯和比利‧懷德導演的作品。吉姆‧亞伯拉罕斯、大衛‧朱克和傑瑞‧朱克的電影——像《空前絕後滿天飛》（*Airplane!*）和約翰‧貝魯西（John Belushi）的《動物屋》（*Animal House*）也貢獻良多，當然他們也受電視喜劇影響。這類喜劇不成功就失敗，敘事常破碎零散，夾雜著一些小笑話，有些不太好笑，而有些極其粗糙但不可否認令人捧腹，如種族侮蔑的笑話、反笑話的笑話、放屁笑話、狗笑話、任何有生殖器（尤其被撞到、攻擊等）的笑話、關於殘障的殘忍笑話、老人和胖子的笑話，還有任何有關體液的笑話，總之，任何讓可敬的觀眾噁心或大吃一驚的題材。（二十世紀福斯提供）

卻已確立了他的地位。他的興趣在別人不關心的次文化。第一部電影《賭國驚爆》（*Hard Eight*，1997）是很少人看過的賭博電影；第二部是有關1970年代色情片產業逐漸公開合法化的《不羈夜》（*Boogie Nights*，1998），拍法師承阿特曼，華麗的視覺風格又像史柯西斯，準確地拍出色情行業的苦與樂，成為當代的一部小傑作。

安德森在影片中創造了一些前所未見的瞬間，有一場戲精彩萬分，主角是個一毛不名、有毒癮的色情片明星，他想要到一個好玩的公子哥處撈點錢，公子哥窩在比佛利山的豪宅裡，屋裡重金屬搖滾樂聲震天價響，身旁總圍了一批亂向地板開槍的保鏢，惹得主角想發狂。他和搭檔本來就想用蘇打粉假裝白粉行騙，結果可不如我們所想，最後最危險的人物竟然是這個公子哥。這場戲情緒多變，又可笑、又駭人，觀眾完全摸不清楚災難源出何處。演員們的表演尤其出色，伯特‧雷諾茲（Burt Reynolds）扮演色情片導演，茱莉安‧摩爾（Julianne Moore）飾演的色情片女王，馬克‧華柏格（Mark Wahlberg）則是善良愚笨的色情明星。本片絕對是本時代最值得回憶的電影之一。

評論界給予獨立電影如是多注意，但有些電影獨立是萬不得已，一有機會，他們就想進主流。真正的獨立電影導演是約翰‧塞爾斯（John Sayles），還有維克‧紐尼斯（Victor Nunez）。紐尼斯多年來在家鄉佛羅里達拍電影，和塞爾斯不一樣的是，他一直沒有得到太多關注。

譬如《一位年輕姑娘》（*Gal Young' Un*，描寫禁酒時期，一名寡婦在佛羅里達州被一個油腔滑調的年輕人欺騙）、《一瞬綠光》（*A Flash of Green*，1984，一個記者面對政治陰謀與環保問題的奮鬥）、《魯比的天堂歲月》（*Ruby in Paradise*，1993，一個年輕女生為了逃避過去而來到佛羅里達州的一個小海灘社區，實現夢想），這些影片通通都沒有大紅。很可能是因為紐尼斯就像約翰‧卡索維茨一樣，他想複製的並非電影的節奏，而是生命的節奏。他的電影節奏鬆散，故事緩慢抒情，沒有耀眼的東西，只有尊嚴、深度，和豐富

18-21 《紅色警戒》

（*The Thin Red Line*，美，1998），亞卓安・布洛迪（Adrien Brody）、西恩・潘、伍迪・哈里森（Woody Harrelson）合演，泰倫斯・馬力克（Terence Malick）導演。

1970年代，馬力克拍過兩部傑作：《窮山惡水》（*BadLands*，1973）和《天堂之日》（*Days of Heaven*，1978）。間隔了那麼多年，他就在沉思那些似乎拍不成電影的劇本。最後拍出了這部改編自詹姆斯・瓊斯（James Jones）二戰小說、詩意而神祕的作品。在他的記錄中，只拍過兩部賣座不佳的藝術片，要籌到昂貴的預算做此片在1970年代幾乎是不可能，可是在1990年代，製片和發行商都願意投資不尋常的題材，以為無論是電影、電視還是碟片，總有它的市場。（二十世紀福斯提供）

的內容。

他拍了十五年電影才因《養蜂人家》（*Ulee's Gold*）為人熟知，這是一部安靜的電影，喪偶的養蜂人努力奮鬥撫養孫子們，是彼得・方達難得有的好角色，也展現了紐尼斯的天賦——對角色和觀眾的極度尊重，一種對日復一日的日子的沉思，彷彿它們真實存在，以及以尊重和饒有興趣的態度記錄下在銀幕上幾乎已絕跡的工人生活，他說：「總有人會拍獨立電影而成功，只是不多罷了。」

米拉麥克斯是獨立製片的領導，該片廠像古典的片廠，溫斯丁兄弟嚴格控管預算（如傑克・華納）、自己參與一切〔像哈瑞・孔恩（Harry Cohn）〕，永遠會重剪甚至重拍（幾乎如每個黃金時代的老總），而且變本加厲，如果電影不行，他們根本就不公映，以前就不同，一年五十部電影，部部都得放。米拉麥克斯電影種類繁多，發行了重要的《亂世浮生》（*The Crying Game*）、《黑色追緝令》、《鋼琴師和她的情人》（*The Piano*），又以《英倫情人》和《莎翁情史》拿下兩座奧斯卡最佳影片。

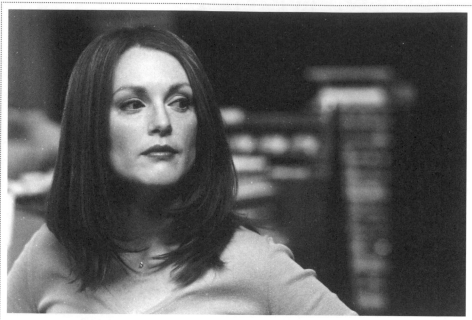

18-22 《心靈角落》

（*Magnolia*，美，1999），茉莉安．摩爾主演，保羅．湯馬斯．安德森導演。

摩爾原先在電視上演肥皂劇很多年。她的突破在於勞勃．阿特曼找她在《銀色、性、男女》（*Short Cuts*，1993）中演不忠的畫家。她在一個場景中大膽地裸露，毫無顧忌的演出令影評人驚豔多年。之後她拓展戲路，在路易．馬勒改編自契訶夫小說之《泛雅在42街口》（*Vanya on 42nd Street*）中飾演憂鬱的貴族；在安德森的《不羈夜》中飾演吸毒的Ａ片女優；在史匹柏的大製作《侏羅紀公園：消失的世界》（*The Lost World: Jurassic Park*）或小成本獨立電影，如阿爾特曼的《藏錯屍體殺錯人》（*Cookie's Fortune*）中都一樣勝任。她喜歡不平凡和艱難的角色，如此片中歇斯底里、有罪惡感的主婦，是導演為她量身訂做。摩爾目標清楚、野心大、努力上進，單1999年就主演了起碼五部電影。（新總電影公司提供）

也就是說，老方法行不通了，沒有人知道接下來會流行什麼，電影業必須打開一切大門，好消息是好萊塢在全球這麼受歡迎，產品供不應求，每個人都有機會。

從第一個百年回頭看，電影的青年和中年期較有活力和創新性，生命本就如此，下個世紀，片廠和獨立電影界線應漸漸縮小，甚至合二為一，數位電影的製作和放映近在咫尺，技術會使成本大大降低，小成本也會使電影有更多冒險。

比以前更是什麼都有可能了。

．

延伸閱讀

1 Dixon, Wheeler Winston. *Disaster and Memory: Celebrity Culture and the Crisis of Hollywood Cinema.* New York: Columbia University Press, 1999. 內容重疊的一系列論文，闡述我們如何從那時走到現在，其中有關於「紅色恐怖」和先鋒的女性導演艾達・盧皮諾的有趣章節。

2 Friedman, Lester ed. *Unspeakable Images: Ethnicity and the American Cinema.* Champaign: University of Illinois Press, 1991. 關於好萊塢電影中種族刻板印象的學術論文。

3 Guerrero, ed. *Framing Blackness: The African-American Image in Film.* Philadelphia: Temple University Press, 1994. 對新近黑人電影的評析。

4 Lewis, Jon, ed. *The End of Cinema As We Know It: American Film in the Nineties.* New York: New York University Press, 2001. 關於1990年代美國電影論文集。

5 Mayne, Judith. *The Woman at the Keyhole.* Bloomington: Indiana University Press, 1990. 介紹女性主義與女性電影。

6 Neale, Steve and Murray Smith. *Contemporary Hollywood Cinema.* New York: Routledge, 1998. 1990年代好萊塢電影概述。

7 Orwal, Bruce, and John Lippman, "Cut! Hollywood, Chastened by High Costs, Finds a New Theme: Cheap." 《華爾街日報》（*The Wall Street Journal*，April 12, 1999）美國製片公司如何以及為何財政緊縮。

8 Richardson, John H. " Dumb and Dumber." 《新共和雜誌》（*The New Republic*，April 10, 1995）一個經驗豐富的商業記者探討1990年代的電影為何不夠出色。

9 Wollen, Tana, and Philip Hayward, eds. *Future Visions: New Technologies of the Screen.* Bloomington: Indiana University Press, 1993. 介紹了新的銀幕技術，含括了IMAX、虛擬實境、高清電視、互動遊戲，以及多媒體技術。

10 Wyatt, Justin. *High Concept Movies and Marketing in Hollywood.* Austin: University of Texas Press, 1994. 介紹了美國電影的現代產業實踐。

世界大事		電影大事
南非政治異議份子曼德拉終於被白人總理德克勒克自三年牢獄中釋放，他倆共同獲得了諾貝爾和平獎。	1990	美國大片再度擁有世界霸權，佔據全球65%之市場。 全歐流行跨國合拍片以減少財務風險，對抗美國之電影霸權。

▶ 英國電影再領風潮，如《一路到底脫線舞男》（1997）和《妳是我今生的新娘》（1994）風行全球。

愛爾蘭電影多半都有英國資金創意人士及演員參與，也以《我的左腳》、《以父之名》、《他們愛的故事》、《追夢者》以及《亂世浮生錄》等精彩電影成為影壇主力。

澳洲以及稍弱之紐西蘭電影也在國際崛起，其重要導演如貝瑞斯福、威爾、米勒、薛比西、魯曼和珍・康萍最終均搬至好萊塢拍大片去也。

世界大事		電影大事
蘇聯解體成為15個共和國。	1991	中國所謂「第五代導演」成為風潮，陳凱歌、張藝謀為重要導演。
「種族肅清」時代在南斯拉夫興起，穆斯林、天主教、希臘東正教徒互相殘殺，傷亡慘重。	1992	

世界大事		電影大事
◀ 中東邁向和平第一步，以色列總理拉賓與巴勒斯坦解放組織領袖阿拉法特在打了五十多年仗後同意和談，拉賓後來被猶太宗教狂熱分子暗殺。	1993	▶ 演員兼導演肯尼斯・布萊納改編一連串的莎劇成為佳作，《都是男人惹的禍》和1996年的《哈姆雷特》均成績斐然。

世界大事		電影大事
非洲盧安達有一百萬平民被屠殺，二百萬人失蹤，起因於兩族（胡圖族和圖西族）的暴力衝突。	1994	
	1996	▶ 麥克・李的《祕密與謊言》在坎城獲首獎，該片在全世界風行，使麥克・李成為世界級作者導演。

世界大事		電影大事
三天內，世界最受仰慕的兩個女性先後去世！ 87歲的德蕾莎修女和英國36歲的黛安娜王妃。 蘇格蘭的羅斯林研究院之伊恩・威爾穆特博士宣稱複製羊「桃莉」成功誕生。	1997	
印度和巴基斯坦分別試爆核武器，使雙方自古之敵對關係升溫。	1998	▶ 義大利《美麗人生》是以猶太大屠殺之浩劫為背景拍出之喜劇，羅貝多・貝尼尼自編自導自演，打破美國市場有史以來外國片賣座紀錄，也贏得奧斯卡最佳外語片以及最佳男主角大獎。

世界大事		電影大事
塞爾維亞「種族肅清」，殘殺南斯拉夫科索沃地區之85萬阿爾巴尼亞人，導致北大西洋公約組織之報復性轟炸塞爾維亞的行動。	1999	

好萊塢
高於一切

1990年代好萊塢電影業席捲全球市場，擊垮大部分奮力掙扎的外國電影，根據美國企業學院（American Enterprize Institute）統計，美國生產了世界長片的10%，卻賺得了全球票房之65%。歐洲尤被美國片襲擊，因為美國片在此的市佔率已達85%，反之，歐洲電影只佔美國市場的1%。

在法國，政府實施保護政策以保障其國家的「文化認同」，而美國影視賺走娛樂界70%之利潤。1998年，法國全年最賣座電影前二十名中法國電影只佔了三部。1990年《麻雀變鳳凰》（Pretty Woman）在德國、瑞典、義大利、西班牙、澳洲、丹麥都是賣座冠軍。到了90年代末期，詹姆斯·卡麥隆的《鐵達尼號》幾乎雄霸了全球各自由電影市場的票房冠軍。

自然，對好萊塢的怨憎至今皆然。外國電影評論家一向都用悲愴的說法形容自己的國片。比方說義大利，其國產電影從1980年代年產約100部到1993年驟降為40部。一個監製抱怨說：「如果你要談這裡的電影業，你必須先諮詢一個殯儀師。」出現過費里尼、狄·西加、維斯康提和安東尼奧尼的土地上一片荒蕪。義大利作家協會會長弗朗西斯科·馬塞利（Francesco Maselli）評論說：「現在義大利的孩子們通過看美國電影對美國政治和社會制度瞭如指掌——但對自己國家的卻一無所知。」

美國大電影公司佔領整個國際市場的同時，也提供資金給各地的新電影

19-1 《我們來跳舞》

（*Shall We Dance?*，1997），役所廣司（Koji Yakusyo）主演，周防正行（Masayyuki Suo）導演。

日本影評人一再哀嘆日本電影「失了重心」、「疲憊」，或乾脆「已死」。曾出過像小津安二郎、黑澤明、溝口健二、三船敏郎這些巨擘的日本，現在成了電影荒原。出乎意料，這部迷人又深刻的社會喜劇即出自這個荒原。主角是一名四十二歲的會計師，他偷偷去學國標舞，當時在日本交際舞概念還不流行，去學的人都是怪胎。在日本這種視與眾人相同為重要行為規範的社會，任何個人主義都被視為荒謬和可笑的。男主角去上了國標舞課，不敢告訴老婆。而且他倆已不太溝通，只保持禮貌。他覺得學「西方人的」怪事物有點矯情，還有擺出優雅姿態有點不太男人，可是他的生活欠缺有趣和浪漫的東西。另一方面像很多日本的父親一樣，他對自己的家庭和小孩都很陌生。也許有那麼一回，他可以在人群中脫穎而出？這個鏡頭就說明了他的雙重生活，桌上他是忠謹的會計，桌下他正練習著自己的舞步。（米拉麥克斯電影公司提供）

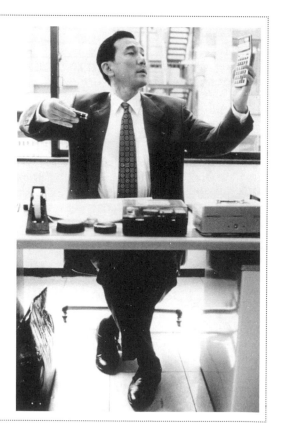

19-2 《意外的春天》

（*The Sweet Hereafter*，加拿大，1997），愛波塔‧華生（Alberta Watson）、布魯斯‧葛林伍德（Bruce Greenwood）演出，艾騰‧伊格言（Atom Egoyan）編導。

伊格言是加拿大最好的導演，他也編劇並導演電視、歌劇和舞台劇。《色情酒店》（*Exotica*，1995）是十年來第二部被邀至坎城影展競賽的加拿大電影，也贏得國際影評人獎。本片則是改編自羅素‧班克斯（Russell Banks）的小說，在1997年的坎城影展獲得評審團獎和國際影評人獎。和他以前的作品一樣，這部影片也探索家庭、社會之疏離問題。（佳線電影公司提供）

院，新電影院則把優先放映權留給美國電影。根據道格拉斯‧戈梅里（Douglas Gomery）所述，貫穿整個1990年代，好萊塢片廠在德國、西班牙、法國、澳洲，甚至俄羅斯等地遍蓋新電影院。在英國，更經歷美國投資最多銀幕的時代。

這些國家是如何保護自己的產業不受美國這個電影巨人影響的？1991年之後，國際合拍片的數量迅速增加，有些國家甚至超過五成，特別是在歐洲。有些影評人輕蔑地稱這些合作電影為「歐式布丁」，但其他人認為這已是大勢所趨。丹麥導演芬恩‧耶德魯姆（Finn Gjerderum）說：「合拍片是必經之路，我

19-3 《紅色情深》宣傳照

（*Red*，法／瑞士／波蘭，1994），尚路易斯‧唐狄尼安（Jean-Louis Trintignant，中立者），伊蓮‧雅各（Irene Jacob）主演，奇士勞斯基編導。

對一些評論人而言，1991年的共產主義崩盤對東歐之藝術家不一定完全有益：就電影而論，「新世界秩序」不是誰勝誰敗的問題，而是代表美國打敗了一切競爭者。如奇士勞斯基（1941-1998）這樣的東歐導演就再也找不到本土題材的資金。像他的「紅藍白三部曲」（法國國旗的色彩），資金和演員都來自法國而非波蘭。（米拉麥克斯電影公司提供）

19-4 《飲食男女》

（*Eat Drink Man Woman*，台灣，1994），李安導演。

李安生於台灣，1978年移居美國，畢業自紐約大學電影學院，他拍的影片到處獲獎。此片是他的「父親三部曲」之一（另兩部是1992年的《推手》和1993年的《喜宴》）。李安曾在英國執導《理性與感性》（*Sense and Sensibility*，見圖19-6），在美國執導《冰風暴》（*The Ice Storm*，1997）。2005年他在美國拍攝的《斷背山》為他贏得奧斯卡最佳導演獎。這些電影雖然表面看起來毫無共同之處，但其實大部分都處理家庭內部張力的同一主題。比方這部有關大廚師（郎雄飾演）的溫和喜劇，他喪失了味覺，也與三個女兒疏離。一個女兒說：「我們靠吃溝通」。但是事實上，準備燒飯和吃飯的儀式他們都避免互動。李安對影片的脈絡、言語之間的表現空間有著非常細膩的感受力，人物的眼神交流和一句傑出的對白一樣重要，能展現出他們的性格特點。（山繆‧高溫公司提供）

們歐洲人必須團結，不然有一天會只剩下好萊塢電影。」

許多國家也對電視業解禁，不再由政府官僚來主導。尤其歐洲，電影一向是由電視網和電視首映播出來獲得資金支持，直到他們的電影可以出口至其他國家為止。

也有許多導演看哪裡能找到資金而到不同的國家拍片，這種方式在東歐國家的導演中特別流行，比如奇士勞斯基（Krzysztof Kieslowski，見圖19-3），以及他的波蘭同僚安格妮茲卡‧賀蘭（Agnieszka Holland）都在法國、英國、美國拍片（見圖19-21），當然外國人在本國拍片並非新鮮事，有些人是為政治原因離開自己的國家，而有些人卻是為了更多的機會。很多年前，西班牙大導演布紐爾在墨西哥和法國完成大部分的作品，波蘭的波蘭斯基也在不同的國家拍片，最多在美國、法國和英國。1990年代最出名的海外電影工作者是台灣的李安（見圖19-4）。

有些地區，尤其是亞洲和拉丁美洲，電影業發展不錯，主要是和本土觀眾能溝通。印度電影產量仍是世界第一，但很難為世界觀眾接受。也許1990年代最成功的非美國導演來自愛爾蘭和英國，原因應該是他們和美國人一樣佔了世界巨大英語市場的優勢。英語已是貿易、外交和網際網路的國際語言。

英國

「世上沒有英國電影這回事，只有國際（或美國）電影中的英國元素。」英國電影評論家鄧肯·皮特里（Duncan Petrie）這麼說。他的說法當然有點極端，事實上，較好的說法是，1990年代是英國電影威望和利潤到達頂峰的年代。

英國電影照例會在奧斯卡得到提名，尤其是演員。兩部英國電影獲得了最佳影片，分別是安東尼·明格拉（Anthony Minghella）的《英倫情人》（*The English Patient*，1997，見圖19-5）和約翰·麥登（John Madden）的《莎翁情史》（*Shakespeare in Love*，1998）。英國電影在票房的表現也不差。在全球賣得頂好的《一路到底脫線舞男》（1997）票房多達兩億美元（成本只不過是350萬美元）。同樣地，麥克·紐威爾（Mike Newell）的浪漫喜劇《妳是我今生的新娘》（*Four Weddings and A Funeral*，1994），更破了英國影史上的一切記錄，收益2億5000萬美元。

英國電影種類繁多，以傳統而言，他們擅長名著名劇改編的經典電影，佼佼者是肯尼斯·布萊納、詹姆斯·艾佛利以及約翰·麥登。左翼的「廚房洗碗槽」電影在1990年代依然活躍，旗手是肯·洛區（Ken Loach）、史蒂芬·佛瑞爾斯和麥克·李（Mike Leigh）。

許多英國導演多才多藝，既能拍電影，也能拍電視，既能拍本土片，也能拍美國片。麥克·紐威爾就是其　。麥克·紐威爾精緻的《情迷四月天》（*Enchanted April*，1992）就是一部背景設在一次世界大戰，浪漫、柔和又能引起共鳴的古裝片。在美國，紐威爾接著拍了大膽的《驚天爆》（*Donnie Brasco*，1997），這部毫無掩飾的警匪片說明了兩名來自社會底層又自作聰明的傢伙，他們分別由艾爾·帕西諾和強尼·戴普飾演，後者的角色其實是一名

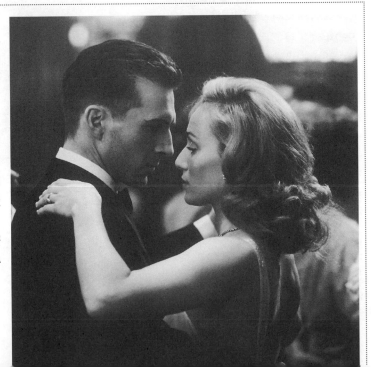

19-5 《英倫情人》
（英，1997），雷夫·范恩斯（Ralph Fiennes）、克莉斯汀·史考特·湯瑪士（Kristin Scott Thomas）主演，安東尼·明格拉導演。

本片改編自麥克·翁達傑的暢銷小説，情節充滿倒敍，結構複雜，使這個為愛執迷的電影特別難拍。導演用簡潔的筆觸，複製了小説原有的詩意迷人的氣氛。他的下部作品是廣受好評的《天才雷普利》（*The Talented Mr. Ripley*，1999）也是改編自派翠西亞·海史密斯（Patricia Highsmith）的著名推理小説。（米拉麥克斯電影公司提供）

聯邦調查局特工。

英國文化深具文學性，而「經典劇場」電影最具野心的作品就是莎士比亞名劇改編，肯尼斯·布萊納是這個類型的領導者，他的《都是男人惹的禍》（*Much Ado About Nothing*，1993）和全長四小時的《哈姆雷特》（*Hamlet*，1996）是代表作。前者活潑、諧趣、性感、親切、台詞語帶機鋒，甚至贏得了很多以為自己永遠不可能欣賞莎翁作品的觀眾。

沒有人能低估布萊納導演和表演的才能，他演過《亨利五世》、《都是男人惹的禍》和《哈姆雷特》，其角色塑造不僅忠於原著，而且視覺飛揚，使莎劇觀眾和普通觀眾都能欣賞。這些電影不是一板一眼的搬演原劇，而是角色有血有肉的電影，攝影風格抒情，剪接收放自如，不會乏味地唸台詞，而是節奏明快的一幕幕情節。

雖然布萊納的非莎劇電影也有同樣的耀眼風格，但劇本不夠紮實時，形式就顯得過度，像《再續前世情》（*Dead Again*，1991），改編自瑪麗·雪萊的原著《科學怪人》（*Frankenstein*，1994）。他也為別人演過莎劇《奧賽羅》（*Othello*，1995，由奧利弗·帕克導演），但是這只不過讓人意識到如果不是他導演影片會遜色多少。也許他至今尚未有作品超過他的處女作《亨利五世》，但他對莎士比亞的忠誠和在導和演上的天賦，已經使他不愧為當代少有的具有奧森·威爾斯風采的天才。

這段時期其他莎士比亞電影還包括由英國大有才華的舞台劇導演特雷弗·納恩（Trevor Nunn）導演的《第十二夜》（*Twelfth Night*，1996），由海倫娜·寶漢卡特（Helena Bonham Carter）、班·金斯利（Ben Kingsley）和奈傑爾·霍

19-6 《理性與感性》

（*Sense and Sensibility*，英，1995），艾瑪·湯普遜（Emma Thompson）、凱特·溫斯蕾主演，李安導演。

1990年代，珍·奧斯汀（Jane Austen）的六部小說全改成了電視及電影，成果都相當不錯。其中又以本片最為傑出，這大部分得歸功於湯普遜高超的劇本，為她也奪得一座奧斯卡獎。這是她第一個劇本，四年間寫過若干稿，她承認說：「原著太複雜，故事支線多，乃至要找出個架構簡直是大工程。」作為演員，她知道原著中有些對白到電影中無法用。湯普遜於是轉而研究奧斯汀的書信，她在信裡用的文字簡單多了，「親切優雅又很好笑。」除了寫劇本外，她也自演主角。（哥倫比亞電影公司提供）

桑（Nigel Hawthorne）主演。另外一部精彩的莎士比亞電影改編自舞台劇《理查三世》（*Richard III*），舞台劇已將背景調至1930年代的法西斯時代，由伊恩·麥克連飾演莎士比亞筆下最著名的邪惡角色。不過，該片剪輯得很突兀，在很多段落中加了許多大聲的音效並且剪得速度飛快，使很多觀眾抱怨聽不清楚對白。

約翰·麥登來自舞台劇和電視，在拍賣座電影《布朗夫人》（*Mrs. Brown*，1997）以前，只拍過兩部不怎麼樣的電影，《布朗夫人》由茱蒂·丹契（Judi Dench）扮演年邁憂傷的寡婦維多利亞女王。之後他導了極其受歡迎的《莎翁情史》，全球收了過億美元，也讓葛妮絲·派特洛拿到了奧斯卡最佳女主角獎。丹契這次再演年長的女王伊莉莎白一世，也得了最佳女配角獎。

年輕的伊莉莎白一世也是另一部古裝片的主題，《伊莉莎白》（*Elizabeth*，1998）由來自澳洲的年輕女演員凱特·布蘭琪（Cate Blanchett）主演。導演是印度籍的夏哈·凱布（Shekhar Kapur），延續了英國電影製作品質精良和演員一流的優良傳統。另一部傳記片《王爾德和他的情人》（*Wilde*，1998）探索作家奧斯卡·王爾德晚年的悲劇，由朱利安·米歇爾（Julian Michell）編劇，布萊恩·吉爾伯特（Brian Gilbert）導演。此片清晰直接地描繪英國維多利亞時代對待同性戀以及一切有關性事的虛偽和拘謹。

所有改編自名著名劇的英國電影以《慾望之翼》（*Wings of the Dove*，1997）為最佳。根據亨利·詹姆斯的小說改編，片子注入了熱情和活力以及直露的性愛，會使含蓄的維多利亞原著作者臉紅。導演伊恩·蘇佛利（Iain Softely）將故事背景改至1910年代，較接近現代，讓女人可以在公用場合抽菸，而汽車即將把時代從遲緩的「美好年代」推至「爵士時代」。

還有兩部重要的名著改編電影是《瘋狂喬治王》（*The Madness of King George*，1994）和《絕戀》（*Jude*，1996）。《瘋狂喬治王》由亞倫·班奈

19-7 《都是男人惹的禍》

（英，1993），艾瑪·湯普遜、肯尼斯·布萊納主演，布萊納導演。

難得在對抗中，兩人竟能休兵一會兒，互訴衷曲。此片盡情運用義大利鄉下的美景，營造亮麗的陽光普照的景觀。（山繆·高溫公司提供）

19-8 《莎翁情史》

（英，1998），葛妮絲‧派特洛（Gwyneth Paltrow）、約瑟夫‧范恩斯（Joseph Fiennes）主演，約翰‧麥登導演。

節奏快、好笑、性感，這個劇本是英美兩地人士通力合作的結果。全片虛構出一段已訂婚貴族與正在往上爬的年輕劇作家之間的私情。導演麥登說：「此劇本兼具幽默和智慧，既有現代感又很性感。我覺得拍部性感的莎翁電影是很棒的想法。」（米拉麥克斯電影公司提供）

（Alan Bennett）自己充滿珠璣的舞台劇改編，是舞台劇導演尼可拉斯‧海納（Nicholas Hytner）的電影處女作。有關喬治王最著名事件是1776年他丟掉在美洲的殖民地。影片由名演員奈傑爾‧霍桑和海倫‧米蘭（Helen Mirren）主演。

《絕戀》則是由湯瑪斯‧哈代的十九世紀名著改編，由麥克‧溫特伯頓（Michael Winterbottom）搬上銀幕。該片一點不妥協，悲觀宿命有如原著，克里斯多夫‧艾柯遜（Christopher Eccleston）扮演宿命的主角，凱特‧溫斯蕾（Kate Winslet）飾演他受折磨的情人，溫斯蕾已經是英國很有成就的女演員，主演過《夢幻天堂》（*Heavenly Creatures*）、《理性與感性》、《哈姆雷特》和《鐵達尼號》，如此年輕就如此豐產可不容易。

當然，英國「經典劇場」的電影大師是詹姆斯‧艾佛利（見第十七章）。他的拍檔是製片伊斯麥‧莫強特。艾佛利1990年代分別在美國和英國導片，最好的作品是改編自福斯特小說的《此情可問天》（*Howards End*），背景是1910年代的愛德華時代，製作精良，演員無可挑剔，艾瑪‧湯普遜（她憑此片得到奧斯卡最佳女演員獎）、凡妮莎‧蕾格烈芙、安東尼‧霍普金斯和海倫娜‧寶漢卡特，都是一時之選。其劇本技巧高明，由兩人的老搭檔賈瓦拉編寫，「鐵三角」後來又完成《長日將盡》（*The Remains of the Day*，見圖19-10）。

《末路英雄半世情》（*Mr. & Mrs. Bridge*，美，1990）則是一個精緻小品，溫馨、幽默、尖銳，由保羅‧紐曼夫婦擔綱。特別的是，主角是一對上了年紀的夫妻，卻也沒掉入煽情老套，反而探索了複雜的人際感情：兩人不斷鬥嘴，強悍固執。紐曼和妻子喬安娜‧伍德沃德（Joanne Woodward）用老練的表演表

19-9 《慾望之翼》

（英，1997），愛莉森・艾略特（Alison Elliott）、海倫娜・寶漢卡特主演，伊恩・蘇佛利導演。

1990年代英國爆出一大堆優秀演員，尤其是女演員。1997年，五個被提名奧斯卡的女演員中有四個是英國人：寶漢・卡特、茱莉・克里斯蒂、凱特・溫斯蕾和茱蒂・丹契，雖然得主海倫・杭特仍是美國人。此時其他優秀的英國演員還有克莉斯汀・史考特・湯瑪斯、米蘭達・理查森（Miranda Richardson）、艾瑪・湯普遜、海倫・米蘭、布蘭達・布蕾辛、愛蜜莉・華森（Emily Watson）等等。（米拉麥克斯電影公司提供）

現了人性的光輝。

　　被稱為「廚房洗碗槽」的電影類型因為《一路到底脫線舞男》（*The Full Monty*，見圖19-11）而名揚四海，原英文片名是英國俚語「脫光光」的意思。很多年來編劇西蒙・博福伊（Simon Beaufoy）觀察到過去繁榮的鋼鐵廠區的工廠一間間減少，當製片烏貝托・帕索里尼（Uberto Pasolini）要求他寫一個有關

19-10 《長日將盡》

（英，1993），安東尼・霍普金斯、艾瑪・湯普遜主演，詹姆斯・艾佛利導演。

本片改編自黑石一雄的獲獎小說，編劇露絲・鮑爾・賈瓦拉表現出色。她與艾佛利合作了其大部分電影，此部保持一貫高水準。很難令人相信這位彬彬有禮、壓抑的管家是和食人魔（《沉默的羔羊》）同一個演員。同樣讓人難以相信的是，飾演片中古怪又守本分的佣人的湯普遜，也可以扮演性感奔放的莎劇《都是男人惹的禍》的女主角。（哥倫比亞電影公司提供）

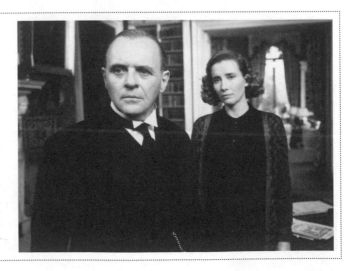

19-11 《一路到底脫線舞男》

（英，1997），威廉·斯內普（William Snape）、羅伯特·卡萊爾（Robert Carlyle）主演，彼得·卡坦尼歐（Peter Cattaneo）導演。

1980年代，數以萬計的男人被約克郡的鋼鐵工廠解雇。編劇西蒙·博福伊觀察：「女人成了養家活口的人，男女角色互換，女人經濟獨立，男人不得不重新審視以前深信不疑的角色關係。十五年前，在英國從沒聽說過脫衣舞男，但重大社會改變開始，此片即用這個脫衣舞概念來研究這些社會改變。」（二十世紀福斯提供）

19-12 《底層生活》

（英，1991），瑞奇·湯林森（Rick Tomlinson）演出，肯·洛區導演。

洛區的電影通常都是描繪英國在階級鬥爭下的灰暗及絕望，但有時風格也很喜趣。此片探討在倫敦建築工地的藍領工人們所要面臨的問題。有些方言口音太重以至洛區上了字幕來讓人了解，編劇比爾·傑西（Bill Jesse）自己也出身於建築工人。（佳線電影公司提供）

脫衣舞男的故事時，他自然就將飽受失業嘲弄的勞工寫進故事。六個失業的鋼廠工人通過在四百個歡叫的女人面前跳脫衣舞而找到救贖——至少在眼前的財務和自尊上。

由於演員說話都有濃重的約克郡口音，所以導演彼得·卡坦尼歐原以為此片沒有外國市場，沒想到它在日舞影展首映大受歡迎，「觀眾們開始跺腳和鼓掌。」卡坦尼歐回憶道。影片從此一帆風順，成為英國有史以來最賣座的電影之一。

還有一部片《我的名字是喬》（*My Name is Joe*，1999）較不成功，由肯·洛區導演。這部片的蘇格蘭口音沒人聽得懂，還得打英文字幕。肯·洛區拍電影有三十年了，從沒有大的國際市場。和他相似的是麥克·李，他是工人電影的旗手，帶有強烈左翼觀點。

肯·洛區的題材多是「小事情」——像表現一個失業藍領階層的男人如何努力為女兒買一件聖餐禮服的《雨石》（*Raining Stones*，1993）。他的主角都有缺點，有時還很暴力，比如《底層生活》（*Riff-Raff*，見圖19-12）中那個想忘記過去的不幸的主角。肯·洛區同情他的角色，卻不致濫情，更不會為他們的惡行找藉口。

《我的名字是喬》主角是個年屆不惑心理有毛病的酒鬼（彼得·穆蘭飾），他失業靠救濟金過

活，幫一支滿嘴粗話的足球隊當教練。他愛上一個護士，但為了救惹到毒梟的老友，他竟背叛了她，生活也因此崩潰。他的電影一向沒什麼好結局。

肯‧洛區來自電視界，偏愛記錄寫實風格。他的演員多半以隨性即興著稱，卻也不是無章法（穆蘭曾獲得坎城影展最佳男主角獎）。他也喜歡用手持攝影機和實景拍攝，使內容十分可信，尤其其強硬的陽剛氣息，被比為薛尼‧路梅和馬丁‧史柯西斯。

1980年代大部分比爾‧佛塞斯的電影背景都是蘇格蘭（見第十七章），由於蘇格蘭口音太過難懂，有些電影還必須重新配音給美英市場。因此大家一般避免拍蘇格蘭——直到次文化驚悚片《魔鬼一族》（*Shallow Grave*，1994）在國際上大賣後才改變。自此約有四十部電影在蘇格蘭拍攝，包括梅爾‧吉勃遜的《英雄本色》（*Braveheart*）和拉斯‧馮‧提爾（Lars von Trier）的《破浪而出》（*Breaking the Waves*）等等。

最有趣的蘇格蘭電影是《猜火車》（*Trainspotting*，見圖19-13），此片由約翰‧霍奇（John Hodge）改編自厄文‧威爾許（Irvine Welsh）的次文化小說（cult novel），探索幾個吸毒人在愛丁堡掙扎的生活。伊旺‧麥奎格（Ewen McGregor）飾演的蘭頓是這幫人中最聰明的，他也是主要的旁白敘述者，讓我們了解這些人古怪行為的內心——無錢、無希望、無目標。電影多半時間很滑稽，在寫實風格中帶有超現實的片段。

「廚房洗碗槽」派電影導演中最有權威的是麥克‧李（1943-），三十年來他做了很多電影、電視和舞台劇，卻直到混合了工人意識和尖銳諷刺的《厚

19-13 《猜火車》

（英，1996），伊旺‧麥奎格主演，丹尼‧鮑伊（Danny Boyle）導演。

此片在世界大受歡迎，也鞏固了英國影星麥奎格的地位。他多才多藝，演過各種風格和類型的電影。其中有關於蘇格蘭工人階級的影片，如本片；有優雅的古裝片，像改編自珍‧奧斯汀小說的《艾瑪姑娘要出嫁》（*Emma*），甚至還有科幻片，像喬治‧盧卡斯的《星際大戰前傳》。本片導演、製片與編劇均是《魔鬼一族》的原班人馬。（米拉麥克斯電影公司提供）

19-14 《祕密與謊言》

（英，1996），布蘭達・布蕾辛（最右者）、瑪麗安・吉恩・巴普迪斯特
（Marianne Jean-Baptiste，背對鏡頭者）主演，麥克・李導演。

麥克・李的演員看起來都不像演員，他們都像是現實生活中的人，有著現實生
活中的困境。像此片中布蕾辛的角色，老是在最壞的時間做出讓人震驚的舉
動。這個愛哭、自憐、好笑、又渴望愛的女人讓人還沒同情她就討厭她了。這
些表演可不像傳統英國演技那樣文辭準確和音節鏗鏘有力。反倒是看不見痕
跡，只有赤裸裸的情感。（October Films 提供）

望》（*High Hopes*，1989）才為世界注意。滑稽又動人的《生活是甜蜜的》
（*Life is Sweet*，1991）也在國際上小有名氣，是一部描繪工人家庭的溫馨小
品。

　　李的角色多半很吸引人，心好，不做作，良善男女。他毫不掩飾社會主義
立場，連拍片方法亦然。數年來，他總是和一小撮忠實演員（包括他太太）合
作，他們在劇本定型前幾星期或幾個月即興創作他們的角色。這些電影的情節
不多，強調生活和角色個性而不是故事。他的視覺風格平實，是完全實用性的
紀錄片風格，毫不唯美。

　　麥克・李的角色並非都是可親可愛的，《赤裸》（*Naked*，1993）的主角性
格卑劣暴力，在失業當中，隨時對人暴力相向（尤其對女人），但又不時露出
聰明感性的一面。此片令李獲得了坎城影展的最佳導演大獎。

　　他至今最成功的電影是《祕密與謊言》（*Secrets & Lies*，1996，見圖19-
14），在坎城贏得金棕櫚首獎，也得到幾項奧斯卡的提名，包括最佳女主角和
女配角以及最佳原著劇本。故事講的是一個年輕黑人職業婦女搜尋親生母親，
卻發現母親是白人，而且邋遢、好哭、囂鬧、歇斯底里，是一個沒法振作起來
的工廠女工。影評人大衛・登比（David Denby）精準地說明了女主角霍頓斯終
於找到親生母親辛西婭並欲與之相認的情景：

　　「辛西婭拒絕相信霍頓斯是她的女兒，她在咖啡店和眼前這個令人心折的
年輕女子面面相覷，鏡頭對著她們完全不動。布蘭達・布蕾辛表現了不同階段

的情感轉折，從不敢相信，心神震盪，慌張否定，到逐步意識到令人羞慚的階級差異，而後又無比慌張，最後則似乎終於坦然了。這個完全沒動的鏡頭長達七分鐘，一刀未剪。」

這場戲演得極好，夾雜著喜劇感和災難感，令人看得屏息專注。

愛爾蘭　　　1990年代的愛爾蘭電影沒有千篇一律，雖然寫實仍是主流，但類型種類多，包括都市喜劇、傳記電影、愛情片、舞台劇改編電影、家庭故事、成長心理劇、青少年電影和歌舞片。

其最重要的電影——由社會和美學上說——是以北愛爾蘭「衝突」和愛爾蘭軍組織IRA（愛爾蘭共和軍）為主題的作品，所謂「衝突」指的是北愛爾蘭島東北角以基督教為主被英國控制的地區，與幾乎佔據全島而且95%為天主教徒的獨立的愛爾蘭共和國間的戰爭。愛爾蘭共和軍是非法的恐怖組織，但被許多愛爾蘭天主教徒欽佩。

其衝突是宗教也是階級的。北愛爾蘭的天主教徒大部分都很貧窮，而基督教徒過去和現在都較富裕。他們也控制了大多數的權力權威組織。這是長達數百年的仇恨。愛爾蘭共和軍在愛爾蘭社會中的角色已經催生了若干電影傑作：《亂世浮生》、《以父之名》、《赤子雄心》（*Some Mother's Son*）、《拳擊手》（*The Boxer*），這些電影支持愛爾蘭的統一，但對愛爾蘭共和軍的暴力方法卻不會盲目支持，他們對此議題採取辯證方法，也批評愛爾蘭共和軍將意志強加在每個人身上的做法。

愛爾蘭電影之所以興盛，出現多部世界級的電影，是因為其經濟的繁榮。以前愛爾蘭是個封閉未開墾的國家，失業率高，現在的愛爾蘭則是都會化，教育程度高，欣欣向榮，藍領階級雖多，但中產階級成長得很快。經濟也影響到其他藝術，尤其是搖滾樂、劇場，以及愛爾蘭傳統的長項——文學。

評論者稱讚新電影的「真實性」，說他們反映出真正愛爾蘭的聲音，在此之前都是外國人在拍愛爾蘭的故事，尤其是美國人和英國人。對英國人而言，愛爾蘭人都是醉鬼和囂鬧的小丑，或是邪惡的恐怖份子，不顧老百姓的生活。百年來英國人就這麼看愛爾蘭人，尤其愛爾蘭裔美國人如約翰‧福特還在美國電影中推波助瀾。愛爾蘭人成了虔誠、無性、熱愛威士忌酒的刻板形象。

當代愛爾蘭電影當然不會完全脫去這種老套陳腔的刻板印象，但1990年代後的電影角色和情境複雜許多。背景由都市取代鄉村，對白強硬充滿髒話和生動的俚語。天主教幾乎消失了，美國流行文化（尤其電影和搖滾樂）的影響增加。電影中充滿對權威如父權角色的強力反抗，女性敢說敢做，有如男性般對性主動，不帶罪惡感也不需婚姻制度。家庭生活可接受，但張力多，尤其世代之間。現代都市罪惡如暴力、失業、嗑藥在這些電影中層出不窮。

外國對愛爾蘭電影的影響也不曾稍減。由於成本不高，政府輔助有限，愛爾蘭電影必須向外覓資，多半由英美買單。這些外國投資人常指名叫有票房保證的明星來確保其投資，比方美國女明星羅蘋‧萊特（Robin Wright）在《再見

有情天》（*The Playboys*）中出演主角，米亞‧法羅主演了《寡婦嶺》（*Widows' Peak*），梅莉‧史翠普主演了《盧納莎之舞》（*Dancing at Lughnasa*），而好萊塢偶像克里斯‧歐唐納（Chris O'Donnell）也在浪漫愛情片《他們愛的故事》（*Circle of Friends*）中領銜，其他出現在愛爾蘭電影中的國際明星還有亞伯‧芬尼、彼得‧奧圖、蓋布瑞‧拜恩（Gabriel Byrne）、皮爾斯‧布洛斯南（Pierce Brosnan）、李察‧哈里斯（Richard Harris）、連恩‧尼遜（Liam Neeson）和肯尼斯‧布萊納。而傑出的英國演員丹尼爾‧戴路易士（Daniel Day-Lewis，本就生長於愛爾蘭）則演了不少重量級的愛爾蘭片。

　　許多電影原本是為電視而拍，這是歐洲普遍的做法，在美國則很少見。英國的電視台也拍攝了很多愛爾蘭電影，之後會在美國和其他地區公映。許多英國導演都拍過這種電影，如史蒂芬‧佛瑞爾斯、艾倫‧帕克、約翰‧保曼（他自1970年代起就住在愛爾蘭）。

　　你可能會問，這些電影究竟在什麼意義上是愛爾蘭的？答案在劇本。愛爾蘭電影較歐陸和美國片更依靠對白。二十世紀愛爾蘭的文學家如喬伊斯、蕭伯納、葛雷奇瑞夫人、葉慈、森恩、王爾德、奧凱西、畢漢、威廉‧特雷弗、弗里爾、歐伯蓮、貝克特、賓奇、希尼等等，都是愛爾蘭籍，其中有三個諾貝爾

19-15 《我的左腳》

（*My Left Foot*，愛爾蘭／英，1989），露絲‧麥凱布（**Ruth McCabe**）、丹尼爾‧戴路易士主演，吉姆‧謝瑞登（**Jim Sheridan**）導演。

此片讓愛爾蘭聲名大噪，共得五項奧斯卡提名，並最終贏得最佳女配角獎和最佳男主角獎。這是根據克里斯蒂‧布朗真實的自傳故事改編，講述了這個生來腦癱的殘疾作家兼畫家只能用左腳撰寫和畫畫的人生故事。此片有趣、震動人心又勵志，我們認識了一個易怒、機智、才華橫溢、貪杯的人，當有人告訴他他無法完成他想做的事情時，更是頑固又強硬。導演謝瑞登受美國文化影響至深，他在紐約愛爾蘭藝術中心擔任了六年的主管，在拍出自己的這部處女作之前曾在紐約大學學習電影。他的《前進天堂》（*In America*，2004）實際上是一封寫給美國的情書。（米拉麥克斯電影公司提供）

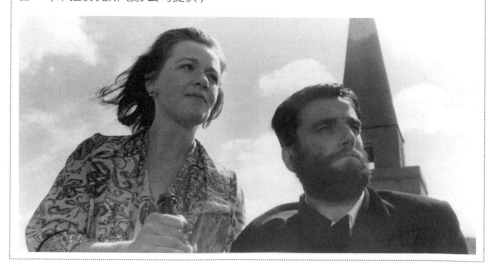

桂冠大家。一個人口少到只有3500萬的國家，其文學成就簡直驚人。

　　幾乎所有愛爾蘭的劇本都由小說家編寫，新的導演也有相當文學根底，諸如尼爾·喬丹（Neil Jordan）、吉姆·謝瑞登（Jim Sheridan）、帕特·奧康納（Pat O'Connor）。謝恩·康諾頓（Shane Connaughton）與人合著了《我的左腳》和《再見有情天》；還有羅迪·道爾（Roddy Doyle），其小說成為銀幕作品《追夢者》（*The Commitments*）、《情繫快餐車》（*The Van*），和《嘮叨人生》（*The Snapper*）的劇本原著，他們都是在電影電視界極受尊重的作者。

　　尼爾·喬丹自1980年代早期即成為愛爾蘭電影人的領導者，活躍於英美及本土，他也是最風格化者，具有表現主義色彩的**黑色電影**風格和直接的都會寫實主義，如《蒙娜麗莎》（見圖17-8）、史詩《豪情本色》（*Michael Collins*，美，1996），和如夢般的詩化寓言《夜訪吸血鬼》（*Interview with the Vampire*，美，1994）以及《屠夫男孩》（*The Butcher Boy*，愛爾蘭，1998）。他出版過兩本小說，其短篇小說集也獲多項獎。他的主題既有關性，也有關政治，更在影片中探討政治和倫理之間的衝突。

　　就像美國同僚一般，愛爾蘭電影人也喜歡說故事，遠比大部分歐洲電影人喜歡。不過，愛爾蘭電影的敘事通常比較複雜，不可預測，也不像美國電影那麼依靠明星，更不隸從傳統類型片的劇情型式。愛爾蘭導演偏好多重敘事。如《以父之名》就有多條故事線索，該片由演員蓋布瑞·拜恩製作，他機趣橫生地抱怨世界電影被「麥當勞化」，一種可悲的現象就是世界各地搶著學美國電影——以明星為重點，劇情也照公式化的三幕劇架構，又必得有快樂結局。

19-16 《追夢者》

（愛爾蘭，1991）安潔琳·鮑（Angeline Ball）、瑪麗亞·道爾（Maria Doyle）、布洛娜·蓋拉格（Bronagh Gallagher）主演，艾倫·帕克導演。

愛爾蘭是歐洲二十歲以下年輕人比例最高的國家。而其電影多半是年輕的、有活力的以及性感的。這部電影是三部曲的第一部，記錄了都柏林勞工階級家庭的生活。愛爾蘭演員科爾姆·米尼（Colm Meaney）在三部曲中都飾演了父親一角。另二部是《情繫快餐車》和《嘮叨人生》，都一樣地滑稽、鄙俗、討人喜歡，其貫穿全片的搖滾樂顯示了愛爾蘭在搖滾樂領域中如何出類拔萃。此時期的愛爾蘭音樂家有U2、辛妮·奧康納（Sinead O'Connor）、恩雅（Enya）、小紅莓（Cranberries）等。（二十世紀福斯提供）

　　像世界各地的影評人一樣，愛爾蘭影評人不斷抱怨。所謂的愛爾蘭電影繁榮其實是外來的，這些影評人譏之為「美國佬的麥當勞片」或者「歐式布丁」，除非資金、編劇、演員和導演全都來自愛爾蘭，否則不會有「真正」的愛爾蘭電影。不過這些說法有點過頭了，事實是，真正愛爾蘭的聲音終於有了發言權，並且令影評人和全世界觀眾都刮目相看。1992年，愛爾蘭只有三部長片，到了1990年代末，已經平均每年有二十部電影。

19-17 《亂世浮生》

（*The Crying Game*，愛爾蘭／英，1992），捷·大衛遜（Jaye Davidson）、米蘭達·理查森主演，尼爾·喬丹導演。

喬丹的電影表面常常有迷惑性。在正常的面具下隱藏著十分黑暗的祕密。當祕密揭發時，也是故事旋轉到完全不同方向的時候。此處，理查森飾演的女主角看鏡子檢驗她要用哪張臉去執行愛爾蘭共和軍的工作 —— 去刺殺前情人（由眼神憂傷的史提芬·瑞亞飾演，他與喬丹合作了七部電影）。最後諷刺的是，在喬丹的世界裡，臉後面還有臉還有面具。此片提名六項金像獎，包括最佳影片獎，後來其燦爛的原創劇本獲獎。（米拉麥克斯電影公司提供）

19-18 《以父之名》

（*In the Name of the Father*，愛爾蘭／英，1993），丹尼爾·戴路易斯、艾瑪·湯普遜主演，吉姆·謝瑞登導演。

本片故事發生於1970年代北愛爾蘭的貝爾法斯特，根據一個有關政治陷害的真實故事改編。主角（戴路易斯飾）是一個愛爾蘭嬉皮及街頭痞子，他被逮捕、刑求，並被迫簽署一份假口供，也因此牽連父親和姑母。主角被判刑三十年，後來他碰到理想主義的英國律師（湯普遜飾）歷經萬難而翻轉案子。影片在國際上很成功，獲得了七項美國電影學院獎提名。（環球電影公司提供）

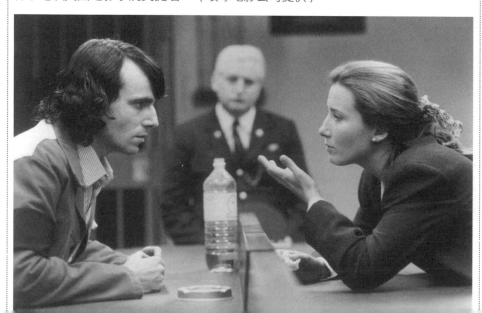

19-19 《赤子雄心》

（愛爾蘭，1996），海倫‧米蘭主演，泰瑞‧喬治（Terry George）導演。

這部由泰瑞‧喬治和吉姆‧謝瑞登合編的作品是根據1981年著名的絕食抗議事件改編。一位政治犯為抗議英軍對待北愛爾蘭的暴行把自己活活餓死。全片由兩個母親的觀點敘說，兩個女人並不同意兒

子的政治觀點，她們心理受創，不知應支持還是應干預兒子不要做無謂的殉道者。片中精湛的表演使影片充滿強大的衝擊力，對所謂的複雜而情緒糾葛的「麻煩」處理有力。（城堡石娛樂公司提供）

歐陸電影

　　歐陸電影不怎麼景氣。法國因為有配額制，可能是較健康的。1991年法國生產了156部劇情片，銀幕4531塊，觀影人次1億1750萬，僅次於美國居世界第二。可惜法國片很少能出口，克勞德‧貝里3000萬美元的大片《萌芽》（*Germinal*，1994）改編自左拉的小說，是典型以法國為主題的電影，雖帶了美式風格，卻無法外銷。

　　即使大才如傑哈‧德巴狄厄也救不了由尚保羅‧哈布諾（Jean-Paul Rappeneau）改編的另一部法國經典《大鼻子情聖》（1990），此片又悶話又多，簡直喋喋不休。另一部《印度支那》（*Indochine*）保守拖曳，雖有凱瑟琳‧丹妮芙的助陣，但與法國以前的電影無法相比。

　　盧‧貝松（Luc Besson）的國際合拍片《霹靂煞》（*La Femme Nikita*，1990）則在風格和題材上竭力模仿美國片，乃至《紐約客》雜誌批評它為「法國電影的終結」。

　　其他國家的情況卻不樂觀。偶爾才有一部電影出名，像比利時的《玫瑰少年》（*Ma Vie en Rose*，1998，亞蘭‧貝利內導演），故事是一對夫婦為兒子頭疼，九歲的他堅持自己是女孩。電影風趣感人，對性別的刻板印象以及社會要求「正常」的壓力有獨到觀察。

　　荷蘭的《安東尼雅家族》（*Antonia's Line*，1996）也獲得相當成功，由瑪

琳‧格里斯（Marleen Gorris）導演。這是一部女性主義的史詩，一個強悍的女子二戰後回到鄉下成爲一群不結婚女子的領導，她告訴求愛者說：「我不給你我的手（答應求婚），但你可以得到我的其他部分。」這部充滿情色和喜趣的作品獲得了奧斯卡最佳外語片獎。

北歐電影曾得到國際社會認同，丹麥導演拉斯‧馮‧提爾（Lars Von Trier）用英國演員在蘇格蘭拍的《破浪而出》，工作人員全是北歐人。它使女主角愛蜜莉‧華森（Emily Watson）一炮而紅。瑞典導演比利‧奧古斯特（Bille August）拍過傑作《比利小英雄》（見圖17-16）在這段時間又拍了《耶路撒冷》（*Jerusalem*，1997）和《雪地疑雲之石破天驚》（*Smilla's Sense of Snow*，1997），此外還有由柏格曼編劇的《善意的背叛》（*Best Intentions*，1992）和《私密告白》（*Private Confessions*，1999）。

西班牙電影則自成一格，除了迷人的性喜劇《四千金的情人》（*Belle Epoque*，1993）還有壞小子佩德羅‧阿莫多瓦的可口垃圾電影，其他都挺難外銷的。這個時期大部分西班牙電影都是合拍片。整個九〇年代有129部電影是處女作，但據評論家巴里‧喬丹（Barry Jordan）說，這些新導演中只有38位能存活。

西班牙電影大師卡洛斯‧索拉（Carlos Saura）導過兩部成績尚佳的舞蹈片《佛朗明哥》（*Flamenco*，1995）還有《情慾飛舞》（*Tango*，1999）。不過眞正讓西班牙站上國際舞台的是阿莫多瓦，其六部電影分列美國進口西班牙電影最賣座的前六名，其中幾部由帥哥安東尼奧‧班德拉斯主演，他後來索性搬去好萊塢大紅大紫。阿莫多瓦的《活色生香》（*Live Flesh*，1997，又譯《顫抖的慾望》）和《我的母親》（*All About My Mother*，1999）都是同性戀電影饗宴，評論家稱這位集編、導、演、製和室內設計於一身的藝術家爲「西班牙的約翰‧沃特斯（John Waters）」，也就是說，他的作品俗麗、開心、大膽、享樂，卻又如此動人。

義大利電影卻由一條洪流變成涓涓小溪乏善可陳，只有兩部電影例外，《郵差》（*Il Postino*，1995）和《美麗人生》（*Life is Beautiful*，見圖19-20），前者由英國人麥克‧瑞福（Michael Radford）執導，靈感來自智利詩人聶魯達的人生經歷，由法國演員菲立普‧諾黑（Philippe Noiret）飾演聶魯達。左翼的聶

19-20 《美麗人生》
（義，1998），羅貝多‧貝尼尼（Roberto Benigni）主演、導演。
這部有關納粹集中營浩劫的電影，是講述一個人盡力保護所愛的故事。雖內容黑暗，卻以喜劇方式呈現。貝尼尼一直是義大利人鍾愛的喜劇演員，他主演並導演了很多滑稽的喜劇片，如《香蕉先生》（*Johnny Stecchino*，1991）和《獵艷狂魔》（*Il Mostro*，1994）。他也演過幾部美國片，如《頑皮警察》（*Son of the Pink Panther*）和《不法之徒》（*Down by Law*）。（米拉麥克斯電影公司提供）

19-21 《歐洲，歐洲》

（*Europa Europa*，德／法，1991），茱莉·德爾佩（Julie Delpi）、馬可·賀夫修奈達（Marco Hofschneider）主演，安格妮茲卡·賀蘭導演。

1948年生於波蘭華沙的賀蘭曾在布拉格受教於米洛斯·福曼（Milos Forman）。她成名於「布拉格之春」時期，後來被奪權成功的捷克共產黨政府逮捕下獄。回到波蘭後，她在電視、劇場、電影領域工作，多以記述歐洲之納粹及共產黨過往為主題。她也介入團結工聯運動，最終推翻波蘭共產黨政權。此片是她突破性的電影，講述了一個猶太青年在大屠殺時期假扮納粹的真實故事。她的其他佳作包括《奧利維耶，奧利維耶》（Olivier Olivier，法，1992）、《祕密花園》（The Secret Garden，美，1993），都以棄兒努力求生為題。（奧利安電影公司提供）

魯達於1952年被迫流亡，被義大利政府收容庇護，住在那不勒斯之外島上，一位郵差與他認識並成為朋友，郵差透過詩人認識了詩的抒情力量，也助他贏得島上男人都垂涎的美人芳心。電影有趣感人，甜美而充滿人性，在國際上大為成功，光在美國就賺進2500萬美元。演郵差的演員楚伊希（Troisi）有嚴重的心臟病，每日只能工作兩小時，電影殺青當日去世，才四十一歲。

《美麗人生》打破一切外語片在美賣座紀錄，在北美贏得5000萬美元，羅貝多·貝尼尼飾演的男主角是猶太人，與妻子及五歲兒子被送進集中營。他假裝集中營裡的一切全是遊戲而保護兒子不被法西斯的獸行傷害到心靈，這也引發很多笑料。一些影評抱怨這部電影太不敏感了（評論家歐文·格雷伯曼嘲笑說：「你會大笑，你會哭泣，你會微笑面對種族滅絕的惡行！」），但大多數影評人仍愛它。影片總共獲得超過28個國際獎項（包括坎城影展的金棕櫚）。

東歐電影則一團亂。共產主義瓦解後沒有人可以預知未來之事。波蘭導演贊祿西（Krzysztof Zanussi）說：「我們以前被俄國人控制，現在則被美國人控制了。」1993年波蘭賣座電影前十名全是美國片，波蘭異議分子監製采克·莫茲德洛夫斯基（Jacek Moczydlowski）語帶諷刺地說：

「共產黨統治的時代，電影是最自由的表達工具，當然我們有電檢。我們

不得不想出一種辦法既說出人們想要聽的東西，又不能說得太明確，這完全是個鬥智遊戲。現在我們什麼都可以拍了，卻不知道要和觀眾說什麼。」

波蘭最好的導演如波蘭斯基、贊祿西、華依達，都離開了波蘭。在共產黨當權的時期大家會覺得他們很幸運。至少他們可以在「某些地方」拍片。

崛起中的電影　　歐洲之外的國際電影此時多在努力吸引本土觀眾（意即地方性），如中國、墨西哥（見圖19-22）。

中國具潛力者是被稱為「第五代」的導演。顯然前面有四代，而少有國際知名者，當代的掌旗者為陳凱歌和張藝謀。

但中國急於被國際社會肯定，希望有文化威望。陳凱歌的《霸王別姬》在坎城獲首獎時，政府核准了它在國內上映，但仍經過修剪。

張藝謀被普遍認為是中國最重要的電影導演，他這個時期的電影多由鞏俐主演，探討性別歧視社會之女性困境。像陳凱歌一樣，張藝謀也是風格家，在《紅高粱》、《菊豆》、《大紅燈籠高高掛》（*Raise the Red Lantern*，見圖19-23）中可得證，不過張藝謀風格多變，視題材而定，如《秋菊打官司》（1993）背景是中國農村，風格完全是如紀錄片般寫實。

香港電影則非「崛起中」的電影，早在1970年代李小龍的功夫片已名聞四海，特別是吸引了年輕觀眾。1997年，香港完美女人中國，不過它的電影維持了一貫的特色——武俠動作片和粗糙喜劇，兩者皆以速度快、紊亂的暴力、粗糙的笑話，和很多很多動作場面著稱。出名的電影人有吳宇森、成龍、周潤發，他們都搬到好萊塢發展，在那裡他們的作品大受歡迎，尤其在不同國家的十三歲男性觀眾間。

19-22 《巧克力情人》

（*Like Water for Chocolate*，墨西哥，1992）陸咪·卡代佐絲（Lumi Cavazos）、馬爾柯·李奧納（Marco Leonardi）主演，阿方索·阿勞（Alfonso Arau）導演。

有趣、熱情和多彩的幻想，阿勞此片在美國是匹票房黑馬，特別是在藝術影院大賣錢。影片由暢銷書小說家勞拉·埃斯基韋爾（Laura Esquivel）改編自自己的小說原作，導演阿勞出身演員，演過眾多美國和墨西哥片。片中有許多怪誕的隱喻，如一個女子的眼淚乾了以後替全家提供了燒飯用的鹽。（米拉麥克斯電影公司提供）

**19-23 《大紅燈籠高高掛》
（中，1991），鞏俐（正中）
主演，張藝謀導演。**

張藝謀是一流的視覺風格家，
永遠為故事剪裁視覺。此片美
麗卻嚴謹的場面調度是其所反
映的僵化社會之象徵：人的自
由和天性被剝奪。（奧利安電
影公司提供）

**澳洲和
紐西蘭**

澳洲電影在1990年代小興盛了一陣，但仍無法與1970和1980年代的黃金
時期相比。大部分澳洲有才氣的電影人持續在好萊塢工作，如彼得‧威爾拍了
《楚門的世界》，布魯斯‧貝瑞斯福拍了《天堂之路》（*Paradise Road*），喬
治‧米勒拍了《我很乖因為我要出國》（*Babe: Pig in the City*），佛瑞德‧薛比
西拍了《偷雞摸狗》（*Fierce Creatures*），還有巴茲‧魯曼（Baz Luhrmann）拍
了《紅磨坊》（*Moulin Rouge*）。

**19-24 《舞國英雄》
（*Strictly Ballroom*，澳
洲，1992）保羅‧莫科
力歐（Paul Mercurio）、
塔拉‧莫里斯（Tara
Morice）主演，巴茲‧
魯曼導演。**

此片是澳洲這個時期最
迷人的電影，以嘲諷國
標舞之怪誕世界為主
題，內容純真性感，以
頑皮及半嘲弄的觀察，
看到許多古怪可愛的小
人物角色。魯曼手法自
然「坎普」，故作自嘲
的庸俗華麗都絕對吸引
人。（米拉麥克斯電影
公司提供）

19-25 《鋼琴師和她的情人》
（澳洲／紐西蘭，1993），荷莉·杭特（Holly Hunter）、安娜·派昆（Anna Paquin）主演，珍·康萍導演。
康萍此片有史詩般的壯麗，一半也由於紐西蘭原始荒野的故事場景，她將荒地與現代文明的脆弱工藝不和諧地並置在一起。（米拉麥克斯電影公司提供）

這段時間的大贏家是《妙麗的春宵》（*Muriel's Wedding*，1995），由P·J·霍根導演，這部處女作據他自己形容是「完全沒有自信女子的愛情生活」。胖子女主角夢想自己是「阿巴合唱團」（Abba）老歌中的女孩──總是被愛著，總是一切盡在掌握的「舞后」。她粗暴的父親罵她「沒用」，因為她從祕書學校畢業卻連打字也不會，她尖酸的朋友認為她崇拜一個1970年代的過氣樂團很不時髦。但這位女子不放棄，在好友幫助下，雖未找到夢中人，但找到了自信與自我價值。這部溫馨小品在國際間大紅，到處得獎，導演霍根後來去了好萊塢，導了茱莉亞·羅勃茲主演的《新娘不是我》。

另一部一鳴驚人的電影是《我不笨，所以我有話說》（*Babe*，1995），由克里斯·努安（Chris Noonan）導演，故事是一隻孤兒豬寶寶被農村夫婦收養，當它是牧羊犬，和一群動物相處。電影可愛親切，主角是自豬小弟（Porky Pig）以來最可愛的豬。人、豬、模型、電腦特效、配音創造了動物的迷人世界。

該片的續集《我很乖因為我要出國》已去了好萊塢，由澳洲與美國合拍，由喬治·米勒自製自編自導。令人費解的是，這部續集資金龐大，評論超好，卻不太賣座，有人說它對小孩而言太黑暗恐怖，對成人而言又未宣傳好。兩部電影都難得的是老少咸宜。

地理位置和文化傳承與澳洲差不多的是紐西蘭，兩國常常合拍電影。《鋼琴師和她的情人》（*The Piano*，見圖19-25）即其一，由紐西蘭導演珍·康萍編導，大部分由澳洲出資，兩位美國演員荷莉·杭特和哈維·凱托以及一位紐西蘭演員山姆·尼爾（Sam Neill）主演。1993年，此片與《霸王別姬》共得金棕櫚獎，處處受歡迎，杭特還奪走了奧斯卡最佳女主角獎。

康萍的電影避免了政治正確的女性主義老套，她的女主角身陷矛盾，情緒不穩，不好相處，卻又痛苦難堪地有欲求。《伏案天使》（*An Angel at My Table*，1990）根據受精神病折磨的澳洲作家珍奈·法蘭姆（Janet Frame）的生平改編，珍·康萍的手法經常出人意表而展現出驚人的精神層面。

《鋼琴師與她的情人》一片的女主角與勃朗特姊妹之文學氣質相似，但她無法說話，因為她是啞巴，杭特演得絲絲入扣；她與所有康萍的主角一樣是社會邊緣人，極力抵抗，不同流合污。該片抒情，詩意，氣勢恢宏，風格耀眼。

電影潮流總不可測，有時它們從廢墟的絕望灰燼中誕生，如二戰後的義大利新寫實主義，有時則在極權統治中製作。有優良電影傳統（如法、義、日）

的國家可能突然拍不出優秀的作品。二十世紀的最後十年，最好的電影反而是
在人口不多的國家，如澳洲和愛爾蘭，因為其創意人口脫穎而出。

延伸閱讀

1 Brown, Nick, et al. *New Chinese Cinemas: Forms, Identities, Politics.* Cambridge:Cambridge University Press, 1996. 介紹了中國、台灣，以及香港地區的電影。

2 Byrne, Terry. *Power in the Eye.* Lanham, Md. and London: Scarecrow Press, 1997. 介紹當代愛爾蘭電影。

3 Cornelius, Sheila. *New Chinese Cinema.* New York: Columbia University Press, 2002. 1980及1990年代中國電影簡介。

4 "East European Film Supplement," in *Cineaste* (vol. XIX, no. 4), 1993. 關於波蘭、捷克共和國和其他地區新近電影的論文集。

5 Jordan, Barry, and Rikki Morgan-Tamosunas. *Contemporary Spanish Cinema.* Manchester and New York: Manchester University Press, 1998. 介紹了1980和1990年代的西班牙電影。

6 Petrie, Duncan. *Creativity and Constraint in the British Film Industry.* London:Macmillan, 1991. 關於英國電影產業相當尖銳的觀點。

7 Powrie, Phil. *French Cinema of the 1990s.* New York: Oxford University Press, 2000. 簡介了1990年代法國電影的主要主題和類型。

8 Rockett, Kevin, et al. "Contemporary Irish Cinema," Supplement, *Cineaste* (vol. XXIV, nos. 2-3), 1999. 對當代愛爾蘭電影的不錯的簡介。

9 Schilling, Mark. *Contemporary Japanese Film.* New York and Tokyo: Weatherbill, 1999. 簡介了1990年代的日本電影，內有訪談及主要電影人檔案。

10 Teo, Stephen. *Hong Kong Cinema.* British Film Institute distributed by Indiana University Press, 1998. 重點介紹了香港功夫片這一類型。

世界大事	⧗	電影大事
喬治‧W‧布希（共和黨）當選美國總統（2001-2009）。	2000	
9月11日恐怖份子對紐約世貿大樓和華盛頓之五角大廈發動攻擊。 美國進攻阿富汗之「持久自由行動」。	2001	
	2002	▶ 亞歷山大‧佩恩拍了《心的方向》，溫和地記錄了退休老人的理想幻滅，他逐漸了解自己的一生建立在虛假的原則之上。
哥倫比亞號太空梭在德州上空爆炸，七名太空人全部罹難。 美國入侵伊拉克，稱之「伊拉克自由行動」。	2003	
	2004	梅爾‧吉勃遜的《受難記：最後的激情》吸引了廣大觀眾，雖然評論家抗議其極端的暴力以及有些人認為的反猶太主義。
「卡崔娜」颶風襲擊墨西哥灣沿岸，當低於海平面的城市堤壩潰堤，從龐恰特雷恩湖外溢的洪水沖垮了紐奧良。	2005	大衛‧柯能堡的《暴力效應》改編自圖像小說，證明漫畫書不見得是給小孩看的。 李安的《斷背山》講述關於1960年代兩個牛仔的愛情故事，同性戀主題的電影首次被人接受。 ▶ 雷利‧史考特的《王者天下》將遠征軍拍活了，他也出了導演版的光碟，比影院版多了五十分鐘，品質也遠超過影院版。
美國人口超過三億。	2006	
	2007	▶ 大衛‧芬奇的《索命黃道帶》努力為四十年前未解的著名連環殺人案破案。 亞當‧山克曼拍的《髮膠明星夢》將活潑的色彩鮮亮的歌舞片傳統帶回，這次表現的是1962年巴爾的摩社會邊緣人物的生活方式。 ▶ 保羅‧湯馬斯‧安德森拍的《黑金企業》一片描繪世紀初石油開採人的不道德行為。 科恩兄弟的《險路勿近》改編自考麥克‧麥卡錫的小說，描述美國西部之道德淪喪。
◀ 歐巴馬（民主黨）當選美國總統。	2008	克里斯多夫‧諾蘭的《黑暗騎士》既成功也令人困擾，即在恐怖主義時代，當代電影對傳統司法體系之爭議呈現。

這些年美國電影很多元——風格多樣，場景設定範圍廣且技術先進。

　　古典好萊塢電影時期能提供給獨特的天才如福特和威爾斯足夠的創作自由，此外還有一套拍攝的標準方式，以及通俗的角色和創作題材。至於電影類型，像西部片、黑色電影、歌舞片等，都是電影人和觀眾同樣熟悉的，電影人的創作成就端視其在那二到三成的變奏中能表現多少實力。就如體育一樣，規則列得很清楚，這場遊戲是看誰能在不犯規的情況下成績優於過去的玩家。

　　然而此情此景不再。

　　現在的電影比過去表現出更強烈的個人意念。一部好電影不再只是看起來像另一部好電影，製作的目的也十分個別化。好的作品可以有任何形式，超越類型限制。且任挑一年觀察，2007年就有《料理鼠王》（*Ratatouille*，皮克斯動畫片，關於一隻想當廚師的老鼠）、《潛水鐘與蝴蝶》（*The Diving Bell and the Butterfly*，一部相當主觀的電影，描繪一位中風患者只能眨動他的眼睛表意）、《索命黃道帶》（*Zodiac*，藉著名的未破連環殺人案而重現舊時代，見圖20-1）、《全面反擊》（*Michael Clayton*，對一名厭惡自己和自己人生的律師的角色探討）、《髮膠明星夢》（*Hairspray*，一部尋歡作樂的活潑的歌舞片）、

20-1 《索命黃道帶》

（美，2007），小羅勃・道尼（Robert Downey, Jr.）和傑克・葛倫霍（Jake Gyllenhaal）主演，大衛・芬奇導演。

大衛・芬奇的這部電影取材於1960年代末追查一個連環殺手長達數十年的真實故事，他透過兩個記者的眼光來說故事，架構亦頗像記者逐漸積累細節線索，拼湊成罪行的全貌，即使罪惡仍未經司法裁決。芬奇營造可信的環境氣氛，使電影真實感增加，其創作細節包括髮型，桌上IBM老打字機，還有沒有冷氣機僅靠風扇使空氣流通的辦公室。（派拉蒙提供）

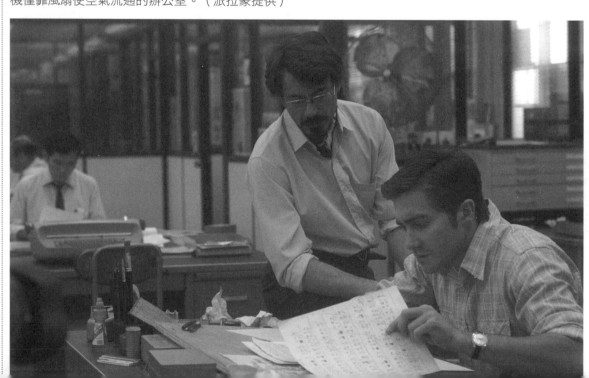

《鴻孕當頭》（*Juno*，逗趣溫馨，正面看待少女懷孕問題）、《險路勿近》（當虛無主義遇上道德淪喪，故事發生在精神貧乏的現代美國西部）。

若你沒對前述電影產生任何興趣，那你可能對電影，甚至人生都沒興趣。

同時，電影製作方向日益擴增科技相關領域，不論新舊科技都被運用於新形式創作。科技於今已經是許多人生活中普遍的部分，寬銀幕、高清電視附有環繞音響，也常常可提供等同於電影院的感受（一項2005年的研究顯示，年輕男性平均一年用DVD放映機看電影的數量，從2003年的30部增加到2005年的47部。）

電影也不得不和發展迅速的媒體競爭，譬如電玩，結果是電影瞄準同類人群，經常會模仿電玩的視覺風格和基本的敘事內容。

已故導演薛尼·波拉克（Sydney Pollack）曾抱怨：

「如今電影瞄準那些能作『回頭客』的觀眾群而拍攝，這個觀眾群在18歲到25歲之間。電影費盡心思吸引觀眾的注意，節奏求快，導致觀眾對緩緩醞釀發展的故事失去耐性。看電影的習慣被在家看DVD的經驗改變——你可以邊吃東西，邊打電話，立即出聲批評。這批觀眾就是在這種多工式的環境中長大，他們邊做功課，邊戴著耳機聽搖滾樂，還開著調成無聲狀態的電視。故事的開

20-2 《髮膠明星夢》

（*Hairspray*，美，2007），約翰·屈伏塔、妮基·布朗斯凱（Nikki Blonsky）主演，亞當·山克曼（Adam Shankman）導演

這部將老片重拍成歌舞版之新片與1988年約翰·沃特斯（John Waters）的原作一樣都歌頌局外人。1962年巴爾的摩的黑人和胖子都能出名得利，與最帥的男孩和女孩以令人振奮的節奏跨種族戀愛。為了強調電影延續挑戰文化的歡樂傳統，其中巴爾的摩的肥胖主婦由男人屈伏塔扮演。歌舞片一向就是純粹的逃避主義，但這部生氣勃勃的歌舞片隱藏了嚴肅調侃的社會良心。（新線電影公司提供）

頭和結尾都不重要，觀眾只想要高潮，所以你必須馬上給他們——趕快把槍亮出來……」

正如監製勞倫斯·本德（Lawrence Bender，曾製作過《黑色追緝令》、《獵殺比爾》、《不願面對的真相》）曾說：「高成本電影有賴擁有大型動作場面的故事，而角色之間的情感則顯得較薄弱。當你想處理較複雜的情節探討人性時，商業電影卻必須迎合多數人最基本的共同愛好。最近有一句關於電影賺錢與否的話是這麼說的：要是那部電影再聰明一成，它就會少賺五成。」

對於許多觀眾而言，特效成了電影最重要的構成要素。麥可·貝（Michael Bay）的《變形金剛》（The Transformers，2007）有625個特效鏡頭，而《300壯士：斯巴達的逆襲》（2007）則有1255個，超過整部電影所有鏡頭的一半。因為這個激長的技術，現代電影反而越來越不寫實，更加抽象了。

日新月異的科技成為一些炫耀新奇的電影的故事賣點，像《科洛弗檔案》（Cloverfield，2008）這部片子，恐怕當稱之為《哥斯拉》遇到《厄夜叢林》更恰當些。全片用手持攝影機記錄一個派對，突然有怪物入侵紐約，於是記錄者

20-3 《貝武夫：北海的詛咒》

（Beowulf，美，2007），勞勃·辛密克斯導演。

1999年辛密克斯捐給母校南加大五百萬美元，建造一個數位藝術中心，一個三萬五千平方英呎的製片中心。將錢用在最有用之處。新世紀最初幾年，辛密克斯即投身新技術的開發，拍了3D動作捕捉電影《北極特快車》（The Polar Express，2004）以及本片。這個過程包括將電子感應器裝在演員身上，在綠幕前捕捉他們的動作，再將之擺入人工背景中，之後就可以在電腦中隨意改變環境及角色。《北極特快車》的技術發展過程在角色塑造上較有缺陷，湯姆·漢克斯的角色和幾個小孩看起來都詭異地空洞無生氣。《貝武夫》就此進一步改善，讓角色表情更豐富，不過結果他們的木臉比起那些為他們表演的真人演員仍然看起來令人不舒服。辛密克斯把安東尼·霍普金斯的臉弄胖，把貝武夫（圖左）的原型雷·溫斯頓弄瘦，造成了看來像演員西恩·賓的詭異效果。

《貝武夫》的3D版行得通，因為電腦特效將每個鏡頭的視覺效果極大化，這種策略對早期只能依靠實景的3D技術人員就不可能實現。在此階段，用動作捕捉技術製作的影片使技術成為真正的主體，觀眾看到的是製作過程而非故事。辛密克斯過去是美國導演中最花俏奇詭者，現在卻沉穩下來。動作捕捉顯然會是個可行的技術，只不過這個早期階段的影像還是有點像電玩遊戲。（華納提供）

轉而開始記錄此事。如果照傳統說故事的方法拍，此片真是乏善可陳。但用手持攝影機所營造的虛擬真實感是紀錄片傳統，紀錄片成了影片真正的主題，晃動的紀錄片式的鏡頭總是會產生一種視覺暗示，意思是「是的，這是真的！」而且這種拍攝風格被極端化地運用並拉長為劇情片長度時，使觀眾有的看到嘔吐，有的卻覺得有趣。

這種搖晃的手法也成為《神鬼認證》系列電影的特色，其剪接快得像嗑了藥似的。但如果導演選擇慢下來用古典方式剪接，比如保羅・湯馬斯・安德森之《黑金企業》（*There Will Be Blood*，2007）那麼有些人會喜歡，有些人則覺得不適應。

構圖變得越來越不重要，因為電影總要用不同的大小大小來適應不同的媒體：戲院、光碟、手機等等，形式美麗的構圖不見得能適合在不同的小銀幕上播放。

成本也隨之飛漲，2008年平均每部美國片成本已高達7080萬美元，行銷成本平均每部要在3590萬美元，這意味著每部片廠電影預算高達一億美元，也就是說一部電影要有盈餘的話，得先賺到二倍半或三倍的錢才談得上。

這種情況使電影必須得吸引最廣的觀眾群。由於年輕人比家族型及老一點的觀眾更會買票看電影，電影就逐漸更偏向改編年輕人喜歡的奇幻小說、科幻小說、漫畫等類型。

20-4 《暴力效應》

（美，2005），艾德・哈里斯（Ed Harris）、維果・莫特森（Viggo Mortensen）主演，勞勃・辛密克斯導演。

一個被毀容的男人走進一家餐館，指證老闆曾是殺手，沉默寡言經營餐館養家餬口多年的老闆一面打掃並以驚人的手法殺了毀容男子的朋友，一面仍堅持自己並非殺手。這只是影片的開始，柯能堡的作品通常關注性和暴力的影響，以及身體、情感受傷後在心理上的後遺症。根據約翰・華格納（John Wagner）和文斯・洛克（Vince Locke）的圖像小說改編的《暴力效應》也不例外。（新線提供）

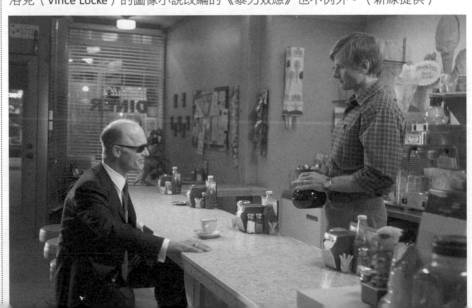

　　當然，不是所有改編漫畫的電影都是爆米花式的娛樂片，大衛‧柯能堡改自圖像小說的《暴力效應》（*A History of Violence*，見圖20-4）；還有華卓斯基兄弟（Wachowski Brothers）的《V怪客》（*V for Vendetta*，2006）即是承襲原著反烏托邦未來的想像。此外，較吸引成熟一點觀眾的作品，如《瞞天過海》（*Ocean's Eleven*）系列電影，也在續集中因財務而非創意的原因而經歷了一系列突變。

　　因為品質好的電影仰賴的不是錢而是專家的執行，而這些因素比較難把握，所以大片廠寧可不拍，讓那些小的奧斯卡專業戶去經營，比如米拉麥克斯（為迪士尼的子公司），比如焦點（為環球的子公司）。

　　逐漸穩定增加的是數位電影，意味著製作比較容易也省錢，低成本電影乃大量增加。獨立電影的市場問題因為光碟存在而緩和，即使影片拍完得不到戲院發行，仍能直接銷往光碟租售市場。

　　有些電影其故事及拍攝型態比明星重要得多。新世紀首先見證了同性戀電影的興起（如《斷背山》、《柯波帝：冷血告白》、《神祕肌膚》、《面子》、《法莉芭的秘密》、《夏日之戀》、《窈窕老爸》），還有歌舞片《吉屋出租》（*Rent*），雖然其中只有幾部在市場上成功，但至少都能在影城多廳中找到放映空間，證明觀眾對夢幻之外也願接受點真實的東西。

　　其實同性戀電影早已存在，像1960年代的《受害者》（*Victim*，1961），1970年代的《圈子裡的男孩》（*The Boys in the Band*）、《他媽的星期天》（*Sunday Bloody Sunday*）等。1994年，湯姆‧漢克斯因在《費城》（*Philadelphia*）中扮演愛滋病患者而獲奧斯卡獎，而《斷背山》則在同性戀的性行為上著墨甚多。

20-5 《料理鼠王》

（美，2005），布拉德‧伯德（Brad Bird）導演。

簡略來說，這個老鼠夢想成為偉大廚師的故事是卡通中典型的個人勵志寓言。但皮克斯片廠通過正如此張劇照中所呈現出的對畫面細節的狂熱追求，以及拒絕仰賴大明星配音，賦予了本片真正動人的觀片感受。此片中唯一為觀眾所熟知的大明星配音是彼得‧奧圖，他為挑剔討厭的美食評論家配音。此外，觀眾可以悠遊於驚人的巴黎場景中。（迪士尼／皮克斯提供）

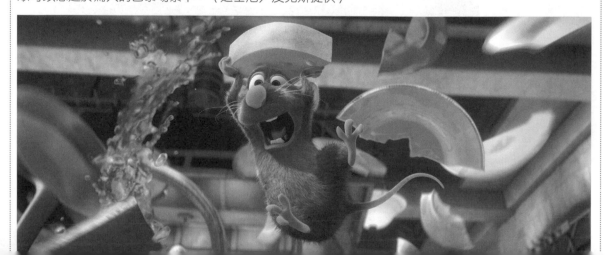

動畫片也在擴張其基礎。新崛起的皮克斯（Pixar）與老字號的迪士尼一樣強調故事、故事、故事和角色、角色、角色！其藝術氛圍經營得鉅細靡遺，像《料理鼠王》（Ratatouille，見圖20-5）就在視覺材料上處理驚人，而《瓦力》（Wall-E，2008）則在角色刻劃上成績非凡，影片敘述被遺棄的地球上只留下機器人在清理垃圾，他因老看《我愛紅娘》（Hello, Dolly!）的錄影帶而神祕地沾染上人性。

藍天片廠（Blue Sky studio，拍過《冰原歷險記》、《荷頓奇遇記》）在幽默上帶有更多無政府主義色彩，在節奏和風格上都更接近善於處理千鈞一髮片段的華納動畫導演，如查克‧瓊斯和福瑞茲‧弗里倫等人。

明星也變得多種面貌，不像以往老仰賴固定形象，原因之一是如今的明星比1950及1960年代的明星能從一部電影中賺到更多的錢。財務穩定後，偶爾冒點險也不為過。

像布萊德‧彼特（Brad Pitt）就可以在爆米花式的電影如《瞞天過海》及其兩部續集以及比較藝術的電影如《火線交錯》（Babel，2006）以及《刺殺傑西》（The Assassination of Jesse James by the Coward Robert Ford，2007）中轉

20-6 《鴻孕當頭》

（Juno，美，2007），艾倫‧佩姬（Ellen Page）、麥可‧塞拉（Michael Cera）主演，傑森‧萊特曼（Jason Reitman）導演。

在喜劇中，口吻非常重要。角色該如何說話？他們如何互動？導演如何對待角色？此片中，16歲的少女懷孕，編劇迪亞波羅‧科蒂（Diablo Cody）用嘴皮子和譏諷突破這類故事通常的認真、嗚咽的口吻，導演雷特曼清脆的節奏也加強了整體的鋒利感覺。愛的挫敗和絕望出現在第三幕，但前兩幕中角色已充分展現了他們的魅力和脆弱。（福斯探照燈電影公司提供）

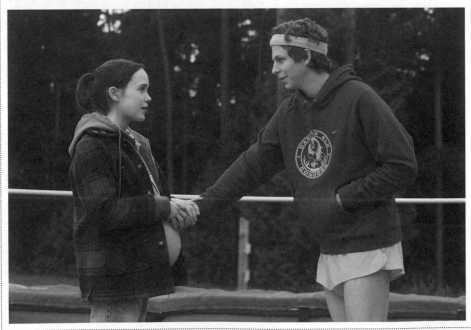

變自己的角色形象，結果是觀眾自己會分辨其類型而躲開藝術電影（《刺殺傑西》美國票房慘敗，僅收400萬美元，大概只能打平他通常較傳統的商業電影如《史密斯任務》的飯費而已）。

亞當·山德勒（Adam Sandler）也一樣，他如果演那些長不大的大小孩，電影就很賺錢。但他偶爾會去演《真情快譯通》（*Spanglish*，2004）或《從心開始》（*Reign Over me*，2007），觀眾就不愛看。只有威爾·史密斯（Will Smith）可以在商業電影和獨立製片中兩者通吃。

然而，當電影影像越來越接近照相寫實風格時，觀眾對太多真實題材的作品反而反感了。伊拉克戰爭所催生的電影真是多種多樣，諸如《震撼效應》（*In the Valley of Elah*）、《無畏之心》（*A Mighty Heart*）、《反恐戰場》（*The Kingdom*）、《權力風暴》（*Lions for Lambs*），《關鍵危機》（*Rendition*）、《波灣陰謀》（*Redacted*）等等。但每部電影在票房上都無甚起色，大概因為這些電影價值觀都充滿困惑和無奈，與觀眾期待電影中清楚的道德價值觀南轅北轍。

撇開財務問題與道德的混亂不談，很明顯，有幾位導演在這個時代還是拍出了不少傑出的電影，無論是在其事業的中期還是晚期。

主要人物

雷利·史考特（Ridley Scott，1937-）被認為是馮·史登堡之後視覺影像最出類拔萃的導演，他對劇本也經常不重視。他是拍廣告出身，習於在30或60秒內就在視覺或戲劇上語不驚人死不休。他的電影永遠在影像上華麗——被視為當代最好的影像大師之一——但這些電影不見得部部成功。奇怪的是，他可以同一年拍一部傑作《黑鷹計畫》（*Black Hawk Down*，2001），也可以在同一年拍出劣作《人魔》（*Hannibal*），該片是《沉默的羔羊》誇張可笑的續集。

從影四十年他什麼電影沒拍過？不過看來他頗中意如《神鬼戰士》（*Gladiator*）或《王者天下》（*Kingdom of Heaven*，見圖20-7）這類的歷史史詩，以及如《銀翼殺手》（*Blade Runner*）、《異形》這類科幻片。他頗能在特定設計的環境內發揮才能，沒有人比他更愛在攝影機前的演員間放煙，用旋轉電扇和嘶嘶的蒸氣使現場活似擬真的實景。

他在商業上最成功的電影是《異形》（*Alien*，1979），這是部在策劃和執行上都無懈可擊的怪物電影，雪歌妮·薇佛扮演女英雄瑞普莉，奔走奮鬥於外太空被孤立隔絕的太空站裡。但他最出名也最具影響力的作品是《銀翼殺手》（1982），由科幻小說家菲利普·迪克（Philip K. Dick）的小說改編，從本質上看，此片想探索人性以及人可否不朽的問題。背景設在未來毀滅的洛杉磯，驚人的特效出自道格拉斯·楚布爾（Douglas Trumbull）之手，是繼佛利茲·朗的《大都會》後電影人創造的最完整的未來想像世界，即使有些劇情說得不清楚。最早公映的版本有主演哈里遜·福特如黑色電影般的旁白，來解釋含糊不清的劇情。這個版本在票房上慘敗，但當它躋身為次文化影片，之後的版本就刪去了旁白。

　　史考特也因《末路狂花》（*Thelma and Louise*，1991）這部講述兩個女人在美國西南部逃亡，末了一齊自殺的故事的電影而成為女性主義者。除了結尾外，該片強調了女人團結是力量的訊息。他另一部鉅作《神鬼戰士》（*Gladiator*，2000），其實是未註明地翻拍自安東尼‧曼（Anthony Mann）執導的《羅馬帝國淪亡錄》（*The Fall of the Roman Empire*，1964）。

　　史考特其實非常具有商業頭腦，早在1968年他已建了雷利‧史考特公司，與艾倫‧帕克和休‧哈德遜合作拍廣告。1990年代他再與弟弟東尼另開電影公司，同一年他又買下英國謝伯頓片廠（Shepperton Studios）的主控股權，近年他更進入電視界與美國哥倫比亞廣播公司合作電視影集《數字搜查線》（*Numb3rs*）。

　　史考特作品的水準很不平均，他常拍一些十分傳統的電影，如《美好的一年》（*A Good Year*，2006）或《美國黑幫》（*American Gangster*，2007），成績很平庸，彷彿他只是為工作而工作，對題材漠不關心；這種電影尚有《1492：征服天堂》（*1492: Conquest of Paradise*）、《魔鬼女大兵》（*G.I. Jane*）、《情人保鏢》（*Someone to Watch Over Me*）。他拍古裝戲又十分令人信服，比如《神鬼戰士》或《王者天下》（十字軍東征的題材，如果看導演版

20-7 《王者天下》

（美，2005），奧蘭多‧布魯（Orlando Bloom）主演，雷利‧史考特導演。

史考特選用沒什麼名氣的英國演員布魯來撐這個十字軍史詩片的決定有些人並不接受，但導演寧可選擇身體上和心理上更真實的人物，而非典型堅忍不拔的英雄主角形象，在創作上是成立的。他也決定發行導演剪輯版光碟，比影院公映版足足多了50分鐘，也更加深沉動人，更接近大衛‧連的風格。他也重剪了《銀翼殺手》，取代原來的公映版。（福斯提供）

20-8 《斷背山》

（美，2005），傑克·葛倫霍，希斯·萊傑主演，李安導演。

1960年代，兩個牧羊人在山脈間相遇並陷入戀情，他們的祕密戀情持續了數年，直至悲劇發生。李安讓主流觀眾看到同性戀情的心理，是一項突破。兩位演員表演傑出，其中包括被稱為有馬龍·白蘭度年輕時憂鬱神采的希斯·萊傑，他的表現令人驚訝於其展現出的前所未有的潛力。萊傑完成《黑暗騎士》（*The Dark Knight*，2008）後不久之早逝也讓人唏噓。（焦點電影公司提供）

的光碟完全可證明此片是史考特的最高成就之一），顯然他仍在成長，仍在追求更大的成就。

　　李安（Ang Lee，1954-）也是從不重複題材的導演，他拍戲很仔細從不胡拍，總是很有耐心地將角色仔細化入心理和實體的環境中。就是這種對心理細節的關照，使他的作品脫穎而出。

　　李安生於台灣，在美國接受電影教育，結果是他在整個世界都如魚得水。他的導演生涯始於三部華語片——《推手》（1992）、《喜宴》（1993）和《飲食男女》（1994）全是有關傳統與現代價值衝突的故事。

　　這些影片在藝術院線和影評上的成功，使他得以做更大的題材更寬廣的電影，很快他就以改編珍·奧斯汀小說的《理性與感性》（1995）與女主角艾瑪·湯普遜合作出傑出的劇本。李安的中國傳統使他賦予奧斯汀作品有關階級衝突的文化基礎，他的導演風格宛如繪畫。

　　他的下兩部作品是《冰風暴》（*The Ice Storm*，1997）及《與魔鬼共騎》（*Ride With the Devil*，1999），前者是嘲諷1970年代的性觀念，後者是南北戰爭題材的戲劇，都叫好不叫座。2000年他再導《臥虎藏龍》，該片是他從未涉足的類型，雖然用了若干武俠片傳統元素，但也突破性地用現代科技來處理。

　　改編自漫畫的《綠巨人浩克》（*Hulk*，2003）是李安兩頭不著之作（對漫

畫觀眾而言，本片太過於藝術，對於導演粉絲而言它又太不夠藝術）。他的下部作品才重回爭議及賣座的領域。

《斷背山》（*Brokeback Mountain*，見圖20-8）完美地見證了導演對演員影響有多大。已故的希斯·萊傑（Heath Ledger）在李安的指導下，演出了完全令人信服的痛苦。故事講述兩個懷俄明州牛仔慢燉的戀情，一個深鎖不出櫃，另一個則安然知道自己的性向。《斷背山》超越了題材的限制，成為表現人內心衝突的普世故事，也難得讓一個嚴肅的電影成為取得世界性成功的商業和文化現象，李安之後獲頒奧斯卡最佳導演獎，成為亞裔得此殊榮的第一人。

他的下部作品《色·戒》（2007）是表現二戰日本佔領上海時一段性關係的故事，在影評上普遍不佳，被稱為「戒太多色不足」，李安自己的說法則是此片「非常中國」。

不論他未來怎麼走，他絕對不會重複自己走過的路。

崛起中的藝術家

年輕一輩導演中最為人看好的無疑是保羅·湯馬斯·安德森（1970-），安德森的父親是1960年代克里夫蘭城一位著名的電視恐怖節目主持人，之後又是美國廣播公司電視網的聲音代言人（安德森的製片公司即以他父親的角色Ghoulardi為名）。

安德森擅長描繪在特殊社會環境中奇異而相互衝突的病理。比如《不羈夜》（1997）中色情片製造業的沉淪世界；《心靈角落》（*Magnolia*，1999）中一群行為極端的個人；《戀愛雞尾酒》（*Punch-Drunk Love*，2002）中被姊妹過分主導人生的男人（亞當·山德勒飾），影評人稱之為「真正奇特的電影」，還有描寫二十世紀初瘋狂的石油大亨的故事《黑金企業》（2007）。

安德森的作品喜歡在真實或想像的家庭中刻劃苦痛，主題和野心都龐大，角色間關聯複雜，《心靈角落》中有九個表面不相連的故事線，每條線中的主角都有情感和沮喪的問題，乃至最後才因為運氣……或神蹟獲得拯救。

安德森也知道時代真實性的重要性。《黑金企業》（見圖20-9）是百年前有關石油開採技術先驅的故事，主角是強悍虔誠的舊約信徒普連仮（丹尼爾·戴路易斯飾）。普連仮不需要女人，不交朋友，酗酒不可自拔，唯一有點人性的是與養子間的情感，即使這丁點情感也因養子長大後忤逆普連仮而變質。

安德森緊追角色走向終點，宛如命中註定。他的世界裡，角色即是命運，其選擇可以產生致命的後果。他早期受馬丁·史柯西斯影響甚多——使用攝影機穩定器（steadicam）的移動鏡頭，配以渲染時代氣氛的生動背景音樂，但之後他慢慢脫離這些表面炫技的攝影風格，反而喜歡古典美國式的由遠景和中景逐漸推到特寫的美學。

他的大膽突兀有時令人著迷，有時令人反感。在《心靈角落》中，他突然放了一段音樂蒙太奇，所有一直處在正常電影氛圍裡的主要角色竟然都開口同唱艾美·曼（Aimee Mann）的〈*Wise-Up*〉這首歌，觀眾正要接受這種處理時，許多角色又不唱了，因為他竟然直接從舊約中取經，從天降下青蛙雨。

20-9 《黑金企業》
（*There Will Be Blood*，
美，2007），保羅·達諾
（Paul Dano）、丹尼爾·
戴路易斯主演，保羅·湯
馬斯·安德森導演。
戴路易斯是已逝英國桂冠
詩人塞西爾·戴路易斯之
子，也是公認當代最好的
演員之一，他是一位精力
旺盛不愛妥協的天才，作
品不多，卻總能喚起巨大
能量和憤怒，影響與他同
台的演員以及整部電影，
正如他在史柯西斯的《紐
約黑幫》中那樣。但在本
片中，劇本和導演如他一
樣毫不妥協，他們一齊完
成了對這個極端貪婪道德
淪喪的角色的刻劃，這個
人物利用資本主義為工具
為所欲為。劇照中，他正
將接受一個和他差不多一
樣唯利是圖卻沒他精明的
傳教士洗禮。（派拉蒙提
供）

　　安德森最大的毛病是老被邊緣人物吸引，他們行為特立獨行到一般人無
法認同，換句話說，觀眾最後不知道安德森這種病理式的角色解析應有什麼結
論。

　　可確定的是，安德森雖從未有電影賣座但是有確鑿的導演才華，是有歷史
感的真正藝術家。如《心靈角落》中一個角色所說：「我們可能告別了過去，
但過去或許不曾放過我們。」這可能可應用到他每個角色上。

　　亞歷山大·潘恩（Alexander Payne，1961-）與安德森一樣不多產，但經營
了一段公認很人性化的職業生涯。他如科恩兄弟般關心人類愚行的多種多樣，
擅長善意地諷刺那些失敗男人的角色類型。他第一部電影《風流教師霹靂妹》
（*Election*，1999）講的是高中學生會選舉，一個倒楣的老師（馬修·布德瑞克
飾）和一個野心十足的學生（瑞絲·薇斯朋飾）的故事。他毫不費力就捕捉了

20-10 《心的方向》

（美，2002），德莫‧穆隆尼（Dermot Mulroney）、琥珀‧戴維絲（Hope Davis）、傑克‧尼克遜主演，亞歷山大‧潘恩（Alexander Payne）導演。

一個退休的鰥夫開車去探望與他疏遠已久的女兒，卻發現她的男友是個留著烏魚髮型的蠢蛋。大部分導演會就此大玩喜趣，炒作階級差異，但潘恩走得更深。尼克遜的角色一生對任何事都嘟囔著不滿，但女兒堅持不理老父的歧視與愛她的笨瓜在一起，也瓦解了老父的心理防線，這個成功的中產階級商人被迫承認他可能判斷錯誤，每件事都錯了。（派拉蒙提供）

我們都熟知的各種人：從躁進急切、後青春期的野心，到中年期的挫折徒勞。

他的下一部電影《心的方向》（*About Schmidt*，見圖20-10）讓傑克‧尼克遜難得含蓄地飾演一個保險公司主管，他退休後喪妻，於是獨自上路旅行，旅程中他發現一生的價值觀都建立在錯誤的基礎上，他完全不是自己以為的那種人，他從懷疑到困惑到憤怒到最後的憂傷，跌跌撞撞走向他最後的旅程，並企圖修補和女兒的關係。潘恩最後頑皮地留下開放式的結尾，我們不知主角會不會真正改變。

2004年，潘恩拍出另一部公路電影《尋找新方向》（*Sideways*），影片是關於一個挫敗的小說家（保羅‧賈麥提飾）將自己的創造力轉向品酒，他帶著想在結婚前最後風流一回的朋友（湯馬斯‧海登‧喬許飾）一起踏上旅程。這一次潘恩一改前例，讓至少一個角色在人生中有較好的轉折，但他到底會不會和他愛上的女子相守仍未可知。

潘恩片中挫敗的玩世不恭男性是美國典型，這一點他和史特吉相似，只不過少了史特吉瘋癲的活力。在某種程度上，他對即使最偏執的角色也很鍾愛，

20-11 《險路勿近》

（*No Country for Old Men*，美，2007），哈維爾‧巴登（Javier Bardem）主演，科恩兄弟導演。

此片忠實改編了戈馬克‧麥卡錫的小説，塑造了巴登飾演的這個從潛意識跑出來的殺手──他簡直是個惡魔，什麼也擋不住他，沒有一絲憐憫，冷酷無情，似乎能隨時消失於晝夜之間。換句話説，他是困擾著由湯米‧李‧瓊斯扮演的執法人的噩夢，而瓊斯這個人物象徵著道高一尺魔高一丈的現代社會的傳統道德。（派拉蒙優勢電影公司提供）

對美國的「大小孩」也很有感覺。他的電影中女人在情感上比男人成熟很多，男人總是歷經困難才能領略人生。

好萊塢總能對應社會變遷而找出對策。1950年代觀眾大量流失時，電影界就發明汽車電影院來吸引年輕人，之後改用新藝綜合體寬銀幕與電視對抗等。

當戲院面對多種形式的娛樂挑戰，如租售光碟送到家的視訊網站Netflix，錄影帶租賃連鎖店百視達，或直接上網下載。於是超大銀幕如Imax和3D Imax逐漸看俏，證明電影的未來不只是從底片轉向電子數位技術而已。

不過，種種新技術如光碟、下載、手機看片、有線電視等的真正引擎仍舊是影院的經驗──一個人告訴另一個人：「你一定得看這部電影！」

這可是不會改變的。

延伸閱讀

1 Corliss, Richard. "The Post Movie Star Era." *Time*, March 24, 2008.

2 De Winter, Helen. *What I Really Want to Do Is Produce.* London: Faber & Faber, 2006. 當代製片人談製片。

3 Epstein, Edward Jay. *The Big Picture.* New York: Random House, 2005. 介紹二戰以來電影工業的轉型。

4 McClean, Shilo T. *Digital Story Telling: The Narrative Power of Visual Effects in Film.* Cambridge: The M.I.T. Press, 2007. 介紹目前電影特效的演變。

5 Murch, Walter. *In the Blink of an Eye: A Perspective on Film Editing.* Los Angeles:Silman-James, 1995. 圈內人談剪輯。

6 Rickitt, Richard. *Special Effects.* New York: Billboard Books, 2007. 介紹電影特效的歷史與技術。

7 Shone, Tom. *Blockbuster: How Hollywood Learned to Stop Worrying and Love the Summer.* New York: Free Press, 2004. 探討好萊塢電影產業所謂「大片」的財務和創意基礎。

8 Thomson, David. *The Whole Equation.* New York: Knopf, 2004. 介紹了美國電影大膽創新的歷史。

9 Tzioumakis, Yannis. *American Independent Cinema: An Introduction.* New Brunswick, N.J.: Rutgers University Press, 2006. 美國獨立電影運動的概論。

10 Waxman, Sharon. *Rebels on the Backlot.* New York: Harper, 2005. 六個打破傳統的當代導演檔案──塔倫提諾、索德勃等。

世界大事		電影大事
環保促使汽車生產油電雙系統汽車以節省能源，豐田與本田是工業領導。	2000	▶ 台灣導演李安以《**臥虎藏龍**》得到奧斯卡最佳外語片獎，2005年再以《斷背山》獲奧斯卡最佳導演獎。
第一個避孕貼上市。	2001	《三不管地帶》是以波士尼亞戰爭為題材的喜劇，獲奧斯卡最佳外語片獎。
全球感染愛滋病毒者有4000萬人。	2002	來自伊朗的詩化新寫實主義電影席捲各大歐洲影展獎項，其代表導演為馬可馬巴夫、潘納希和阿巴斯·奇亞洛斯塔米。
美國、英國和其他盟國以毀滅性武器之威脅為由共同侵略伊拉克，但未發現任何此種武器。 中國的禽流感蔓延到亞洲大部分地區，導致數百萬隻雞被撲殺，病毒也奪去了一些人類的生命。	2003	《魔戒三部曲：王者再臨》由紐西蘭導演彼得·傑克森導演，贏得奧斯卡最佳影片大獎。
地震與之後的海嘯重創印尼，以及瀕印度洋的國家，死亡達29萬人。	2005	▶ 巴勒斯坦影片《**天堂不遠**》以兩個自殺炸彈客的題材獲得世界掌聲。
◀ 伊拉克下台的獨裁者**薩達姆·海珊**被伊拉克法庭裁決因反人類罪而上絞刑台。 某些歐洲報紙刊登有關伊斯蘭先知穆罕默德的漫畫引起伊斯蘭教徒的憤怒，在數個歐洲城市引起暴亂。	2006	▶ 英國政治嘲諷喜劇《**芭樂特：哈薩克青年必修（理）美國文化**》在全球大賣2億5700萬美元。 法國女星瑪莉詠·柯蒂亞憑藉在電影《玫瑰人生》中出色地扮演了歌星愛迪·琵雅芙而獲得奧斯卡最佳女演員大獎。
上百萬中國製造的玩具被召回，因為裡頭含有毒之鉛。許多其他中國製產品亦因含毒被召回。	2007	《竊聽風暴》獲奧斯卡最佳外語片大獎，是德國首次獲得此獎。 《4月3週又2天》在坎城獲金棕櫚大獎，羅馬尼亞電影揚眉吐氣。 墨西哥三大導演艾方索·柯朗、迪·多羅、崗札雷·伊納利圖均在奧斯卡獲提名。
美國的經濟危機蔓延到許多其他國家，造成世界性的經濟衰退。	2008	

強大的美國電影業與較小國家奮鬥中的電影業之間的衝突延續到了新千年。除非有合法的阻撓，如法國，或直接禁演，如伊朗，美國電影仍在世界佔主導位置。不過，個別傑作仍在世界各地冒現，三個重要的電影運動分別來自羅馬尼亞的寫實主義電影，伊朗的詩化新寫實主義電影，以及活力四射的拉丁美洲（尤其是墨西哥）電影。

歐洲

英國自新世紀開始就出現電影繁榮期了，它是驚人地多元發展，有娛樂大片，如表現搶劫銀行的影片《玩命追緝：貝克街大劫案》（*The Bank Job*，2008），技巧滑順得有如美國片；其永不衰退的007系列也再生了，《007首部曲：皇家夜總會》（*Casino Royale*，2006）以及《007量子危機》（*Quantum of Solace*，2008）都因其性感男星丹尼爾·克雷格（Daniel Craig）而有了新生命，克雷格絕對是史恩·康納萊之後最佳007人選。心理驚悚片《醜聞筆記》（*Notes on a Scandal*，2007）由凱特·布蘭琪與茱蒂·丹契飾演兩位神經質的中學教師，兩人均表演出色，影片在全球都很成功。

有關少數民族的電影在票房上也頗有斬獲，尤其《我愛貝克漢》（*Bend it like Beckham*，2003）光在美就創下2060萬美元票房佳績。這類電影全拿文化與代溝衝突做文章，印度老一代的移民與他們受英國教育的子女的新英國價值觀格格不入。該片導演古蘭德·恰達（Gurinda Chadha）之後拍了《新娘與偏見》（*Bride and Prejudice*，2004，又譯《愛鬥氣愛上你》），聰明地將《傲慢與偏見》印度化，美麗的艾許維亞瑞伊（Aishwarya Rai）扮演印度小鎮女孩，遇見多金傲慢的美國佬，影片用寶萊塢歌舞包裝，完滿喜趣，浪漫而又興高采烈。

21-1 《芭樂特：哈薩克青年必修（理）美國文化》

（英，2006），薩夏·拜倫·科恩（Sacha Baron Cohen）主演，拉里·查爾斯（Larry Charles）導演。
這部滑稽的旅行誌是根據科恩為英國電視影集所創作的角色而生。主角由他自己扮演，是一個從哈薩克共和國來的裝模作樣、弱智、胡言亂語的電視台記者，他對美國所做的報導粗俗，政治極不正確，他訪問的美國人不知他在開玩笑，對他的性別歧視、討厭同性戀，還有反猶太的胡鬧行為又驚又怕，此片既無品味又惹人討厭，但確實非常好笑。（二十世紀福斯提供）

21-2 《哈利波特：阿茲卡班的逃犯》
（*Harry Potter and the Prisoner of Azkaban*，英／美，
2004）丹尼爾・雷德克里夫（Daniel Radcliffe）
主演，艾方索・柯朗（Alfonso Cuarón）導演。
這是「哈利波特」系列的第三集，許多影評人以
為此集較前作更加陰暗和成熟。原因之一是扮演
哈利波特的小演員這時已十四歲了。史蒂芬・科
洛弗（Steve Kloves）改自J・K・羅琳小説的劇本
也超越了童年而關注於青少年和其成長議題，柯
朗自己說：「表面上這是關於魔法和神奇生物的
故事，但它真正的議題是成長、認同、交友、父
母引導的欠缺和內心追尋，我對他們這方面很感
興趣，也覺得和當代很有關係。它也是討論社會
階層、不公、種族主義──那些影響世界所有人
的事情的電影。」（華納兄弟電影公司提供）

但這種種族電影中最成功的是粗鄙的《芭樂
特：哈薩克青年必修（理）美國文化》（*Borat:
Cultural Learnings of America for Make Benefit
Glorious Nation of Kazakhstan*，見圖21-1），全球
狂收2億5700萬美元，光在美就有1億2800萬美元
的收益。

其他主流商業片，如《魔戒》（*The Lord of
the Rings*）和《哈利波特》（*Harry Potter*，見圖
21-2）系列電影，全是國際合拍片，美國資金，
幾乎全由英國演員表演。另一部合拍片是《浮華
新世界》（*Vanity Fair*，2004），根據十九世紀
著名的英國小說家薩克萊的原著改編，講述一個
有野心的少女往社會上層爬的故事，由印裔的米
拉・奈爾（Mira Nair）導演，奈爾在印度出生，
在美國受教育，可以在任何地方拍片。她的作品
尚包括《早安孟買》（*Salaam Bombay*）、《密
西西比風情畫》（*Mississippi Masala*）和《雨季
的婚禮》（*Monsoon Wedding*），裡面混雜了英
文、印度語和旁遮普語。

英國電影的「廚房洗碗槽」傳統和「經典
劇場」傳統均在二十一世紀初發光。前者扛鼎
者為麥克・李，是眾人以為的英國頭牌導演，
以刻劃工人生活著名，如《折翼天使》（*All or
Nothing*，2002），以破碎的藍領家庭之苦惱為
主題。近幾年，李也拍古裝片，如《酣歌暢戲》
（*Topsy-Turvey*，2002），是關於著名的維多利
亞時代劇場搭檔吉爾伯特（Gilbert）和蘇利文
（Sullivan）的故事。《天使薇拉卓克》（*Vera
Drake*，2004），是關於一個1950年代樂天知命
想幫助年輕女孩解難（非法墮胎）的女子的故
事，電影預算只有一百萬美元（對古裝片而言太
少了），但為麥克・李博得了最好的評論。

其他的「廚房洗碗槽」寫實主義電影尚有
《性感野獸》（*Sexy Beast*，2001），是由多產
的班・金斯利主演的搶匪電影；《舞動人生》
（*Billy Elliot*，2000）由史蒂芬・戴爾卓（Stephen Daldry）導演，說一個想跳芭
蕾的小男孩的故事，想也知道，他的藍領階層的父親和兄長怕他被同學譏笑全
都激烈反對。

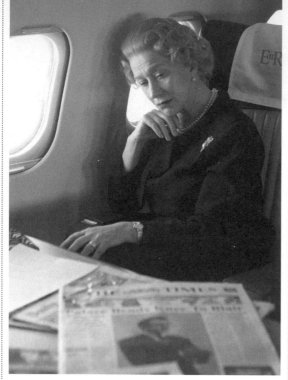

21-3 《黛妃與女皇》

（英，2006）海倫・米蘭主演，史蒂芬・佛瑞爾斯導演。

當1997年全球最愛的王妃黛安娜在車禍中喪生時，因其處心積慮的行為而飽受黛妃公開批評的英國王室幾乎鬆了一口氣。王室以為這事是家務事，但首相布萊爾力促女王公開悼念哀痛。布萊爾認為王室長期受民眾尊重，如果對此事漠不關心，可能會有被罷黜的危險。此片由彼得・摩根（Peter Morgan）編劇，將女王描繪得可愛高傲，令人同情，又帶點幽默，首相則是勤奮有格。海倫・米蘭演技高超無以倫比，將年老孤傲、盡責、自我犧牲的女王刻劃入裡，獲奧斯卡最佳女主角大獎。（米拉麥克斯電影公司提供）

史蒂芬・佛瑞爾斯是英國最多才多藝的導演，他執導了黑色電影《美麗壞東西》（*Dirty Pretty Things*，2004），以及全球賣座的《黛妃與女皇》（*The Queen*，見圖21-3），內容是1997年黛安娜王妃去世後皇室的危機。

至於「經典劇場」光芒初現的新秀是喬・萊特（Joe Wright），他導了奧斯汀小說改編的電影《傲慢與偏見》（*Pride and Prejudice*，2005），飾演獨立堅強的伊莉莎白・班內特的是綺拉・奈特莉（Keira Knightley），帥哥馬修・麥費迪恩（Matthew Macfaydyen）則飾演了神祕而深沉的達西先生。奧斯汀小說改編的電影多半是高貴明亮、優雅正式，萊特的處理則較像勃朗特姊妹的小說，陰沉的天空，濃霧包圍的山景，情感也波動不已。此片也是全球成功，將奈特莉推向國際巨星的地位。

萊特接著又拍了《贖罪》（*Atonement*，2007），又一部改編電影，原著作者是伊恩・麥克尤恩（Ian McEwan），此片仍由奈特莉主演，她是被寵壞了的貴族千金，愛上管家的兒子（詹姆斯・麥艾維飾）。影片以二戰為背景，裡面充滿英軍戰敗的挫折及羞辱，納粹打得他們在敦克爾克大撤退，海灘遍野陳屍。

另一個「經典劇場」的電影是《不羈吧！男孩》（*The History Boys*，2007），根據亞倫・班奈名劇改編，很明顯這是班奈的自傳式作品，說的是私立學校上學時的他和古怪卻認真的老師之間的故事，影片詼諧、頑皮也文謅謅，導演尼可拉斯・海納（Nicholas Hytner）來自劇場，用的演員是在紐約及倫敦舞台上的同一批。

法國自新世紀以來就好片不斷，最出名的是《艾蜜莉的異想世界》（*Amèlie*，見圖21-4），在全球狂收1億7400萬美金。此片是浪漫的喜劇，活潑的狂想，風格上出類拔萃。其導演尚皮耶・居內（Jean-Pierre Jeunet）之前拍過另兩個視覺具原創性的狂想曲，《黑店狂想曲》（*Delicatessen*，法，1991）和《驚異狂想曲》（*City of Lost Children*，法／西／德，1995），兩片均與馬克・卡羅（Marc Caro）合導。居內也執導了異形的最新一集《異性4：浴火重生》（*Alien Resurrection*，美，1997），他之後再與《艾蜜莉的異想世界》的主角奧黛莉・朵杜（Audrey Tautou）合作大成本的一戰史詩片《未婚妻的漫長等待》

（*A Very Long Engagement*，法，2004），又博得各方好評。

　　另一部大受歡迎的法國電影是《玫瑰人生》（*La Vie en Rose*，2006），由奧利佛·達昂（Olivier Dahan）執導，是一部著名歌星愛迪·琵雅芙的傳記影片。主演瑪莉詠·柯蒂亞高挑美麗，與矮小駝背、小得像鳥的琵雅芙完全不像，琵雅芙暴躁、輕浮、有嗎啡毒癮，又兼酗酒，於47歲早逝。柯蒂亞因演她得了奧斯卡最佳女主角獎，有位評論說她不像表演，像琵雅芙附身，詮釋得十分真實。

　　西班牙最著名的導演是佩德羅·阿莫多瓦，他這段時間成功的作品不少，最早是《我的母親》，接著是《悄悄告訴她》（*Talk to Her*，2002）、《壞教慾》（*Bad Education*，2004），最後以《完美女人》（*Volver*，2006）到達巔峰。他不避諱自己的同性戀身分，也與其他同性戀藝術家一樣善於探索女性心理。在《我的母親》中他描繪了女性的多種特質——熱情、強悍、性感、幽默、忠誠、脆弱、親和、勤力，還有美麗。他也向兩部美國藝術作品致敬——約瑟夫·L·馬基維茲的電影《彗星美人》，以及田納西·威廉斯的舞台劇《慾望街車》。兩部作品皆是著名的同性文化圖徵。

　　《悄悄告訴她》比較不那麼幽默，更加富省思和哲學性。它也是奇特的愛情故事——其實是兩個。兩個昏迷不醒的女人在同一家醫院裡，愛她們的男人守在床邊。片中仍有他的性別認同的矛盾，以及翻轉的性角色。影片好評不斷，也贏得2002年金球獎最佳外語片大獎。

　　《壞教慾》也不是喜劇，由才華過人的墨西哥裔明星蓋爾·賈西亞·貝納（Gael Garcia Bernal）主演。在部黑暗複雜的人類性行為探索中，貝納扮演了不同的角色，包括一個一心想對童年性侵他的牧師復仇的人妖。

　　《完美女人》則是希區考克式的驚悚片，卻帶有喜劇腔調，主角是阿莫多瓦的愛將佩妮洛普·克魯茲（Penélope Cruz），她的西語片和英語片都在這個

21-4 《艾蜜莉的異想世界》

（法，2001）奧黛莉·朵杜主演，尚皮耶·居內導演。

此片描繪了一個羞怯內向的巴黎服務生（朵杜飾），住在美麗如畫（用數位科技加強渲染）的蒙馬特地區，偷偷地幫助一些怪異又需要幫助的人。影片剪輯節奏奇快，天真、奇幻、迷人，在美票房鼎盛，大賣3300萬美元，是有史以來在美國最賣座的法國電影。（米拉麥克斯電影公司提供）

世代到達新高點。

德國片這段時期表現也佳。多年來德國仍在世的偉大導演荷索住在美國，拍了兩部傑作，一是紀錄片《灰熊人》（*Grizzly Man*，2005），記錄主人公是一個對大灰熊著迷的人，後來終於被熊給吃了。另一部《搶救黎明》（*Rescue Dawn*，2007）則根據一個英勇的海軍飛行員（克里斯汀·貝爾飾）在越戰期間逃離戰俘營的真實故事改編。它們表面上是美國片，但角色在主題和形式上都十分荷索。

這時期最出名的德國片是《竊聽風暴》（*The Lives of Others*，見圖21-5），是賀克·唐納斯馬克（Florian Henckel von Donnersmarck）的導演處女作。此片在國際上四處獲獎，包括一座奧斯卡獎。

另一部獲奧斯卡青睞的作品是奧地利的政治驚悚片《偽鈔風暴》（*The Counterfeiters*，2007），是一部背景設在二戰時期的納粹集中營的電影。由史蒂芬·盧佐維斯基（Stefan Ruzowitsky）編劇並導演。主角如《戰地琴人》主角一般是大屠殺的倖存者，不過他不但是猶太人，也是職業罪犯和一個小人。他進了集中營後，被召去為納粹製造美金和英鎊的假鈔，目的在瓦解盟軍的貨幣市場，將經濟導入混亂，他和同伙因此可換得食物和另一些特權，而其他犯人都在挨餓甚至死亡。於是他們的道德出現兩難。如何為自己的倖存辯解，要為納粹做多少事？電影中並沒有輕易的答案，反而用懸疑以及充滿情感的方式探索其複雜性和同情心。

東歐的電影自從共產主義崩盤後，一直在奮鬥掙扎，由國家支持其產業。過去許多東歐導演離鄉工作，以羅曼·波蘭斯基為代表，他一直在西歐工作，其最偉大也最個人化的作品是《戰地琴人》（*The Pianist*，見圖21-6）。

21-5 《竊聽風暴》
（德，2007），賽巴斯提昂·柯賀（Sebastian Koch）、馬蒂娜·吉黛特（Martina Gedeck）主演，賀克·唐納斯馬克編導。

本片是近年來德國最好的電影，獲奧斯卡最佳外語片大獎。影片背景是1980年代的東德，是部關於政治監聽的驚悚劇。一個無趣的公務員（歐路奇·莫赫飾）專門偵聽劇作家和他的演員女友的生活，想搜集不利於他們的反政府的證據。但日子久了，他不知不覺受到所見所聞的影響，變成黑暗中搖搖欲墜的些點尊嚴燭光。此劇照以鳥瞰鏡頭拍攝，角色渾然不知將至的厄運，宛如釘住的標本，帶有宿命的色彩。（索尼電影公司提供）

21-6 《戰地琴人》

（波／法／英／德，2002），亞卓安‧布洛迪主演，羅曼‧波蘭斯基導演。

這是波蘭斯基最具自傳性的作品，雖然它源自著名波蘭鋼琴家華迪洛‧史匹曼（Wladyslaw Szpilman）的傳記，他以詮釋蕭邦出名。猶太人史匹曼在1940年代逃過納粹的追捕，與家人分離，躲在華沙的廢墟當中，挨餓生病幾乎死去。波蘭斯基也是波蘭猶太人，他也逃過了納粹的肆虐而活著見證了歷史。但他並不改悲觀本色，他倆都不是因為比納粹聰明或強悍才逃過一劫，倒都是因為運氣好，拚命撐到二戰完結的一刻。（焦點電影公司提供）

　　即使在最可怕的環境中，比方南斯拉夫的分裂中，仍有不少佳片拍出。從波士尼亞戰火餘燼中出現黑色喜劇《三不管地帶》（*No Man's Land*，見圖21-7），荒謬的程度有如貝克特的戲劇。另外如偉大的匈牙利導演伊斯特凡‧沙寶（見圖17-19）必得從各種地方湊錢拍片，比方其龐大的史詩作品《陽光情人》（*Sunshine*，2000）是由匈牙利、英國、德國和加拿大的製片家共同出錢拍的。

　　東歐前共產主義國家最有潛力的電影來自羅馬尼亞。2005年，克里斯提‧普優（Cristi Puiu）拍了如紀錄片般記述該國驚人的醫療情況的《無醫可靠》

21-7 《三不管地帶》

（波士尼亞，2000），布朗柯‧杜利（Branko Djuric）和荷內‧貝托拉克（Rene Bitorajac）主演，丹尼斯‧塔諾維克（Danis Tanovic）編導。

這部政治黑色喜劇的情境簡直就是荒誕派戲劇大師山繆‧貝克特（Samuel Beckett）的夢想，兩者都擁有對人性荒涼滑稽的看法。兩個兵士分別來自波士尼亞和塞爾維亞，在殘酷戰爭中困在兩國間的壕溝裡。兩人互不信任，也無法脫逃，另一個士兵癱在附近，背下壓著地雷，只要移動分毫就會引爆地雷，另兩人也別想生還。電影其實荒謬得好笑。贏得坎城影展最佳劇本大獎。（聯美公司提供）

21-8 《4月3週又2天》
（4 Months, 3 Weeks and 2 Days，羅馬尼亞，2007），安娜瑪麗亞·馬琳卡（Anamaria Marinca）和勞拉·瓦西里（Laura Vasiliu）主演，克里斯汀·穆吉導演。

羅馬尼亞不像其他瀕臨崩解的共產主義國家，任何墮胎避孕在這裡都屬不合法。奉行史達林主義的獨裁者西奧塞古（Ceausescu）統御該國自1965年到他1989年被暗殺為止，以促進經濟為由，嚴禁生育控制，要求增產報國。片中年輕女主角需要非法墮胎，求助於她很有辦法的大學同學，之後所發生的事情悲慘、污濁又勇氣十足。本片如一般羅馬尼亞電影一樣，成本只有約100萬美元，要政府輔導金的資助。（IFC First Take 提供）

（*The Death of Mr. Lazarescu*），在坎城贏得大獎。2006年兩部有關羅馬尼亞1989年推翻獨裁者西奧塞古（Nicolae Ceausescu）政權的電影在坎城首映。卡塔林·米特里古（Catalin Mitulescu）的《愛在世界崩毀時》（*The Way I Spent the End of the World*）得到最佳女主角獎，而柯內流·波蘭波宇（Corneliu Porumboiu）的《布加勒斯特東12點8分》（*12:08 East of Bucharest*，又譯《1208全民開講》）以處女作的身分獲坎城影展金攝影機獎。

但直到克里斯汀·穆吉（Cristian Mungiu）探討非法墮胎的懸疑劇《4月3週又2天》勇奪坎城金棕櫚獎後（見圖21-8），全世界才認可羅馬尼亞電影之成功。《紐約時報》影評人A·O·史考特（A. O. Scott）說：「三年內，世界最大的影展將四個大獎給了一個在二十世紀歷史中僅能算作邊緣的電影業。」

羅馬尼亞導演也和其他電影運動者一樣不喜歡稱己為「新浪潮」。不過他們有很多相似點如下：

1. 如紀錄片般之視覺風格，強調寫實主義；
2. 喜用長鏡頭及靜止的攝影機位置；
3. 拒絕美化場面調度——僅平實的打光及單調的布景和陳設；
4. 低調含蓄的表演，避免誇張的情感表現；
5. 敘事在平凡人及日常生活旁打轉；
6. 故事常集中於一天或一個事件；
7. 角色騷動不安，捲入緊急情況裡；
8. 強調社會體系對個人需求的敵意和漠不關心（尤其在革命前）。

許多評論家以為這些特色與典型的新寫實主義很相似，但羅馬尼亞電影少了精神層面，它們寫實得淋漓盡致，但完全沒有義大利和伊朗新寫實主義的精神層面。

伊斯蘭電影　　　　伊斯蘭電影長期由少數國家主導：土耳其、埃及和伊朗。直到最近也只有幾位伊斯蘭導演揚名世界，包括埃及的尤瑟夫‧夏因（Youssef Chahine）和土耳其的伊梅茲‧古尼（見圖17-22）。其中以埃及最多產，其產量直逼印度和美國。但埃及電影普遍是輕鬆、重明星的商業娛樂片，針對三億阿拉伯裔觀眾而拍。它們也像其他伊斯蘭電影一樣，在政治和宗教上受限於嚴苛的電檢制度。

2001年9月11日之恐怖攻擊後，西方媒體將伊斯蘭形象妖魔化，好像少數宗教狂熱者的暴行是上百萬伊斯蘭人的典型。事實上，他們的新電影昭示著，真正被伊斯蘭狂熱分子傷害的是另一種伊斯蘭人，尤其是女人（見圖21-9）。

在伊斯蘭社會裡女人的地位頗可悲，男人可以有四個老婆，女人可不能有四個丈夫。法律上即說四個女人才抵一個男人，甚至女性如果沒有家中男子陪伴，那麼投票、駕駛、工作，以及在公共場合走路，還有受正當教育的權利大多都被剝奪或削減。對女性壓迫最極端的是在惡名昭彰的塔利班鐵律統治下的阿富汗（見圖21-10）。塔利班取得權力前，女人代表相當的工作力量，尤其在教師和醫生中女性佔了一半，但塔利班規定女性只准在家工作，女孩不得上學，而且她們多半在十三、四歲就被迫出嫁。

如果伊斯蘭電影有主導的主題，那就是表現對女性的壓迫。事實上，當今最有活力的女性主義電影就在伊斯蘭世界中。許多勇敢的導演為描繪婦女被欺凌貶抑而吃盡苦頭，看管宗教／政治的電檢不支持或索性禁了這些「不可接受」的電影。有些導演也被騷擾或因批判父權現狀而身陷囹圄。

但他們仍頑強地拍片，堅持婦女平權。即使在塞內加爾（幾乎八成以上的人信奉伊斯蘭教），非洲電影的老大師烏斯曼‧山班內（見圖15-22）已八十一歲高齡，仍會在《割禮龍鳳鬥》（*Moolaadé*，塞內加爾，2004）中攻擊傷害婦女陰部的野蠻習俗，這些習俗流行於非洲和中東，使生育狀況受損。在非洲就有八千萬婦女受害。即在發育時期摘除其陰核，剝奪她們的性愛愉悅權力，以為這是「淨化」措施，扼殺婦女對性的興趣，只有男人才有資格有性愉悅。

當阿巴斯‧奇亞洛斯塔米（Abbas Kiarostami）的《櫻桃的滋味》（*Taste of Cherry*，見圖21-11）在坎城摘下金棕櫚獎，電影界才發現新寫實主義在伊朗仍興盛著。事實上，整個1990年代伊朗電影在歐洲影展頗受重視。二十一世紀後，伊朗幾位作者導演就被世界認知其地位，除了阿巴斯之外，尚有莫森‧馬克馬巴夫（Mohsen Makhmalbaf）、賈法‧潘納希（Jafar Panahi），他們並列為伊朗三大導演。

其與義大利新寫實主義的比對如下：

1. 兩個運動都強調普通老百姓的社會現實；
2. 兩個運動都有強烈的人道主義精神，強調角色的信仰──義大利是天主教，伊朗是伊斯蘭教；
3. 都喜歡如紀錄片般「沒風格」的風格，反精緻的好萊塢製作價值；
4. 低成本，幾乎都少於十萬美元，就西方標準而言，簡直過於廉價；

21-9 《茉莉人生》

（*Persepolis*，法，2007），瑪嘉・莎塔琵（Marjane Satrapi）、文森特・帕荷諾
（Vincent Paronnaud）編導。

伊斯蘭國家對婦女的壓迫不一而足。有些社會婦女有外遇會被亂石打死，如果教
育程度高點——不只讀穆斯林的古蘭經——那麼婦女就有較多的權力。比方伊朗
有40%婦女就業，大學中女性也佔60%，即使如此，從中世紀以降的惡習仍然抹
不掉。此片是根據暢銷自傳圖像小說改編，故事主角是德黑蘭上流社會的女孩，
經過壓抑的伊斯蘭革命和兩伊戰爭，後來搬到維也納和巴黎，在那裡又遭遇反穆
斯林的偏見。她曾與一個西方男孩有段令人心碎的戀情，他最後甩了她，她說：
「我從戰爭中和革命中活過來，但差點活不過糟糕的戀愛。」該片獲坎城影展評
審團大獎，並被提名奧斯卡最佳動畫片。（索尼電影公司提供）

21-10 《少女奧薩瑪》

（*Osama*，阿富汗，2003）斯迪克・巴爾馬
克（Siddiq Barmak）編導，瑪麗娜・戈巴哈莉
（Marina Golbahari）和朱白達・薩哈（Zubaida
Sahar）主演。

阿富汗經過數十年的內戰和教派衝突，飢荒餓死
成千上萬的人，又有游擊隊與蘇聯展開冗長痛苦
的激戰，炸彈一再摧毀脆弱的地上建築，終於被
塔利班統治。殘忍凶暴嚴厲的伊斯蘭極端分子如
鐵拳痛擊該國，他們以保護女性為名，凶殘到難
以置信地對待女性，超過九萬八千名戰爭寡婦突
然被禁止出外工作，最多只能在路邊乞討。本片
故事是一個母親在戰爭中失去了丈夫和兄弟，由
於無法外出工作，她只能將12歲的女兒喬裝成男
孩，讓她出去打工掙錢。電影緊張懸疑有如驚悚
片，嚇壞的女孩老怕被逮著嚴刑處罰。本片獲得
了金球獎最佳外語片大獎。（聯美公司提供）

21-11 《櫻桃的滋味》

（*Taste of Cherry*，伊朗，1998），胡馬云‧埃沙迪（Homayoun Ershadi）主演，阿巴斯‧奇亞洛斯塔米編導。

寫實主義電影的問題就在如何使日常生活不乏味。日常生活可以讓電影有足夠戲劇性，還是一定要把它加油添醋成為通俗劇？阿巴斯老開伊朗電影玩笑，說它與爆炸性的好萊塢動作片相比很無聊，他自己喜歡鬆散、段落性的敘事，將紀錄片技巧混在劇情片中。但在安靜緩慢的故事背後，有很強又很深刻的精神力量。阿巴斯喜歡探討生命、死亡、智慧、社會疏離和人們欠缺生命意義等根本議題，他很少說大道理，喜歡用間接的方式、波瀾不驚地探討意念。他有靈魂。（Zeitgeist Films 提供）

5. 都喜歡用非職業演員，尤其主角，以增加真實感；
6. 都喜歡真實外景，尤其如沙漠的景觀，作為象徵；
7. 都反映了對被壓迫者的同情與團結，尤其是外國人、女人和小孩；
8. 在本土都不受歡迎，伊朗電影在歐洲及一些西方市場上受重視，但伊朗本土的觀眾喜歡逃避主義娛樂。

伊朗有6400萬人，其中一半以上在25歲以下，觀眾群十分廣大。即使是在1979年伊斯蘭革命前，也年產50至90部電影。革命之後產量銳減。比方1979至1983年，只生產了40部，其中還有23部被禁映，近來伊朗電影的生產量已可比其革命前，但電檢不曾稍減。

大部分導演都抱怨電檢，指出拍正常男女關係的電影基本是不可能，所以他們只得拍小孩電影，如潘納希的《白氣球》（*The White Balloon*）。

根據伊朗伊斯蘭法則，女人只能與家人有較親近的關係。因此女人在銀幕上不可露出頭髮，並須穿寬鬆衣服遮住身體曲線。扮演夫婦的演員在銀幕上不可有身體接觸，除非他們本來就是夫婦。即使場景在家中，女人的頭髮仍應遮住，這樣觀眾就無法和女演員有較親密的關係。有時，銀幕上女人在睡覺，頭巾仍包著頭髮，令人覺得可笑。導演們說他們拍小孩完全因為這比拍成年婦女的限制少多了。

伊朗的電影人也顯現出不尋常的團結。馬克馬巴夫電影坊是教學及製片中心，在美學及金錢上支持新導演拍戲，包括許多女性導演。他自己也幫人編劇

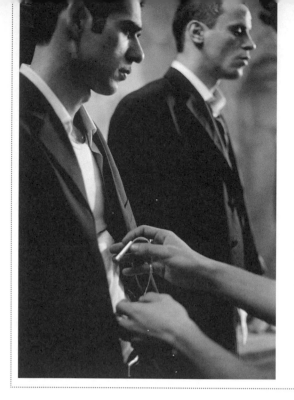

21-12 《天堂不遠》
（*Paradise Now*，巴勒斯坦，2005），凱斯・納謝夫（Kais Nashef）、阿里・蘇里曼（Ali Suliman）主演，漢尼・阿布阿薩德（Hany Abu-Assad）導演。

此片是說兩個從小一起長大的巴勒斯坦機械工志願去當自殺炸彈客，重點是做大案前的最後時光。此處兩位「殉道者」在出發去目的地以色列前將身上綁上炸彈。導演說明兩人十分客觀，幾乎是實事求是。對於任務他們也有懷疑憂慮，但為了聖戰團結，他們寧可不說。他倆問炸彈引爆後會怎樣？指導員說：「兩個天使會來迎接你們。」焦慮的炸彈客說：「真的嗎？」指導員說：「絕對！」（華納獨立影業提供）

21-13 《尋腳冒險記》（又譯《坎達哈》、《月亮背後的太陽》）
（*Kandahar*，伊朗，2001），馬克馬巴夫編導。

馬克馬巴夫說：「在此片中，我嘗試描繪一個國家的痛苦、絕望和它內在的靈魂，尤其是女人的處境。」此片改編自一個阿富汗裔加拿大女記者的傳記，她回到殘破的故鄉去阻止姊姊自殺。她罩在黑袍下溜進阿富汗，四處毫無草木，極目皆是如月球表面般的土坑。記者穿著從頭到腳都被罩住的衣袍，研究各地女子的苦痛命運。她們沒有面目地移動，彷彿但丁地獄中的黑影。但馬克馬巴夫不僅是社會批評家，他也是個詩人。這場戲在紅十字會難民營外，我們看到無腿的戰爭受害者求發義肢（成千上萬的地雷仍布滿阿富汗境內，在在提醒我們戰爭的可悲），突然天空出現好多飛機，從中拋出許多降落傘，每個傘上都有一對義肢。它們緩緩飄落，如夢境般，沒腿或跛著的老百姓忙著去接飄下的寶貝，彷彿狂熱的宗教信徒，這一幕帶著詩意、超現實，又令人唏噓。（Avatar Films 提供）

（見圖21-13），躲閃過電檢，又能以他的名聲幫助那些原來會被捨棄或不能拍的電影。奇亞洛斯塔米也一樣大方，幫人製片、編劇和找國際名流來助陣。他們的信守道德，對社會的責任感，對被壓迫人民的支持，使他們成為受世人尊重，閃亮的伊斯蘭理想主義者。

香港／中國／日本

亞洲武俠片多是香港製造，觀眾主要是成年男人，充滿暴力血腥和陽剛主義。故事天馬行空，角色刻板，所以嚴肅的影評人對之不假青睞，貶稱之為「砍踢電影」（Chop-socky pictures）。

有些電影超越了這個類型的粗糙敘事。如吳宇森是有本領將傳統類型轉為視覺樂趣的風格家，他近來在美發展，拍出成熟的《變臉》（Face/Off，見圖18-2）。香港武俠片也捧出幾個一流演員，如周潤發、楊紫瓊和章子怡。

李安拍《臥虎藏龍》（見圖21-14）時讓影評人嚇了一跳，他過去以含蓄的社會性戲劇如《飲食男女》（見圖19-4）和《理性與感性》（見圖19-6）著稱。《臥虎藏龍》用了周潤發、楊紫瓊和章子怡，主題複雜，角色豐富也含蓄。

袁和平的武術指導更為驚人，他後來去拍了《駭客任務》（The Matrix）及

21-14 《臥虎藏龍》

（*Crouching Tiger, Hidden Dragon*，香港／台灣／美，2000）楊紫瓊，李安導演，袁和平武術指導。

動作宛如舞蹈。此片與張藝謀的《英雄》和《十面埋伏》不同，原因在其魔幻寫實的味道，完全依動作編排的大膽而定。風格家善用電腦特技，將我們帶入舞動的奇妙世界。大師袁和平絕不是普通技匠，他說：「我要把美學帶出來，因為我真的相信將舞蹈元素帶進動作，可以使優雅的姿態被看得更清楚些。」（索尼經典電影公司提供）

21-15 《滿城盡帶黃金甲》
（中／香港，2006），周潤發主演，張藝謀導演。

這齣華麗的古裝劇，背景設定在十世紀，是2006年中國電影票房冠軍。風格大師張藝謀彙集中國京劇、日本武士電影（想想黑澤明）、莎士比亞悲劇（想想《馬克白》），還有傳統香港動作片等多種風格，混入其擅長的視覺詩情、明亮大膽的色彩、耀眼的服裝、皇室的大場面、史詩般的戰陣，被影評人稱為「目不暇給」。張藝謀被政府徵召執導2008北京奧運會開幕和閉幕儀式，其視覺奇觀使全球驚艷不已。（索尼經典電影公司提供）

21-16 《來自硫磺島的信》
（*Letters From Iwo Jima*，美，2006），
克林‧伊斯威特導演，渡邊謙主演。

新世紀最好的日本電影竟是由伊斯威特導演，而影片是由渡邊謙領銜的全日本演員陣容，這其實有點諷刺。影片的對白也是日文，配上英文字幕。此片是伊斯威特另一部作品《硫磺島的英雄們》（*Flags of Our Fathers*，美，2006）的姊妹作，均以二戰末期日本小島硫磺島上36天的激烈戰役為背景。該戰役中美軍7000人犧牲，日軍兩萬人被殲滅。最諷刺的一場戲，是在遠山上的一個觀眾幾乎看不見的事件，在姊妹作裡，這個事件就是美國人都熟知的軍人英勇地插上美國國旗，這個場面被照下來後被千百萬人看見，成了著名的象徵，但在此一點也不重要：對於日本人來說，這無關緊要。美國影評人麗莎‧施瓦茨鮑姆（Lisa Schwarzbaum）說：「透過東方的眼光看西方的戰爭，誰不是父母生養？誰人父母不憂不痛？」（華納兄弟電影公司提供）

《追殺比爾》（*Kill Bill*）系列。他用了許多電腦特效，混合了傳統香港武術、特技、電腦動畫、京劇和好萊塢歌舞片。他的戰士／舞者可以飛舞在牆上、樹上、屋頂上，彷彿優雅的飛行物。他也將攝影機參與在武術編排上，又好在動作場面中用女性，既技藝漂亮又帶點情色之想。

《臥虎藏龍》鼓舞了許多大導演挖掘武俠這個類型的舞蹈潛力，猶如張藝謀拍出《英雄》（2003）、《十面埋伏》（2004）、《滿城盡帶黃金甲》（*Curse of the Golden Flower*，見圖21-15）均繁複而動感十足。

拉丁美洲

新世紀的拉美電影似乎不明所以地爆發出來，但事實上它們是有過去基礎的，都來自有悠長傳統以及健康電影工業的國家，如阿根廷、巴西和墨西哥。

新電影可能藉助新當選的民主政府政策。巴西新近的減稅政策就鼓勵了製片投資。他們也像美國及歐洲讓新導演在電影學校受訓，尤其是阿根廷。墨西哥也鼓勵國際合拍，有些電影資金來自西班牙、德國、法國和美國。

尤其在1960至1970年代，拉美電影嚴重左傾，甚至革命化，強悍地反帝反美（見圖13-9）。新電影同情左翼，但不具強迫性，比較含蓄和細緻。羅莎·博施（Rosa Bosch）──《樂士浮生錄》（*The Buena Vista Social Club*，古巴／法／德／美，1999，維姆·溫德斯導演）的監製──指出，以往拉美電影被大眾視為乏味沉悶、政治化，也欠缺製作價值和時代感。」

新電影不同了，它們較可觀看，不那麼自以為是地知性、幽默、性感、

21-17 《火線交錯》
（*Babel*，墨西哥／美／法，2006），布萊德·彼特，凱特·布蘭琪主演，阿利安卓·崗札雷·伊納利圖（Alejandro Gonzáles Iñárritu）導演。

此片最突出的是它的野心，如片名（引自聖經「巴別塔」）所指，它談的是溝通，或者說是溝通不良。兩個摩洛哥小孩誤開槍引起一連串戲劇性的事件，影響了三大洲四個不同群體的生活。不同的國家，不同的語言──英語，西班牙語，阿拉伯語，日語，法語，甚至手語。人們的缺乏溝通不僅是語言的，也是身體的、政治的、情感的。伊納利圖說他的主題是「真正的界限在我們的內心而不是外在，想法造成障礙。」他的另兩片《愛情像母狗》（*Amores Perros*，墨西哥，2000），還有《靈魂的重量》（*21 Grams*，美，2003）和此片都是由才華橫溢的吉勒莫·阿里加（Guillermo Arriaga）編劇，他的劇本都是非直線多重敘事。《火線交錯》得了金球獎最佳影片獎和許多大獎。（派拉蒙優視公司提供）

21-18 《人類之子》

（英／美，2006）克里夫‧歐文（Clive Owen），茱莉安‧摩爾主演，艾方索‧柯朗導演。

2027年的英國，世界混亂崩潰，獨裁政權搖搖欲墜，好戰和恐怖分子四處燒殺擄掠。18年來沒有任何小孩出生，一個女子卻奇蹟般地懷孕，一個被動的前革命分子（歐文飾）在理想主義的前妻鼓勵之下，保護孕婦的安全，因為她是未來世界的希望。本片混合了《瘋狂麥克斯2》（Road Warrior，卻少了其幽默感）、基督教寓言、《銀翼殺手》卻比它真實得多）中的各種元素，變成醒目的科幻作品。其視覺特效不明顯，場面調度下的斷垣殘壁毫不誘人，簡直像當代的伊拉克。導演用手持攝影機賦予影片紀錄片般的即時性，用廣角鏡頭讓動作顯得倉皇，背景又清楚可見，長鏡頭增加真實感，結尾的六分鐘動作戲則暴力迸現，視覺複雜，所有動作以一鏡一氣呵成。（環球電影公司提供）

情色。其中有些作品在國際上叫好也叫座，其始於華特‧薩勒斯（Walter Salles）的《中央車站》（Central Station，巴西，1998），該片被提名兩項奧斯卡獎。

反美主義也不見了。事實上，有些年輕拉美導演已赴美工作，尤其是墨西哥的吉勒摩‧戴‧托羅（Guillermo del Toro）拍了《秘密客》（Mimic，1997）和《刀鋒戰士2》（Blade II，2002），以及有才華的艾方索‧柯朗（Alfonso Cuarón）拍了《小公主》（A Little Princess，1995）和《烈愛風雲》（Great Expectations，1998），及「哈利波特」系列中最為人稱頌的一集《哈利波特：阿茲卡班的逃犯》（Harry Potter and the Prisoner of Azkabam，見圖21-2）。

戴‧托羅在美墨兩地拍片，也游移在藝術與商業之間，他說：「拍大片我在好萊塢拍，但個人化異國風情電影，我就回墨西哥拍。」柯朗卻不認為商業

21-19 《羊男的迷宮》

（墨西哥，2007），吉勒摩‧戴‧托羅編導，道格‧瓊斯（Doug Jones）主演。

導演自承最喜歡製造有關怪物和人類的寓言。此片背景設在1944年西班牙佛朗哥元帥奪得大權後，一個小女孩和半人半想像的怪物的故事。導演承認自己受到了原始文化中殘忍的嗜血童話，以及更圓熟的《愛麗絲夢遊仙境》和《綠野仙蹤》等故事的影響。本片大受評論界歡迎，在坎城以22分鐘的起立鼓掌著名。《時代》雜誌的影評人理查德‧科利斯（Richard Corliss）如是說：「戴‧托羅有當代電影最豐富的想像力和野心。」怪的是，這部電影沒有用什麼電腦特技反而以老式的方法和藝術技巧創造了驚人的視覺。此片得到了奧斯卡最佳藝術指導、最佳攝影和最佳化妝大獎。（新線影業提供）

及藝術互不相容，他說：「西班牙語或英語都有好電影和爛電影，觀眾只對好電影有興趣，那就是底線。」

　　其他的導演也分享這國際視野，像《在夜幕降臨前》（*Before Night Falls*，美，2000）以古巴已故作家雷納多‧阿雷納（Reinaldo Arena）為題材，他在古巴因同性戀和政治危險言論被「文化蓋世太保」的政府壓迫，電影由美國的朱利安‧施納貝爾（Julian Schnabel）導演，主角是西班牙的哈維爾‧巴登。

　　2007年墨西哥三大導演柯朗、戴‧托羅和伊納利圖都同時被提名奧斯卡——僅伊納利圖之《火線交錯》就獲得了共七項提名，包括最佳影片和導演；柯朗的《人類之子》（*Children of Men*）三項；戴‧托羅的《羊男的迷宮》（*Pan's Labyrinth*）六項。他們三人是好友也互為諍友，都英語流利，也都具國際視野，並且願意在墨西哥以外拍片（柯朗拍了七部電影，只有二部在祖國攝製）。

21-20 《革命前夕的摩托車日記》
（巴西，2004）蓋爾·賈西亞·貝納、羅德里格·德拉·塞納（**Rodrigo de la Serna**）主演，華特·薩勒斯導演。

英俊志高的貝納是拉丁美洲竄起的新星，被輿論一致封為「墨西哥情人」。但這無法說明他的成就，薩勒斯說他是年輕一代最有才氣的演員。他二十多歲已主演多部重要電影。他以《愛情像母狗》出道，後來又演了純真卻易沉淪的教士《聖境沉淪》（*The Crime of Father Amaro*，墨西哥，2001），這部曝露天主教堂內的道德不檢的爭議性電影成為墨西哥史上最賣座的電影。他也在柯朗導演的活潑性感的青春公路電影《你他媽的也是》（*Y Tu Mamá Tambéin*，墨西哥，2002）中扮演心癢癢的青少年。（焦點電影公司提供）

　　一般而言，他們的美國片較為賣座。比方戴·托羅的《刀鋒戰士2》，全球收益1億5500萬美元，另外《地獄怪客2：金甲軍團》（*Hellboy II: The Golden Army*）也在美放映首週得到冠軍。《火線交錯》和《人類之子》也是國際紅片。

　　拉美電影的敘事有一個共同的設計，即旅程的母題。其多圍繞在某個旅程打轉，如《革命前夕的摩托車日記》（*The Motorcycle Diaries*，見圖21-20）故事圍繞著1950年代一個年輕的阿根廷醫科學生格瓦拉（蓋爾·賈西亞·貝納飾）展開，他後來被世界稱為「切·格瓦拉」，是世界左翼政治熟知的圖徵人物。格瓦拉的旅程既是外在也是內心的，他23歲橫跨南美看到了貧窮、剝削和走投無路。但他也體會了大地之美，以及老百姓的友誼和善良。當然沿路也不乏風流事跡，這也是他們原本旅行想要的東西。

　　格瓦拉的旅程也是精神上的，他了解了自己過的是多麼軟弱和被寵壞的生活，以及自己的財富來自剝削他人。導演薩勒斯說：「我們的社會不像歐洲，

認同問題尚未透明化。」認同主題既是心理的、民族的、意識型態的，也是精神上的。

　　拉美共有4億5000萬人，種族、語言和傳統繁多互異。薩勒斯和同僚都喜歡這種豐富的文化多樣性：「我們拍電影就像我們大熔爐的文化，不純粹，不完美，多樣性，這種多樣性在整個南美大陸發光。」

　　拉美電影更執迷於貧窮及其窮途末路的主題，最駭人的應是以此為主題的《無法無天》（City of God，見圖21-21），背景是狗咬狗的黑幫和作為毒販勢力範圍的貧民窟，未成年的孩子配槍四處遊逛，恐嚇別人，不受阻擋。動作戲由手持攝影機拍攝，超快剪接令人目不暇給，此片被提名四項奧斯卡大獎。

　　另一部影片雖非續集也較接近了，是《人類之城》（City of Men，巴西，2008）由保羅‧莫瑞利（Paul Morelli）執導，背景也是里約熱內盧毒品氾濫、暴力猖獗之貧民窟，18歲的主角剛為人父，他拋子棄母去搜尋在他襁褓期已拋棄他的父親，罪惡由父傳子，無父之子成為惡性循環，一如既往，女人得自立求生。

　　較不暴力卻以貧困駭人聽聞的是《萬福瑪麗亞》（Maria Full of Grace，見圖21-22），故事講述幾個被稱為「騾子」的女性毒品走私販，她們將海洛因裝袋吞在肚裡飛往紐約，抵達後再將毒品拉出，如果袋子不幸破了，走私犯就會

21-21 《無法無天》
（巴西，2003）亞歷山大‧羅德里格斯（Alexandre Rodrigues）主演，費爾南多‧梅里爾斯（Fernando Meirelles）導演。

根據攝影師威爾遜‧羅德里格斯（Wilson Rodriguez）童年的真實事件改編，背景設定在里約熱內盧被諷稱為「天使之城」的邪惡貧民窟。片中年輕演員多是真正的街頭小遊民，導演說：「他們中很多人之前都為毒販工作過，他們比我更了解這部電影。」該片殘暴血腥，街童毫無未來，多半都來不及長大已命喪黃泉。（米拉麥克斯電影公司提供）

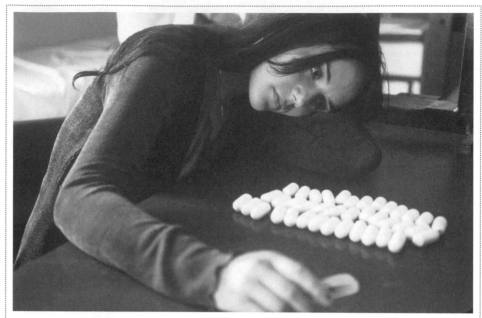

21-22 《萬福瑪麗亞》
（哥倫比亞，2004）卡特琳娜‧桑迪諾‧莫雷諾（Catalina Sandino Moreno）主演，喬舒華‧瑪斯頓（Joshua Marston）編導。
在日舞影展獲觀眾票選最受歡迎電影大獎，這部西班牙語電影卻是一個美國導演的處女作。主角是位懷孕的少女，為了替貧困的家庭分憂，寧願當「騾子」——運毒分子代稱，要吞下62包運往美國的海洛因。她這趟往紐約去的旅程必須躲開多疑的海關官員，還得應付在美國等她的邪惡毒梟。（HBO Films／佳線電影公司提供）

死亡。片中十七歲女孩懷了拋棄她的男人的孩子。

電影緊湊如驚悚片，但拍得像紀錄片，得了不少國際大獎，女主角凱特琳娜‧桑迪諾‧莫雷諾（Calaina Sandino Moreno）與莎莉‧塞隆（Charlize Theron）分享了柏林影展最佳女主角大獎。

新世紀的重要標語即「全球化」，不同文化之交錯在電影領域愈加顯著，來自全球各地的導演在外國異地拍戲，資金來自各地，演員也來自四面八方。當然好萊塢一向歡迎外國人，從默片時代至今不變。但二十一世紀全球化在各地發芽，電影也隨之更加豐富。

延伸閱讀

1 Carney, Ray, and Leonard Quart. *The Films of Mike Leigh: Embracing the World.* Cambridge: Cambridge University Press., 2000. 關於麥克‧李電影的評論研究。

2 Fu, Poshek. *Between Shanghai and Hong Kong: The Politics of Chinese Cinema.* Stanford, Calif.: Stanford University Press, 2003. 中國電影的通史。

3 Harrow, Kenneth W. *Postcolonial African Cinema: From Political Engagement to Post Modernism.* Bloomington: Indiana University Press, 2007. 強調意識型態的後殖民時期的非洲電影批判研究。

4 Issa, Rose, and Sheila Witaker, eds. *Life and Art: The New Iranian Cinema.*London: National Film Theatre, 1999.

5 Martin, Michael T., ed. *New Latin American Cinema.* 2 vols. Detroit, Mich.:Wayne State University Press, 1997. 關於新拉丁美洲電影的學術論文集。

6 Perkins, Roy, and Martin Stollery. *British Film Editors: The Heart of the Movie.* London: BFI Publishing, 2004.

7 Scott, A. O. *"New Wave on the Black Sea." The New York Times Magazine,* January 20, 2008. 探討了羅馬尼亞新導演論者。

8 Tapper, Richard, ed. *New Iranian Cinema: Politics, Representation and Identity.* London and New York: I.B. Tauris Publishers, 2002. 關於伊朗新電影的學術論文集。

9 Wood, Mary. *Contemporary European Cinema.* Oxford: Oxford University Press, 2006. 2000年以來的歐洲電影概述。

10 www.imdb.com. 國際電影資料庫，最有用的電影資訊網站之一。

重要詞彙

C：主要批評用詞　　T：主要技術用詞
I：主要產業用詞　　G：一般用詞

actor-star　明星演員
見明星（Star）。

A-filme (I).　A級電影
美國片廠時代的名詞，意指重要製作電影，多擁有大明星和充裕資金。

aleatory techniques (C).　即興技巧
電影拍攝時仰賴偶發元素的技巧，其影像非事先規劃而是導演在現場捕捉，多半是導演自己掌鏡時發生。在拍攝紀錄片或即興情況時使用。

allegory (C).　寓言
象徵技巧，使用風格化角色和情境來代表明顯的意念，如正義、死亡、社會。德國電影常用的類型。

allusion (C).　引述，引用
喻指普遍為人所知的事件、人物或藝術作品。

angle (G).　角度
攝影機與被攝物的關係，俯角（高角度）是攝影機由上往下拍，仰角則是從被攝物下往上拍。

animation (G).　動畫
一種拍片形式，即一格一格拍無生命物體或圖畫，每格都與前格有少許分別，當這些影像以標準每秒二十四格畫畫投映時，彷彿那無生命體或圖畫動起來。

archetype (C).　原型
原創的模式或型態，是其他相似物模仿者，可以是為人熟知的故事型態，普遍的經驗，或角色類型。像神話、童話、類型、文化英雄，都常是原型，生命或自然的基本輪迴也一樣。

**art director, production designer (G).
美術指導或美術總監**
美術設計或監管電影場景搭建、內景設計以及整體視覺風格者。

aspect ratio (T).　銀幕比例
電影景框橫與豎的比例。

available lighting (G).　自然光源
在拍攝地點使用現場真正存在的光源，可以是自然光（太陽）或人工光（室內燈）。當內景用自然光源時通常需要感光快的底片。

avant-garde (C).　前衛，先鋒派
法文，意為「在行列前面」，指那些作品特色是非傳統、大膽、不明確、爭議性高或高度個人化概念的少數藝術家。

back lot (I).　片廠搭建之大型外景
美國片廠時代，都會在片廠搭建特色外景，比如西部小鎮、二十世紀初城市街道、歐洲式村落等等。

B film (G).　B級電影
在美國大片廠時代常會拍一些低成本電影隨A

級電影一起放映，影片中少有大明星，而且多是流行類型，比如驚悚片、西部片、恐怖片等等。大片廠用之測試簽約藝人的場域，或作為量產的填充品。

blacklist (G). 黑名單
在1940年代末及1950年代反共狂潮時期，美國片廠許多編劇、演員、導演都因他們的政治信仰不允被雇，黑名單藝術家的價值觀是**左翼**的。

blind booking (I). 盲目投標
美國片廠時代的市場策略，要求戲院在影片還沒有拍出來之前就租下片廠的電影。一般來說這類預購作品都是**類型片**，例如西部片、音樂喜劇或者有大明星例如克拉克·蓋博演出的電影。

block booking (I). 賣片花
美國片廠時代的市場策略，即一個公司的多部電影租予戲院排片，這種方式在1940年代末被宣稱為非法。

blocking (T). 走位
在特定表演區域排演員的動作。

box office (G). 票房
原指戲院之賣票亭，現指演員、**類型**或個人電影的銷售力量。

buddy film (G). 兄弟電影
專指1970年代流行之男性為主的動作**類型片**，通常是兩個或更多個男人的冒險故事，常排斥重要女性角色。

character roles (G). 性格角色
電影中之次重要角色，通常缺乏主角魅力或顯著性。

chiaroscuro lighting (C). 高反差打光法
戲劇化打光法，對比強烈，缺乏中間灰色層次，多用於緊張的戲劇性主題，尤其視覺強的導演好用。

cinéma vérité (C). 真實電影
紀錄片拍法，使用偶發的不干擾真實事件的方法，多半用最基本的器材、手持攝影機以及可攜帶的收音器材。

cinematographer, director of photography, lighting cameraman (G).
攝影師，攝影指導
負責為鏡頭打光及攝影品質的藝術家或技師。

classical cinema (C). 古典電影
不明確卻方便使用的名詞，專指美國從1910年代中葉格里菲斯成熟後至1960年代末為止的主流劇情片，古典模式特重故事、明星和製作品質，技術高超，以**古典剪輯法**剪接而成，其視覺風格實用，也少離開動作中之主角。這類電影依事結構起來，都有明顯的衝突，再強化複雜化直至高潮，再以結局強調形式上的終結。

classical cutting, *découpage classique* (C).
古典剪接法
格里菲斯發展出的剪接法，即將一組鏡頭依戲劇和情感而非動作連續性組合起來。這一系列鏡頭組合是將事件先分成心理及邏輯鏡頭再組合。

closeup, close shot (G). 特寫，近景
一個人或物件的細部鏡頭，通常不見周遭環境，比如演員的特寫指他的頭部鏡頭。

continuity (I). 連戲
剪接鏡頭間的邏輯，主要依據是連接一致的原則。所謂連戲剪接強調鏡頭間平順移轉，時空不突兀的縮減。更複雜的尚有**古典剪接**，也就是根據事件的心理和邏輯連接起來。較激烈的

蒙太奇剪接法則依鏡頭間象徵性意念連接而非表面時空的連接。連戲亦可指眞實性的在未被剪碎（鏡頭）前的時空連接。

convention (C).　傳統
指觀眾和藝術家在藝術作品中願接受某些人工化的東西爲眞實的默契。在電影中。剪接——或稱鏡頭之並列——即被接受爲合理，即使觀眾對眞實的感受是連續未分斷開的。類型電影包含許多過往已建立的傳統。比如，歌舞片中的角色都唱歌跳舞來表達情感。

crane shot (T).　升降鏡頭
由升降設備上拍的鏡頭，這種器材外形宛如大機械手臂，上站攝影師和攝影機，可四方自由移動。

creative producer (I).　創意製片，創意總監
操控全片製作的製片人，其構想主導整部片子。在美國大片廠時代，最著名的創意總監有大衛・O・塞茲尼克和華特・迪士尼。

cross-cutting (G).　交叉剪接
將兩場戲（通常在不同場景中）的鏡頭交互剪在一起，暗指其發生在同一時間。

Dadaism (C).　達達主義
藝術中強調無意識元素、無理性主義、不敬的機智以及自然性的**先鋒派運動**。達達主義電影多拍於1910年代末和1920年代的法國。

deep focus (T).　深焦
攝影技巧的一種，能使不同距離的景物從特寫到無限遠看來都焦點清楚。

dialectical (C).　辯證
一種分析方法學，來自黑格爾和馬克思，是將成對相反之事——正與反——並列而成爲混合意念。

dissolve, lap dissolve (T).　溶鏡
一個鏡頭逐漸淡出，接著另一個鏡頭逐漸淡入，通常到中間影像相疊。

distributor (I).　發行商
電影業的中間人，負責安排電影上片。

dolly shot, tracking shot, trucking shot (T).　推軌鏡頭
鏡頭在移動的器材上拍攝。過往現場有準備軌道讓攝影機的移動平順。如今，平順的手提攝影移動鏡頭也被認爲是推軌鏡頭之變奏。

double exposure (T).　雙重曝光
將兩個基本上不相關的電影影像重疊在一起。

double feature, double bill (G).　雙片連映
1930年代與1940年代美國戲院流行的上片模式，買一張票可以看兩部電影，通常一部A級片一部B級片。

dubbing (T).　配音
影像拍好後再加上聲音，可以與影像同步或不同步，外語片在美國上映常會被配成英語。

dupe (T).　翻底印出的拷貝
拷貝是由底片翻正再翻底印出者，由於程序多一層，會損耗影像本質。在「五分錢戲院」時代，大部分成功電影都被不良商人翻印或盜拷。

editing (G).　剪接
將一個鏡頭（一條底片）與另一個鏡頭連接在一起。鏡頭可以是不同時空的事件或被攝客體。在歐洲，剪接被稱爲**蒙太奇**。

epic (C).　史詩片
一種主題大而廣，通常偏英雄氣的**類型片**，其主角多爲一種文化（民族、宗教、地區）的理

想代表。大部分史詩片都帶有莊嚴的腔調,處理得非凡壯大。在美國,西部片就是最流行的史詩片類型。

establishing shot (T). **建立鏡頭**
一般而言是**大遠景**或**遠景**鏡頭作為場景的開頭,提供觀眾後面較近鏡頭之環境背景。

expressionism (C). **表現主義**
扭曲眞實時空的拍片風格,強調人與物的本質特徵,而非其表面狀態。典型表現主義技巧有**斷裂之剪接**、極端的**角度**和打光效果,還有扭曲的攝影鏡頭和**特效**。

extreme closeup (G). **大特寫**
一個客體或人物細節清楚的鏡頭,人物大特寫通常只有他的眼或嘴。

extreme long shot (G). **大遠景**
遠距離拍出的外景橫幅超寬的景象,通常遠到四分之一英哩。

fade (T). **淡出/淡入**
淡出是將銀幕影像漸從普通亮度轉爲全黑。淡入則是慢慢從漆黑的銀幕影像轉爲明亮的正常影像。

faithful adaptation (C). **忠實改編**
根據另一種媒體(通常是文學作品)拍出的電影,捕捉了原著的精神本質,用影像技巧代替文學技巧。

fast-forward (G). **快轉**
一種**剪接**技巧,即打斷現在進行的鏡頭或一系列鏡頭,代以未來的鏡頭。

fast motion, accelerated motion (T).
快動作,加速動作
如果以比每秒二十四格畫面慢的方式拍攝,再用每秒二十四格畫面的標準放映,畫面上的動

作看來會比較快而跳動。

fast stock, fast film (T). **感光快的底片**
感光快的底片拍出的影像粒子較粗,通常爲紀錄片在只有**自然光源**可用的情況下所用。

feature, feature-length film (G). **長片**
長於一小時,多半短於兩小時的電影。

film noir (C). **黑色電影**
法文電影術語,專指二戰後興起的美國都會**類型**電影。典型的黑色電影是在城市街道、寂寞、死亡間無所遁逃的絕望世界,其形式強調低調和黑白對比強烈的打光法,複雜的構圖,以及死亡、恐慌的氣氛。

final cut, release print (T).
定剪,最後版本
確定爲最後剪接出來公映的版本。

first cut, rough cut (I). **初剪,粗剪**
最初剪出來的版本,多半由導演所爲。

first run (I). **首輪放映**
電影第一批公映及回收了大部分利潤,之後才去二輪戲院或去鄉鎭戲院以及電視、有線電視等處放映。

flashback (G). **倒敘,閃回**
一種**剪接**技巧,運用一個或一連串代表過去的鏡頭打斷代表現在的鏡頭。

focus (T). **焦點**
電影影像清楚與否的程度,「失焦」即指影像模糊失去細節。

frame (T). **景框**
螢幕畫面與戲院黑暗處之界限,亦可指一條底片中之一格畫面。

freeze frame, freeze shot (T).
停格，凝鏡
一格畫面重複拷貝多次，放映出來時感覺好像不動之照片。

full shot (T). 全景
遠景鏡頭之一種，人物全身入鏡，頭近景框上緣，腳近景框下緣。

gauge (T). 底片規格
用釐米來計算的底片寬度，愈寬影像愈清晰，一般分為8釐米、16釐米、35釐米、70釐米。戲院標準規格是35釐米。

genre (C). 類型電影
電影可辨識之分類，有已建立之傳統，美國常見之類型片如西部片、驚悚片、喜劇片等。

gofer, gopher (I). 場務
協助處理雜務的助手，如幫忙端咖啡、拿食物等等的場工。

high-angle shot (T).
俯拍鏡頭，高角度鏡頭
由高處往被攝物俯拍之鏡頭。

high contrast (T). 高反差
強調明暗對比和戲劇性的打光風格，多用於驚悚片和通俗劇。

high key (T). 高調，明調
打光方式的一種，強調明亮均勻光，少有明顯陰影，多用於喜劇、歌舞片和輕鬆娛樂片。

homage (C). 致敬
在電影中直接指涉另一部電影、另一個導演或一種電影風格的處理，是一種尊敬或喜愛之致敬方式。

iconography (C). 圖徵、圖象學
使用為人熟知之文化象徵或複雜象徵的藝術表達，電影中之圖徵可包括明星的**表面性格形象**，**類型**電影建立好的傳統，或使用角色及情景之**原型**，諸如打光法、場景、服裝、道具等等。

independent producer (G). 獨立製片人
不與片廠或大型商業片合作的製片人，許多明星和導演都做過獨立製片人，以確保其藝術自主性。

intercutting (T). 插入鏡頭
見交叉剪接（cross-cutting）。

iris (T). 圈入圈出
鏡頭遮蓋光的方式，僅讓部分影像顯現，通常圈入圈出的形狀是圓形或橢圓形，可擴大或縮小。

jump-cut (T). 跳接
鏡頭間故意突兀轉換，攪亂時間空間之連戰。

key light (T). 主光
鏡頭主要光線來源。

Kinetoscope (G). 活動電影放映機
早期看僅需一分鐘長度內的電影的裝置，將影片裝在箱中連續放，一次僅容一人看。

leftist, left-wing (C). 左派，左翼
政治名詞，形容全面或部分接受卡爾·馬克思對經濟、社會、哲學的看法。

lengthy take, long take (C). 長鏡頭、長拍
長時間的單一鏡頭。

long shot (G). 遠景
大約是從劇場觀眾席上望向舞台的距離。

low-angle shot (T).　仰拍鏡頭，低角度鏡頭
由被攝物下方仰角拍攝之鏡頭。

low key (T).　低調，暗調
一種打光風格，強調擴散的陰影及光的氣氛。通常用在推理劇及驚悚片中。

majors (I).　大片廠
特定時代的大製片公司，在好萊塢1930年代至1940年代的黃金年代，包括米高梅、華納、雷電華、派拉蒙、二十世紀福斯等大片廠。

Marxist (G).　馬克思主義者
信奉卡爾·馬克思有關經濟、社會、政治及哲學理論的人，或其藝術作品反映這些價值觀者。

masking (T).　遮蓋
一種將部分電影影像遮蓋起來的方法，可以暫時改變螢幕的長寬比例。

matte shot (T).　合成鏡頭
將兩個不同鏡頭合併在同一正片上，使影像看來似乎是同時拍攝的方法，多為特效所用，如將人與大恐龍放在同一畫面上。

medium shot (G).　中景
較近一點的距離拍攝的鏡頭，可顯示中等細節，通常可拍到一個人物的膝蓋或腰部以上的身體。

method acting (G).　方法演技
由史坦尼斯拉夫斯基理論衍生出的內在表演方式，強調情感張力、心理的寫實、全面的表演，以及如自然的幻覺。自1950年代始，方法演技即成為美國表演的主流。

miniatures, model or miniature shots (T).　微縮模型，模型鏡頭
將縮小的模型拍出宛如物體實際大小，比如沉沒中的郵輪或巨大的恐龍。

minimalism (C).　極簡主義
一種極其嚴謹收斂的拍攝風格，所有元素被縮減成最少的訊息。

mise en scène (C).　場面調度
在特定空間中安排視覺重點與動作，在劇場中這個空間即是由前緣舞台線所定義；在電影中由包含影像之景框定義。所謂電影場面調度指的是安排動作及其拍攝出的方式。

montage (T).　蒙太奇
快速剪接影像的轉場，暗指時間之省略和事件之行進。常加溶鏡與多重曝光方式，在歐洲，「蒙太奇」指的是剪接藝術。

motif (C).　母題
任何不著痕跡的技巧、物體或者主題性意識會在影片中系統化地重複出現著。

multiple exposure (T).　多重曝光
由光學印片製造出的特技效果，容許許多影像同時疊印在一起。

negative cost (I).　一部影片的拍攝成本
拍攝一部影片所需的實際費用，不包括印拷貝及廣告的花費。

neorealism (C).　新寫實主義
義大利電影運動，在1945年至1955年間拍攝出一批優秀的作品。該運動在技巧上極其寫實，強調紀錄片般的電影藝術層面，採實際拍攝，用非職業演員，對貧窮與社會問題異常關心。

New Wave, nouvelle vague (G).　新浪潮
一群年輕法國導演在1950年代末揚名，以楚浮、高達、亞倫·雷奈最著名。

nickelodeon (G).　五分錢戲院
粗糙的小劇場放映後革命性進步的放映電影場所，並非華麗大劇院，而是出現在美國1910年代的實用簡略的放映場所。

nonsynchronous sound (T).　非同步聲音
聲音與影像分開錄製，或聲音與影像聲源不同步，比方音樂通常在電影中屬於不同步的聲音。

oblique angle, tilt shot (T).　斜角鏡頭
將攝影機放斜拍出的影像鏡頭，當放映時，被攝物彷彿斜的。

oeuvre (C).　作品
法文之「作品」，指藝術家作品之整體。

optical printer (T).　光學印片機
複雜的製造電影特效之機器，比如做淡入淡出、溶鏡、多重曝光等效果，現在幾已淘汰。

pan, panning shot (T).　搖鏡
「全景攝影」（panorama）之縮寫，特指左右橫向搖攝的鏡頭。

parallel editing　平行剪接
見交叉剪接（cross-cutting）。

persona (C).　演員之公眾形象（人格）
源自拉丁文「面具」之意，根據演員過去角色以及其性格所反映出之公眾形象，一種定型的形式。

personality-star　性格明星
見明星（Star）。

point-of-view shot, pov shot,first-person camera (T).　主觀鏡頭，第一人稱鏡頭
由某個角色觀點拍出的鏡頭：他或她之所見。

process shot, rear projection (T).　背景放映
將背景鏡頭投射到透明螢幕上，使演員站在前面宛如直接站在場景前拍出的一樣。

producer (G).　監製，製片人
模糊之名詞，意指特定人或公司控制電影預算以及電影拍攝方式者，可以是只管商業面或整合主創（如劇本、明星、導演）或拍攝時調紛解難者。

producer-director (I).　監製兼導演
導演獨立融資以保障最大創作自由。

Production Code, Motion Picture Production Code (I).　製片法典
為美國電影業的電檢手臂。讓法典於1930年代制定，到1934年強制執行，1950年代有修正，到1968年以現行的分級制度替代。

production values (I).　製作品質
電影外在影響票房的硬性因素，如置景、服裝、特效。奇觀電影都是製作品質特別華麗的電影。

program films, also programmers (G).　公式化電影
見B級片（B film）。

reaction shot (T).　反應鏡頭
切到人物對上一個鏡頭內容反應的鏡頭。

realism (G).　寫實主義
一種試圖在電影中複製現實原貌，彷彿其如日常所見的拍片方式，強調真實場景與細節，不具干擾性的攝影風格，以及盡量減少之剪接與特效。

rear projection　背景放映
見背景放映（process shot）。

reverse angle shot (T).　反拍鏡頭
與前一個鏡頭成180度方向反拍的鏡頭，也就是將攝影機擺在與前一個鏡位相反的地方。

revisionist (C).　修正主義者
類型電影發展後期，許多價值觀與傳統都受到挑戰或者被仔細質疑。

rough cut (T).　粗剪
將電影粗剪成序，再讓剪輯師進一步細剪。

rushes, dailies (I).　每日毛片
每日拍好的電影片段沖印出讓導演和攝影師在下一天拍攝前先檢查。

scene (G).　場景
不準確的電影分段單位，由一連串鏡頭依一主要重心，如場景地點、事件、戲劇高潮組成。

script, screenplay, scenario (G).　劇本
描述電影對白和動作的紙本，有時也會描述攝影情況。

sequence (G).　一場戲，段落
不準確的電影結構單位名詞，由一連串相關之場景組成，引發大高潮。

sequence shot, *plan-séquence* (C).
連續鏡頭，長鏡頭
一鏡到底之長鏡頭，這種鏡頭多會包含複雜的走位及攝影機移動。

serials (G).　系列電影，續集電影
現已幾不存在之類型電影，曾在主要影片之前放映。系列電影通常是一個連續的故事（往往是劇情片或幻想題材），每週放映20分鐘，連續放映12到15週。每個短片結尾都有驚心動魄

之懸疑高潮。

setup (T).　鏡位
一個鏡頭的攝影機位置及打光位置。

shot (G).　鏡頭
從攝影機開機到關機連續拍下的影像，也是一條未經剪接的底片。

slow motion (T).　慢動作
以每秒快於二十四格畫面的速度拍攝的鏡頭，以正常速度放映時產生夢幻如舞蹈的慢動作。

social realism (C).　社會寫實主義
一個不準確的術語，涵蓋一系列對社會結構揭弊的電影。好像1930年代華納公司的電影，或二戰後義大利新寫實主義電影，以及英國1950年代的「廚房洗碗糟」電影。

soft focus (T).　柔焦
除了一特定距離聚焦其餘皆失焦者，也可稱之為美化技巧，即將線條之利銳面柔化，以便遮住臉上的皺紋。

special effects (G).　特效
特殊攝影及光學效果，多用在幻想電影尤其是科幻片中。

star (G).　明星
非常受歡迎的演員。性格明星多半演被公眾定型的角色，造出其特有的外在形象。演員明星能有更大的角色範疇，像威爾‧法洛就是性格明星，勞勃‧狄尼洛就是演員明星。

star system (G).　明星制度
電影運用受歡迎明星的魅力吸引票房的手段。

stock (T).　底片
未曝光的底片，種類很多，包括感光快的、感光慢的等等。

stop-motion photography (T). 停格攝影
動畫及特效的一種攝影法，這種方法曾製造
出了「金剛」的動作。將模型改變細節**一格一
拍**，最後以每秒二十四格速度放映，模型似乎
真的動起來了。

storyboard, storyboarding (T). 分鏡表
一種將鏡頭預先分場畫出的視覺預覽技巧，有
如連環畫，因此可以讓導演勾勒場面調度，在
開拍前建立**剪接**連戲的結構。

story values (I). 故事價值
一部電影的敘事吸引力，可能存在於受歡迎的
改編故事中或高超的編劇技巧中。

studio (G). 片廠
擅於製作及發行電影的大企業，如派拉蒙、華
納兄弟等，任何硬體設備配備齊全的場所。

subtext (G). 次文本
戲劇及電影術語，意指在對白語言之下的戲劇
暗示。通常次文本涉及的情感和概念與其文本
的語言完全無關。

surrealism (C). 超寫實主義
強調佛洛伊德和馬克思概念的無意識元素、無
理性主義以及象徵意念的**先鋒派運動**之一種。
超寫實主義如夢般古怪，其作品多出品於1924
年至1931年間，主要在法國，現今仍有許多導
演作品有超寫實主義元素。

synchronous sound (T). 同步聲音
聲音與畫面同步進行，同期拍攝，或在完成版
上看來同步。同步聲看起來像從視覺上的明顯
聲源而來。

take (T). 鏡次
一個特定鏡頭的各種變奏，最終鏡頭可能是從
許多鏡次中選出。

telephoto lens (T). 遠攝鏡頭
鏡頭如望遠鏡，可在遠距離放大被攝物。這會
產生兩個效果，一是會使縱深空間平板化，另
一是前後景會失焦模糊。

tight framing (C). 緊構圖
通常是近景，其場面調度謹慎平衡，使被攝人
物幾乎在動作上沒有自由。

tilt shot (T). 斜角鏡頭
見斜角鏡頭（oblique angle）。

titles (G). 字幕
默片中字幕可引場、用文字製造氣氛，以及幫
人物講出對白。

tracking shot, trucking shot 推軌鏡頭
見推軌鏡頭（dolly shot）。

two-shot (T). 雙人鏡頭
較近的鏡頭（多半是**中景**），將兩個人物納於
同一畫面中。

underscoring (T). 配樂
默片中，給電影動作配上音樂已成慣例，有
時用現場大管弦樂團，有時僅有一架風琴或
鋼琴。有聲電影花了一段時間調適，直到1933
年，音樂家如馬克思·斯坦納（Max Steiner）
才如默片以字幕製造氣氛般以配樂增添感情。

vertical integration (I). 垂直整合
同一家電影公司將製片、發行、放映等業務一
條鞭整合的方式，到1940年代末被視為不合
法。

Vitascope (G). 維太放映機
由湯馬斯·阿馬特發明的早期現代式放映機。
該機可用大片圈裝放影片，第一個使用上下兩
圈使底片通過片門時減緩拉力，因此可放映更
長的影片。

voiceover (T). 畫外音

電影銀幕外的說話聲，通常用來表達角色的思想或回憶。

widescreen, also CinemaScope (G).
寬銀幕，新藝綜合體

銀幕影像的**長寬比例**約5:3，有的超寬銀幕水平寬度已是垂直長度的2.5倍。

wipe (T). 橫掃

一種**剪接**方法，通常一條穿過銀幕的線將影像「推開」換成另一種影像。

zoom lens, zoom shot (T).
伸縮鏡頭，變焦鏡頭

一種可變不同焦距的鏡頭，使攝影師能在一個連續動作中從廣角轉換成遠攝鏡頭（反之亦然），好像攝影機投入或退出一個場景。

圖例索引

第四章　1920年代的歐洲電影

第七章　1930年代的歐洲電影

第八章　1940年代的美國電影

第九章　1940年代的歐洲電影

第十章　1950年代的美國電影

第十三章　1960年代的世界電影

第十六章　1980年代的美國電影

第十七章　1980年代的世界電影

第十八章　1990年代的美國電影

第二十一章　2000年後的世界電影

全文索引

國家圖書館出版品預行編目資料

閃回：世界電影史 / Louis Giannetti , Scott Eyman 著；
　焦雄屏 譯 --初版 . --台北市：蓋亞文化，2015.02
　　面；公分.--
　　譯自：Flashback : A Brief History of Film, 6th ed.
　　ISBN 978-986-319-079-0（平裝）

1.電影史

987.09　　　　　　　　　　　　　　　102025866

閃　回
世　界　電　影　史

FLASH
BACK

A BRIEF
HISTORY OF
FILM

作者／路易斯・吉奈堤（LOUIS GIANNETTI）
　　　史考特・艾蒙（SCOTT EYMAN）
譯者／焦雄屏
封面設計／克里斯
出版／蓋亞文化有限公司
　　　地址◎台北市103赤峰街41巷7號1樓
　　　電話◎（02）25585438　　傳眞◎（02）25585439
　　　臉書◎www.facebook.com/Gaeabooks
　　　電子信箱◎gaea@gaeabooks.com.tw
　　　投稿信箱◎editor@gaeabooks.com.tw
　　　郵撥帳號◎19769541　　戶名：蓋亞文化有限公司
法律顧問／義正國際法律事務所
總經銷／聯合發行股份有限公司
　　　地址◎新北市新店區寶橋路二三五巷六弄六號二樓
　　　電話◎（02）29178022　　傳眞◎（02）29156275
港澳地區／一代匯集
　　　電話◎（852）27838102　　傳眞◎（852）23960050
　　　地址◎九龍旺角塘尾道64號龍駒企業大廈10樓B&D室
初版一刷／2015年02月
定價／新台幣 650 元
Printed in Taiwan

ISBN／978-986-319-079-0
著作權所有・翻印必究
■本書如有裝訂錯誤或破損缺頁請寄回更換■